|제11판|

Prebles'
Artforms
아트폼스

사람이 만든 예술, 사람을 만드는 예술

Patrick Frank 지음
장 원 · 김보라 · 노운영 · 손부경 · 양정화
이미사 · 전혜정 · 조성지 · 허나영 · 홍지석 옮김

Σ 시그마프레스

아트폼스 : 사람이 만든 예술, 사람을 만드는 예술, 제11판

발행일 | 2016년 3월 25일 1쇄 발행

저자 | Patrick Frank
역자 | 장 원, 김보라, 노운영, 손부경, 양정화
　　　이미사, 전혜정, 조성지, 허나영, 홍지석
발행인 | 강학경
발행처 | (주)시그마프레스
디자인 | 우주연
편집 | 이지선

등록번호 | 제10-2642호
주소 | 서울시 영등포구 양평로 22길 21 선유도코오롱디지털타워 A401~403호
전자우편 | sigma@spress.co.kr
홈페이지 | http://www.sigmapress.co.kr
전화 | (02)323-4845, (02)2062-5184~8
팩스 | (02)323-4197

ISBN | 978-89-6866-690-2

PREBLES' ARTFORMS, 11th Edition

＊ 책값은 책 뒤표지에 있습니다.

이 도서의 국립중앙도서관 출판예정도서목록(CIP)은 서지정보유통지원시스템 홈페이지(http://seoji.nl.go.kr)와 국가자료공동목록시스템(http://www.nl.go.kr/kolisnet)에서 이용하실 수 있습니다.(CIP제어번호: CIP2016006400)

역자 서문

"사람은 책을 만들고 책은 사람을 만든다."

국내의 한 대형서점이 내세운 이 유명한 문구는 영국의 수상을 지냈던 윈스턴 처칠이 제2차 세계대전 중 폭격으로 폐허가 돼버린 영국의회의 의사당 건물을 다시 짓겠다고 천명하며 "사람은 건축물을 만들고 건축물은 사람을 만든다."고 했던 연설 중에서 가져온 것이다. 이 책의 원래 제목은 *Artforms*로, 그 안에 이중적 의미를 담고 있다. 가장 먼저 떠올릴 수 있는 것은 이 책이 예술의 다양한 형식을 다루고 있다는 의미일 것이다. 실제로 이 책은 3부로 나누어서 시각예술의 목적과 기능, 여러 장르, 시대별 문화권에 따른 조형언어의 형식들을 살피고 있다. 제1부 '시각경험의 언어'에서는 인간이 예술활동을 벌이는 목적과 우리 삶에 예술이 끼치는 영향 등을 여러 관점에서 조망하고 있으며, 제2부 '예술의 매체'에서는 조형예술의 다양한 장르를 세분화하여 다룬다. 미술의 역사를 다루는 제3부는 미술사를 단순하게 연대기적으로 기술하는 것이 아니라 각 문화권에서 시대에 따른 조형 의지와 목적 및 기능 등을 폭넓게 살피고 있다.

다른 한편으로 *Artforms*는 "예술은 형성한다."고 읽힐 수 있다. 인간이 예술을 만드는 것은 분명한데, 예술은 무엇을 형성한다는 것일까? 인간이 예술작품을 형성하듯이 인간 또한 그들이 창조한 예술에 의해 영향을 받고 형성된다는 의미일 것이다. 이 책의 구성에서 독특한 점은 본문 중에 예술을 형성하기와 예술은 우리를 형성한다라는 섹션을 갖추고 있다는 점인데, 구체적인 사례들을 통해 독자들이 예술을 삶의 통합적인 과정으로 경험하고 예술을 이해하고 즐길 수 있을 때 우리의 삶이 풍부해진다는 것을 강조하고 있다. 오늘날의 예술가들이 세상을 해석하고 세상에 도전하고 세상을 창조적으로 변화시킴에 따라 예술계도 끊임없이 진화하고 있다. 이 책은 이에 발맞추어 독자들이 미술에 대한 이해와 그로 인한 즐거움을 얻을 수 있는 정보들을 제공하기 위해 구성에 각별한 주의를 기울였다. 이 책은 시각예술의 확장된 인식을 통해 독자들마다 잠재적으로 갖추고 있는 창조성을 깨닫게 하려는 목적으로 저술되었다.

이 새로운 11번째 개정판은 이렇게 역동적인 우리 삶의 환경을 반영하며 새로운 학문적 성과, 예술 창작의 최신 현장, 그리고 이에 따라 변화하는 교수법을 담고 있기 때문에 다양한 미술관련 강좌들을 담당하는 교수나 학생들은 물론이고 미술에 관심이 있는 일반 독자들에게 유익한 길잡이가 될 것이다. 특히 서로 상이한 문화권에 따라 다양하게 나타나는 예술의 상이한 규범들을 이해함으로써 독자들이 인간 소통의 독특한 형식으로서의 예술에 대해 눈뜨고, 종국에는 인간의 다양한 삶의 방식에 대한 이해를 넓힐 수 있을 것으로 기대하는 바이다.

2016년 3월
장 원

저자 서문

우리는 예술을 만들고, 예술은 우리를 만든다. 이 책의 제목은 이중적 의미를 갖고 있다. 인간이 예술작품을 형성하듯이, 우리도 우리가 창조한 것에 의해 다시 형성된다. 몇 차례의 증보판 이전에는 이 책의 제목이 원작자인 듀에인 프레블과 사라 프레블의 선구적 기여에 감사하기 위해 '프레블의 예술형식들'로 붙여졌었다. 이들은 예술작품과 우리 사이의 상호작용을 강조했고, 이러한 주안점은 이 책의 모든 페이지마다 지속된다.

왜 예술을 공부하는가

그 이유는 예술가들이 인간 역사의 어떤 지점에 이르러서는 보편적인 것부터 금기된 것까지, 세속적인 것부터 성스러운 것까지, 그리고 혐오스러운 것부터 숭고한 것까지 인간 경험의 거의 모든 측면을 예술 안에서 다루어 왔기 때문이다. 예술적 창조성은 살아 있는 것에 대한 하나의 반응이며 우리는 그러한 창조성을 경험함으로써 우리 삶의 경험을 풍부하게 한다. 이것은 특히 그 어느 때보다 넓은 영역에 걸친 오늘날의 창조에 있어서 사실이며 호기심 가득한 사람이면 거의 누구에게서나 충분히 성취될 수 있다. 예술적 창조성은 인간의 보물이며 우리는 오늘날 미술계의 매우 순수한 형식 안에서 그러한 창조성을 볼 수 있다.

이 책이 중점을 두는 것은 주요 예술작품들의 감상을 촉진시키는 단계를 넘어 예술작품이 인간 소통의 고유한 형식으로서 지닌 풍부함을 향해 학생들의 눈과 마음을 열고 예술을 삶의 과정에 있어서 필수적인 부분들로 경험하고 이해하고 즐길 때 우리의 삶을 최상으로 풍부하게 한다는 생각을 전달하는 것이다.

왜 이 책을 사용하는가

미술계가 변화하고 있기 때문에 '프레블의 예술형식들'도 그에 따라 함께 변화하고 있다. 이 책의 11번째 개정판은 예전의 판본보다 더욱 깊이 있는 관점을 담고 있다. 새로운 개념들을 형성하는 데 도움을 주고 이 책의 출처들을 충실히 유지하며 강의에서 사용했던 교수들과의 대화, 리뷰, 이메일 등은 개정 과정에서 매우 중요한 역할을 담당했다. 이 개정판은 다음과 같이 최근의 중요한 세 가지 요소에 의해 이루어졌다.

- 변화하는 교수법의 필요성에 관한 교수들의 조언
- 새로운 학문적 연구
- 최근 세계 각지에서 벌어지고 있는 예술가들의 창조성

변화하는 교수법의 필요성　이 새로운 개정판의 가장 중요한 변화는 더욱 확대된 교수법의 특징이며, 이 책의 전반에 걸쳐서 그러한 점을 발견할 수 있을 것이다. 각 장은 교수들과 교정자들의 피드백을 반영하여 그 장의 학습 내용을 구체적으로 강조하는 **미리 생각해보기** 항목으로 시작한다. 그리고 각 장의 끝부분에는 **다시 생각해보기**를 통해 해당 학습 내용을 강화하기 위한 리뷰 방식의 질문을 접하게 될 것이다. 이와 더불어 **시도해보기**는 학습한 내용을 토대로 삶 속에서 비평적으로 생각하고 실천해볼 수 있는 사항들을 주제와 연관시켜 제시해두었다. **핵심 용어**는 그동안 학습한 내용 중 주요 사항을 상기시키며 이해하는 데 도움을 줄 것이다. 책 전반에 걸쳐 주요 용어들은 굵은 글씨체로 표시되고 그 의미를 서술했다.

주제 중심 교수법은 몇 가지의 변화를 겪은 교수법의 핵

미리 생각해 보기

3.1 작품의 제작과 분석에 사용된 시각적 요소를 묘사하기

3.2 시각적이고 환경적 효과를 만들어내기 위해 예술가들이 시각적 요소를 어떻게 사용하는지 보여주기

3.3 회화에서 공간과 양감을 제시하는 데 사용되는 기술적인 장치들을 설명하기

3.4 색의 물리적 속성과 관계성을 논의하기

3.5 시각적 요소가 예술작품에 어떻게 표현적이고 상징적인 의미를 전달하는지 보여주기

3.6 작품을 설명하는 시각적 분석의 기본 도구들을 사용하기

핵심 용어

기하학적 형태(geometric shape) 사각형이나 직선 혹은 완벽한 곡선으로 둘러싸인 형태

농도(intensity) 밝음(순수함)에서 탁함까지의 척도로 나타나는 색상(色)의 상대적인 순수성 혹은 채도

대기 원근법(atmospheric perspective) 깊이의 환영이 색, 명암, 세부 묘사로 만들어지는 일종의 원근법

명암(value) 표면의 상대적인 밝음과 어두움

보색(complementary colors) 적색과 녹색처럼 색상환에서 서로 완전히 반대인 두 색상으로, 일정한 비율로 서로 섞이면 중성적 회색을 만들어낸다.

부피(mass) 물체의 견고한 몸체의 물리적 용적

색상(hue) 녹색, 적색, 보라색처럼 특정한 이름이 있는 빛의 파장과 동일시되는 색의 속성

선 원근법(linear perspective) 평행선이 먼 곳으로 소실되면서 지평선의 소실점에 모이는 원근법의 한 체계

유기적 형태(organic shape) 불규칙적이고 비기하학적인 형태

유사색(analogous colors) 청색, 청록색, 녹색 같이 색상환에서 서로 인접해 있는 색

형상–배경 역전(figure-ground reversal) 양성적 형상으로 보였던 것이 음성적 형상이 되거나 반대로 음성적 형상이 양성적 형상처럼 보이는 시각 효과

화면(picture plane) 2차원 그림 표면

심 경향을 다루었다. 이 책의 제목은 그 자체로 교수법을 어떻게 성취할 수 있을지에 대해 제시한다. 인간은 예술을 형성하고 예술은 인간을 형성한다는 점이 바로 그것이다. 이 책의 내용은 미술 감상에 있어서 주제별로 접근하는 교수들이 증가하는 최근의 경향을 반영하여 그러한 방식을 가능하게 하도록 수정되어 왔다. 첫 번째로 이번에 새로 추가된 제2장은 사회 안에서 성취되는 여섯 가지의 목적과 기능에 따라 예술적 창조를 논의하는데, 기록, 즐거움, 설득, 기념, 경배와 제의, 자아 표현이 여기에 해당한다. 각 항목마다 서로 다른 문화권과 시대별로 예시가 제공될 것이다.

둘째로, **예술을 형성하기**는 별도의 텍스트 박스 안에서 해당 주제를 간략하게 재집중하는 기회를 제공한다. 책의 전반부에서는 13편의 전기적 글이 예술가의 작품제작에 관해 다루며, 예술품의 창작에서 개인적 느낌, 매체, 대중적 인식의 반영, 작품의 기본 정보를 보여줄 것이다. 이 항목은 우리의 논의를 더욱 활성화하기 위해 예술가들이 직접 언급한 내용도 다룬다.

이 책의 후반부에서 11편으로 마련된 **예술은 우리를 형성한다**라는 주제를 통해 제2장에서 소개되었던 여섯 가지의 사회적 목적을 예술이 어떻게 성취하는지 더욱 자세히 다룬다. 예를 들어, 19세기의 사실주의 미술과의 연관성에서 '예술은 우리를 형성한다' 항목은 다른 시대의 예술가들

이 자신의 시대에 대한 논평으로서의 예술작품을 통해 어떻게 '우리를 형성'해 왔는지에 대해 다양하고 폭넓은 시대를 다룸으로써 실례를 찾아본다. 제23장에서는 런던 올림픽에 설치되었던 조각작품, 중세의 직조술, 아프리카계 인물을 포함하여 신념으로서의 예술에 관한 다른 예들을 추가로 논의할 것이다. 이처럼 '예술은 우리를 형성한다'는 항목에서는 학습자들이 다양한 시대의 창조에 있어서 공유되는 점을 볼 수 있을 것이다. 또한 교수님들에게는 예술의 여섯 가지 기능에 관한 주제별 토대를 제공할 것이다.

새로운 연구 몇 가지의 내용은 새로운 연구, 독자들의 피드백, 증가하는 대중적 관심을 반영하여 광범위하게 다루었다. 제1장에서 확대된 창조성에 관한 부분은 예술 분야의 중요한 새로운 발견을 강조하는데, 구석기 미술에 관한 새로운 발견이 여기에서 소개된다. 디자인에서 새로운 인터랙티브 모션 그래픽 분야는 제11장에서 더욱 보강되었다. 또한 최근의 저작권 논쟁 역시 함께 다룬다. 교수법과 내용에 관한 이러한 변화 모두가 이 책의 내용에 깊이와 다양성, 그리고 지식 전달에 있어서 유연성을 부여하면서 30페이지

예술을 형성하기

툴루즈 로트렉(1864~1901) : 삶으로부터의 판화

8.16 작업실에 있는 툴루즈 로트렉

Photograph courtesy of Patrick Frank

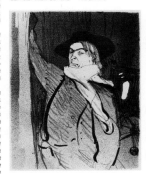

8.17 툴루즈 로트렉 〈아리스티드 브뤼앙〉, 1893, 리도그래프, 10½″×8¼″.

National Gallery of Art, Washington D.C. Rosenwald Collection 1947.7.109.

이상의 분량이 늘어났다.

　이 책은 또한 전체의 26%퍼센트에 달하는 165개의 새로운 이미지를 추가하여 소개하고 있다. 이 새로운 도판들은 새로운 교수법의 접근을 지원하며, 다양한 각도에서 텍스트의 이해를 돕고 있다. 어떤 도판들은 유타에서 발견된 암각 패널과 중앙아시아의 청동 쟁반을 보여주며, 어떤 것들은 〈프리마 포르타의 아우구스투스〉나 브라만테의 〈템피에토〉와 같이 고전기 작품의 이미지이다. 또한 이 이미지들은 애플 사의 아이패드나 거대한 QR코드로 이루어진 파사드를 가진 일본의 건물 등 다양한 매체를 다루고 있으며, 아프

리카의 몇 가지 중요한 작품을 포함하여 폭넓은 문화권을 다룸으로써 이 책이 1998년부터 추구해 온 예술에 대한 글로벌한 관심을 강조하고 있다.

전 세계 예술가들의 최신 작품　새로 추가된 165개의 이미지 중에서 거의 절반에 이르는 양이 현대의 작품에 관한 것이며, 생존 작가들의 작품이나 21세기에 제작된 작품의 이미지로 구성되어 있다. 이것은 미술 감상에 이르는 가장 효과적인 관문으로서 현대미술에 대한 나의 지속적인 헌신을 반영하는 것이다. 이것은 또한 내가 다수의 컬렉터와 딜러, 비평가, 학자, 그리고 물론 예술가들과 교류하며 미술의 가장 역동적인 중심에서 살아가고 있다는 점 역시 반영하고 있다. 포스트모던 시대의 많은 예술가는 과거 모더니즘 시대보다 더욱 접근 가능한 예술언어와 양식을 통해 작업하고 있다. 나는 이들의 현대적 창조성이 매력적이고 다양한 분야를 망라하고 놀라움과 충격을 주며 생각할 수 있는 계기를 만들어준다고 믿는다. 현대적 창조성은 이 모든 요소를 통해 우리의 예술적 감수성을 고취시킨다.

결론을 맺자면 이 새로운 개정판은 이 책을 사용하는 담당 교수, 독자들, 학생들과 교감하고 미술계와 지속적으로 관계를 유지하고자 하는 나의 의도를 반영하고 있다. 나는 이 책이 최대한의 효과를 발휘하길 희망한다. 그 어떤 제안이나 피드백을 나에게 직접 전달하고 싶은 분들은 pfrank@artformstext.com으로 이메일을 보내주길 바란다.

캘리포니아 베니스에서
패트릭 프랭크

요약 차례

차례

제5부 **포스트모던의 세계**

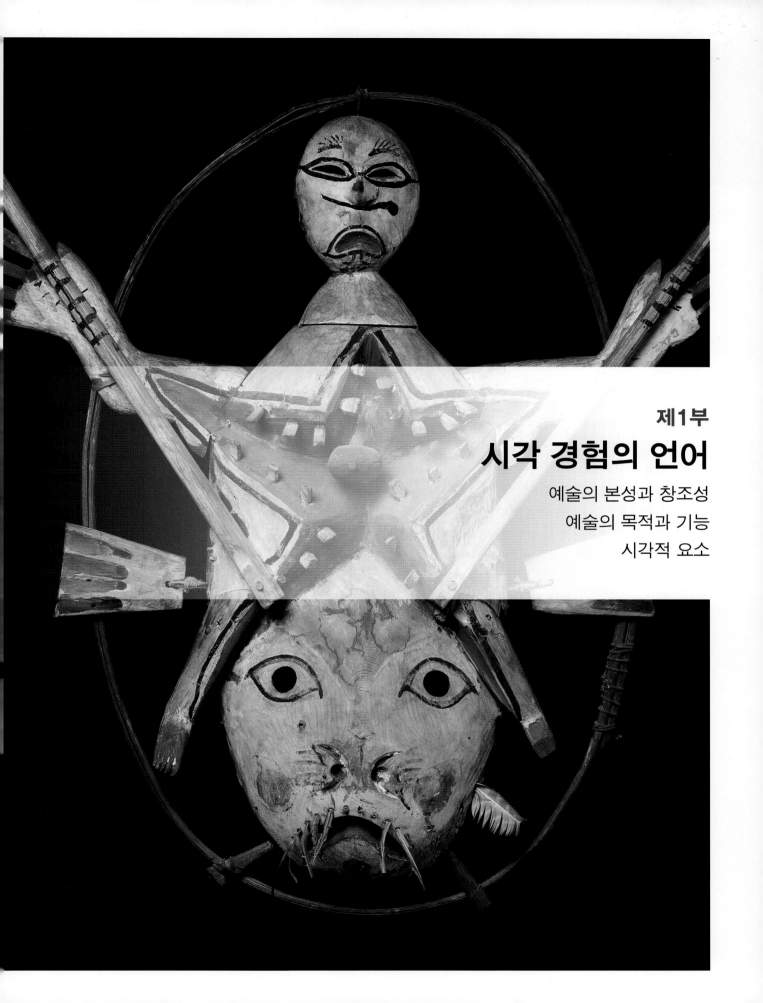

1

예술의 본성과 창조성

우리가 느끼고 생각하고 상상하는 것에 구체적인 형태를 부여할 필요가 있을까? 또는 우리가 몸짓으로 무언가를 표현하고 춤추고 그리거나 만들고 말하고 노래하고 쓰고 건물을 세워야만 할까? 우리가 완전한 인간체가 되기 위해서는 반드시 그러한 행위들이 필요한 것처럼 생각된다. 사실상 무엇인가를 창조하는 능력은 인간의 특별한 속성 중 하나이다. 우리가 예술이라고 부르는 것을 만들고 즐기려는 충동은 인간의 역사를 통틀어 하나의 원동력이 되어 왔다. 예술은 우리와 분리될 수 없는 어떤 것이다. 예술은 인간의 보편적인, 또한 보편적이지 않은 인간의 통찰력, 느낌, 경험으로부터 발생한다.

예술을 즐기기 위해서 예술이 굳이 '이해'될 필요는 없다. 예술은 삶 자체와 마찬가지로 단지 경험될 수 있는 것이다. 하지만 예술이 우리에게 제공할 수 있는 것을 더 많이 이해할수록 우리의 경험은 그만큼 더 풍부해질 것이다.

예를 들면, 자넷 에힐만의 거대한 예술작품 〈그녀의 비밀은 인내다〉(도판 1.1)이 2009년 중반에 피닉스 도심의 허공 높이 들어 올려졌을 때 의심을 품었던 대부분의 사람들조차 이 놀라운 광경을 경험한 뒤에 찬미자가 되었다. 이 작품은 지면으로부터 40~100피트 사이의 비스듬한 세 기둥에 매달려 중력을 견딘 채 바람에 춤추듯이 흔들리면서, 화려한 색을 뽐내는 그물망의 원들은 다채롭게 변화하면서도 동시에 영구적으로 또한 견고하면서도 매우 널찍하게 보였다.

이 예술가는 피닉스의 사막 도시 애리조나를 상징하기 위해 선인장의 꽃 모양을 선택했다. 그녀는 사와로 선인장의 인내에서 영감을 얻었는데, "가시 돋친 선인장은 사막 위에서 물을 찾아 뿌리를 내리고 서늘한 한밤중이 될 때까지 혼신의 힘을 다해 에너지를 축적했다가 과즙이 풍부한 꽃을 피운다."고 말했다.[1] 그녀의 작품은 또한 자연 자체의 특성을 나타내기도 한다. 에힐만은 미국의 시인이자 철학자인 랄프 왈도 에머슨의 "자연의 속도를 채택하라. 그것의 비밀은 인내다."라는 구절을 인용해서 작품의 제목으로 삼았다.

개념이 작품으로 완성될 때까지 길어진 기다림의 시간 속에서 작품의 설치를 지지했던 시민들 역시 인내를 체험했다. 반면에 이 작품에 의구심을 품었던 사람들은 240만 달러라는 가격, 누군가는 거대한 해파리 같다고 말했던 형태, 그리고 애리조나 출신이 아닌 작가의 출신지를 문제 삼았다. 이러한 의혹과 기술상의 문제들 때문에 이 작품이 스케치 상태에서 작품으로 구현될 때까지는 1년 반이라는 시간이 걸렸다. 그러나 오늘날 대부분의 애리조나 사람들은 이 작품을 바라보며 자부심을 느낀다. 이 작품이 전해주는 독특한 시각적 즐거움은 마치 파리의 에펠탑처럼 피닉스

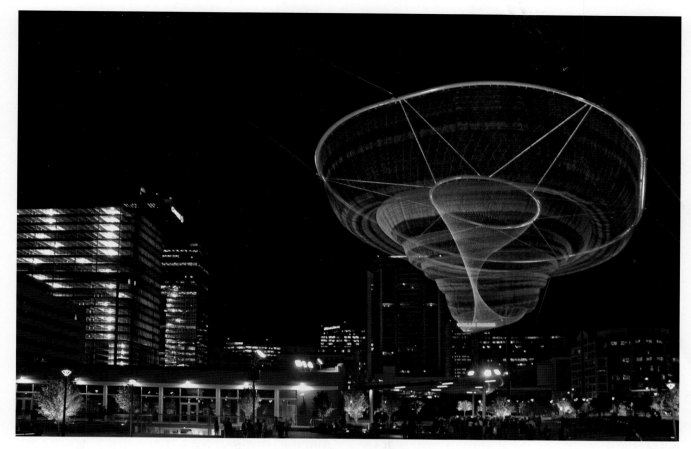

1.1 자넷 에힐만, 〈그녀의 비밀은 인내다〉, 2009. 섬유, 강철, 조명. 높이 100′ 상부 직경 100′.
Civic Space Park, Phoenix, AZ. Courtesy Janet Echelman, Inc. Photograph: Will Novak.

의 랜드마크가 되었다. 애리조나 리퍼블릭은 이 작품에 대해 "공간의 사실적 지각을 창조하는 데 도움을 주는 특질을 주며, 이것이 바로 피닉스가 필요로 하는 것이다."라는 논평을 실었다.[2]

〈그녀의 비밀은 인내다〉의 창작과 수용은 중요한 개념 한 가지를 구현하는데, 그것은 예술 창작이 양방향 도로와 같다는 것이다. 즉 우리는 예술을 형성하고 예술은 그 후에 우리 삶을 풍요롭게 하고, 우리를 교육하고 우리의 영혼을 어루만지고, 우리 인간의 과거를 기념하고, 우리에게 영감을 주거나 설득함으로써 우리를 형성한다(제2장 참조). 예술은 또한 우리가 새로운 방식으로 생각하고 바라볼 수 있도록 요구하며, 미와 진리의 개인적 감각을 각자가 발전시키도록 도와줄 수도 있다.

〈그녀의 비밀은 인내다〉는 회화도 아니고 미술관 안에 설치되어 있지도 않기 때문에 우리에게 친숙한 유형의 작품이 아닐지라도 이것은 분명한 하나의 예술이다. 우리는 이 장에서 '예술'과 '창조성'이 의미하는 것의 몇 가지 정의들을 찾아보고 창조성이 어떻게 예술의 서로 다른 종류들을 통해 그리고 그 형식과 내용 안에서 표현되는지를 살펴볼 것이다.

예술이란 무엇인가

사람들은 예술에 대해 말할 때 대개 음악, 무용, 극장, 문학, 그리고 시각예술을 언급한다. 각각의 예술형식은 우리의 감각에 따라 다른 방식들을 통해 지각되지만 느낌과 통찰력 그리고 경험에 표현적인 실체를 부여하고자 하는 보편적 필요에 의해 발생한다. 예술은 우리의 일상 언어와 교환되기 어려운 의미들을 전달해주며, 예술가는 자신이 행하는 예술의 주제로 사유, 느낌, 관찰의 모든 영역을 활용한다.

시각예술은 드로잉, 회화, 조각, 영상, 건축, 디자인을 포함한다. 몇 가지의 개념과 느낌은 오직 시각 형태만을 통해 전달될 수 있다. 미국 화가인 조지아 오키프는 "나는 다른 방식으로는 말할 수 없는, 표현할 단어들이 없는 것들을 색채와 형태를 통해 말할 수 있다는 것을 발견했다."고 말한다.[3]

하나의 **예술작품**(work of art)은 **매체**(medium)의 사용과 기교를 통해 형성되는, 개념 혹은 경험의 시각적 표현이다. 하나의 매체는 그에 수반되는 기법과 함께 특정한 물질이다. [이 용어의 복수형은 미디어(media)이다.] 예술가들은 표현하고자 하는 개념과 함께 작품의 기능에 적합한 매체를 선택한다. 어떤 대상이나 행위가 우리의 이해력이나 삶의 기쁨에 공헌하는 방식 속에서 매체가 사용될 때 우리는 예술이라는 최종 산물을 경험하게 된다.

에힐만은 〈그녀의 비밀은 인내다〉를 위해 자연의 힘과 조화를 이루는 방식으로 피닉스에 관해 무엇인가 들려주는 작품을 창조하고자 했다. 그래서 바람에 우아하게 반응하고 움직이는 유연한 그물망을 재료로 택했다. 그녀는 이와 유사하게 자신의 메시지를 가장 잘 표현해줄 수 있는 크기, 규모, 형태, 색채들을 선택했다.

수 세기 동안 사용되어 온 매체에는 점토, 섬유, 돌, 나무, 그리고 안료가 있다. 그리고 나서 19세기에 발명된 사진과 동영상에 뒤이어 20세기 중반경에는 현대의 테크놀로지를 통해 비디오와 컴퓨터가 새로운 매체로 추가되었다. 오늘날의 많은 예술가들이 제작하듯이 서로 다른 재료들을 조합해서 만든 예술의 재료는 **혼합매체**(mixed media)라고 불린다.

창조성이란 무엇인가

모든 예술, 과학, 테크놀로지, 그리고 사실상 모든 문명의 원천은 인간의 상상력 또는 창조적 사고이다. 그러나 우리가 '창조성'이라고 부르는 이 재능이 의미하는 것은 무엇인가?

창조성은 가치를 지닌 새로운 무엇인가를 생산해내는 능력이다. 단지 새로움만으로는 충분치 않으며, 이 새로운 것은 무엇인가 타당성을 가지거나 어떤 새로운 사고방식을 지녀야만 한다.

창조성은 또한 미래지향적 사고나 행동에 영향을 주는 잠재력을 가지고 있으며, 인생 여정의 대부분에 있어서 필수적이다. IBM 사는 2010년에 60개국 CEO들을 대상으로 미래의 성공적 비즈니스를 위한 리더십 기교 중 가장 중요한 것은 어떤 것인가에 대해 설문조사를 했다. 그들의 대답은 경제 지식, 경영 능력, 진실성, 개인적 훈련 등이 아니라 창조성이었다.

2011년에 출간된 책 이노베이터 DNA(송영학 외 공역, 2012)[4]의 저자들은 여러 분야에서의 창조적 인물들을 연구하고 창조성을 규정할 수 있는 다섯 가지 특성을 발견했다.

1. 연관 짓기 : 서로 관계없는 것처럼 보이는 분야들을 가로질러 관련성을 만들어내는 능력
2. 질문하기 : 현재 일이 수행하는 기능의 이유와 그것이 어떻게 무슨 이유로 변화될 수 있을지를 질문하면서 현재 상태에 끊임없이 도전하는 것
3. 관찰하기 : 새로운 통찰력이나 작동의 방식을 모색하면서 선입견 없이 세상을 집중해서 바라보기
4. 네트워킹 : 타인의 관점이 나와 극심한 차이를 보이거나 그들의 역량이 나와 무관하게 보일지라도 그들과 기꺼이 상호작용하고 그들로부터 배울 의지를 가지는 것
5. 시도하기 : 새로운 가능성들을 시도하고 이를 위해 모델들을 구축하며 더 나은 개선을 위해 분석함으로써 탐색하기

창조성은 인간이 기울이는 대부분의 노력 안에서 발견될 수 있지만, 여기에서는 예술적 창조성에 초점을 맞추고자 하며 그것은 여러 형태를 취할 수 있다. 영화감독은 대본의 특정 장면을 강조하기 위해 배우와 카메라를 배치한다. 호피 족의 도공은 전통적 도안을 새로운 방식으로 조합함으로써 물병을 장식한다. 컴퓨터 앞에 앉은 그래픽 디자이너는 자신의 메시지가 전달되는 데 도움이 되는 활자, 이미지, 색상의 구성을 조합한다. 일본의 조각가는 사원에서의 명상을 돕는 불상을 제작한다. 우리 중 대부분은 벽에 그림을 그리거나 사진을 찍기 위해 구도를 잡아본 적이 있다. 이 모든 행동은 언어로 쉽사리 말할 수 없는 것을 전달하기 위한 시각적 창조성, 즉 이미지의 사용과 관계가 있다.

〈그가 게임을 이겼어〉(도판 1.2)는 단순한 방법을 이용한 시각적 창조성의 좋은 예시이다. 남아프리카의 현대 작가인 로빈 로드는 도로의 아스팔트 표면에 농구 골대를 그린 뒤에 마치 그가 실제로는 불가능한 슬램덩크 숏을 공중에서 회전하며 성공시키는 것처럼 12컷의 사진을 바닥에 누운 채 촬영했다. 이 예술가는 여기에서 초인적 재주를 드라마틱하게 표현하는 스포츠 TV에서 자주 볼 수 있는 슬로모션과 스톱 모션 사진들을 모방했다. 이 작품은 로우-테크인 분필 드로잉을 재간 있게 사용했고, 길거리 문화의 건방을 떠는 허풍을 뽐내기 위해 속어로 제목을 붙였다. 이 작

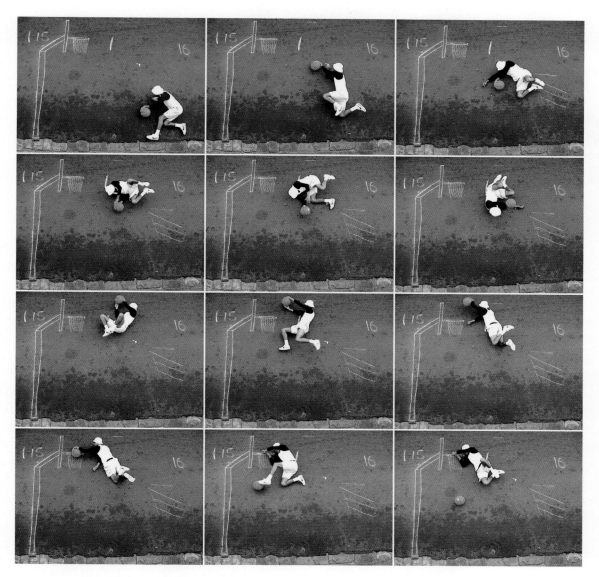

1.2 로빈 로드, 〈그가 게임을 이겼어〉, 2000. 12장의 컬러사진.
Lehmann Maupin, New York and Hong Kong ⓒ Robin Rhode.

품이 명백하게 보여주듯이 창조성은 하나의 태도이며, 이 태도는 작품을 만드는 것 못지않게 경험하고 감상하는 데 있어서 핵심적이다. 통찰력 있는 바라봄은 그 자체로 하나의 창조적 행위이며, 이것은 습관적 사고방식을 제쳐두고 열린 수용의 태도와 마음을 넓히려는 의지를 요구한다.

　미국의 20세기 예술가 로마레 비어든은 남부의 시골과 뉴욕의 할렘에서 목격한 일상을 묘사한 작품들에서 또 다른 유형의 창조성을 보여준다. 그는 〈의식의 확산: 소식〉(도판 1.3)에서 멜랑콜리와 그리움의 분위기를 그려내기 위해 차분한 색들을 사용한 사진 이미지들을 차용하여 **포토몽타주**(photomontage) 작품을 만들었다. 이 작품에서 날개 달린

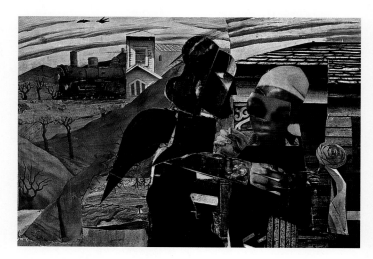

1.3 로마레 비어든, 〈의식의 확산: 소식〉, 1967. 포토몽타주. 36″×48″.
ⓒ Romare Bearden Foundation/Licensed by VAGA, New York, NY.

예술을 형성하기

로마레 비어든(1911~1988) : 재즈와 기억

1.4 로마레 비어든.
Bernard Brown &
Associates.

재즈의 영향과 기억이 어떻게 창조성을 촉발시켜서 시각예술을 형성하는 데 도움을 줄 수 있을까? 로마레 비어든은 그 방법을 보여준다. 그는 1920~1930년대에 할렘에서 자라면서 할렘 르네상스라고 불렸던 흑인 문화의 분출을 직접 목격했다. 그의 어머니는 정치 운동가이자 저널리스트였으며, 그의 아버지는 뉴욕시의 감독관이었다. 할렘 르네상스의 음악가, 예술가, 작가들은 그의 가정에 자주 방문했던 손님들이었다.

그는 어린 시절에 흑인 신문을 위해 정치 만화를 그렸다. 그는 뉴욕에서 미술을 공부했고, 제2차 세계대전 중의 군복무 이후에는 파리에서 배웠다. 유럽에서 공부하는 동안 그는 흑인의 인종적 뿌리를 되찾으라고 고무시켰던 몇몇의 아프리카 지성을 만났다. 그러나 비어든은 자신의 유산을 넘어 더 넓은 영향을 경험했다. 그는 파리 시절에 대해 "내가 배웠던 가장 큰 일은 흑인들의 의식 안에 도달했고 그것을 보편적인 것으로 연결시켰던 것이다."[5]라고 회상한다.

모든 종류의 전통에 대한 지적 호기심은 그의 탐구를 가능하게 하는 데 도움이 되었다. 그는 아일랜드 작가 제임스 조이스의 소설과 이탈리아의 초기 르네상스 예술을 존경했다. 소설가 랄프 엘리슨은 비어든의 미술사에 대한 해박한 지식에 대해 얘기한 적이 있다. "125가에 있는 로미의 스튜디오를 방문했을 때 그가 이젤 위에 올려둔 스케치 앞에 서서 그가 네덜란드와 이탈리아 대가들의 원근법을 설명했던 것을 기억한다."[6] 그는 17세기의 시인 앤드류 마벨, 성경, 그리고 호머의 일리아드에서 영감을 받은 회화들을 만들었다.

음악은 비어든의 창조성에 더욱 강력하게 작용하였다. 그는 듀크 엘링턴, 패츠 월러, 그리고 가수이자 배우였던 폴 롭슨을 알고 있었다. 비어든은 "나는 종이를 가져다가 레코드판을 듣는 동안 리듬과 휴지기를 속기로 받아 적으면서 선을 그리고 싶다."[7]고 얘기했다. 그는 특히 얼 '파타' 하인스의 피아노 스타일에 매료되었다. 비어든은 음표들과 중간 휴지기 모두를 들으면서 자신의 예술에 영향을 주었던 음악적 구조를 파악했다. 그는 하인스에 대해 "그의 정교하고 정확한 음표 사이 간격은 나의 회화적 구성에 엄청난 도움을 주었다."[8]고 증언한다.

우리는 작품에 적용된 그러한 경향을 〈달을 향한 로켓〉(도판 1.5)이라는 콜라주 작품에서 볼 수 있다. 이 작품에서는 콜라주의 파편들이 조용한 절망과 금욕적 인내를 구축한다. 건물들은 사이에 공간을 두고 가사의 구절로 기능하는 거대한 벽돌들로 구성되어 있다. 인물의 형태들은 음표들을 장식하듯이 상세하게 표현되었다. 비어든은 "하나의 색을 칠하면 그 색이 또 다른 하나를 불러낸다. 그것을 하나의 멜로디처럼 바라봐야만 한다."[9]고 말한다. 노래의 구축이 필연적으로 소리를 만들어낼 수 있는 것과 꼭 마찬가지로, 예술작품의 부분들은 서로 쉽게 벽에 걸려 전시될 수 있어야 한다.

물론 비어든의 작품에서 흑인의 혈통은 탈피할 수 없는 것이다. "당신의 문화 안에서 당신의 존재를 항상 존중해야 한다. 왜냐하면 당신의 예술이 어떤 것이라고 의미하고자 한다면 그것은 그곳에서부터 비롯되어야 하기 때문이다."[10]라고 비어든은 말한다. 〈달을 향한 로켓〉은 도시의 흑인 사회에서 달 탐사의 사실에 대한 어떤 무관심을 들려준다.

비어든은 작업실 벽에 자신의 생애 중 핵심적이었던 사건의 리스트를 적어서 간직하고 있었다. 그는 가끔 노스캐롤라이나에서 보냈던 유년기의 기억을 이용했다. 고향으로의 귀환에 관한 개념은 그를 매혹시켰다. 그는 "당신은 늘어난 경험들을 가지고 당신의 고향으로 돌아올 수 있으며 당신은 더 넓은 이해를 바란다. 떠났다가 상상력의 고향으로 돌아오라."[11]고 말한다.

그는 샌프란시스코 근대미술관에서 열렸던 회고전에 즈음해서 가졌던 인터뷰를 통해 예술가로서의 목표를 설명했다. "나는 미국 내 흑인의 경험을 예술 속으로 가져오려고 노력했고 거기에 하나의 보편적 차원을 부여했다."[12] 재즈와 기억의 도움을 받은 창조성을 바탕으로 비어든은 예술에서 성공을 거두었다.

1.5 로마레 비어든, 〈달을 향한 로켓〉, 1971. 보드에 콜라주. 13″×9$\frac{1}{4}$″.

ⓒ Romare Bearden Foundation/Licensed by VAGA, New York, NY.

인물이 꽃을 들고 자아를 성찰하고 있는 듯한 여인에게 기독교의 수태고지 이야기를 전해주는 것처럼 보이며, 뒤편에 보이는 기차는 현세로부터 떠나가거나 혹은 단순하게 더 나은 삶을 위해 북부로 떠나는 것을 암시한다. 비어든은 그의 다른 작품들과 마찬가지로 이 포토몽타주 작품에서도 타인과의 소통 효과에 대해 관심을 두고 있지만, 창조적 표현을 위한 자신의 내적욕구 역시 동등하게 중요하다. 이것은 예술이 우리를 어떻게 구성하는지를 보여주는 한 가지 관점이다(제2장 참조).

교육받은 예술가와 교육받지 않은 예술가

우리 대부분은 '예술'이 오직 고유한 재능을 부여받은 '예술가'에 의해서만 만들어지는 것이라고 생각하기 쉽다. 그리고 예술이 현대 사회에서 공동체 삶으로부터 종종 분리되기 때문에 많은 사람은 스스로가 예술적 재능이 없다고 믿는다. 하지만 우리 모두는 창조적인 잠재력을 가지고 있다.

과거에는 숙련된 예술가들이 일반적으로 뛰어난 대가의 견습생으로 일하면서 배웠다. (몇 가지 주목해야 할 예외들 중 하나는 여성 예술가들은 이러한 도제 제도에서 배제되었다는 사실이다.) 그들은 실천적 경험을 통해 필요한 기술을 얻었고, 그들이 속한 사회의 예술 전통에 관한 지식을 발전시켰다. 오늘날에는 대부분의 예술 교육이 미술학교나 대학의 미술학과에서 이루어진다. 이러한 환경에서 학습은 현대적이고 역사적인 대안적 관점 모두에 관한 정교한 지식을 발전시키며 이렇게 훈련받은 예술가들은 종종 그들과 미술사와의 연관성에 대한 자의식적인 관심을 보여준다.

훈련, 기교, 지성이 창조성에 도움이 되긴 하지만 항상 필요한 것은 아니다. 창조에 대한 충동은 보편적인 것이며 예술 훈련과는 거의 상관이 없다. 흔히 무교육 예술가나 **민속예술가**(folk artists)라고 묘사되는, 미술에서 적은 교육을 받았거나 정식 교육을 받지 못한 이들, 그리고 어린이들도 뛰어나게 창조적일 수 있다. 나이브 아티스트나 **아웃사이더 아티스트**(outsider artists)라는 무교육 예술가의 예술은 대체로 미술사나 자신들의 시대에 예술 트렌드를 인지하지 못하는 이들에 의해 제작된 것이다. 전통의 범위 안에서 작업하는 사람들이 만든 민속예술과는 달리, 아웃사이더 예술가들의 예술은 그 어떤 관습적 실천이나 양식과 분리되어 창작된 개인적 표현물이다.

미국 내에서 아웃사이더 예술의 가장 널리 알려진 가

장 거대한 작품 중 하나는 〈누에스트로 푸에블로(우리 마을)〉(도판 1.6)이다. 사바티노 사이먼 로디아는 일상적인 물질들을 시각화하는 새 가능성을 보여준 예술가의 전형적인 예가 된다. 그는 금속 파이프와 침대 프레임과 함께 막대기, 그물망, 모르타르를 강화해주는 철근과 같이 낡은 재료들로 환상적인 구조들을 33년 동안 쌓아 올려 성당 모습의 타워들을 만들었다. 놀랍게도 그는 이 구조물을 전동 공구, 리벳, 용접, 볼트를 일체 사용하지 않고 건설했다.

그는 이 타워들이 삼각형 모양을 한 자신의 뒤뜰에 세워

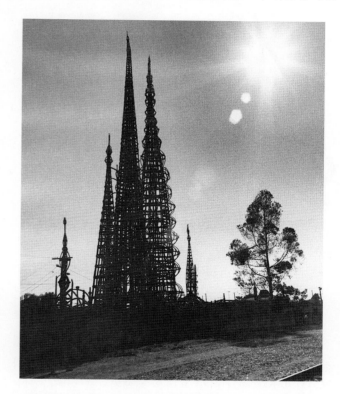

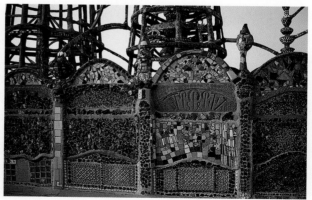

1.6 사바티노 사이먼 로디아, 〈누에스트로 푸에블로〉, 1921~1954. 상단 : 원경, 하단 : 울타리 벽의 세부. 혼합 재료. 높이 100′. 캘리포니아 와츠.
Photographs: Duane Preble.

1.7 필라델피아 와이어맨, 〈무제(시계판)〉, 1970년경.
시계판, 병따개, 못, 종이에 드로잉, 철사. 7″×3¹/₂″×2¹/₄″.
Courtesy Matthew Marks Gallery.

철사를 휠 때 필요한 체력을 고려하면 작가는 일반적으로 남성일 것으로 추측되고 있다. 여하튼 이 작가는 기억과 상상력을 뒤흔듦으로써 주목할 수밖에 없는 잔해들의 복합체를 창조했다.

아웃사이더 예술가와는 대조적으로 민속예술가는 양식, 주제, 장인성의 기존 전통 속에서 한 부분을 차지한다. 대부분의 민속예술가는 체계적인 예술 교육을 거의 받지 않았기 때문에 그들의 작품은 전통에 대해 강한 열성과 헌신을 보여준다. 민속예술은 퀼트, 자수가 놓인 손수건, 장식된 풍향계, 조각상, 튜닝된 자동차에 이르기까지 다양한 형태를 취한다.

멕시코와 남미의 서부에서는 위험으로부터 벗어났거나 질병으로부터 회복됐을 때 신에게 감사를 올리는 관례 중 하나로 **리타블로**(제단봉헌화)가 있다. 이런 회화들은 일반적으로 사건과 구원의 장면을 나란히 묘사한다. 여기에 예시된 작품(도판 1.8)에서는 한 남자가 범죄를 저질렀다는 죄목으로 누명을 썼다가 사형에서 벗어나 회화를 제작한 사건을 보여준다. 그림 아래 문구는 그를 참형으로부터 구해준 데 대한 '내 사랑하는 부모님과 억울함에 분개한 아내의 뜨거운 기도'를 기록하고 있다. 이 문구의 잘못된 철자는 신실하고 매력적인 회화 양식과 결합해서 매우 매력적인 작품을 형성한다.

어린이들은 보편적인 시각 언어를 사용한다. 두 살부터 여섯 살까지의 아이들이 그린 전 세계의 드로잉들은 흔적을 내는 것부터 자신이 보고 상상한 것을 상징화하여 형태를 만드는 것까지 정신적 성장의 단계들을 유사하게 보여준다. 어린이들은 일반적으로 대략 여섯 살이 될 때까지는 사실적이기보다는 상징적인 방식으로 세상을 묘사한다. 아이들이 그린 이미지들은 시각적 관찰의 기록보다는 정신적 구축의 결과물이다. 엘레나라는 세 살짜리 아이가 그린 〈할머니〉(도판 1.9)라는 드로잉은 녹색과 갈색으로 반복된 동그라미 속에서 열의와 자기 확신을 보여주고 있다. 이 아이는 눈과 머리에서 하나의 리듬을 찾아내고 그것을 풍성한 소매의 형태까지 연결한다.

어린아이들은 간혹 구성의 직관적 감성을 발휘한다. 하지만 이처럼 균형 잡힌 디자인의 직관적 감성 중 대부분은 아이들이 성장함에 따라 개념적인 자의식의 관점으로 세상을 바라보기 시작하면서 잃어간다. 채색 그림책과 연습용

짐에 따라 부서진 접시, 타일, 녹아내린 병의 유리, 조개껍질, 그리고 이웃 공터에 버려진 컬러풀한 폐기물의 파편과 조각들을 이용해서 타워 표면을 체계적으로 덮어나갔다. 로디아의 타워들은 예술가의 창조성과 인내에 대한 증언이다. 그는 "무엇인가 거대한 일을 마음에 품어 왔고 그것을 해냈다."[13]고 말한다.

몇몇 창조적인 인물들은 미술계 밖으로 너무 멀리 떨어져 있어서 우리는 그런 이들의 이름조차 알지 못한다. 1982년에 필라델피아의 한 미대 학생은 황폐한 이웃 쓰레기통 사이에 놓여 있던 손바닥 크기만 한 조각들이 든 상자 몇 개를 발견했다. 천여 개가 넘은 조각은 작은 물건들과 함께 모두 철사에 묶여 버려진 품목들의 컬렉션이었다(도판 1.7). '필라델피아 와이어맨'이란 별명이 붙은 이 작품들의 제작자는 여전히 알려지지 않았고, 여러 번의 전시를 통해 소개가 되었음에도 원작자임을 자처하는 사람은 아직까지도 없다.

자신의 작품을 보는 사람들로 하여금 경험을 넓힐 수 있는 신선한 통찰력을 제공할 수 있다.

예술과 리얼리티

예술가는 물질계에서 직접 본 세계를 묘사할 수도 있고 그 외형을 변형시켜 표현할 수도 있으며 혹은 자연적이거나 인간의 힘으로 만들어진 세계에서 아무도 본 적 없는 형태들을 사용해서 작품으로 나타낼 수도 있을 것이다. 대부분의 예술가는 그들이 어떻게 접근하느냐와는 상관없이 관객들이 단순한 외형 너머의 것을 보길 원한다. **재현적**(representational), **추상적**(abstract), **비재현적**(nonrepresentational)이란 용어들은 예술가가 물질적 외부 세계와 갖는 관계를 설명하기 위해 사용된다.

재현적 예술

재현적 예술은 사물의 외형을 묘사한다. [인간의 형태가 주요 주제일 경우엔 **구상미술**(figurative art)이라고 불린다.] 이 예술은 자연이나 일상에서 우리가 식별하는 대상들을 재현한다. 재현적 예술이 묘사하는 대상은 **소재**(subjects)라고 한다.

재현적인 예술을 창작하는 데는 많은 방식이 있다. 가장 '사실적'으로 보이는 회화는 프랑스어로 **트롱프뢰유**(trompe l'oeil)라고 불리는 '눈속임 회화'이다. 이 환영적(illusionistic) 스타일의 회화는 매우 '리얼'하게 보이기 때문에 우리의 눈길을 끈다. 윌리엄 하넷의 〈무대 뒤의 담배〉(도판 1.10)에서 사물들은 실제 사이즈에 가깝게 표현되어 일루전(illusion)을 만들어내며, 우리는 그림 속 파이프와 성냥을 직접 만질 수 있을 것 같은 느낌을 받는다.

벨기에 화가 르네 마그리트는 예술과 실제의 관계를 다르게 보여준다(도판 1.11). 이 회화의 소재는 파이프처럼 보이지만, 그 아래에는 프랑스어로 "이것은 파이프가 아니다."라고 적혀 있다. 관객들은 "이게 파이프가 아니라면 뭐지?"라고 의아해할 것이다. 답은 이것이 회화라는 것이다! 마그리트가 붙인 작품의 제목 〈이미지의 배반〉은 예술가가 마음속에 품고 있는 시각적 게임을 던져준다.

1.8 〈리타블로〉, 1915. 금속 위에 그림. 9″×11″.
Fowler Museum at UCLA. Photograph by Don Cole.

그림책 등에 그림을 그리는 대부분의 어린이는 비개성적이고 정형화된 소품들에 지나치게 의존적이 된다. 어린이들은 이런 방식을 통해 자신들만의 직접적 경험에 기초한 독자적 이미지들을 발명해내는 충동을 잃어버린다. 최근의 한 연구는 많은 어린이들이 9~10세가 되면 자신의 창조성을 의심하기 시작한다는 것을 보여주고 있다. 그러나 예술가든 CEO들이든 창조적인 사람은 자신의 창조성을 성인이 되어서도 유지한다.

전문 교육을 받았든, 아웃사이드 예술가든 민속예술가든 예술가 모두는 독립적 사고자여야만 하며 집단정신을 뛰어넘는 용기를 가져야만 한다. 예술가들은 그렇게 함으로써

1.9 앨레나(3세 여아), 〈할머니〉.

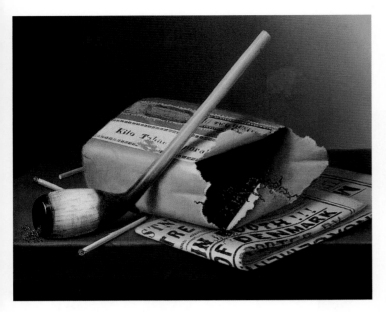

1.10 윌리엄 하넷, 〈무대 뒤의 담배〉, 1877. 캔버스에 유화. 7″×8¹/₂″.
Honolulu Museum of Art, Gift of John Wyatt Gregg Allerton, 1964.
(32111).

미국 캘리포니아의 예술가 레이 벨드너는 예술과 실제의 관계를 더 복잡하게 만든다. 그는 달러 지폐를 이어 붙여서 마그리트의 작품을 복제했고, 〈이것은 명백히 파이프가 아니다〉(도판 1.12)라는 제목을 붙였다. 모던 아티스트들이 너무 유명하고 그들의 작품은 상당한 고가에 판매되기

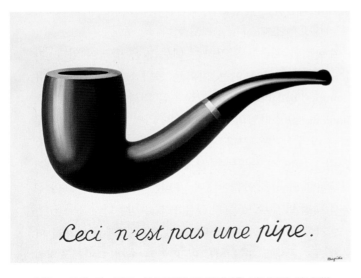

Ceci n'est pas une pipe.

1.11 르네 마그리트, 〈이미지의 배반(이것은 파이프가 아니다)〉,
1929. 캔버스에 유화. 25³/₈″×37″.
Los Angeles County Museum of Art (LACMA). Purchased with
funds provided by the Mr. and Mrs. William Preston Harrison
Collection(78.7). Digital Image Museum Associates/LACMA/Art
Resource NY/Scala, Florence ⓒ 2013 C. Herscovici, London/Artists
Rights Society(ARS), New York.

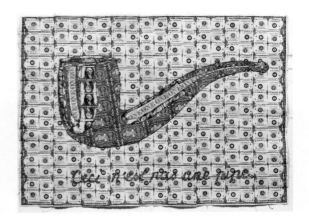

1.12 레이 벨드너, 〈이것은 명백히 파이프가 아니다〉, 2000.
르네 마그리트의 〈이미지의 배반〉(1929)을 따라서 바느질한 미국 화폐. 24″×33″.
Courtesy of the artist.

때문에 마치 이 작품처럼 '돈으로 만들어진' 작품들과도 같다. 벨드너의 요점은 재현적 예술조차도 실제와 복잡한 관계를 갖고 있다는 것이다. 예술가들은 그들이 본 것만을 단순하게 묘사하지는 않으며, 오히려 그들의 개인적 비전에 적합하도록 현실을 선택하고 배열하고 구성한다. 그 과정은 테이블 위에 놓인 파이프라는 사실로부터 먼발치로 떼어놓는다.

추상미술

'추상'이란 말은 원래 동사로는 '뽑아내다'라는 말에서 비롯되었다. 하나의 대상이나 개념의 본질을 추출해낸다는 의미이다. 예술에서 '추상'은 두 가지로 사용되는데, (1) 자연 대상을 전혀 지시하지 않는 예술작품, (2) 자연 대상을 단순화하거나 왜곡하거나 과장하는 방식으로 묘사하는 작품을 가리킨다. 여기서는 두 번째 의미로 추상이란 용어를 사용하겠다.

추상미술에서는 예술가가 특정한 목적을 강조하거나 드러내기 위해 자연적인 외형을 변화시킨다. 추상미술에 많은 접근 방식이 존재하듯이 추상 개념에도 많은 접근이 존재한다. 우리는 추상작품의 주제를 매우 쉽게 식별할 수도 있고, 또는 제목과 같은 어떤 힌트의 도움을 필요로 할 수도 있다. 소재가 실제로 어떻게 보이는지와 예술가가 그것을 어떻게 표현하는지 사이의 상호작용은 추상미술이 지닌 즐거움과 도전의 한 부분이 된다.

하나 혹은 그 이상의 추상은 많은 문화권에서 보편적으

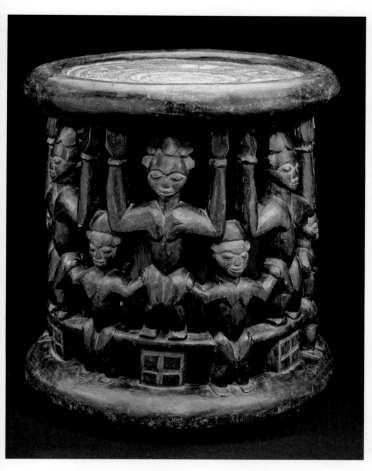

1.13 〈왕의 의자〉, 19세기 후반~20세기 초반. 나무와 식물 섬유. 높이 16¹/₂″. 카메룬 서부 목초지.
Fowler Museum at UCLA. Photograph by Don Cole.

로 나타난다. 카메룬의 〈왕의 의자〉(도판 1.13)는 인간의 추상화된 형태를 반복적으로 보여준다. 우리는 물론 이 조각들의 주요 소재가 백성들이라는 것을 식별할 수 있다. 이 조각상들은 의자에 앉은 왕을 지지하는 카메룬 초원 사회를 상징한다. 이 작품은 왕의 '권좌'로 간주되었다. 왕 이외에 그 어떤 누구에게도 이 의자의 사용이 용납되지 않았으며, 왕이 세상을 떠나면 관습대로 함께 묻히거나 폐기되었다.

유럽의 초기 모던 아티스트들 역시 추상을 받아들였다. 테오 반 되스부르의 드로잉과 회화 시리즈 〈소의 추상〉(도판 1.14)은 추상화의 과정을 보여준다. 이 작가는 분명 단순화를 통해 소를 어느 정도까지 추상화시킬 수 있는지를 보기 원했고, 이 이미지들이 여전히 동물의 본질을 상징하도록 했다. 반 되스부르는 소라는 소재를 다채로운 사각형들로 이루어진 화면 구성을 위한 하나의 출발점으로 사용했다. 만약 우리가 마지막 단계의 이미지만 보고 전 단계의 과정들을 보지 않았다면, 우리는 아마도 이 작품을 하나의 완전한 비구상 회화라고 생각했을 것이다.

비재현적 예술

세계의 미술 중 아주 많은 작품이 전혀 재현적이지 않은 것들이다. 아미쉬파의 퀼트, 나바호 족의 많은 직물, 그리고 대부분의 이슬람 목조각은 기본적으로 선, 형태, 색채만의 다양성을 통해 시각적 즐거움을 주는 평면의 패

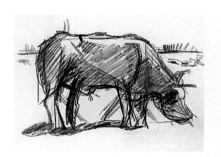

〈구성(소)〉, 1917년경.
종이에 연필.
각 4⁵/₈″×6¹/₄″.

좌측이미지
〈구성(소)〉, 1917년경. 종이 위에 템페라, 유화, 목탄.
15⁵/₈″×22³/₄″.

우측이미지
〈구성 VIII(소)〉, 1918년경. 캔버스에 유화.
14¹/₄″×25″.

1.14 테오 반 되스부르, 〈소의 추상〉 시리즈.
Museum of Modern Art (MoMA) Purchase 227.1948.1 (top left), 227.1948.6 (top right), 226.1948 (bottom left), and 225.1948 (bottom right). ⓒ 2013 Digital image, The Museum of Modern Art, New York/Scala, Florence.

턴들로 구성되어 있다. **비대상**(nonobjective) 혹은 비구상
(nonfigurative) 예술이라고 불리기도 하는 비재현적 예술은
그 자신 외부의 그 어떤 구체적 지시도 갖지 않은 시각 형태
들을 제시한다. 우리가 음악의 순수한 사운드 형태에 반응
할 수 있는 것과 꼭 마찬가지로 비재현적 예술의 순수한 시
각 형태에 대해서도 반응할 수 있다.

서로 대조되는 다음의 두 작품은 비재현적 예술이 형태,
구성, 분위기, 메시지가 매우 다양한 방식으로 가능하다는
점을 보여준다. 앨머 우드세이 토머스의 〈회색 밤의 현상
들〉(도판 1.15)는 단지 두 가지의 색과 다소 규칙적인 붓터
치로만 그려졌다. 그녀는 회색도 아니고 밤처럼 보이지도
않는 화면에 하나의 패턴을 그려 넣었다. 이 작품의 소재는
가시적인 세계로부터 가져온 것이 아니고, 예술가가 회색
빛 밤중에 느꼈던 분위기를 묘사하고 있다.

뉴질랜드에서는 마오리 족 여인들이 짝을 지어서 염색
한 아마 섬유의 조각들을 **투쿠투쿠** 패널이라고 불리는 기하
학적 문양들로 직조한다(도판 1.16). 이 문양들은 마오리족
에서는 전통적인 것이며 각각 '층거리 가자미', '사람 늑골',

1.15 앨머 우드세이 토머스, 〈회색 밤의 현상들〉, 1972.
캔버스에 아크릴. $68^7/_8'' \times 53^1/_8''$.
Smithsonian American Art Museum, Washington, D.C.
Gift of Vincent Melzac. © 2013 Photograph Smithsonian
American Art Museum/Art Resource/Scala, Florence.

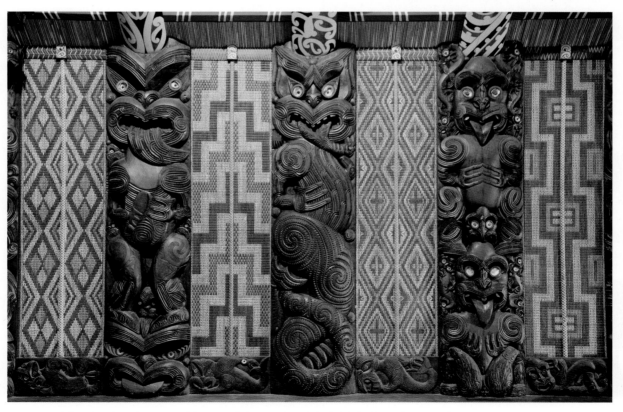

1.16 뉴질랜드 마오리 족, 〈투쿠투쿠 패널〉, 1930년대. 나무 기둥 위에 염색하여 엮은 아마 섬유 조각들. 가변치수.
뉴질랜드 마오리 예배당 테 화레 루닝가.
Photograph: David Wall/Alamy.

'알바트로스의 눈물' 등과 같은 이름을 갖고 있다. 이 천 조각 패널들은 종교 제례가 행해지는 예배당의 수직 나무 기둥 사이에 딱 맞도록 특정한 사이즈로 직조된다. 하나의 예배당에는 내부를 풍부하고 다양한 시각적 조화를 주기 위해 서로 다른 디자인으로 구성된 투쿠투쿠 패널들이 설치될 수도 있다.

비재현적 예술은 처음엔 재현적 예술이나 추상예술보다 이해하기 어려워 보이지만, 감상의 새로운 방식을 제공해 줄 수도 있다. 주제가 존재하지 않는다는 것은 사실 모든 시각적 형태들이 우리에게 영향을 주는 방식을 명확하게 한다. 일단 어떻게 시각 언어를 '읽을지'를 배우고 나면 우리는 예술과 세계를 더 넓게 이해하고 즐기며 반응할 수 있다.

바라보기와 관조

하나의 예술작품이 재현적이든 추상적이든 비재현적이든, 우리는 일차적으로 우리의 눈을 통해 작품을 받아들인다. 따라서 우리는 눈을 어떻게 사용해야 할지에 대해 생각해 볼 필요가 있다.

영어 동사인 'look'과 'see'는 시각적 인식의 다양한 층들을 나타낸다. 'looking'은 관습적인 바라봄을 의미하며, 일반적으로 기계적이거나 목표지향적인 방식으로 우리 앞에 놓인 것들을 받아들이는 것을 암시한다. 만일 기능만을 생각한다면 우리는 손잡이를 보자마자 잡아 돌리기만 하면 된다. 그러나 우리가 손잡이의 형태와 마무리를 보고, 혹은 화창한 겨울날에 어떤 감흥을 느끼거나 예술작품을 제작한 사람에게 공감할 때는 단순히 기능적인 바라봄의 단계를 넘어서 '관조'라고 불리는 더 높은 지각의 단계로 진입하게 된다.

관조는 더욱 수용적이며, 바라봄이 집중된 상태로 열려 있는 것이다. 우리는 관조의 단계에서 우리의 기억, 상상력, 느낌을 더하여 바라본다. 우리는 어떤 것을 우리의 눈으로 받아들이고 나서 그것을 통해 비슷한 경험들을 기억하거나 다른 가능한 결과물들을 상상하거나 무엇인가를 느끼게 된다. 우리는 단순하게 바라보는 것 이상의 행위를 하고 있는 것이다.

20세기의 프랑스 예술가인 앙리 마티스는 의도적인 바라봄에 관해 다음과 같이 썼다.

관조한다는 것은 그 자체로 하나의 창조적 작용이며 노력을 요구한다. 우리가 일상에서 바라보는 모든 것은 습득된 습관들에 의해 얼마간은 왜곡되며 이점은 영화, 포스터, 잡지가 매일 우리의 눈과 마음에 선입견을 심어주는 이미지 홍수의 시대에는 더 분명해 보인다. 왜곡됨 없이 바라보기 위한 노력에는 용기가 필요하다.[14]

그러나 말과 시각 이미지는 2개의 서로 다른 '언어'이기 때문에, 시각예술에 관해 어휘를 이용하여 말한다는 것은 실제의 예술 경험으로부터 항상 한 발짝 떨어진 번역과 같다. 우리의 눈은 사실상 우리의 마음과 정서에 연결되어 있다. 이 연결점들을 강화함으로써 우리는 예술이 제공해야 하는 이점을 더욱 잘 수용할 수 있다.

평범한 사물은 우리가 깊이 있게 바라볼 때 비범한 것이 된다. 피망을 촬영한 에드워드 웨스턴의 사진(도판 1.17)이 의미가 있는 것은 우리가 피망을 너무 좋아하기 때문일까? 아마도 그렇진 않을 것이다. 웨스턴은 일반 피망을 가지고

1.17 에드워드 웨스턴, 〈피망 #30〉, 1930. 사진.
Photograph by Edward Weston. Collection Center for Creative Photography. ⓒ 1981 Arizona Board of Regents.

평면 위에 기념할 만한 이미지를 창조해냈다. 두 시간이 넘는 카메라의 노출은 〈피망 #30〉이 윤기 있는 빛이 넘치게 했고, 포옹하는 형상을 닮은 살아 있는 존재처럼 보이게 했다. 웨스턴은 형태에 대한 감수성을 통해 이 피망이 자신에게 어떻게 보이는지를 드러낸다. 그의 일기는 이 사진에 대한 웨스턴의 열의를 보여준다.

> 1930년 8월 8일
> 나는 새 피망 사진의 출력을 더 이상 기다릴 수 없어서 어제 오후에 몇 가지 순서를 무시한 채 7장의 새로운 음화 사진을 출력하면서 흥분된 시간을 보냈다.
> 먼저 지난 토요일이었던 8월 2일에 촬영했던 애호 작업을 출력했는데, 그때는 너무 서둘러 작업했기에 조명에 실패했다. 그러나 망설임 없는 결정으로 지난 일주일 간의 노력을 들여 보상받았다. 일주일? 이 피망에 대해서는 그렇다. 하지만 젊은 시절 미시건 농장에서 시작된 코닥 카메라 No.2 '불스아이' $3^1/_2 \times 3^1/_2$로 28년 동안 기울였던 나의 노력은 이 피망 사진 제작에서 효력을 발휘했고, 나는 이것을 내 성취의 정점이라고 생각한다.
> 이 피망은 고전적이고 완벽하게 만족스러운 것이지만 하나의 피망 이상이다. 이것은 추상 안에서 주제를 완전히 탈피했다. … 이 새로운 피망은 우리를 의식 안에서 알던 세상 너머로 데려가준다.[15]

외견상 평범한 사물을 촬영한 웨스턴의 사진은 작업의 창조적 과정에 대한 좋은 예가 된다. 이 예술가는 자신의 주변에 있는 사물을 고유한 방식으로 인식하고 있었다. 그는 자신이 원했던 이미지를 얻기 위해 매우 오랜 시간 동안(아마도 28년 동안!) 작업했다. 그의 결과물은 단순히 대상을 재현만 한 것이 아니라 자연계의 신비함에 관한 감각과도 소통했다.

마지막으로 관조한다는 것은 개인적 과정이다. 두 사람은 한 사물을 동일한 방식으로 보지는 않을 것이다. 왜냐하면 우리 모두는 각자 정신적 배경을 다르게 가지고 있기 때문이다. 서로 다른 사람들은 동일한 시각 정보를 대할 때 그 의미, 가치, 중요성에 대해 서로 다른 결론에 도달하게 될 것이다(제5장 참조).

형식과 내용

웨스턴의 〈피망 #30〉에서 피망의 질감, 명암, 모양은 우리가 볼 수 있는 형식이며, 내용은 이 작품이 전달하고자 하는 의미(들), 예를 들자면 자연계에 관한 신비감 같은 것이다. 따라서 **형식**(form)은 재료, 색채, 모양, 선, 디자인 같은 구성요소들을 포함하여 작품 내부에서 조합된 시각적 특질의 전체 효과를 가리킨다. **내용**(content)은 예술작품이 전달하고자 하는 메시지나 의미, 즉 예술가가 표현한 것이나 관객과 소통하고자 하는 것을 말한다. 내용은 형식을 결정짓고, 형식은 내용을 표현한다. 그러므로 이 두 가지는 분리될 수 없다.

이들의 관계를 더욱 잘 이해하는 한 가지 방법은 동일한 소재를 형식과 내용에서 매우 다르게 표현한 작품을 비교해보는 것이다. 오귀스트 로댕의 〈키스〉(도판 1.18)와 콘스탄틴 브랑쿠시의 〈키스〉(도판 1.19)는 두 예술가가 포옹을 어떻게 해석하는지 보여준다. 로댕의 작품에서 실제 크기

1.18 오귀스트 로댕, 〈키스〉, 1886, 대리석. 5′11$^1/_4$″.
Musée Rodin, Paris. RMN-Grand Palais/Agence Bulloz.

1.19 콘스탄틴 브랑쿠시, 〈키스〉, 1916. 석회암. 23″×13″×10″.
Photo The Philadelphia Museum of Art/Art Resource/Scala, Florence.
ⓒ 2013 Artists Rights Society (ARS), New York/ADAGP, Paris.

로 제작된 사람의 형상은 남성과 여성에 대한 서구의 이상을 재현하고 있다. 로댕은 연인이 포옹하는 감동적 순간의 감각적인 기쁨을 포착했다. 우리의 정서는 로댕이 조각한 대리석의 단단함을 아랑곳하지 않은 채 작품에 사로잡힌다. 육체의 자연적 부드러움에 대한 느낌은 인물들을 받치는 미완성된 대리석의 거친 질감 덕분에 더욱 강조된다.

로댕의 감각적인 접근과는 대조적으로 브랑쿠시는 영원한 사랑을 표현하기 위해 돌조각의 단단한 특성을 활용했다. 브랑쿠시는 돌조각을 최소한으로 다룸으로써 두 연인을 실제처럼 묘사하기보다는 이들이 하나가 된다는 개념을 상징화시켰다. 그는 사랑을 표현하기 위해 재현적인 자연주의보다는 기하학적 추상을 선택한 것이다. 그러므로 로댕은 사랑의 감정을 표현했고, 브랑쿠시는 사랑의 개념을 표현했다고 말할 수 있을 것이다.

형식을 관조하고 반응하기

예술가들이 작품을 제작하기 위해 노력을 쏟는다는 것은 분명하다. 그리고 예술작품에 반응할 때조차도 노력이 요구된다는 것도 제작의 노력에 비해서는 덜하지만 역시 분명하다. 예술가는 가시적인 작품의 원천이거나 송신자이며, 작품 자체는 예술가의 메시지를 전달하는 매개이다. 관객들이 완전한 소통을 이루기 위해서는 작품을 경험해야만 하며, 이 과정을 통해서 창조적 과정에 참여하게 된다.

형식에 반응하는 법을 배우는 것은 세상을 살아가는 법을 배우는 것의 일부분이다. 우리는 주위 환경을 구성하고 있는 사람들, 사물들, 그리고 사건들의 형식들을 '읽음'으로써 행동 지침을 얻게 된다. 심지어 우리는 유아기 시절부터 얼굴 같은 시각적 형태를 기억하는 놀라운 능력을 갖고 있고, 인생을 통틀어 이 형태들에 대한 이전의 경험을 바탕으로 사건을 해석한다. 모든 형식은 우리 각자로부터 어떤 반응을 불러일으킬 수 있다.

소재는 우리가 형식을 지각하는 데 개입할 수 있다. 주제 없는 형식의 관조를 배우는 한 가지 방법은 그림의 위아래를 뒤집어서 보는 것이다. 인식 가능한 이미지를 뒤집어 보는 것은 사물을 식별하고 규정하는 과정으로부터 우리의 마음 상태를 자유롭게 해준다. 익숙한 대상들이 낯설게 되는 것이다.

익숙하지 않은 무엇인가를 대면할 때면 무엇을 보고 있는지 모른다는 단지 그 이유 때문에 우리는 종종 그것을 신선하게 바라본다. 예를 들어 우리가 조지아 오키프가 그린 회화(도판 1.20) 속의 녹색 곡선과 녹슨 듯한 붉은 형태들을 볼 때면, 처음에는 이 작품이 식물을 묘사한 것이라는 사실을 깨닫지 못할 수도 있다. 작가는 이 식물을 4피트의 높이가 되도록 아주 커다랗게 확대했으며, 거의 모든 것을 제외시킨 채 꽃을 부각시켰다. 우리는 순간적으로 추상을 보고 있는 건지 재현적 예술을 보고 있는지 궁금해할 수도 있다.

오키프는 자신이 바라보는 방식을 통해 우리가 꽃 속에 드러나는 자연적 리듬을 느끼길 바랐다. 그녀는 이 작품에 대해 이렇게 말한다.

모든 이들은 꽃에 대한 많은 연상과 개념을 갖고 있다. 그러나 한 가지 방식으로는 아무도 꽃을 실제로 보지 못한다. 그것은 너무도 작고 우리는 시간을 들여 그것을 바라보지 않는다. 친구를 만드는 데 시간이 필요하듯이 그것을 보기 위해서도 시간이 필요하다. 만일 내가 꽃을 보는 것처럼 정확하게 그릴 수 있다면 아무도 내가 보는 것을 보지 못할 것이다. 왜냐하면 꽃이 작은 것처럼 그림도 작게 그릴 것이기 때문이다. 그래서 나는 내가 본

1.20 조지아 오키프, 〈Jack-in-the-Pulpit No. V〉, 1930. 캔버스에 유화. 48″×30″.

Alfred Stieglitz Collection, Bequest of Georgia O'Keeffe, National Gallery of Art, Washington, D.C. 1987.58.4. Photograph: Malcolm Varon ⓒ 2013 Georgia O'Keeffe Museum/Artists Rights Society (ARS), New York.

것, 꽃이 내게 의미하는 것을 그리겠노라고 내 자신에게 말했다. 그러나 나는 꽃을 크게 그릴 것이고 관객들은 그것을 바라보는 데 시간이 걸린다는 사실에 놀라게 될 것이다.[16]

도상

우리가 주목했듯이 형식은 비록 그 정체를 정확하게 알 수 없는 주제가 재현되었을 때조차도 내용을 전달한다. 그러나 주제가 제시될 때면 의미는 종종 전통적 해석들에 기초하여 파악된다.

도상(icon)은 이미지를 의미하는 그리스어 *eikon*에서 유래하여 이미지의 의미를 전달하는 데 사용되는 주제, 상징, 모티프 등을 지시한다. 그렇다고 해서 모든 작품이 도상을 갖고 있는 것은 아니다. 도상을 가지는 작품에서 의미의 가장 깊은 단계들을 전달하는 것은 종종 명확한 주제보다는 상징이다. 예를 들어 만일 어머니와 아이를 그림에서 보게 된다면 이 도상은 성모와 아기 예수라는 것을 말해줄 것이다.

한 예술가의 도상 사용은 문화적 정보의 풍부함을 드러낼 수 있다. 예를 들면, 페루의 회화 〈연옥에서 영혼들을 구원하는 카르멜 산의 성모〉(도판 1.21)는 작품의 의미를 풍부하게 하는 수많은 도상의 디테일을 담고 있다. 이들 중 몇 가지는 기독교 도상에서 익숙한 이들에게는 명백한 것들이다. 두 날개를 달고 앞쪽에 서 있는 인물들은 천사들이며, 맨 위에는 지구본을 들고 있는 성부 하나님이다. 그 아래에는 성령을 나타내는 비둘기가 있고 성모는 왕관을 쓰고 있어서 천국의 여왕임을 보여준다. 사람들은 천사들에게 이끌려 연옥을 나타내는 불구덩이에서 나오고 있다. 왼편 구석에는 그리스도의 또 다른 천사가 희생을 상징하는 십자가를 들고 있으며, 연옥에 있는 영혼의 무게를 재는 저울을 다른 손에 들고 있다. 이러한 세부 의미는 관습과 오랜 사용에 의해 구축된 것이다.

다른 디테일들은 덜 친숙할 테지만 동등하게 의미 있는 것들이다. 카르멜 산의 성모는 13세기에 유행했던 모습을 하고 있으며, 그 시대에는 성모가 특별한 의복인 성의를 입는 자라면 누구라도 불타는 지옥에서 고통받지 않을 것이라고 약속했다고 여겨졌다. 성모와 아기 예수는 보호를 위해 입었거나 지녔던 성의를 상징하는 지갑 같은 물체를 들고 있다. 이 회화작품에서 성모 마리아는 성의를 갖지 못한 사람들을 연옥에서부터 구원하려는 특별한 노력을 하고 있다. 따라서 이 작품은 희망의 표시인 셈이다.

아시아의 전통도 도상 언어를 풍부하게 사용하고 있어서 〈아미타불〉(도판 1.22)을 다른 초상들과 쉽게 구별해낼 수 있다. 이 불상은 깨달음을 상징하는 상투를 하고 있으며, 그의 길게 늘어진 귓불은 그가 종교적 진리를 추구하기 전에 무거운 귀걸이를 착용하던 부유한 왕자였음을 보여준다. 그의 의복은 깨우침 이후 공양에 의해 생계를 유지했음을 드러내듯이 단순하게 표현되었다. 수인은 명상을 나타내는 전통적 수인으로 손을 서로 겹치고 있다. 불좌의 연꽃

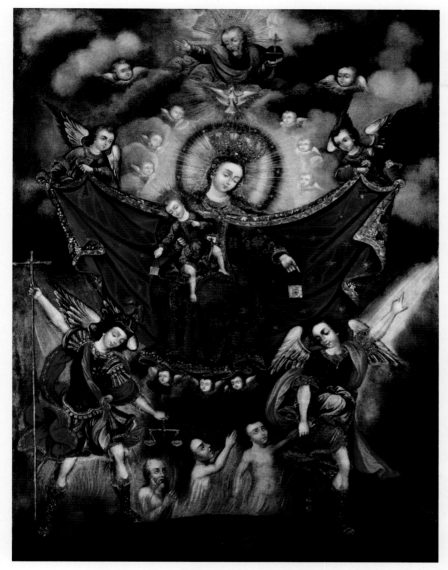

1.21 디에고 퀴스페 티토 그룹, 〈연옥에서 영혼들을 구원하는 카르멜 산의 성모〉, 17세기 후반. 캔버스에 유화. 41″×29″.
Brooklyn Museum of Art, New York/The Bridgeman Art Library.

을 알려주지만, 그가 부처임을 표시해주는 도상의 세부들은 이미 천년 넘게 사용되어 온 것이다.

우리 시대의 예술가들은 대중문화의 도상을 때로는 유머러스한 방식으로 인용하고 사용한다. 알렉시스 스미스는 〈(호위 롱을 위한) 검정과 파랑〉(도판 1.23)에서 예술계에 관한 언급을 프로 스포츠의 폭력성과 혼합했다. 이 작품에 새겨진 빈정거리는 문장은 호위 롱을 인용한 것인데, 그는 1980년대에 내셔널 풋볼 리그에서 가장 유명하고 난폭한 선수 중 하나였다. 그는 수비수로서 상대팀 쿼터백에게 태클을 걸어 여러 차례 기록을 세웠고 프로 풋볼 영예의 홀에 세워졌다. 선수생활 이후에는 영화에도 출연하고 TV에서 스포츠 분석가로 활약하면서 유명인사의 지위를 굳혀나갔다.

스미스는 그의 가장 유명한 언급을 빌려 와서 레슬링 선수들의 사진과 무기가 될 수 있는 몇 가지의 도구를 함께 배치하여 팔레트 위에 새겨두었다. 그녀는 거슬리는 신체적 접촉을 통해 자신의 명성을 쌓은 운동선수를 위해 '예술가의 팔레트'를 창조했다.

이 장에서 설명한 작품들을 살펴보았듯이 예술은 다양한 범위의 매체들과 서로 다른 이유들 속에서 제작된다. 예술가들은 교육을 받았거나 받지 않았거나

은 깨달음이 마치 고인 연못에서 연꽃을 피우듯이 우리 삶 가운데서 얻어질 수 있다는 점을 상징한다. 부처의 손, 가슴, 얼굴의 추상적 표현은 이 작품이 12세기에 제작된 것임 우리 삶을 풍요롭게 하고 이끄는 새로운 가치 있는 것을 창출하기 위해 창조성을 발휘한다.

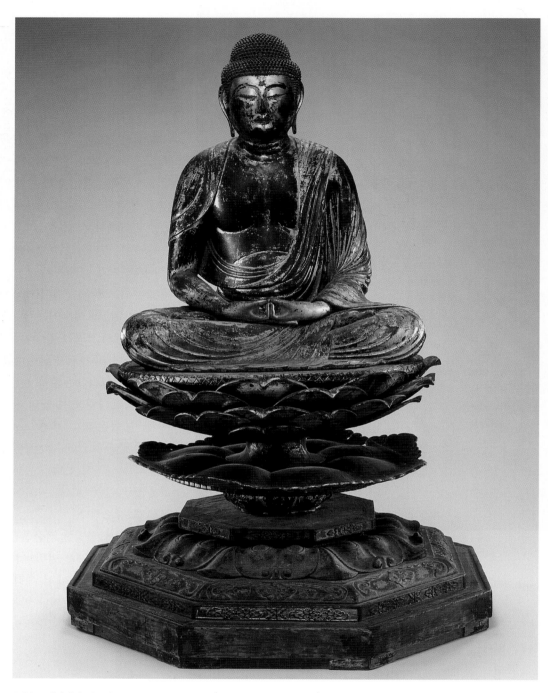

1.22 〈아미타불〉, 일본, 12세기. 나무 위에 랙커, 안료, 도금. 높이 $52\frac{1}{2}''$.

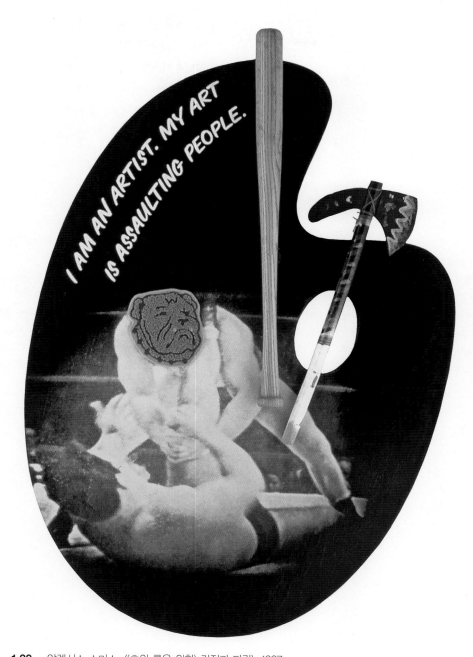

1.23 알렉시스 스미스, 《(호위 롱을 위한) 검정과 파랑》, 1997.
혼합매체 콜라주. 30″×22″×4″.
Photo by Douglas Parker. Courtesy of the artist and Margo Leavin Gallery, Los Angeles.

1. 예술은 무엇인가?

2. 창조성을 정의하는 핵심적 특성은 무엇인가?

3. 예술이 현실과 관련을 맺는 방법은 무엇인가?

4. 바라보기와 관조하기의 차이점은 무엇인가?

예술의 경계에 관해 생각해보자. 한 예술가는 마그리트의 〈이미지의 배반〉(도판 1.11)에 대응하여 2011년에 실제 배수 파이프를 걸고 전시했다. 그는 이것을 액자 안에 걸어두고 그 아래에는 "이것은 파이프다."라는 문구를 손으로 써 넣었다. 이 창작이 우리가 그동안 다루었던 정의들에 의하면 예술작품이 될 수 있을지를 생각해보라.

핵 심 용 어

내용(content) 정서, 지성, 상징, 주제, 서술의 함축을 포함하여, 예술작품에 의해 전달되는 의미나 메시지

도상(icon) 특정 문화나 종교에 중요한 개념을 전달하기 위해 사용되는 주제들의 상징적 의미와 기호들

매체(medium) 예술 표현에 수반되는 기법과 함께 사용되는 특정한 재료로서, 복수형은 미디어(media)

비재현적 예술(nonrepresentational art) 예술 자체의 외부에 그 어떤 지시도 갖지 않는 것

재현적 예술(representational art) 대상을 식별 가능하도록 재현하거나 특정한 주제를 묘사하는 예술

추상미술(abstract art) 자연의 대상들을 단순화하고 왜곡시키고 과장된 방법으로 묘사하는 예술

형식(form) 재료, 색채, 모양, 선, 디자인 같은 구성요소들을 포함하여 작품 내부에서 조합된 시각적 특질의 전체 효과

2

예술의 목적과 기능

예술은 우리의 욕구(needs)를 마주하게 함으로써 우리를 형성한다. 의식주에 대한 가장 기본적인 욕구가 아니라 우리를 인간과 사회구성원으로 규정하는 더 깊이 있고 미묘한 욕구이다. 이러한 욕구들은 시간과 문화 배경에 따라 다양하다. 예를 들어, 종교가 매우 중요한 문화에서는 예술의 상당수가 종교적 욕구에 부합한다. 반면에 개인적 성과를 강조하는 사회에서는 예술의 상당 부분이 자기 표현에 집중하고 있다. 여기에서 우리가 다루려는 것은 **공공적 목적과 예술의 기능**이지, 예술가 자신의 개인적 목적이나 욕구가 아니다. 따라서 이 장에서 우리는 각각 다양한 예를 통하여 즐거움, 기록, 경배, 기념, 설득, 자아 표현 등 예술의 여섯 가지 기능과 관련된 사회적 문화적 맥락에서 살펴보고자 한다. (그리고 이러한 각각의 기능은 제14~25장 속의 독립 코너인 **예술은 우리를 형성한다**에서 논의될 것이다.)

이 같은 논의를 시작하면서 우리는 특정 작품이 하나의 기능이나 필요를 전달한다는 것을 금방 알 수 있을 것이다. 그러나 예술을 위한 하나의 목적이 하나의 문화에서 지배적이라고 해서 다른 기능들이 충족되지 않거나 무시된다는 것을 의미하지는 않는다. 목적 혹은 기능의 측면에서 예술을 보는 것은 우리에게 고대에서부터 현대까지 다른 시대와 문화를 가로지르는 보편성을 보여준다. 인간 대부분이 필요로 하는 것은 역사 속에서 상대적인 지속성을 가지고 남아 있기 때문이다. 한편 이런 욕구에 대한 예술가들의 대답은 무척 다양하다. 그러므로 예술은 그 자체로 많은 공통된 속성과 다양성, 인간성 그 자체를 보유하고 있는 것이다.

즐거움을 위한 예술

우리 중 상당수는 아마도 즐거움을 예술의 주된 목적으로 생각할 것이다. 누군가의 기쁨이나 흥미를 위한 것이 아니라면 왜 예술을 창작하는가? 유명한 예술 평론가가 썼듯 우리는 삶에서 '우리를 삶의 흐름 위로 올려줄'[1] 즐거움, 흥미, 기쁨, 장식, 오락, 치장이 필요하다. 작품을 감상하는 데 집중해서 우리는 우리 자신이 어디에 있는지 잠시 잊기도 한다.

예술작품의 시각적 즐거움은 미의 감상 혹은 장식, 놀라움에서 오는 즐거움 등을 포함하는 여러 형태를 띠고 있다. **미학**(aesthetics)은 아름다움에 관한 자각 혹은 예술품이나 인공물처럼 사람이 만든 것이나 자연적인 형태에서 그것을 바라보는 사람의 지각이 고양되는 인식에 관해 논의한다. '아름다움'이라는 개념을 가진 대부분의 문화에서는 이를 눈을 즐겁게 하는 어떤 것으로 정의하고, 종종 일종의 이상적인 것에 가까운 것으로 본다. 서구 전통에서는 **고전적인**(classical) 그리스나 르네상스 시기의 작품들이 대부분 아름다운 것으로 보통 설명된다. 그러나 눈을 즐겁게 하는 것, 그리하여 아름다움이라는 감각에 도달하는 것은 문화권 전체를 살펴보면 상당히 다르다.

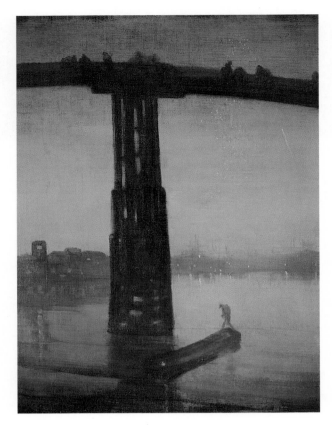

2.1 제임스 애보트 맥닐 휘슬러, 〈녹턴: 푸른색과 금색 ─ 오래된 배터시 다리〉, 1872~1875. 캔버스에 유화. $26^{7}/_{8}'' \times 12^{1}/_{4}''$.
Tate, London. Photograph: akg-images/Erich Lessing.

회화에서 미에 대한 대부분의 정의는 즐거운 혹은 활기찬 주제, 주의 깊은 솜씨, 그리고 유쾌한 배열에서 드러나는 조화로운 색의 균형을 포함하고 있다. 19세기 예술가 제임스 애보트 맥닐 휘슬러는 〈녹턴: 푸른색과 금색 ─ 오래된 배터시 다리〉(도판 2.1)를 그렸을 때 아름다운 작품을 창조해내려 했다. 그는 아래쪽의 깜빡이는 도시 불빛과는 대조를 이루며 불꽃놀이가 펼쳐지고 있는 하늘과 물의 섬세한 푸른색 변화들을 포착했다. 사그라지는 불빛은 이 장면에 주로 한 가지 색에 기반을 둔 거의 **단색조**(monochromatic, 모노크롬)의 분위기를 부여한다. 휘슬러는 다리를 실제보다 더 높고 가늘게 그렸다. 또한 상대적인 형태에 균형감을 부여하기 위해 앞에 펼쳐진 도시 풍경의 세부사항을 삭제했다. 이 장면은 그날의 모든 일이 끝난 듯 고요하며 템스 강은 잔잔하고 외로운 뱃사공이 집을 향해 노를 젓는 순간의 모습을 보여준다. 휘슬러는 한 강연에서 예술의 목적은 오로지 아름다움의 추구라고 언급했었다. 그에 따르면 예술은 '가르치려는 욕망도 없이 모든 상황에서 언제나 아름

다움을 추구하고 찾으며 자기만을 위해 자신의 완벽에만 몰두하는 것'[2]이다. 그는 이 작품에서 런던의 따분한 지역을 조용하고 시적인 순간으로 변모시켰다.

실용적인 물건들의 장식은 즐거움의 또 다른 원천이며, 이러한 장식적 욕구는 역사를 통해 엄청난 창의성을 자극해 왔다. 예를 들어, 미국 남서부 밈버스(Mimbres) 문화의 〈그릇〉(도판 2.2)은 매우 역동적인 디자인을 보여준다. 이 지역의 그릇들은 일상용품으로 사용되었으며 대부분 동물, 사람 혹은 여기에서처럼 창안된 형태의 무늬로 장식되었다. 이 그릇을 제작한 도공은 그릇을 네 부분으로 나누어, 섬세한 수평선을 그려 넣은 삼각형으로 나누어진 중앙의 원을 중심으로 춤추는 듯한 곡선 모양을 채워 넣었다. 이 디자인은 보통의 크림 같은 상태에 물을 더하면 얇게 표현되는 점토인 **슬립**(slip)을 사용해 그려졌다. 밈버스 사람들은 죽은 이들의 머리 위에 그릇을 올려두고 매장했는데, 이 그릇에는 구멍을 뚫어 죽은 자들의 영혼이 하늘을 향해 올라갈 수 있도록 했다. 대부분의 밈버스 그릇에는 이러한 구멍이 보이는데, 이는 또한 그릇의 실용성이 끝났음을 상징하기도 한다.

현대적 형태의 즐거움은 우리가 어떤 예기치 못했던 것

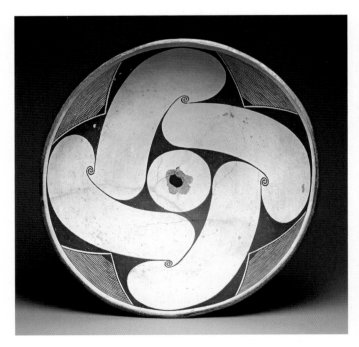

2.2 〈그릇〉, 고전적인 밈버스 기하학 무늬, 서기 1000년경. 토기. 높이 $4^{1}/_{4}''$ 지름 $11^{1}/_{4}''$.
Private collection. Photograph by Tony Berlant.

가브리엘 오로즈코(1962~) : 놀라움의 예술

2.3 가브리엘 오로즈코.
Portrait by Enrique Badulescu.
Courtesy of the artist and
Marian Goodman Gallery,
New York.

가브리엘 오로즈코는 '현재 살아 있는 가장 도전적인 예술가 중 한 사람'이자 '격렬한 참신함'을 만들어내는 예술가로 불린다. 그러나 그는 종종 가장 단순한 방법으로 예술을 만들어내는데 그러한 단순성은 놀라움과 즐거움을 준다.

1980년대 오로즈코의 초기작은 행인들이 알아채기를 바라며 도시 환경을 세밀한 방식으로 변화시키는 것이었다. 그는 계단에 나무 상자를 배열하기도 하고 손전등을 구입해 켠 채로 인도 옆에 놓아두기도 했다. 오로즈코는 주의력 높은 사람들을 위해 이런 작품을 거리에 버려두고는 결코 판매하거나 소장하지 않았다.

오로즈코는 작업실에서 하는 작업을 거부하는데, 이는 다음과 같은 이유 때문이라고 말한다. "작업실은 인공적 장소, 즉 거품과 같습니다. 현실에서 벗어나 있습니다." 그

는 벽화가인 아버지 옆에서 십대 시절 드로잉과 회화 등 예술가로서 전통적인 훈련을 받았다. 그러나 이러한 기법을 마스터한 후에는 그만두었다. "나는 전문가가 되고 싶지 않습니다. … 나는 초보자가 되는 것이 더 좋습니다." 그는 사물을 배치하여 사진을 찍기 시작했고, 실내에서 이를 실행하기도 했다. 그는 슈퍼마켓에서 수박 위에 고양이 먹이 통조림을 올려놓기도 했다.

오로즈코는 이러한 시각적 놀라움이 유익한 충격을 줄 수 있을 것으로 희망한다. "나는 삶 속에서 취하는 가장 작은 제스처가 우리가 훨씬 더 강력하다고 생각하는 어떤 것들보다도 큰 반향을 일으킬 수 있다고 생각합니다. 집에 대해서도 같은 이야기를 할 수 있을 겁니다. 단지 하룻밤만 묵었던 호텔에서의 기억이 몇 년 동안 살았던 집에서의 기억보다 훨씬 더 중요할 수 있습니다. 예술도 그와 같습니다. 완성하는 데 몇 년이 필요한 작품도 있습니다. 하지만 그런 작품이 하루 만에 즉각적으로 빠르게 다가서는 작품만큼 충격적이지 않을 수도 있습니다."

비록 작품에 대한 아이디어가 즉흥적이긴 하지만 그의 모든 작품이 빠르게 진행되는 것은 아니다. 오로즈코는 프랑스에 머물면서 시트로엥 DS(Citroën DS) 자동차를 세부분으로 자르고, 바깥쪽 부분을 다시 붙이는 아이디어를 생각해냈다. 이 아이디어를 실현하는 데 오로즈코와 조수는 꼬박 한 달이 걸려서, 절단된 차를 완벽하게 〈라 DS〉(도

판 2.4)로 다시 붙였다. 작품의 결과는 시각적 환영처럼 보이지만 몇몇 관람객과 평론가들은 더 깊은 의미가 있다고 보았다. 오로즈코가 언론이 정치 논쟁의 양 극단을 과장하는 것과 유사하게 차의 가운데 부분을 제거하고 오른쪽과 왼쪽을 남겨둠으로써, 자동차의 '편집된 버전'을 만들어냈다는 것이다.

오로즈코는 그 같은 작품 읽기를 거부하고 시각적 놀라움에 집중하는 것을 더 선호한다. 그는 2009년 뉴욕현대미술관의 초대전에서 가장 대담한 계획 중 하나를 실현했다. 그는 도로 맞은편 아파트 거주자들을 모집해 찻잔 받침과 찻잔 위에 올려놓은 오렌지를 집 창가에 두게 했다. 이 작품은 미술관

안에서도 볼 수 있지만 거리를 지나는 사람들 또한 볼 수 있었다. 그는 그 모습을 사진으로 남겨두지 않았기 때문에 이 작품에 관하여 전해들은 사람들이 후에 상상 속에서 이를 재구성할 수 있도록 했다.

오로즈코는 이 작품의 의도된 결과를 일종의 현대적 아름다움으로 설명하고 있다. "나는 아름다움이란 말을 더 이상 사용하지 않습니다. … '아름답다'란 말은 절대적인 것이 아니고 순간입니다. 나는 이것이 당신이 어떤 것을 보고 살아 있음을 느끼고 당신이 그것을 즐기고 있음을 느끼고 있는 그 순간과 같은 것이라고 말하곤 합니다. 그리고 그것은 시와 즐거움, 폭로와 사색의 순간이기도 합니다."[3]

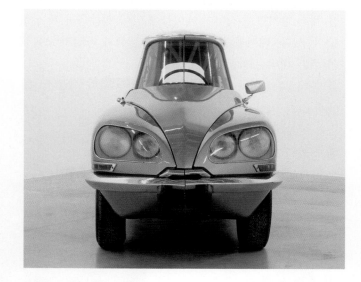

2.4 가브리엘 오로즈코, 〈라 DS〉, 1993. 변형된 시트로엥 DS 자동차.
$4'7^3/_{16}'' \times 15'9^{15}/_{16}'' \times 3'9^5/_{16}''$.
Courtesy of the artist and Marian Goodman Gallery, New York.

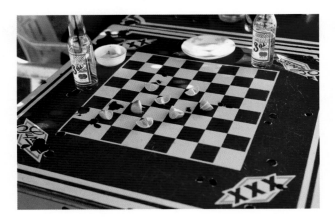

2.5 가브리엘 오로즈코, 〈라임의 게임〉, 2001. 은염 표백인화 사진.
16″×20″.
Courtesy of the artist and Marian Goodman Gallery, New York.

을 인지했을 때 발생하는 놀라움이기도 하다. 멕시코 예술가 가브리엘 오로즈코는 20년 넘게 관객들을 놀라게 하고 있다. 그는 2001년 작 〈라임의 게임〉(도판 2.5)에서 그런 놀라움의 순간을 만들어냈다. 오로즈코는 야외 체스 테이블을 보고 2개의 라임을 가져와 4등분을 한 후 체스판 위에 게임 토큰처럼 배열하고 그 장면을 사진으로 찍었다. 관람자는 두 사람이 완전히 새로 창안된 이 게임에 몰두해 라임을 체스 말처럼 움직이며 테이블에 앉아 있음을 쉽게 상상할 수 있다. 테이블 표면의 짙은 붉은 색과 라임의 초록색이 주는 대비는 작품에 풍부함을 불어넣는다. 예술가는 여기에서 그가 일상을 놀라운 모습으로 바꾸어 놓은 것처럼 우리에게 일상의 사건을 열린 방식으로 보여준다. 이 작품에서 큰 역할을 하고 있는 붉은색, 초록색, 흰색이 멕시코 국기의 색이라는 것 또한 주목할 만하다.

기록으로서의 예술

예술은 종종 우리가 필요로 하는 정보에 대한 답을 하곤 한다. 19세기에 사진이 발명되기 전까지는 예술가와 일러스트레이터들만이 시각적인 볼거리가 있는 정보를 줄 수 있었다. 예

술가는 어떤 사건이나 인물에 관한 시각적 설명을 제공하거나 의견을 표현함으로써 사람들이 세상을 이해하는 방식뿐 아니라 그들의 문화가 다른 사람들에게 보이는 방법을 구현해 왔다.

기록에 대한 필요를 충족시키는 예술가는 이해하기 쉬운 언어로 표현하곤 한다. 그들은 예술의 주된 목적을 특정 문제에 대한 예술가와 관람자 사이의 소통으로 보고 있다. 19세기 화가 귀스타브 쿠르베는 예술의 이러한 기능을 다음과 같이 썼다. "내가 본 대로 그 시대의 매너와 사상 및 상황을 기록하는 것, 즉 화가뿐 아니라 한 사람의 인간으로서 살아 있는 예술을 창조하는 것이 나의 목표이다."[4]

서구 예술에서 기록에 관한 고전적인 예는 프란시스코 고야의 판화 시리즈 〈전쟁의 참사〉이다. 고야는 나폴레옹의 집권에 항의한 1808~1814년 스페인 저항전쟁의 다양한 사건을 다룬 82개의 판화작품을 제작했다. 예를 들어 〈나는 이것을 보았다〉(도판 2.6)는 군대의 침입에 앞서 집을 떠나는 난민들의 행렬을 보여주고 있다. 왼편에는 한 피난민이 앞쪽의 엄마와 아이를 믿을 수 없다는 표정으로 보고 있다. 고야는 이 전쟁의 여러 장면을 목격하고 기록했는데, 어떤 장면들은 다소 섬뜩하기도 하다. 이 작품의 제목은 그가 그 장소에 있었음을 나타낸다. 〈전쟁의 참사〉에 나타난 그의 기록들은 전쟁의 잔혹성과 폭력성에 대한 강한 저항을 표

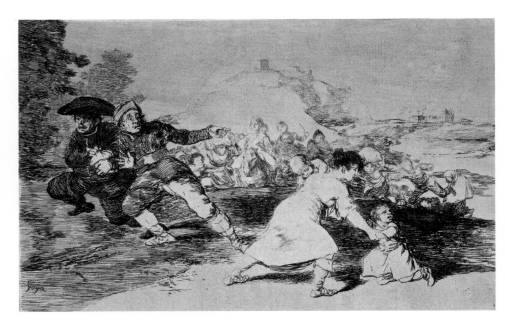

2.6 프란시스코 고야, 〈나는 이것을 보았다〉, 〈전쟁의 참사〉 연작 중, 1810. 에칭, 드라이포인트, 뷔렝 판화.
6¹⁄₁₄″×9″.
Private collection.

2.7 베르트 모리조, 〈해변의 저택〉, 1874. 캔버스에 유화. 19³/₄″×24″.
Norton Simon Art Foundation M. 1979.21.P ⓒ 2012 Norton Simon Art Foundation.

현하고 있다. 고야는 이를 좀 더 널리 유포하기 위해 다수의 사본이 가능한 **판화**(prints)로 제작했다.

자신이 본 것을 포착하는 것은 19세기 **인상주의**(Impressionist) 예술가들에게도 가장 중요한 목표 중의 하나였다. 베르트 모리조는 1874년 해변으로 휴가를 떠날 때 캔버스와 이젤을 챙겨가서 이를 세워두고 느긋한 오후의 모습을 그렸다. 〈해변의 저택〉(도판 2.7)에 보이는 (느슨하거나 즉흥적인) **회화적인**(painterly) 붓 자국은 그녀가 아마도 앉은 채로 빠르게 작업해 빛이 바뀌거나 누군가가 움직여 너무 멀리 가버리기 전에 그림을 그렸음을 보여준다. 역사가들은 상류층 여성복의 세부적 모습과 휴가지에 관한 내용을 배우기 위해 이 작품을 연구할 수도 있다. 우리 대다수는 작품에서 섬세하고 춤추는 듯한 붓자국으로 포착된 가족의 자유롭고 고요한 순간을 감상한다. 이 작품은 예술가가 경험한 것을 분명하게 나타내며 우리를 그 장소와 시간으로 데려간다.

예술가의 기록은 종종 생활 환경과 사건, 정치적 사안에 대한 개인적인 견해를 포함하기도 한다. 2011년 가을, 점령 운동이 로스앤젤레스 시청에 몰려들자, 한 예술가가 현재 경제 상황에 대해 발언하는 대형 벽화를 그렸다. 〈LA 벽화를 점령하라〉(도판 2.8)의 중앙에는 연방 준비은행을 의인화한 문어가 있다. 문어는 도시와 현금 다발, 저당 잡힌 집을 움켜잡고 있으며, 오른쪽 하단에는 모노폴리 보드게임에서 나온 모자를 쓴 신사가 "당신은 파산했어!"라고 선언하고 있다. 또 다른 문어발이 왼쪽 모서리에서 99퍼센트보다 1퍼센트가 무거운 천칭 저울을 들어 올리고 있다. 그 저울 바로 아래 '스콧 올슨'이라고 적힌 것은 그림을 그린 예술가의 이름이 아니라 몇 주 전 오클랜드에서 점령 운동을 따라 시위하다 중상을 입은 이라크전 참전 군인을 지칭하는 것이다. 〈LA 벽화를 점령하라〉는 그리 세밀하지 않고 2008년도 경제 침체의 원인들을 지나치게 단순화시키는 듯하지만, 시급하고 중대한 주제에 관한 예술가의 견해를 구체화하고 있다.

경배와 제의의 예술

예술의 다른 기능은 종교적 명상을 향상시키는 것으로, 세계 대부분의 종교는 예술가의 창의성을 종교적 의례, 장소,

2.8 무명 예술가, 〈LA 벽화를 점령하라〉, 2011. 나무 패널에 포스터 물감. 높이 14′.
Formerly City Hall Park, Los Angeles. Photograph: Patrick Frank.

의식과 결합하는 방법을 발견해 왔다. 가장 중요한 로마 가톨릭 신학자 중 한 사람인 토마스 아퀴나스는 13세기에 예술의 기능을 종교적인 가르침을 돕는 조력자라고 썼다. "물질적인 것과의 비교를 사용하여 신성하고 영적인 진실을 향해 가는 것이 성경에 알맞다. 하나님은 모든 것을 자연의 능력에 따라 제공하시기 때문이다." 그는 '인간이 재현된 것을 보고 기뻐하는 것은 자연스러운 일'이라고 썼는데, 이는 우리 인간이 사물의 그림을 보고 즐거워하는 것을 의미한다. 따라서 예술작품은 매력적으로 제시된다면 "이해될 수 있는 진실한 지식으로 (보는 이들을) 고양한다."[5]

예술에 대한 이러한 믿음은 아퀴나스가 살았던 중세의 시각적 창의성을 지배했다. 유럽의 12~13세기에 높이 솟은 성당은 성경의 이야기와 신성한 진리들을 그린 창문을 통해 들어 온 신의 현전의 상징인 빛으로 가득 채워졌다. 프랑스 샤르트르 대성당의 〈이새의 나무〉(도판 2.9)는 나무의 기저 부분에 붉은 옷을 입은 유대인 선조 이새로 시작하여 예수의 가계도를 보여주고 있다. 그 위로 뻗어가는 가지는 4명의 왕을 연속적으로 보여주고 그다음에는 예수의 어머니 마리아가 있다. 그리스도는 맨 위에 앉아 있는 모습이다. 이 구성은 그리스도가 있는 위쪽으로 시선을 향하게 하는데, 이는 물질 세계를 넘어 영적인 세계로 정신을 고양하려는 것을 은유적으로 나타낸 것이다. 그리하여 스테인드글라스 창은 여기에 표현된 선조를 통해 증명된 인간으로서의 그리스도를 예배자들에게 알려주는 것이기도 하지만 또한 종교적 초월의 수단을 제공하는 것이기도 하다.

영적인 영역으로 가는 길은 문화만큼이나 다양하다. 혹은 선(Zen)학원에서 수행자들은 정신을 깨끗이 하고 번잡한 것을 비워내는 고독한 명상으로 영적 성찰의 상태인 깨달음에 다다를 수 있다고 배운다. 거의 비어 있는 료안지의 〈돌 정원〉(도판 2.10)은 이러한 명상을 돕는 것으로 잘 알려져 있다. 정원은 선불교 승려들, 그리고 특별한 날에는 관광객들이 명상을 위해 모이는 단 앞에 있다. 모양이 고르지 않은 몇몇 돌은 승려들이 정기적으로 갈퀴질을 하는 매끄러운 자갈밭 표면 위에 튀어나와 보인다. 이렇게 튀어나온 돌의 모습은 구름 위로 솟아오른 산꼭대기나 바다 위의 돌

2.9 〈이새의 나무〉, 1150~1170년경. 스테인드글라스. 샤르트르 대성당 서쪽 파사드.
Sonia Halliday Photographs.

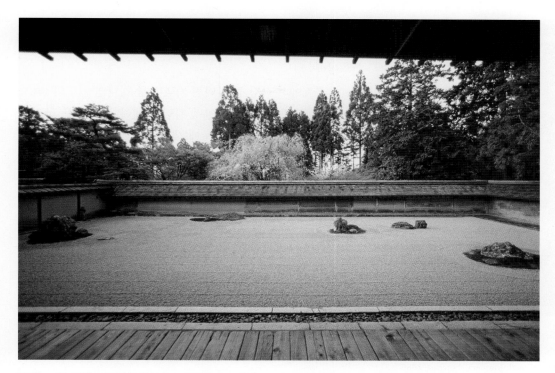

2.10 〈돌 정원〉, 1480년 건축 시작. 일본 쿄토 료안지.
Michael S. Yamashita/CORBIS.

섬처럼 자연의 가장 작은 축소판을 닮은 듯하다. 돌의 배치에 관한 다른 해석들도 있지만 이 정원의 비어 있음이야말로 이곳의 가장 두드러진 특징이라 할 수 있다.

남서부 알래스카의 전통적인 에스키모 사회에서 주술사는 영적인 세계를 사람들에게 해석해주고 영혼과 사람들을 중재함으로써 사제와 같은 역할을 수행한다. 에스키모 주술사들은 의식에서 가면과 의상의 도움을 받아 노래하고 춤을 추며, 고대 신화를 연기하는 신성한 동물들과 동일시함으로써 영적 영역에 들어간다. 주술사의 가면은 사진에서 볼 수 있는 〈복잡한 가면〉(도판 2.11)에서처럼 이러한 변모를 생생한 이미지로 보여준다. 이 가면의 맨 윗부분에는 팔과 다리를 바깥으로 펼치고 있는 주술사가 보이는데, 그는 끝에 깃털이 있는 막대 2개를 들고 있다. 그의 몸은 가슴의 움푹 파인 곳이 붉고 가운데 둥근 심장이 드러나 있는 것으로 보아 가죽이 벗겨져 열려진 듯이 보인다. 주술사 아래에는 그의 몸통에서 나오는 듯 보이는 물개가 있는데, 물개는 스스로 열어져 나온 산물인 것이다. 이 가면에 관한 이야기는 전해 내려오지 않기 때문에 우리는 이 가면이 어떤 신화를 설명하고 있는지 정확히 알 수는 없지만, 이 가면은 영적인 변용의 의식에 도움을 주기 위해 만들어졌다.

영적인 목적을 위해 만들어진 많은 사물들은 신성한 의식의 사용에 적합하도록 귀중한 것이다. 미국 조각가 베아

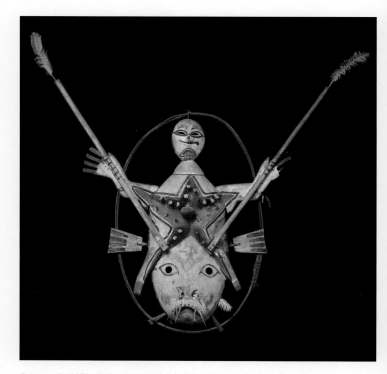

2.11 〈복잡한 가면〉, 1880년경. 남서부 알래스카 유피크 에스키모. 나무, 염료, 깃털. 높이 35˝.
Donald Ellis Gallery Ltd., New York, NY. Photo John Bigelow Taylor.

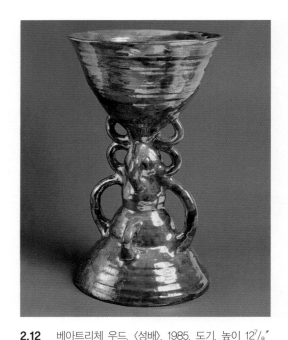

2.12 베아트리체 우드, 〈성배〉, 1985. 도기. 높이 12⁷/₈″
지름 7⁵/₈″.

Collection of The Newark Museum. Purchase 1986
Louis Bamberger Bequest Fund (86.4) © 2013 Photo
The Newark Museum/Art Resource/Scala, Florence.
Courtesy Beatrice Wood Center for the Arts/Happy
Valley Foundation.

트리체 우드의 〈성배〉(도판 2.12)는 따뜻한 빛을 내뿜는 듯
하다. 수 세기 전의 이슬람 도공들이 이처럼 반짝이는 금속
성 표면을 만들어내는 기법을 발전시켰다. 이 작품의 옆모
습은 직선 부분과 모서리가 있는 사각형 부분이 적어 땅의
자연스런 형태에 기본을 두고 있음을 보여준다. 양 옆의 대
칭적인 고리 모양은 우리가 이 작품을 잡아 높이 올릴 수 있
게 하는데, 이는 가톨릭 미사에서 사제들이 하는 행동이다.
고리 모양은 또한 이 작품이 신과 인간의 결합을 암시하면
서 인간 형상과의 유사성을 보여준다.

기념을 위한 예술

기념이란 단어 자체가 의미하는 것은 기억에 도움을 주는
어떤 것이다. 우리 모두는 우리보다 앞서 간 이들을 기억하
고 경의를 표현할 필요성을 깊이 느끼고 있다. 어떤 기념은
우리 각자가 삶에서 중요한 사람들에 대한 기억을 간직하
는 것처럼 개인적인 행위이다. 그러나 기념은 대체로 중요
한 인물이나 사건을 축하하거나 애국적 행위를 기리는 등
의 좀 더 공적인 행위이기도 하다. 어떤 종류의 기념은 우리
를 수천 년 동안 지속되어 온 인류의 연속성과 연결함으로

써 인간의 삶을 좀 더 의미 있고 가치 있어 보이도록 한다.
대부분의 기념에서 시각적 이미지는 결정적인 역할을 하고
있다.

세계에서 사장 잘 알려진 기념비 중 하나인 인도의 〈타지
마할〉(도판 2.13)은 개인적 기념의 예이다. 손님용 궁전과
작은 모스크 사이의 강둑에 세워진 타지마할은 17세기 무
굴제국의 통치자 샤 자한이 출산으로 사망한 사랑하는 아
내를 위해 지은 무덤으로, '궁전의 왕관'을 의미한다. 〈타지
마할〉은 코란에 묘사된 천국을 연상하게 하는 천국 정원 네
부분 중 한 끝에 위치해 있다. 외부의 흰 대리석 표면은 다
양한 각도에서 햇빛을 받아 색이 변화되는 듯하다. 둥근 모
양인 돔의 비율은 땅에 닿지 않을 듯 건물을 가볍게 보이게
한다. 〈타지마할〉은 낭만적인 사랑과 헌신, 다른 세계의 것
인 듯한 비현실성과 아름다움이 조화를 이루어 전 세계의
방문객들을 끌어들이고 있다.

다른 종류의 기념 작품이자 창작 당시 논쟁을 일으켰던
〈울프 장군의 죽음〉(도판 2.14)을 보자. 1770년 벤자민 웨

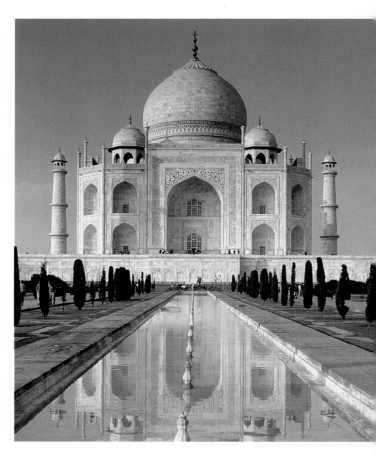

2.13 〈타지마할〉, 인도 아그라, 1632∼1648.
Photograph: Peter Adams/Corbis.

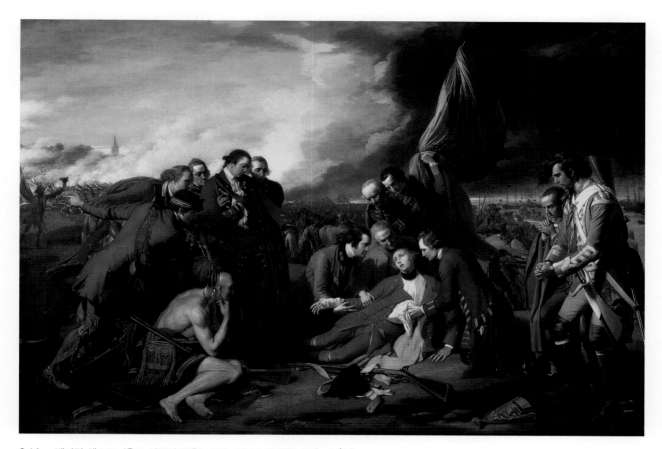

2.14 벤자민 웨스트, 〈울프 장군의 죽음〉, 1770. 캔버스에 유화. 60″×84¹⁄₂″.
National Gallery of Canada, Ottawa. Transfer from the Canadian War Memorials, 1921. Gift of the 2nd Duke of Westminster, Eaton Hall, Cheshire, 1918. Gift of the duke of Westminster.

스트가 그린 이 작품은 북아메리카 캐나다의 지배권 획득을 위한 분쟁에서 영국군이 프랑스군을 물리친 1759년의 전투를 묘사하고 있다. 영국 사령관 제임스 울프 장군은 결국 프랑스가 패배한 그 전투에서 자국 군대의 승리가 확실해지자마자 전장에서 사망했으며 애국적인 자기희생 사상의 전형이 되었다.

그림이 그려질 당시의 화가들은 시간을 초월한 영원한 아우라를 영웅의 업적에 부여하기 위해 영웅에게 고대 그리스나 로마의 옷을 입혀 그리는 것이 관례였다. 그러나 미국이 영국으로부터 독립하기 이전 조지 3세의 주요한 왕실 역사 화가였던 펜실베이니아 출신의 웨스트는 혁신적으로 모든 사람을 그날 실제 입고 있었을 법한 옷차림으로 묘사했다. 조지 3세가 이를 '영웅들을 코트와 반바지, 위로 젖혀진 모자를 쓴 모습으로 아주 우스꽝스럽게 그린 것'이라며 반대의사를 분명히 표현하자 논쟁이 일게 되었다. 왕은 이러한 의사를 전달하기 위해 영국 왕립미술원의 수장을 웨

스트의 런던 작업실로 보냈다.

웨스트는 자신의 기념비적인 의도를 표현하며 이에 대응했다. "내가 재현해야 하는 주제는 영국 군대가 아메리카의 상당한 지역을 정복했다는 것입니다. 이것은 역사가 자랑스럽게 기록해야 할 주제이며, 역사가의 펜이 이끄는 것과 동일한 진실이 예술가의 연필에도 적용되어야 합니다. 나는 세계의 눈에 이 위대한 사건을 전달할 임무를 띠고 있다고 여기고 있습니다." 그는 고대 그리스 로마인들로 그림 속 인물들을 묘사하는 것은 '고전적인 허구의 이야기를 재현하는 것'이며 이는 '주제에 관한 모든 진실성과 적합성'을 희생하는 것⁶이라고 말했다. 왕립미술원의 수장은 이 작품을 30분쯤 조용히 살핀 후에 결국 웨스트의 의견에 찬성했다. 작품은 공개적으로 전시되었고 많은 관객을 끌어 모았다. 이는 또한 화가들과 관람객들에게 역사적 주제를 묘사하는 새롭고도 좀 더 생생한 방식을 제시해 유럽 예술의 흐름에 영향을 주었다.

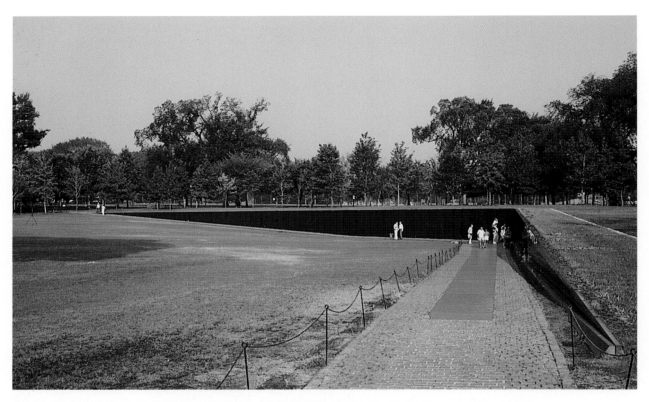

2.15 마야 린, 〈베트남 참전용사 기념비〉, 워싱턴 D.C. 내셔널 몰, 1980~1982. 검은 현무암. 각각의 벽 10′1″×246′9″.
Photograph: Duane Preble.

우리 시대에 좀 더 가까운 작품의 예는 워싱턴 D.C.에 위치한 마야 린의 〈베트남 참전용사 기념비〉(도판 2.15)로, 이 작품 또한 1982년 완성 당시 논쟁을 일으켰다. 250피트 길이에 달하는 V자형의 벽은 논란이 되었던 전쟁인 그 당시 베트남전에서 사망하거나 실종된 거의 6만 명에 달하는 미국 남녀 군인의 이름을 보여주고 있다. 단순히 연대기 순으로 이름을 새긴 스타일은 내셔널 몰의 기념비들 사이에서는 전례가 없는 것이었다. 처음에는 작품에 대한 저항이 너무 컸던 까닭에 근처에 3명의 군인들이 모여 서 있는 다른 기념 조형물을 의뢰하게 되었다. 그러나 베트남 참전용사 기념비는 곧 수천 명의 방문객을 끌어들이게 되었는데, 검은 현무암 벽이 주는 엄숙함을 감상하는 이들도 있었고, 기록된 죽은 군인들의 이름과 개인적인 연관성으로 주의 깊게 감상하는 이들도 있었다. 이 기념비는 이후의 많은 다른 공공 기념비에도 영향을 주어 기념해야 하는 모든 사람의 이름을 새겨 넣는 것이 더 일반적인 관례가 되었다.

설득을 위한 예술

많은 예술형식들이 설득력 있는 기능을 가지고 있다. 멋진

관공서 건물, 공공 기념비, 텔레비전 광고, 뮤직 비디오 등 이들 모두는 사람들의 행동과 의견에 영향을 주기 위해 예술의 힘을 활용한다. 이들은 우리를 초대해서, 이들이 보여주지 않았으면 우리가 생각하지 않았을 일을 하게 하거나 생각하게끔 한다.

우리는 1명 혹은 여러 명의 로마의 예술가가 〈프리마 포르타의 아우구스투스〉(도판 2.16)를 제작했는지 알지 못하지만, 그들이 설득력 있는 예술에 있어서 가장 아름다운 작품을 창작했다는 것은 알고 있다. 아우구스투스 황제는 군복 차림으로 서 있으며, 자신의 군대에 명령을 내리는 제스처로 한쪽 팔을 위로 뻗고 있다. 그는 갑옷을 입고 있는데, 중앙에 여러 로마 신을 묘사하고 있는 가슴 부분의 부조는 군사적 승리를 말해주고 있다. 우리는 현재의 동전과 다른 조각상들을 통해 이 동상의 머리 부분이 실제 인물상임을 알 수 있다. 얼굴은 조용하며 몸은 확신에 차서 침착하게 서 있다. 이는 사려 깊게 행동하는 지도자의 모습이다.

그러나 이 조각상은 황제가 한 사람의 인간 이상이라는 것을 암시하고 있다. 맨발은 신을 표현하는 로마의 방식을 따랐으며, 오른쪽 종아리에는 돌고래를 타고 있는 큐피드

가 아우구스투스 가문이 비너스 여신(큐피드의 어머니)으로부터 내려온 것이라는 주장을 교묘하게 표현하고 있다. 아우구스투스는 자신에게 정치적인 이득을 가져다주는 신의 혈통이라는 소문을 용인하고 있는 듯 보인다. 이 조각상은 개인 저택에서 발굴되었으나 로마인들이 보통 공공장소에 세워 시민들이 지나가면서 경례나 인사를 하도록 한 다른 조각상들과 유사하다. 로마인들은 만약 시민들이 자신들의 통치자가 강하고 현명하다고 믿고 이러한 조각상이 그런 믿음을 분명하게 장려한다면 사회가 좀 더 효율적으로 진행될 것임을 알았다.

시각 이미지가 통치에 대한 대중의 의견을 형성하는 데 도움이 될 수 있다는 것을 깨달았던 또 다른 통치자는 프랑스의 루이 14세이다. 1664년 그는 프랑스 왕립미술원의 모든 예술가들을 회의에 초대해 다음과 같이 기억할 만한 방식으로 임무를 부과했다. "나는 여러분에게 이 땅에서 가장 고귀한 일을 맡기려고 한다. 바로 나의 명성을 세우는 일이다."[7]

그는 화려함에 있어서 다른 모든 궁전을 능가하는 거대한 궁전과 당시 양식에 따른 정원을 파리 남쪽에서 12마일 떨어진 베르사유에 지었다(도판 2.17). 궁전 내부는 그의 업적을 묘사하는 많은 예술작품으로 장식되었다. 궁전의 목적은 그의 왕정 권력을 상징화하고 그가 가진 권력의 고귀함을 각인시키는 것이었다(제17장 참조).

어떤 예술작품은 자극을 주어 우리가 이미 공유하고 있는 이상을 떠올리게 하고 우리로 하여금 그 이상을 모방하고 배우도록 설득하려 한다. 고대 그리스 조각은 종종 이러한 기능을 충족시켰는데 일반적으로 생애 전성기의 인물들이 진지한 활동에 몰두해 있는 모습을 표현함으로써 사람들을 이상화했다. 예를 들어 〈전차를 모는 사람〉(도판 2.18)은 다음과 같은 사상을 고취하려 한 것이다. 그는 경주에서 승리했으나 승리감에 넘쳐 의기양양하기보다는 조심성 있게 조용히 서 있다. 이 조각상은 균형과 조용한 위엄을 의인화함으로써, 한 비평가가 썼듯이 '고귀한 단순성과 고요한 장엄함'을 보여주고 있다. 이 작품은 초상조각이 아니다.

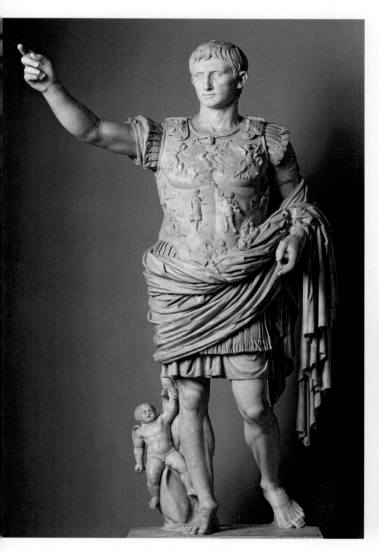

2.16 〈프리마 포르타의 아우구스투스〉, 서기 1세기 초. 대리석. 높이 6′8″.
Araldo de Luca/CORBis.

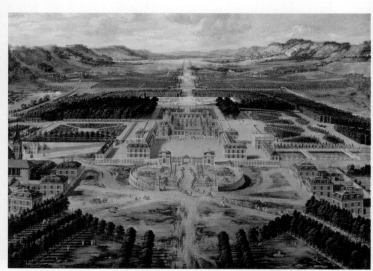

2.17 피에르 파텔, 〈베르사유〉, 1665년경. 캔버스에 유화. 45$\frac{1}{4}$″×63$\frac{1}{2}$″.
프랑스 베르사유와 트리아농 궁.
Giraudon/The Bridgeman Art Library.

2.18 〈전차를 모는 사람〉, 기원전 470년경. 높이 5′11″.
Archeological Museum, Delphi. © Craig & Marie Mauzy, Athens.

현실에서 실제의 인물은 종종 외모가 너무도 완벽하지 못하고 행적에 실수가 있을 수도 있기 때문에 고대 그리스 시기에 초상조각은 극히 드물었다. 대신 고대 그리스 조각은 주로 냉철한 자기 절제의 이상을 장려했다.

그런 **이상주의**(idealism)는 또한 르네상스 시기 유럽의 경향이기도 했다. 이러한 경향을 일찍 받아들인 선구자로는 이탈리아 시에나 시청을 위한 시리즈 작품을 제작한 암브로조 로렌체티가 있다. 〈도시에서 좋은 정부의 효과〉(도판 2.19)는 현명한 통치하에 있는 도시를 묘사함으로써 이 큰 작품의 주제를 예로 들어 적절히 표현하고 있다. 오른쪽에 온갖 종류의 매매 모습과 목동들, 가게 주인들을 볼 수 있고, 성직자는 조용히 자신의 임무를 수행하고 있다. 왼쪽 중앙에는 태평한 9명의 여성이 원을 그리며 춤을 추고 있다. 맨 위쪽에는 목수들이 새로운 건물을 짓고 있다. 이 그림은 통치 위원회가 열리는 홀을 장식하고 있는데, 이는 좋은 예를 제시하여 위원회의 논의에 영향을 미치려 했기 때문이다. 로렌체티는 경고의 의미로 범죄, 폭정, 파손, 다툼이 있는 나쁜 정부의 효과를 묘사한 다른 작품을 가까이에 그리기도 했다.

설득을 시도하는 모든 예술이 〈도시에서 좋은 정부의 효과〉처럼 설명적이지는 않다. 서아프리카 시에라리온 멘데

2.19 암브로조 로렌체티, 〈도시에서 좋은 정부의 효과〉, 1338~1339. 프레스코.
시에나 팔라조 퍼블리코.
Studio Fotografico Quattrone, Florence.

족 사회에서의 가면은 올바른 행동을 가르쳐주는 데 도움이 되는 상징적 언어를 사용하고 있다. 멘데 〈가면〉(도판 2.20)은 성인이 되기 직전의 소녀를 위한 성인식에 사용되었다. 우리는 좁은 입과 눈을 아래로 내린 얼굴 모습을 볼 수 있는데, 이는 조심스런 행동과 비밀을 엄수할 수 있음을 상징한다. 목 주변의 고리는 매력적인 여성의 관능적인 몸의 곡선과 여성의 선조 영령이 그들이 살고 있는 깊은 물에서 나올 때 일렁이는 잔물결을 지칭한다. 머리카락은 조심스레 모양을 내었는데, 이는 아름다움과 치장에 도움을 줄 친구가 있음을 상징한다. 맨 윗부분의 거북이는 사람들의 이목을 피해 치러지는 성년식의 비밀 엄수를 뜻한다. 이런 가르침은 젊은 여성들이 도덕적인 품행을 하고 정결한 외모를 꾸미길 바라면서, 가르치는 자들이 가면을 헬멧처럼 쓰고 춤을 추며 몸짓의 무언극을 할 때 최고조에 이른다.

좀 더 최근에는 많은 디자인 분야가 이러저러한 설득에 집중하고 있다. 오늘날 회사와 관공서는 포스터, 게시판, 광고 레이아웃 등을 이용해 우리가 어떤 것을 사거나 믿도록 설득하려 한다. 예술가 또한 가치관과 여론을 비판하거나 영향을 주기 위해 그런 매체를 사용해 왔다. 이러한 예는 사회의식이 뚜렷한 그래픽 디자이너 챠즈 마비야니 데이비스의 작품에서 볼 수 있다. 그는 국제 연합의 기후 변화 협약을 위해 포스터 〈지구 경고〉(도판 2.21)를 만들었다. 여기에서 우리는 왼쪽에 있는 남성의 뜨거운 입김의 영향으로 지구가 문자 그대로 구워지는 것을 볼 수 있다. 이 포스터는 환경 문제에 대한 지구의 상태를 분명히 보여주며 누가 이를 초래했는지 대해서 의심의 여지를 남겨두지 않는다. 바로 우리 자신이다.

자아 표현으로서의 예술

자아 표현은 인류 역사 대부분의 시간 동안 예술을 창조하는 주된 이유가 되지 못했었다. 예술가들의 재능은 우리가 이미 앞에서 다룬 다섯 가지의 경우처럼 사회적 · 문화적 필요성에 관련되어 쓰였다. 그러나 좀 더 최근에는 특히 예술의 상당량이 사적 소유물로 매매되면서, 자아 표현은 점차적으로 예술의 가장 공통된 기능 중 하나가 되었다.

2.20 〈가면〉, 19세기. 멘데 족, 시에라리온. 나무, 염료, 식물 섬유. 높이 26³/₄″.
Fowler Museum at UCLA. Photograph by Don Cole.

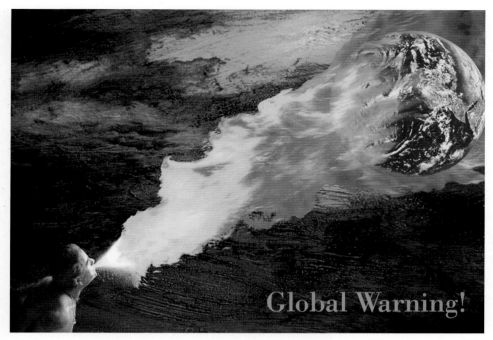

Global Warning!

2.21 차즈 마비야니 데이비스,
〈지구 경고〉, 1997. 제3차
기후변화 협약 포스터. 교토.
Courtesy of the artist.

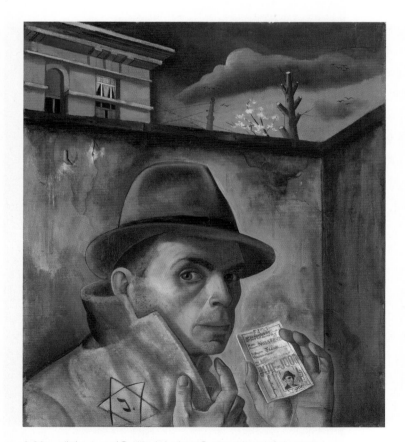

2.22 펠릭스 누스바움, 〈유대인 신분증을 들고 있는 자화상〉, 1943.
캔버스에 유화. 22″×191/4″.
Kulturgeschichtliches Museum, Osnabrueck, Germany/Artothek/The Bridgeman
Art Library.

예술가가 사회적 명분, 시장의 요구, 통치자로부
터의 주문, 혹은 미학적 충동에서 벗어나 자신의 개
성이나 감정 혹은 세계관에 관한 정보를 전달할 때
예술은 표현적인 기능을 수행한다. 그러한 예술은
예술가와 관람객 사이에서 관람객이 공감을 느끼고
예술가의 개성을 이해하게 되는 만남의 장소가 된
다. 우리 모두는 세상의 다른 사람들이 우리 자신과
비슷하다는 사실에서 위안을 얻고, 예술가는 자아를
다양하게 표현하여 어떤 유대를 쌓는다는 희망으로
우리에게까지 다다르는 것이다.

전통적으로 자화상은 예술가가 우리에게 다가오
는 중요한 수단이었다. 펠릭스 누스바움의 〈유대인
신분증을 들고 있는 자화상〉(도판 2.22)은 이러한 종
류의 작품들 중 좀 더 강렬한 인상을 주는 자화상이
다. 작가는 슬그머니 옷깃을 세워 나치 정권이 모든
유대인이 달도록 한 노란별을 드러내고 있다. 그는
다른 손에 붉고 굵은 글씨로 두드러지게 인종을 표
시한 신분증을 들고 있다. 뒤의 높은 담과 곁눈질하
는 그의 모습은 공포와 억압이 도사리고 있음을 말
해준다. 예술가는 우리가 그의 개인적이고 정치적인
고뇌를 공유할 수 있도록 한다. 누스바움의 삶은 비
극적으로 끝났다. 그는 이 작품을 그리고 일 년 후에

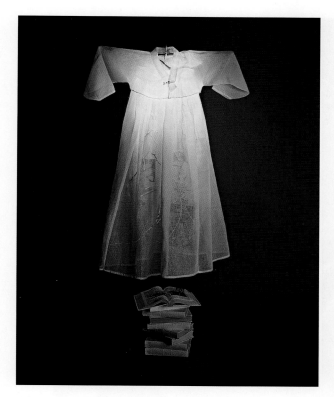

2.23 민영순, 〈거주〉, 1993. 혼합매체. 72″×42″×28″.
Photo by Erik Landsberg. Courtesy of the artist.

체포되어 강제 수용소로 보내졌고, 거기에서 다른 수백만 명과 함께 홀로코스트의 희생자가 되었다.

한국계 미국인 예술가 민영순은 1994년 자신의 분열된 자아에 대한 인상을 들려주는 〈거주〉(도판 2.23)라는 좀 더 최근의 자화상을 제작했다. 한국전쟁 직후 태어난 작가는 일곱 살의 나이에 미국으로 오게 된다. 그녀는 캘리포니아에서 자랐지만 그곳은 고국이 아니었다. 그러나 한국에 여행 왔을 때 그녀는 자신이 태어난 나라에서도 역시 동떨어져 있는 듯한 느낌이 들었다. 〈거주〉는 그런 부재(absence)와 거리를 표현하고 있다. 그녀는 한복에 개인적 추억을 써넣고 이를 책과 지도, 사진 더미 위에 매달았다. 한복 안에는 정체성의 상실에 관한 목소리를 들려주는 한국 시인의

원고가 있다. 우리는 이 작품을 예술작품으로 모인 사물의 집합체인 **아상블라주**(assemblage)로 설명할 수 있다. 계속 마음에 걸리는 텅 빈 한복은 그 옷을 결코 입지 않을 한국 소녀를 기다리고 있는 듯하다. 분열된 국가성에 관한 이러한 의미는 다른 나라에서 태어난 많은 미국인들 사이에서 점점 더 보편적인 것이 되고 있다.

근대 초기 독일 표현주의 운동의 선구자인 바실리 칸딘스키(제22장 참조)는 자신의 내적 느낌에서 시작하여 관람자들에게 다가갔다. 칸딘스키는 그가 세상에서 보는 것에 반응하기보다는 '내적 필연성(inner necessity)'이라 부르는 것, 즉 영혼의 정서적인 흔들림에 응해서만 작품을 창작하고 싶어 했다. 그는 영적인 내적 에너지의 혼란과 동요를 색과 형태로 전환하고자 추상 작품을 창작했다. 〈구성 VI〉(도판 2.24)는 관람자들 모두가 알 듯한 경험인 불안하고 흥분된 내적 상태를 제시하고 있다. 칸딘스키는 작품이 음악처럼 소통하기를 원했기 때문에 종종 음악형식을 따서 작품의 제목을 붙였다. 그는 "색은 직접적으로 영혼에 영향을 준다.", "색은 건반이고 눈은 해머이며, 영혼은 여러 개의 줄이 있는 피아노이다. 예술가는 영혼에 진동을 주기 위해 의도적으로 하나의 건반에서 다른 건반을 누르며 연주를 하는 손이다."[8]라고 쓰고 있다. 그는 관람객의 영혼이 자신의 회화에 나타난 리듬과 색으로 울려 퍼지고 그가 작품을 만들면서 느꼈던 감정이 동일하게 관람객들을 물들이길 희망했다.

우리가 본 것처럼 많은 예술작품은 하나 이상의 기능을 실현한다. 설득력 있는 예술은 또한 그 아름다움으로 기쁨을 줄 수 있으며, 종교적인 예술 역시 창작자의 개인적 초월성 탐구를 표현할 수도 있다. 기념적인 작품 또한 우리에게 영향을 미칠 수 있다. 그렇다 해도 모든 예술은 인간의 요구를 하나 이상 충족시키고 우리의 삶을 여러 방식으로 만들 수 있는 힘을 지니고 있다.

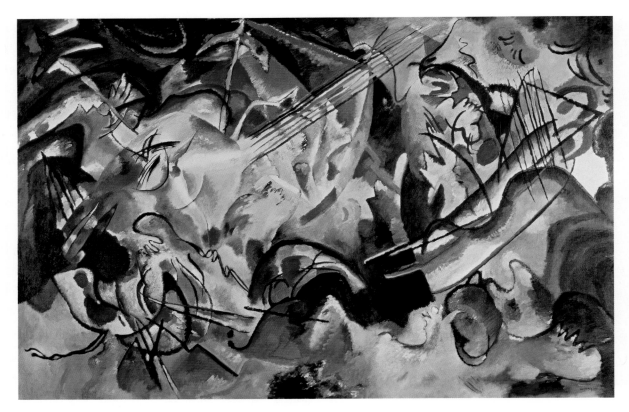

2.24 바실리 칸딘스키, 〈구성 VI〉, 1913. 캔버스에 유화. 76³/₄˝ ×118˝.
The State Hermitage Museum, St. Petersburg, Russia/The Bridgeman Art Library ⓒ 2013 Artists Rights Society (ARS), New York/ADAGP, Paris.

다 시 생 각 해 보 기

1. 예술이 실현하는 여섯 가지 기능은 무엇인가?

2. 예술로서의 기록과 자아 표현을 어떻게 구분하는가?

3. 기념적인 예술이 충족시키는 요구는 무엇인가?

4. 통치자가 충성심을 높이기 위해 사용하는 것은 어떤 종류의 예술인가?

시 도 해 보 기

미술관이나 미술관 웹사이트 방문해 각기 다른 시대와 문화의 작품 3점을 선택한다. 각각의 작품이 실현하거나 실현시킬 수 있는 가능한 기능들을 서술해본다.

3 시각적 요소

군마나 여성의 누드 혹은 다른 종류의 이야기를 지닌 하나의 그림은 특정한 순서로 조합한 물감들로 뒤덮인 본질적으로 평평한 표면임을 기억하라.[1]

모리스 드니

화가 모리스 드니는 **2차원**(two-dimensional) 회화의 표면인 평면 또한 선, 형태, 질감 그리고 시각적 형태의 다른 특징들(시각적 요소)로 뒤덮일 수 있음을 이야기하려 한 듯하다. 조각은 **3차원**(three-dimensional) 공간에 구성되고 표현되는 동일한 요소들로 이루어진다. 이러한 특징들은 중첩되기 때문에 시각적 형태의 요소들 간에 엄격한 경계선을 긋는 것은 불가능하다.

다니엘 리처의 회화 〈우아 2〉(도판 3.1)는 그가 몇몇 시각적 요소를 능숙하게 사용하고 있음을 보여준다. 물감이 흐르는 듯한 선은 몇몇 형태를 나타낸다. 이 선들 중 어떤 것은 산의 풍경을 암시하지만 그 밖의 다른 것들은 알아보기 힘들다. 뛰어가는 검은색의 군인은 작품 중앙에서 지배적인 부피를 제시한다. 이 형상은 깊이가 불분명한 배경 공간과 중첩된다. 물감이 흘러내린 것은 시간의 흐름을 암시하며, 왼쪽에서 오른쪽으로 이동하는 군인의 운동 또한 내포

3.1 다니엘 리처, 〈우아 2〉, 2011. 리넨에 유화. $78^3/_4''×106^1/_3''$.
Courtesy Regen Projects, Los Angeles ⓒ Daniel Richter.

한다. 작품 상단 왼쪽에서는 여러 밝은 흰색이 뒤섞이면서 뒤에서 뚫고 나오려고 하는 빛을 암시한다. 작가는 색을 대담하고 분명하게 사용해 작품에 활기찬 분위기가 난다. 그는 다양한 방식으로 물감을 적용하여 사용해 몇몇 부분에 다양한 질감을 만들어 내고 있다.

이 장에서는 〈우아 2〉에서 나타나는 것과 같은 시각적 요소들을 소개할 것이다. 선, 형태, 부피, 공간, 시간, 운동, 빛, 색, 질감 등이 그것이다. 모든 예술작품에서 이러한 모든 요소들이 중요한 것은 아니고 심지어 드러나지 않는 것도 있다. 많은 작품이 이 중 몇 개의 요소만 강조한다. 우리는 작품의 표현 가능성을 이해하기 위해 시각적 형태의 이런 특질 각각의 표현적 특징을 하나씩 살펴볼 것이다.

선

우리는 선으로 쓰고 그리고 설계하며 논다. 우리의 개성과 감정은 우리가 자신만의 독특한 사인을 하거나 다른 기계적이지 않은 선을 그릴 때 표현된다. **선**(line)은 생각과 관찰, 느낌을 기록하고 상징화하는 우리의 기본적인 수단이다. 그것은 시각적 커뮤니케이션의 일차적 수단이기 때문이다.

선은 점의 확장이다. 온갖 종류의 선을 만들어내는 우리의 습관은 '길이라는 1차원만 가진' 순수한 기하학적인 선이 정신적 개념이라는 사실을 무색하게 한다. 높이도 깊이도 없는 그런 기하학적인 선은 3차원의 물리적 세계에서는 존재하지 않는다. 선은 실제로는 길이가 너비보다 압도적으로 우세하게 긴 선적인 형태이다. 우리는 가장자리를 볼 때마다 이를 선으로, 즉 하나의 사물이나 면이 끝나기 시작

하고 다른 사물이나 공간이 시작되는 것으로 인식한다. 감각 속에서 우리는 우리의 눈으로 가장자리를 선으로 바꾸어 '그린다.'

예술과 자연에서 우리는 선을 '점이 이동하면서 남겨진 기록'으로서 행위의 기록으로 여긴다. 많은 교차선과 대조선의 궤적이 리 프리들랜더의 사진 〈노스다코타 비스마르크〉(도판 3.2)를 구성하고 있다. 전선, 기둥, 울타리, 건물의 가장자리, 이것들이 드리우는 그림자 모두가 이 작품에 선적인 것으로 드러난다.

선의 특징

선은 동적이거나 정적이고, 공격적이거나 수동적이고, 감각적이거나 기계적일 수 있다. 선은 방향을 가리키고, 형태나 공간의 경계를 규정하며, 양감이나 부피를 내포하며, 운

3.2 리 프리들랜더, 〈노스다코타 비스마르크〉, 2002. 사진.
© Lee Friedlander, courtesy Fraenkel Gallery, San Francisco.

3.3 선의 변형.

a. 실선.

b. 암시된 선.

c. 직선의 실선과 암시적인 곡선.

d. 경계가 표현된 선.

e. 수직선(주의환기와 집중) 및 수평선(평안함).

f. 사선(느림, 빠름).

g. 날카롭고 삐죽삐죽한 선.

h. 곡선의 율동.

i. 단단한 선, 부드러운 선.

j. 울퉁불퉁 불규칙한 선.

3.4 소피 토이베르 아르프, 〈색선의 움직임〉, 1994. 판지에 색연필. $14\frac{1}{8}'' \times 12\frac{1}{2}''$.

Donation Hans Arp and Sophie Taeuber-Arp e.V, Rolandswerth.© 2013 Artists Rights Society (ARS), New York/VG Bild-Kunst, Bonn.

3.5 알렉산더 로드첸코, 〈무제〉, 1920년경. 색지에 연필. $12\frac{1}{8}'' \times 8\frac{1}{4}''$.

Museum of Modern Art (MoMA). Gift of an anonymous donor. Acc. n.: 2452.2001 © 2013 Digital image, The Museum of Modern Art, New York/Scala, Florence © Estate of Alexander Rodchenko/RAO, Moscow/VAGA, New York.

동이나 감정을 암시한다. 선은 또한 무리지어 빛과 그늘을 묘사하고 무늬와 질감을 형성한다. 선 변형 도표(도판 3.3)에 나타난 선의 특징들을 살펴보자

여기에 제시된 작품들에서 예술가가 사용한 선들을 살펴보자. 소피 토이베르 아르프는 〈색선의 움직임〉(도판 3.4)에서 이리저리 방향을 바꾸고 춤을 추는 선의 특징을 보여준다. 우리의 눈은 자연스럽게 우리를 우아하게 곡선을 따라 시각적으로 움직이게 하는 이러한 선을 따라가게 된다. 알렉산더 로드첸코는 대조적으로 자신의 작품 〈무제〉(도판 3.5)에서 한 가지 색의 직선만을 사용했다. 이 작품은 우리

3.6 안젤름 라일리, 〈무제〉, 2006. 119개의 네온관, 회로, 전선, 13개의 변압기. $16'4'' \times 32'8'' \times 26'4''$.

Courtesy of the Saatchi Gallery London © Anselm Reyle.

3.7 프레드 샌드백, 〈무제(조각적 연구, 여섯 개 구조)〉, 1977/2008. 검은 아크릴로 채색된 실. 가변 크기.
Photo by Cathy Carver © 2013 Fred Sandback Archive; courtesy of David Zwirner, New York/London.

의 눈을 완전히 다른 움직임의 세계로 이끈다. 작품을 보면 시선이 더 자주 멈추고 불규칙하게 움직이게 된다. 안젤름 라일리는 실제의 공간에 곧고 구부러진 네온관을 사용하여 선을 3차원으로 만들었다(도판 3.6). 프레드 샌드백 또한 선으로 공간을 표현했지만(도판 3.7), 그는 우아하게 열린 직사각형을 암시하기 위해 검은 실을 이용해 훨씬 더 구조적으로 배열했다.

대부분의 판화는 거의 전적으로 선에 의해 만들어지며 음영이나 색은 별로 표현되지 않는다. 키키 스미스는 에칭 기법으로 금속판에 선을 새겨 작품 〈진저〉(도판 3.8)를 제작했다. 그녀는 고양이 진저의 털 하나하나를 선으로 공들여 새긴 듯하다. 눈과 발바닥 부분에 약간의 음영이 있으나 다른 부분은 선으로 이루어졌다. 그녀는 고양이의 유연한 다리와 비스듬히 누울 때의 모습을 잘 포착했으며, 입과 경

3.8 키키 스미스, 〈진저〉, 2000. 몰드지에 에칭, 애쿼틴트, 드라이포인트. 22¹/₂″×31″.
Published by Harlan & Weaver, New York.

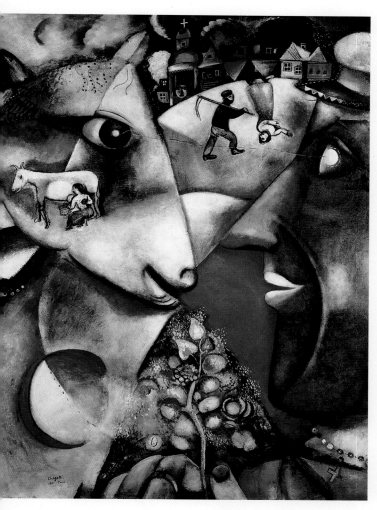

3.9 마르크 샤갈, 〈나와 마을〉, 1911. 캔버스에 유화. 75⁵/₈″×59⁵/₈″. Museum of Modern Art (MoMA) Mrs. Simon Guggenheim Fund. 146.1945. © 2013 Digital image, The Museum of Modern Art, New York/Scala, Florence. © 2013 Artists Rights Society (ARS), New York/ADAGP, Paris.

계하는 듯한 눈에서 드러나는 고양이의 야생적인 면 또한 은근하게 보여주었다.

암시된 선

암시된 선(Implied line)은 시각적 연결을 의미한다. 기하학적 형태를 만드는 암시된 선은 조직적인 구조가 함축되어 있음을 나타내기도 한다. 〈나와 마을〉(도판 3.9)에서 마르크 샤갈은 암시된 선을 사용해 하단 가운데 부분에 러시아 유대인 마을의 삶을 보여주는 여러 장면을 연결하는 큰 원을 만들었다. 그가 또한 사람과 동물 사이에 암시된 시선을 그려 넣었음을 볼 수 있다.

형태

형태, 부피, 형식이라는 단어는 때로 서로 바꾸어 사용되기도 하지만, 시각예술에서는 서로 다른 것을 의미한다. 여기에서 형태는 2차원 영역의 윤곽선 내에, 혹은 3차원 사물의 바깥 경계 내에 확장된 공간을 지칭한다. 우리가 자연 빛에서 3차원의 사물을 볼 때 그것은 부피, 즉 양감을 갖는다. 동일한 사물이 해가 져서 윤곽선만 드러난다면 우리는 그 사물을 단지 평평한 형태로 볼 것이다. 선으로 둘러싸거나 색을 바꾸게 되면 형태가 주변과 구분되어 알아볼 수 있게 된다.

우리는 일반적으로 기하학적 형태와 유기적 형태라는 두 범주로 무한하고 다양한 형상을 나눌 수 있다. **기하학적 형태**(geometric shape)는 원, 삼각형, 사각형 같은 것으로 정확하고 규칙적이다. **유기적 형태**(organic shape)는 곡선과 원형을 이루는 불규칙적인 것으로 기하학적 형태보다 더 편안하고 비정형적으로 보인다. 인공적인 세계에서 가장 보편적인 형태는 기하학적 형태이다. 비록 기하학적인 형태가 자연에서도 존재하지만(결정체, 벌집, 눈송이 등의 형식에서 그렇다) 대부분 자연에서의 형상은 유기적이다. 비슷한 의미를 가진 용어로는 **생물적**(biomorphic) 형태가 있는데, 이는 자연적 형식에 기반을 둔 형태를 지칭한다. 프레드 샌드백은 도판 3.7에서 기하학적인 형태를 만들었고, 리 프리들랜더는 기하학적인 형태를 사진으로 찍었다(도판 3.2 참조). 소피 토이베르 아르프는 드로잉으로 유기적 형태를 제시했다(도판 3.4 참조).

샤갈은 〈나와 마을〉에서 사람과 동물 및 식물의 유기적인 형태를 조직하기 위해 원과 삼각형의 기하학적인 구조를 사용했다. 그는 기하학적인 형태의 엄격함을 부드럽게 하여 그림의 여러 부분 사이에 자연스런 흐름을 이루어냈다. 반대로 그는 시각적 충격과 상징적 내용을 강화하기 위해 자연적 주제를 기하학적 단순성으로 추상화하기도 했다.

형태가 **화면**(picture plane)(평평한 회화의 표면)에 나타날 때 그것은 동시에 배경에서 두 번째 형태를 만들어낸다. 지배적인 형태는 **형상**(figure), 즉 **양성적 형태**(positive shape)를, 바탕 부문은 **배경**(ground), 즉 **음성적 형태**(negative shape)를 나타낸다. 형상-배경의 관계는 근본적인 지각의 측면이다. 이는 우리가 보는 것을 구분하고 해석할 수 있게 해준다. 우리는 사물 사이 및 주변의 공간이 아니라 단지 사

3.10 공간의 형상. 암시된 공간.

물만을 보게 되어 있기 때문에, 공간의 형태(도판 3.10)에서 하얀색의 음성적 형태를 보기 위해서는 인지의 이동이 일어나는 것이다. 대부분의 예술가들은 양성적이고 음성적인 형태를 동시에 고려하고 구성의 전체 효과에 맞게 이를 똑같이 중요하게 다룬다.

형상과 배경 간의 상호작용은 어떤 이미지에서 증대되기도 한다. M. C. 에셔의 판화 〈하늘과 물 I〉(도판 3.11)의 위쪽에서 우리는 하얀 배경에 짙은 색 거위를 볼 수 있다. 우리의 눈이 아래를 향하면, 위쪽의 밝은 배경은 검은 배경에 대비되는 물고기가 된다. 그러나 가운데 부분에 물고기와 거위는 완벽하게 맞물려 우리는 어떤 것이 형상이고 어

떤 것이 배경인지 확신할 수 없다. 우리의 인지 작용이 이동하여 물고기 형태와 새 형태가 위치를 바꾸어 **형상–배경 역전**(figure-ground reversal)이라 불리는 현상이 일어나게 되는 것이다.

우리는 카타리나 그로세의 작품 〈무제〉(도판 3.12)에서 양성적 공간과 음성적 공간을 좀 더 미묘하게 사용하는 예를 볼 수 있다. 그녀는 흰 배경에 스텐실과 형판을 겹쳐 찍고, 그곳을 통해 스프레이를 뿌려 이 작품을 만들었다. 그런 다음 그녀는 곡선을 이루는 양성적 형상 위에 배경으로부터 나오는 흰색을 스프레이로 뿌려 그림을 복잡하게 만들었다. 왼쪽에는 색이 있는 물감이 흰색 위로 떨어져 흐르고, 오른

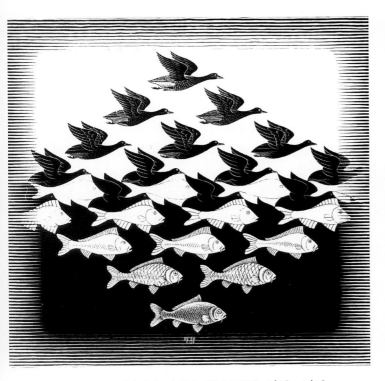

3.11 M. C. 에셔, 〈하늘과 물 I〉, 1938. 목판화. $17^{1}/_{8}'' \times 17^{1}/_{4}''$.

3.12 카타리나 그로세, 〈무제〉, 2010. 캔버스에 아크릴 물감. $79'' \times 53''$.

쪽은 반대의 상황이 일어난다.

부피

2차원의 영역은 **형상**(shape)이라고 불리나, 3차원의 영역은 부피(즉 물체의 견고한 본체의 물리적 크기)라고 불린다. 부피가 공간을 둘러싸면 그 공간은 **양감**(volume)으로 불린다. 형태라는 단어는 물리적 크기를 언급할 때 간혹 부피 대신 사용되기도 한다.

3차원에서의 부피

부피는 대개 조각과 건축에서 주요한 요소이다. 예를 들어, 현대 건축가 페르난도 보테로는 멕시코의 공공 기념물로 거대한 부피의 청동 〈말〉(도판 3.13)을 제작했다. 불룩한 다리와 목은 말의 짧은 척추로 강조되고, 네 다리는 단단한 기둥같이 모여 서 있다. 말의 부피는 몸에 과장된 모습을 부여하면서 단순한 근육이 만들어낼 수 있는 것 이상을 표현한다. 다리는 휴식의 자세로 있으며, 머리는 땅을 향해 있어 주변 공간과 터놓고 소통하지 못하는 형태를 보여주고 있

3.13 페르난도 보테로, 〈말〉, 2008. 청동. 높이 134″.
멕시코 몬테레이 센테나리오 광장.
Photograph: Patrick Frank.

3.14 알베르토 자코메티, 〈손가락으로 가리키는 남자〉, 1947. 청동.
70$\frac{1}{2}$″×40$\frac{3}{4}$″×16$\frac{3}{8}$″, 지지대, 12″×13$\frac{1}{4}$″.
Gift of Mrs. John D. Rockefeller 3rd. (678.1954) The Museum of Modern Art, New York. © 2013 Digital image, The Museum of Modern Art, New York/Scala, Florence. © 2013 Alberto Giacometti Estate/Licensed by VAGA and ARS, New York, NY.

다. 따라서 〈말〉은 **닫힌 형식**(closed form)의 좋은 예이다.

알베르토 자코메티의 〈손가락으로 가리키는 남자〉(도판 3.14)는 보테로의 말에서의 거대한 부피감과는 대조적으로 영속적이기보다는 순간적인 존재(presence)의 의미를 전달한다. 키가 크고 가느다란 형체는 시간에 따라 부식되어 거의 존재하지 않을 듯 보인다. 자코메티는 형체를 구성하면서 견고한 재료는 거의 사용하지 않았기 때문에, 우리는 부피감보다는 공간 속에서의 선적인 형태를 훨씬 더 알아

보게 된다. 이 인물상은 손을 뻗고 있다. 이 **열린 형식**(open form)은 작품을 압도하는 듯 보이는 주변 공간과 소통하며, 인간 존재의 연약한 유한성을 보여주고 있다.

2차원에서의 부피

회화와 드로잉 같은 2차원 매체에서 부피는 암시적으로 표현된다. 〈빵〉(도판 3.15)이란 판화에서 엘리자베스 캐틀릿은 견고한 부피를 암시하며, 소녀를 둘러싼 공간 속에 소녀가 있음을 규정하는 듯 보이는 선을 그려 넣고 있다. 이 작품은 부피의 모습을 보여주는데, 이는 선이 머리의 둥근 형상을 따라가면서 동시에 어두운 부분들을 쌓아나가 부피가 빛으로 드러남을 제시하고 있기 때문이다. 작가는 선을 사용해 우리가 아주 둥글둥글한 사람을 보고 있다고 확신하도록 한다.

공간

공간은 한정할 수 없는 모든 것의 일반적인 저장소로 외견상 우리 주변의 빈 공간이다. 자신의 작품 안에서 어떻게 공간을 구성하는가가 예술가에게는 가장 중요한 창조적 고려 대상 중의 하나이다.

3차원에서의 공간

공간은 모든 시각적 요소 중에 언어나 그림으로 전달하기 가장 어려운 요소이다. 3차원 공간을 경험하기 위해서 우리는 그 안에 있어야만 한다. 우리는 다른 사람들, 사물, 표면과 관계된 자신의 위치에서 공감을 경험하게 되고, 우리와 여러 방향으로 멀어져 있는 곳을 빈 공간(voids)으로 경험한다. 우리 각각은 보호받고 싶은 개인적 공간(우리 주변을 둘러싼 영역)에 대한 감각을 가지고 있으며, 이 보이지 않는 경계의 수준은 사람과 사람에 따라 그리고 문화와 문화에 따라 다양하다.

특히 건축가는 공간의 특징을 고려하고 있다. 천장이 매우 낮은 작은 방에 있을 때 어떤 느낌이 들지 상상해보라. 만약 천장을 15피트 높이로 올린다면? 만약 천창을 낸다면? 만약 벽을 유리로 교체한다면? 이 각각의 경우는 당신이 공간의 성격을 바꾸는 것이고 그렇게 함으로써 당신의

3.15 엘리자베스 캐틀릿, 〈빵〉, 1962. 종이에 리노컷. 15⁵⁄₈″×11⁵⁄₈″.
Courtesy of the Library of Congress LC-DIG-ppmsca-02388.
ⓒ Catlett Mora Family Trust/Licensed by VAGA, New York, NY.

3.16 시저 펠리와 제휴 팀, 〈레이건국립공항 북쪽 터미널〉, 1997.
Visions of America/Joe Sohm/Getty images.

3.17 더그 휠러, 〈DW 68 VEN MCASD 11〉, 1968/2011. 석고벽, 아크릴 물감, 나일론 막, 흰 UV, 그롤룩스 네온관. 216″×408″×405″.

Collection Museum of Contemporary Art San Diego. Museum purchase, Elizabeth W. Russell Foundation and Louise R. and Robert S. Harper Funds. Photo: Philipp scholz Rittermann. © Doug Wheeler.

하게 빛나는 두 종류의 빛을 결합해 흰 빛의 테두리를 만들었다. 이는 끝 벽이 방의 나머지 부분과 떨어진 듯 보이게 하여 관람객들이 그 앞으로 다가서고 싶은 유혹을 느끼게끔 한다. 관람객들이 서 있는 공간 또한 부피를 띠고 있는 듯해, 그들은 작가가 설명한대로, '공간의 부피감'을 느낀다.

2차원에서의 공간

조각 및 건축과 같은 3차원 사물과 공간을 전체적으로 경험하기 위해서는 움직여야 한다. 드로잉과 회화 같은 2차원의 작품에서는 표면에서 공간을 동시에 본다. 드로잉, 판화, 사진, 회화 등에서 각 그림의 표면(화면)의 실제 공간은 그 경계(보통 높이와 너비라는 2차원)에 의해 규정된다. 그러나 이러한 범위 내에서도 회화적 공간은 화면에 깊이를 창출하며 무척 다양하게 내포되거나 제시될 수 있다.

경험은 극적으로 변화될 수 있다.

우리는 건물 외부를 공간 속의 부피로 경험하지만, 내부는 양감으로서 그리고 닫힌 공간의 연속으로서 경험한다. 시저 펠리의 〈레이건국립공항 북쪽 터미널〉 디자인(도판 3.16)은 탑승객들의 공간 경험을 고려하고 있다. 큰 창문은 활주로와 포토맥 강, 근처에 있는 워싱턴 기념비의 풍경을 보여준다. 건축가는 중앙 홀에 좀 더 가정적인 느낌을 부여하기 위하여 거대한 내부 공간을 좀 더 작은 모듈(역주 : 건축물의 설계나 조립에 있어 기본이 되는 치수)로 나누었다. "그 모듈은 심리적으로 중요한 가치가 있는데, 각 하나가 넓은 거실의 크기입니다." 건축가는 다음과 같이 설명한다. "그것은 우리가 일상생활을 하며 경험하는 공간입니다. … 돔은 큰 기계의 규모가 아닌 인간의 규모에 맞게 디자인된 공간을 만들어냅니다."[2]

더그 휠러는 전시장 설치작품으로 무한한 공간감을 창출한다. 그는 도판 3.17의 작품에 은은

3.18 〈연못이 있는 정원〉, 이집트 네바문 무덤 벽화, 기원전 1400년경. 건조 회반죽 위에 물감.

The British Museum ⓒ The Trustees of the British Museum.

3.19 공간적 깊이의 단서.

a. 중첩.

b. 중첩과 크기 축소.

c. 수직적 배치.

d. 중첩, 수직적 배치, 크기 축소.

예를 들어 고대 이집트 회화는 깊이가 없거나, 있더라도 아주 적다. 고대 이집트 화가들은 가장 쉽게 알아볼 수 있는 각도에서 사물을 묘사하고 겹쳐지거나 크기가 줄어들어 보여 시각적 혼란을 야기할 수 있는 방법을 피함으로써 이미지를 명료하게 만들었다. 〈연못이 있는 정원〉(도판 3.18)은 이러한 기법을 보여준다. 나무, 물고기, 새가 모두 옆에서 그려진 반면 연못은 위에서 본 모습이다.

암시된 공간 깊이

화면 위의 거의 모든 점은 3차원의 환영, 즉 깊이를 부여한다. 공간적 깊이를 보는 단서는 아주 어렸을 때 습득하게 된다. 화면에 공간을 지시하는 몇 가지 중요한 방식은 공간적 깊이의 단서(도판 3.19)에서 볼 수 있다.

형상이 중첩되면 우리는 즉시 경험적으로 하나가 다른 것 앞에 있다고 여기게 된다(도표 a). 중첩은 평평한 표면에서 깊이의 효과를 낼 수 있는 가장 기본적인 방식이다. (〈연못이 있는 정원〉에는 중첩을 거의 사용하지 않았음을 주목하라.) 중첩의 효과는 크기를 축소하면 강화되는데, 크기 축소는 각 형상 간의 거리가 멀어지는 느낌을 준다(도표 b). 거리에 대한 우리의 지각은 멀리 있는 사물은 가까이에 있는 사물보다 작아 보인다는 관찰의 결과에 따른 것이다. 깊이의 환영을 이루는 세 번째 방식은 **수직적 배치**(vertical placement)이다. 화면 아래에 놓인 사물들은 위에 놓인 사물들보다 더 가까이 보인다(도표 c). 이는 우리가 실제 공간에서 대부분의 것을 보는 방식이다. 평평한 표면에 깊이의 환영을 만들어낼 때는 주로 이런 장치들이 하나 이상 포함되어 있다(도표 d).

그림을 볼 때 우리는 실제 평평한 표면과 그 림이 담고 있는 깊이의 환영을 동시에 의식한다. 예술가들은 현실이나 환영을 강조할 수도 있고 이 두 극단 사이에서 균형을 유지할 수도 있다. 폴 세잔은 작은 작품 〈사과가 있는 정물〉(도판 3.20)에서 다양한 방식으로 깊이를 암시했다. 작품의 기본 주제는 창백한 배경 앞의 어두운 테이블 위이다. 우리는 그림 양 끝에 테이블 위의 '수평선'을 볼 수 있으나 작가는 흥미롭게도 중간에 빈 간격을 남겨놓았다. 그는 테이블 위에 과일을 겹쳐놓고 수직적으로 배치함으로써 회화적 깊이를 창출했다. 레몬은 그림 아래쪽에 있어 우리에게 더 가까이 있는 듯 하다. 테이블 위의 세 과일이 접시의 사과와 다른 공간에 있는 듯 보이는 것 또한 알 수 있다. 접시 앞의 공간은 평평하고 화면과 평행한 듯 보인다. 세잔은 또한 배경과 테이블 위 모두 평행한 붓자국을 조각조각 붙여놓은 것처럼 배치해서 그림으로써 전체적인 공간을 평평하게 만들었다. 이는 우리가 배경과 테이블 위 공간 모두

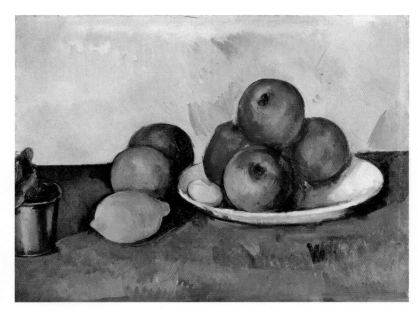

3.20 폴 세잔, 〈사과가 있는 정물〉, 1890년경. 캔버스에 유화. $13\frac{3}{4}'' \times 18\frac{1}{8}''$.
The Hermitage, St. Petersburg/The Bridgeman Art Library.

를 '표면'으로 읽도록 한다. 결국 테이블 위의 뒤쪽 공간은 불분명하다. 그 공간은 1인치 깊이 혹은 몇 피트 깊이의 일부일 수도 있다. 공간을 이렇게 암시하거나 절제하는 것은 몰입하게 하면서도 불안정한 시각적 경험, 즉 미묘한 시각적 환영을 창출한다.

선 원근법

일반적인 용법에서 **원근법**(perspective)이라는 단어는 시점(point of view)을 지칭한다. 시각예술에서 원근법은 2차원의 표면 위에 공간 속의 3차원의 사물을 재현하는 방법을 지칭하는 것이다. 이런 의미에서 페르시아의 세밀화(miniatures), 일본의 판화, 중국 송나라 시대의 회화, 이집트의 벽화 등에 원근법이 있다고 설명하는 것은 맞다. 비록

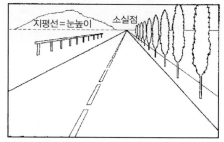

3.21 선 원근법.

a. 1점 투시 원근법.

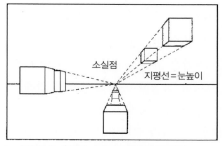

b. 1점 투시 원근법. 눈높이 위에, 눈높이에 그리고 눈높이 아래 정육면체가 있는 모습.

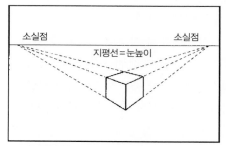

c. 2점 투시 원근법.

이러한 양식 중 어느 것도 이탈리아 **르네상스**(Renaissance) 시기에 발전한 **선 원근법**(linear perspective) 체계와 유사하지 않더라도 말이다. 이것은 단지 기술적 문제라기보다는 전통과 의도가 달랐기 때문에 깊이를 표시하는 데 다양한 방법이 있는 것이다.

서구에서는 공간 속 사물이 드러나는 방식을 묘사하는 선 원근법(단순히 원근법이라 부르기도 한다)에 익숙하다. 이 체계는 르네상스 초기 15세기에 이탈리아 건축가와 화가들에 의해 발전되었다.

선 원근법은 우리가 보는 방식에 기반을 두고 있다. 우리는 먼 곳의 사물이 가까이에 있는 것보다 더 작게 보인다는 것을 배웠다. 먼 거리에서 보면 사물들 간의 공간도 작게 보이기 때문에, 선 원근법 도표의 첫 번째(도판 3.21a)에서 나타나듯이 평행선은 먼 곳으로 물러서면서 한곳으로 모이는 것처럼 보인다. 우리는 길의 윤곽선이 평행하다는 것을 지식으로는 알고 있지만, 그 선들은 지면과 하늘이 만나는 듯 보이는 지평선 위에 **소실점**(vanishing point)이라 불리는 지점으로 모여드는 듯 보인다. 화면에서 **지평선**(horizon line)은 당신이 풍경을 보는 눈높이 또한 표현한다.

눈높이(eye level)는 지면과 수평을 이루는 상상적 차원에서의 예술가의 눈높이로, 눈높이와 지면 높이가 모이는 지평선에까지 확장된다. 완성된 그림에서 예술가의 눈높이는 그림을 보는 사람들의 눈높이가 된다. 비록 지평선이 종종 시야에서 가려지기도 하지만, 예술가는 눈높이/지평선이 결합된 선을 만듦으로써 선 원근법을 사용한 이미지를 구축한다.

선 원근법 체계를 사용하면 그림 전체가 **시점**(vantage point 또는 viewpoint)이라 불리는 단일하고 고정된 위치에서 구성될 수 있다. 도표 a는 **1점 투시 원근법**(one-point perspective)을 보여주는데, 이 그림에서 길의 평행한 면들은 한 점으로 모이고, 줄 서 있는 나무들은 시점으로부터의 거리가 멀어짐에 따라 더 작게 보인다.

도표 b는 1점 투시 원근법으로 그려진 정육면체를 보여준다. 왼쪽의 정육면체들은 눈높이에 있다. 우리는 그 윗면이나 바닥면을 볼 수 없다. 우리는 이를 건물처럼 상상할 수 있다.

중앙의 정육면체들은 눈높이 아래에 있다. 우리는 그 윗면을 내려다볼 수 있다. 이 정육면체들은 그 대상보다 높은 곳에서 내려다보는 높은 시점에서 그려졌다. 지평선은 이

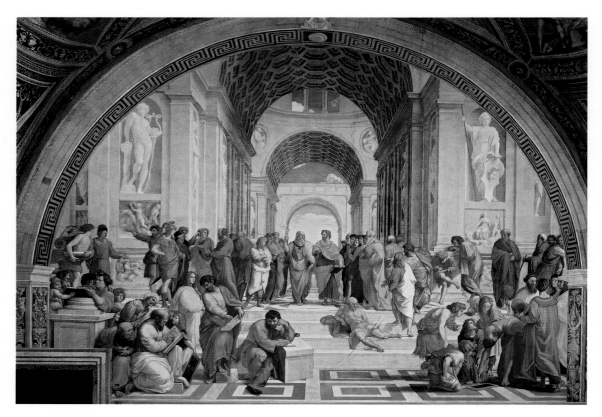

3.22　라파엘로, 〈아테네 학당〉, 1508. 프레스코. 약 18′×26′.
Stanza della Segnatura, Vatican, Rome. Photograph: akg-image/Erich Lessing.

정육면체보다 높이 있고, 정육면체의 원근법 선들도 지평선을 향해 올라간다. 우리는 이 정육면체들을 바닥에 있는 상자로 상상할 수 있다.

오른쪽의 정육면체들은 우리의 눈높이 위에 있다. 우리는 그 바닥면을 올려다볼 수 있다. 이 정육면체들은 아래쪽 시점에서 본 것이다. 지평선은 이 정육면체 아래에 있으며, 원근법 선은 지평선을 향해 아래로 내려간다. 이 상자들이 우리 머리 위의 유리 선반에 놓여져 있다고 생각해보자.

1점 투시 원근법에서 대상에서 뒤로 물러나는 모든 주요한 '선'들은 실제로 평행하나 시각적으로는 지평선 위 하나의 소실점으로 모이는 듯 보인다. 2점 투시 원근법에서는 도표 c에서처럼 2방향의 평행선이 지평선의 두 점에 모여드는 듯 보인다.

그래서 정육면체 혹은 다른 직선의 사물이 놓였을 때 옆면보다는 모서리 쪽이 우리와 더 가깝고, 우리는 2개의 소실점을 그릴 필요성이 있는 것이다. 오른쪽 면의 평행선들은 오른쪽으로 모이고, 왼쪽 면의 평행선들은 왼쪽으로 모인다. 평행선들의 방향만큼 많은 소실점이 있을 수 있을 것

이다. 눈높이 위에서 보는 사람으로부터 나온 수평의 평행선들은 지평선을 향해 아래로 내려가는 듯하고, 눈높이 아래에서 보는 사람들의 평행선들은 지평선을 향해 위로 올라가는 듯하다.

〈아테네 학당〉(도판 3.22)에서 라파엘로는 플라톤, 아리스토텔레스와 같은 고대 그리스 철학자 및 다른 중요한 사상가들을 묘사할 적절한 공간을 만들기 위해 르네상스 스타일의 거대한 건축적 무대를 창안했다. 각 인물의 크기는 보는 이의 거리에 따라 크기대로 그려져, 사람들 전체의 모습이 자연스러워 보인다. 그림에 덧붙여진 선들은 라파엘로가 사용했던 기본적인 1점 투시 원근법을 보여준다. 그러나 앞쪽 정육면체는 화면 혹은 그려진 건축물과 평행하지 않고 2점 투시 원근법을 사용했음을 알 수 있다.

라파엘로는 강조를 위해 원근법을 사용했다. 우리는 플라톤과 아리스토텔레스가 공간의 깊이가 암시된 가장 먼 곳에서 뒤로 물러나는 아치형 길의 중심에 위치해 있기 때문에 이들이 이 그림에서 가장 중요한 인물임을 추론할 수 있다.

〈아테네 학당〉의 연구(도판 3.23)에서 보듯 인물 형체를

3.23 〈아테네 학당〉의 연구.

제거해버리면 우리는 곧장 그림의 배경을 관통하여 암시적
으로 표현된 무한의 공간으로 시선을 집중하게 된다. 반대
로 원근법이 분명히 드러난 건축적 배경을 제거해보면 플라
톤과 아리스토텔레스는 중요성을 잃어버리게 된다. 이들을
사람들 무리 속에서 구별해내기가 어려워지는 것이다.

대기 원근법

대기 원근법(atmospheric perspective) 혹은 **공기 원근법**(aerial
perspective)은 깊이의 환영을 부여하는 비선형적인 방법이
다. 대기 원근법에서 깊이의 환영은 색, 명암도, 세부묘사
의 차이로 생긴다. 실제 세계의 시각적 경험에서는 보는 사
람과 산처럼 멀리 떨어져 있는 물체 사이의 거리가 멀어질
수록 공기, 습도, 먼지의 양이 증대하여 먼 사물은 점점 더
흐리고 덜 명확하게 보인다. 색의 농도도 줄어들고 빛과 어
둠의 대조도 적어진다.

　애셔 브라운 더랜드는 그의 회화 〈마음 맞는 사람들〉(도
판 3.24)에서 대기 원근법을 사용해 북아메리카 야생 자연
에서의 광활한 거리감을 표현하고 있다. 무한한 공간의 환
영이 극적으로 밝게 표현한 앞쪽의 세부 묘사들, 남성들의
모습과 더랜드가 생생하게 묘사한 나무, 바위, 폭포에 의해
균형을 이루고 있다. 이 남성들은 광활한 풍경을 즐겼던 화
가 토머스 콜과 시인 윌리엄 컬런 브라이언트이다. 〈아테네
학당〉에서처럼 이 작품에서도 암시된 깊이 있는 공간이 우

3.24 애셔 브라운 더랜드, 〈마음 맞는 사람들〉, 1849.
캔버스에 유화. 44″×36″.
Courtesy Crystal Bridges Museum of American Art, Bentonville, Arkansas.
Photography by The Metropolitan Museum of Art.

리가 점유하고 있는 공간의 확장으로 나타난다.

　전통 중국 풍경 화가들은 다른 방식으로 대기 원근법을
만들어냈다. 심주의 회화 〈산꼭대기 위의 시인〉(도판 3.25)
에서 가까이에 있는 산과 멀리 있는 산은 흰 종이 위에 먹
과 색을 엷게 칠하는 정도에 따라 표현된다. 오른쪽 위 가
장 먼 산의 밝은 회색은 공간과 대기를 암시한다. 전통 중
국 풍경화는 실재의 재현보다는 지형의 시적인 상징을 표
현한다. 〈마음 맞는 사람들〉이 보는 사람의 눈을 암시적인
깊은 공간 속으로 관통하여 끌어당기는 듯한 반면, 〈산꼭대
기 위의 시인〉은 보는 사람의 눈이 공간을 (안쪽으로 보다
는) 가로지르도록 이끈다.

시간과 운동

시간은 사건이 연속적으로 일어나는 4차원이다. 우리는 공
간과 시간이 결합한 환경에 살고 있기 때문에 시간에 대한
경험은 종종 공간 속 우리의 움직임에 달려 있고, 그 반대도
성립된다. 비록 시간 그 자체는 비가시적이나 예술에서는

白雲如帶東山腰
石磴飛空細路遙
攔倚杖藜舒眺望
欲因鳴澗落吹簫
沈周

3.25 심주, 〈산꼭대기 위의 시인〉, 1500년경. 〈풍경화집: 5장〉 연작 중. 화집은 두루마리로 표구, 비단 배접된 종이에 먹과 수채 물감. 전체 15¼″×23¾″.

The Nelson-Atkins Museum of Art, Kansas City, Missouri. Purchase: William Rockhill Nelson Trust, 46-51/2. Photo: John Lamberton.

지각 가능하도록 만들어질 수 있다. 시간과 운동은 영화, 비디오, 그리고 키네틱(움직이는) 조각과 같은 시각 매체에서 주요한 요소가 되고 있다.

시간의 추이

전통적인 비서구권 문화의 상당수는 시간이 순환적이라고 가르친다. 예를 들어, 고대 멕시코의 아즈텍 족은 지구가 파괴와 재탄생을 주기적으로 순환한다고 여겼으며, 그들의 역석(calendar stone)은 이러한 생각을 구체화한 것이다. 〈아즈텍 역석〉(도판 3.26)의 중앙에는 현세를 상징하는 태양신의 얼굴이 각각 이전 세계에서 육화된 모습으로 표현된 4개의 직사각형에 둘러싸여 있다. 돌 전체는 시간의 순환성을 상징하여 둥글게 표현되었다.

유대교와 기독교 전통의 서구 문화는 시간을 앞으로 끊

3.26 〈아즈텍 역석〉, 1479. 지름 141″.

National Anthropological Museum Mexico. The Art Archive/Alamy.

3.27 사세타, 〈성 안토니오와 성 바울의 만남〉, 1440년경.
패널에 템페라. 18⁵/₁₆″×13¹/₈″.
The National Gallery of Art, Washington. 1939.1.293.(404) Samuel H. Kress Collection.

3.28 게리 팬터, 〈자연으로의 귀환〉, 2001. 자가 출판만화.
5″×3¹/₄″.
Courtesy of the the artist.

임없이 나아가는 선형적인 것으로 가르친다. 초기 르네상스 시기의 화가 사세타는 서술형 그림 〈성 안토니오와 성 바울의 만남〉(도판 3.27)에서 시간의 추이를 암시하고 있다. 이 그림은 성 안토니오가 지나는 연속적인 시간과 공간 중 중요한 순간을 묘사하고 있는데, 도시를 떠나는 장면은 맨 위 중앙 부분 나무 뒤에 있어 거의 보이지 않는다. 성 안토니오는 처음에 숲이 우거진 왼쪽 상단에서 등장한다. 다음에는 오른쪽 상단에 켄타우로스와 만나는 모습이 보인다. 마지막으로 그는 앞부분 성 바울과 만나는 공간에 나타나고 있다. 그가 걸어온 길은 시간의 흐름이 연속적으로 앞으로 진행하고 있음을 암시한다.

우리는 만화 장면을 왼쪽에서 오른쪽으로, 위에서 아래로 보며 읽기 때문에 만화 또한 일반적으로 선형적 시간 개념을 표현하고 있다. 게리 팬터의 여섯 컷 만화 〈자연으로의 귀환〉(도판 3.28)은 2001년 9월 11일의 테러 공격을 접하게 된 작가의 사고 흐름을 보여주고 있다. 비록 그가 과거

를 회상하고 미래를 희망하고 있지만, 만화 장면의 흐름은 시간의 연속성을 내포하고 있다.

영화와 텔레비전에서 시간에 대한 인상은 선형적일 필요 없이 과거, 현재, 미래가 섞여 조작될 수 있는데, 너무 빠르거나 느려 인지될 수 없는 사건들은 느리게 하거나 빠르게 함으로써 가시화될 수 있다. 따라서 시간에 대한 인상은 압축되고 확장되며 뒤돌아가다가 다시 진행되기도 한다. 종종 현대의 뮤직 비디오는 빠른 연속적 화면으로 길이를 예측할 수도 없이 갑작스럽게 연속적으로 점프하며 움직이는 것처럼 시간을 표현하여 아주 다른 시간의 순간들을 제시하기도 한다. 이는 시계에 나타난 시간의 흐름과 불일치하는 느낌을 만들어낸다.

대부분의 영화는 시간을 다양한 수준으로 압축하는데

3.29 크리스찬 마클레이, 〈시계〉, 2010. 스테레오 사운드 싱글 채널 비디오, 24시간, 반복 순환.
Courtesy Paula Cooper Gallery, New York ⓒ Christian Marclay.

2010년 크리스찬 마클레이는 실시간으로 실제 흐르는 시간에 대해 집중하는 명상적인 작품을 만들었다. 그의 비디오 작품 〈시계〉(도판 3.29)는 24시간 지속되며 시계를 보거나 몇 시인지 얘기하는 등장인물들이 나오는 수천 장의 영화 필름 클립을 모아놓은 것이다. 발췌한 필름들은 그날의 시간과 완벽하게 매치되어 모든 관람객은 정확한 시간을 기록한 시계들의 필름 클립 여러 장을 보게 된다. 〈시계〉에서 우리는 시간이 지나는 것을 보지만, 그것은 어지럽게 다양한 순간을 통하여 전체 영화사에서 가져온 부조화되고 종잡을 수 없는 필름 조각에서 포착한 것이다.

암시된 움직임

예술가들은 살아 있는 듯한 생생한 느낌을 부여하기 위해

3.30 〈춤추는 크리슈나신〉, 남인도 타밀 나두 촐라왕조. 1300년경. 청동. 높이 23⅝″.
Honolulu Museum of Art. Partial gift of Mr. and Mrs. Christian H. Aall; partial purchase, The Jhamandas Watumull Family Fund, 1997. (8640.1) Photo by Shuzo Uemoto.

3.31 움베르토 보치오니, 〈인간 신체의 역동성: 축구선수〉, 1913~1914. 종이에 잉크와 흑연. $12\frac{3}{8}'' \times 9\frac{9}{16}''$.

Collection Walker Art Center, Minneapolis. Donated by Mr. and Mrs. Edmond R. Ruben, 1995.

3.32 제니 홀저, 〈무제(뻔한 문구, 선동적인 글들, 살아 있는 시리즈, 서바이벌 시리즈, 바위 아래서, 애도, 그리고 어린아이 글에서 발췌한 것들)〉, 1989. 확장된 나선형 3색 L.E.D. 전광판. 장소특정적 크기 : 높이 $16\frac{1}{2}''$ 길이 162'.

Solomon R. Guggenheim Museum, New York. Partial gift of the artist, 1989; Gift, Jay Chiat, 1995; and purchased with funds contributed by the International Director's Council and Executive Members: Eli Broad, Elaine Terner Cooper, Ronnie Heyman, Dakis Joannou, Peter Norton, Inge Rodenstock, and Thomas Walther, 1996 89.3626 © 2013 Jenny Holzer, member Artists Rights Society (ARS), New York.

종종 움직임의 감각을 창출하는 방안을 찾는다. 때때로 움직임 그 자체가 주제가 되거나 주제의 중심적인 특징이 되기도 한다. 움직임을 매력적으로 묘사한 춤추는 크리슈나신은 어머니의 버터를 뺏고 신이 나서 춤을 추는 장난스런 어린 아이의 모습의 힌두 신으로 표현되어 있다(도판 3.30). 이 작품은 에너지를 발산하는 형체가 팔과 다리 및 몸통으로 균형을 잡으며 한쪽 발로 서 있을 수 있도록 역동적인 자세에 필수적인 강도를 주는 청동을 매체로 주조했다.

20세기 초 미래파 운동의 예술가들은 자신들이 예술의 새로운 주제로 가장 중요하게 여겼던 운동과 속도를 표현하는 혁신적인 방법을 발견했다. 움베르토 보치오니는 그의 드로잉 〈인간 신체의 역동성: 축구선수〉(도판 3.31)에서 움직이는 축구선수를 포착했다. 작가가 다양한 방향으로 뻗은 다리를 포착하고 이를 한 순간에 결합하면서 인간 형태의 바깥 경계선은 사라지고 있다.

현대 아티스트 제니 홀저는 뉴욕 구겐하임 미술관 나선형 경사로 내부 가장자리에 전광판을 설치한 무제의 작품(도판 3.32)에서 암시적인 움직임을 기발하게 활용했다. 주로 광고에 사용되는 이 전광판에 그녀는 자신이 창안한 글을 덧붙여 길게 뻗은 나선형으로 설치했다. 나오는 글은 경사로를 따라 계속 아래로 흘러가는 것처럼 보이나, 실제로는 주의 깊게 프로그램된 간격에 맞추어 불빛이 켜지고 꺼질 뿐이다. 끊임없이 움직이는 엄청난 양의 슬로건으로 그녀는 어떻게 매스미디어가 우리에게 내용을 퍼부어대는지 보여주고 싶어 했다.

실제의 운동

전기 모터가 출현하기 전의 예술가들은 풍력과 수력을 활용하여 움직이는 조각을 만들었는데 분수, 연, 배너, 깃발 등은 고대에서부터 인기 있었다.

워싱턴 D.C.의 내셔널 갤러리에 있는 알렉산더 칼더의 모빌(도판 3.33)은 춤추는 듯한 미묘한 흔들림을 만들어내기 위해 공기의 움직임에 의존하고 있다. 관람객이 이스트 빌딩 전시장에 드나들면 이 조각은 그 공간 속에서 천천히 움직인다. **키네틱 아트**(kinetic art)의 선구적 창안자인 칼더는 실제 운동을 예술의 중요한 특징으로 삼은

3.33 알렉산더 칼더, 〈무제〉, 1972. 알루미늄, 철. 전체 : 358³/₈″×911⁵/₈″.
National Gallery of Art, Washington. 1977.76.1. Gift of the Collectors Committee. ⓒ 2013 Calder Foundation, New York/Artists Rights Society (ARS), New York.

최초의 20세기 작가 중의 하나이다.

빛

우리의 눈은 빛을 감지하는 도구이다. 우리가 보는 모든 것은 우리가 빛이라고 부르는 발광 에너지를 통해 볼 수 있게 된 것이다. 햇빛, 즉 자연 빛은 비록 흰색으로 인지되더라도 실제로는 전자기 스펙트럼의 가시적인 부분을 이루는 빛의 모든 색을 포함하고 있다. 빛은 전달되고 반사되며 굴절되고 희석되며 또한 분산될 수 있다. 빛의 광원, 색, 농도, 방향은 사물들이 보이는 데 큰 영향을 미친다. 빛이 변함에 따라 빛이 밝혀주는 표면 또한 다르게 보인다.

빛을 보기

빛이 대상에 드리워지는 방식은 우리가 보는 것에 큰 영향을 미친다. 빛의 방향을 단순히 이동하는 것으로도 우리가 다니엘 체스터 프렌치의 에이브러햄 링컨 조각상(도판 3.34)을 인지하는 방식을 극적으로 변화시킨다. 이 기념비적 인물상이 워싱턴 D.C.의 링컨 기념관에 처음 설치되었을 때 조각가는 빛의 방해를 받게 되었다. 바닥에 반사된 햇빛이 링컨의 모습을 현명한 지도자에서 공포에 떠는 풋내기로 완전히 바꾸어버린 것이다. 문제는 조각상 위 천장에 스포트라이트를 설치하면서 해결되었다. 스포트라이트가 흰 대리석 바닥에서 반사된 자연광보다 강했기 때문에 스포트라이트는 인물상의 머리 위에서 빛을 비추어 전적으로 다른 인상을 만들어냈다.

우리 대부분은 야외에서 사진을 찍을 때 빛을 다루는 경험을 하게 된다. 사물 앞이나 뒤의 한 광원에서 직접적으로 나오는 빛은 3차원 형태를 평평하게 보이게 하고 형상을 강

3.34 다니엘 체스터 프렌치, 〈링컨 기념상(상세이미지)〉, 1911∼1922.
왼쪽 : 일광에 비춰진 원래 모습.
오른쪽 : 인공조명을 추가한 모습.
실물 크기 두상 석고 모형(1917∼1918)의 역사적 전문적 복합 사진(1922). 높이 50$\frac{1}{2}$″.
Chapin Library, Williams College; gift of the National Trust for Historic Preservation Chesterwood Archive. Photographer: De Wittt Ward.

조한다. 위나 옆에서 그리고 살짝 앞에서 나오는 빛은 대부분 공간 속 사물의 형태를 뚜렷하게 드러낸다.

예술 용어에서 [때때로 **톤**(tone)이라 불리는] **명암**(value)은 표면의 상대적인 밝음과 어두움을 지칭한다. 명암은 흰색에서부터 다양한 회색을 거쳐 검은색까지 이른다. 명암은 색의 속성으로 혹은 색과는 독립된 요소로도 여겨질 수 있다. 밝고 어두운 영역 간의 미묘한 관계는 사물이 어떻게 보이는가를 결정한다. 예술가들은 빛이 사물을 드러내는 방식을 제시하기 위해 명암에 변화를 준다. 좀 더 밝은 톤에서 더 어두운 톤으로의 점차적인 변화는 표면이 완만한 곡선을 이룬다는 환영을 줄 수 있다. 반면 급격한 명암 변화는 주로 표면에서의 급격한 전환을 나타낸다.

암시된 빛

도표 어두움/밝음의 관계(도판 3.35)는 우리가 명암을 독립된 형태라기보다는 관계로 인식하고 있음을 보여준다. 회색 막대기는 길이 전체가 동일한 회색 명암이나 배경의 명암이 변화함에 따라 한쪽 끝에서 다른 쪽 끝까지 달라 보인다.

로사 보뇌르의 회화 〈수확 철〉(도판 3.36)은 밝음에서 어둠까지 모든 명암을 사용하고 있다. 우리는 일꾼의 셔츠를 흰색으로 밝게 강조한 것과 땅의 풍부하고 어두운 그림자를 볼 수 있다. 그녀는 그 사이 몇몇 군데에 빛을 사용하여 주제를 밝게 밝히고 주제의 양감을 부피감 있게 보여주었다. 우리는 이를 마차 위 건초더미 앞의 그늘에서 볼 수 있다. 건초는 동일한 색이기 때문에 그녀는 건초의 거칠고 들쑥날쑥한 표면을 보여주기 위해 빛을 활용하였다. 이와 비슷하게 수레 끄는 소를 이끄는 일꾼의 팔은 그 위에 빛이 드리워져 굵은 형상을 이루고 있다. 보뇌르는 수레 끄는 소의 몸 위에 밝음에서부터 어둠에 이르기까지 **키아로스쿠로**(chiaroscuro, 이탈리아어로 *chiaro*는 밝음, *oscuro*는 어둠을 뜻한다) 기법으로 음영을 넣음으로써 둥근 모습을 표현하고 있다. 이 기법은 평평한 표면 위에 묘사된 인물과 사물이 둥글고 육중해 보이게 하는 환영을 창출한다.

빛이 드러내는 부피 혹은 견고한 형태에 몰두하는 것은 이탈리아 르네상스 예술가들에게서 시작된 서양의 전통이다. 일본인들은 19세기에 처음으로 서양의 초상화를 접했을 때 왜 얼굴의 한쪽 면이 더러운지 알고 싶어 했다고 한다!

매체로서의 빛

일부 현대 예술가들은 인공적인 빛을 매체로 사용한다. 이

3.35 어두움/밝음의 관계. 동일한 중간 회색조와 비교되는 명암 단계.

3.36 로사 보뇌르, 〈수확 철〉, 1859년경. 캔버스에 유화. 17½″×33½″.
The Haggin Museum, Stockton, California. cat.no 1931.391.26.

들은 빛이 보는 사람의 공간으로 순수하고 강렬한 색을 발산하기 때문에 빛을 애용한다. 빛을 사용하는 다른 예술가들은 전기를 예술로 만드는 아이디어를 도출해낸다. 키스 소니어는 로스앤젤레스에서 새로운 정부 건물의 실외 로비에 네온관을 배열해 앞서의 두 가지 방식을 동시에 진행했다. 그는 남부 캘리포니아 사람들이 경험하는 자동차 문화의 현실을 표현하기 위해 이 작품을 〈자동차 세계〉(도판 3.37)라고 불렀다. 벽면을 따라 지나가거나 로비 주변을 걸

3.37 키스 소니어, 〈자동차 세계〉, 2004. 캘리포니아 주정부 교통국 7지구에 조명 설치.
Photograph: Roland Halbe ⓒ 2013 Keith Sonnier/ Artists Rights Society (ARS), New York.

예술을 형성하기

키스 소니어(1941~) : 빛을 예술로

3.38 키스 소니어, 2012.
Photograph by Jason schmidt,
courtesy the artist and Pace
Gallery

키스 소니어가 전기에 매력을 느끼게 된 곳은 루이지애나 농촌 지역의 전기 담장이었다. 그는 인터뷰에서 다음과 같이 말한다. "어린 시절 시골에서 지냈을 때, 우리 집에는 전기 담장이 있었고 우리는 항상 감전되곤 했지요. 우린 감전되는 걸 좋아했답니다. 아시다시피 시골에서는 스릴 있는게 거의 없거든요."[3] 전기에 대한 그러한 관심은 후에 빛을 매체로 사용하는 선구적인 예술작품으로 발전하게 되었다.

소니어는 러트거스대학교에서 공부한 후 1960년대 후반 뉴욕에 정착했는데, 당시는 많은 예술가들이 회화를 포기하고 비디오나 다른 대규모 조각으로 옮겨갈 때였다. 그는 다음과 같이 회상한다. "우리의 작품은 다소 반문화적이었습니다. 우리는 '고급 예술'이 아닌 사물들을 선택했지요. 우리는 심지어 청동이나 물감으로 작업하지도 않았어요. 우리는 전에는 예술 재료로 여겨지지 않았던 사물들을 사용했습니다. 정신분석학적으로 어떤 특정한 감정을 불러일으키는 그런 것들을 신

중하게 선택한 것이지요."

소니에는 관람자가 벽에 걸린 작품을 보는 것 이상으로 좀 더 직접적으로 관련하는 작품을 만들고 싶어 했다. "빛으로 작업하기 시작하면서 나는 관객이 작품을 볼 때 관객에게 신체적으로 영향을 미치며 상호작용하는 작품에 대해 생각하기 시작했습니다. … 작품 앞에 서 있으면 당신은 작품 안에 있는 것이고, 나는 관객이 작품의 일부가 되도록 하는 작품을 원했습니다. … 사물들을 통과해 움직임으로써 육체적으로 심지학적으로 끊기는 그런 작품 말입니다."

빛의 색은 광원에서 나와 관람자의 공간에 투사된다. 따라서 이는 부피를 지닌 듯하다. 소니어는 다음과 같이 설명한다. "색이 강렬하고 물질적인 것이 되었을 때 당신은 색을 사물로 생각하기 시작합니다. 색에 농도가 있게 되고 색은 사실 부피가 되는 것이지요." 우리는 이러한 효과를 〈자동차 세계〉(도판 3.37)에서 볼 수 있는데, 이 작품에서 빛은 외부 로비 공간을 침투하여 빛이 반짝거림에 따라 공간을 변화시킨다. 매번 다른 순간에 빛의 특징과 색은 관람자가 인지하는 부피에 영향을 미친다. 빛이 주변 공간을 형성하기 때문에 관람자는 단지 작품을 보는 것 이상의 행동을 한다. 안으로 들어가는 것이다. 갤러리에서 전시되는 그의 빛 작품들에서 소니어는 주로 작품에 전압기와 배선을 이용해 전원이 분명히 드러나도록 한다. 우리는 이를 그의 최근작 〈큰 영양〉(도판 3.39)에서 볼 수 있다. 이 작품은 실제 사람 크기로 관람객은 커다란 푸른

뿔을 지닌 막대기 형체의 전기 인간과 대면하게 된다. 푸른빛의 상승 곡선 이미지는 소니어가 아프리카 여행 중 그린 드로잉에 기반을 둔 것으로, 그곳에서 그는 영양과 다른 긴 뿔 동물들을 보게 된다. 소니어가 네온을 사용하는 것은 단지 색의 속성과 관련된 것이지, 네온사인과 관련된 것은 아니다. 그는 "나는 내 작품 속 빛을 사랑하지만 그 자체가 네온사인에 영향을 받은 것은 아닙니다. 오히려 자연과 건축물에서 영향을 받았지요."라고 설명한다. 그의 작품은 우리에게 예술에서 빛의 의미가 무엇인지를 보여준다. 그것은 주변을 비추고 공간에 색의 부피감을 창조하는 것이다.

3.39 키스 소니어, 〈큰 영양〉, 2008. 철, 네온 페인트, 네오프렌, 고무, 변압기. 10′2″×3′6″×1′10″.
Photography by Genevieve Hanson, courtesy Pace Gallery. © 2013 Keith sonnier/Artists Rights Society (ARS), New York.

3.40 폴 찬, 〈첫 번째 빛〉, 2005.
디지털 비디오 프로젝션. 14분.
Courtesy the artist and Greene Naftali,
New York. Photograph: Jean Vong.

으면 자동차의 미등이 따라가는 것처럼 네온관이 5분마다 반복해서 느리게 깜빡인다. 이 건물을 의뢰했던 교통국은 그 주의 도로와 다리 체계를 운용하고 있어 〈자동차 세계〉는 특히 그 공간에 어울리는 작품이 되었다.

폴 찬은 디지털 프로젝터의 빛을 사용해 잊을 수 없는 창작물을 전시한다(도판 3.40). 그의 7 연작 〈7개의 빛〉에서 그는 다양한 각도로 프로젝트를 설치하였고, 그 프로젝트는 불규칙한 창문 모양의 빛을 전시장 바닥과 벽에 투사한다. 각 작품이 14분간 상영되는 동안 빛이 투사된 곳을 통하여 보는 다양한 사물은 혼란스럽게도 넘어지거나 미끄러지거나 떨어지는 듯 보인다. 우리는 애완동물에서 사람까지, 집에서 기관차까지 온갖 것의 그림자를 본다. 작가는 이러한 그림자를 '지워진 빛'이라고 부른다. 그래서 제목의 '빛'이라는 단어에 선을 그어 지워버린 것이다. 이는 중력의 법칙이 중단되고 모든 것이 그 정박지에서 느슨해진 것처럼 우리가 어떤 조용한 재난을 목격하고 있는 듯하다.

색

빛의 구성요소인 색은 직접적으로 우리의 사고, 기분, 행동 심지어 건강을 변화시켜 우리에게 직접적으로 영향을 미친다. 학교, 회사, 병원, 감옥의 디자이너뿐 아니라 심리학자들도 색이 우리의 작업 습관과 정신적 환경에 영향을 끼칠 수 있음을 이해하고 있다. 오랫동안 완전한 오렌지색이나 붉은색 공간에 둘러싸인 사람들은 종종 불안감을 경험하며 혈압이 오르기도 한다. 반대로 푸른 계열은 진정의 효과가 있어서 혈압과 맥박 그리고 활동율을 정상 수준 이하로 떨어뜨리기도 한다.

색상 선호도에 따라 옷을 입는 것은 우리가 자신을 표현하는 한 방법이기도 하다. 의류와 자동차에서부터 가정용품과 인테리어에 이르기까지 모든 영역의 디자이너들은 개인의 색상 선호도의 중요성을 인지하고 있으며 상품의 색상을 결정하는 데 상당한 시간과 비용을 투자한다.

대부분의 문화는 확립된 관습에 따라 색을 사용한다. 이탈리아 르네상스 시기의 레오나르도 다 빈치는 그 이전의 유럽 전통에 영향을 받았다. "우리는 흰색이 빛을, 즉 우리는 흰색이 빛을 대표한다고 정하고 있다. 이 빛이 없이는 다른 어떤 색도 볼 수 없기 때문이다. 그리고 노란색은 땅을, 초록색은 물을, 파란색은 공기, 붉은색은 불, 검은색은 완전한 어둠을 대표한다고 정하고 있다."[4] 북인도의 전통 회화에서는 특정한 기분을 나타내기 위해 색을 평평하게 칠해서 사용하는데, 예를 들어 붉은색은 분노, 푸른색은 성적 열정 등을 암시한다. 근대 예술가는 나타나 보이는 것이 아

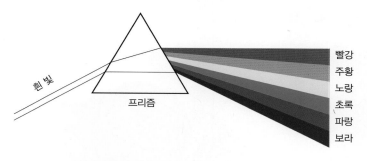

3.41 프리즘으로 굴절된 흰 빛.

니라 작품에 적합한 느낌과 관련해서 하늘이나 땅을 밝은 색조로 그리기도 했다. 오스트리아 속어에서 노란색은 시기나 질투를 나타내고, 푸른색은 술에 취했음을 의미하기도 한다.

레오나르도 다 빈치가 지적한 것처럼 15~16세기 사이 서구 예술에서의 색은 제한적이고 전통적인 방식으로 사용되었다. 1860~1870년대 광학의 새로운 발견에 영향을 받은 프랑스 인상주의 화가들은 예술가들의 색을 사용하는 방식에 혁명을 일으켰다(제21장 참조).

색채 물리학

우리가 '색'이라고 부르는 것은 파장 혹은 주파수가 다른 광파가 우리 눈에 미치는 영향이다. 이러한 광파가 결합되면 스펙트럼에서 가시적인 부분인 흰 빛을 만들어낸다. 개별 색상은 흰 빛의 구성요소들이다.

색의 현상은 역설적이다. 색은 빛에서만 존재하나 빛 그 자체는 인간의 눈에 색이 없는 듯 보인다. 색이 있는 듯한 사물은 단지 그 사물을 비추고 있는 빛에 존재하는 색들을 반사하는 것뿐이다. 1666년 영국의 과학자 아이작 뉴턴은 흰 빛이 스펙트럼의 모든 색으로 구성된다는 것을 발견했다. 그는 태양의 흰 빛이 유리 프리즘을 통과하면, 도표 프리즘으로 굴절된 흰 빛(도판 3.41)에서처럼 가시 스펙트럼을 구성하는 색의 띠로 분리된다는 것을 알아냈다.

각각의 색은 다른 파장을 가지고 있기 때문에 각각은 다른 속도로 프리즘의 유리를 통과한다. 가장 긴 파장을 가진 빨간색은 파장이 그보다 짧은 파란색보다 유리를 더 빠르게 통과한다. 무지개는 유리 프리즘과 같이 결합 효과를 내는 빗방울의 둥근 형태 때문에 햇빛이 굴절되고 분산된 결과이다. 양쪽 모두 스펙트럼 색상의 순서는 빨강, 주황, 노랑, 초록, 파랑, 보라이다.

안료와 빛

색에 대한 우리의 일반적인 경험은 색이 있는 표면에서 반사된 빛에 의한 것이다. 그러므로 다음의 논의에서는 빛에서 나오는 색보다는 안료 색을 강조하고자 한다.

빛이 사물을 비출 때 그 빛의 일부는 물체의 표면에 흡수되고 일부는 반사된다. 우리 눈에 사물의 색으로 보여 **고유색**(local color)이라고 불리는 색은 실제로는 반사되는 빛의 파장에 따라 결정된다. 따라서 흰 빛(전체 스펙트럼 빛)에 반사된 붉은색 표면은 그것이 붉은색 대부분을 반사하고 스펙트럼의 나머지는 흡수해버리기 때문에 붉은색으로 보인다. 초록색 표면은 그것이 반사하는 초록색을 제외하고는 스펙트럼의 대부분 색을 흡수하는 것이고, 다른 모든 색상도 이와 마찬가지이다.

모든 빛의 파장이 표면에서 흡수될 때 사물은 검은색으로 보인다. 모든 파장이 반사되면 표면은 흰색으로 보인다. 검은색과 흰색은 진정한 색이 아니다. 흰색, 검은색, 그리고 이들의 조합인 회색은 (색상의 속성이 없는) **무채색**(achromatic)이며 종종 **중간색**(neutrals)으로도 지칭된다.

인간이 구분할 수 있는 수많은 색 각각은 단지 세 가지의 변수로 인식 가능하다. 색상, 명암, 농도가 그것이다.

- **색상** : 우리가 이름 붙이는 스펙트럼 색의 특정 파장을 지칭한다. 스펙트럼의 색은 노랑이나 초록같이 색상으로 불린다.
- **명암** : 흰색에서 회색을 지나 검은색까지 상대적인 밝음 혹은 어두움을 지칭한다. 순수한 색상은 명암이 다양하다. 색의 3차원(도표 3.42)에 나타난 색상표에서 가장 순수한 상태의 색상은 평상시의 명암이다. 순수한 노랑색은 가장 밝은 색상이며, 보라색은 가장 어두운 색상이다. 빨강색과 녹색은 중간 명암의 색상이다. 검은색과 흰색 안료는 색가(color value)를 변화시키는 중요한 요소이다. 색상에 검은색을 첨가하면 그 색상에 **음영**(shade)이 생긴다. 예를 들어, 주황색에 검은색이 더해지면 그 결과는 갈색(brown)이 된다. 검은색과 빨간색을 섞으면 그 결과는 밤색(maroon)이다. 색상에 흰색이 더해지면 **농담**(tint)이 생긴다. 연보라색(lavender)는 보라색의 농담이며 핑크색은 빨강의 농담이다.

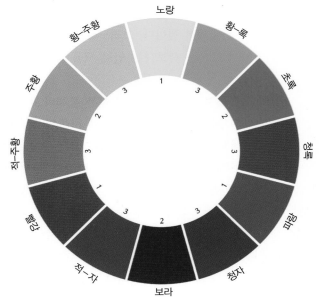

a. 색상 – 색상환.

b. 명암 – 밝음에서 어두움까지. 흰색에서 검은색까지의 명암 단계.

+ 흰색　　　　　　　순수 색상　　　　　　검정

c. 빨간색에서의 명암 변화.

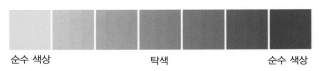

순수 색상　　　　　　탁색　　　　　　순수 색상

d. 농도 – 밝은 것에서 탁한 것까지.

- **농도** 혹은 **채도** : 색상 혹은 색채의 순수성을 지칭한
 다. 순수한 색상은 특정한 색이 가장 강하게 나타나는
 것이다. 가장 밝은 형태에서 채도가 가장 높은 것이 색
 상이다. 흰색, 검은색, 회색 혹은 다른 색상이 순수한
 색상에 색료로 더해지면 농도는 줄어들고 따라서 색은
 탁해진다.

대부분의 사람들은 빨강, 노랑, 파랑인 색의 삼원색(도판
3.43)에 친숙하다. 우리가 나뭇잎, 벽 혹은 그림을 볼 때 고
유색으로 주로 경험하는 것은 이 색들을 혼합한 것이다. 다

3.43 색의 삼원색 : 감산혼합.

3.44 빛의 삼원색 : 가산혼합.

른 색상의 색료들이 섞일 때 그 혼합물은 색료의 흡수적 성
질이 결합됨에 따라 점점 더 많은 빛을 흡수하기 때문에 더
탁해지고 어두워진다. 이러한 이유로 색료 혼합은 **감산혼합**
(subtractive color mixtures)으로 불린다. 빨강, 파랑, 노랑을
섞으면 사용된 색료의 비율과 종류에 따라 검은색에 가까
운 어두운 회색이 된다.

　덜 알려진 삼원소로는 빨강빛 주황(red-orange), 녹색, 보
랏빛 파랑(blue-violet)인 빛의 삼원색(도판 3.44)이 있다. 이
것은 결합하면 흰 빛을 만들어내는 실제 전광색(electric light
color)이며, 소니어(도판 3.37 참조) 같은 조명 예술가뿐 아
니라 텔레비전과 컴퓨터 스크린에 사용하는 색이다. 이
혼합은 **가산혼합**(addictive color mixtures)으로 불린다. 빛의
삼원색을 혼합하면 더 밝은 색이 생긴다. 빨강과 녹색 빛
이 섞이면 노란 빛이 되는 것이다.

색상환

색상환(도표 3.42 참조)은 17세기 아이작 뉴턴에 의해 처음
개발된 개념의 20세기형 버전이라 할 수 있다. 뉴턴은 스펙
트럼을 발견한 이후 양끝이 적−자(red-violet) 색상에서 결

3.45 따뜻한/차가운 색.

합해 색상환 개념이 가능하다는 것을 알게 되었다. 뒤이어 각기 고유한 기본 색상에 관한 수많은 색 체계가 이어졌다. 여기 제시된 색상환은 12개의 순수 색상에 기반을 둔 것으로 다음과 같이 나눌 수 있다.

- **기본 색상**(색상환의 1) : 빨강, 노랑, 파랑. 이러한 안료 색상은 다른 색상과의 혼합을 통해서는 만들어질 수 없다. 이들은 또한 원색(primary color)으로 불린다.
- **이차 색상**(색상환의 2) : 주황, 초록, 보라. 두 기본 색

3.46 색 인쇄.

a. 노랑.

b. 마젠타.

c. 노랑, 마젠타.

d. 사이언.

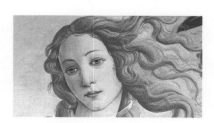

e. 노랑, 마젠타, 사이언.

f. 검정.

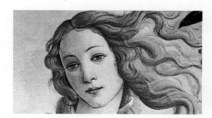

g. 노랑, 마젠타, 사이언, 검정.

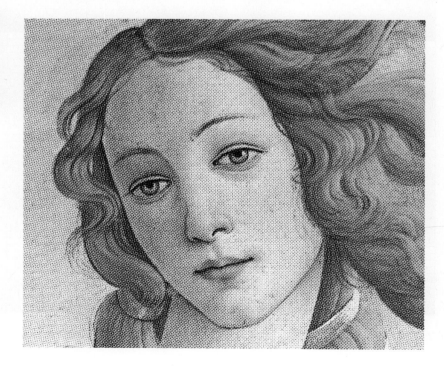

h. 산드로 보티첼리 〈비너스의 탄생〉의 부분 색 인쇄.

상의 혼합이 이차 색상을 만든다. 이차 색상은 색상환에서 그 색을 구성하고 있는 두 기본 색상 사이에 위치한다.

- **중간 색상**(색상환의 3) : 적-주황, 황-주황, 황-록, 청-록, 청-자, 적-자. 각각의 중간색은 그 색을 구성하는 기본 색상과 이차 색상 사이에 위치한다.

색상환의 청-록 쪽은 심리적인 온도에서 **차가운** 듯 하며, 적-주황 쪽은 **따뜻한** 듯 하다. 황-록과 적-자는 양극단에서 색상환을 따뜻한 색상과 차가운 색상으로 나누고 있다. 따뜻한 색과 차가운 색의 차이는 주로 연상에서 온다. 따뜻하고 차갑다는 상대적인 차이는 색상의 어떤 조합에서나 볼 수 있는 것이다. 색은 온도뿐 아니라 크기와 거리에 대해서도 우리가 느끼는 것에 영향을 준다. 따뜻한/차가운 색 도표(도판 3.45)에서처럼 차가운 색은 수축하고 후퇴하는 듯 보이며, 따뜻한 색은 확장하고 전진하는 듯 보인다.

가장 생생한 색채 감각은 색의 혼합이 아니라 더 순수한 색상의 작은 점을 서로 옆에 배치해 이를 눈과 마음에서 혼합하는 것에서 생긴다. 이것이 현대의 4색 인쇄 방식인데, 프린터 삼원색 잉크―마젠타(푸른빛이 도는 붉은색), 노랑, 사이언(녹색빛이 도는 파랑)―의 작은 점들이 검은색 잉크와 다양한 양으로 합쳐져 흰색 종이 위에 인쇄되어 색 전체의 효과를 이루어내는 것이다. 예를 들어 보티첼리의 〈비너스의 탄생〉(도판 3.46)의 인쇄 색분해와 부분 확대를 보면 눈은 광학적으로 강한 색의 작은 점들을 섞으며 미묘한 혼합을 감지한다.

오늘날 많은 컴퓨터 사용자는 화가들이 색상환을 사용하는 방식으로 컬러 피커(역주 : 그래픽 소프트웨어에서 색을 선택하기 위한 도구)나 온라인 팔레트(도판 3.47)를 사용한다. 이 예에서 우리는 빛의 삼원색의 다양한 음영과 농담이 순수한 색상에 흰색과 검은색을 조금 더함으로써 나타나는 것을 알 수 있다. 디지털 디자이너와 몇몇 컴퓨터 예술가는 단지 그 부분을 클릭해서 색상을 선택한다. 그들은 마우스를 움직여 선택한 색들을 결합하고 더 나아가 음영을 줄 수도 있다. 컴퓨터 스크린은 색의 삼원색보다는 빛의 삼원색을 사용하기 때문에 색의 혼합은 고선명 상태를 유지한다. 이 효과는 우리가 매일 열어 보는 모든 웹페이지나 모바일 애플리케이션에서도 볼 수 있다.

색 배합

분명한 색 조화를 제공하는 색상 그룹핑을 **색 배합**(color schemes)이라고 부른다.

3.47 이미지 편집 응용 프로그램 김프의 적색, 청색, 녹색 색 팔레트.

단색 배합은 한 색조에서의 다양한 명도와 농도 변화에 기반을 둔다. 단색조 배합에서 순수한 색조는 오로지 검은색 그리고/혹은 흰색과 함께 사용되거나, 검은색 그리고/혹은 흰색과 섞어 사용된다. 예술가들은 특정한 색이 기분을 재현한다고 느끼기 때문에 단색조의 색 배합을 선택하곤 한다. 예를 들어 파블로 피카소는 그의 생애에서 궁핍했을 시절인 20세기 초에 푸른색 회화를 많이 그렸다. 다른 예술가들은 색 스펙트럼의 상대적으로 좁은 부분에서 다양한 단계적 명암 차이를 실험하기 위한 개인적인 훈련의 일환으로 단색조 색 배합을 채택하기도 한다. 메리 코스는 이런 예술가의 극단적 예로 여러 해 동안 하얀색의 회화만을 그려 왔다. 그녀는 작은 유리구를 패턴이 있는 표면에 박아 넣어 작품을 만든다. 이 흰 부분들은 주변의 빛을 반사하고 관람객들이 옆을 지나갈 때 변화하기도 한다. 작품 〈무제(경사진, 흰 복합적 내부 띠)〉(도판 3.48)에서 유리구는 4개의 수직선을 형성한다.

유사색(analogous) 배합은 황–록, 녹색, 청–록 등의 색 배합 같이 각각 동일한 순수 색조를 포함하고 있으며 색상환에서 서로 인접해 있는 색들에 기초하고 있다. 각 유사 색조의 농담과 음영은 이런 색 배합에 다양성을 부가하는 데 사용된다.

제니퍼 바틀렛은 종종 작품에 유사색의 효과를 탐구한다. 예를 들어 〈트리오〉(도판 3.49)에서 그녀는 다양한 유사색을 배합한 에나멜로 철판 45개를 칠했다. 관람자는 사각형들 각각에서 마음속으로 기본색, 이차색, 중간색을 선택할 수 있다. 세 줄은 각기 다른 물결무늬가 있으며, 이는 잔잔하게 물결치는 수면에 창백하고 옅은 빛이 반사되는 효과를 만들어내고 있다. 작품의 가로 길이는 27피트에 달하기 때문에 전체 작품은 눈에 가득 찬다. 이는 유사색의 속성

3.48 메리 코스, 〈무제(경사진, 흰 복합적 내부 띠)〉, 2009. 캔버스에 아크릴 위 유리 미소구체. 90″×60″.
Courtesy of Ace Gallery.

을 연구하는 아름다운 과학적 조사와 닮아 있다.

보색(complementary) 배합은 빨강과 녹색같이 색상환에

3.49 제니퍼 바틀렛, 〈트리오〉, 2008. 구운 에나멜에 실크스크린 그리드 위 에나멜, 철판. 전체 설치. 45개판 : 63″×27′.
Photograph courtesy the artist and Pace Gallery.

3.50 키스 해링, 〈원숭이 퍼즐〉, 1988. 캔버스에 아크릴. 지름 120″.
ⓒ Keith Haring Foundation.

서 정확히 반대에 있는 두 색상을 강조한다. 키스 해링의
〈원숭이 퍼즐〉(도판 3.50)은 충돌하는 보색의 효과를 보여
준다. 실제 거의 정확한 양의 색료가 섞이면 보색 색상은 중
성 회색(neutral gray)이 되고, 순 색상이 옆에 나란히 놓이면
이 작품에서 볼 수 있듯이 강한 대비를 이루며 서로를 더 선
명하게 한다. 적–주황과 청–녹색의 보색은 명암이 유사하
고 따뜻한/차가운 대비를 강력하게 이루어내기 때문에 옆
에 놓였을 때 다른 보색보다도 더 '진동하는' 경향이 있다.
노란색과 보라색 보색은 순 색상과 가능한 가장 강한 명암
대비를 이룬다. 기본 색상의 보색은 다른 두 기본색상을 섞
어서 생기는 반대되는 이차 색상이다. 예를 들어, 노란색의
보색은 보라색이다. 〈원숭이 퍼즐〉은 몇 개의 보색 쌍들의
다양한 예를 모두 활기 넘치는 하나의 원반에 담고 있다. 때
로 보색 쌍은 몸에 나타나기도 하며, 다른 경우 주위를 둘러

싼 줄무늬에 포함되기도 한다. 검은색 배경은 해링의 색 선
택에 훨씬 더 단호한 인상을 고조시킨다.

여기의 예들은 색채 이론의 기본 토대를 제공할 뿐이다.
사실 대부분의 예술가는 위에서 설명한 색 배합보다 훨씬
더 복잡한 색의 조화를 직관적으로 작업하고 있다.

질감

시각예술에서 **질감**(texture)은 표면의 촉각적 성질이나 그런
성질의 시각적 재현을 지칭한다. 어린 시절 우리는 손에 닿
는 모든 것을 만져서 우리 주변을 탐구했으며, 그 느낌과 표
면의 외관을 일치시키는 법을 배웠다. 어른이 된 우리는 대
부분의 사물이 어떻게 느껴지는지 알지만 여전히 만지는
데서 오는 기쁨을 즐긴다. 우리는 애완동물의 털이나 잘 닦
인 목재의 부드러운 표면을 손으로 쓰다듬으며 기뻐하기도

3.51 메레 오펜하임, 〈사물(모피 속의 아침)〉, 1936. 모피로 뒤덮인 잔과 받침, 스푼. 받침. 지름 9³/₈″.
Museum of Modern Art (MoMA) Purchase. Acc. N.: 130.1946.a–c. ⓒ 2013 Digital image, The Museum of Modern Art, New York/Scala, Florence. ⓒ 2013 Artists Rights Society (ARs), New York / Prolitteris, Zurich.

하는 것이다.

모든 표면은 만지거나 시각적 암시를 통하여 느껴질 수 있는 질감을 가지고 있다. 질감은 실제적이거나 모사된 것으로 규정된다. 실제적 질감은 잘 닦은 대리석이나 목재, 모래 혹은 두꺼운 물감의 소용돌이와 같이 우리가 만짐으로써 느낄 수 있는 것이다. 모사된 (혹은 암시적인) 질감은 평평한 표면 위에 물감 이상의 어떤 것을 보는 듯할 때 만들어지는 것이다. 화가는 실제의 모피나 목재처럼 보이는 질감을 모사할 수 있으나 만져보면 이는 매끈한 물감처럼 느껴진다. 예술가들은 또한 실제의 혹은 모사된 질감을 고안할 수 있다. 우리는 심지어 우리가 만질 수 있도록 허락받지 못할 때도 우리가 경험으로 그것이 어떻게 느껴지는지 알기 때문에 대부분의 질감을 알 수 있다.

메레 오펜하임의 모피로 뒤덮인 찻잔 〈사물〉(도판 3.51)은 불쾌한 촉각적 경험을 준다. 그녀는 혐오감에서 즐거움까지의 강한 반응을 야기하도록 의도적으로 모순되게 고안된 사물을 제시했다. 모피의 실제 질감은 찻잔의 부드러운 질감이 그렇듯 유쾌하다. 그러나 도자기가 아닌 모피에 혀를 댄다는 생각은 기겁할 만하다.

조각가와 건축가는 재료의 실제 질감과 재료 서로 간의 실제 질감을 이용한다. 또한 이들은 표면 마무리에 새로운 질감을 창출해낼 수도 있다. 예를 들어, 자코메티의 〈손가락으로 가리키는 남자〉(도판 3.14 참조)는 감정적 충격을 고조시키기 위해 부식된 표면을 사용했다.

질감은 우리가 손으로 잡는 도자기의 감상에 극히 중요하다. 예를 들어 중국 당나라의 〈술병〉(도판 3.52)은 손으로 만지는 것이 눈으로 보는 것보다 훨씬 흥미롭다. 도공은 원래의 어두운 유약 위에 다른 화학 조성의 더 밝은 유약을 끼얹어 표면에 복합적인 질감을 부여했다. 두 유약은 불완전하게 섞여 표면에 얼룩덜룩하게 남아 있다. 작품 몸통의 다른 곳에서는 말을 타는 사람들이 가지고 다녔던 가죽 술병이 형상의 원형임을 밝히는 고리와 융기선처럼 솟은 부분이 점토로 만들어 졌다. 이러한 다양한 질감으로 우리는 이 작품에 대해 다감각적인 경험을 하게 된다.

화가는 암시적인, 즉 모사된 질감뿐 아니라 풍부한 촉각적 표면을 발전시키기도 한다. 우리는 반 고흐의 〈별이 빛나는 밤〉(도판 3.53 및 21.30 참조)의 세부 모습을 통해 2차원 평면에서 실제 질감을 볼 수 있다. 반 고흐는 **임파스토**(impasto)라 불리는 두꺼운 붓자국으로 그의 강렬한 감정을 전달하는 질감의 리듬을 창안했다.

4세기 전 화가 얀 반 아이크는 작은 붓자국을 사용해 다양한 재질의 놀라운 풍부함을 매우 상세하게 보여주었다. 반 아이크는 〈아르놀피니 부부의 초상〉(도판 17.12 참조)에서 광범위한 질감적 특성들을 모사했다. 실제 크기에 가깝

3.52 〈술병〉, 중국 당나라, 9세기경. 혼합유약을 바른 자기. 높이 11¹⁄₂˝.

The Metropolitan Museum of Art. Gift of Mr. and Mrs. John R. Menke. 1972 (1972.274). ⓒ 2013. Image copyright The Metropolitan Museum of Art/Art Resource/Scala, Florence.

3.54 얀 반 아이크, 〈아르놀피니 부부의 초상〉(세부), 1434. 오크나무에 유화. 32³⁄₈˝×23⁵⁄₈˝.

Acc. No.: NG186. Bought, 1842. ⓒ 2013. Copyright The National Gallery, London/Scala, Florence.

3.53 빈센트 반 고흐, 〈별이 빛나는 밤〉(세부), 1889. 캔버스에 유화. 29˝×36¹⁄₄˝.

Acquired through the Lillie P. Bliss Bequest. Acc. n.: 472.1941 Digital image, The Museum of Modern Art, New York/Scala, Florence.

게 복제된 그림의 세부 모습(도판 3.54)에서 우리는 거울과 호박 묵주, 금속 샹들리에, 옷솔, 남성 모피 코트 등의 부드러운 질감을 보게 된다.

우리는 이 장에서 예술가들이 선, 형상, 부피, 공간, 시간, 운동, 빛, 색, 질감이라는 표현적 특징의 일부를 그들의 작품 속에서 어떻게 사용하는지 탐구해보았다. 우리가 본 것처럼 이러한 모든 시각 요소가 모든 작품에 나타나는 것은 아니지만 각각의 시각요소는 우리에게 정보를 주고 영감을 주며 기쁘게 하는 예술을 창조하면서 아이디어와 감정, 분위기를 전달하는 중요한 도구가 될 수 있다.

다 시 생 각 해 보 기

1. 선이란 무엇인가?

2. 회화에서 원근법을 보여주는 두 가지 방식은 무엇인가?

3. 어떻게 예술가들은 빛으로 양감을 제시할 수 있는가?

4. 왜 기본 색들은 그렇게 불리는가?

시 도 해 보 기

예술작품에서 색 균형의 영향을 연구해본다. 웹(웹 미술관 http://www.ibiblio.org/wm/paint 혹은 다른 사이트)에서 작품의 중간 해상도 이미지를 다운로드한다. 아이포토나 포토 갤러리 같은 간단한 사진 프로그램을 이용하여 이미지를 열고 대조, 색조, 채도를 조정한다. 그런 변화가 작품의 메시지에 미치는 영향을 평가해보자.

핵 심 용 어

기하학적 형태(geometric shape) 사각형이나 직선 혹은 완벽한 곡선으로 둘러싸인 형태

농도(intensity) 밝음(순수함)에서 탁함까지의 척도로 나타나는 색상(색)의 상대적인 순수성 혹은 채도

대기 원근법(atmospheric perspective) 깊이의 환영이 색, 명암, 세부 묘사의 변화로 만들어지는 일종의 원근법

명암(value) 표면의 상대적인 밝음과 어두움

보색(complementary colors) 적색과 녹색처럼 색상환에서 서로 완전히 반대인 두 색상으로서, 일정한 비율로 서로 섞이면 중성적 회색을 만들어낸다.

부피(mass) 물체의 견고한 몸체의 물리적 용적

색상(hue) 녹색, 적색, 보라색처럼 특정한 이름이 있는 빛의 파장과 동일시되는 색의 속성

선 원근법(linear perspective) 평행선이 먼 곳으로 소실되면서 지평선의 소실점에 모이는 원근법의 한 체계

유기적 형태(organic shape) 불규칙적이고 비기하학적인 형태

유사색(analogous colors) 청색, 청록색, 녹색 같이 색상환에서 서로 인접해 있는 색

형상 - 배경 역전(figure-ground reversal) 양성적 형상으로 보였던 것이 음성적 형상이 되거나 반대로 음성적 형상이 양성적 형상처럼 보이는 시각 효과

화면(picture plane) 2차원 그림 표면

4 디자인의 원리

미리 생각해보기

4.1. 예술작품의 제작과 분석에서 디자인의 역할을 기술해보기

4.2. 예술작품의 조직을 위한 디자인 원리의 사용을 분석해보기

4.3. 예술작품 속의 세부적인 부분에 어떠한 디자인 원리가 관람자의 주의를 끄는지 시험해보기

4.4. 구성에서 대칭적이고 비대칭적이며 극적인 균형을 사용하는 방법을 알아보기

4.5. 예술에서 크기와 비율을 구분하기

4.6. 디자인 원리들이 서로 어떤 작용을 하여 관람자를 사로잡는지 설명해보기

조직된 지각이 예술의 전부이다.[1]

–로이 리히텐슈타인

4.1 찰스 데무스, 〈나는 금빛 숫자 5를 보았다〉, 1928. 하드보드에 유화. 35$\frac{1}{2}$″X30″.
The Metropolitan Museum of Art, Alfred Stieglitz Collection, 1949 (49.59.1). © 2013 Image The Metropolitan Museum of Art/Art Resource/Scala, Florence.

예술가는 많은 이유를 가지고 예술작품을 창조한다. 때로는 메시지를 소통하거나 개인적인 관점을 표현한다. 창조의 과정은 어떤 시각요소들이 사용되는지뿐 아니라 그 요소들이 어떻게 예술가의 의도를 담을 수 있는 최종적이고 최선의 방식으로 조직되어야 하는지에 대한 선택을 포함한다. 회화와 사진 같은 이차원 예술에서 시각요소의 이러한 조직화는 일반적으로 **구성**(composition)이라 불리지만, 시각예술의 전체 범위에 적용되는 더 넓은 용어는 **디자인**(design)이다. 디자인이라는 단어는 시각요소를 조직하는 과정과 그 과정의 제작을 모두 가리킨다.

1928년 미국 예술가 찰스 데무스는 그의 친구인 시인 윌리엄 카를로스 윌리엄스의 초상을 그리기 시작했다. 데무스는 윌리엄스가 비 오는 밤에 거리를 따라 달리는 소방차를 보았을 때 쓴 시, '나는 금빛 숫자 5를 보았다'를 읽고 선을 시각화했다. 데무스에게 시의 생생한 선은 그 시를 상징하는 것처럼 여겨졌고 예술작품에서 주목하지 않을 수 없는 주인공이 되었다.

〈나는 금빛 숫자 5를 보았다〉(도판 4.1)를 제작하면서 데무스는 커다란 숫자 5로 구성을 조합했다. 비록 이 작품은 대칭적이지는 않지만 균형을 갖고 있다. 윌리엄 카를로스

4.2 존 맥크라켄, 〈은〉, 2006. 폴리에스테르 수지, 유리 섬유, 합판. 93″×17″×3¹/₂″.
ⓒ The Estate of John McCracken. Courtesy David Zwirner, New York/London.

윌리엄스를 위해 쓴 상단의 'Bill'과 같이 이 작품 속 글자들은 중앙의 숫자 5에 종속되어 있다. 이 작품의 사선들은 기울어진 빗방울을 나타내고 강한 방향성을 가진 힘을 형성한다. (짐작건대 소방차의 것인) 붉은색은 비오는 도시의 밤을 나타내는 회색 배경과 대조된다. 그리고 그 숫자는 트럭이 접근하고 지나가는 것을 나타내기 위하여 반복된다. 그래서 우리는 다양한 크기의 숫자를 본다.

〈나는 금빛 숫자 5를 보았다〉를 제작하면서 데무스는 7개의 핵심 디자인 원리를 사용했다.

> 통일성과 다양성
> 균형
> 강조와 종속
> 방향성의 힘
> 대조

반복과 리듬
규모와 비율

이번 장에서 우리는 이 원리를 더욱 자세하게 살펴볼 것이다. 이 원리는 어떻게 예술가가 작업하는지에 대한 것뿐 아니라 어떻게 디자인이 우리에게 영향을 주는지에 대해서 이해할 수 있게 한다.

통일성과 다양성

통일성(unity)과 **다양성**(variety)은 상호보완적인 개념이다. 통일성은 하나가 되는 외형이나 상태이다. 디자인에서 통일성은 한 작품 속 모든 요소가 함께하고 일관적이며 조화로운 전체를 만들어내는 느낌을 말한다. 한 예술작품이 통일성을 가진다면 우리는 그것에 어떠한 변화가 생길 때 작품의 특성이 약해질 것이라고 느낀다.

그러나 몇몇 작품은 동일한 하나의 요소로 완전하게 통일되어 있다. 그중 대부분은 실험적으로 만들어졌다. 예를 들어 프랑스 예술가 이브 클랭은 1960년대에 회화 몇 작품을 제작했는데, 어떠한 변화도 없는 빈틈없는 파란색을 칠했다. 조각에서의 예는 존 맥크라켄의 〈은〉(도판 4.2)이 있다. 이 작품은 실제로는 검은색이지만 어떠한 빛이 있는 상태에서는 은색으로 보인다. 대략 8피트 정도의 높이로 서 있으면서 고요하고도 특징없이 벽에 기대어 있다. 마치 예술가가 제목을 붙인 것처럼 말이다. 몇몇 작품들은 이러한 통일성을 가지고 있다.

다른 한편으로 다양성은 상이함을 제공한다. 그리고 다양성은 통일성에 반대로 작용한다. 통일성이 강한 동일함은 지루할 수 있고 조절할 수 없는 다양성의 상이함은 혼란스러울 것이다. 그래서 대부분의 예술가는 흥미로운 구성을 만들어낼 수 있는 통일성과 다양성 사이의 균형을 구현하려고 노력한다.

제이콥 로렌스의 작품 〈집으로 가기〉(도판 4.3)에서 그는 통일성과 다양성의 균형을 이루었다. 시각적 주제를 기차 좌석, 인물, 짐을 **선**(line), **모양**(shape), 색으로 형성했고 그 주제들을 다양화하고 반복했다. 초록 의자와 창 그림자에서의 다양한 반복들에 주목해보자. 통일화된 요소로서 동일한 빨간색이 다양한 형태에 사용되고 있다. 많은 인물과 사물은 복잡한 구성 속에서 예술가의 추상, 주제, 변형의 사용을 통해서 통일된 디자인을 형성한다.

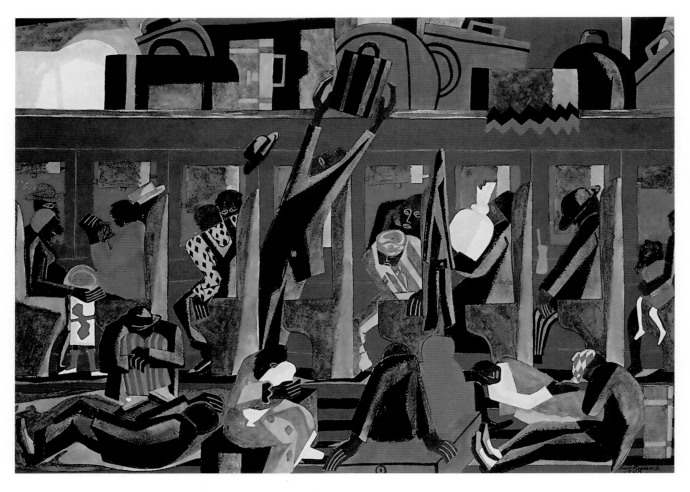

4.3 제이콥 로렌스, 〈집으로 가기〉, 1946. 과슈. 21¹/₂″×29¹/₂″.
Private collection, courtesy of DC Moore Gallery, New York. © 2013
The Jacob and Gwendolyn Lawrence Foundation, Seattle / Artists Rights
Society (ARS), New York.

로렌스는 자신만의 독특한 구성을 가진 생동감 있는 조화로 잘 알려져 있다. 비록 세련되지 못하게 보일 수 있는 방식으로 작업하지만, 그는 항상 통일성과 상이함의 조정을 통해서 자신의 디자인을 해결했다. 로렌스는 다른 예술가들의 작품을 연구하고 디자인 문제 해결자인 화가들에게 영향을 받았다. "나는 예술가가 자신의 문제를 해결하고 대중에게 주제를 전달하는 방법을 알기 위하여 디자인을 연구하고 싶다."고 말했다.[2]

〈집으로 가기〉의 평면적인 특성은 300년 전에 피터 데 호흐가 그린 〈두 남자와 함께 술 마시는 여인과 하녀〉(도판 4.4)의 깊이의 환영과 대조된다. 각 예술가들은 자신의 시대를 드러내는 양식으로 일상생활을 묘사했다. 두 작품에서 예술가들의 공간에 대한 묘사는 구성의 통일성을 제공한다. 데 호흐는 회화 공간을 통합하고 인물들 간의 상호작용을 응집력 있게 배치하여 방에 통일성을 부여했다.

패턴(pattern)은 디자인 요소의 반복적인 배치를 말한다. 데 호흐의 그림에서 바닥 타일과 창문의 패턴은 지도와 그

4.4 피터 데 호흐, 〈두 남자와 함께 술 마시는 여인과 하녀〉, 1658. 캔버스에 유화. 29˝×35˝. The National Gallery, London/Scala, Florence.

림, 벽난로, 천장의 더 큰 직사각형들과 대조되면서 작용한다. 그리고 이러한 사각형들은 통일화된 구조를 제공한다. 사각에 가까운 회화 면 자체는 더 큰 직사각형을 형성한다. 그리고 데 호흐는 도식이 표시하는 것처럼 직사각형들과 관련하여 가족 전체를 형성했다. 게다가 테이블 주위의 인물들에서 형태와 색은 (주제와 변형의 다른 사용인) 벽난로 위 회화 속 인물들의 형태 및 색과 연관된다.

몇몇 작품이 완벽한 통일성을 가지려는 반면 소수의 작품들은 완전한 무질서를 보여준다. 로버트 라우센버그는 〈아폴로를 위한 선물〉(도판 4.5)과 같은 작품에서 현대생활의 임의성을 나타내고자 했다. 이 작품에서 그는 잘라낸 문을 위아래로 뒤집고 다양한 색의 붓자국을 가볍게 남기면서 시작했다. 그다음 초록 넥타이, 몇 장의 오래된 엽서, 셔츠의 주머니, 간판의 부분을 붙이고 양동이와 체인으로 연결하면서 그 작품을 '끝'냈다. 그러나 이러한 무질서의 수준에도 여전히 어떠한 조화의 감각을 가지고 있다. 〈두 남자와 함께 술 마시는 여인과 하녀〉에서처럼 우리는 반복되는 직사각형들을 본다. 그리고 체인은 차축 오른편으로 연결

4.5 로버트 라우센버그, 〈아폴로를 위한 선물〉, 1959. 복합재료 : 유화, 바지조각, 넥타이, 나무, 천, 신문, 철제 양동이와 나무에 색칠한 복제품, 금속 체인, 문 손잡이, ㄴ 받침대, 금속 와셔, 못, 금속 바퀴살이 있는 고무바퀴. 43½˝×29½˝×41˝. The Museum of Contemporary Art, Los Angeles The Panza Collection 86.17 © Robert Rauschenberg Foundation/Licensed by VAGA, New York, NY.

되어 마치 작품의 닻처럼 보인다. 접착제와 중력은 이 모든 것을 고정한다. 흘러간 시간과 취향의 발전은 이러한 작품을 50년 전에 이것이 처음 만들어졌을 때보다 지금 덜 임의적으로 보이게 만든다.

균형

균형(balance)은 평행의 결과이며 그 속에서 효과들의 작용이 서로 힘을 겨루면서 억제된다. 우리는 삶에서 균형을 얻으려 노력하고, 균형이 없는 경우에는 마음의 평화가 적어질 것이다. 균형을 추구하는 역동적인 과정은 모든 예술에서 기본이며 신체 균형을 위한 우리의 본성은 시각적 균형을 향한 열망과 유사하다. (비록 어떤 예술가들은 표현적인 이유 또는 다른 이유로 그들의 작품 속에서 균형의 부족을 찾기도 한다.) 균형은 **대칭**(symmetry) 또는 **비대칭**(asymmetry)을 통해서 형성된다.

대칭적 균형

대칭적 균형(symmetrical balance)은 3차원 형태나 2차원 구성에서 거의 혹은 정확하게 왼편과 오른편이 같은 것이다. 그러한 작품들은 대칭을 갖고 있다.

건축가는 종종 통일성과 형식적 장엄함을 건물의 파사드나 앞면에 부여하기 위하여 대칭적 균형을 적용한다. 예를 들어, 1972년 제임스 호번은 대칭적인 조지 양식의 저택을 위한 드로잉인 〈대통령 관저를 위한 디자인〉으로 공모에 당선되었다. 두 세기 이상이 지난 오늘날, 우리는 그것을 백악관이라고 알고 있다(도판 4.6).

대칭적인 디자인은 비대칭적인 것보다 더 쉽게 이해가 되기 때문에 건축에서는 유용하다. 대칭은 균형적인 통일성을 부여하고 거대하고 복잡한 건물을 한번에 이해할 수 있도록 만든다. 대칭은 영원과 안정을 의미한다. 우리는 일

4.6 제임스 호번, 〈대통령 관저를 위한 디자인〉, 1972.
위 : 입면도.
Courtesy of the Maryland Historical Society, Item ID # 1976.88.3.
아래 : 백악관, 워싱턴 D.C. 전경, 1997.
Antonio M. Rosario/Image Bank/Getty images.

4.7 데미안 허스트, 〈후세─신성한 장소〉, 2006.
나비, 캔버스에 가정용 광택제. 89⅝″×48″.

© Damien Hirst. Courtesy of Gagosian Gallery. Photographed by Prudence Cuming Associates, Inc. © 2013 Damien Hirst and Science Ltd. All rights reserved/DACS, London/ARS, NY.

반적으로 대칭적이고 중요한 건물들을 감정이 없고 안정적으로 보게 된다. 건축에서 대칭을 느낄 수 있게 하는 모든 특성들은 일반적으로 조각과 2차원 예술에서는 덜 매력적이다. 너무 심한 대칭은 지루할 수 있다. 비록 예술가들이 작품의 형식적 특성을 위하여 대칭을 인정할지라도 대칭을 융통성 없게 사용하는 경우는 드물다. 예술가는 자신의 작품이 정적으로 보이기를 원하지 않는다.

소수의 예술작품은 완벽한 대칭이며, 데미안 허스트의 〈후세 — 신성한 장소〉(도판 4.7)는 그중 하나이다. 이 작가는 전적으로 (딜러가 '나비'라고 말해주어 알게 되는) 나비들보다는 각각의 나비, 구성의 단위 그리고 전체로서 작품까지 모든 수준에서 대칭적이라는 점에 관심을 둔다. 이것은 스테인드글라스 창문과 유사하지만, 대부분의 스테인드글라스보다 더 대칭적이다. 대칭의 안정성은 종교 예술을 위한 유용한 도구이고 신성함을 제시한다. 그러나 〈후세 — 신성한 장소〉의 강렬한 광명은 스테인드글라스 창보다 더 강렬하다. 왜냐하면 나비의 날개가 직접적인 햇빛 때문이 아니라 자체의 광택을 보여주기 때문이다. 이 작품은 많은 작은 부분으로 구성되어 있기 때문에 대칭의 수준들은 구성을 형성하는 데 도움을 준다. 우리는 이러한 점을 대칭적인 배열 없이도 유사한 큰 작품을 상상하면서 단순히 증명할 수 있다.

비대칭적 균형

비대칭적 균형(asymmetrical balance)에서는 왼편과 오른편이 같지 않다. 대신 다양한 요소가 그들의 크기와 의미에 따라 느껴지거나 부여되는 무게 중심 주위에서 균형을 이룬다. 예를 들어 라비니아 폰타나의 〈나를 만지지 말라〉(도판 4.8)의 전체적인 구성은 균형을 이루고 있지만, 이는 단지 역동적인 불균형이 억제되기 때문이다. 이 그림은 막달라 마리아가 예수의 빈 무덤으로 갔고, 그녀가 처음엔 정원사라 생각한, 부활한 그리스도를 보았다는 신약성서의 내용을 그리고 있다. 그래서 이 이야기를 따라 전경에 한 사람과 무릎을 꿇고 있는 두 사람이 필요하다.

이는 균형의 어려운 문제를 제시하지만 폰타나는 그 문제를 약간의 기발한 과정으로 해결했다. 첫 번째, 마리아는 따뜻한 색의 드레스를 입은 큰 인물로 구성의 중심에서 강한 무게감을 가지고 마리아 위로 하늘은 빛이 난다. 이러한 점은 구성의 중심을 이룬다. 그리스도는 오른편 전경에 있

4.8 라비니아 폰타나, 〈나를 만지지 말라〉, 1581. 나무에 유화. $47^3/_8'' \times 36^5/_8''$.
Galleria degli Uffizi. Photograph: akg-images/Erich Lessing.

지만 전체의 평형을 방해하지 않는다. 왜냐하면 그는 왼편의 더 밝고 무게감 있는 무덤으로 인해 균형을 잡고 있기 때문이다. 무덤 바로 바깥의 붉은 옷을 입은 작은 인물 또한 그리스도의 강한 인물의 균형을 돕는다.

무엇이 정확하게 색과 형태에 대한 시각적 무게이고 어떻게 예술가는 그것들의 균형을 보여주는가? 디자인 자체에서는 법칙이 없고 단지 원리들이 있을 뿐이다. 여기에 시각적 균형에 대한 원리가 몇 가지가 있다.

- 큰 형태는 작은 형태보다 더 무겁고 더 많은 주목을 받는다. 그래서 둘 혹은 그 이상의 형태는 하나의 큰 형태와 균형을 이룬다.
- 형태는 회화의 테두리 근처에서 시각적 무게를 갖는다. 이 방식에서 테두리 근처의 작은 형태는 중앙에 가까운 큰 형태와 균형을 이룰 수 있다.
- 복잡한 형태는 단순한 형태보다 무겁다. 그래서 작고 복잡한 형태는 크고 단순한 형태와 균형을 이룬다.

4.9　티치아노, 〈나를 만지지 말라〉, 1514. 캔버스에 유화. 43″×36″.

The National Gallery, London. Acc. No.: NG270. Bequeathed by Samuel Rogers,1856. ⓒ 2013. Copyright The National Gallery, London/Scala, Florence.

색에 대한 설명은 이 원리를 보충한다. 여기서 네 가지 색 원리가 있는데, 앞서 본 형태의 세 가지 원리에 대응한다.

- 따뜻한 색은 차가운 색보다 무겁다. 그러므로 하나의 작은 노란 형태는 큰 어두운 파란 형태와 균형을 이룬다.
- 위의 특성과 관련해서 따뜻한 색은 관람자를 향하여 전진하는 경향이 있는 반면, 차가운 색은 후퇴하는 경향이 있다. 이는 반대되는 온도를 가진 2개의 비슷한 형태를 고려하면 더 따뜻한 쪽이 시각적으로 더 무거울 것이라는 것을 의미한다. 관람자에게 더 가까워 보이기 때문이다.
- 강렬한 색은 약하고 흐린 색(음영과 그림자)보다 더 무겁다. 그래서 중앙에 가까운 하나의 작고 밝은 파란 형

태는 테두리에 가까운 크고 흐린 파란 형태와 균형을
이룬다.

● 어떤 색의 강렬함, 그리고 그 무게는 보색에 가까운 배
 경 색에서 증가한다. 그래서 녹색 배경에서 작고 단순한
 붉은 형태는 크고 복잡한 푸른 형태와 균형을 이룬다.

비록 이러한 가이드라인은 연구하는 입장에서는 흥미롭고
어떤 문제에 봉착한 예술가가 '막혔다'면 가치가 있을 수 있
지만, 이것은 실제로 '실험적인' 예시일 뿐이다. 사실 대부
분의 예술가들은 역동적인 균형에 도달하기 위하여 '제대로
보는 것'에 대한 매우 진보된 감성에 기댄다. 간단히 말해서
예술작품은 균형 잡혀 있다고 느낄 때 균형을 가진다.

만약 우리가 〈나를 만지지 말라〉(도판 4.9)의 다른 버전
을 본다면 우리는 두 예술가들이 같은 주제를 균형에 도달
하게 그리고 있는 방법을 비교할 수 있다. 두 경우에서 막달
라 마리아는 새롭게 부활한 그리스도 앞에서 무릎을 꿇고
있다. 67년 더 먼저 그려진, 티치아노의 버전은 폰타나의
작품보다 더 세심한 균형에서 대칭에 더 가까우며, 더 미묘
하게 접근하는 듯하다. 그리스도는 서 있기 때문에 마리아

보다 더 무거워 보이지만, 티치아노는 그리스도 위에 나무
를 놓으면서 캔버스의 반 정도에 무게를 더 싣는다. 이 나무
는 또한 그리스도가 이 만남에서 더욱 중요한 인물로 표시
하는 역할을 한다. 중앙 그룹은 그리스도의 머리와 발, 마
리아의 옷의 붉은 부분이 이루는 세 지점으로 일그러진 삼
각형을 형성한다. 이러한 요소들은 작품의 왼편에 많은 무
게를 주지만, 티치아노는 기술적으로 균형을 이루었다. 마
리아의 머리, 왼팔 그리고 손이 작품의 아래쪽 부분에서 축
을 이루고 있으면서 중앙의 나무의 수직선으로 연결되어
보인다. 오른편에서 티치아노는 마리아에게 관람자로 향하
는 따뜻한 색인 붉은 드레스를 입게 하여 균형을 형성했다.
초록 덤불 역시 그리스도의 육신과의 균형을 도와준다. 윗
부분에 예술가는 높은 위치와 단단한 덩어리들이 그리스도
와 나무의 무게에 대응하는 먼 마을을 배치했다. 이 마을로
향하는 구불구불한 길은 튀어나온 아랫부분의 가지와 함께
기울어진 나무와 거칠게나마 균형을 이룬다. 마지막으로
티치아노는 원경에 영향을 감소하면서 후퇴하는 차가운 색
인 푸른색을 칠했다. 여기서 티치아노는 회화적인 역동성
의 능숙한 구성자의 모습을 보여준다. 이 작품을 면밀히 살

4.10 에드가 드가, 〈경주 전의 기수들〉, 1878~1879년경.
유화, 과슈, 파스텔. 42$\frac{1}{2}$″×29″.
The Barber Institute of Fine Arts, University of
Birmingham. Bridgeman Art Library.

퍼본 관람자들은 좋은 비대칭적 균형에서 힘을 들이지 않는 특성을 감상할 수 있다.

역동적인 균형감의 극단적인 경우는 에드가 드가의 〈경주 전의 기수들〉(도판 4.10)이다. 작가는 대담하게 무게 중심을 오른편에 두었다. 이점을 보완하기 위하여 그림 안에 막대를 그려 넣었다. 처음에는 가장 가까이 있고 큰 말이 있는 가장 우측으로 관심이 간다. 그러나 왼편 상단에 홀로 떠 있는 원은 강한 힘을 가진다. 멀리 있는 기수의 붉은 모자와 밝은 분홍색 재킷, 지평선의 미묘한 따듯하고/차가운 색, 말들의 작아지는 크기 모두는 우리의 눈이 그림의 왼편으로 점차 움직이게 한다. 그림의 왼편에는 겨우 알아볼 수 있지만 매우 중요한 수직선이 우리의 시선을 위로 향하게 이끈다.

이 작품에서 시각적 단서의 연결은 오른편에서 왼편으로 우리의 시선이 움직이게 한다. 만약 우리가 그것들을 감지한다면 이 작품의 균형 잡힌 움직임을 따를 것이다. 만약 우리가 감지할 수 없다면 이 작품은 영원히 불균형해 보일 것이다. 모험적인 구성으로 잘 알려져 있는 드가는 보는 것은 수동적인 것이 아닌 능동적이고 창의적인 과정이라는 사실에 의지한다.

회화의 균형을 탐구하는 가장 좋은 방법은 그것을 다르게 그리는 것을 상상해보는 것이다. 드가의 작품에서 기수의 붉은 모자를 덮거나 해 아래에 있는 작은 나무를 마음속에서 제거해본다면 이 작품에서 생명의 불꽃이 없어지는 것을 보게 될 것이다.

게다가 창작가가 찾고자 하는 시각적 균형이 무엇이든, 조각과 건축은 구조적 균형이 필요하며 그렇지 않으면 서 있지 못할 것이다. 마크 디 수베로의 〈선언문〉(도판 4.11)은 2001년에 캘리포니아의 베니스 해변 근처에 설치되었다. 공공예술 작품으로서 건축 허가와 공식적 구조물로 의뢰를 받은 〈선언문〉은 지진과 쓰나미에 대한 안정성을 확인받았다. 작가는 3개의 다리로 지지하는, 서 있는 것으로 보이는 긴 V자 형태 날개의 균형을 잡기 위하여 기술적 능력을 사용했다. 이 작가는 '그림 붓처럼 크레인을 사용해서 3차원에 그린 그림'으로 이 작품을 설명했다. 원래는 네 달간만 설치되도록 의뢰받았던 〈선언문〉의 역동적인 기하 구조들은 그 이후로도 여전히 그 장소에 남아 있다.

강조와 종속

예술가들은 한 영역에 우리의 주의를 끌기 위하여 **강조**(emphasis)를 사용한다. 만약 그 영역이 특정한 지점이나 인물이라면 **초점**(focal point)이라 불린다. 위치 대조, 색 대조, 크기는 모두 강조를 만들기 위해서 사용될 수 있다.

반면에 **종속**(subordination)은 예술가가 우리를 강조의 영역에서 주의가 멀어지게 하는 덜 흥미로운 중립의 지역을 만든 것이다. 우리가 좀 전에 살펴보았던 두 그림에서 그것들을 보았다.

〈나를 만지지 말라〉(도판 4.9 참조)에서 티치아노는 어떠한 시각장에서도 가장 강한 위치인 중앙 가까이에 인물을 배치했다. 두 인물의 신

4.11 마크 디 수베로, 〈선언문〉, 1999~2001. 스틸. 높이 60′.
ⓒ Mark di Suvero. Courtesy L.A. Louver, Venice, CA.

체의 색은 주변보다 밝다. 〈경주 전의 기수들〉(도판 4.10 참조)에서 드가는 크기, 모양, 위치, 색을 사용해서 중앙에서부터 떨어진 강조의 영역을 만들기 위한 다른 접근을 했다. 해는 대조(작품에서 하나의 원이고 주변의 하늘 영역보다 밝다)와 위치(회화의 그 부분에서 유일한 형태이다)로 형성된 별개의 초점이다. 그러나 하늘과 잔디의 영역은 거의 부분묘사가 없는 색으로 칠해져 있는데 이러한 것들이 강조의 영역에 종속되면서 지지한다.

방향성의 힘

강조와 종속을 가지고 예술가들은 예술작품에서 우리가 보는 방법에 영향을 주는 **방향성의 힘**(directional force)을 이용한다. 방향성의 힘은 눈이 따르는 '길'이며 실제적이거나 암시적인 선으로 제시된다. 암시적인 방향 선은 유사하거나 가까운 형식 사이에서 상상한 연결에 의해서 혹은 실제 선의 암시적인 연결에 의해서 형식의 축으로 제시될 것이다. 방향 선과 힘을 연구하는 것은 예술작품의 기저에 깔린 에너지와 기본적인 시각 구조를 드러내게 한다.

〈경주 전의 기수들〉에서 보면 우리의 주의가 초점의 연결에 끌린다는 것을 안다. 그 초점은 오른편 끝의 말과 기수, 수직 기둥, 붉은 모자, 분홍 재킷 그리고 수평선의 파란색과 초록색이다. 이 작품에서 지배적인 방향성의 힘은 사선이다. 위에서 언급된 초점은 암시적인 방향 선을 형성한다. 첫 번째 기수의 얼굴은 이 선에 포함되어 있다.

세 마리 말의 작아지는 몸이 만드는 암시된 사선은 관련한 방향성의 힘으로서 작용한다. 우리의 눈은 초점의 이끌림에 의한 그러한 후퇴를 따라가기 때문에 우리는 오른편 끝에 대한 본래의 매혹을 수정하면서 구성에 균형을 주는 움직임을 느낀다.

균형에 대한 우리의 신체적이고 시각적인 느낌처럼 방향선과 힘에 대한 우리의 신체적이고 시각적인 느낌도 작용한다. 선의 방향은 똑바로 서 있는 것(|), 휴식의 상태(—) 또는 움직임의 상태(/)와 유사한 감각을 만든다. 그래서 수직과 수평선의 조합은 안정성을 준다. 예를 들어, 티치아노의 〈나를 만지지 말라〉에서 나무가 가로지르는 수평선은 그 구성을 안정화한다. 수직의 막대와 수평선은 또한 〈경주 전의 기수들〉에서 안정성을 제공한다.

프란시스코 고야의 판화 〈투우〉(도판 4.12)는 방향성의 힘에 대한 역동적인 사용을 바탕으로 한 효과적인 디자인의 훌륭한 예이다. 남자와 소의 드라마를 강조하기 위하여 고야는 밝은 배경과 대조하여 크고 어두운 형태로 전경에 고립시켰다. 그리고 그는 왼편 상단 구석에 관람자들을 모이게 하면서 긴장감을 형성했다.

고야는 왼편 하단에서 오른편 상단으로 달리는 사선의 축에 투우사를 정확하게 배치하여 움직임의 감각을 불러일으킨다(도판 4.12a). 그는 같은 선을 따라 투우의 숨은 다리들을 배치하면서 그 느낌을 강화했다.

고야는 게다가 남자의 손을 이 이미지의 가장 중요한 수평과 수직의 선의 교차에 놓으면서 그 드라마의 두 가지 중요한 특성을 강조했다. 그는 또한 소의 머리와 앞발에서 막대가 땅에서 균형을 잡기 위한 지점까지 강한 사선으로 방향을 만들었다(도판 4.12a). 오른편으로 향하는 움직임의 결정적인 감각이 너무나 강해서 이 판화의 나머지 모든 것들은 균형을 이루기 위하여 필요하다.

광원을 왼편에 놓으면서 고야는 소의 그림자를 오른편으로 늘렸고 상대적으로 안정적인 수평선을 만들었다. 투우사가 그림자를 내려다보면서 우리 역시 바라보게 하는 방향성의 선을 형성한다. 우리가 그렇게 할 때 암시적인 선들은 기저에 있는 구조를 안정된 삼각형로 드러낸다는 것을 알게 된다(도판 4.12c). 형식적으로 삼각형은 균형 있는 힘

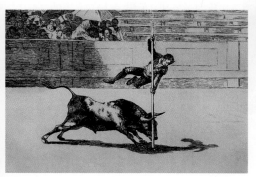

a.

b.

c.

4.12 프란시스코 고야, 〈투우: 후아니토 아피냐니의 민첩하고 대담함〉, 20번째, 1815년경. 애쿼틴트 에칭. 9$\frac{1}{2}$″×14″.
Ashmolean Museum, Oxford, England, UK.

으로 작용한다. 심리학적으로 삼각형의 한 면이 없어지면 상황의 긴장이 높아진다.

투우사가 만드는 사선축의 역동성은 너무나 강해서 구성적인 면에서 부가적인 균형적인 요소가 필요하다. 그래서 고야는 반대 방향으로 2개의 사선을 형성하는 빛을 사용했다(도판 4.12b). 배경에서 그림자의 영역은 왼편에 시각적인 무게와 안정감을 더하면서 균형을 보충한다.

많은 단어와 몇 가지 도식으로 고야의 에칭의 디자인을 더 효과적으로 만드는 시각적 역동성을 서술하기 위하여 사용했다. 그러나 우리의 눈은 이것을 즉시 받아들인다. 좋은 디자인은 효율적이며 그 힘은 즉각적으로 소통된다.

대조

대조는 매우 다른 요소들의 병치이다. 역동적인 효과는 밝음에 대해 어두움이, 작은 것에 대해 큰 것이, 탁한 색이 밝은 색과 대비될 때 형성될 수 있다. 대조가 없는 시각 경험은 단조로울 것이다.

우리는 하나의 붓질에서 두껍거나 얇은 대조를 본다. 이는 또한 규칙적인 기하학적 형태와 불규칙적인 유기적 형태 또는 강한 (날카로운) 윤곽과 부드러운 (흐릿한) 윤곽의 병치에서도 찾을 수 있다. 대조는 시각적 흥미를 제공하고, 한 지점을 강조하며 내용을 표현할 수 있다.

우리가 〈거울을 든 여인, 작품 #13〉(도판 4.13)에 대해 알 수 있는 첫 번째는 대조의 충돌이다. 이 작품에는 곡선과 직선, 유기적 형태와 기하학적 형태, 충돌하는 색들이 있다. 양 측면의 수평선은 시선을 안으로 밀고 밝게 색칠된 형태들을 가두려는 듯 보인다. 초록 형태에서 흰색은 긍정으로 해석되는 반면, 파란 형태에서 흰색은 부정적인 것으로 해석된다. 그러나 이러한 대조에도 불구하고 이 작품은 통일성의 수준을 가지고 있다. 수직 방향의 초록과 파란 형태는 작품 제목에서의 여성 그리고 거울과 느슨하게 연관된다. 전체적인 구성은 대체로 대칭적이고 색 조합은 충돌하고 있지만 회화 면을 가로지면서 균일하게 높은 강렬함을 가진다.

반복과 리듬

시각요소의 반복은 구성에 통일성, 연속성, 흐름, 강조를 준다. 우리가 앞서 보았듯이 〈두 남자와 함께 술 마시는 여인과 하녀〉(도판 4.4 참조)는 사각형의 반복으로 조직되어 있다.

더 극단적인 반복의 예는 도널드 저드의 조각에서 볼 수 있다. 저드의 〈무제〉(도판 4.14)는 벽에 수직으로 위엄 있게 열을 맞추어 붙어 있는 10개의 동일한 사각형으로 구성되어 있다. 저드는 상징적이거나 표현적인 의미가 없고, 단

4.13 킴 맥코넬, 〈거울을 든 여인, 작품 #13〉, 2007. 캔버스에 라텍스 아크릴. 48″×48″.
Image courtesy of Rosamund Felsen Gallery, Santa Monica.

지 시각 경험만을 제공하는 작품을 창조하고자 했다. 우리가 이 조각에서 보는 것처럼 어떻게 우리의 시점이 사각형들이 올라가는 것 같은 효과를 지각하는지를 알게 된다. 각 모듈의 플렉시글라스로 된 수평의 표면은 가장 밑의 단계에서는 단단해 보이고 더 투명해 보인다. 반복되는 10개 모듈의 사용이 의미하는 것은 우리의 눈이 선별하는 중앙의 지점에서 막히는 것이 아니라, 그 숫자는 말하자면 4개의 모듈에서보다 파악하기가 더 어렵기 때문에 반복된 형태로 우리의 지각을 움직이게 한다.

리듬(rhythm)은 연속적인 배열에서 지배와 종속 요소의 움직임이나 구조와 같은 종류를 말한다. 우리는 일반적으로 음악, 춤, 시와 같은 시간적 예술에서 리듬을 연상한다. 시각예술에서 리듬은 연관된 변형에서 요소의 규칙적인 반복으로 만들어지고, 예술가들은 이 원리를 조직화되고 표현적인 장치로 사용한다.

예를 들면 류보프 포포바의 〈피아니스트〉(도판 4.15)에

4.14 도널드 저드, 〈무제〉, 1990. 에노다이징 알루미늄, 스틸, 플렉시글라스. 전체 10개 : 14′9″×40″×31″.
Photo ⓒ Tate, London 2013. Art ⓒ Judd Foundation. Licensed by VAGA, New York, NY.

4.15 류보프 포포바, 〈피아니스트〉, 1915. 캔버스에 유화. 41$^{15}/_{16}$″×34$^{15}/_{16}$″.
National Gllery of Canada, Ottawa.

4.16 오가타 코린, 〈학〉, 1700년경. 종이에 먹, 금, 은, 채색. 65³/₈″×146¹/₆″.
Freer Gallery of Art, Smithsonian Institution, Washington, D.C.: Purchase, F1956.20.

서 중앙의 흰 형태(피아니스트의 셔츠 앞부분)는 시각적으로 악보의 페이지와 연결되면서 눈이 오른편으로 그리고 건반 방향으로 향하게 하는 강한 리듬을 형성한다. 비슷하게 피아니스트 얼굴의 회색 부분은 오른쪽과 위를 향하는 유기적인 형태로 반복된다. (이러한 리듬을 가진 두 연쇄는 모두 서양인들이 보통 악보나 책을 읽는 방식인 왼편에서 오른편으로 향하는 것처럼 시선을 이끈다.) 손가락의 각진 형태는 건반 위로 가로지르며 리듬감 있는 움직임을 제시한다. 사실상 이 회화를 지배하는 파편적인 형태들은 피아니스트가 연주하는 것처럼 보이는 구성의 빠르면서도 똑딱거리는 리듬을 제시한다.

일본 화가 오가타 코린은 병풍의 한 부분인 〈학〉(도판 4.16)에서 매력적인 효과를 위해 반복과 리듬으로 사용한다. 풍경은 금박으로 된 평면이지만 화려한 배경이며, 단지 오른편에서 구불거리는 물결이 드러날 뿐이다. 새들은 매우 단순화되어 있고 새의 몸과 다리는 변화를 가지면서 반복되는 패턴으로 형성된다. 학의 머리와 부리는 왼편을 향하여 강한 방향성을 만들어내고, 시선을 아이러니하게도 비어 있는 사각 공간으로 이끈다. 새의 머리는 높이 솟아 있고 구성의 상단 근처에서 고상함을 드러내면서, 새들이 다소 허세를 부리는 듯 보이게 한다. 외견상으로 직선으로 행진을 하면서 리듬 있는 행렬은 유머러스한 표현을 돕는다.

규모와 비례

규모(scale)는 하나의 사물이 다른 것 사이에서 크기의 관계이다. **비율**(proportion)은 전체에서 부분들이 갖는 크기의 관계성이다.

규모는 예술가가 예술작품을 계획할 때 처음 내리는 결정 중 하나이다. 작품의 규모를 얼마나 크게 할까? 우리는 우리 자신의 크기와 비교하여 규모를 경험하고 이러한 경험은 예술작품에 대한 우리의 반응에 중요한 부분을 차지한다.

우리는 규모의 용어에서 많은 관계성을 본다. 키가 작은 사람이 큰 사람 옆에 서 있을 때 작은 사람이 더 작아 보이고 큰 사람은 더 커 보인다는 것을 아마도 알고 있을 것이다. 이러한 관계성은 높이에서 상대적인 차이를 과장한다. 규모의 관계성에 대한 도식(도판 4.17)의 두 그룹에서 중앙에 있는 안쪽 원은 같은 크기이지만, 오른편 그룹의 중앙 원이 훨씬 더 커 보인다.

20세기 이후 많은 예술가는 시각적 효과를 위하여 크기를 왜곡해 왔다. 클래스 올덴버그와 코세 반 브루겐의 〈셔틀콕〉(도판 4.18)은 재치 있는 방식으로 이러한 왜곡을 사용했다. 이 예술가들은 4개의 거대한 금속 셔틀콕을 미주리 주 캔자스시티 넬슨 아킨스 미술관 외부의 북쪽과 남쪽 정면 잔디에 설치했다. 각 셔틀콕은 기이한 18피트 높이이며 무게는 5,000파운드가 넘는다. 배드민턴 경기는 잔디에서

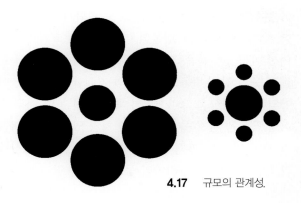

4.17 규모의 관계성.

4.18 클래스 올덴버그와 코세 반 브루겐, 〈셔틀콕(4개 중 하나)〉, 1994. 알루미늄, 유리 섬유로 강화된 플라스틱, 채색. $215^3/_4'' \times 209'' \times 191^3/_4''$.
The Nelson-Atkins Museum of Art, Kansas City, Missouri. Purchase: acquired through the generosity of the Sosland Family, F94-1/1.
Photo: Jamison Miller ⓒ 1994 Claes Oldenburg and Coosje van Bruggen.

4.19 칠도 메이어레스, 〈크루제이루 두 술(남쪽의 십자가)〉, 1969~1970. 나무 큐브, 한 부분은 소나무, 한 부분은 오크 $^3/_8'' \times ^3/_8'' \times ^3/_8''$.
ⓒ Cildo Meireles. Courtesy Galerie Lelong, New York.

하기 때문에, 셔틀콕은 미술관을 네트로 사용한 거인들 간의 게임 도중 떨어진 것처럼 보인다. 그래서 〈셔틀콕〉은 미술관에서 가벼운 재미를 주기 위한 규모의 왜곡을 사용하면서 농담조의 불손한 태도로 다소 고지식한 시선을 비웃는다.

어떠한 작품의 크기가 책에 실리면서 수정될 때 그 성격은 변한다. 이 책의 작품 대부분은 줄어든 크기로 실리지만 칠도 메이어레스의 〈크루제이루 두 술(남쪽의 십자가)〉(도판 4.19)는 예외이다. 나무 블록으로 연결된 2개의 작은 조각으로 된 이 작품은 한 변이 1/2인치보다도 작다. 이 예술가는 많은 사람이 남반구 국가들에게 고마워해야 하는 중요성의 결핍에 대해 이야기하기 위해 이 작품을 만들었고, 마치 잡동사니처럼 많은 자연의 생산물을 제작했다. 이 작품은 너무나 작아서 대부분의 관람자들이 놓치기 때문에 이것을 전시하는 것은 하나의 도전이 된다. 이는 마치 많은 사람들이 남아메리카에서 온 새로운 것을 지나쳐버리는 것과 같다. [실제 크기에 가깝게 수록된 다른 작품은 톰 우들의 〈렘브란트의 희열은 반 고흐에게 딜레마였다〉(도판 7.12)이다.] 거대한 규모의 많은 작품이 이 책에서 실제 크기보다 작게 줄어들면서 작품이 주는 영향은 변했다. 예술작품이 줄어들 때 많은 방식으로 왜곡이 일어나기 때문에 가능한 한 언제든 원작을 보는 경험은 중요하다.

포맷(format)이라는 용어는 종이, 캔버스, 책의 페이지, 비디오 화면과 같은 2차원 회화 면의 크기와 모양을 가리키며, 그래서 규모와 비율이기도 하다. 예를 들어, 이 책의 포맷은 수직으로 $8^1/_2 \times 11$인치의 사각형이고, 컴퓨터 출력용지나 대부분의 공책에서도 같은 포맷이 사용된다. 영화의 포맷은 시간에 걸쳐 발전해 왔다. 초기 영화는 스크린의 4 : 3 비율 정도로 폭과 높이로 만들어졌지만, 오늘날에는 16 : 9나 심지어 2 : 1로 훨씬 넓어진 포맷이 표준이다. 이러한 현상은 텔레비전 화면이 영화를 상영하는 오래된 매체의 포맷을 대체했기 때문에 일어났다.

예술가가 선택한 포맷은 특정한 작품의 전체 구성에 강하게 영향을 준다. 앙리 마티스는 그의 '화가 노트'에서 이를 명확하게 했다.

구성은 반드시 표현되어야 하는 목표이며 그려진 표현에 따라 수정되는 것이다. 만약 내가 주어진 크기의 종이

아 형상의 인간적 비율을 극적으로 변화시키면서 해결했다. 미켈란젤로는 두 인물의 머리를 같은 크기로 만드는 대신 마리아의 몸을 그리스도의 몸에 비하여 더 크게 만들고 옷의 깊은 주름으로 그녀의 거대함을 가렸다. 마리아의 앉은 형상은 그리스도의 축 늘어진 몸의 매우 수평적인 곡선을 지지하기 위하여 펼쳐져 있다. 만약 마리아가 서 있었다면 그 형상이 어떻게 나타났을지 상상해보라. 미켈란젤로는 마리아의 몸을 거인과 같이 만들었기 때문이다. 만약 그녀가 예술작품이 아닌 살아 있는 사람이었다면 그녀는 적어도 8피트의 키를 가졌을 것이다.

그리스도 형상의 비율에 해부학상으로 정확하고 풍부하며 자연스러운 세부표현이 있기 때문에 우리는 마리아 형상의 비율을 간과하지만 이 왜곡은 우리가 작품의 내

4.20 미켈란젤로 부오나로티, 〈피에타〉, 1498~1500. 대리석 높이 5′8¹/₂″. St. Peter's, Vatican, Rome. Canali Photobank.

한 장을 선택한다면, 나의 드로잉은 종이의 포맷과 필연적인 관계성을 가지게 될 것이다. 나는 이 드로잉을 다른 비율을 가진 종이, 예를 들어 정사각형 대신 직사각형과 같은 종이에 반복하지 않을 것이다.[3]

비율의 변화는 우리가 주어진 주제를 경험하는 방법에 큰 차이를 만들 수 있다. 이러한 점은 우리가 두 점의 〈피에타〉 (피에타는 이탈리아어로 '애석함'를 일컫는 것으로, 마리아가 예수의 시체를 잡고 애도하는 묘사를 말한다)를 비교할 때 드러난다.

어머니의 무릎에 있는 아이의 구성을 만드는 것은 같은 자세의 성인 남자를 보여주는 것보다 훨씬 쉽다. 가장 유명한 〈피에타〉(도판 4.20)에서 미켈란젤로는 이 문제를 마리

4.21 〈뢰트겐 피에타〉, 1300~1325. 채색된 나무. 높이 34¹/₂″. LVR-Landesmuseum Bonn.

용을 경험하는 본질적인 방법이다.

미켈란젤로의 작품을 이보다 약 2세기 빠른 작품인 〈뢰트겐 피에타〉(도판 4.21)와 비교해보자. 르네상스의 작품과 다르게 독일 조각가는 두 인물을 비슷한 높이로 조각했다. 그리스도를 앙상하고 수척하게 만든 것이 마리아가 비슷한 크기의 인물을 지지할 수 있는 방법에 대한 문제를 완화하게 했다. 그리고 그리스도의 여윈 몸은 미켈란젤로가 피했던 방식으로 그의 고난에 대한 진실을 표현한다. 〈뢰트겐 피에타〉를 만든 익명의 작가는 조각상의 몸 크기에 대한 비율을 넘어서게끔 두 머리를 더 크게 깎았다. 이러한 왜곡은 이 작품의 표현성을 더 높이게 한다.

디자인에 대한 요약

완성된 작품은 우리에게 영향을 준다. 그 디자인이 필수적이기 때문이기도 하지만, 디자인이 전적으로 필수적이지 않기 때문이기도 하다. 빈 종이, 빈 캔버스, 흙덩어리, 대리석 블록을 대할 때 예술가는 많은 결정, 잘못된 시작, 변화를 포함한 과정을 시작한다. 통합적인 전체에 도달하기 위해서 말이다. 이 장에서는 예술작품을 창작하는 가이드로 디자인의 원리를 살펴보았다.

앙리 마티스의 〈거대한 누워 있는 누드〉(도판 4.22)를 그리는 과정 사진에서 작가는 우리에게 디자인의 과정(도판 4.22)에 대한 생생한 단계를 남겼다. 그는 네 달 동안 24장의 사진을 찍었고, 여기에는 그중 세 장이 있다.

첫 번째 사진(상태 1)(도판 4.22a)은 가장 자연주의적이다. 침대에 있는 모델의 신체 비율과 방의 3차원적 공간은 일상적으로 보인다. 작품은 이 단계의 회화 구성의 3차원 법칙을 보여주지만, 이는 단지 매력적인 여정의 시작에 불과하다.

상태 9(도판 4.22b)에서 마티스는 대담한 많은 변화를 만들기 시작했다. 모델의 머리와 굽힌 오른팔이 구성의 한 면에 적절한 무게를 주지 않기 때문에, 그는 팔을 크게 그렸다. 그는 토르소를 더 구부러지게 하고 왼편에 균형을 잡는 요소를 제공하기 위하여 다리를 모았다. 이제 방의 공간은 새로워 보이는데, 그가 사선을 없앴기 때문이다. 이러한 변화는 구성을 더 평면적이게 하고 2차원 디자인을 강조한다. 모델의 왼팔은 90도에 가까운 각도이고, 이는 더 많은 무게를 지탱하는 것으로 보인다. 이는 첫 번째 사진에서 고무 같던 팔보다 더 강한 효과를 가진다. 가장 대담한 변화는 침대

a.

b.

c.

4.22 앙리 마티스, 〈거대한 누워 있는 누드〉의 세 가지 상태에 대한 사진.
a. 상태 1, 1935년 5월 3일.
b. 상태 9, 1935년 5월 29일.
c. 상태 13, 1935년 9월 4일.

4.23 앙리 마티스, 〈거대한 누워 있는 누드〉, 1935. 캔버스에 유화. $26^1/_8″×36^3/_4″$.
The Baltimore Museum of Art: The Cone Collection, formed by Dr. Claribel Cone and Miss Etta Cone of Baltimore, Maryland, BMA 1950.258 Photography by: Mitro Hood ⓒ 2013 Succession H. Matisse/Artists Rights Society (ARS), New York.

에 있다. 지금은 가장 크고 리듬이 있는 패턴으로 수직의 흰 선들이 그려져 있다. 선들이 평행하기 때문에 원근법적인 선처럼 기능하지 않는다. 그보다는 침대가 우리에게 향하는 듯 보인다. 마티스는 꽃병의 꽃과 의자를 유지하지만 의자를 단순화하고 꽃을 침대에 놓았다.

마티스가 우리에게 세 번째 사진(상태 13)(도판 4.22c)을 보여줄 때까지 그가 초기에 소개한 대담한 효과들을 보상하기 위한 더 많은 변화를 보여주었다. 모델의 머리는 더 커지고 더 위에 위치해 있는데, 이는 올린 팔의 모양을 더 낮게 맞추기 위해서이다. 그는 토르소의 곡선을 단순화하고 왼팔을 다른 위치에 옮겼는데, 이는 첫 번째 사진과 두 번째 사진에서 이들의 위치 사이의 타협점이다. 다리는 지금은 거의 한 단위로, 오른편에서 수직과 사선의 균형을 이루며 거대한 덩어리를 이룬다. 마티스는 침대에 수평선을 더했고, 이 작품의 가장자리와 평행하는 사각의 패턴을 만들었다. 이러한 그물과 같은 소재는 방 뒷벽에서 커다란 사각형들로 반복된다. 이러한 구성은 이미 흥미롭지만, 마티스는 여기서 멈추지 않았다.

마지막 상태(도판 4.23)는 더 많은 생략과 더 적은 요소를 보여준다. 왜냐하면 모델의 왼팔이 여전히 약해 보이기 때문에 마티스는 마지막으로 작품의 프레임과 나란히 강하게 꺾이는 작품의 구석에 왼팔을 고정시켰다. 머리는 더 작아졌는데, 팔의 새로운 위치가 작품의 한 면에 충분한 시각적 무게를 제공하기 때문이다. 그는 뒷벽의 패턴을 강화했고, 이는 지금 침대 모티프의 변화로서 제시되기 위해서이다. 마티스는 곡선으로 강조된 위자 등받이와 꽃의 모양과 선에 새로운 기능을 주었다. 이것들은 이제 몸의 형태에 대한 반향이고 침대와 벽의 사각형들의 경직됨과의 균형을 이룬다. 다리의 위치는 가장 크게 변화했다. 다리가 아래로 이동하여 전체 디자인의 새로운 원형요소를 더하면서, 두 팔이 들어 올려지는 '바람개비' 효과를 만들었다. 마지막으로 그는 모델의 몸 전체를 수평선에서 약간만 각이 있게끔 옮겼다.

디자인에 대한 마티스의 날카로운 감각과 끊임없는 시도는 구성에서는 강력한 힘이지만 보기에는 단순한 의미와 균형을 이룬다는 점에서 작품을 만들었다. 그는 작품의 표현성은 인물들의 제스처나 얼굴 표정에서만 나타나지는 않는다고 썼다.

나의 회화에서 전체적인 배열은 표현적이다. 인물로 채워지는 장소, 그들 주변의 공간, 비율, 그 모든 것이 작품을 분할한다.[4]

우리가 이 장에서 제시한 작품에서 본 것처럼 예술가는 의미 있고 흥미로운 형태, 즉 디자인이라 알려진 과정을 창조하기 위해 시각적 요소를 조직화한다. 좋은 디자인을 위한 절대적인 규칙은 없지만, 7개의 핵심 원리가 있다. 이를 연구하는 것은 우리가 본 것에 대해 서로 이야기할 수 있는 단어를 우리에게 주는 것일 뿐 아니라 예술의 표현적이고 관계적인 가능성에 대한 우리의 감각을 끌어올리는 것이다.

다시 생각해보기

1. 회화에서 작은 사물은 더 큰 것과 어떻게 균형을 이루게 하는가?
2. 왜 예술가는 작품에서 방향성의 힘을 만드는가?
3. 왜 예술가는 사물의 크기를 왜곡하는가?

시도해보기

추상예술 작품의 디자인을 시도해보라. 필라델피아 미술관 웹사이트(http://www.philamuseum.org/collections/permanent/53928.html)에서 페르낭 레제의 〈도시〉를 연습해보라. 방향성의 힘, 반복, 리듬의 예를 찾아보라. 작품에서 중심점은 어디인가?

핵심용어

대칭적 균형(symmetrical balance) 3차원적 형태나 2차원적 구성에서 왼편과 오른편이 거의 혹은 정확하게 맞는 것
방향성의 힘(directional force) 예술가가 작품에 관람자의 시선이 움직일 수 있도록 만든 길
비대칭적 균형(asymmetrical balance) 작품의 다양한 요소가 균형을 이루지만 대칭적이지는 않은 것

초점(focal point) 예술작품에서 강조를 위한 핵심 영역으로, 예술가가 구성을 통하여 가장 주의를 기울이는 장소
규모(scale) 한 사물과 다른 사물 간의 관계를 나타내는 크기
패턴(pattern) 디자인 요소들의 반복적인 질서
포맷(format) 회화면의 형태나 비율

5

예술 평가

예술작품을 가치 있게 하는 것은 과연 무엇일까? 혁신성인가? 감동을 주는가? 기술이 뛰어난가? 그렇다면 예술을 평가하기 위해 적절한 기준은 무엇일까? 또한 평가의 자격을 갖춘 사람들은 누구일까? 우리는 이러한 질문에 대답을 하면서 예술작품의 우수성을 평가하는 데 다양한 방법이 있음을 알게 될 것이다. 게다가 우리는 예술작품의 우수성을 평가하는 것과 예술의 기능과 관련된 다른 사회적 가치들과의 연관 관계를 알게 될 것이다. 그렇기 때문에 우리가 예술에서 선호하는 요소들은 우리가 깊게 믿고 있는 다른 가치들과 연관이 있다.

평가

"예술에 대해 잘 몰라도 내가 어떤 것들을 좋아하는지는 알고 있다."라고 말하는 것을 들어본 적이 있는가? 우리는 하루에도 몇 번씩 우리가 좋아하는 것과 좋아하지 않는 것에 대해 표현한다. 이렇게 선택을 하고 특정한 요소들을 더 중요하게 생각한다면 우리는 바로 '평가'하는 것이다.

창작 행위는 선택과 평가의 과정이기도 하다. 예술가에게 창작 과정이란 작품의 결과물에 어떤 요소들을 어떻게 포함할 것인지 선택하고 평가하는 것이다. 작품이 완성되면 관객들은 예술가가 성공적으로 표현한 요소를 보고 즐거움을 느낀다. 그렇다면 관객은 예술작품의 우수성을 어

떻게 결정할까?

우수성은 상대적인 것이다. 예술작품의 평가는 사람마다 문화마다 그리고 시대마다 다르다. 스페인이 멕시코를 정복하기 전, 아즈텍인들은 예술작품이 그들이 선망하던 톨텍인의 스타일과 유사할 경우 좋게 평가했다(제20장 참조). 중국 전통 미술 비평에서는 단순히 기술적으로 뛰어난 작품은 좋게 평가받지 못했다. 좋은 예술가란 예술 작업의 대상에 담겨 있는 혼, 혹은 '생명의 숨결'을 이해하고 나타낼 수 있어야 했다. 예술작품을 두고 '기술이 뛰어나다'라고 평가하는 것은 좋은 평이 아니었다.

유럽에서는 선호하는 작가와 스타일이 늘 변모해 왔다. 예를 들어, 19세기 말의 인상주의 화가들은 대부분의 당시의 비평가, 큐레이터 그리고 대중에게 조롱을 당했다. 그전 세대의 작가들과 스타일이 급진적으로 달랐기 때문이다. 하지만 오늘날 인상주의 작품은 미술관에서 인정을 받으며 많은 대중이 찾는다. 반대로 그 당시에 유명했던 예술가들은 오늘날 잊힌 경우가 허다하다.

예술작품에 대한 가치판단은 늘 주관성을 포함하기 마련이다. 예술적 우수성을 객관적으로 평가하는 것은 불가능하다. 이러한 맥락에서 돈 마리 진가지안의 〈수줍은 응시〉(도판 5.1)와 마리 루이 엘리자베스 비제 르브룅의 〈밀짚모자를 쓴 자화상〉(도판 5.2)을 비교해보자. 전자는 쓰레기통에

5.1 돈 마리 진가지안, 〈수줍은 응시〉, 1976. 캔버스에 아크릴. 24″×18″.

The Museum of Bad Art, Dedham, MA.

5.2 마리 루이 엘리자베스 비제 르브룅, 〈밀짚모자를 쓴 자화상〉, 1782. 캔버스에 유화. 38¹/₂″×27³/₄″.

The National Gallery, London NG1653. ⓒ 2013. Copyright The National Gallery, London/Scala, Florence.

서 발견되었고, 후자는 18세기 말 저명한 화가의 작품이다. 〈수줍은 응시〉는 다양한 면에서 기술적으로 부족하다. 예를 들어, 음영 기법 면에서는 뺨이 얼룩덜룩하게 표현되었고, 해부학적으로는 눈썹이 너무 가늘며 이마의 곡선이 어색하다. 또한 구성에서 음각과 양각의 공간을 명확히 구분하기 어렵고, 머리와 속눈썹의 필법이 엉성하다. 작품이 주는 느낌도 부끄러울 만큼 달콤하다. 반대로 〈밀짚모자를 쓴 자화상〉은 해부학을 표현하는 데 있어서 컬러의 사용에 자신감이 넘치며 빛이 자연스럽게 인물의 얼굴과 어깨에 떨어진다. 눈과 얼굴 역시 편안하고 자신감이 넘친다. 이 둘은 전통적인 기술로만 두고 볼 때 양극에 있다고 할 수 있다.

하지만 오늘날의 관객들은 〈수줍은 응시〉를 〈밀짚모자를 쓴 자화상〉만큼이나 흥미롭게 생각할 수 있다. 후자는 기술

적으로는 뛰어나지만 평범해 보이며 심지어는 식상해 보이기도 한다. 그와 반대로 전자는 진실성과 열정이 확연히 드러나며 전염성이 클 수 있다. 〈수줍은 응시〉의 작가는 화가로서 훈련을 받지 않은 것처럼 보이며, 이러한 그림을 그려내는 것만으로도 큰 대담함을 엿볼 수 있다. 그렇기 때문에 작품의 우수성을 판단할 때 전통적인 회화적 기술은 중요할 수도 있지만, 꼭 절대적인 답은 아닌 것이다.

우리가 예술작품을 감상하면서 왜 좋은지 혹은 왜 좋지 않은지를 물어보는 것은 좋은 연습이다. 우리가 예술작품에서 무엇을 찾느냐는 우리가 원하는 것이 무엇인가에 달렸다. 예술이 우리의 감각을 자극시키기를 원하는가? 뛰어난 기술적 표현을 원하는가? 감동을 주거나 혹은 더 나은 세상에 대한 비전을 시사하는 것을 원하는가? 작가의 정신을 담고 있는 것을 원하는가? 바로 이러한 개인적 가치의

방향이 우리가 작품과 마주치게 될 때 판단을 내리게 해주는 기준점이다.

우리는 작품을 감상할 때마다 바로 이렇게 예술의 기능에 대한 각자의 기준을 적용한다. 우리가 만약 예술작품을 통해 매일의 문제와 일상의 반복으로부터 잠시 벗어나고자 한다면 그러한 기준을 충족시키는 작품을 선호하게 될 것이다. 또한 만약 우리가 사람들을 이해하는 데 도움을 얻고자 한다면 또 다른 종류의 작품을 선호할 것이다. 어떠한 예술 작업을 선호하는지 표현하는 것은 다른 판단을 내릴 때보다 우리의 성격과 가치를 더 많이 보여준다. 예를 들어, 저녁 식탁 메뉴를 결정하는 것보다 어떤 종류의 예술작품을 선호하는가를 표현하는 것이 우리에 대해서 더 많은 것을 보여준다. 여러분이 취미로 예술작품을 감상하든지 혹은 과제로 접하든지 상관없이 처음 접했을 때 즉각적으로 판단을 내리기보다는 열려 있고 수용하는 마음으로 받아들이는 것이 좋다(제1장 참조).

미술 비평

미술 비평(art criticism)이라는 것은 심미안적 판단을 내리는 것으로 호평과 혹평을 모두 포함한다. 우리 모두가 예술에 대한 비평을 하지만, 전문 비평가들은 아래의 기본적인 이론 세 가지 중 하나 이상을 따른다.

- **형식론** : 작품의 구도나 어떤 작품으로부터 영향을 받았는지에 중점을 두는 이론
- **맥락적 이론** : 예술작품을 문화와 가치 시스템의 결과

5.3 티치아노, 〈피에타〉, 1576. 캔버스에 유화. 140″×136″.
Accademia, Venice. © Cameraphoto Arte, Venice.

물로 보는 이론

- **표현론** : 예술가의 성격과 세계관의 표현을 중점을 두는 이론

이러한 이론들은 작품, 문화, 예술가들을 각각 강조한다. 이번 장에서 소개될 3점의 작품을 분석하는 데 도움이 되도록 세 가지 이론을 차례로 살펴보자.

형식론

형식론을 따르는 비평가는 작품이 어떻게 만들어졌는지를 자세히 살핀다. 구성의 여러 부분이 함께 어떻게 어우러져 관객들의 흥미를 끌 수 있는 시각적 경험을 만들어 낼 수 있는지를 보는 것이다. 이러한 비평가들은 예술가들이 과거에 감상했거나 탐구했던 다른 작품들이 예술작품에 가장 큰 영향을 주는 요소라 생각한다. 형식상의 구조가 비평에 가장 중요한 부분이 되기 때문에 이 이론은 **형식론**이라 불린다. 작품의 대상이나 주제는 예술가의 표현형식보다 덜 중요하다. 형식주의 비평가는 스타일의 혁신성을 최우선 순위에 둔다. 그래서 작품을 평가할 때 전 세대와 동시대 작품과 비교하기 위해서 (적어도 머릿속으로는) 작품이 언제 완성되었는지 알고 싶어 한다. 형식주의 비평가들은 예술은 복잡하고 다툼으로 점철된 우리 세상과 분리되어 시각적 환기의 중요한 원천이 될 수 있다고 여김으로써 스타일의 새로움을 가치 있게 여긴다.

이러한 형식 이론적 시각으로 보았을 때, 티치아노의 〈피에타〉(도판 5.3)는 필법이 굉장히 혁신적이다. 이탈리아 예술에서 그의 바로 전 세대는 라파엘로, 미켈란젤로 부오나로티, 레오나르도 다 빈치 등이었다. 전 세대 작가들의 화법을 이해한 티치아노는 한발 더 나아가서 좀 더 회화적인 필법을 통해 풍부한 표현력이라는 요소를 더함으로써 다음 세대 예술가들에게 영향을 주었다. 또한 그의 작품은 혁신적인 구도를 사용한다. 〈피에타〉를 보면 중앙에 비어 있는

5.4 소냐 들로네, 〈동시성 대비〉, 1913. 캔버스에 유화. $18^{1}/_{2}'' \times 21^{1}/_{2}''$.
Museo Thyssen-Bornemisza, Madrid. 518 (1976.81). Photo Museo Thyssen-Bornemisza/Scala, Florence ⓒ Pracusa. 2013020.

공간이 있고 사선으로 되어 있는 머릿돌이 이를 둘러싸고 있으며 오른쪽 위에 위치하고 있는 두 인물이 균형을 잡고 있다. 그 당시에 중앙에 빈 공간을 둔다는 것은 과감한 구도상의 장치였다.

소냐 들로네의 1913년 〈동시성 대비〉(도판 5.4)도 혁신성을 도모했다. 20세기 초 사물을 납작한 기하학적인 형태로 표현한 **입체주의**(cubism)의 영향을 받았다(제22장 참조). 하지만 그녀는 초기 입체주의 화가들처럼 면을 겹쳐 그리지 않았고 퍼즐조각처럼 맞아 들어가도록 표현했다. 그러면서도 각각의 조각들을 마치 곡면인 것처럼 음영 기법을 사용했다. 작품이 혁신적인 것은 바로 입체성을 표현하면서도 동시에 부정하고 있기 때문이다. 또한 들로네의 작품은 대부분의 초기 입체주의 작품에 비해 컬러 면에서도 더 혁신적이다. 하나의 밝은 색상이 그 주변의 색을 인식하는 데 어떤 영향을 주는지 탐구하고 있기 때문이다. 이 작품은 또한 풍경을 하나의 대상으로서 색다른 방식으로 표현하고 있다. 결론적으로 입체주의의 스타일을 어떻게 수정하고 확장해 가는지가 형식성에 있어서 흥미로운 특성이라 할 수 있다.

좀 더 최근 작업인 장 미셸 바스키아의 〈트럼펫 연주자들〉(도판 5.5) 또한 흥미로운 형식적 혁신을 보여준다. 첫째, 바스키아는 당시에 예술가들이 별로 시도하지 않았던 그래피티 기법을 사용했다. 둘째, 성공적으로 세로로 패널을 삼등분을 하여 각각의 패널이 독립적으로 존재하는 것이 아닌 하나의 작품처럼 보이도록 했다. 패널 분할을 상쇄하기 위해 인물의 얼굴, 흰색 패치들, 박스의 단어와 같은 특정 모티브를 반복함으로써 작품이 분리되는 느낌이 들지 않도록 했다. 처음 볼 때는 그래피티라는 작업의 뿌리가 즉흥적인 느낌을 주나 바스키아는 질서와 무질서의 균형을 이해하며 작품의 체계를 만들어냈다.

맥락적 이론

맥락적 이론을 따르는 비평가는 예술작품의 환경적 영향을 먼저 보는 경향이 있다. 예를 들어, 경제적 시스템, 문화적 가치, 심지어 그 당시의 정책 등이 포함된다. 이렇듯 맥락을 중요시하기 때문에 **맥락적 이론**이라고 명명되었다. 형식적 비평가가 작품의 탄생 시기를 궁금해하듯이, 맥락적 비평가도 그 당시의 문화적 환경이 어떠했는지 질문을 한다. 맥락적 비평가는 중요한 문화적 가치들을 강력하게 반영하거나 이를 회상하며 저항을 나타내는 작품을 선호한다. 그렇다면 맥락적 비평가가 3점의 작품을 어떻게 평가할지에 대해서 살펴보자.

티치아노의 〈피에타〉는 재단화이다. 즉 베니스 교회의 예배실에서 대중이 볼 수 있도록 그려진 그림이다. 대부분 이러한 그림은 중요한 기독교적 가치를 지니고 있고, 이 그림도 예외가 아니다. 하지만 티치아노가

5.5 장 미셸 바스키아, 〈트럼펫 연주자들〉, 1983.
캔버스 패널 3개에 아크릴, 오일 페인트스틱. 8′×6′5″.
The Broad Art Foundation, Santa Monica. Photograph: Douglas M. Parker Studio, Los Angeles.
© The Estate of Jean-Michel Basquiat/ADAGP, Paris/ARS, New York 2013.

이 작품을 완성했을 때는 역병이 유행했었고, 그러한 맥락에서 죽음과 슬픔은 더 많은 의미를 시사한다. 중간에 텅 비어 있는 공간은 아마도 죽음을 의미할 것이고, 티치아노가 생생하게 표현한 예수의 죽음은 그 당시 역병으로 친척들을 잃은 많은 베니스인에게 위로를 주었을 것이다. 〈피에타〉는 현재의 사건에 대한 슬픔을 표현하고 있지만 작가는 성공적으로 시대를 뛰어넘어 심지어 오늘날까지도 애도의 메시지를 전하고 있다.

맥락적 관점으로 봤을 때 소냐 들로네의 〈동시성 대비〉는 그녀가 그리는 대상이 단순한 태양이 있는 풍경화이기 때문에 덜 흥미로울 수 있다. 이 작품이 완성될 당시가 20세기 초라는 단서는 거의 찾아볼 수 없다. 〈동시성 대비〉는 그 당시에 많은 예술가들이 탐구했던 색의 상호작용이라는 시각적 이론을 다루고 있다. 19세기의 과학자 미셸 외젠 슈브뢸은 색을 인식할 때 주위에 있는 한 가지의 색이 우리의 지각에 어떠한 영향을 비치는지에 대해 연구했다. 그는 이러한 시각적 효과를 '동시성 대비 법칙'이라 명명했으며, 들로네의 작품 제목도 이를 빌려온 것이다. 들로네는 패브릭 디자인을 하기도 했으며 또한 페인팅에서 얻은 발견으로 그녀의 패션 작업에서 영감을 얻기도 했다.

반대로 〈트럼펫 연주자들〉은 맥락적인 정보를 많이 내포하고 있다. 바스키아는 1940년대의 비밥 뮤지션들을 존경했다. 그리고 〈트럼펫 연주자들〉은 이 뮤지션들에 대한 오마주이다. 색소폰 연주자인 찰리 파커가 왼쪽 패널 위에 묘사되어 있고, 빨간색 음악 기호들이 그의 악기에서 흘러나오고 있다. 귀가 잘려나가려고 하는 인물은 실제로 귀를 잘랐던 혁신적인 19세기 말의 화가 빈센트 반 고흐이다. (찰리 파커와 반 고흐 모두 그들의 전성기 때 '잘려나간' 인물들로 요절했다.) 중간 패널 위쪽에 트럼펫 연주자 디지 길레스피의 이름을 알아볼 수 있고, 제일 오른쪽 패널에 그가 묘사되어 있다. '조류학(ornithology)'이라는 단어는 찰리 파커와 디지 길레피스가 함께 녹음한 유명한 트랙으로 찰리 파커가 작곡한 두 곡 중 하나이다. 그리고 바스키아는 오른쪽 패널 아래에 '연금술'이란 단어를 통해 이 둘의 연주가 마법과도 같았음을 시사하고 있다. 그의 작품은 아프리카계 미국인들의 중요한 음악 운동을 그려냈다.

표현론

모든 예술작품은 사람에 의해 만들어진 것이다. 숙련의 정도, 작가의 의도, 감정의 상태, 사고방식 그리고 작가의 성별이 창작의 과정에 반영이 된다. 그렇기 때문에 예술가 중심의 이론은 **표현론**이라 불린다. 형식주의 비평가는 날짜를, 맥락주의 비평가는 배경이 되는 문화를 중요하게 생각한다면, 표현주의적 비평가는 작가가 누구이며 성별이 무엇인지 등을 중점적으로 여긴다. 표현주의적 비평가는 작품 속에서 강력한 개인적 의미, 깊은 심리학적 통찰력 그리고 심오한 인간의 고민 등을 찾는다. 이러한 비평적 이론은 정신분석과 젠더 이론에 큰 영향을 받았다. 앞서 다룬 3점의 작품 모두 표현력이 강하지만 그 방식은 각각 다르다.

티치아노는 그가 사망한 해에 〈피에타〉를 완성했다. 그렇기 때문에 죽음에 대한 엄숙한 통찰은 작가 자신의 죽음을 표현한 것이다. 애도의 경험을 가지고 있는 사람이라면 그림 속 성모마리아의 애도의 모습에 공감할 수 있을 것이다. 〈피에타〉의 필법은 자유롭고 표현력이 풍부하다. 바로 이러한 부분에 대해 많은 비평가들이 〈피에타〉가 티치아노의 '후기 스타일'을 대표하며 그가 젊었을 때의 제약을 벗어나 자유롭게 표현을 했다고 평가하고 있다.

동시대인들이 소냐 들로네를 두고 열정이 넘치는 여성이라 평가했고 이는 바로 〈동시성 대비〉에서 잘 드러난다. 태양이 떠 있는 하늘에는 구름 한 점이 없다. 밝고 풍부한 컬러는 그녀의 고향인 우크라이나의 밝은 민속의상, 특히 리본으로 장식된 의상을 기반에 둔 것이다. 이 작품의 선명하고 풍부한 표현력은 전염성이 강하다.

표현적 비평가는 개인적인 의미들로 가득 차 있는 바스키아의 작품을 선호하는 경향이 있다. 그가 선을 사용하는 방식은 매우 흥미로운데, 이는 그가 살아온 삶처럼 강렬하다. 이러한 강렬함은 가벼운 방식으로 묘사한 인물과 텍스트와 좋은 대비를 보인다. 그의 작품은 마치 3절로 이루어져 있는 노래와 같다. 그의 작품은 음악 세계의 본보기를 보여주고 그에게 중요한 인물들을 다루면서 아프리카계 미국인으로서 그의 개인적인 역사를 잘 보여준다.

무엇이 예술작품을 위대하게 만드는가

예술 작업은 매일 거래되며 우리는 몇 달에 한 번씩 뉴스를 통해 경매에서 아주 높은 가격으로 거래되는 작품에 대해 접하곤 한다. 물론 사적인 자리에서는 더 높은 가격에 거래가 되는 작품도 있지만, 이 글을 쓸 당시 에드바르트 뭉크의 〈절규〉의 한 버전에 대한 경매가가 1억 1,990만 달러에 이

르렀다(도판 21.35 참조). 하지만 일반적으로 예술 시장과 예술 경매에서는 특정 콜렉터들이 특정 시기, 특정 작품에 대해 어느 정도의 가격을 지불할 의향이 있느냐 정도의 정보만 얻을 수 있다. 예술작품의 금전적 가치와 작품의 역사적 중요성 혹은 혁신의 정도 사이에는 아주 느슨한 연관성만이 존재할 뿐이고, 이는 예술작품의 가치를 산정하는 좋은 지표도 아니다.

그렇다면 이 질문에 대한 답은 무엇일까? 가장 뻔한 대답은 "가치 있다고 생각하는 작품이 바로 걸작이다."이다. 모두가 개인적으로 탁월하다고 생각하는 예술작품 리스트를 하나씩 가지고 있다. 하지만 앞서 다룬 세 가지 이론을 인지하고 있다면 어떻게 작품이 걸작이 되고 미술관에서 영예로운 자리를 차지하거나 이렇게 책에서 다뤄질 수 있는지 알 수 있다. 어느 정도의 혁신성과 중요한 문화적 의미를 내포하고 작가 의도가 드러나는 것 등이 걸작이 되기 위한 주요 요소이다. 이 세 가지 모두가 필요한 것은 아니지만 적어도 하나는 확실하게 존재해야 한다.

대부분 박물관에 전시되어 있는 작품들은 적어도 이 세 가지 중에 한 가지 요소는 포함하고 있기 때문에 전문가에 의해서 선택된 것이다. 물론 그들의 선택과 여러분의 생각이 일치하지 않을 수도 있겠지만, 일치하지 않아도 괜찮다.

하지만 좀 더 깊게 탐구해보는 것은 분명히 의미가 있는 일이다. 미술 비평의 세 가지 이론은 작품의 탁월함을 평가하는 세 가지 기준 및 예술작품을 판단하는 세 가지 방법을 보여준다. 인지하지 못하는 사이에 우리는 한 가지 이상의 이론을 적용하고 있으며, "나는 내가 공감할 수 있는 작업이 좋아."라고 말할 것이다. 그렇다면 여러분이 공감할 수 있는 이유는 무엇인가? 여러분이 찾고자 하는 것은 무엇인가? 간단한 자기평가는 여러분의 선택을 이끌어내는 가치를 발견하도록 도와줄 수 있고, 다른 관객들과도 예술에 대해 흥미로운 대화를 할 수 있다.

글로 쓰는 예술 평가

예술작품에 대해 글을 쓰는 것은 그것을 이해하기 위해 굉장히 좋은 방법이 될 수 있다. 왜냐하면 글쓰기를 통해 우리는 생각을 정리하고 명확히 할 수 있기 때문이다. 예술에 대해 글을 쓰는 것은 창작 과정에 우리를 참여시킨다. 아래는 거의 모든 작업에 적용시킬 수 있는 3단계 방법이다.

1. 개개의 사실을 수집하라. 창작자의 이름, 작업의 타이틀, 날짜, 대상, 매체, 사이즈, 그리고 창작 활동의 장소 등이 포함된다. (물론 모든 작품이 이러한 정보를 제공하는 것은 아니다). 최대한 많은 사실을 사용하여 작품에 대해 설명하라. 특히나 재창작된 작품에 대해 비평하려 한다면 원 작업의 매체와 사이즈가 어떠한지 확실히 하는 것도 중요하다.

2. 분석하라. 작업의 여러 요소를 보고 어떻게 그것들이 함께 어울리는지 살펴보라. 매체의 선택이 예술 작업에 미치는 영향(제6~14장 참조)은 어떠한가? 작업자가 사용한 형식적인 요소는 무엇인가? 맥락에 기반을 두어 작품을 다뤄라. 그 시대의 예술 운동이나 상황에 적합한가? 새로운 운동을 선도하는가 혹은 뒤쳐져 따라가는가? 예술가의 전반적인 작품 활동에서 특정 작품의 위치를 고려해보라. 수년 전에 완성된 작업이라면 그 당시에 어떻게 받아들여졌는가?

3. 평가하라. 위에서 다룬 미술 비평의 세 가지 방법을 사용하여 작품의 탁월함이나 역사적 중요성을 평가하라. 혁신적인가? 감동을 주는가? 특정한 시기를 표현하거나 예술가의 성격을 나타내는가? 사회적 비전이나 대의적 명분이 있는가? 황홀할 만큼 아름다운가? 시각적으로 도전을 주는가? 그 작품의 기능은 무엇이며, 어떻게 효과적으로 목표를 달성하는가?

작품에 대한 글을 쓸 때 이 세 가지가 잘 조합되어야 한다. 첫 번째와 두 번째는 객관적이어야 하며, 세 번째는 작품에 대한 논지나 입장으로 이끌 수 있어야 한다. 이 세 가지 단계는 중요도나 어려움에 있어서 동일하지 않다. 첫 단계는 가장 쉽다. 둘째 단계는 공부와 배경지식이 필요하다. 세 번째 단계가 가장 중요하며 연습과 신중한 관찰이 필요하다.

검열 : 궁극적 평가

간단히 정의해서 검열이란 예술작품을 대중이 보지 못하도록 차단하거나 바꾸는 것이다. 종교, 도덕, 혹은 정치적 이유로 권한을 가진 이들이 다른 가치들을 우선시하며 작가들의 자유를 앗아가는 것이다.

예술작품에 대한 검열은 어제 오늘의 일이 아니다. 4~15세기까지 동유럽을 통치한 비잔틴 제국에서는(제16장 참

조) 726~843년까지 성화상 논쟁이라는 종교적인 이미지에 대한 논란이 일었다. 레오 3세가 예수, 성모 마리아, 성인 그리고 천사 성상을 파괴하라고 명령한 것이다. 레오 3세와 그의 정당은 이러한 이미지들이 우상숭배를 부추기고 실제 신을 숭배하기보다는 이러한 이미지들을 숭배하게 한다고 믿었다. 많은 이미지가 교회에서 제거되거나 파괴되었으며, 이런 작품을 소유하는 사람들은 발각 시 처벌받았다.

16세기 이탈리아에서는 교황 율리오 2세를 모델로 한 미켈란젤로의 〈최후의 심판〉이 논란의 대상이 되었다(시스티나 성당의 끝쪽 벽에 위치해 있다. 제17장 참조). 이후에 교황은 노출이 너무 심하다고 여겨 성기 부분에 천을 그려 넣으라고 명령했다. 이렇게 수정된 부분이 오늘날까지 많은 부분 남아 있다.

정치적으로 봤을 때 나치와 같은 많은 독재 정권이 예술을 검열했다. 1937년, 나치는 정당의 목표에 부합하지 않는 16,000개 이상의 현대 예술작품을 몰수했다. 나치 이론가들은 현대 예술작품들, 특히나 추상작품들이 충분히 국수주의적이지 않다고 믿었다. 몰수된 작품의 작가는 일하는 것이 금지되었고, 그래서 많은 작가들이 이민을 떠났다. 적절하게 독일인을 미화한 예술가들의 작품은 널리 전시되었다.

5.6 크리스 오필리, 〈성모 마리아〉, 1996. 아크릴, 유화, 레진, 종이 콜라주, 글리터, 압정, 린넨 위 코끼리 배설물. 8′×6′.
MONA, Museum of Old and New Art, Hobart, Tasmania, Australia. Courtesy Victoria Miro Gallery, London © Chris Ofili.

오늘날 미국의 작가들은 큰 폭의 표현의 자유를 누린다. 1973년 '밀러 대 캘리포니아' 판결에 의해 확립된 법률적 기준에는 작품이 명백히 외설적인 경우에만 검열될 수 있다고 명시하고 있다. 바로 '동시대의 사회 기준을 적용하는 평균적인 사람'의 관점에서 작품이 외설적이거나 '전체적으로 보아 진지한 문학적, 예술적, 정치적, 정치적 혹은 과학적 가치가 부족한 경우'에 검열이 가능하다는 것이다. 결국 우리 개인의 성취와 자기 표현에 큰 가치를 두는 우리 사회는 예술가들의 표현의 자유를 옹호하는 쪽으로 기울고 있다. 하지만 공공 기금으로 전시가 수혜를 입거나 시위를 일으키거나 혹은 당국에서 선동적이라 여기게 되면 검열이 종종 일어나기도 한다.

최근 예술적 창작 활동이 가치, 문화, 정치 부분에서 광범위한 도전과제들이 있는 영역임을 잘 보여주는 사례들을 생각해보자.

1999년 가을, 뉴욕의 루돌프 줄리아니 시장은 크리스 오필리의 〈성모 마리아〉(도판 5.6 참조) 때문에 브루클린 미술관의 문을 닫게 하려 했다. 줄리아니 시장은 성모 마리아를 표현한 방식과 작품과 코끼리 배설물을 함께 전시한 것이 가톨릭에 모욕적인 행동이라 여겼다. 브루클린 박물관은 시에서 운영되는 건물을 사용하기 때문에 시장은 미술

5.7 주디 테일러, 〈메인 주 노동의 역사〉, 2007. 파티클 보드에 유화, 11개 패널. 8′×36′.
Courtesy of Judy Taylor Studio.

관의 관장이 그 작품을 치우지 않으면 박물관을 건물에서 퇴거시키고 자금지원을 끊으려고 소송을 제기했다. 크리스 오필리와 미술관 측에서는 코끼리 배설물은 특정 아프리카 문화에서 예술매체로 사용되며, 오필리는 그가 자란 문화를 기반으로 기독교를 재해석할 권리가 있다고 반박했다. 법정에서는 오필리의 편을 들어줬다. 시장의 소송은 오필리의 작품을 억압하기는커녕 사상 최대의 관객을 동원하는 데 일조했다.

2010년 유튜브에서도 에이미 그린필드의 비디오 작업을 둘러싼 논란이 있었다. 그녀는 유튜브 채널에 3개의 비디오를 포스팅했지만 유튜브 측에서 신체적 노출을 근거로 비디오를 삭제했다. 유튜브 측에서는 또한 비디오 포스팅 권한을 박탈하겠다고 경고했다. 다양한 이해 단체들이 그녀의 작업은 포르노그래피가 아니라며 비디오 작가로서의 그녀의 명성을 근거로 이에 대해 항의했다. 며칠 후 비디오 작업은 복구되었다.

2011년 9월 뉴욕 예술 아카데미에서 누드 드로잉을 페이스북에 게시했을 때도 노출이 문제가 되었다. 페이스북 측에서는 사진을 삭제하고 학교 측에 노출 관련 정책에 대해 공지했다. 아카데미 측에서는 블로그에 "예술 세계의 전통적인 가치를 지지해 온 고등 교육기관으로서, 우리가 세상과 예술작품들을 공유하는 데 페이스북이 최후의 중재자 및 온라인 큐레이터가 되도록 허락할 수 없다."라며 항의했다. 페이스북 측에서는 결국 사과를 했으며 실제 인물의 누드 사진만 게시를 제한하되, 이를 표현한 예술작품은 허용하는 것으로 정책을 조정했다.

정치적 검열의 예로, 2011년 말에 메인 주 주지사가 주 노동부 본부에 걸려 있는 벽화를 조직적 노동에 대한 편견을 나타내고 비즈니스에 대한 편견을 내포한다는 근거로 제거하게 한 적이 있다. 36피트의 이 벽화는 2007년에 설치되었고 메인 주 노동자 역사에 대해서 묘사하고 있다(도판 5.7 참조). 주지사의 언론 담당 비서는 벽화 제거를 옹호하면서 "노동부는 피고용자와 고용자 모두와 밀접하게 일하는 국가 기관이고 중립성을 나타내는 작품이 필요하다." 라고 주장했다. 하지만 작가는 작품이 "한쪽의 편만 드는 사실에 동의하지 않는다."라고 반박했다. 예술가와 다른 노조 활동가들이 다시 그림을 걸도록 소송을 제기한 후, 지방 법원 판사는 정부 측에서 돈을 내고 벽화를 산 것이기 때문에 제거도 정부에게 권한이 있다고 판결했다. 결국은 주 정부 측은 그 작품을 옮겼다.

우리가 예술작품을 묘사하고 분석하고 해석하고 평가하지만, 이번 장에서 살펴본 것 같이 예술을 평가하는 데 옳은 방법이 한 가지만 있는 것은 아니다. 실제로 다양한 비평가가 다양한 접근 방식을 선택하고 있다. 하지만 예술작품 평가의 과정은 관객을 창의적인 프로세스로 끌어들이기 때문에 어떤 방식으로 접근해도 의미가 있다고 본다.

다 시 생 각 해 보 기

1. 미술 비평의 세 가지 원칙적 이론은 무엇인가?

2. 전문가는 예술작품이 탁월한지 어떻게 결정하는가?

3. 예술가들의 표현의 자유를 성립한 판결은 무엇인가?

시 도 해 보 기

미술관에 방문하여 특별히 마음에 드는 작품을 한두 가지 고르고 좋은 작품의 예에 대해서 생각해보라. 미술 비평 이론에 근거하여 어떤 이유로 그러한 선택을 했는지 생각해 보자.

친구들과 함께 동일 활동을 반복해 보고 결과를 공유하고 선택의 이유를 공유하고 다른 작업들의 좋은 점들을 살펴보자.

핵 심 용 어

미술 비평(art criticism) 예술의 특성과 의미를 평가하거나 설명하기 위해 형식 분석, 묘사, 해석하는 과정
맥락적 이론(contextual theory) 경제, 인종, 정치 사회적인 문화 시스템을 중점에 두고 예술작품을 평가하는 미술 비평의 한 방식

표현론(expressive theory) 형식적 전략이나 문화적 이론과 반대로 예술작품에서 개인적 요소를 중점에 두고 평가하는 미술 비평의 방식
형식론(formal theory) 개인적인 표현이나 문화적인 소통보다는 양식적인 혁신에 더 가치를 두는 미술 비평의 방식

6 드로잉

미리 생각해보기

6.1 시각 이미지를 활용한 직접적인 소통 수단으로서의 드로잉이 가진 특징을 묘사해보기

6.2 생각을 기록하는 수단인 드로잉을 기초 습작과 독립작품으로 구분해보기

6.3 여러 매체별 드로잉 도구와 기법에 관해 얘기해보기

6.4 다양한 기법을 통한 드로잉 효과를 비교하기

6.5 만화와 소설 속 삽화에서 드로잉의 역할을 구별해보기

6.6 동시대 드로잉의 기법과 기술을 조사해보기

6.1 헨리 무어, 〈터널 피난처의 원근법〉을 위한 연구, 1940~1941. 종이에 연필, 왁스 크레용, 색 크레용, 수채화, 담채, 펜과 잉크, 콩테 크레용. 8″×6¹⁄₂″.

드로잉은 상상력을 표현하는 직접적이고 쉬운 소통 수단이다. 1940년 헨리 무어는 영국 정부로부터 종군화가로 임명받아 나치의 공습을 피해 숨어 지내던 런던의 피난민들을 그렸다(도판 6.1). 지하와 지하철 터널을 따라 수천 명의 피난민을 따라다니며 공직을 수행했다. 무어는 지점마다 위치를 표기하고 드로잉을 했다. 빼곡하게 누워 있는 형상들로 붐비는 지하철의 터널 그림 상부에 '터널 피난처'라는 단어와 함께 '열…'이라는 알아보기 힘든 글씨가 눈에 띈다. 그는 각 인물의 세부적인 외형을 자제함으로써 극도의 공포 상황을 참아가며 그렸다. 이처럼 빛이 희미한 공간에서는 사진기가 작동할 수 없다. 따라서 무어의 〈피난처 드로잉〉은 역사적 단편들을 다룬 희귀한 기록물이다.

무어의 드로잉은 사건에 관한 귀한 기록일 뿐만 아니라 전쟁의 경험과 감정을 공유하게 한다. 또한 드로잉은 서로 생각을 나누기도 하고 예술가의 상상을 표현하는 도구로 사용할 수도 있다. 이 장에서 우리는 예술가가 습작에서 완성작까지, 만화와 그래픽 소설 등 동시대에 다양한 미디어를 활용한 드로잉의 여러 목적과 도구 및 기법 등을 공부할 것이다.

드로잉 과정

드로잉 충동은 말하고 싶은 충동만큼 자연스럽다. 우리는 어린 시절, 읽고 쓰기를 배우기 훨씬 이전부터 그림을 그렸다. 실제로 글자의 형태는 일종의 그림이다. 특히 우리가 처음 '쓰기'를 배울 때를 떠올려 보면 그렇다. 드로잉을 계속 즐기는 이가 있는가 하면 어른이 되어 다시 드로잉을 하는 이도 있다. 그리고 더 이상 드로잉을 하지 않는다면 아마도 스스로 자신이나 타인에게 적절한 그림을 그릴 수 없다고 생각하기 때문일 것이다. 하지만 드로잉은 배움의 과정이다. 보고 대화하며 주의를 집중하는 과정이다.

우선 드로잉은 필기구를 잡고 밀고 당기고 끌면서 표면에 선이나 표시를 남기는 행위를 의미한다. 대체로 시각예술 분야에 종사하는 이들은 드로잉을 중요한 시각적 사유 도구, 즉 생각을 기록하고 발전시키는 도구로 사용한다.

많은 이들이 스케치북의 가치를 높이 여기는데, 그림일기처럼 쓴 수첩은 드로잉 기술의 연마 과정 혹은 시각 경험이나 상상의 기록물이기 때문이다. 드로잉은 스케치북에서 시작하여 생각이 결론지어진 드로잉 혹은 다른 재료의 완성작으로 무르익기도 한다. 예를 들어, 레오나르도 다 빈치의 복잡한 도안들은 과학적 연구 유형의 스케치이다. 그의 드로잉 〈측면

6.2 레오나르도 다 빈치, 〈측면에서 남자의 얼굴 비례〉, 1490~1495. 갈색 잉크, 목탄, 붉은 분필. 11″×8³/₄″.

Academia Venice. © 2013. Photo Scala, Florence-courtesy of the Ministero Beni e Att. Culturali.

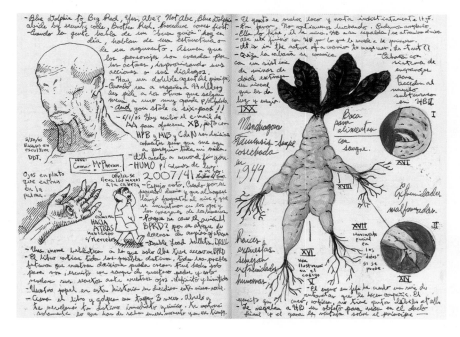

6.3 길예르모 델 토로, 〈판의 미로〉의 스케치북 페이지, 2006.

© MMVI. New Line Productions Inc. Photo appears courtesy of New Line Cinema/ Time Warner.

6.4 마틴 라미레즈, 〈무제 No. 111(기차와 터널)〉, 1960~1963년경. 조각난 종이에 과슈, 색 연필, 흑연. 15″×31″.
© Estate of Martín Ramírez.

에서 남자의 얼굴 비례〉(도판 6.2)는 인간 얼굴의 다양한 비례를 측정하며, 말 위에 탄 형상들을 스케치했다.

길예르모 델 토로는 〈돈 비 어프레이드: 어둠 속의 속삭임〉, 〈퍼시픽 림〉 외 여러 영화의 감독이자 제작자로, 스케치북에 기록과 생각을 적는다. 여기(도판 6.3)에서 그는 명예욕에 관한 사색, 다른 감독들과의 회의, 다소 이상한 형상들을 스케치하면서 2006년 작 영화 〈판의 미로〉(이 영화에 관한 설명은 제10장 참조)의 제작 과정과 방법을 찾아간다.

드로잉을 통해 대체로 외부 대상을 받아들이게 된다. 말하자면 우리는 우리 앞에 놓인 사물의 외형을 포착하기 위해 드로잉을 사용한다. 많은 이가 이런 방식으로 연필이나 펜 혹은 분필을 잡고 항아리의 빛, 나뭇잎, 풍경, 신체의 굴곡, 혹은 거울에 비친 자신의 모습을 그린다. 무어의 〈터널 피난처의 원근법〉(도판 6.1 참조) 역시 궁극적으로 이러한 목적의 드로잉이다. 드로잉은 예술가의 전문가적 소양이자 우리를 위해 재창조된 세계이다.

이와 대조적으로 드로잉은 외부 세계에 무언가를 투사하고, 이를 통해 우리는 경험의 기억이나 미래의 전망을 상상한다. 드로잉은 오로지 우리의 심상으로만 존재하는 이러한 것들을 그릴 수도 있다. 멕시코계 미국인 화가 마틴 라미레즈는 생애 대부분을 정신병원에서 지내며 강렬한 인상을 주는 드로잉 몇 점을 남겼다. 이 드로잉에서 기차는 불가능한 터널을 지나간다(도판 6.4). 마치 건축가가 새로운 구조를 계획하듯이 예술가들은 이러한 드로잉처럼 상상에 기반을 둔 작품을 만든다. 레오나르도 다 빈치의 드로잉은 투사적인 경향이 있는 반면, 델 토로의 스케치북은 두 가지 접근 방식을 결합시켰다. 오늘날 유럽과 미국의 예술가들은 일반적으로 후자의 드로잉 경향을 보이며 드로잉의 정의를 확장시키는데, 이번 장의 말미에 살펴볼 것이다.

많은 예술가들이 드로잉을 매우 중요한 창작 과정으로 여긴다. 조각가 리처드 세라를 예로 들어보자. "드로잉에 몰입하다 보면 원래 의도했던 작업에서 벗어나는 수가 있다. 하지만 걱정할 문제는 아니다."[1] 이와 대조적으로 키스 해링은 드로잉의 직접성을 높이 여긴다. "드로잉은 선사시대 이래로 유사한 방식이다. 드로잉은 사람과 세상을 마술을 통해 한데 아우른다."[2]

파블로 피카소와 같은 예술가는 어린 시절 드로잉에 비범한 재능을 보였다. 반면 폴 세잔과 빈센트 반 고흐 등의 예술가는 처음부터 드로잉에 재능을 보인 건 아니지만 성실한 노력으로 기술을 발전시켰다. 그들은 초기의 어려움

6.5 빈센트 반 고흐, 〈목수〉, 1880년경. 검은 크레용. 22″×15″.
Kröller-Müller Museum, Otterlo, netherlands.

네가 나에게 편지로 화가가 될 거라고 말했던 그때를 지금도 생생하게 기억한다. 나는 불가능한 일이라고 여겨 귀담아듣지 않았다. 하지만 원근법에 관한 책을 읽고 내 의심은 곧 사라졌다. … 일주일 후 나는 스토브, 의자, 테이블, 창문(그들이 놓인 장소와 다리) 등 부엌의 실내를 그렸다. 깊이와 적절한 원근의 드로잉은 나에게 마법과 같은 순수한 순간으로 여겨졌다. 하나를 제대로 드로잉하면 무수히 많은 다른 사물들도 드로잉하고픈 열망을 떨쳐버릴 수 없을 것이다.[3]

6.6 빈센트 반 고흐, 〈손으로 머리를 감싼 노인〉, 1882. 종이에 연필. 19^{11}/_{16}″×12^{3}/_{16}″.
Van Gogh Museum, Amsterdam (Vincent van Gogh Foundation).

에도 꾸준히 학습했는데, 이러한 예는 시각과 드로잉이 타고난 재능이 아니라 학습 과정을 통해 습득된다는 사실을 보여준다.

　반 고흐는 시각과 회화에 관한 상당 부분을 드로잉을 연습하며 배웠다. 예술가로서 활동을 막 시작했을 무렵 짧은 이력으로 드로잉 〈목수〉(도판 6.5)를 그렸다. 비록 경직되고 비례가 서툴지만, 고흐의 주의 깊은 관찰력과 세부에 대한 관심이 잘 나타난 드로잉이다. 동생 테오에게 쓴 편지에서 연필과 크레용으로 세계를 그리기 위해 얼마나 고투했는지를 보여준다. 다음은 고흐가 역경과 돌파구를 회상하는 대목이다.

예술을 형성하기

빈센트 반 고흐(1853~1890) : 드로잉의 완전한 습득

6.7 빈센트 반 고흐,
〈펠트 모자를 쓴 자화상〉,
1888. 캔버스에 유화.
$17^{1}/_{4}''\times14^{3}/_{4}''$.

Van Gogh Museum,
Amsterdam (Vincent van
Gogh Foundation).

빈센트 반 고흐는 뚜렷한 예술적 재능의 소유자는 아니었다. 그에게 예술은 소통 수단의 하나였다. 화가가 되기로 결심한 그는 색보다 먼저 드로잉을 익히기로 했다. 동생인 테오에게 쓴 편지를 보면 고흐가 드로잉에 얼마나 공을 들였으며 당시 자신의 드로잉 방식에 얼마나 많은 반항적 태도와 불만을 가지고 있었는지를 알 수 있다.

반 고흐는 한때 미술품 상인과 평신도 선교사로 활동했다. 이후 전통적인 기법을 가르치는 사설 드로잉학교에 등록하기도 했다. 대부분의 미술학교에서 학습 도구로 사용했던 인체 석고상부터 드로잉했다. 하지만 반 고흐는 이러한 틀에 박힌 방식을 혐오했다.

나는 석고 드로잉이라면 질색이다. 석고상 대신에 한 쌍의 팔과 발을 스튜디오에 걸도록 했다. 하지만 아직 드로잉에 사용해본 적은 없다. 한 선생이 나에게 아카데미의 가장 형편없는 선생조차도 쓰지 않는 드로잉이라고 말했다. 나는 평정심을 유지했다. 하지만 집에 돌아와 이에 몹시 분개하여 석고들을 석탄 통에 내던져 부쉈다. 그리고 나는 생각했다. 당신이 완전히 하얀 소금기둥이 되거나 혹은 살아 있는 사람의 손과 발이 더 이상 존재하지 않는다면, 그때라면 나는 석고상을 다시 그릴 것이다. 그렇지 않고서는 다시는 석고상을 그리지 않겠다.[4]

반 고흐는 살아 있는 것을 드로잉할 때 한 번 잡으면 몇 시간이고 몰두할 만큼 흥미를 느꼈다.

토르소에서 시작한 새로운 드로잉은 충만하고 확장된 느낌이다. 50개가 충분치 않다면 100개라도 그릴 것이다. 여전히 부족하다면 그 이상이라도 나는 내가 원하는 것을 얻을 때까지 그릴 것이다. 모든 것은 둥글다. 형태에서 시작하고 끝나는 것이 아니다. 유일무이하고 조화로운 생명체를 이룬다.[5]

그는 사진과 같은 정확성을 표현하려 집착하지 않았다. 반 고흐는 스케치하는 순간의 분위기와 기운을 포착하기를 바랐다. "나는 손이 아니라 몸짓, 수학적으로 정확한 머리가 아닌 전체적인 표현… 말하자면 삶을 그리고자 한다."[6]

1888년 그는 프랑스 남부로 이사했다. 그 후 2년 간 유명한 회화작품의 대부분을 그렸고, 회화와 더불어 부단히 드로잉 작업을 병행했다. 드로잉 〈어사일럼 정원의 아이비와 나무들〉(도판 6.8)은 1890년 회화작품의 밑그림이다. 그는 동생 테오에게 주제를 설명했다. "두툼한 나무줄기를 아이비가 감싸고 있다. 땅은 아이비와 페리윙클이 감싸고 있다.

그리고 돌 의자와 장미 숲은 차가운 그림자로 창백해졌다. 전경에 한 쌍의 나무를 녹색, 보라, 분홍색 꽃들이 받치고 있다."[7] 드로잉은 엄청나게 분주히 움직인 펜의 획들과 빽빽한 구성으로 이 장면을 묘사할 당시 느꼈던 절박함을 표현하고 있다.

반 고흐는 단순한 드로잉 형식으로 대상을 재빨리 포착하는 능력을 칭찬했다(도판 6.21 참조). 1888년 말경에, "나는 일본풍의 극도로 명확함을 선망한다. 그것은 둔탁하지 않고 너무 서두르지도 않는다. 숨쉬기만큼 단순하고 단추 채우기만큼이나 쉽게, 그러나 확신에 찬 몇 번의 필획으로 형상을 그린다. 아, 나도 몇 번의 필획으로 형상을 구사해야만 한다."[8]고 말했다.

반 고흐는 드로잉과 고투하면서 화가에게 있어 드로잉의 중요성을 날마다 확인했다. 이는 1888년 테오에게 쓴 편지에 잘 나타나 있다. "붓이든 펜이든 얼마나 절박하게 직접적으로 그리는지, 너는 결코 알 수 없다."[9] 당시 대부분의 사람은 그의 예술적 가치를 알아보지 못했다. 하지만 오늘날 반 고흐의 드로잉과 회화는 세계 도처의 주요 미술관에서 전시되고 있다.

6.8 빈센트 반 고흐, 〈어사일럼 정원의 아이비와 나무들〉, 1890. 종이에 갈대 펜과 펜 잉크. $24^{1}/_{2}''\times18^{1}/_{2}''$.
Van Gogh Museum, Amsterdam (Vincent van Gogh Foundation).

〈손으로 머리를 감싼 노인〉(도판 6.6)은 〈목수〉를 그린 지 2년 후에 그린 작품이다. 반 고흐는 2년 사이에 엄청나게 진척된 시각과 드로잉을 선보인다. 형상의 고독과 배경의 암시뿐 아니라 노인의 슬픔을 묘사하는 일도 가능해졌다. 겹쳐진 선들은 고흐가 확신에 찬 감각적 손놀림으로 재빠르게 그렸음을 보여준다.

좋은 드로잉은 단순해 보인다. 하지만 수년간 인고의 작업 시간을 거쳐야만 쉽고 효과적인 드로잉을 얻을 수 있다. 한 이야기에 따르면 단지 몇 개의 선으로 그린 드로잉에 어떤 이가 다소 불쾌감을 느끼며 작가인 콘스탄틴 브랑쿠시에게 "이런 건 얼마 만에 그립니까?"라고 물었다고 한다. 브랑쿠시의 답은 "40년."이었다.[10]

드로잉의 목적

드로잉은 기능에 따라 목적을 대략 세 가지로 구분할 수 있다.

- 시각 경험, 기억 혹은 상상한 것을 표기하거나 스케치, 기록하기 위한 목적
- 다른 작품, 즉 주로 좀 더 크고 복잡한 작품을 위한 습작이나 준비 과정
- 그 자체로 완결된 예술작품

첫째 기능의 사례로 서두에 살펴본 헨리 무어의 〈터널 피난처의 원근법〉과 방금 살펴본 빈센트 반 고흐를 들 수 있다. 둘째 경우는 작업준비 도구로서 서구 미술의 전통이다. 예를 들어, 미켈란젤로의 〈기대어 있는 남성의 누드 습작〉(도판 6.9)는 시스티나 성당 천장화(도판 17.10b 참조)를 완성하기 위해 그린 세부습작들이다.

미켈란젤로의 습작들은 그가 주의 깊이 관찰하고 그리며, 연구하고 발견한 것들을 기록하고 있다. 그의 해부학적 지식은 근육들을 분별하는 데 도움을 주었다. 형상의 머리, 어깨, 팔로 이어지는 흐름은 미켈란젤로의 관찰력뿐 아니

6.9 미켈란젤로 부오나로티, 〈기대어 있는 남성의 누드 습작〉, 1511년경. 철필 밑그림 위에 붉은 분필. $7^5/_8" \times 10^1/_4"$.
The British Museum ⓒ The Trustees of the British Museum.

6.11 파블로 피카소, 〈게르니카〉를 위한 구성 연구, 1937년 5월 9일. 흰 종이에 연필. 9¹/₂″×17⁷/₈″.
Museo Nacional Centro de Arte Reina Sofia, Madrid, Spain. © 2013 Estate of Pablo Picasso/Artists Rights Society (ARS), New York.

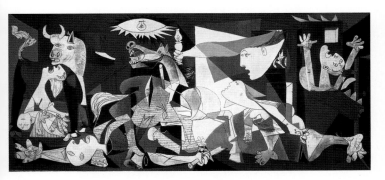

6.12 파블로 피카소, 〈게르니카〉, 1937. 캔버스에 유화. 11′6″×25′8″.
Museo Nacional Centro de Arte Reina Sofia, Madrid, Spain. Art Resource/ Scala, Florence/John Bigelow Taylor. © 2013 Estate of Pablo Picasso/ Artists Rights Society (ARS), New York.

6.10 파블로 피카소, 〈게르니카〉를 위한 첫 번째 구성 연구, 1937년 5월 1일. 파란 종이에 연필. 8¹/₄″×10⁵/₈″.
Museo Nacional Centro de Arte Reina Sofia, Madrid, Spain. © 2013 Estate of Pablo Picasso/Artists Rights Society (ARS), New York.

라 시각적으로 통합하는 감각에 바탕을 두고 있다. 그는 우리가 보듯이 여러 개의 손을 반복해서 그리는 연습의 필요성을 느꼈다. 짙은 붉은 색의 형상을 위해서 미켈란젤로는 분명 분필의 끝을 갈았다.

대체로 재빠르게 그린 단순하고 작은 스케치는 좀 더 크고 복잡한 작품의 출발점이다. 예술가는 드로잉을 통해서 전체 구도나 밀도 있는 세부 표현 등의 문제를 해결할 수 있다. 전체 구도나 밀도 있는 세부 표현 등의 문제를 해결할 수 있다. 예를 들면, 피카소는 〈게르니카〉(도판 6.10~12)에 앞서 많은 습작을 했다. 게르니카는 11×25피트가 넘는데 엄청난 크기로나 의미상으로나 중요한 작품이다(도판 23.16에서 대형 도판으로 볼 수 있다). 피카소의 습작 45점이 날짜별로 남아 있어 이 중요작품의 진행·발전 과정을 보여준다.

게르니카의 맨 처음 드로잉에서 중앙 상단부에 짙은 형태가 있다. 다음의 드로잉을 보면 피카소에게 중요한 상징인 램프를 든 여인으로 바뀌었다. 여인은 우측 상단의 집 밖으로 몸을 기울이고 있다. 좌측 황소의 등에는 새가 있다. 황소와 여인, 그리고 램프는 최종 회화 작업에서 중요한 요소들이다. 단숨에 그린 듯하지만 재빠른 몸짓의 선들은 크고 복잡한 회화의 핵심적인 정수를 담고 있다.

비록 예술가들이 예비 단계의 스케치를 완성작으로 여기지 않을지라도 선구적 예술가의 습작은 종종 고유한 미의 진가와 창의적 과정을 드러내는 소중한 것으로 간주된다. 피카소는 최초의 아이디어에서부터 최종 그림까지의 과정을 기록하는 일의 중요성을 인식하고 있었다.

그림의 단계가 아니라 그림으로 변모하는 과정을 사진으로 기록하는 일은 무척 흥미롭다. 아마 꿈을 구체화하는 두뇌 과정으로 볼 수도 있다. 그런데 몹시 신기한 사실 하나가 주목을 끈다. 근본적으로 그림은 변하지 않는다. 외형의 변화에도 불구하고 최초의 '시각'은 거의 그대로이다.[11]

카툰(cartoon)은 또 다른 유형의 예비적 과정으로서 드로잉이다. 카툰은 본래 **프레스코**(fresco)화, **모자이크**(mosaic), 태

6.13 드로잉 도구와 그에 따른 특성들.

6.14 선영의 유형들.

a. 선영.

b. 교차 선영.

c. 윤곽 선영.

피스트리 등 큰 작품을 편람하기 위해 다른 매체로 제작한 실측 드로잉을 뜻한다. 종종 그 흔적을 따라서 겹쳐 그리곤 한다. 미술 전문가들은 통상 이런 의미로 카툰이란 용어를 사용한다. 요즈음의 카툰은 유머와 풍자를 담은 서사적 드로잉을 이르는 일반적인 용어다. 카툰과 만화는 가장 널리 즐기는 드로잉으로 이 장의 마지막에서 다룰 것이다.

오늘날 많은 예술가에게 드로잉은 매체이자 완성작품이다. 찰스 화이트, 낸시 스페로, 줄리 메레투의 작업은 이러한 유형의 드로잉이다.

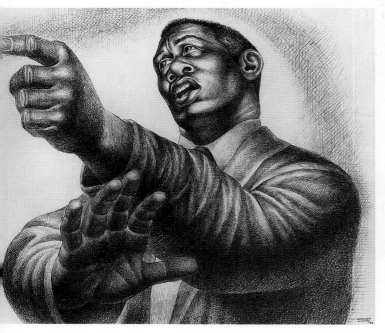

도구와 기법

도구와 종이 유형에 따라서 드로잉의 개성이 다르다. 매체와 예술가의 기법이 상호작용하며 드로잉 완성작의 본질을 결정한다. 드로잉 도구(도판 6.13) 저마다의 다른 특질을 보여준다. 건조하고 정련된 선도 있고 습윤하고 표현적인 선도 있다. 누르는 힘에 따른 감응도도 알 수 있다. 가령 중앙의 붓은 가장 민감하게 반응하고, 가장 아래 펜은 힘에 따른 반응차가 거의 없다.

예술가들은 그림자나 입체감을 표현하기 위해 평행한 선들의 열을 사용한다. 이러한 평행한 선들을 **선영**(hatching)이라고 하는데, 각기 다른 방식에 따라 선영의 유형에 대한 도식을 모았다(도판 6.14). 찰스 화이트의 〈연설가〉는 **교차 선영**(cross-hatched)한 잉크 선으로 인물의 형체와 몸짓을 힘 있게 표현했다(도판 6.15). 반면 **윤곽 선영**(contour hatching)을 통해 화이트는 인물에 조각적 무게감을 준다. 오른손과 팔의 단축적 표현은 드로잉의 극적 효과를 더한다. 선영은 주로 판화가가 형체와 음영 표현을 목적으로 사용한다(제8장 참조).

종이의 질감이나 종류도 드로잉 효과에 지대한 역할을

6.15 찰스 화이트, 〈연설가〉, 1952. 보드에 펜과 검은 잉크, 흑연 연필. 22$^{13}/_{16}$″×29$^{15}/_{16}$″×3$/_{16}$″.

Collection of Whitney Museum of American Art, New York. Purchase. 52.25. Photo by Geoffrey Clements, New York © 1952 The Charles White Archives.

한다. 대체로 드로잉 표면은 부드럽지만, **요철**(tooth)이 있는 거친 입자의 질감인 종이도 있다. 조르주 쇠라의 〈메아리〉(도판 6.18)은 요철이 있는 종이에 그려 완성작에 질감이 전해지는 드로잉이다.

건성 매체

건성 드로잉 매체로 연필, **목탄**(charcoa), **콩테**(conté), **크레용**(crayon), **파스텔**(pastel)이 있다. 연필은 대개 흑연(탄소결정체)으로 만들어진다. 강도는 다양한데, 부드러운 연필일수록 선이 짙고 강한 강도의 연필은 연하다.

연필의 강도와 종이 질감에 따라서 명암과 선의 특징이 달라진다. 연필 측면을 이용하거나 선영을 반복하여 넓이와 길이를 다양하게 표현할 수 있다. 예술가는 연필의 압을 구사하며 명암을 만든다.

움베르토 보치오니의 〈마음의 상태: 작별〉(도판 6.16)은 다양한 도구와 기법을 사용한 드로잉으로서 예리한 선, 목탄의 측면 획, 선영과 그림자 등을 볼 수 있다.

오늘날 사용하는 목탄은 선사시대 사람들이 동굴 벽에 그릴 때 사용하던 것과 유사하며, 둘 모두 나무로 된 숯 막대기이다. 목탄은 어두운 부분을 재빨리 그릴 수 있다. 단단하고 부드러운 정도가 다양하여 초심자나 전문가 모두 적절하게 골라 쓸 수 있다. 목탄가루는 종이 표면에 잘 고착되지 않기 때문에 쉽게 그릴 수 있지만 흐려지고 지워진다. 이러한 특징은 장점이기도 하고 단점이기도 한데, 쉽게 수정할 수 있지만 완성작이 손상되기도 쉽기 때문이다. 따라서 목탄으로 완성한 드로잉은 종이 위에 목탄이 잘 자리 잡고 흐려지지 않도록 **접착액**(fixative)을 뿌려 고정시킨다. 목탄은 부드러운 회색부터 진한 벨벳 감촉의 검은색까지 다채로운 빛깔의 어둠을 만들어낸다.

비야 셀만스의 〈거미줄 #5〉(도판 6.17)는 여러 단계의 회색조가 인상적인 드로잉이다. 동심원을 섬세하게 그리면서 거미줄이 좌측 상단의 검은색에서 모습을 드러낸다. 그녀는 단지 검은색만 칠하며 종이가 보이도록 하얗게 남긴 부분을 남겨둔다. 거미줄의 찢어지고 미완성인 부분도 포착했다.

콩테 크레용은 흑연에 점토를 섞어 스틱 형태로 압축하여 만든다. 다양한 선이나 넓은 획을 그릴 수 있으며, 목탄보다 훼손에 강하다. 밀랍이 섞인 크레용은 아동용으로 합

6.16 움베르토 보치오니, 〈마음의 상태: 작별〉, 1911. 종이에 목탄과 콩테 크레용. 23″×34″.
Museum of Modern Art (MoMA) Gift of Vico Baer. Acc. n.: 522.1941 ⓒ 2013. Digital image The Museum of Modern Art, New York/Scala, Florence.

6.17 비야 셀만스, 〈거미줄 #5〉,
1999. 종이에 목탄.
22″×25½″.
Private Collection, NY. Courtesy
McKee Gallery, NY.

하며 노련한 예술가들은 잘 사용하지 않는데, 이는 유연성
이 떨어지고 시간이 지나면 대부분 색이 바래버리기 때문
이다. 왁스 크레용으로 칠한 획들은 잘 섞이지 않아 밝은 혼
색을 얻기 어렵다.

　조르주 쇠라의 드로잉 〈메아리〉(도판 6.18)은 콩테 크레
용으로 명암대비(키아로스쿠로)를 통해 3차원의 환영을 만
들었다. 쇠라는 실제로 무수히 많은 선을 그었다. 하지만
최종 드로잉 단계에서 개별적인 선은 전체적인 빛과 어둠
의 섬세한 질감 효과로 스며들었다. 그는 요철이 있는 종이
위와 콩테 크레용을 택했는데, 기본형과 빛과 그림자의 상
호작용에 집중하기 위해서이다.

　적색, 백색, 흑색의 자연석회는 고대부터 사용된 드로
잉 매체이다. 파스텔은 17세기에 생산된 것으로, 자연석회
와 성질이 유사하다. 접착제를 거의 넣지 않고 안료를 주
재료로 만들어 색이 산뜻하고 순수하다. 말릴 필요가 없으
며 그림의 건조 전후에 색채 변화가 없다. 그림을 건조하
기 이전과 이후에 색채가 변하는 일은 종종 있다. 부드러
운 파스텔은 풍성한 세부 표현보다는 대담한 작업에 영감
을 준다. 손가락이나 종이로 가볍게 문지르고 부드럽게 흐
리며 색을 섞는다. 파스텔은 과하지 않은 작업으로 무척

6.18 조르주 쇠라, 〈메아리〉, 〈아스니에르에서의 물놀이〉를
위한 습작, 1883~1884. 종이에 검은 콩테 크레용.
12⁵/₁₆″×9⁷/₁₆″.
Bequest of Edith Malvina K. Wetmore. Yale University Art
Gallery, New Haven, Connecticut, USA.

6.19 로살바 카리에라, 〈나침반을 쥔 소녀의 초상〉, 1725~1730.
아카데미아 베니스 미술관. 종이에 파스텔. $13^{3}/_{8}$″×$10^{1}/_{2}$″.
ⓒ Cameraphoto Arte, Venice.

놀라운 결과를 낸다.

베니치아의 초상화가 로살바 카리에라는 18세기 초 수십
점의 파스텔 작품을 남겼다. 〈나침반을 쥔 소녀의 초상〉(도
판 6.19)은 그녀의 매체 감수성을 보여준다. 대개 단단하고
입자가 고운 파스텔은 완성작에 섬세한 색조를 넣어 부드
러운 표면 처리에 사용한다. 파스텔을 짧은 획으로 가볍고
능숙하게 다룬 솜씨와 매우 부드러운 종이를 사용하여 마
치 유화로 그린 듯한 효과를 낸다.

프랑스 화가 에드가 드가는 말년에 유화에서 파스텔로
매체를 바꾸었다. 종종 이 둘을 섞어 사용했다. 파스텔의
풍부한 색감과 섬세한 조화를 잘 활용한 화가이다. 치밀한
구성일지라도 그의 구도는 마치 일상의 우연, 순간 포착처
럼 보인다. 〈목욕 후 아침식사(젊은 여인의 몸 닦기)〉(도판
6.20)는 대담한 윤곽선으로 전체 화면에 운동감을 준다.

액성 매체

검은색과 갈색 잉크는 가장 보편적인 드로잉 물감이다. 어

6.20 에드가 드가, 〈목욕 후 아침식사(젊은 여인의 몸 닦기)〉, 1894년경.
종이에 파스텔. $39^{1}/_{4}$″×$23^{1}/_{2}$″.
Private Collection/Photo ⓒ Christie's Image/The Bridgeman Art Library.

떤 붓 드로잉은 붓으로 물을 섞어 **담채**(wash)로 드로잉하기
도 한다. 이러한 잉크 드로잉은 수채화와 비슷하다. 전통적
인 펜-잉크뿐 아니라 동물의 털이나 식물섬유로 만든 펜이
최근 널리 사용된다.

19세기 일본 예술가 호쿠사이는 능숙한 솜씨로 왕성한
활동을 했다. 전 생애 동안 대략 13,000점의 판화와 드로
잉을 제작했다고 전한다. 〈샤미센을 조율하는 여인〉(도판
6.21)에서 예민하게 붓을 구사하며 우아한 선을 표현했다.

6.21 호쿠사이, 〈샤미센을 조율하는 여인〉, 1820~1825년경. 드로잉. 9 3/4″×8 1/4″.
Freer gallery of Art, Smithsonian Institution, washington. D.C.: gift of Charles Lang Freer, F1904.241.

아시아는 전통적으로 글씨와 그림에 같은 붓을 사용한다. 붓은 먹을 충분히 머금고 두껍고 가는 선을 자유자재로 만들 수 있기 때문에 서예 도구로서 이상적이다. 호쿠사이는 머리와 손 및 악기는 균일하고 가는 선으로, 이와 대조적으로 기모노의 주름은 대담하고 즉흥적인 획으로 처리했다.

〈우물의 엘리제와 레베카〉(도판 6.22)는 17세기 화가 렘브란트 반 린의 작품이다. 그는 액성 매체를 사용한 스케치로 재빠르게 구도를 배치했다. 다양한 두께의 펜과 잉크 획들이 그의 작업 속도를 보여준다. 그는 선영으로 어두운 부분을 처리하고, 더 어두운 부분 특히 우측 절반을 갈색 붓으로 문질러 처리했다. 절벽 아래, 엘리제의 무릎, 우측 산 정상부 등 몇몇 곳은 불투명 수채 물감인 흰색 **과슈**(gouache)로 밝게 처리했다. 이 드로잉은 몇 세기 후 렘브란트 연구자들이 전혀 생각하지 못했던 렘브란트의 즉흥적인 면모를 보여준다. 하단 글씨는 이후 소장자의 글씨이다.

최근 작가인 낸시 스페로는 대개 액성 매체로 드로잉하며, 그 자체를 완성작으로 여겼다. 〈평화〉(도판 6.23)는 그중 하나로, 1968년 베트남 전쟁의 갈등이 최고조일 당시 전

6.22 렘브란트 반 린, 〈우물의 엘리제와 레베카〉, 1640년대. 갈대 펜과 갈색 잉크, 갈색 담채와 흰 과슈. $8\frac{1}{4}'' \times 13\frac{1}{16}''$.
National Gallery of Art, Washington D.C. Widener Collection 1942.9.665.

쟁에 반대하며 그린 작품이다. 그녀는 검은 잉크와 흰색 과슈로 납작한 헬리콥터에 득의양양하게 선 인물 형상을 스케치했다. 마르기 전에 인물 형상 주위에 잉크로 후광을 만들었다. 재빠른 붓의 운행과 우연의 구도는 작품의 역동과 충동을 드러낸다.

만화와 그래픽 노블

만화는 연속적인 드로잉 조형이다. 인쇄 만화는 고대 이집트 벽화, 중세 태피스트리, 그리고 1730년대 제작된 일련의 판화 등으로 발전한 장르의 정점을 대표한다. 100여 년간 신문의 지면을 통해 대중성을 얻었다. 〈잠의 나라 아기 네모〉(도판 6.24)는 아이들의 환상적인 꿈을 그린 이야기로, 초기 신문 만화 중 가장 상상력이 풍부한 것으로 꼽힌다. 예시 장면은 전체의 마지막 부분으로, 튜바 연주자가 자신이 연주하는 모든 악보만큼이나 긴 악기를 주체하지 못하는 모습이다.

최근 만화는 특이하거나 중요한 소재를 다루며 좀 더 진지한 조형 장르가 되었다. 1980년대 제이미와 마리오 형제는 로스앤젤레스를 기반으로 한 길버트 헤르난데즈란 팀으로 활동했다. 〈사랑과 로케트〉는 가장 오래 연재한 대안 만화이다. 남부 캘리포니아, 멕시코계 미국 사회에 직면한 갱

6.23 낸시 스페로, 〈평화〉, 1968. 종이에 과슈와 잉크. $19'' \times 23\frac{3}{4}''$.
© Estate of Nancy Spero/Licensed by VAGA, New York, NY.

6.24 윈저 맥케이, 〈잠의 나라 아기 네모〉(세부), 1906년 4월 4일 '뉴욕 해럴드' 인쇄.

조직의 삶, 사랑과 로맨스, 그리고 사회 문제를 연재로 다루었다. 1996년 연재를 마친 길버트는 상상력이 풍부한 단편을 그리기 시작했고, 2000년 〈만화의 공포〉(도판 6.25)라는 책으로 묶었다. 폭넓은 개성과 주제를 다루었다(전부를 책으로 출판하지는 못했다). 예를 들어 길버트는 헤르만 멜빌의 고전 소설 모비딕을 6개의 구불구불한 프레임에 녹였다.

그래픽 노블은 좀 더 야심 차게 책 분량으로 이야기를 전개한다. 이러한 소설 유형의 수요가 늘어나면서 주요 출판사들은 앞장서서 예술가를 찾아 그들의 작업을 전국적으로 배포했다. 마르잔 사트라피의 〈페르세폴리스〉(도판 6.26)는 성공 사례로, 1979년 테헤란의 급진적인 가정에서 자란 소녀의 이야기이다. 대담하고 단순한 드로잉은 지적인 청년의 수정처럼 맑은 내레이션과 잘 어울린다. 지금 보고 있는 프레임은 (프랑스에서 처음 출판된 것으로) 혁명논리를 주장하는 정권이 이란-이라크 전쟁으로 자신들의 존재를 증명하는 방식에 대한 작가적 비판을 담고 있다. 이란-이라크 전쟁은 백만 명의 생명을 희생시켰다. 새 정권 아래에서 작가가 느끼는 불편함뿐 아니라 그녀의 애국심도 볼 수 있다. 그녀는 인터뷰에서 "이란은 나의 어머니이다. 그녀가 미치광이건 아니건 나는 그녀를 위해 목숨을 내놓을 수도 있다. 어쨌든 그녀는 나의 어머니이기 때문이다."라고 말했다.

〈페르세폴리스〉를 그림 없이 이야기할 수도 있다. 하지만 다른 그래픽 노블 작가와 마찬가지로 사트라피는 말과 이미지를 결합시켜 그 힘을 배가했다. 그녀는 "이미지는 글쓰기 방식이다. 글쓰기와 그림 그리기에 모두 재능이 있는데 굳이 하나만 택한다는 건 어색하고 부끄러운 일이다. 나

6.25 길버트 헤르난데즈, 〈만화의 공포〉 표지, 2000.
Courtesy Fantagraphics Books, Inc. © Gilbert Hernandez, 2007.

6.26 마르잔 사트라피, 〈페르세폴리스〉의 페이지, 2001.
L'association, Paris.

는 둘 다 하는 게 좋다고 생각한다."[12]고 말했다.

추상 만화는 만화예술의 첨단으로, 보는 이 스스로 이야기를 만들도록 한다. 야누쉬 야보르스키 만화의 각 프레임은 비재현적인 붓질과 말풍선 안에 말 대신 낙서로 채워졌다(도판 6.27). 심지어는 제목도 달지 않고 보는 이의 상상에 맡긴다.

최근의 접근들

오늘날 예술가들은 드로잉의 정의를 확장시켜 사용한다. 많은 이가 다른 매체와 결합하여 작품을 완성할 때 사용한다. 일부 예술가들은 새로운 매체 새로운 방식의 작업을 드로잉이라 칭한다. 왜냐하면 그들의 작업을 기술할 이름이 딱히 없기 때문이다. 예를 들어, 줄리 메레투는 비슷한 크기로 드로잉도 하고 페인팅에도 사용한다. 〈곤드와나 섬으로의 귀환〉(도판 6.28)은 색지 견본을 잘라 붙이고 잉크 선을 그렸다. 추상적인 드로잉이지만, 그녀가 사용한 형들은 오늘날 대량 생산 사회의 공공 공간을 연상하게 한다. 드로잉은 전통적으로 유기적인 절차를 따른다. 반면 그녀의 작업은 전혀 수작업처럼 보이지 않는다. 오히려 자연과 인공 생산의 사이이다.

크리스틴 이베르는 청색 마스킹 테이프를 직접 벽에 붙여 선을 만든다. 각 전시마다 별도의 작업을 하는데, 선은 우리의 공간지각에 영향을 미친다. 예를 들어, 〈재인식〉(도판 6.29)에서 여러 개의 얇은 사선은 수직과 수평의 명료한

6.27 야누쉬 야보르스키, 무제 추상 만화, 2001. 종이에 잉크와 수채 물감.
Courtesy of the artist.

6.28 줄리 메레투, 〈곤드와나 섬으로의 귀환〉, 2000. 캔버스에 잉크와 아크릴. 8′×10′.
Collection A & J Gordts-Vanthournout, Belgium. Courtesy of the artist and Marian Goodman Gallery.

6.29 크리스틴 이베르, 〈재인식(시각 #2)〉, 2009~2010. 벽에 파란 테이프와 풀. 벽면 길이 대략 110″×높이 대략 35″. 웨슬리 칼리지 문화센터와 데이비스박물관에 설치.
Photo © Christine Hiebert.

섬세한 세부를 정확하고 수고스럽게 옮겨 그리며 이상야릇한 아름다움의 이미지를 만들어낸다.

전자 드로잉 매체가 몇 년간 유용하게 사용되었고, 새로운 디지털 기기로 드로잉이 좀 더 용이해졌다. 영국의 화가 데이비드 호크니는 아이패드로 가장 정교한 드로잉 작품을 만든다(도판 6.31). 2011년 몇 달에 걸쳐 날마다 드로잉을 하며 자신의 스튜디오 근교 시골의 봄을 그렸다. 모두 유리 스크린 위에 손가락으로 그리고 구성에 맞게 색을 골랐다. 그는 이 작업에 관하여 다음과 같이 말했다. "밖에서 그림을 그릴 수 있도록 휴대용 압축 튜브 물감을 발명하지 않았다면, 당신은 인상주의를 보지 못했을 것이다. 기술은 언제나 사건에 영향을 미치며, 그림에도 확실히 그렇다. 나도 기술을 따라간다. 나의 작업은 그러한 기술의 측면이 있다. 그리고 놀랍도록 새로운 도구임이 확실하다."[13] 52개의 부

6.30 잉그리드 칼라메, 〈#334 드로잉(아르세로미탈 강철과 L.A. 강의 추적)〉, 2011. 마일라를 따른 색연필. 115 $\frac{1}{4}$″×75″×3 $\frac{1}{4}$″.
Courtesy of Susanne Vielmetter Los Angeles Projects and James Cohan Gallery, New York/Shanghai.

지각을 방해한다. 그린 선처럼 보이지만 실제로는 벽에 거침없이 '그린' 테이프이다. 전시가 끝나면 테이프를 흔적 없이 제거한다.

잉그리드 칼라메의 드로잉은 요철 표면을 탁본하는 일부터 시작한다. 그녀는 〈#334 드로잉〉(도판 6.30)을 제작하기 위해 북부 뉴욕 주의 버려진 제철 공장과 로스앤젤레스 수상도로를 방문했다. 그 두 지역을 겹쳐서 탁본하고 각각의 층마다 다른 색연필로 그렸다. 최종 드로잉의 색채는 서로 다른 지역을 탁본한 것이다. 우리의 아래에 있는 층의 가장

6.31 데이비드 호크니, 〈2011년 1월 4일 동부 요크셔, 울드게이트에 봄이 옴〉, 2011. 아이패드 드로잉. 56 $\frac{3}{4}$″×42 $\frac{1}{2}$″. 52개의 부분 중 하나.
ⓒ David Hockney.

분들로 이루어진 작업일지라도 한 점의 드로잉이다. 이는 삶에 다가온 단 한순간의 지평임을 보여준다.

이 장에서 예시작품들을 통해 살펴본 바와 같이 드로잉은 형상을 통한 직접적인 소통방식이다. 우리는 스케치, 예비적 습작, 혹은 완성품으로서 예술가의 드로잉을 보며 그의 생각, 감정, 경험, 상상을 공유할 수 있다.

다시 생각해 보기

1. 예술가는 왜 드로잉을 하는가?

2. 드로잉 매체를 구분하는 두 가지 주요 범주는 무엇인가?

3. 예술가의 드로잉 방식은 예나 지금이나 비슷한가?

시도해 보기

빈센트 반 고흐가 그린 두 점의 드로잉(도판 6.5와 6.6)을 면밀히 연구해보자. 인물의 팔다리와 몸체의 굴곡을 좀 더 잘 표현한 드로잉은 무엇인가? 대상의 존재적 무게를 더 잘 표현한 것은? 화가는 이러한 의도를 성취하기 위해 어떤 기법을 사용했는가?

핵심용어

과슈(gouache) 불투명한 수용성 물감
담채(wash) 물감이나 먹을 옅고 투명하게 처리한 층
카툰(cartoon) 프레스코화, 모자이크, 태피스트리와 같은 대형작품을 전체적으로 보기 쉽도록 다른 매체로 옮겨 그린 실물 크기의 해학적이고 풍자적인 드로잉

콩테 크레용(conté crayon) 18세기 말 발명된 드로잉 매체. 흑연을 주재료로 하여 연필과 비슷하지만, 점토와 밀랍을 첨가하여 만든다.
선영(hatching) 선을 평행으로 겹쳐 명암을 주는 기법

7 회화

7.1 게르하르트 리히터, 〈추상 회화〉, 1984. 캔버스에 유화. $17'' \times 23^5/_8''$.
ⓒ Gerhard Richter 2013.

회화는 대개 드로잉으로 자연스럽게 시작하며 종종 물감으로 드로잉하는 경우도 있다. 게르하르트 리히터의 〈추상 회화〉(도판 7.1)에서 물감과 물감의 칠 과정은 중요한 회화적 메시지를 차지한다. 리히터의 우둘투둘한 형태의 풍경은 전경과 멀리 펼쳐진 하늘을 연상시킨다. 넓게 칠한 두툼한 유화 물감은 하늘의 부드러운 농담 변화와 대조를 이룬다.

서구에서 통상 '미술'은 회화를 뜻한다. 수 세기 동안 예술가나 관람자 모두 회화를 선호해 왔다. 이는 회화라는 매체의 오래되고 풍부한 역사, 색채가 전하는 강렬한 호소력, 그리고 무한한 상상력 때문이다.

고대인들은 식물과 광물, 점토에서 채취한 자연 안료를 이용하여 동굴에 그림을 그렸다. 프랑스 퐁 다르크의 동굴 회화는 숯과 흙의 검은색 안료를 사용했는데, 3만 년 이상 그 보존력을 유지하고 있다.

17세기 렘브란트 반 린 시대까지 화가와 그의 조수는 고운 안료와 기름이 정교하고 균질해질 때까지 일일이 손으로 섞어서 사용했다. 요즘은 튜브나 용기에 편리하게 포장되어 고급 물감을 바로 사용할 수 있다.

이번 장에서 우리는 회화의 과정에 관하여 자세히 살펴볼 것이다. 그다음으로 회화 물감의 유형별 개성과 장단점을 분석해볼 것이다.

재료와 표면

모든 물감은 **안료**(pigment), **접합제**(binder), **전색제**(vehicle)의 세 가지 요소로 구성된다. 안료는 주로 고운 분말 형태의 색소로, 이러한 안료 상태가 사람의 눈에 가장 순수하고 영롱한 색채를 준다. 리타 알브케르크의 대형작품인 〈바람의 회화〉(도판 7.2)는 물감의 원재료인 미세 분말의 특징을 잘 보여준다. 그녀는 푸른색으로 표면을 칠하고, 그 위로 바람을 불어 짙고 붉은색 안료가 흩날리도록 했다. 전체 제목은 제작 날짜와 시간을 알려준다.

안료의 색은 건조 과정에 변화 없이 안정적이고 시간이 지나도 빛바램이 없어야만 한다. 고대에는 광물이나 식물 즙 가루를 가장 보편적인 안료로 사용했으며, 동물의 소변이나 곤충의 피 등 다소 이색적인 안료도 있었다. 19세기와 20세기, 화학 산업의 발달은 합성 안료를 만들어냈다. 합성 안료는 색 안정성을 높이고, 사용 가능한 색채의 폭을 넓혔다. 또한 천연 안료와 합성 안료의 색 지속성도 향상되었다. 대부분 동일한 안료를 재료로 다양한 회화와 드로잉 물감을 생산했다.

7.2 리타 알브케르크, 〈바람의 회화 태평양 표준시 2012년 8월 1일 오후 1 : 10 : 44〉, 2012, 캔버스에 안료, 72˝×114˝.
Courtesy of Lita Albuquerque and Craig Krull Gallery, Santa Monica, California.

접합제는 안료 입자들을 결합시키고 그림 표면에 부착시키는 점성 물질이다. 접합제는 물감 유형에 따라 다양하다. 예를 들면 유화 물감은 린시드 오일, 전통 **템페라**(tempera)의 경우는 달걀노른자이다.

전색제는 물감을 액체 상태로 만들어 얇게 펼쳐 바를 수 있도록 한다. 전통적으로 유화는 테레핀유, 수채화는 물이다.

회화 표면은 **지지대**(support), 혹은 지탱할 수 있는 구조가 필요하다. 나무 패널, 캔버스 천, 종이 등이 일반적이다. 재료의 구멍을 매워 흡습성을 최소화하고 표면을 매끈하게 만들기 위해 액체 점토, 밀랍, 혹은 아교를 발라 풀칠한다. 목판과 캔버스는 수채화가 사용되는 종이와 달리 이러한 표면 처리가 필요하다. 풀칠 후 (혹은 풀칠하지 않은 경우) 화가는 고른 표면을 만들기 위해서 (대개 흰색으로) **밑 바탕칠**(primer)을 한다. 풀칠과 밑칠 작업은 일반적으로 화가들이 표면을 준비하는 과정이다.

이제는 가장 일반적인 회화 물감들을 역사적으로 출현한 순서에 따라 살펴볼 것이다.

수채화 물감

수천 년 전부터 예술가들은 수채화 물감을 사용해 왔다. 요즘의 수채화 물감도 고대 이집트 회화와 고대 중국 필사본의 물감과 거의 비슷하다.

수채화 물감(watercolor)은 안료에 접합제인 아라비아고무(아카시아 수액)를 섞어 만들며 전색제로 물을 사용한다. 오늘날 (면으로 만든) 흰 종이는 가장 일반적인 지지대로, 흡수성과 보존성이 뛰어나다. 종이는 풀칠이나 밑칠 작업이 필요 없다. 종이 그 자체가 배경이자 지지대이다. 과거에는 수채화 물감을 고체 덩어리 상태로 팔아 화가들이 원하는 농도에 맞추어 물을 섞어 사용했다. 오늘날 대부분의 전문가용 수채화 물감은 튜브 상태로 판매된다.

수채화 물감은 기본적으로 착색 기법이다. 물감을 맑고 투명한 담채로 칠한 것은 빛이 겹쳐진 색 층을 투과하여 하얀 바탕의 종이에 비친다. 하이라이트는 흰 종이를 칠하지 않고 남겨둔다. 부분적으로 **불투명**(opaque) 수채화 물감을 사용하기도 한다. 수채화는 신중하게 계획된 그림뿐 아니라 즉흥 표현에도 적합하다. 수채화는 단순한 재료이지만

7.3 존 싱어 사전트, 〈산타마리아 포르모사 강〉, 1905. 종이에 흑연과 연필, 수채 물감, 잉크. 13¹³⁄₁₆〞×19³⁄₈〞.
Gift of Mrs. Murray S. Danforth 42.223. Museum of Art, Rhode Island School of Design, Providence. Photography by Erik Gould.

수정이 쉽지 않기 때문에 고도의 기술이 필요하다. 과하게 손을 대면 신선한 맛이 떨어진다.

수채화 물감은 표현이 자유롭고 즉흥적이다. 따라서 외부세계의 인상을 재빠르게 포착하려는 화가들이 선호하는 매체이다. 또한 투명한 담채는 물, 대기, 빛, 날씨를 사생하기에 적합하다.

미국의 화가 존 싱어 사전트는 최고의 수채화가로 손꼽힌다. 〈산타마리아 포르모사 강〉(도판 7.3)은 베니스에서 곤돌라를 타고 있는 동안의 그림이다. 그의 시선과 흔들리는 배에 앉아 있는 사람들의 시선을 구분해보자. 그는 잔잔한 물결을 하얀 종이로 남겨 하이라이트를 주었다. 물결 표면에는 주변 건물의 색이 얼비친다. 다리 밑은 어둡게 칠했다. 갈필로 그린 곤돌라 봉은 강한 사선의 느낌을 주며 배의 갑판 구멍으로 내리꽂힌다. 작품은 명료하면서도 즉흥적인 인상이 매력적이다.

7.4 장다첸, 〈숨겨진 협곡, 곽희를 따라서〉, 1962.
종이에 먹과 채색. 76¼″×40⅛″.

Arthur M. Sackler Gallery, Smithsonian Institution, Washington D.C.:
Gift of the Arthur M. Sackler Foundation, S1999.119.

불투명 수채화 물감(또는 과슈)는 유럽의 중세 필사본과 페르시아 전통 미술(도판 19.8 참조) 등 여러 세기에 걸쳐 널리 사용되어 왔다. 과슈는 수채화 물감과 거의 비슷하지만 전색제로 백묵을 사용하여 불투명한 효과를 낸다. 다루기 쉽고 가격이 저렴하여 우리 시대의 디자이너와 일러스트레이터에게 인기 있다. 제이콥 로렌스의 〈집으로 가기〉(도판 4.3 참조)는 과슈의 장점을 잘 살린 작품이자 불투명한 색채의 전형적인 인상을 보여주는 예이다.

중국의 전통 수채화 기법은 물감뿐 아니라 먹을 이용한다. 종종 물감 없이 잉크만 사용하기도 한다. 중국인들은 회화를 **서예**(calligraphy)와 동일한 기원으로 여기므로, 회화에도 서체와 마찬가지로 먹을 사용한다. 아시아에서 수묵화는 수채화와 더불어 그 자체로 하나의 완결된 조형으로 발달했다.

장다첸은 고대의 전통을 계승한 중국의 근대화가로, 〈숨겨진 협곡, 곽희를 따라서〉(도판 7.4)는 수채화를 능숙하게 다룬 그의 솜씨를 볼 수 있다. 높이 6피트가 넘는 거대 산수화로 윤곽, 나무, 어두운 부분을 먹으로 처리했다. 불투명 수채화로 바위의 흙빛과 배경의 붉은 점을 강조했다. 이 작품은 12세기 주요 화가인 곽희의 극적인 구도 방식을 차용했다.

프레스코

습식 프레스코(true fresco), 혹은 **부온 프레스코**(buon fresco)는 안료를 석회 표면에 바르는 기법이다. 전색제는 물이고, 접합제는 젖은 반죽 상태의 석회이다. 초기의 습식 프레스코는 기원전 1800년경으로 오늘날 터키 남서부에서 발견되었다. 콜럼버스가 정복하기 이전의 멕시코 문화에서도 같은 기법이 사용되었다.

대부분 현대의 프레스코 화가들은 우선 카툰, 즉 실제 크기의 드로잉을 준비한다. 그다음 드로잉 도안을 석회 벽에 옮긴다. 석회는 건조시간이 짧기 때문에 하루에 그릴 수 있는 벽의 양만큼만 준비하고, 하루 작업량 사이의 접합부는 주요 형상의 가장자리에 배치한다.

수채화와 마찬가지로 신속하게 색을 칠한다. 안료는 젖은 석회벽과 화학 반응하며 접착하는데, 이때 석회가 공기와 접촉하며 칼슘 결정이 생긴다. 반죽 속 석회는 부드러운 접합제이며 지속성 있는 표면을 만든다. 말하자면 마르면서 회화는 표면에 올려놓은 것이 아니라 벽의 일부가 된

다. 석회벽은 침투성이 높기 때문에 프레스코화는 건조 기후 지역에 적합하다. 디에고 리베라의 프레스코 작품 〈디트로이트 산업〉(도판 7.5)의 세부에서 석회의 질감을 느낄 수 있다. 프레스코는 화학 반응이 서서히 일어나면서 색채가 깊어지고 풍부해진다. 프레스코화의 색채는 그림이 그려진 뒤 50~100년이 지나면 매우 풍부해지면서도 그 색상은 항상 부드러운 톤을 유지한다.

프레스코로 옮기기 전에 완벽한 도안을 완성해야만 한다. 왜냐하면 일단 촉촉한 상태의 석회에 그림을 옮기면 수정할 수 없기 때문이다. 고작 2스퀘어 야드의 프레스코를 완성하는 데 12~14시간이 꼬박 걸린다. 프레스코 기법은 색조의 변화를 섬세하게 다루기 어렵지만, 표면 광채와 색 지속성은 대형벽화에 적합한 이상적인 매체로서의 특징이다. (벽화는 벽 크기의 회화를 말하고, 프레스코는 이러한

벽화에 사용 가능한 매체 중 하나이다.)

건식 프레스코(fresco secco, dry fresco)는 또 하나의 고대 벽화 방식으로, 완성되고 건조된 석회벽 위에 그린다. 템페라는 깨끗하게 마른 표면이나 습식 프레스코를 건조시킨 후에 강렬한 색감을 내기 위해서 사용하는 기법이다. 프레스코 화가들은 종종 습식 프레스코화 위에 건식 **프레스코**로 세부를 다듬어 완성하곤 했다.

프레스코는 이탈리아 르네상스 미술 중 교회 벽화에 선호되는 매체였다. 미켈란젤로가 그린 바티칸의 시스티나 성당 천장화는 잘 알려진 예이다(도판 17.10a와 17.10b 참조). 프레스코화는 르네상스와 **바로크**(Baroque) 이후 시들해졌는데, 상대적으로 표현이 자유로운 유화가 인기를 얻었기 때문이다. 하지만 1920년대 멕시코에서 새로운 혁명 정부의 예술 지원에 힘입어 프레스코 회화가 부활했다. 화

7.5 디에고 리베라, 〈디트로이트 산업〉(세부), 1932~1933. 프레스코.
Detroit Institute of Arts, USA/The Bridgeman Art Library ⓒ 2013
Banco de México Diego Rivera Frida Kahlo Museums Trust,
Mexico, D.F./Artists Rights Society (ARS), New York

가들은 공공건물을 벽화로 장식했고, 멕시코 정부는 화가들에게 노동의 대가를 지불했다. 당시 대부분의 벽화가 프레스코로 제작되었다.

프레스코 벽화의 부활을 선도했던 디에고 리베라는 예술을 작업실과 갤러리에서 벗어나 일상적 삶의 일부로 만들었다. 그는 유럽과 원시미술의 전통을 동시대적 소재와 결합했다. 〈디트로이트 산업〉(도판 7.6)은 디트로이트 아트 인스티튜트의 로비 벽화이다.

7.6 디에고 리베라, 〈디트로이트 산업〉, 1932~1933. 프레스코.

예술을 형성하기

디에고 리베라(1886~1957) : 논쟁의 유발

7.7 디에고 리베라.
Archive Photos/Getty Images.

벽화는 주로 공적인 장소에 그려진다. 따라서 그 형상은 종종 논쟁거리가 되곤 한다. 이러한 논란은 화가가 사용하는 매체뿐 아니라 소재와 장소에도 영향을 줄 수 있다. 경제 대공황기 가장 큰 논란의 대상이자 뉴욕의 가장 유명했던 벽화 중 하나는 더 이상 원위치에 존재하지 않는다.

1933년 디에고 리베라가 〈교차로에 선 사람〉(도판 7.8)을 제작할 당시, 그는 이미 프레스코의 거장으로 고국인 멕시코와 미국에서 많은 벽화를 제작한 경력의 소유자였다. 몇몇 예술가와 함께 뉴욕 시에 건설 중인 록펠러센터 신축 건물의 외벽 장식을 맡았다. 리베라는 가장 눈에 띄는 위치인 중앙 로비의 승강기 윗벽을 맡았다.

리베라는 계약상 주제를 명기했다. "교차로에 선 사람, 그는 불확실하지만 희망에 찬 전망을 가지고 새롭고 나은 미래를 선도할 길을 택한다." 리베라는 전통 프레스코 기법으로 제작했다. 활용 가능한 벽의 크기를 재고 거대한 종이 위에 전체 크기의 카툰을 그렸다.

그의 조수는 하루 분량의 벽에 회반죽 칠을 하고 카툰 도안을 옮겼다. 드로잉 선을 따라서 가는 핀으로 표시했다. 그림판을 씌우고 미리 그린 드로잉 위에 그림을 그렸다. 평면 도안 위에 색과 형을 입혀 더해가는 방식이다.

리베라는 벽화 디자인의 핵심 부분에 관하여 설명했다. "벽화 중앙의 노동자는 거대한 기계를 제어하고 관리하는 인물이다. 그는 커다란 손으로 든 지구본을 앞으로 내밀고 있다. 지구본은 마치 공간으로부터 부상하는 듯하며 화학과 생물학 및 분자결합과 세포분열의 역동성을 도식적으로 상징한다. 노동자의 형상을 중심으로 길게 늘어진 2개의 타원이 교차하며 만난다. 하나는 망원경으로 본 우주와 개체 출현의 경이로움을, 다른 하나는 미시 현미경으로 본 발견물들, 즉 세포, 미생물, 박테리아, 미세조직 등을 보여준다."[1] 중앙에 놓인 노동자와 타원의 집합체를 둘러싸고 현대적 삶의 장면들이 배치되어 있다.

리베라의 벽화 중 한 장면이 건물 감독의 눈에 거슬려 논란을 일으켰다. 이는 벽화 우측 타원 사이의 장면으로 러시아 사회주의 혁명의 선구자인 블라디미르 레닌이 노동자들과 손뼉을 치는 모습을 그린 부분이다. 넬슨 록펠러는 레닌의 초상이 "많은 사람들에게 거부감을 줄 수 있다."고 리베라에게 항의하며, 익명의 노동자로 대체하라고 요구했다.

리베라는 맞은편에 에이브러햄 링컨이나 추수기를 발명한 사이러스 맥코믹의 초상을 그리는 타협안을 제시했다. 하지만 록펠러는 받아들이지 않았다. 리베라는 해고되었고, 2/3가량 완성되었던 벽화는 폐기되었다. 프레스코화가 이미 벽에 스며들었기 때문에 착암기를 써서 제거해야만 했다.

리베라는 멕시코로 돌아와 멕시코 시에 세워진 필라시오 드 벨라 아르테 공연장 벽에 뉴욕 록펠러센터에서 계획했던 벽화를 완성했다. 리베라가 록펠러센터에 설치를 제안했던 작품을 보려면 이곳을 방문하면 된다.

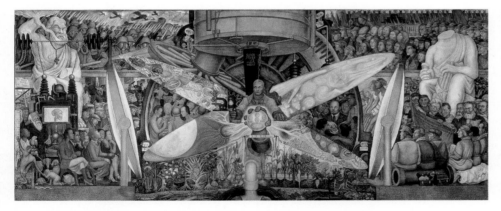

7.8 디에고 리베라, 〈교차로에 선 사람〉, 1934. 프레스코. 16′×37′6″.
Museo del Palacio Nacional de Bellas Artes, Mexico City. Banco de Mexico Trust. © 2013 Photo Art Resource/Bob Schalkwijk/Scala, Florence © 2013 Banco de México Diego Rivera Frida Kahlo Museums Trust, Mexico, D.F./Artists Rights Society (ARS), New York.

납화

납화(encaustic)는 고대 그리스에 알려진 것으로, 로마 식민 통치기에 이집트에서 번성했다. 납화 안료는 고온의 밀랍에 섞어 사용하며 풍부한 색감의 표면 광택을 낸다. 밀랍은 접합제이자 전색제가 된다. 이집트 도시 파이윰은 2세기 동안 납화의 중심지였다. 〈소년의 초상〉(도판 7.9)은 파이윰의 초상화를 잘 보여주는 것으로, 죽은 이를 기념하며 나무관에 직접 그린 것이다. 거의 2천 년이 지난 지금도 실물감과 색채가 생생하게 살아 있다.

초기 납화는 밀랍을 접합제로 사용했는데 적절한 온도를 맞추기 어려웠다. 요즘은 현대식 전열 기구로 온도 유지가 수월해졌지만 극소수의 화가들만이 사용하는 기법이다.

템페라

템페라 역시 그리스와 로마에 잘 알려진 매체이다. 하지만 고도로 발달한 것은 중세 후기에 이르러 나무 패널의 작은 그림에 사용하면서부터이다. 당시부터 달걀템페라가 주된 방식이다. 안료에 접합제인 달걀노른자를 동일 분량으로 섞은 후 물로 희석하여 사용하는 것이다. 오늘날은 템페라를 거의 사용하지 않는다. 따라서 템페라의 의미도 변했다. '템페라'는 포스터컬러 물감이나 아교 혹은 우유 단백질인 **카세인**(casein)을 접합제로 사용한 수용성 물감을 지칭한다.

전통적인 달걀템페라는 마르면서 선명하지만 비교적 **무광**(matte)의 표면이 된다. 색을 섞지 않고 얇은 층을 원하는 색조로 쌓아 올린다. 달걀템페라의 바탕으로 **젯소**(gesso)를 선호하는데, 백묵 용액이 마르면서 밝은 흰색을 낸다.

달걀템페라는 예리한 선과 섬세한 세부 표현에 효과적이며 시간이 지나도 어두워지지 않는다. 하지만 마르는 동안에 색이 변하며 건조 시간이 짧아서 혼색과 수정이 어렵다. 템페라는 투명성과 수정의 어려움 때문에 완벽한 도안과 흰 바탕칠이 필요하다. 작고 섬세한 붓 획으로 투명하게 물감을 쌓아 올린다. 템페라의 재료는 유연하지 않기 때문에 지지대를 움직이면 젯소와 안료에 균열이 갈 수 있다. 따라서 나무 패널과 같이 견고한 지지대를 사용한다.

템페라는 얇은 층이 겹치며 풍부한 광채 효과를 낸다. 이러한 특색을 잘 보여주는 것은 보티첼리의 작품 〈나스타조 델리 오네스티의 향연〉(도판 7.10)이다. 나스타조는 좌측의 인물로, 막대기를 들어 개에 물린 여인을 구한다. 순간 정

7.9 〈소년의 초상〉, 100~150년경. 나무에 납화. 15″×7¹/₂″.
Metropolitan Museum of Art. Gift of Edward S. Harkness, 1918.
Acc.n.: 18.9.2. ⓒ 2013. Image copyright The Metropolitan Museum of Art/Art Resource/Scala, Florence.

지 동작과 회전목마 같은 표현은 초기 르네상스 회화 양식의 매력을 보여주고 붉은 빛이 템페라에 반향을 준다.

7.10 산드로 보티첼리, 〈나스타조 델리 오네스티의 향연〉(Ⅰ), 1483. 패널에 템페라. 32$\frac{1}{2}$″×54$\frac{1}{2}$″.
Museo Nacional del Prado/Oronoz.

유화

유화는 지난 5세기 서양 미술의 총아였다. 중세에는 안료를 아마, 호두, 양귀비 등 다양한 식물성 기름과 혼합하여 장식용 그림에 사용했다. 하지만 15세기 플랑드르 화가들이 물감에 아마씨를 압착하여 추출한 린시드 오일 배합법을 터득하면서 유화는 번성했다. 초기 화가들은 나무 패널에 젯소를 부드럽게 입히고 유화를 그렸다. 이는 템페라의 전통 방식을 그대로 따른 것이다.

반 아이크 형제(후베르와 얀 반 아이크)는 유럽 유화 역사상 초기의 선구자로 꼽힌다. 보석처럼 반짝이는 표면은 오늘날까지도 놀라우리만치 생생하다. 얀 반 아이크의 〈성모 마리아와 아기 예수, 그리고 재상 롤린〉(도판 7.11)은 초기 유화 기법에 능숙한 거장의 작품 예이다. 얀은 젯소를 바른 작은 나무 패널에 템페라로 그린 후 유화 물감을 얇게 올렸다. 빛에서 어둠으로 불투명한 색에서 투명한 색으로 옮

겨간다. 표면 광채는 유화 물감을 반복해서 칠한 결과이다. 얇고 투명한 색채의 막인 **광택제(glaze)**를 그림의 표면 위에 덧바르고 기름과 바니시를 더하여 유화의 색채를 투명하게 만든다. 광택제는 층 사이로 빛을 투과시키고 밑층에서 반사된 빛으로 그림 표면에 깊이감을 더해준다.

반짝이는 보석, 천과 모피 등 각각의 고유한 질감을 섬세하게 보여준다. 종교적인 맥락의 주제를 다루면서도 시각적 즐거움에 대한 화가의 열정을 잘 보여준다. 하늘 부분의 광택 처리는 대기 원근법으로 깊은 공간감의 환영을 만들며 열린 창문 너머로 시선을 유도한다. 새로운 유화 기법의 발달로 이처럼 사실적인 표현이 가능해졌다.

유화는 다른 전통 매체보다 유리한 점이 많다. 템페라와 비교해보면 유화는 불투명하게도 투명하게도 표현이 용이해졌다. 건조 속도가 느리기 때문에 붓질을 하면서 색을 섞을 수도 있고 수정할 수도 있게 되었다. 마르는 동안에 기름

7.11 얀 반 아이크 〈성모 마리아와 아기 예수, 그리고 재상 롤린〉, 1433~1434년경.
패널에 유화와 템페라. 26″×24³/₈″.
Louvre museum, Paris. Photograph: akg-images/Erich Lessing.

과 섞여 있는 안료의 색은 거의 변함이 없다. 하지만 시간이 지나면서 보통 아마유의 경우 접합제가 어두워지거나 노랗게 변하는 경향이 있다. 유화의 물감 층은 건조 후에도 유연하기 때문에 16세기 베네치아 화가는 묵직한 나무 패널 대신 나무 프레임에 늘인 캔버스를 사용했다. 캔버스는 무게도 가벼울 뿐 아니라 그림이 너무 두껍지 않다면 접거나 말아서 이동할 수도 있었다. 오늘날에도 대다수의 유화화가들이 캔버스를 지지대로 선호한다.

유화는 두껍게도 얇게도 색칠할 수 있고 마르기 전이나 마른 후에나 덧칠할 수 있다. 두껍게 바르는 기법을 임파스토(가장 잘 알려진 유화 기법)라고 부른다. 이처럼 마르기 전에 물감을 올리거나 한번에 완성하는 과정을 **직접 그림**(direct painting) 방법이라고 부른다.

톰 우들은 직접 그림 방식으로 소품 〈렘브란트의 희열은 반 고흐에게 딜레마였다〉(도판 7.12)를 그렸는데, 실제보다 다소 커 보인다. 모서리 부분에 하얀 바탕칠과 캔버스의 질감을 볼 수 있다. 화가는 화면 위쪽으로 임파스토 층들을 올리며 유화 물감이 겹친 붓질을 보여준다. 이러한 효과를 내기 위해 물감을 반죽처럼 두껍게 발랐다. 아래쪽 노란색 그림자는 테레핀유를 씻어 섞어 희석한 물감을 유영하듯 곡선의 붓질로 그렸다. 중앙에는 렘브란트의 그림 속 금속 주전자처럼 꼼꼼히 묘사했다. 우들은 붓 획을 부드럽게 다루어 **눈속임 기법**(trompe l'oeil)의 특징을 살렸다.

이 작은 소품은 얀 반 아이크의 〈성모 마리아와 아기 예수, 그리고 재상 롤린〉와 더불어 유화의 폭넓은 표현 가능성을 보여준다.

조안 미첼이 1987년에 그린 〈무제〉(도판 7.13)는 유화의 즉흥성을 보여준다. 감정 상태를 추상적인 시각 형태로 재구성한 유화작품이다. 2개의 캔버스를 붙여, 그 폭이 13피트에 달한다. 비구상적인 추상이지만 많은 요소가 하나로 통일된다. 그녀는 색상환의 두세 가지 색만을 가지고 조화로운 화음을 만들고 두 캔버스는 구성상 서로 메아리처럼 보인다. 미첼은 동일한 두께의 물감으로 시각적인 리듬감을 단숨에 재빠르게 잡아낸다. 층과 층, 색과 색을 따라서 따사로우면서도 역동적인 분위기를 느낄 수 있다.

아크릴

오늘날 많은 화가들이 20세기 중반의 발명품인 **아크릴** (acrylic) 물감을 사용한다. 안료의 접합제로 아크릴 폴리머라는 합성 레진과 전색제로는 물을 사용한다. 건조가 빠르고 융통성이 좋다. 비교적 안정성이 높은 물감으로 전통 회화 이외에도 다양한 표면의 채색에 폭넓게 사용된다. 아크릴 레진 접합제는 투명하기 때문에 색의 채도를 높일 수 있다. 유화와 달리 아크릴은 시간이 지나도 어두워지거나 노랗게 변하는 일이 거의 없다. 건조 시간이 짧기 때문에 색을 섞거나 수정 작업이 제한적이지만, 색 층을 올리며 광택 효과를 내는 데 필요한 시간을 줄일 수 있다. 그리고 아크릴

7.13 조안 미첼, 〈무제〉, 1987. 두 폭의 캔버스에 유화. $102\frac{3}{8}''\times157\frac{1}{2}''$.
Private collection. ⓒ Estate of Joan Mitchell. Image courtesy of the Joan Mitchell Foundation and Cheim & Read Gallery, New York.

은 물로 색을 희석하기 때문에 휘발성과 독성이 있는 테레핀유를 사용하는 유화보다 작업실에서 용이하게 사용할 수 있다.

조각가 앤 트루이트는 그녀의 조각작품에 아크릴을 사용했다. 다양한 색조를 올리고 각 층마다 샌딩 작업을 하여 풍부한 표현력을 주었다. 2004년 작 〈회귀〉(도판 7.14)처럼 평평한 위치에서 그 효과가 잘 드러난다. 그녀는 일반인의 신장보다 큰 이 작업 목적을 "색감을 높여서 3차원 공간으로부터의 해방, 생명력, 전율을 주고자 한다."[2]고 밝혔다.

최근의 접근들

붓은 물감을 칠하는 가장 일반적인 도구이다. 최근 많은 화가들이 전통 붓 외에 **에어브러시**(airbrush)를 사용하여 아크릴, 유화, 그 밖의 물감을 칠한다. 에어브러시는 물감을 곱고 세밀한 입자로 분사할 수 있는 작은 스프레이다. 붓 획의 개성을 드러내지 않고 고르게 물감을 바를 수 있으며, 색

7.14 앤 트루이트, 〈회귀〉, 2004. 나무에 아크릴. $81''\times8''\times8''$.
Private Collection/annetruitt.org/The Bridgeman Art Library.

채의 변화 단계를 섬세하게 표현하기에 적합하다. 그래피티 화가들도 에어브러시나 스프레이를 선호하는데, 법 집행 망에 최대한 노출되지 않기 위해 재빨리 그려야 하기 때문이다.

켈티 페리스는 스프레이건으로 작품의 대부분을 완성한다. 예시 작품(도판 7.15)을 보면 구름처럼 뿌려진 점들이 아랫부분을 모호하게 가리고 있다. 층간의 색이나 질감이 조화롭지만은 않다. 오히려 위아래 층간에 충돌과 부조화

를 만들어낸다. 그녀는 한 인터뷰에서 "나에게 회화는 몹시 흥미로운 일이다. 손맛과 질감 때문인데, 이것은 추상 작업의 인간적 요소다. … 이와 대조적으로 스프레이 회화에는 손맛이 거의 없다. 나는 수작업의 흔적들 위에 기계로 그림을 그리고 있다."[3]

그런가 하면 최근 몇 년 사이에 컴퓨터 애니메이션으로 '움직이는 회화'에 몰두해 온 화가들도 눈에 띈다. 선두주자인 제레미 블레이크는 영화 장면과 정지 사진에 수작업적 요소를 곁들여 DVD콜라주를 만들었다. 그는 2005년 작 〈나트륨 여우〉(도판 7.16)에서 락 뮤지션 데이비드 베르만의 시를 '팝 초상에 대한 몽환적이고 내밀한 심리 탐험'을 위한 해설로 사용한다고 밝혔다.[4] 시와 강렬한 색채, 간헐적으로 보이는 수작업 회화 이미지들이 필름 상영 14분 동안 끝없이 지나가는 무수한 요소들을 하나로 결합시킨다.

살펴본 바와 같이, 예술가는 평면에 색을 입혀 말을 전하는 방법들을 무수히 탐구해 왔다. 이러한 기법들은 매체에 따라 분류할 수 있으며 매체마다 고유한 효력과 개성을 지닌다.

7.15 켈티 페리스, 〈＋＋＋＋＊＊＊＊)))))〉, 2012. 캔버스에 유화, 아크릴, 파스텔. 80″×100″.
Mitchell-Innes & Nash.

7.16 제레미 블레이크, 〈나트륨 여우〉, 2005. 14분 상영. 디지털 애니메이션의 스틸 이미지.
Courtesy Kinz + Tillou Fine Art.

다시 생각해보기

1. 물감의 세 가지 기본 요소는 무엇인가?
2. 다른 전통 매체에 비해 유화의 장점은 무엇인가?
3. 20세기의 기술 발달이 회화에 어떤 영향을 주었는가?

시도해보기

수채화는 빠른 스케치와 세부 습작에 모두 용이하다. 알브레히트 뒤러의 1503년 작 〈거대한 잔디〉는 특히 후자에 속하는 예로 유명하다. 이 작품을 구글 아트 프로젝트(googleartproject.com)에서 예술가 혹은 비엔나의 알베르티나 미술관을 검색하여 자세히 살펴보자. 그리고 존 싱어 사전트의 수채화 〈산타마리아 포르모사 강〉(도판 7.3)과 작업 양식을 비교해보자.

핵심용어

광택제(glaze) 물감 위에 얇게 바르는 투명 혹은 불투명한 칠로 아래 그림 층이 비쳐 보임으로 인해 풍부한 색채 효과를 냄
납화(encaustic) 안료를 고온의 밀랍에 섞어 그린 회화 유형
배경(ground) 물감을 칠하는 표면으로, 풀칠과 밑칠 작업이 끝난 상태
임파스토(impasto) 표면에 무게감을 실어 두껍게 바른 물감으로 버터나 케이크 반죽 같은 느낌

젯소(gesso) 아교와 백묵의 혼합물로서 물로 농도를 조절하며, 유화나 달걀템페라의 밑칠 작업에 사용
템페라(tempera) 달걀노른자를 접합제로 사용하는 수용성 물감
풀칠(sizing) 아교, 밀랍, 점토 등 종이, 캔버스, 섬유, 벽 표면의 구멍을 매우는 재료
프레스코(fresco) 물에 갠 안료를 젖은 반죽 상태의 석회 표면에 바르는 기법

8 판화

판화작품 〈떨림〉(도판 8.1)에서 맨 처음 우리의 눈길을 끄는 것은 이미지의 겹침이다. 연두색 사각형 속에는 잠자리가 날고 있고, 전파망원경의 음화(negative picture)는 같은 장치를 좀 더 가까운 곳에서 포착한 듯 보이는 이미지에 겹쳐 있다. 이 모든 이미지 맨 밑바닥에 회녹색 가지들과 임상식물처럼 생긴 것들의 그림자가 보인다. 각각의 층이 저마다의 색채들(회색, 녹색, 갈색, 검정색, 녹색)을 지니고 있음에 주목하라. 종합해보면 이 작품은 연약한 구조에 대한 명상처럼 보인다. 매서운 바람에 '떠는' 것들 말이다.

이미지의 겹침은 몇 가지 점에서 기억의 작용을 닮았다. 각각의 기억은 우리 마음의 층에 거주하며 아마도 저마다의 느낌 또는 연상의 색채를 지니고 있을 것이다. 이것이 바로 〈떨림〉의 작가가 뜻한 바일 것이다. 이 작가는 '보이는 시(詩)'를 제작하려 했다고 말한다. 이러한 의도를 실현하기 위해 그녀가 판화를 택한 것은 현명한 선택이었다. 이러한 유형의 겹침이야말로 판화에 고유한 기법이기 때문이다.

시각예술에서 판화는 하나의 단일 이미지를 여러 번 복제하기 위해 개발된 다양한 기법을 나타낸다. 따라서 한 점의 판화는 일련의 거의 같은 작품들 가운데 하나이다. 대개 판화는 종이 위에 프린트된다. 판화는 금속이나 목재, 또는 돌로 만든 **판재**(matrix)를 사용해 제작한다. 예술가는 동일한 판재에서 하나의 이미지 그룹을 프린트하는데 이 그룹을 **에디션**

8.1 타냐 소프티치, 〈떨림〉, 2008. 석판화. 20″×52″.
University of Richmond.

(edition)이라고 부른다.

　모든 오리지널 판화작품은 번호를 지니고 있는데 이 숫자들은 에디션 내에서 프린트된 판화작품들 전체의 수량을 나타낸다. 각각의 판화작품은 그 안에서 저마다의 고유번호를 갖는다. 예를 들어 6/50이라는 표기는 50개의 에디션 가운데 6번째로 프린트된 작품이라는 뜻이다.

　판화제작 과정의 일부로서 예술가들은 판재상에서 이미지가 어떻게 만들어지고 있는지를 확인하기 위해 매 단계 교정인쇄본을 찍는다. 이 작업이 만족스러운 단계에 도달하면 예술가는 보관 등 개인적 용도나 기록을 위해 몇 작품을 프린트한다. 이것을 AP라고 하는데 **아티스트 프루프**(artist's proof)의 약어다.

　오리지널 판화의 가장 널리 알려진 정의는 준 웨인의 정의이다. "그것은 대부분 종이 위에 제작되는 예술작품이며 형제자매들이 있다. … 그것들은 모두 똑같이 생겼으며 같은 시간에 동일한 판재에서 만들어진 것이다. 그들 모두는 동일한 창조의 충동을 품고 있으며 모두 원작들이다."[1] 또 다른 예술가는 판화 에디션을 다음과 같이 정의한다. "판화는 우리 인간을 모방한다. 우리는 모두 같은 인간이지만 서로 다르다."[2]

　이 장에서 우리는 예술가들이 판화를 창조하는 목적을 살펴보면서 다양한 전통적 판화제작의 기법을 논하게 될 것이다. 그중에는 볼록판화, 오목판화, 석판화, 스텐실 등이 두루 포함될 것이다. 우리 시대의 예술가들은 새로운 방식으로 옛 기법들을 사용한다. 가령 최근 몇몇 작가는 옛 기법과 디지털 기법을 결합하는 식으로 작업하고 있다. 이러한 새로운 접근 방법에 대해서는 장의 결말부에서 살펴볼 것이다.

판화제작의 목적

새로운 테크놀로지들이 정보 교환의 다양한 방식을 내놓고 있지만 우리 사회에서 인쇄 또는 프린트는 여전히 매우 유력한 소통 방식이다. 신문, 책, 포스터, 잡지, 초대장, 광고판 같은 것을 생각해보라. 우리 주변에 인쇄가 아닌 손으로 제작한 일러스트레이션들만 존재하는 상황은 상상하기 어렵다.

　인쇄와 종이제작 기술은 중국에서 유럽으로 전해졌다. 9세기 중국에서는 판화 그림이 제작되었다. 11세기에 중국

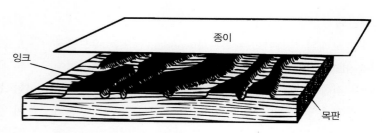

8.2　블록판화.

인들은 (거의 사용되지 않았지만) 가동활자를 발명했다. 유럽에서 판화제작은 15세기에 들어서 발전하기 시작했다. 처음에 값싼 **종교도상**(icon)이나 카드제작에 활용되던 인쇄술은 곧 새로 발명된 유럽식 가동활자를 사용한 책의 인쇄에 적용되었다.

　19세기 후반까지만 해도 판화제작자들은 드로잉이나 회화, 심지어 초기 사진의 복제본을 만들거나 가동활자들과 더불어 신문, 책의 일러스트레이션에 쓰일 플레이트를 제작하는 데 동원되었다. 하지만 19세기가 끝나갈 무렵 사진적 복제기법이 발전하면서 인쇄 절차에서 손작업이 차지하는 역할은 크게 줄어들었다.

　일반적으로 예술가들은 다음과 같은 이유에서 판화를 제작한다.

- 그들은 회화나 조각보다 값싼 작품을 여러 점 만들고자 한다. 그러면 좀 더 많은 관객이 그들의 작품을 구매할 수 있다.
- 그들은 예술의 사회적 영향력을 극대화하고 싶어 한다. 판화는 복수 작업이기 때문에 단일한 예술작품보다 폭넓게 분배될 수 있다.
- 그들은 판화제작 과정 자체에 열광한다. 판화 과정 자체에는 이미 공예가 포함되어 있기 때문이다.

볼록판화

우리는 이미 **볼록판화**(relief print)가 무엇인지 알고 있다. 지문이나 도장을 찍는 법, 바닥에 타이어 자국이 남는 까닭을 생각해보면 되기 때문이다. 볼록판화 작업에서 제작자는 목판 표면의 잉크를 묻힐 필요가 없는 모든 부분을 파낸다. 본래의 표면 층위에서 '부각되어' 잉크가 묻게 될 부분을 남겨둔 채 말이다(도판 8.2의 볼록판화 다이어그램 참조). 남겨둔 부분에 잉크를 묻히고 종이를 덮어 문지르면 잉크를 종이에 옮길 수 있다.

목판화

가장 오래된 볼록판화는 **목판화**(woodcut), 또는 **우드블록**(woodblock)이다. 목판화 절차는 대담한 흑백대조 디자인에 매우 적합하다. 이미지를 품게 될 목재블록은 대개 부드러운 목재로 만든 것이며 나뭇결을 따라 잘라 만든 나무판이다. 목판화 매체는 다양한 색상을 사용하기 어렵기 때문에 목판화로 작업하는 작가들은 대부분 검정색과 흰색만을 사용하여 드로잉하기 마련이다. 신선한 목재블록을 칼로 새기는 느낌이 좋아서 목판화를 제작하는 작가들도 있다. 목판화 에디션은 200장 정도로 제한된다. 왜냐하면 반복해서 문지르다보면 부각된 부분의 가장자리가 손상되기 때문이다.

목판화는 17~19세기 일본에서 번성했다. 일본 목판화는 고도로 통합된 미묘한 색채 효과를 달성하기 위해 다수의 목판을 사용한 복잡한 절차에 따라 제작되었다. 목판화는 회화에 비해 훨씬 저렴했기 때문에 수도인 에도(오늘날의 도쿄)에 사는 중산층의 사랑을 받는 예술형식이 되었다. 일본 목판화는 유명한 가부키 배우, 밤의 유흥, 풍경, 에로틱한 소재들을 주제로 삼았다. 일본 목판화는 유럽 예술가들이 열광한 최초의 아시아 미술 오브제였다. 특히 인상주의자들과 **후기 인상주의자**(Post-Impressionist)들이 일본 목판화의 영향을 강하게 받았다(제21장 참조).

다색목판화는 여러 장의 목판으로 채색되었다. 가장 널리 사용된 판화제작 기법은 다음과 같다. 즉 하나 이상의 색채가 사용될 경우 개별적으로 잉크를 묻힌 목판들이(즉 색채 하나에 목판 하나가) 순서대로 조심스럽게 적용되었다. 이것은 최종 판화 프린트에 색채들을 정확하게 배치하기 위한 조처였으며, 이러한 기법을 **인쇄면정합**(registered)이라고 한다.

히로시게의 판화작품 〈쇼노의 소나기〉(도판 8.3)는 최상

8.3 우타가와 히로시게, 〈쇼노의 소나기〉 No. 46, 1832~1833. 풀 컬러 목판화. $8^{7}/_{8}″ × 13^{3}/_{4}″$.
Collection UCLA Grunwald Center for the Graphic Arts, Hammer Museum. Purchased from the Frank Lloyd Wright Collection.

는 동시에 목재와 목판화 제작 과정을 드러낸다. 인물의 단순화된 음영 패턴은 이미지에 매우 감정적인 강렬함을 부여한다. 놀데의 직접적인 접근은 독일판화의 오랜 전통 가운데 하나이다.

목판화-우드 인그레이빙

전통적으로 책 일러스트레이션에 사용된 목판화 기법을 **우드 인그레이빙**(wood engraving, 눈목판화)이라고 부른다. 이 기법을 사용하는 예술가는 회양목 같은 매우 밀도가 높은 목재를 옆으로 눕히지 않고 세워서 사용한다. 우드 인그레이빙 기법은 매우 단단한 목재를 쓰기 때문에 금속 인그레이빙(이를테면 동판) 도구를 사용해 새긴다. 이 기법은 대

8.4 에밀 놀데, 〈예언자〉, 1912. 목판화. (Cat. Rais. Shiefler-Mosel 110.) 12¹/₂″ × 8¹³/₁₆″.
National Gallery of Art, Washington D.C. Rosenwald Collection. 1943.3.6698 © Nolde Stiftung Seebuell.

품 일본 목판화의 좋은 사례이다. 이 작품에는 4개의 목판이 사용되었는데 색채당 하나의 목판이 필요했기 때문이다. 소나기가 내리는 대기 효과, 그리고 먼 산의 표현은 매우 섬세한데 이것은 매우 달성하기 어려운 경지다. 이 작품에서 보이는 세련된 선을 나타내려면 매우 조심스러운 목각술과 정교한 프린팅 작업이 요구되기 때문이다. 이 작품은 히로시게가 제작한 53점의 연작 가운데 하나인데 이 연작은 에도와 교토 사이의 노상(路上)에서 보이는 다양한 장면을 묘사하고 있다. 이는 히로시게의 가장 유명한 연작이다.

히로시게 판화작품의 세부묘사는 독일미술가 에밀 놀데의 목판화 〈예언자〉(도판 8.4)의 거친 묘사와 상반된다. 놀데 목판화의 선은 선인(先人)의 얼굴을 표현적으로 나타내

8.5 로크웰 켄트, 〈만국의 노동자여, 단결하라〉, 1937. 우드 인그레이빙. 8″×5¹/₈″.
Fine Arts Museums of San Francisco, Achenbach Foundation for the Graphic Arts. Gift of the American College Society of Print Collectors. 54959. Courtesy of the Plattsburgh State Art Museum, State University of New York, Rockwell Kent Gallery and Collection, Bequest of Sally Kent Gorton.

량의 에디션 제작이 가능하기 때문에 출판, 즉 책 일러스트 레이션에 널리 적용되었다.

가장 훌륭한 우드 인그레이빙 작품 가운데 하나는 미국 미술가 로크웰 켄트가 1937년에 제작한 〈만국의 노동자여, 단결하라〉(도판 8.5)이다. 여기서 우리는 인체와 배경 구름의 정교한 세부묘사를 볼 수 있는데 이것은 단단한 나무를 세워놓고 작업한 결과다. 이 작품은 또한 사회적으로 의식화된 판화작품의 사례이다. 이 작품에서 우리는 총칼의 위협에 맞서 자신의 영역을 수호하는 농민의 모습을 확인할 수 있다. 그는 일생에 걸쳐 모든 종류의 노동자들 편에 섰던 선동가였고 자신이 옹호하는 조직들을 위해 빈번히 판화를 제작했다.

리노컷

리놀륨 컷(linoleum cut), 또는 **리노컷**(linocut)은 볼록판화의 현대적 버전이다. 리노컷으로 작업하는 예술가의 재료는 리놀륨의 고무 같은 합성 표면이다. 그는 목판화와 마찬가지로 잉크를 묻히지 않을 부분을 칼로 도려내는 방식으로 작업한다. 리놀륨은 목재보다 부드럽고 결이 없으며 손쉽게 모든 방향으로 절단할 수 있다. 이처럼 판재가 부드럽

8.6 엘리자베스 캐틀릿, 〈소작인〉, 1970. 미색 일본지 위에 다색 리노컷. 21⁷/₁₆″×20³/₁₆″.

The Art Institute of Chicago Restricted gift of Mr. and Mrs. Robert S. Hartman. 1992.182. Photography ⓒ The Art Institute of Chicago. ⓒ Catlett Mora Family Trust/Licensed by VAGA, New York, NY.

8.7 베사베 로메로, 〈움직이는 도시들〉, 2004. 타이어와 볼록판화. 설치광경, 타이어 지름 23⁵/₈″×폭 6¹⁹/₆₄″. 4개의 프린트 각 59′×19¹¹/₁₆″. 속도의 다른 면에서. 타이어. 51³/₁₆″×15³/₄″.
Courtesy of the artist.

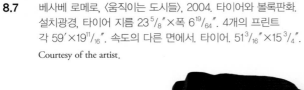

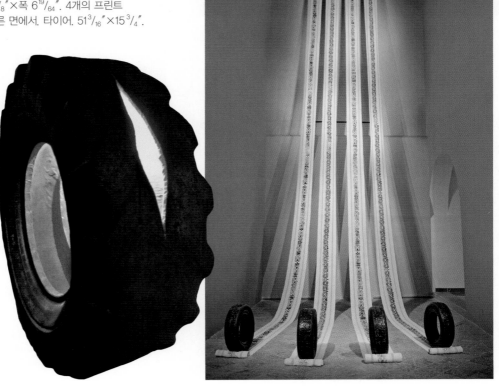

기 때문에 리놀륨 컷에서 정교한 세부묘사는 거의 불가능하다.

엘리자베스 캐틀릿의 판화작품 〈소작인〉(도판 8.6)은 리놀륨 컷의 사례다. 여기서 흰색으로 나타난 평탄한 선들은 리놀륨의 부드러운 성질을 거역하고 있다. 이 작품은 또한 일생을 아프리카계 미국인들의 신성한 이미지를 창출하는 데 진력했던 캐틀릿의 전형적인 이미지이다.

볼록판화 기법을 고유한 방식으로 사용하는 현대작가로는 멕시코시티에서 활동하는 베사베 로메로가 있다(도판 8.7). 그녀는 접지 면이 닳은 낡은 자동차 타이어를 구입한 후 거기에 해골이나 꽃 같은 전통적인 멕시코 민중 문화의 모티프들을 새긴다. 그녀는 타이어를 긴 천에 프린트한 후 야드 단위로 판매하거나 타이어와 함께 전시에 내보낸다.

오목판화

오목판화, 또는 **인탈리오**(Intaglio)는 볼록판화와 정반대이다. 표면 아래에 있는 부분에 잉크를 밀어 넣는다(도판 8.8 오목판화 다이어그램 참조). 인탈리오라는 단어는 이탈리아어 *Intagliare*에서 나왔다. 이 단어의 뜻은 '안쪽으로 잘라내다'이다. 프린트될 이미지는 금속 표면상에서 잘라내거나 긁거나 새긴다. 오목판화 작품을 만드는 절차는 다음과 같다. 먼저 판 위에 판화잉크를 바른다. 다음으로 표면을 깨끗하게 닦아낸다. 그러면 새긴 부분, 또는 홈이 파인 부분에만 잉크가 남게 된다. 그 위에 축축한 종이를 올려놓고 프레스 롤러 아래를 지나가게 한다. 홈이 파인 부분에 있던 잉크가 물 묻은 종이에 옮겨지면 판화가 완성된다. 롤러의 누르는 압력은 이미지의 가장자리를 따라 **플레이트 마크**(plate mark)라고 부르는 인상적인 자국을 만들어낸다. 오목판화 프린트는 본래 윤이 나는 동판으로 만들었지만 지금은 아연(함석), 철, 알루미늄, 심지어 플라스틱도 사용한다. 오목판화의 기본 절차로는 인그레이빙, 드라이포인트, 에칭이 있다.

인그레이빙

인그레이빙(engraving)을 제작하는 예술가는 **끌**(burin), 또는 인그레이빙 도구로 금속의 반짝이는 표면에 선을 새긴다. 이 까다로운 절차는 제작자의 힘과 집중을 요한다. 홈을 새기려면 끌을 금속 표면에 밀어 선을 그려야 한다. 그 과정에서 생긴 가는 찌꺼기들을 제거해가면서 말이다. 깨끗한 선은 가장 소망하는 바이다. 따라서 홈이 파인 부분의 거친 가장자리를 스크래퍼로 매끈하게 다듬어야 한다. 인그레이빙 선을 자유롭게 드로잉하기는 매우 어렵다. 홈을 새기려면 많은 힘이 들기 때문이다. 어두운 부분을 묘사하려면 다양한 유형의 교차 빗금으로 음영을 나타낸다. 그러므로 성공적인 인그레이빙은 정확하고 매끈한 곡선과 평행선을 요구한다. 인그레이빙의 좋은 예는 미국 화폐이다. 우리가 갖고 있는 모든 지폐는 전문가들이 제작한 인그레이빙 작품이다.

알브레히트 뒤러의 작품 〈기사, 죽음, 그리고 악마〉(도판 8.10)는 인그레이빙된 선들의 복잡성과 풍요로움을 잘 보여주는 사례이다. 이 복잡한 작품에서 수천 개의 정교한 선은 형상과 매스, 공간, 명암, 질감을 규정한다. 뒤러의 엄밀한 선은 이 작품의 주제에 매우 잘 어울리는 것으로 보인다. 숭고한 기독교 기사는 단호한 의지로 앞으로 나아간다. 그를 에워싼 혼란들, 악마와 죽음은 그에게 영향을 미치지 못한다.

드라이포인트

드라이포인트(drypoint)는 선 인그레이빙과 유사하다. 예술가는 강철 또는 다이아몬드로 만든 뾰족한 도구로 부드러운 동판, 또는 아연판에 선을 새긴다. 그러면 금속 표면에는 깔쭉깔쭉한 부분인 **버**(burr) 또는 거친 가장자리가 생긴다. 그 표면의 모양새는 쟁기질한 농토의 표면과 유사하다. 파인 부분에는 잉크가 담기고 프린트하면 다소 희미한 선이 남게 된다(도판 8.9 드라이포인트 다이어그램 참조). 드라이포인트의 파인 부분은 매우 연약하고 프린팅 프레스 롤러의 누르는 압력에 쉽게 손상되기 때문에 드라이포인트

8.8　오목판화.

8.9　드라이포인트 판.

8.10 알브레히트 뒤러, 〈기사, 죽음, 그리고 악마〉, 1513. 인그레이빙, 플레이트 $9\frac{5}{8}''\times7\frac{1}{2}''$.
National Gallery of Art, Washington D.C. Rosenwald Collection 1943.3.3519.

에디션은 부득이하게 소규모이며 희소하다. 드라이포인트 선은 그리기가 매우 힘들고 특히 정확하게 그리기가 거의 불가능해서 숙련된 기술을 요한다. 그래서 예술가들은 종종 이미 에칭된 판의 세부를 묘사하는 데 드라이포인트를 사용한다.

에칭

에칭(etching)제작 절차는 금속판을 장만하는 데서 시작한다. 예술가는 왁스나 바니시로 코팅된 동판이나 아연판 표면에 작업한다. 코팅은 산화에 대비한 것이다. 다음으로 예술가는 뾰족한 도구로 바탕에 자유롭게 드로잉한다. 그러면 금속 상에는 개개 선들이 남게 된다. 에칭 도구는 펜 하나 정도의 두께를 지닌 것도 있지만 대개는 바늘 하나 정도의 두께를 지닌 것을 사용한다. 끝으로 판을 질산 부식액에 담근다. 그러면 산이 판을 파고들어 금속 표면상에 드로잉을 노출시킨다. 즉 산은 금속상에 다양한 깊이를 지닌 홈을 만든다. 홈의 깊이는 산의 강도와 노출(판을 부식액 속에 담근) 시간에 좌우된다.

에칭 선은 인그레이빙 선에 비해 좀 더 쉽게 그릴 수 있기 때문에 보통 이완되어 있거나 불규칙하다. 에칭 선과 인그레이빙 선의 질적 차이(자유와 엄밀성)를 확인하려면 렘브란트의 에칭작품 〈그리스도의 설교〉(도판 8.11)에서 보이는 선을 앞서 본 뒤러의 인그레이빙(도판 8.10 참조)의 그것과 비교하면 된다.

〈그리스도의 설교〉에서 그리스도의 연민에 대한 렘브란트의 개인적 이해는 결정적이지만 이완된 에칭선들과 조화

8.11 렘브란트 반 린, 〈그리스도의 설교〉, 1652년경. 에칭, 인그레이빙, 드라이포인트. 플레이트 6$\frac{1}{16}$″×8$\frac{1}{8}$″.
National Gallery of Art, Washington D.C. Gift of W.G. Russell Allen 1955.6.5.

를 이루고 있다. 특히 이 작품은 명도를 아주 넓은 범위에서 사용하는 렘브란트의 작업 방식을 보여준다. 렘브란트의 에칭에서 명도는 대부분 빗금으로 표현된다. 숙련된 기술로 표현된 음영은 그리스도의 형상에 주의를 집중시키며 전체 이미지에 명확성과 흥미를 부여한다. 렘브란트는 화면 구성에서 개개 인물들의 크기를 유사하게 묘사한 가운데 명암을 통해 예수를 핵심 인물로 부각시킨다. 즉 예수 아래쪽에 밝은 영역을 두고 그의 위쪽에는 밝은 수직 기둥을 배치함으로써 함축적인 주목 선을 만드는 식으로 예수를 그의 설교를 듣는 이들로부터 차별화한 것이다.

에칭은 오로지 선으로만 표현하지만 오목판화에 음영(그늘)을 부여하는 방식이 존재한다. **애쿼틴트**(aquatint)는 흑백 또는 다색 판화에서 회색 영역을 얻는 데 사용하는 에칭 절차다. 예술가는 판 위에 회색 톤을 요하는 부분에 산화방지 가루를 뿌린다. 판을 부식액에 담글 때 가루입자 사이의 노출된 부분은 산화되며 따라서 잉크를 머금을 수 있을 정도의 거친 표면이 생긴다. 그러므로 판을 얼마나 오랜 시간 부식액에 담갔는가, 또는 가루의 입자가 얼마나 굵은가에 따라 어둡고 밝은 다양한 명암을 얻는 것이 가능해진다. 애쿼틴트는 가는 선을 만들기에는 적합하지 않기 때문에 보통 인그레이빙이나 에칭 같은 선 위주의 기법들과 함께 사용한다.

미국 미술가 메리 커셋은 〈편지〉(도판 8.12)라는 작품에서 몇몇 오목판화 기법을 결합했다. 채색 부분은 애쿼틴트를 사용했고 표면의 선은 드라이포인트를 사용해서 나타냈다. 이 작품에는 색채 하나에 판 하나씩 모두 3개의 판을 사용했다.

오목판화에서 사용하는 부식액이 매우 해롭고 강한 연기를 내뿜기 때문에 많은 현대 오목판화 작가들은 인체에 무해한 새로운 기법으로 그린다. 질산 대신 건조한 구연산이나 염화제2철 가루 같은 화학물질을 쓰는 것도 한 가지 방법이다. 또 다른 방법으로 전자에칭이 있다. 이것은 저와트 전류를 물을 섞은 황산염 용액에 통과시키는 방법이다. 그 외에도 예술가의 건강을 위협하지 않는 에칭 기법을 찾으려는 다양한 시도가 있다.

리도그래프

에칭과 인그레이빙은 15~16세기경에 시작되었지만 **리도그래프**(lithography) 제작 기법은 19세기 초에 완성되었다.

흔히 석판화로 불리는 리도그래프는 기름과 물의 상호반발에 기반을 둔 표면 또는 평판 판화제작 절차를 가리킨다(도판 8.13). 리도그래프는 직접적인 작업 방식에 매우 적합한데 왜냐하면 예술가는 도구로 새기거나 도려내는 일 없이 석재나 판 위에 이미지를 드로잉할 수 있기 때문이다. 특히 특정한 방향을 따르지 않는 자유로운 드로잉이 가능하기 때문에 리도그래프는 다른 방법들보다 빠르고 다소간 유연하다. 리도그래프 작품은 종종 크레용 드로잉과 구별이 불가능하다.

예술가는 리도크레용, 리도연필, **해먹**(tusche)이라고 부

8.13 리도그래프.

르는 기름 용액 등으로 평평하고 결이 고운 바바리아 석회석(또는 그와 꼭 닮은 특성을 지닌 금속 표면) 위에 이미지를 드로잉한다. 이미지 제작이 끝나면 드로잉을 석판 상부에 '고정'시키기 위해 아라비아고무와 소량의 산(acid)으로 이미지를 화학적으로 처리하는 작업을 진행한다. 다음으로 잉크로 칠한 표면을 물로 적신다. 물은 아무것도 그리지 않은 공간에서 기름으로 만든 잉크를 밀어낼 것이다. 반면에 기름 잉크로 그린 이미지 부분에서 잉크는 찰싹 달라붙어 있을 것이다. 다른 판화제작 절차에서와 마찬가지로 종이로 표면을 덮고 프레스로 누르면 이미지는 종이에 옮겨질 것이다. 그 과정에서 리도그래프 석재나 판들의 표면은 전혀 손상되지 않기 때문에 닦아서 다시 사용할 수 있다.

리도그래프는 1800년대 초에 등장한 새로운 매체였지만 사회에 미친 영향은 컸다. 인쇄물이 좀 더 빠르고 쉽게 제작될 수 있었기 때문이다. 그것은 근대 프린팅 프레스의 발전에 앞서 신문과 포스터, 광고전단의 일러스트레이션을 제공했다. 최초의 위대한 리도그래프 미술가의 한 사람인 오노레 도미에는 프랑스 신문에 실릴 풍자적이고 기록적인 리도그래프 드로잉을 제작했다. 그의 개인 양식은 리도그래프의 직접적인 특성에 매우 잘 어울렸다.

도미에는 〈트랑스노냉 가(街)〉(도판 8.14)에서 1834년 파리의 불안한 정국에서 발생한 끔찍한 사건을 조심스럽게

8.14 오노레 도미에, 〈트랑스노냉 가(街), 1834년 4월 15일〉, 1834. 리도그래프. $11\frac{1}{4}'' \times 17\frac{3}{8}''$.
© The Cleveland Museum of Art, 2001. Gift of Ralph King. 1924.809.

재구성했다. 군부는 트랑스노냉 거리의 건물에서 총알이 발사되었다고 주장하며 건물로 진입해 모두 거주민을 죽였는데 그중에는 다수의 무고한 시민들이 포함되어 있었다. 그 사건을 다룬 도미에의 판화는 다음 날 출판되었다. 이 작품은 예술가의 감정을 반영하며 동시에 오늘날 보도사진, 웹사이트와 마찬가지로 정보를 전달한다. 강한 빛과 어둠의 대조는 도미에가 렘브란트로부터 받은 영향을 드러내며 이미지의 극적인 충격을 증대시킨다.

19세기말 유럽 판화미술의 대가인 툴루즈 로트렉은 리도그래프를 사용해 다수의 혁신적인 작품을 제작했다. 10년 남짓의 기간 동안 그는 나이트클럽에서 자전거에 이르는 온갖 것들을 광고하는 수백 장의 포스터를 제작했다. 그의 밝은 색채와 평면적인 근대적 화면 구성은 수십 년간 그래픽 디자이너들에게 영향을 미쳤다. 툴루즈 로트렉의 많은 생생한 작품들 가운데 〈대사: 아리스티드 브뤼앙〉(도판 8.15)은 상류계급 나이트클럽에서 공연하는 아리스티드 브뤼앙을 위해 만든 포스터이다(예술을 형성하기 참조).

오늘날 그림이 있는 책들은 대부분 **옵셋**(offset)이라 불리는 리도그래프 형태로 인쇄된다. 각 면에 실릴 이미지들을 금속 리도그래프 판에 올리고 뒤이어 잉크 작업을 시작한다. 하지만 종이 위에 프린트하기 전에 먼저 잉크를 고무 실린더 위로 전사한다. 이 방법은 윤전식 인쇄기에 적합한데 전체 프린팅을 따라 잉크의 깊이를 고르게 할 수

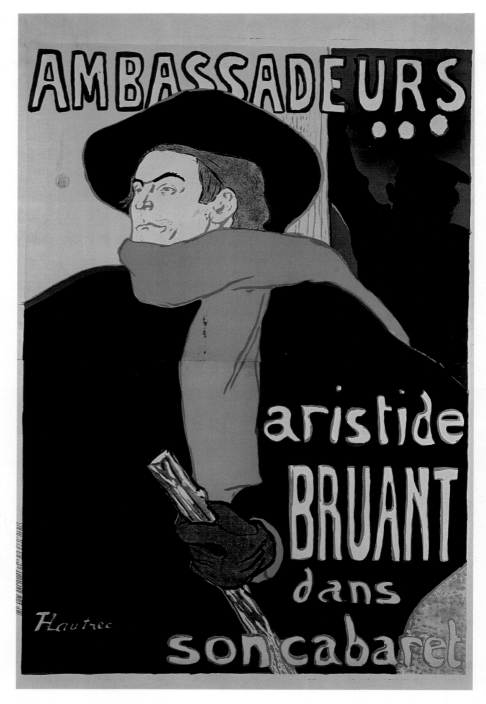

8.15 툴루즈 로트렉, 〈대사: 아리스티드 브뤼앙〉, 1892. 해먹 채색, 뿌리기. 52^{15}/$_{16}$″×36^{1}/$_{4}$″.
The Baltimore Museum of Art: Nelson and Juanita Greif Gutman Collection, BMA 1951.69.4. Photography by Mitro Hood.

있다는 장점이 있다. 이 책을 프린트할 때도 옵셋 인쇄 방식을 사용했다.

툴루즈 로트렉(1864~1901) : 삶으로부터의 판화

8.16 작업실에 있는 툴루즈 로트렉.

Photograph courtesy of Patrick Frank.

카바레 가수 아리스티드 브뤼앙은 툴루즈 로트렉 작품 이해에서 매우 중요한 단서이다. 두 사람은 친구였고 술집과 나이트클럽이라는 밤의 세계에서 살았다. 브뤼앙과의 교유는 툴루즈 로트렉의 몇몇 리도그래프 작품 제작에 영향을 미쳤다.

브뤼앙은 어린 시절 파리의 빈민가에서 살면서 여러 분야의 많은 친구들을 사귀었다. 그는 심지어 사형이 집행되는 로케트 형무소에 자유롭게 드나들 기회를 부여받기도 했다. 그는 이 경험을 자신의 노래에 반영했다. 그의 노래에는 가난과 절망에 시달리는 자들에 대한 사회적 슬픔의 정서가 가득 담겨 있다. 그는 당대의 가장 유명한 가수 중 하나였다.

브뤼앙은 1885년 자신의 카바레를 열었다. 툴루즈 로트렉은 그의 가장 헌신적인 후원자가 되었다. 브뤼앙은 툴루즈 로트렉의 작품을 클럽에 항상 걸어두었다. 그 후에 툴루즈 로트렉은 브뤼앙의 초상을 리도그래프로 제작했다(도판 8.17). 이 작품에서 우리는 챙이 넓은 모자와 밝은 스카프를 걸친 가수의 자유로운 모습을 확인할 수 있다.

또한 우리는 리도그래프 매체들을 유연하게 창조적으로 적용한 예술가의 솜씨도 확인할 수 있다. 그는 다양한 두께를 지닌 크레용을 사용해 선을 그렸고 해먹으로는 단단하고 어두운 영역을 묘사했다. 그는 돌 위에 녹은 왁스를 떨어뜨려 잉크가 닿지 못하게 하는 식으로 빛을 받는 부분을 묘사했다. 작은 얼룩들은 뿌리기를 통해서 얻었다. 잉크를 묻힌 붓털을 가볍게 툭툭치는 방식으로 말이다.

10년 남짓 브뤼앙의 카바레는 번성했다. 관객에 대한 조롱까지도 포함했던 그의 공연에는 수많은 사람들이 몰려들었고 그들 중 상당수는 몽마르트르의 그늘진 곳에서 사는 이웃들이었다. 거기서 그들은 냉담하고 우울한 가수가 비극적인 노래를 부르는 모습을 보았다.

그 후 브뤼앙은 패션가 샹젤리제에서 상류층을 대상으로 한 나이트클럽 앙바사되르에서 공연했다. 브뤼앙은 툴루즈 로트렉이 자신의 공연포스터(도판 8.15 참조)를 제작하도록 했다. 툴루즈 로트렉은 다섯 색채를 지닌 풍요로운 포스터로 이에 화답했다. 큼지막한 포맷을 몇 개의 평면적인 형상들로 구성한 형식은 당시에는 낯선 것이었다. 각 색채는 서로 다른 리도그래프 석판을 사용해서 나타냈다. 오른쪽 상부의 짙은 푸른색 부분은 출입구이며 선원 한 사람이 서 있다. 프레임 대부분을 차지하는 브뤼앙의 몸은 그림 표면에 매우 근접해 있다. 그 위쪽에 클럽의 명칭이 중첩되어 있다. 양쪽으로 갈라진 붉은 스카프는 브뤼앙의 목 부근에서 합쳐지며 우리로 하여금 얼굴에 나타난 무심하고 다소간 거만한 가수의 태도에 주목하게끔 한다. 툴루즈 로트렉은 이처럼 인물의 내적인 감정 상태를 포착하는 데 능했다. 포스터는 또한 툴루즈 로트렉의 일본 판화가들에 대한 관심을 드러낸다. 일본 판화가들도 밤의 유흥을 묘사하기 위해 빈번히 밝은 색채들과 평면적인 형상을 사용했던 것이다.

포스터는 즉각 성공을 거두지 못했다. 앙바사되르의 매니저는 당시에는 새로웠던 대담한 디자인을 좋아하지 않았다. 그러나 브뤼앙은 그것을 선호했다. "내가 이렇게 커?" 그는 이렇게 말하곤 했다.[3] 그는 포스터를 수백 장 인쇄하여 파리 곳곳에 붙여야 한다고 주장했다. 그 포스터는 오늘날까지 살아남았다. 오리지널 작품은 대부분 미술관들에 있지만 그 복제본은 도처에 남아 있다.

8.17 툴루즈 로트렉, 〈아리스티드 브뤼앙〉, 1893. 리도그래프.
$10^1/_2'' \times 8^1/_4''$.

National Gallery of Art, Washington D.C. Rosenwald Collection 1947.7.169.

스텐실과 스크린프린팅

가장 단순한 용어인 **스텐실**(stencil)은 디자인한 부분을 잘라낸 한 장의 종이를 뜻한다. 그 종이 위에 물감을 칠하거나 스프레이를 뿌리면 디자인이 그림면으로 옮겨진다. 스텐실은 문자나 반복적 디자인을 벽면에 옮기는 빠른 방법이다. 하지만 여기서 우리는 그것을 복수의 예술작품 제작 방식으로 다루려고 한다.

스텐실은 정치적 메시지를 전파하는 거리예술가들이 선호하는 방식이다. 빠른 제작이 가능하며 매번 다시 그리지 않아도 되기 때문이다(유명한 거리예술가 뱅크시의 작품은 그 대표적인 사례이다. 도판 25.25 참조). 하지만 좀 더 미묘한 디자인 오브제를 제작하고자 하는 스텐실 작가들도 있다. 시애틀에 기반을 두고 활동하는 킴 매카시도 그

들 중 하나이다. 이 작가는 얼반 술이라는 가명을 쓴다. 그녀의 〈도시 부처〉(도판 8.18) 배경에는 많은 반복적 패턴이 보이는데 이것은 청색, 녹색 물감으로 스텐실한 것이다. 검은 두개골과 큼지막한 붉은 부처 역시 스텐실을 써서 스프레이로 칠한 것이다. 스텐실 사용의 문제점은 오로지 긍정(positive)과 부정(negative)의 공간만을 만들 수 있다는 점이다. 음영묘사는 불가능하다. 매카시는 작품에 여러 색채와 붓질, 그리고 물감 떨어뜨리기를 더해 이러한 한계를 극복하고자 했다. 검은색, 흰색 물감 자국은 거리예술가들의 재빠른 움직임을 암시한다.

스크린프린팅(screenprinting)은 스텐실 프린팅 기법을 정교화한 것이다. 20세기 초, 스텐실을 프레임에 펼칠 수 있는 실크 섬유로 만든 스크린에 부착시키는 방법이 고안됨으로써 스텐실 기법이 향상되었다(오늘날에는 합성섬유를 쓴다). 프린트될 재료 위에 스텐실 이미지를 만들려면 섬유를 통해 스텐실의 막히지 않은 부분에 잉크를 밀어 넣으면 된다. 이때 스퀴지라 불리는 고무롤러를 사용한다(도판 8.19 스크린프린팅 다이어그램 참조). 과거에 스크린 제작에 사용했던 재료가 실크였기 때문에 이러한 절차는 **실크스크린**(silkscreen) 또는 실크를 뜻하는 라틴어 *sericum*에서 유래한 **세리그래피**(serigraphy)라고 부르기도 한다.

스크린프린팅은 단일 색채를 지닌 이미지 생산에 아주 적합하다. 개개 분리된 색들은 서로 다른 스크린을 필요로 하지만 그 제작 과정이나 프린팅은 비교적 단순하다. 프린팅 과정에서 판 위에 있는 이미지가 '뒤바뀌는' 볼록판화, 오목판화, 리도그래프와는 달리 스크린프린팅에서 이미지는 좌우가 뒤집히지 않는다. 이 매체는 또한 작품의 특질을 손상시키지 않고 큼지막한 대량의 에디션을 생산할 수 있다는 장점이 있다.

따라서 실크스크린 프린팅은 주로 포스터 생산에 적용되

8.18 킴 매카시, 〈도시 부처〉, 2009. 캔버스 위에 스텐실, 혼합매체. 36″×48″.
Kim McCarthy.

8.19 스크린프린팅.

며 사회운동가들은 자신의 구호를 퍼트리기 위해 실크스크린 작가들과 협조해 왔다. 예를 들어 에스테르 에르난데스는 치카노(Chicano)의 정체성을 드러내고 멕시코계 미국인의 노동 조건을 폭로하는 수백 장의 포스터를 만들었다. 그녀의 스크린프린트 〈SUN MAD〉(도판 8.20)는 탁월한 실크스크린 예술의 사례이면서 동시에 농약 사용에 대한 잊기 어려운 저항의 사례이다.

스크린프린팅의 가장 진전된 형태는 포토그래픽 스텐실, 또는 **사진 스크린**(photo screen)이다. 이것은 스크린 섬유에 감광 젤라틴을 덧붙이는 식으로 제작하는 방법이다.

엘리자베스 머레이의 〈망명〉(도판 8.21)은 제한적으로 스크린프린팅과 스텐실을 사용한 경우이다. 이 작품의 토대는 불규칙한 형태의 노란색 보드인데 그 위에 패턴이 양각되어 있고 신문에서 가져온 디자인이 스크린프린트되어 있다. 그 위에 작가는 들쭉날쭉하고 구멍 난 청색 종이를 올렸다. 여기에도 역시 다색 실크스크린과 리도그래프가 적용되었다. 끝으로 머레이는 실크스크린과 리도그래프가 적용된 큼지막한 빨간색 종이를 잘라 다른 2개의 층 위에 올렸다. 각 층에는 채색된 부분을 따라 머레이가 크레용과 연

8.21 엘리자베스 머레이, 〈망명〉, 〈38〉 연작 중 1993. 콜라주와 파스텔로 만든 23색채의 리도그래프와 스크린프린트 구조물. 30″×23″×2¹/₂. 38개의 고유작품.

필을 가지고 손으로 그린 자국들이 보인다. 작가에 따르면 〈망명〉은 '콜라주와 파스텔로 만든 23색채의 리도그래프와 스크린프린트 구조물'[4]이다.

최근의 접근들

최근의 실험적인 판화제작은 새로운 유형의 프린트 재료와 디지털 테크놀로지를 취한다. 복수의 예술작품이라는 아이디어를 3차원에 적용하려는 작가들도 많다. 이러한 실험은 매체의 경계를 재설정하고 있다.

아프리카계 미국인 엘렌 갤러거는 흑인 관객을 향하여 50년이 지난 잡지 더미들을 휙휙 넘겨보다가 광고들을 차용한다. 이것은 흑인들이 자신의 '검은색'을 다양한 방식으로 지우게끔 고무하기 위한 작업이다. 그녀는 차용한 광고를 디지털 스캔한 후 수정하여 그 표면에 몰드로 만든 플라스틱신 형상을 덧붙인다. 〈멋진 신사〉(도판 8.22)는 그보다 큰 작품 〈디럭스〉를 구성하는 60개의 패널 가운데 하나이다. 이 패널에서 우리는 머리를 곧게 펴주는 헤어 스트레이트너 캔을 들고 있는 남자를 본다. 그 스트레이트너의 명칭은 'Johnson's Ultra-Wave'이다. 광고는 이렇게 말한다. "당신이 자신의 머리카락에 자부심을 갖도록 해드리겠습니

8.20 에스테르 에르난데스, 〈SUN MAD〉, 1982. 실크스크린. 22″×17″.

8.22 엘렌 갤러거, 〈멋진 신사〉, 디럭스 연작 중, 2004~2005.
애쿼틴트, 포토그라뷔어, 플라스틱신. 13″×10″.
ⓒ Ellen Gallagher, Courtesy Gagosian Gallery.

다." 이런 방식으로 갤러거는 큼지막한 노란색 방울로 머리카락과 눈을 덮었던 1950년대의 유행을 풍자한다. 그녀는 이렇게 말한다. "나는 기존의 가독성상에서 픽션을 만들고 있습니다."[5] 〈디럭스〉의 60개 패널은 모두 20개의 에디션을 갖는다.

디지털 테크놀로지는 만질 수 있는 판을 제거함으로써 판화제작을 근본적인 수준에서 뒤바꾸고 있다. 디지털 판재는 손이 아니라 키보드와 마우스로 만든다. 몇몇 예술가는 페인팅과 포토편집 프로그램으로 디지털프린트를 만든 다음 '에디션'이 완성되면 매트릭스 파일을 삭제한다. 이러한 테크놀로지는 무한정 복제가 가능하기 때문에 전통적인 의미에서 '원본'이라고 할 수 없는 판화 창작을 허용한다. 2007년 영국 작가 길버트와 조지[이들은 자신의 성(姓)을 쓰지 않는다]는 인터넷상에서 36시간 동안 자유롭게 다운로드할 수 있는 판화를 만들었다. 에디션은 다운로드 숫자가 아니라 시계(clock)에 의해 한정되었다.

오늘날 많은 판화작가들은 프린트제작 기법을 다른 종류의 매체들과 결합한다. 그들 가운데 하나인 니콜라 로페즈는 개개 전시에 고유한 설치작물을 제작하는 데 목판과

8.23 니콜라 로페즈, 〈어두운 그림자〉, 2006. 나무블록과 마일러 리도그래프. 20″×22″.
Caren Golden Fine Art/Nicola Lopez.

8.24 월터 마틴과 팔로마 무노즈, 〈여행자 CLXXXVI〉, 2006. 혼합매체.
9″×6″×6″.
2006 ⓒ Walter Martin & Paloma Muñoz.

리도그래프를 사용한다. 2006년 작 〈어두운 그림자〉(도판
8.23)에서 그녀는 투명필름인 마일러에 프린트했다. 건물

이 부서지고 구조물이 추락하는 이미지는 2011년 9월 11일에 있었던 공격에 대한 기억에 기초한다.

판화가 에디션 작업인 것에 착안하여 몇몇 작가는 한정된 수량의 3차원 작업을 생성할 수 있는 몰드를 창작한다. 예술가들은 대부분 과거에 판화를 제작한 것과 동일한 이유에서 에디션 작업에 나선다. 과거의 판화와 마찬가지로 에디션 작업은 다수의 복제작을 만들지만 과거의 기법을 사용하는 이도 있고 그렇지 않은 이도 있다. 근래의 에디션 작업에서 월터 마틴과 팔로마 무노즈는 스노볼의 형태를 차용해서 위험한 광경을 담은 잊지 못할 작품을 선보였다. 그들의 〈여행자〉 연작은 위태로운 상황에 처한 여행객과 하이커들을 보여준다. 가령 〈여행자 CLXXXVI〉(도판 8.24)는 폭설에 발이 묶인 하이커가 우연히 토끼 구멍과 마주친 상황을 보여준다. 그 안에는 위협적인 크기의 견본 토끼 두 마리가 있다. 이 작품의 미스터리한 분위기는 스노볼의 저렴하고 감상적인 원형과 매우 유머러스하게 충돌하고 있다. 작가들은 이 작품을 250개의 에디션으로 만들었다. 그들은 그 구체안에 플라스틱 눈송이를 채워 넣었는데 그 눈송이는 그들이 패러디하고자 하는 기념품 가게의 버전들을 닮았다. 볼을 흔들면 풍경의 유머러스한 측면이 더욱 배가된다.

이 장에서 열거한 사례에서 보듯 판화는 수 세기에 걸쳐 이미지의 복수 복제품을 만드는 데 사용되었다. 판화제작은 다른 매체에 비해 비용이 적게 들고 보급이 용이하기 때문에 좀 더 광범위한 관객들에게 다가갈 수 있다.

1. 예술가들은 왜 판화를 제작할까?

2. 판화제작의 기본 기법에는 무엇이 있는가?

3. 오늘날의 예술가들은 어떤 방식으로 전통 기법을 다양화하고 있는가?

2009년 AP통신은 예술가 셰퍼드 페어리가 〈희망〉이라는 제목을 지닌 리도그래프 포스터 작업에 버락 오바마 대통령의 사진을 승인 없이 가져다 쓴 것을 문제 삼아 저작권 소송을 벌였다. 페어리는 자신이 사진을 충분히 변형시켰고 따라서 포스터는 새로운 창작에 해당한다고 주장했다. 사건은 2011년 어느 쪽도 결론을 공개하지 않는다는 식으로 종결되었다. 온라인에서 사건을 검색하고 자신의 의견을 만들어보자. 페어리의 판화는 얼마나 독창적인가?

핵심 용어

인쇄면정합(registration) 다색 프린트 제작이나 기계 프린팅에서 동일한 종이 위에서 블록이나 판의 누르는 위치를 조절하는 절차

볼록판화제작(relief printmaking) 프린트 표면에서 잉크를 묻힐 부분은 남겨두고 나머지 부분을 잘라내는 기법

스크린프린팅(screenprinting) 프레임에 맞춰 펼쳐진 섬유 위에 스텐실을 적용하고 스크린의 막히지 않은 부분에 물감이나 잉크를 밀어넣어 아래 종이나 다른 재료 위에 나타나도록 하는 기법

오목판화(intaglio) 프린트 판의 표면 아래 오목한 부분에 잉크를 넣고 프레스로 눌러 선과 다른 부분을 찍어내는 판화제작 기법

옵셋 리도그래프(offset lithography) 이미지를 사진 제판에 간접적으로 옮기는 리도그래프 프린팅

판재(matrix) 예술가들이 판화를 제작하기 위해 작업하는 금속, 목재, 석재, 기타 재료들의 블록

9 사진

9.1 제인 윌슨과 루이스 윌슨, 〈침묵은 뒤에 있는 나보다 2배 빠르다〉, 2008. 사진(C-프린트). 72″×72″.
Courtesy 303 Gallery, New York.

제인 윌슨과 루이스 윌슨의 사진 〈침묵은 뒤에 있는 나보다 2배 빠르다〉(도판 9.1)는 초록빛의 우거진 숲을 포착했다. 이 사진은 마치 작가들이 아침 산책을 가서 빗살처럼 내리쬐는 햇살 가득한 수풀 내 공터를 우연히 마주친 것처럼 보인다. 원작은 우리 시각 전면을 가득 채우는 6제곱피트의 크기여서 관객들은 화면 안으로 들어가고 싶은 충동을 억누를 수 없다.

사진(photography)이란 단어는 원래 문자적으로는 '빛으로 쓰기', 혹은 더 엄밀하게 말하면 '빛으로 그리기'란 뜻이다. 사진은 드로잉과 마찬가지로 실용적인 도구와 하나의 예술형식 모두가 될 수 있다. 사진은 저널리즘, 과학, 광고, 개인적 기록의 보존 등과 같이 많은 용도를 넘어 제인 윌슨과 루이스 윌슨 같은 예술가들에게 강력한 표현의 도구가 된다.

숙련된 사진가는 카메라, 렌즈, 필름 등의 선택과 함께 구성, 각도, 포커스, 거리, 조명 등의 많은 선택을 한다. 윌슨 자매는 매우 공을 들여서 〈침묵은 뒤에 있는 나보다 2배 빠르다〉의 구성을 잡아냈다. 세 그루의 나무는 프레임 안에 완벽하게 자리 잡았고, 왼편 아래의 나뭇가지는 두 번째 나무의 군락으로 우리의 시선을 연결시킨다. 오른쪽 아래

의 나뭇가지는 왼쪽 아래의 것과 어떻게 동일한 리듬의 반복을 보여주는지 주목해보라. 이 가지들은 왼쪽 윗부분부터 내리쬐는 햇살과 거의 90도를 이루고 있다. 또한 강렬한 빛과 어두움의 대비 속에서도 대상을 디테일하게 볼 수 있는 걸 감안하면 작가들은 노출 역시 완벽하게 맞췄을 것이다. 그리고 또 하나의 사실이 이 사진의 부자연스러움을 완전하게 한다. 햇빛의 효과를 연출하기 위해 작가들은 사진을 촬영하기 전에 스프레이를 뿌려 엷은 안개를 만들었던 것이다.

우리는 이 장에서 사진이 19세기 이래로 사람들과 공간들을 포착하는 도구로부터 하나의 예술형식으로 어떻게 진화했는지를 살펴볼 것이다. 또한 사회적 변화를 고무시키는 수단으로서 사진의 활용을 점검하고 디지털 혁명의 효과를 알아보려고 한다.

사진의 진화

카메라의 기본 개념은 실제 사진보다 300년 이상 앞선다. 자연의 정확한 묘사를 성취하고자 했던 르네상스 예술가들의 욕망은 사진의 실질적 발명 이면의 최초의 자극이었던 것이다.

근대 카메라의 선구는 **카메라 옵스쿠라**(camera obscura)였고, 원래의 의미는 '어두운 방'이다(도판 9.2). 사진의 개념은 어두운 방의 벽에 나 있는 작은 구멍을 통해 들어오는 햇빛이 옥외에 있는 어떤 사물이라도 반대편 벽면에 뒤집힌 이미지를 투사한다는 사실에서부터 나타나기 시작했다. 레오나르도 다 빈치는 15세기에 대상의 관찰과 회화제작의 보조 장치를 묘사한 적이 있다.

고정된 방이든 이동이 가능한 방이든 카메라 옵스쿠라가 널리 사용되기에는 너무 커서 불편했다. 17세기에는 이미지를 그리는 사람이 방 안에 있을 필요가 없다는 것을 깨닫고 휴대용 박스로 카메라 옵스쿠라를 진화시켰다. 이 같은 카메라의 초기 발달 단계에서 이미지의 선명도를 개선하기 위해 작은 구멍에 렌즈가 설치되었다. 이후에는 뒤집힌 이미지를 똑바로 보기 위해서 각이 진 거울이 추가로 설치되어 능숙한 사람이든 아니든 누구나 투사된 이미지의 형태를 따라 펜이나 연필로 그릴 수 있게 되었다.

사진의 발명은 과학자들이 빛에 민감한 화학물질을 발견하면서 가능하게 된다. 조세프 니세포르 니엡스가 처음으로 흐릿한 사진 이미지를 성공시킨 것은 1826년에 이르러

9.2 사진의 진화.
위 : 16세기 카메라 옵스쿠라.
가운데 : 17세기의 휴대용 카메라 옵스쿠라.
아래 : 17~19세기의 테이블용 카메라 옵스쿠라.

서였다. 그는 민감하게 만든 금속판을 8시간 동안 햇빛에 노출시켜 만든 이미지를 백납 처리한 종이 위에 고정시켰다. 10여 년 뒤에 화가였던 루이 자끄 망데 다게르는 니엡스의 과정을 발전시켜서 **다게레오 타입**(daguerreotype)으로 알려진 첫 번째의 완전한 사진 몇 장을 촬영했다. 그는 요오드 처리를 한 은판들을 수은 증기에 노출시킴으로써 이미지들은 무기물 용해에 의해 고정되었다.

초창기의 사진은 필요한 노출 시간이 과도하게 길었기 때문에 움직이지 않는 대상만을 기록할 수 있었다. 다게르의 사진 〈탕플대로〉(도판 9.3)는 그의 제작 과정이 대중적으로 알려지게 되었던 1839년에 촬영되었는데, 움직이는 인물들은 지속적으로 빛을 받아 사진판에 남길 수 없었기 때문에 거리가 텅 비어 황폐하게 보인다. 이 사진판에 필요한 노출 시간은 무려 반시간이었다. 그러나 반짝거리는 신발을 신고 있는 한 사람은 사진에 포함될 만큼 충분히 오랫동안 한곳에 머물러 있었다. 그는 왼쪽 아래편 코너에 보이는

9.3 루이 자크 망데 다게르, 〈탕플대로〉, 1839. 다게레오 타입.
Bayerisches National Museum, Munich (R6312).

데, 사진에 찍힌 최초의 인물이 되었다. 이것은 결국 훈련받은 예술가의 손기술이 없이도 사람과 사물들의 이미지가 만들어질 수 있다는 것을 보여주는, 인류사에서 하나의 중요한 순간이었다. 어떤 화가들은 이 새로운 매체가 불공평하다고 느끼고 자신들의 예술이 끝났다고 말했지만, 사실 사진의 발명은 사진의 복제에 의해 예술작품의 이미지가 널리 확산되어 더 많은 사람이 접할 수 있는 시대를 열었다. 그리고 그것은 예술의 종말이 아니라 새로운 사진 예술의 도움을 받아 회화가 새로운 접근을 하게 되는 시작이었다.

카메라가 발전하기 이전에는 오로지 부유한 사람들만이 초상화를 주문할 수 있었다. 그러나 19세기 중반이 되면 평균 정도의 수입을 지닌 수많은 사람들이 사진관으로 가서 눈을 깜빡거리지 않은 채 밝은 태양빛 아래에서 꼿꼿이 앉아 있으면 5~8초 안에 카메라가 촬영한 초상사진을 가질 수 있게 된다.

초상사진은 처음부터 초상화의 막대한 영향을 받는다. 초창기의 위대한 초상사진가는 줄리아 마가렛 카메론이었

는데, 그녀는 1864년경에 표현적인 초상사진을 만들어내면서 열성적인 사진가가 된다. 그녀는 대개 가족들이나 유명한 친구들을 촬영했는데, 이들의 이미지를 선명하게 하기 위해 클로즈업 기법을 개척했고 조명을 조절했다. 〈폴과 버지니아〉(도판 9.4)라는 그녀의 사진은 그녀가 중시했던 많은 것을 보여준다. 그녀는 아이들의 신체 곡선과 주름진 옷의 윤곽을 완벽하게 드러내기 위해 카메라의 노출을 정교하게 조절했다. 카메론은 아이들을 정중앙에서 비껴나도록 위치를 잡았고, 우산의 사선이 지닌 역동적 균형을 창조해냈다. 이 아이들은 그녀의 다른 사진에도 등장하는데, 이 작품에서는 난파된 두 아이에 관한 유명한 소설에서 제목을 가져왔다. 그녀는 제목과 포즈 모두에서 소설 속의 분위기를 창출하고 있는 것이다.

19세기의 많은 사진가는 화가들로부터 막대한 영향을 받았다. 한편 사진에 의해 이제 사건의 기록자라는 고전적 역할에서 자유롭게 된 많은 화가는 사진에 큰 영향을 받는다. 짧아진 노출 시간, 줄어든 독성, 그리고 종이 위에서의

9.4 줄리아 마가렛 카메론, 〈폴과 버지니아〉, 1864. 알부민 프린트. 10″×7⅞″.
J. Paul Getty Museum, Los Angeles. 84.XZ.186.3.

인화 등 이 모두가 19세기 동안 사진의 대중화에 기여했다.

예술형식으로서의 사진

초창기에 일반 대중은 사진이 기계장치에 의존한다는 이유 때문에 사진을 예술로 받아들이는 데 소극적이었다. 그러나 오늘날에는 카메라가 개인적 표현과 상징적 소통을 위한 도구가 될 수 있다는 점에 대부분의 사람이 동의한다. 예술사진 운동의 초기 옹호자는 미국인 알프레드 스티글리츠였다. 1905년에 그는 뉴욕에 사진 전문 갤러리를 열었고, 모던 아트와 문화에 관한 글과 함께 사진을 실었던 카메라워크라는 영향력 있는 잡지를 창간했다.

스티글리츠 자신의 사진은 거의 항상 '정직'했다. 다시 말해 그는 음화 원판을 전혀 조작하지 않고 인화했다. 그의 1901년 사진 〈뉴욕의 봄비〉(도판 9.5)는 뛰어난 색조 조절이 발휘된 작품인데, 그 이유는 질감과 그림자의 미묘한 단계적 차이들을 손쉽게 얻어내고 있기 때문이다. 예를 들어 비에 젖은 거리는 보도와 다르게 보이는데, 이들 모두는 안개 낀 하늘과 함께 멀리 희미하게 보이는 건물과도 차이가 있다. 스티글리츠는 사진가도 자신의 주변 세계를 해석하고 포착하는 데 있어서 화가 못지않게 숙련될 수 있다는 것을 보여주기 위해 사진을 찍고 전시했다. 그는 이 작품과 같이 초기의 사진들에서 일상의 도시 풍경에서 시(詩)를 읽어냈다.

프랑스의 사진가 앙리 카르티에 브레송은 〈생라자르 역

9.5 알프레드 스티글리츠, 〈뉴욕의 봄비〉, 1901. 사진. 3³/₄″×1¹/₂″.
Courtesy of George Eastman House, International Museum of Photography and Film ⓒ 2013 Georgia O'Keeffe Museum/ Artists Rights Society (ARS), New York.

9.6 앙리 카르티에 브레송, 〈생라자르 역 뒤 유럽의 공간, 파리〉, 1932. 사진.
ⓒ H. Cartier-Bresson/Magnum Photos.

뒤 유럽의 공간, 파리〉(도판 9.6)에서 미묘한 극적 순간을 포착했다. 그는 여기서 한 남자가 물웅덩이 위를 뛰어 넘어가는 순간에 정확히 셔터를 눌렀다. 이 남자의 형상은 물에 비친 모습에서 반복되어 나타날 뿐만 아니라 뒷부분의 포스터 속 무희의 형상과도 유사하게 보이며, 반원의 잔물결은 물속 가까이에 있는 둥근 형태들을 반복한다. 카르티에 브레송에게 있어서 좋은 사진은 결정적 순간을 포착하는 문제였다.

내게 있어서 사진은 1초 가운데 한 순간 안에서 한 사건에게 적절한 표현을 주는 형태들의 정확한 구조화와 더불어 그 사건의 중요성에 대한 동시적 인식이다.[1]

카르티에 브레송과 스티글리츠가 우리가 알아채지 못하는 일상의 시어를 일깨운다면 마누엘 알바레스 브라보는 도시 환경 속에서 부조화스러운 놀라움을 찾아낸다. 그의 사진 〈두 쌍의 다리들〉(도판 9.7)은 광고판과 건축 부지를 결합시킨다. 이

9.7 마누엘 알바레스 브라보, 〈두 쌍의 다리들〉, 1928∼1929. 젤라틴 은판 프린트. 6½″×9½″.
© Colette Urbajtel/Archivo Manuel Álvarez Bravo SC.

작품의 소재들은 신발 광고의 다리부터 시작해서 위로 올라가는 것처럼 보인다. 그 위에는 한 쌍의 조명 램프가 있고, 더 위에는 공사 중인 빌딩 사무실의 한 쌍의 창문이 있다. 세심한 관찰자라면 다른 즐거움들을 찾아낼 수 있을 것이다. 여성의 스커트와 남자에게 '스커트'를 드리워주는 차양의 그림자 사이의 형태적 유사성, 간판의 직선과 충돌하는 램프의 그림자, 몸통은 건물 위로 사라져버린 듯한 느낌, 시각에 대한 사진가의 관점이 꼭대기의 표식을 위한 공간을 만들어내는 법 등 많은 요소가 있다.

다른 사진가들은 카메라 자체를 넘어 더욱 창조적인 효과를 성취했다. 만 레이는 빛에 민감한 종이 위에 사물을 올려놓고 햇빛에 노출시키는 방식의 혁신적 사진을 만들어내고 '레이오그래프(rayograph)'라고 이름 붙였다. 레이오그래프는 대상의 '그림'이 아니고 카메라나 렌즈를 사용하지도 않았기 때문에 실제로는 사진이 아니다. 차라리 필름 위에 기록된 시각적 발명이라고 하는 것이 좋을 것이다. 여기에 보이는 작품(도판 9.8) 속에서와 같이 레이오그래프는 원래 소재가 무엇인지 간혹 명확하지 않을 때도 있다.

9.8 만 레이, 〈레이오그래프〉, 1927. 젤라틴 은판 프린트. 11$^{7}/_{16}$″×9$^{1}/_{8}$″.
Private Collection/The Stapleton Collection/The Bridgeman
Art Library. © 2013 Man Ray Trust/Artists Rights Society
(ARS), NY/ADAGP, Paris.

사진과 사회 변화

각 세대마다 기념할 만한 사진들이 제작되었다. 그 사진들은 소재가 제시되었기 때문만 아니라 사진가들이 그곳에 있었다는 것을 우리가 알고 있기에 감동적이다. 우리는 증언자로서의 사진가들에 참여하는 것이다. 그러한 이미지의 중요성은 우리에게 정보를 전달하는 것뿐만 아니라 우리의 정서를 움직이는 이미지의 힘에도 함께 존재한다.

사진은 발명된 후에 몇 십 년이 지나지 않아 전쟁, 가난, 배고픔, 방치 등으로 발생하는 고통에 대해 사람들이 주목하도록 이끌었다. 이 새로운 도구는 다른 매체가 할 수 없었던 방식으로 신뢰할 만한 시각적 진술들을 이뤄냈다. 모든 예술 가운데 사진은 사건과 사회적 문제를 기록하는 데 있어서만 유일하게 적합한 것이 아니라 개혁을 이끌 수 있는 감정이입적인 자각을 불러일으켰다.

사회 변화를 위한 사진의 사용에서 초기의 선도자는 덴

마크 출신의 미국 사진가 제이콥 리스였다. 그는 19세기 말에 뉴욕 빈민가의 불결한 삶과 작업 환경을 촬영해서 전 세계가 볼 수 있도록 이 사진들을 출판했다. 〈자리당 5센트〉(도판 9.9)와 같은 사진들은 대중이 주목함으로써 더욱 엄격한 주택 법안을 이끌어냈고 일자리 안전 법률을 개선하도록 했다. 이 사진의 생생함은 당시에 발명되어 카메라를 뜻밖의 장소에 가져갈 수 있도록 해주었던 플래시 덕분에 가능했다. 그의 가장 유명한 사진집 *How the Other Half Lives*는 사회에 대한 사진의 영향에 있어서 획기적인 작품이다.

20세기 동안에 사진은 진실을 전달하는 도구로서의 명성을 의문의 여지없이 누림으로써 "카메라는 절대 거짓말하지 않는다."는 말을 만들어냈다. 1930년대에 마가렛 버크 화이트는 포토 에세이라는 개념을 소개했는데, 이 개념은 다른 사진가들이 금방 채택한 하나의 접근법이었다. 포토 에세이는 단일한 주제에 관한 사진들의 컬렉션으로서, 한 장의 사진으로는 불가능한 이야기나 분위기를 전달하도록 배열한다. 그녀는 공사 프로젝트, 산업 공정, 이국 풍물, 대공황 시대의 빈곤 등을 주제로 다루었다. 1937년에 홍수의 결과들을 기록하는 작업 중에 만든 〈루이빌 홍수의 희생자들〉(도판 9.10)은 미국 대공황기의 상징적 아이콘 중 하나이다.

사진은 사회적 문제에 집중하는 데 그치지 않고 환경론자들의 노력을 뒷받침해 왔다. 안셀 애덤스는 자연환경 보존의 필요성에 대한 일반 대중의 인식을 증대시키기 위해 사진을 종종 사용했다. 〈요세미티 국립공원의 걷혀가는 겨울 폭풍〉(도판 9.11)은 자연이 만들어낸 디자인의 교향악적 장대함을 반영한다. 이 사진은 황량한 바위가 엷고 부드러운 안개와 뒤섞여 성당과도 같은 요세미티 계곡을 흑백 속의 교향악적 조화로 빚어내고 있다. 애덤스는 자연의 양상을 사회의 갈등으로부터 초월할 수 있는 정신적 삶의 상징으로 보았다. 그의 장엄한 흑백 사진 속에서 자연은 정신적 하모니를 위한 초시간적 메타포가 된다.

오늘날의 환경사진가들은 기후의 변화나 환경 파괴에 더욱 집중하는 것으로 보인다. 예를 들어 게리 브라쉬는 2000년부터 사라져가는 북극곰의 서식지를 촬영해 왔다. 〈배로곶 밖의 북극곰, 알래스카〉(도판 9.12)는 북극해 주변 지역 온난화의 생생한 증거이며, 우리에게 새로운 환경 문제를 일깨우는 이미지의 힘을 증명해준다.

9.9 제이콥 리스, 〈자리당 5센트〉, 베이어드 가
다세대 주택의 무허가 숙박, 1890년경.
젤라틴 은판 프린트. $6^3/_{16}'' \times 4^3/_4''$.
Museum of the City of New York, The Jacob A. Riis
Collection (#155) (90.13.4.158).

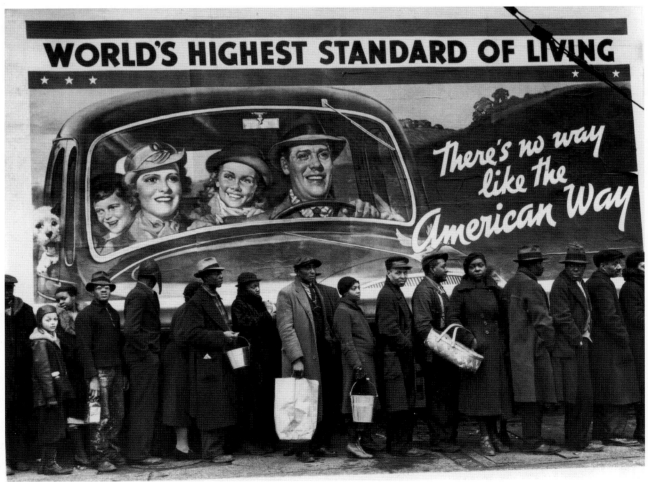

9.10 마가렛 버크 화이트, 〈루이빌 홍수의 희생자들〉, 1937. 사진.
Time & Life Pictures/Getty Images.

9.11 안셀 애덤스, 〈요세미티 국립공원의 걷혀가는 겨울 폭풍〉, 1944. 사진.
© 2012 The Ansel Adams Publishing Rights Trust.

9.12 게리 브라쉬,
〈배로곶 밖의 북극곰, 알래스카〉, 2008.
© Gary Braasch.

컬러사진

사진은 흑백(간혹 갈색과 흰색)으로 시작되었다. 처음의 백 년 동안에는 흑백이 사진가들에게 유일한 실질적 선택사항이었다. 20세기에 진입한 후에는 상당한 기간 동안 필름과 인화지들이 비쌌고 컬러 프린트들은 시간이 지남에 따라 선명도가 확연히 떨어지는 등 컬러에 관한 기술적 문제가 지속되었다. 심지어 상당히 정확한 컬러사진이 실용적이 되었을 때조차 많은 사진가는 흑백 이미지의 추상적 힘을 결여한다고 느꼈다.

컬러사진의 발달은 1907년에 투명 컬러사진의 발명과 함께 시작됐다. 1932년에는 코닥 사가 컬러 필름을 생산하기 시작했다. 1936년에 발명된 코닥크롬 필름은 컬러사진의 다양한 기능과 정확성을 본질적으로 개선했다. 이후에는 컬러 프린트가 예전에 비하면 상대적으로 훨씬 영구적으로 사용될 수 있는 수준으로 발전한다.

1960년대에는 대부분의 예술사진가들이 컬러필름을 무시했는데, 첫 번째 이유로는 음화가 불안정했고, 다음의 이유는 컬러사진이 가족의 스냅사진과 관광사진에서 주로 사용됐기 때문이다. 그러나 윌리엄 이글스턴이 1976년에 뉴욕 근대미술관(MoMA)에서 컬러사진을 전시했을 때 세상은 예술사진의 새로운 지류가 탄생했음에 주목하게 되었다.

이글스턴의 *Los Alamos Portfolio*의 사진들은 일상 사물의 품격 있는 구성들이다. 〈무제(자동차 후드 위의 네히 병)〉(도판 9.13)에서 두 대의 자동차가 쐐기 모양의 그림자에 의해 어두워진 배경의 포장된 곳에 대응하여 불균형적인 사선 구조의 추상적 구성을 만들어내고 있다. 탄산음료의 병은 구성을 안정감 있게 붙들어 두기 위해 완벽하게 배치된 것처럼 보이며 햇빛을 담아내고 있다. 이 사진은 능숙한 배열 이외에도 우리의 시선을 고정시키는데, 그 이유는 이 장면이 어느 따뜻한 오후의 미국 시골 속 일상을 즉각 환기시키기 때문이다. 컬러사진에서 이글스턴이 공헌했던 바를 증명하기 위해서 우리가 할 수 있는 모든 것은, 이 작품을 흑백사진으로 상상해보는 일이다.

9.13 윌리엄 이글스턴, 〈무제(자동차 후드 위의 네히 병)〉, *Los Alamos Portfolio* 사진집, 1965~1974. 컬러사진.

한계를 밀어붙이기

최근에 예술가들은 사진의 한계라고 가정한 지점을 뛰어넘기 위해 기법의 다양성을 탐구해 오고 있다. 영국의 예술가 수잔 더지스는 거대한 감광지를 밤사이 얕은 호수 바닥에 놓고 물을 투과해 비치는 밤하늘의 모습을 포착했다. 그녀는 가끔 그림자들을 이용해 귀신 나올 것 같은 밤의 모습을 연출하기 위해 주변의 덤불을 향해 종이를 대고 플래시를 비춘다(도판 9.14). 그래서 우리가 마치 수면 아래에서 위를 올려다보고 있는 것과 같은 새로운 종류의 풍경을

9.14 수잔 더지스, 〈달빛과 구름〉, 2009. 일포크롬 프린트. 66¹/₂″×36″.
Purdy Hicks Gallery, London.

9.15 빈 단, 〈인생의 무지개 #7〉, 2008. 클로로필 프린트, 나비 표본,
송진. 14″×11″×2″.
Courtesy of the artist and Haines Gallery.

창조한다.

베트남 태생의 예술가 빈 단은 식물 위에 사진을 기록하는 자신만의 방법을 창안했다. 그는 사진을 직접 찍거나 이미지를 가져와서 자신의 정원에서 얻은 나뭇잎 위에 부착시킨다. 그런 뒤에 잎사귀와 사진을 유리의 겹층 사이에 놓고 지붕 위에 올려둔 채 몇 주 동안 자연광에 노출시킨다. 햇빛은 사진 이미지를 나뭇잎에 옮겨놓는데, 그는 이 과정을 클로로필 프린팅이라고 부른다.

빈 단은 희생자를 추모하는 잊혀지지 않을 작품을 창조하기 위해 동남아의 전투 희생자의 이미지를 가장 자주 사용한다. 〈인생의 무지개 #7〉(도판 9.15) 시리즈에서는 송진 안에 인화된 나뭇잎들을 박아넣고 나비 표본들과 함께 짝을 지어두었다. 그 결과물은 손상되기 쉽고 소중하며 아름다운 것이었다.

어떤 예술가들은 사진들 자체를 이미지를 '찍는' 새로운 방법으로 사용한다. 조 레오너드는 나이아가라 폭포를 찍은 엽서들을 4천 장 넘게 모으고 갤러리 안에 하나의 커다란 배열을 통해 설치함으로써 〈결국 넌 내가 여기 있는 걸

예술을 형성하기

빈 단(1977~) : 기억을 재구축하기

9.16 빈 단.
Courtesy of the artist.

만일 사진이 기억을 보관하기 위한 하나의 저장소라면, 빈 단은 자신과 관객 모두를 위해 그것을 창조하고 있다. 그가 베트남에서 출생할 당시에 이웃나라 캄보디아의 크메르 루주 정권은 200만 명으로 추산되는 모든 분야의 반체제 인사들을 대량학살로 제거해나가고 있었다. 단은 세 살이 되던 해인 1979년에 부모를 따라 미국으로 이주했다. 그의 고유한 사진들은 험난했던 과거를 시적으로 재구축한다.

"나는 절반은 캄보디아인이다. 내 아버지는 캄보디아인이고 어머니는 베트남 출신이다. 크메르 루주는 자국 내의 외국인은 거의 몰살시켰는데, 안경을 끼거나 우유를 마시거나 불교의 승려이거나 가톨릭 수녀이거나 예술가인 사람들까지 포함했다."[2]고 단은 증언한다. 그는 고향에 대한 기억이 없기 때문에 풍경사진을 통해 기억을 재구축했다. "나를 풍경사진가라고 불러도 무방할 것이다. 내가 풍경을 주시하고 있기 때문이다. 하지만 나는 단순히 풍경을 촬영하는 대신에 풍경 내부, 지구의 내부, 토양 지층의 아래, 식물의 세포를 바라본다."[3]

〈인생의 무지개 #7〉(도판 9.15 참조)에 나타난 얼굴은 캄보디아의 대학살 박물관에서 가져온 것인데, 이 박물관에는 크메르 루주가 조직적으로 처단한 희생자들의 사진 수천 장을 전시하고 있다. 단은 "나는 인간이 얼마나 식물과도 같은 존재인가를 보여주려고 노력했다. 우리는 사건의 역학, 즉 우리 주위의 역사를 흡수함으로써 기억 창조의 과정에 참여한다. 그리고 나서 잎사귀들과 같이 시들고 나면 사실상 죽게 된다. 우리 존재의 잔여물은 마치 부식된 잎사귀가 토양에 양분을 공급하는 것과 마찬가지로 기억에 양분을 제공한다."[4]

그러나 희생자들은 그의 작품을 통해 새로운 삶을 얻는다. "태양 아래에서 몇 주 동안 인화시킨 잎사귀들에서 원화를 벗겨낼 때면 마술과도 같이 이미지가 나타나는 경이로운 느낌을 얻는다."[5] 나비는 이와 유사하게 번데기로부터 나와서 인생의 빛나는 새 국면을 맞이하게 된다.

또한 단은 이미지가 화학 처리된 금속판에 노출되어 수은 증기에 의해 인화되는 다게레오 타입의 프로세스에 관심을 가졌다. "그들은 다게레오 타입을 기억의 거울이라고 불렀다. 그것은 당신 자신에게 내세우는 거울이며, 당신이 누군지를 기억한다. 다게레오 타입은 유령과도 같은 특성을 가지고 있다."[6] 〈앙코르와트〉(도판 9.17)처럼 그가 만든 다게레오 타입의 사진은 일찍이 그 지역을 식민 통치했던 유럽 지배자들의 옛 사진들을 떠올리게 한다. 우리는 이미지의 소재만을 보는 것이 아니라 시간이 개입하여 관통하는 것 또한 보게 된다.

"이 특수한 사진의 과정들은 풍경과 그것이 지닌 모든 은유들을 내가 발굴할 수 있도록 해준다. 나는 이 작업을 사회의 다큐멘터리로 여긴다. 내게 있어서 사회적 다큐멘터리는 역사적 사건들, 그리고 이것들이 우리의 현재 삶과 맺는 연관성을 탐색하는 것이다."[7]

9.17 빈 단, 〈앙코르와트〉, 2008. 다게레오 타입. 9″×12″. 에디션 4.
Courtesy of the artist and Haines Gallery.

9.18 조 레오너드, 〈결국 넌 내가 여기 있는 걸 보고 있지〉, 2008. 4,000여 장의 엽서. 가변 치수.
뉴욕 디아 : 비컨, 리지오 갤러리의 설치 전경. 2009.
ⓒ the artist, courtesy Galerie Gisela Capitai, Cologne, Germany. Photo Bill Jacobson.

보고 있지〉(도판 9.18)라는 작품을 만들었다. 나이아가라 폭포는 북미 제일의 관광지로서, 사람들은 일반적으로 자신이 그처럼 유명한 장소에 있었다는 것을 표시하는 방법의 하나로 주위 사람들에게 엽서를 보낸다. 이 예술가의 엽서 컬렉션은 엽서가 우편배달에 처음 포함되기 시작한 직후였던 20세기 초반부터 시작되었다. 그녀는 유사한 이미지들로 그룹을 만든 뒤에 그것을 20피트의 벽화 사이즈로 설치했다. 경외심을 불러일으키는 자연의 장소는 따라서 외견상 끝없는 반복을 위한 하나의 모듈이 된다.

디지털 혁명

20세기 말이 가까워질 즈음, 화학적인 음화사진은 새로운 테크놀로지의 충격에 의해 유행에서 멀어진다. 이제 대부분의 카메라는 필름을 쓰지 않고, 대신에 렌즈는 디지털 파일로 색조와 빛의 강도를 번안해주는 센서들의 층으로 정보를 집중시켜준다. 이 파일들은 컴퓨터의 사진편집 프로그램을 사용함으로써 거의 무한정의 방식으로 조작될 수

있고 끝없이 재생산될 수 있다.

이러한 변화가 암시하는 것은 의미심장한 것이다. 만일 사진이 대체될 수 있다면 진실을 전달하는 도구로서의 명성은 치명타를 입게 되고 따라서 카메라는 사실상 거짓말을 할 수 있는 것이 된다. 그리고 이미지의 재생산성은 사진의 특별함이 많이 감소했다는 것을 의미한다. 현대의 많은 사진가는 이러한 사실의 장점을 취한다.

예를 들어 제프 월은 스스로를 '근–다큐멘터리(near-documentary)' 사진가라고 부른다. 그는 생생하게 '사실적'으로 보이는 장면들을 창조하지만 이들은 분명히 자연스럽지 못한 특질을 간직하고 있다. 〈나무에서 떨어지는 소년〉(도판 9.19)은 하나의 불행한, 하지만 아주 드물지는 않은 사건의 사실적인 사진처럼 보인다. 그러나 그는 몇 장의 관련 있는 사진들을 컴퓨터에서 합성하여 이 이미지를 창조했다. 실제로 떨어지는 소년을 촬영한다면 한번의 샷으로는 뒤뜰의 모습을 온전히 옮기기에 불가능할 정도로 빠른 노출이 필요하다. 그러나 오늘날의 디지털 카메라는 그러

한 효과를 가능하게 한다. 월 역시 사진들을 8×10피트의 최대 사이즈로 확대시킴으로써 고해상도 테크놀로지의 장점을 최대한 활용하고 있다. 우리는 작은 재앙을 보여주는 너무나도 완벽한 이미지 안에서 무엇이 실제이고 무엇이 조작된 것인지 궁금한 채로 남게 된다.

우리가 살펴봤듯이 사진의 발명과 증가하는 카메라의 유용성은 우리가 세상을 바라보고 해석하는 방식에 중대한 영향을 끼쳐왔다. 폴라로이드 즉석카메라의 발명가인 에드윈 랜드는 이렇게 말했다. "가장 훌륭한 점은 사진이 하나의 추가된 감각 또는 감각들의 저수지 역할을 한다는 것이다. 당신이 셔터를 누르지 않을 때조차도 카메라를 통해 바라보는 훈련은 그 이후에도 사람이나 어떤 순간을 더욱 잘 기억하도록 해준다. … 사진은 사람들이 할 수 있을 거라고 알지 못했던 방식 안에서 보고 느끼고 기억할 수 있도록 가르칠 수 있다."[8]

9.19 제프 월, 〈나무에서 떨어지는 소년〉, 2010. 컬러사진. 92″×123″.
Courtesy of the artist and Marian Goodman Gallery, New York.

다시 생각해보기

1. 사진은 언제 어떻게 발명되었나?

2. 사진을 예술형식 중 하나로 만드는 데 주도적이었던 인물은 누구인가?

3. 사진은 왜 사회적 변화에 영향을 주는 유용한 매체인가?

4. 21세기에 디지털 기술은 사진에 어떤 영향을 주고 있는가?

시도해보기

사진의 재빠른 전파를 통해 사건의 대중적 인식에 영향을 주는 시민 저널리스트들의 최근 예시에 관해 생각해보자.

핵심용어

다게레오 타입(daguerreotype) 1830년대에 발전된 초기 사진의 촬영 과정에 의해 찍힌 사진. 이 과정에는 화학 처리된 금속판이 빛에 노출되면 화학 반응을 일으키며 사진 이미지를 만든다.

카메라 옵스쿠라(camera obscura) 현대 카메라의 선구로서, 한 면에 작은 구멍을 가진 어두운 방 혹은 박스. 이 구멍을 통해 외부 대상의 뒤집힌 이미지가 실내 반대편 벽면이나 스크린, 또는 거울에 투사되며, 예술가들은 이 이미지를 따라서 선을 그린다.

10

무빙 이미지 :
영화와 디지털 아트

독일에서 실험적인 컬러영화가 최초로 나왔을 때, 그것은 위장된 형태로 보일 수밖에 없었다. 1933년 오스카 피싱거가 제작한 영화 〈서클〉이 바로 그러한 경우에 해당된다(도판 10.1). 〈서클〉은 일종의 비재현적 영화로 스크린을 가로질러 움직이는 고리와 원들로 구성되었다. 이것들은 드라마틱한 오케스트라 연주와 함께 점진적으로 서로 연동하며 춤추듯 맞물린다. 오로지 이 영화의 짧은 순간만이 일반 상업용 흑백영화들과 함께 상영되었는데, 대중들은 색과 형태에 관한 피싱거의 실험을 즐겼다고도 할 수 있었다.

당시는 나치가 모든 추상 예술형식들을 '퇴폐'로 간주하고 억압할 때여서 피싱거는 그러한 검열을 피하기 위해 〈서클〉을 기업 홍보를 위한 광고처럼 만들었다. 이를테면, 영화의 마지막 부분에 기업의 이름과 광고 문구를 삽입해 보여주는 식이었다. 이후 1936년에 그는 나치의 위협을 견딜 수 없어 독일을 떠나 로스앤젤레스로 이주하게 된다.

이 일화는 두 가지의 중요한 논점을 들려준다. 첫째는 영화가 그러하나 권력의 밀착 감시를 받는 대중예술의 한 형식이라는 것이고 둘째는 창의적인 사람들은 후대를 위해 실험적인 영화를 만들어 왔다는 사실이다. 우리는 이 장에서 대중 시장은 물론 상대적으로 예술적인 범주에 이르기까지 새롭게 창의적 영역을 개척해 온 영화들을

10.1 오스카 피싱거, 〈서클〉, 1933~1934. 필름 스틸.
ⓒ Fischinger Trust, courtesy Center for Visual Music.

고찰할 것이다. 또한 디지털 혁명이 어떤 방식으로 새로운 예술형식의 창조를 이끌었고, 이와 더불어 예술작품을 보여주는 새로운 방식을 이끌어 왔는지를 살펴볼 것이다.

영화 : 움직이는 이미지

19세기 후반 영화가 출현하기 이전에 정지 화면들이 빠른 속도로 바뀔 때 생기는 연속적 흐름을 응시하면 곧 움직임의 환영을 볼 수 있다는 것을 발견했다. 환등기에서 움직임의 다양한 단계들을 묘사한 그림들을 돌리거나, 플립북에서 그림들을 넘기는 행위를 통해 관람자들은 깜박임 속에서 뭔가가 움직이는 현상을 경험했다. 이러한 환등기와 플립북 현상은 **시네마토그라피**(cinematography, 영화 제작에서 사진과 촬영 기술)의 발명을 이끌게 된다. 마침내 카메라 렌즈와 필름이 진화하여 움직이는 사물의 각 단계를 선명한 사진으로 포착할 수 있는 시기가 왔고, 이때 기술은 움직이는 장면들, 즉 영화를 가능하게 한 것이다.

릴랜드 스탠퍼드(스탠퍼드대학교의 창립자)가 1872년에 했던 내기는 영화 기법이 진일보하는 계기가 되었다. 그것은 말이 달릴 때 네 발이 지면에서 동시에 떨어지는가 하는 질문으로 시작된다. 그 내기를 위해 당시 스탠퍼드는 사진가인 에드워드 머이브리지에게 의뢰하여 말의 연속적인 움직임을 사진으로 포착하는 방법을 찾고자 했다. 몇 장의 흐릿한 사진들이 나왔고, 그 뒤 머이브리지는 보다 빠른 노출 메커니즘을 고안함으로써 기록 방식을 발전시켰다. 다음으로 그는 캘리포니아 경주로를 따라 여러 대의 카메라들을 차례로 설치했다. 이때 각각의 카메라 셔터는 줄과 함께 고정되었는데, 그 줄은 말의 앞발과 연결됨으로써, 말이 달리는 순간 줄이 끊어짐과 동시에 사진이 찍히는 구조였다. 그 결과물로 〈달리는 말의 연속적인 동작〉(도판 10.2)이 나왔고, 이는 스탠퍼드의 주장이 옳았음을 극적으로 증명했다. 이후 머이브리지가 연속된 사진을 빠른 속도로 영사하는 방법을 찾게 되면서, 그는 처음으로 영화의 원시적인 형태를 만들어내게 된다. 그는 자신의 발명을 주프락시스코프(zoöpraxiscope)라 이름 붙였다(다행스럽게도 그 이름은 잊혀졌다). 뒤이어 다른 이들이 연속적인 사진 영사에 관해 실험하기 시작했고, 이에 따라 우리의 보는 방식을 영원히 바꿔놓은 시네마토그라피가 탄생했다.

영화와 시각적 표현

영화란 무엇보다도 시각적인 경험이다. 움직이는 환영을 가능하게 하는 **잔상**(persistence of vision)은 어떤 자극이 사라진 이후 우리의 망막 위에 잠시 머무는 이미지인 것이다. 이 움직이는 사진은 필름의 구조, 즉 일정한 리듬을 가지며 시간에 기초를 두는 구조로 인해 회화나 정지된 사진과는 매우 다른 종류의 시각예술이 된다. 화가나 사진가가 하나의 단일한 순간을 구성한다면 영화제작자는 시간의 흐름과 함께 작동하는 연속된 장면들을 계획한다.

쇼트(shot)란 카메라가 돌아가며 촬영한 영화의 개별 조

10.2 에드워드 머이브리지, 〈달리는 말의 연속적인 동작〉, 1878. 연속사진.
Courtesy of the Library of Congress LC-USZ62-45683 DLC.

10.3 조르주 멜리에스, 〈달나라 여행〉, 1902. 필름 스틸.

각들이다. 영화는 다음과 같은 세 가지 종류의 움직임을 만들어내는데, 즉 한 쇼트 내 대상들의 움직임, 그 동작에 접근하거나 물러나는 카메라의 움직임, 연속된 쇼트들에 의해 만들어진 움직임이 그것이다. 그리고 영화 속에서 이 세 가지 움직임 사이의 역동적인 관계가 가능하게 되는 것이다.

이 영화의 힘이란 대체로 시간을 재구성하는 능력에 기인한다. 기본적으로 영화는 실제 시간에 구속받지 않기 때문에 과거, 현재, 미래를 그럴싸하게 표현할 수 있고, 때때로 어떤 식으로든 그 셋을 혼합할 수도 있다. 실제의 시간에 비하여 영화적 시간은 우리에게 더 깊은 영향을 미칠 수 있는데, 왜냐하면 영화적 장면들은 우리가 시간을 느끼는 방식과 비슷하게 구축될 수 있기 때문이다. 게다가 편집을 통해 영화제작자들은 영화 속 움직임을 느리게 하거나 가속화함으로써 시간을 조작할 수 있다. 이와 같이 영화제작자는 시간, 장면, 빛, 카메라 구도 그리고 거리에 대한 통제를 바탕으로 실제와 같은 경험의 전체적인 느낌을 창조해낼 수 있다. 따라서 그것은 결과적으로 새로운 종류의 현실이 된다.

초기 기술

영화를 하나의 중요한 예술형식으로서 인식하는 일은 서서히 이루어졌다. 그것은 처음 등장했을 때 단순히 신기한 것에 불과했고, 초기 영화제작자들이 대중적 승인을 얻기 위해 했던 노력은 자신들의 영화가 연극적 행위의 기록으로 보이게끔 하는 것이었다. 배우들은 자신이 연극의 관객 중 한 사람이 된 것 마냥 고정된 카메라 앞에서 입장하고 퇴장해야 했다. 또한 이와 같은 초기 영화들은 무성영화였다. 그것은 소리를 녹음하는 기술이 완벽하지 않았기 때문인데, 최초의 유성영화는 그로부터 30년 이후에 등장했다.

조르주 멜리에스는 역사적으로 중요한 최초의 영화제작자 중 한 사람으로, 한때 마술사였다. 그는 감독으로서 1913년도에 500편이 넘는 영화들을 제작했고, 그중 대부분은 한 사건의 서사에 기초한 몇 분 단위의 짧은 영화였다. 이 과정에서 그는 장면 간의 디졸브(급격한 끊김을 대신하는 자연스러운 전환 기법)와 타임-랩스(천천히 움직이는 대상을 일반 속도로 촬영하고 그 결과물을 빠르게 영사하는 기법) 같이, 오늘날 영화 산업의 표준이 된 몇 가지 특정 효과들을 선도했다. 그중에서도 〈달나라 여행〉(도판 10.3)은 가장 높이 평가되는 판타지 영화이다. 영화 속에서 4명

10.4 D. W. 그리피스, 〈인톨러런스(현대의 이야기)〉, 1916. 〈벨사살의 향연〉 중 필름 스틸.
The Museum of Modern Art/Film Stills Archive.

의 우주 항해사는 거대한 대포에 총알 모양의 발사체로 쏘아 올려진다. 또한 그들은 달 표면에서 어떤 문화와 조우하게 되는데, 그것은 태평양 열도 주민들에 대한 대중적 통념에 기초한 것이었다. 이러한 멜리에스의 영화가 서구 전역에서 흥행할 수 있었던 것은 그것이 음성이 의존하지 않는 무성영화였기 때문이다.

1907~1916년 사이에 영화가 그 초기 모습인 오락거리에서 예술적 표현 수단이라는 보다 나은 지위로 옮겨갔다. 그리고 이에 기여한 감독이 바로 미국의 데이비드 와크 그리피스였다. 그 사이 그리피스가 선보인 이동식 카메라는 보다 나은 서사 표현을 위하여 카메라가 무대 밖에 고정된 자리로부터 자유로워졌다. 카메라는 각 장면의 극적인 의미를 가장 잘 드러낼 수 있는 장소에 설치되었는데, 해당 장면은 서로 다른 시점에서 촬영된 여러 쇼트들의 조합으로 이루어지게 되었고, 그로 인해 관객들은 이전보다 더욱 감정적으로 극 중 상황에 몰입할 수 있게 된 것이다.

여러 쇼트로부터 하나의 장면을 조립하는 일은 곧 **영화편집**(film editing)의 일부이다. 이는 편집자가 가공되지 않은 촬영본으로부터 최적의 쇼트들을 선택하고, 그것들을 의미를 형성하는 장면의 체계로 재조립한 후 결과적으로 통합된 전체를 만드는 과정이다.

그리피스는 이후 교차편집이란 것을 사용했는데, 이를

통해 자신의 영화 〈인톨러런스〉(도판 10.4)에서 서로 다른 장소(위험에 처한 인물과 구조대의 접근 장면)나 시간대에 일어난 사건들을 동시에 보여주고자 했다.

또한 그리피스는 클로즈업과 롱 쇼트 기법을 사용한 최초의 인물이었다. 클로즈업은 오늘날 가장 널리 사용되는 촬영 기법 중 하나이지만, 그리피스가 처음 그것을 시도했을 때 카메라맨은 이에 난색을 표했었다. 롱 쇼트의 경우 카메라는 원거리 촬영을 통해 대규모 군중이나 파노라마 배경을 강조하게 된다.

감독과 예술가의 나란한 진화

1917년 러시아 혁명에 뒤이어 세르게이 에이젠슈타인은 러시아뿐만 아니라 서구 전역에 걸쳐 유명한 주요 예술영화 감독으로 부상했다. 에이젠슈타인은 그리피스의 영화 기법에 경탄을 금치 못했음에도 그 기법들을 더 발전시키고자 했고 그 결과, 높은 수준의 서사영화를 제작한 최초의 영화제작자 중 한 사람이 되었다.

에이젠슈타인의 주요 업적 중 하나는 극적인 강도를 높이기 위해 숙련된 **몽타주**(montage) 기법을 사용했다는 점이다. 1916년 그리피스에 의해 소개된 몽타주는 각각 독립적이면서도 동시에 주제와 관련된 매우 짧은 쇼트들을 결합하는 편집 기술이었다. 이 기법은 쇼트들 간의 새로운 관계를 창조하고 강렬한 정서를 형성하거나 시간의 흐름을 지시하기 위해 사용된다. 그러한 몽타주 기법을 사용함에 따라 짧은 시간 동안 많은 일이 동시에 발생한 것처럼 보일 수 있다.

영화 〈전함 포템킨〉(도판 10.5)에서 에이젠슈타인은 영화사에서 가장 강력한 장면(sequence) 중 하나를 만들어내게 된다. 그것이 바로 군대에 의해 반란이 진압되어 실패에 이르는 처참한 클라이맥스 장면이다. 몇 분 남짓의 장면으로 편집된 짧은 쇼트들의 몽타주는 비극적인 역사적 사건을 효과적으로 그려낸다. 에이젠슈타인은 관찰자의 시점에서 광각 렌즈로 전체 전경을 찍기보다 다수의 클로즈업 영상들을 섞음으로써, 관객들에게 그 폭력의 한가운데 참여

10.5 세르게이 에이젠슈타인, 〈전함 포템킨〉, 1925.
'오데사의 계단' 장면 중 필름 스틸.
The Museum of Modern Art/Film Stills Archive.

하고 있는 것과 같은 충격을 선사한다. 클로즈업과 롱 쇼트 장면이 병치됨으로써 사람들의 공포와 비극의 강력한 감각이 관객에게 전달되는 것이다.

영화란 어둠 속에 앉아 있는 한 무리의 사람들이 생생한 이야기를 동시에 경험하는 영역이며, 이는 집단적 꿈과 닮아 있다. 1929년, 초현실주의 예술가인 살바도르 달리와 루이스 부뉴엘은 〈안달루시아의 개〉(도판 10.6)를 만들 때 이러한 점을 이용하여 작업했다. 그 영화는 마치 우리의 꿈처럼 비이성적으로 보이는 사건들의 연속으로 구성되었는데, 이를테면 남자의 손바닥에서 개미들이 기어 나오거나 두 마리의 죽은 당나귀가 피를 흘린 채 한 쌍의 그랜드 피아노 위에 눕혀져 있거나 면도날에 잘린 여자의 눈알이 열린다거나 하는 것이다. 따라서 그 영상들의 전반적 주제란 실현되지 않은 성적 욕망과 같은 것으로, 그것은 종국에 남녀가 반쯤 묻힌 조각상처럼 흙 속에 얼어 있는 모습으로 드러나게 된다. 수십 년 후에 등장하는 뮤직비디오의 환각적인 내용은 〈안달루시아의 개〉에서 나타나는 비논리성에서 영향을 받은 것이다.

〈안달루시아의 개〉는 음악 반주만 있는 무성영화였지만, 사실 사운드 동기화 기술은 2년 전에 이미 소개되었었다. 그리고 컬러영상은 1930년대에, 와이드 스크린과 삼차원

10.6 살바도르 달리와 루이스 부뉴엘, 〈안달루시아의 개〉, 1929.
필름 스틸.
AF Archive/Alamy.

영상은 1950년대에 소개되었다.

1930년대에 할리우드는 세계 영화의 수도가 되었고, 대부분의 할리우드 영화는 오로지 박스오피스에서 이미 검증된 이야기 구성 공식을 단순히 반복했다. 1934년 중순부터

10.7 오슨 웰즈, 〈시민 케인〉, 1941. 필름 스틸.
The Museum of Modern Art/Film Stills Archive.

주요 영화사들은 자진해서 영화 내용의 윤리적 측면들을 규제하는 이른바 영화제작규정에 가입했다. 이 규정은 나체에 대한 묘사, 성적 행위, 약물 사용, 인종 간의 로맨스, 그리고 성직자에 대한 조롱과 더불어 대본 내의 비속어나 욕설을 금지했다. 뿐만 아니라 해당 규정은 범죄의 미화를 금지했는데, 그런 이유로 영화 속 모든 범죄자는 결국 체포되거나 죽어야만 했다. 영화사들은 촬영에 들어가기 전 규정 당국에 각본을 제출했고, 어떤 영화든 승인되지 않으면 배포할 수 없었다. 때때로 규정에 따른 제약이 다소 완화되기도 했다. 〈바람과 함께 사라지다〉에서 비비안 리를 향한 클라크 게이블의 유명한 작별 인사("솔직히 그건 내 알 바 아니오.")는 영화 속에 남아 있지만, 제작자는 그 때문에 5,000달러의 벌금을 지불해야 했다. 다음 수십 년 동

10.8 에드가 G. 울머, 〈우회〉, 1945. 필름 스틸.

안 감소했던 규정 당국의 영향은 1968년까지 잔존했는데, 이때는 미국영화협회가 지금도 사용되고 있는 등급제를 도입한 시점이다.

많은 영화 비평가들은 1941년의 영화 〈시민 케인〉(도판 10.7)을 영화사에서의 획기적인 사건으로 평가한다. 오슨 웰즈는 언론계 거물, 윌리엄 랜돌프 허스트의 일대기를 교묘하게 각색한 시나리오의 공동 저자 겸 감독으로, 여기서 주인공인 케인 역까지 연기했다. 이 작품의 미학적인 측면, 그리고 의미심장한 사회적 메시지로 인해 〈시민 케인〉은 곧바로 영화제작의 새로운 표준으로 규정됐는데, 이 영화에서 도입한 영화적 장치들의 배열은 선례가 없는 것이었다. 예컨대 감정을 전달하는 극적인 조명, 왜곡된 렌즈, 장면 사이의 공백을 연결하는 대화, 그리고 시간의 흐름을 보여주기 위한 영민한 편집과 같은 영화적 장치가 있다. 웰즈와 그의 촬영 감독인 그레그 톨런드는 또한 극단적인 카메라 앵글 활용법을 개척하기도 했다. 로우 앵글 카메라는 케인(웰즈)을 우뚝 솟은 모습으로 표현한다. 또 다른 앵글의 예로는 틸트를 들 수 있는데, 이는 케인의 비뚤어진 정치적 목적을 강조한다. 〈시민 케인〉의 중요성은 그것이 묘사하

고 있는 삶에도 적용된다. 허스트는 자극적인 뉴스를 팖으로써 명성과 부를 축적한 미디어 거물의 원형이었다(그는 이렇게 말했다. "헤드라인이 충분히 크다면 그것이 충분히 큰 뉴스거리를 만들 것이다.").

1940년대 동안, **필름 누아르**(film noir)라는 새로운 양식이 할리우드에서 생겨났다. 이 어둡고 음울한 흑백영화들은 주로 전문적인 범죄자나 간혹 절박한 상황에서 평범한 사람들에 의해 우발적으로 벌어지는 살인을 소재로 삼는다. 이러한 영화들은 아메리칸 드림의 어두운 측면을 묘사하는데, 그중에는 주인공이 죽은 남자의 막대한 유산을 불법적으로 상속받으려 하지만 결국에는 두 사람을 살해하는 용의자가 되는 영화 〈우회〉(도판 10.8)보다 더 암울하게 그려진 것도 있다. 필름 누아르 장르는 기본적으로 미국 탐정소설에 기초했고, 〈시민 케인〉과 유럽 영화로부터 빌려온 표현적인 조명, 카메라 앵글 기술을 토대로 제작되었다.

이탈리아 영화감독 페데리코 펠리니의 1961년작 〈달콤한 인생〉(도판 10.9)에서는 대중 미디어에 대한 오늘날의 통상적 비평들을 미리 볼 수 있다. 여기서 마르첼로 마스트로야니가 연기하는 주인공은 직업적으로 화젯거리, 스캔

10.9 페데리코 펠리니, 〈달콤한 인생〉, 1961. 필름 스틸.
ⓒ INTERFOTO/Alamy.

10.10 케네스 앵거, 〈스콜피오 라이징〉, 1964. 필름 스틸.
Photofest.

히치콕은 〈스펠바운드〉의 꿈 장면, 즉 주인공 그레고리 펙의 상실된 기억을 열어주는 꿈에 대해 묘사하는 장면을 제작할 때 살바도르 달리와 효과적으로 협업했던 것으로 알려졌다. 이러한 예술가와 영화감독의 분리는 1960년대까지 명백한 것이었다. 영화를 만들어 온 대부분의 예술가는 자신의 작업을 '언더그라운드'로 여겼고 갤러리나 예술 공간 외부에서는 좀처럼 공개하지 않았다. 그러나 때때로 어떤 예술가의 실험적 영화는 케네스 앵거의 〈스콜피오 라이징〉(도판 10.10)에서처럼 주류 시장에 영향을 주기도 했다.

1964년 작으로 사실상 다큐멘터리인 이 영화는 브루클린의 오토바이 갱단이 의례적으로 치르는 일들을 다룬 것이다. 그들은 자신들의 오토바이를 고치고 파티에 가며 마약을 하는데, 그러다 심지어 치명적인 사고를 당하기도 한다. 앵거는 그 모든 것을 당시 대중음악으로 이루어진 사운드트랙과 더불어 매우 높은 채도의 색감 속에서 영화화했다. 〈스콜피오 라이징〉에는 다른 영화와 음악의 판본이 삽입되었고 그것들이 이 영화의 주요 장면에 대한 언급으로 기능하게끔 만들어졌던 것인데, 이렇게 함으로써 기념할 만한 하나의 세계를 창조해냈던 것이다. 이 영화는 기본적으로 '바이커 무비'라는 장르를 창안했다고 평가되며, 스티븐 스필버그, 마틴 스콜세지와 같은 할리우드 감독은 이 영화가 만들어내는 분위기에 큰 영향을 받았다고 한다.

1960년대 후반 영화에 대한 규제가 완화됨에 따라 영화감독들은 이전까지 제한되었던 줄거리, 이를테면 이성 관계, 폭력, 그리고 성에 관한 것을 다룰 수 있게 되었다. 이는 많은 감독들로 하여금 서부극, 스릴러, 로맨스 등과 같은 영화 속에서 나타나는 인물이나 이야기 구조들을 실험하면서, 과거의 장르들에 대해 다시 고려해보도록 했다. 로버트 알트만의 경우, 유명한 소설을 각색한 재치 있고 영리한 탐정영화 〈긴 이별〉(도판 10.11)을 통해 그러한 요소들을 재고했다. 주인공인 필립 말로우는 불행하지만 열심히 일하는 사립 탐정으로, 1970년대 로스앤젤레스를 떠도는 인물이다. 극 중에서 그는 여럿의 폭력배, 결코 솔직하지만은 않은 단짝 친구, 나체로 야외에서 명상하는 이웃들, 그

들, 그리고 유명 인사들을 보도하는 타블로이드판 신문 기자(마찬가지로 이름이 마르첼로)이다.

영화 속 주인공은 미국의 유명 영화배우 편력에서 퇴폐적인 파티에 이르기까지 모든 종류의 스펙터클에 충실히 참여하는 가운데 부와 명성을 지향하는 삶의 방식을 따른다. 그는 새벽 4시에 한 분수대 옆에서 신인 여배우와 시시덕대며 장난을 친다. 또한 그는 두 아이가 성모 마리아를 봤다고 하는 작은 마을에 수천 명의 군중이 모여 만들어진 미디어 서커스(media circus)에 가담한다. 이 과정에서 주인공은 별명이 파파라초(Paparazzo)[카메라 플래시가 '팝(pop)'하고 터진다는 의미에서]인 사진가와 동행하는데, 이 영화가 상연된 이후부터 사적인 사진을 허락 없이 찍는 사진가들을 통칭 파파라치(paparazzi)라 부르게 되었다. 이 영화가 보여주고 있는 구성은 영화의 메시지 전달을 용이하게 한다. 예컨대 감독은 달콤한 인생 자체에 뛰어듦으로써 그것에 대해 비판하는데, 이는 장면 간의 길고 느슨한 결합 속에서 이루어진다.

예술가들과 할리우드 감독들의 관심사가 성공적으로 맞물리기는 쉽지 않은 일이었다. 1930년대 후반, 월트 디즈니는 〈판타지아〉(도판 10.12 참조)를 공동 제작하기 위해 오스카 피싱거를 고용했다. 그러나 디즈니는 피싱거가 추상 예술에 몰두하는 것에 반대했기 때문에 둘 사이의 협력 관계는 그리 성공적이지 못했다. 그럼에도 1945년 알프레드

10.11 로버트 알트만, 〈긴 이별〉, 1973. 필름 스틸.
Photos 12/Alamy.

리고 그에게 살인 혐의를 두는 부패한 경찰들과 마주한 상황들과 (가까스로) 대응한다. 알트만은 영화 속에 능숙하게도 여러 기교를 심어놓았다. 예를 들어 말로우는 어떤 장면이든 등장할 때마다 담배를 피우고 있으며, 영화 음악은 무수히 다양하게 변주되는 하나의 음악으로 구성되어 있다. 또한 영화의 각본에는 기존의 탐정영화들이 다양하게 참조되어 있다. 이 영화는 이전 영화들에 대한 연구에 보답하며 영화적 관습들을 일깨우는데, 때때로 그 영화들을 풍자하거나 무효화한다.

애니메이션, 특수 효과, 그리고 디지털 프로세스

1930년대부터 월트 디즈니의 만화제작자들은 애니메이션의 가능성을 매우 신중하게 탐구해 왔다. 〈판타지아〉(도판 10.12)와 함께 디즈니는 인간과 만화 캐릭터들의 혼합, 그리고 고전 음악, 회화, 춤, 드라마를 통합하는 영화의 새로운 형식을 창조했다.

그러한 애니메이션을 위한 발상은 우선 **스토리보드** (storyboard, 순서대로 배열된 일련의 드로잉과 그림들) 위에 묘사된 다음, 주요 쇼트들을 시각화하는 데 사용되었다.

10.12 월트 디즈니, 〈판타지아〉, 1940. '마법사의 제자' 장면 중 필름 스틸.
© Walt Disney Studios/Photofest.

10.13 〈모노노케 히메〉, 1997. 필름 스틸.
Dentsu/Nippon TV/The Kobal Collection.

화면구성 작가들은 공간적 관계를 형성함으로써 이야기에 생기를 불어넣고, 이어서 만화제작자들이 각각의 장면 내 개별 캐릭터들을 극화시킨다. 디즈니의 목적은 언제나 (초당 24프레임으로) 단순히 움직이는 것뿐만 아니라 생각하고 느끼는 것과 같은 환영을 제공할 캐릭터들을 창조해내는 것이었다.

최근 들어 최고의 몇몇 애니메이션 영화가 일본에서 만들어졌는데, 여기서 의미심장한 캐릭터들이 시각적으로 굉장히 아름답게 제작되는 가운데 서사적 줄거리와 결합된다. 이들 중 특히 주목할 만한 작품으로 과학기술이 가져온 해악에 맞서 싸우는 전사의 이야기인 〈모노노케 히메〉(도판 10.13)를 들 수 있다.

특수 효과는 요 근래 애니메이션과 같이 이전의 기법과 새로운 기술이 융합됨에 따라 가능해졌다. 예술가와 기술자들로 이루어진 팀이 〈스타워즈〉 시리즈를 만든 조지 루카스 같은 제작자 겸 감독과 함께 일하면서 작업 시안, 모형, 애니메이션, 그리고 환상적이면서도 현실적인 촬영 세트를 만들어낸다. 루카스 필름의 특수 효과 분과인 ILM(Industrial Light and Magic)은 1970년대 후반과 1980년대의 특수 효과 산업을 이끌었다. 또한 루카스는 영화편집에 컴퓨터 사용을 활성화시키는 데 기여했다.

오늘날 영화제작에 있어 새로운 시도로는 국제적 공동제작을 들 수 있다. 이 국제적 공동제작은 글로벌한 다국적 회사들이 영화의 유통과 재원확보를 위해 협력함으로써 각자의 위험부담을 최소화시키기 위한 것이다.

최근의 사례로는 멕시코 감독인 길예르모 델 토로와 스페인과 미국의 공동제작으로 만들어진 〈판의 미로〉(도판 10.14)를 들 수 있다. 〈판의 미로〉는 1930년대 파시스트가 장악한 스페인을 배경으로, 11세 소녀의 삶 속에서 상상과 현실이 조우할 때 어떠한 일이 벌어지는가를 보여준다. 무자비한 의붓아버지 밑에서 겪어야 하는 힘겨운 생활 속에 소녀가 찾는 도피처란 일종의 판타지 세계, 즉 날아다니는 작은 요정과 움직이는 나무로 가득 차 있는 현실 세계 너머에 존재하는 왕국을 대변하는 목신 판이 이끄는 세계이다. 판은 소녀를 여왕으로 여기지만, 그럼에도 그녀는 우선 판타지와 '실제' 현존 사이의 경계를 넘나드는 특정한 과제를 수행함으로써 자신의 지위를 증명해야만 한다. 이 영화의 주요 주제는 어떻게 상상력이 역경을 극복하는 데 우리를 도울 수 있는가 하는 것이다. 그리고 이 영화에서 다양하게 나타나는 생생한 배경과 캐릭터들은 감독의 시각적 창의성을 보여준다. 〈판의 미로〉는 대단히 아름다운 순간과 찌르는 듯한 공포의 순간을 동시에 보여주는데, 델 토로는 무엇이 현실이고 무엇이 상상인지를 알려주지 않고 그것의 최종 결정을 우리의 몫으로 남겨두고 있다.

오늘날은 광화학 필름에서 디지털 프로세스로의 전환이

10.14 길예르모 델 토로, 〈판의 미로〉, 2006. 필름 스틸.
AF archive/Alamy.

거의 완료된 시점이라 할 수 있다. 그리고 이러한 전환은 영화의 창작과 향유 모두에 매우 중요한 의미를 가진다. 대규모 국제적 기업들이 운영하는 대부분의 주요 할리우드 영화사들은 전 세계 관객들의 관심을 빠른 극적 전개, 화려한 특수 효과들이 적용된 영화로 이끌어 왔다. 디지털 기반의 제작 방식은 편집이나 구성상의 빠른 속도, 그리고 특수 효과가 적용된 영화를 급격히 발전시켰다. 국제적으로 수입을 증가시키기 위해 이러한 '블록버스터 영화'는 점차 캐릭터의 발달, 지역별 문화적 전통, 또는 차별화된 사회적 견해와 같은 요소들을 고려하지 않게 되었고, 일부는 영화와 관련된 상품 개발에 힘쓰기 시작했다.

디지털 제작은 전 세계에 걸쳐 표준화된 형태의 영화를 배포하는 데 기여하기도 한다. 이제 영화관에 배급되는 것은 무거운 필름 통이 아닌 영사장치에 투입하게끔 만들어진 책 크기의 보급판 하드 드라이브, DCP(Digital Cinema Package)이다. 곧 DCP마저 위성을 통해 영화 시장에 직접 전송되는 방식으로 대체될지 모른다. 오래된 영화들을 상영하는 데 특화된 극장, 또는 광화학 필름 기반의 작업은 사라지고 있는 추세이다.

가장 최근의 블록버스터 영화 중 하나인 리들리 스콧 감독의 〈프로메테우스〉는 이러한 경향을 전형적으로 보여준다. 이 영화는 3D 영사를 가능하게 하는 다중 디지털 카메라를 이용하여 촬영되었고, 2012년 중반, 열흘 사이에 49개국에서 개봉됐다. 영화 속 많은 장면은 실제 배우와 디지털 애니메이션 간의 자연스러운 결합으로 이루어진다(도판 10.15). 이 영화는 머나먼 우주 저편에서 인간 삶의 기원을 찾기 위해 노력하는 다국적 기업을 둘러싼 이야기를 담고 있다. 프로메테우스라는 우주선의 선원들은 다양한 민족으로 구성되었고, 여기에는 다른 배우들과 마찬가지로 사람과 다를 바 없어 보이는 로봇 한 대가 포함된다.

10.15 리들리 스콧, 〈프로메테우스〉, 2012. 필름 스틸.
Scott Free Prod/20th Century Fox/The Kobal Collection.

예술을 형성하기

리들리 스콧(1937~) : 이야기를 시각화하다

10.16 리들리 스콧.
Steve Granitz/Getty.

영화 감독은 스크립트를 읽고 그것을 보여줄 방법을 구상해냄으로써 영화를 만든다. 처음 시각예술가로서 교육을 받았던 리들리 스콧에게 창작 과정에서 중요한 역할을 차지하는 것은 그리기와 스토리보드 제작이다. 그는 "스토리보드는 내가 스크립트를 읽을 때 머리 속에 떠오르기 시작한다. 그러면 나는 로케이션에 대한 아이디어를 말 그대로 섬광처럼 떠올리는데, 이는 종종 내가 특정 로케이션을 선택하는 이유가 된다. 그리고 나서 나는 간단한 이미지 묘사, 스케치를 끄적이기 시작한다. … 영화를 스토리보드를 통해 처음으로 보게 되는 것이다."[1] 라고 말한다.

그는 최대의 상상력을 요하는 유형의 영화제작에 있어 탁월한 능력을 보여준다. 그의 초기작인 〈에이리언〉(1979)과 〈블레이드 러너〉(1982)는 이후에 나온 많은 공상과학 영화의 시각화 방식에 지대한 영향을 미쳤다. 그는 "내가 하는 일은 세계를 창조하는 것이다. 그것이 역사적인 것이든 아니면 미래적인 것이든, 나에게 있어 영화제작의 가장 큰 매력은 한 세계를 창조한다는 것이다. 왜냐하면 모든 것은 그 후 진행되기 때문이다. 즉 이것은 당신이

자신의 규칙서를 만들고 그것을 고수해가는 문제인 것이다."[2]라고 말한다. 공상과학은 특히 매력적이다. 왜냐하면 그것은 '가능할 수도 있는' 미래에 대한 이야기이기 때문이다.[3]

〈프로메테우스〉는 스콧의 첫 번째 디지털 공상과학 영화이지만 그럼에도 다른 많은 동시대 블록버스터들이 그렇듯 특수 효과에 치중해 만들지 않았다. 왜냐하면 스콧은 '과하지 않은 것이 더 나은 것'이라 믿기 때문이다. "그 누구도 살아남을 수 없는 어떤 폭발을 목격하고 있는데 사람들이 여전히 달리고 있다면 그것은 앞뒤가 맞지 않는 헛소리이다. 그리고 알다시피 그것은 종종 특수 효과 블록버스터들이 그리 훌륭하지 못한 이유가 된다. 반면에 그것을 물리적으로 수행해야만 한다면 당신은 세심해져야 한다. 실제로 세심히 주의를 기울이듯이 말이다. 그러면 그것은 다르게 나타난다. 디지털과 함께 페인팅의 한계가 사라졌다. 거기에는 장단점이 있다."[4] 이러한 이유로 그는 얻고자 하는 장면을 실제 촬영할 수 있다면 굳이 애니메이션으로 제작하지 않는다.

예술 교육을 받은 그는 다른 감독들보다 훨씬 더 자주 역사적인 예술 작품을 참조해 자신의 영화속 특정 장면을 구성한다. 예를 들어 〈프로메테우스〉의 한 부분에서 선원이 목표 행성을 탐험하고 있을 때 등장인물 중 하나가 3차원 천문관을 우연히 발견한다(도판 10.15 참조). 감독은 그 디지털 기구를 18세기의 유명한 영국 회화에 근거해 고안했다(〈태양계의에 대해 강의하는 철학자〉, 도판 17.26 참조).

스콧의 영화에 있어서 또 다른 혁신적인 특징은 강한 여성 캐릭터

가 등장한다는 것이다. 또한 이것은 그의 성장 배경이 반영된 것이기도 하다. "내 인생에서의 모든 관계는 강한 여성들과 함께 이루어 왔고, 나는 그들과 좀 더 잘 지낸다고 생각한다. 내 어머니는 세 남자 아이의 양육에 큰 역할을 하셨는데 그 점은 지금까지도 나에게 영향을 주고 있다. 스스로 생각해봐도 나는 특이하게 영화를 제작할 때 여성들과 매우 밀접하게 작업한다. 많은 남성이 그러한 여성을 담당하게 되었을 때 무력해진다는 느낌을 받는다. 나는 그러한 문제를 겪어본 적이 없다. 강한 여성일수록 나오는 더 잘 맞는다."[5] 그리하여 〈에이리언〉의 주인공이 그렇듯이 〈프로메테우스〉의 주요한 영웅들 중 하나

가 바로 여성이다. 그의 다른 영화 〈델마와 루이스〉(1991), 그리고 〈지. 아이. 제인〉(1997) 속 여자 주인공들은 비슷하게 강한 캐릭터들이다.

그러나 그를 오늘날의 주요한 영화감독으로 만든 것은 그의 영화 속 시각적 측면들이다. 한 비평가는 그의 1989년 작인 〈블랙 레인〉(도판 10.17)에 대하여 다음과 같이 썼다. "빛은 결코 어느 누군가의 영화에서처럼 단순히 창문을 통해 들어오지 않는다."[6] 스콧에게 있어 그것은 단순하게 해명된다. "보다시피 나는 결코 미술학교에서의 경험을 잊은 적이 없다. 언제나 스토리보드와 오래된 회화들을 그리곤 한다."[7]

10.17 리들리 스콧, 〈블랙 레인〉, 1989. 필름 스틸.
ⓒ Paramount. Photograph: AF archive/Alamy.

텔레비전과 비디오

문자 그대로 '먼 곳으로부터 온 영상'인 텔레비전은 전선이나 무선방송과 같은 도구를 통해 소리와 함께 정지영상 또는 동영상의 전자적 전송을 의미한다. 텔레비전은 근본적으로 광고, 뉴스, 오락물을 위한 배포 체계이다. 비디오는 텔레비전을 위한 매체인데, 그것은 또한 하나의 예술형식이 될 수도 있다.

비디오 아트

1965년 소니가 포타팩이라는 최초의 휴대용 비디오카메라를 출시했을 때 비디오 아트의 시작을 위한 무대가 마련되었다고 할 수 있다. 비록 그 카메라를 다루기는 쉽지 않았지만, 일부 예술가들은 그것이 지닌 고유한 특징을 가지고 새로운 매체에 접근할 수 있었다. 비디오의 특징인 즉각적인 피드백으로 인해 더 이상 필름을 현상하면서 시간을 소비할 필요가 없게 되었으며, 비디오 작업은 지우고 다시 기록할 수 있는 값싼 카세트에 저장할 수 있었다. 이에 더하여 비디오 신호는 하나 이상의 모니터에 송신될 수 있으므로, 보다 유연한 방식으로 보여질 수 있었다.

대체로 예술가들의 초기 비디오 작업은 상대적으로 단순했으며, 그들 자신의 행위 또는 소수의 배우나 참가자만이 등장하는 극적인 장면들의 기록으로 구성되었다. 편집이 불가한 흑백 이미지는 당시 텔레비전 방송의 원색 화면과 공존할 수 없었기 때문에, 비디오 매체는 소규모 그룹을 위한 사적인 공간에서 상영되기에 적합했다. 1972년, 표준화된 3/4인치 테이프가 나오면서 호환성 문제가 해결되었다. 이는 예술가들로 하여금 텔레비전 생산 장비와 함께 작업하는 것을 가능하게 했고, 심지어 작업의 결과물을 방송할 수 있게 되었다. 1980년대에는 보다 가벼운 카메라가 나왔고 색, 컴퓨터 편집 등에서 비디오 기술의 방대한 진보가 이루어졌다.

비디오 아트의 짧은 역사를 살펴보면 몇몇 예술가들이 매체의 기술적 활용의 경계를 확장시키기 위해 지속적으로 노력해 왔음을 알 수 있다. 한국의 백남준은 우리의 삶에서 텔레비전이 어떤 역할을 하는지 논하기 위해 종종 비디오 매체를 유머러스한 방식으로 사용했다. 예를 들어 1986년도 작품인 〈비디오 국기 Z〉(도판 10.18)에서 그는 84대의 텔레비전을 사용하여 미국 국기 형태로 배열했다. 각각의 모니터에는 지나간 할리우드 영화들의 일부분이 끊임없이 깜빡이는데, 이는 마치 우리가 영화에서 보는 것들이 우리의 국

10.18 백남준, 〈비디오 국기 Z〉, 1986. 멀티미디어, 텔레비전 세트, 비디오디스크, 비디오 플레이어, 플렉시글래스 모듈 캐비닛. 74″×138″×18¹⁄₂″.
Los Angeles County Museum of Art (LACMA) Gift of the Art Museum Council (M.86.156). Digital Image Museum Associates/LACMA/Art Resource NY/Scala, Florencel ⓒ Nam June Paik.

10.19 조안 조나스, 〈볼케이노 사가〉, 1987. 퍼포먼스.
The Performing Garage, NY.

10.20 매튜 바니, 〈크리매스터 3〉, 2002. 프로덕션 스틸.
ⓒ 2002 Matthew Barney. Photo: Chris Winget. Courtesy Gladstone Gallery, New York.

가적 정체성을 형성한다고 말하는 듯
하다.

이 외에 다른 비디오 예술가들은 자
기 자신을 배우로 삼아 이야기를 만들
고 전달하는 과정에서 비디오 매체를
사용했다. 〈볼케이노 사가〉(도판 10.19)
라는 작품에서 조안 조나스는 아이슬란
드 여행에서의 강렬한 기억에 관한 이
야기를 들려준다. 내용인즉 그녀는 매
서운 폭풍을 만나 길에 쓰러져 의식을
잃게 된다. 그 지역 여성의 도움으로 정
신을 차리고 보니 조나스는 마법처럼
구드룬(Gudrun) 일가의 고대 시대로 옮
겨져 있었다. 구드룬은 아이슬란드 신
화에 나오는 여성으로 자신의 꿈에 대
해 이야기한다. 작가는 고대 사회 속에
서 구드룬이 겪은 역경에 공감하고, 뉴
욕의 집으로 돌아와서는 과거의 그녀와
어떤 동질성을 느낀다. 이 비디오 작업
속 이미지들은 중첩 기술, 그리고 암시
적으로 무언가를 상기시키는 음악을 통
해 과거와 현재 사이를 오간다.

텔레비전의 음극선관은 사람들의 평
면 모니터 선호로 인해 더 이상 찾아보
기 어렵게 됐다. 그리고 비디오테이프
역시 DVD로 대체되었다. 촬영과 편집
이 용이한 오늘날의 디지털 비디오로
인해 비디오 아트와 영화제작 사이의
경계는 많이 흐려졌다. 매튜 바니가 만
든 〈크리매스터 사이클〉 5부작은 디지
털 비디오로 제작되었고 일반적으로 미
술 갤러리에서 상연되었지만, 〈크리매
스터 3〉(도판 10.20)의 일부분은 DVD
로도 출시된 바 있다.

이러한 영화들은 정교하게 상징화
된 서사, 그리고 높은 시장 가치라는 측
면에서 혁신적이라 볼 수 있다. 〈크리
매스터〉 시리즈의 이야기 구조는 쉽게
파악되지 않지만, 그보다 중요한 것은

각 시리즈가 내포한 상징적 내용이다. '디 오더'라는 제목의 DVD 출시 버전은 구겐하임 미술관의 각 층을 배경으로 어프렌티스가 통과해야만 하는 네 가지 시련, 즉 일종의 인내 시험에 대해 이야기한다. 프리메이슨 모임에 대한 암시, 모르몬교 신학, 헤비메탈 음악, 그리고 유명한 살인범 개리 길모어 등은 이 비디오의 다양한 층위를 묘사하는 일부로서 나타난다. 그 어프렌티스는 각 장애물을 통과하고, 그럼으로써 아키텍트라 불리는 또 다른 인물을 죽일 수 있는 권리를 얻게 된다. 이 살인은 크라이슬러 빌딩에서 발생하지만, 그 건물은 다시 어프렌티스를 죽임으로써 스스로 복수한다.

더그 에이트킨은 공적 공간을 변형시키는 영사를 바탕으로 야외 비디오 설치를 수행하는 작가이다. 그의 2012년 작 〈노래 1〉(도판 10.21)은 11개의 고해상도 디지털 영사기를 사용하여 허쉬혼 미술관의 360도 전면을 영화로 완전히 둘러싼다. 이는 8주 동안 매일 일몰에서 자정까지 상영되

었고, 관람자는 멈춰 서서 보거나 자유롭게 오갈 수 있었다. 왜냐하면 에이트킨은 이미지를 정해진 서사 없이 비선형적인 방식으로 구성했기 때문이다. 그는 〈노래 1〉의 영사 리듬을 1934년의 고전적인 팝 음악 'I Only Have Eyes for You'를 따라 설계했다. 이 사운드트랙을 위해 그는 벡, 틸다 스윈튼, 데벤드라 반하트, 그리고 펑크 밴드 X를 포함한 다양한 연기자를 고용하기도 했다. 이에 워싱턴 D.C.에 위치한 상징적 공간인 내셔널 몰 내 허쉬혼 미술관은 에이트킨의 작업 속에서 전적으로 새로운 차원의 특질을 부여받게 된다.

디지털 예술형식

컴퓨터로 연결된 장치들로 제작되는 예술작품의 범위는 사진 인화, 영화, 그리고 비디오와 같은 완성된 예술을 생산해내는 것에서부터 최종적으로는 또 다른 매체로 형상화될 아이디어를 생성하는 데까지 이른다. 컴퓨터는 또한 디자인상의 문제를 해결하기 위한 대안적 해법을 시각화하는

10.21 더그 에이트킨, 〈노래 1〉, 2012. 워싱턴 D.C.의 허쉬혼 미술관 빌딩 외벽에 디지털 투사.
Hirshhorn Museum and Sculpture Garden, Smithsonian Institution, Joseph H. Hirshhorn Bequest Fund and Anonymous Gift, 2012.
Courtesy Doug Aitken Studio and 303 Gallery, New York.

데 있어 용이하게 사용된다. 제
작 중의 이미지를 보관할 수 있
는 컴퓨터의 기능 덕분에 사용
자는 원본의 문제점을 풀기 위
해 다양한 방법을 모색하는 동
안 미완성 이미지를 저장해둘
수 있다.

컴퓨터가 가진 다목적성은 전
문화된 미디어 간의 탈경계를 가
속화시켜 왔다. 컴퓨터와 함께
하는 전통 화가는 사진 이미지를
쉽게 활용할 수 있고, 심지어 움
직임과 소리까지 작품에 추가할
수 있다. 사진가의 경우에는 상

10.22 베라 몰나르, 〈파쿠르(환경 건축을 위한 모형)〉, 1976.
Courtesy of the artist. ⓒ 2013 Artists Rights Society (ARS), New York/ADAGP, Paris.

상할 수 있는 거의 모든 방법을 동원하여 이미지를 수정할
수 있다.

초기 컴퓨터 아트는 오늘날의 기준에서 보면 따분해 보
일 수 있다. 컴퓨터로 생성된 디지털 이미지에 관한 최초의
전시는 1965년 한 개인 갤러리에서 열렸고, 소수의 사람만
이 그것을 예술이라고 주장했다. 대부분의 초창기 디지털
예술가들은 플로터로 그림을 만들기 위해 컴퓨터를 사용했
는데 여기서 플로터는 잉크를 함유한 바퀴 달린 소형 장치
로서 프로그램 명령에 따라 단색 선을 그리면서 종이 위를
옮겨 다니도록 만들어졌다.

베라 몰나르가 1976년에 기술자들의 도움으로 만든 디지
털 작업 〈파쿠르〉(도판 10.22)에서처럼 초기 컴퓨터 아트의
맥락에서 시각적으로 매우 흥미로운 사례가 나왔다. 컴퓨
터는 플로터 운동의 기본적 장치를 바탕으로, 손으로 재빨
리 그린 그림과 유사한 작업을 산출하면서 다양한 변화를
창조할 수 있도록 프로그램되었다. 대체로 이와 같은 컴퓨
터 아트의 초기 유형들 속에서 플로터의 동작을 완전히 예
측하기란 어려운데, 이러한 사실이 오히려 그 이미지에 매
력을 부가한다. 그러나 당시에는 컴퓨터 기술을 사용하는
데 전문적인 지식과 많은 비용이 소요되었기 때문에, 몇몇
선구적 예술가들을 제외한 나머지 예술가를 새로운 매체를
다루는 데 어려움을 겪을 수밖에 없었다.

보다 높은 성능의 컴퓨터가 개발되면서 컬러 프린터와
상호작용적 그래픽 장치는 1980년대 중반의 상황을 근본
적으로 바꾸어 놓았다. 단적으로 컴퓨터의 효용성이 높아

짐에 따라 많은 예술가들이 컴퓨터 기술에 관심을 갖기 시
작했다. 오늘날 많은 사진가, 영화감독, 디자이너, 조각가,
그리고 건축가들은 그들의 계획을 실현시키기 위해 컴퓨
터를 사용한다. 그들은 아마 이미지를 변형시키고 저장할
텐데, 한편으로 어떠한 디자인 형상의 시각화를 위해 3D
모델링을 사용할지도 모른다. 하지만 일부 예술가의 경우
그들의 창작 활동에 있어서 소프트웨어와 디지털 도구는
핵심적인 부분으로 작용하며, 여기에 제시된 세 가지 최근
의 사례는 바로 그와 관련해 몇 가지 경로를 보여준다.

린 허쉬만 리슨은 비디오 사이보그 〈DiNA〉(도판 10.23)
를 제작하면서 디지털 시뮬레이션의 문제를 다루었다. (작
품의 제목은 "디지털 DNA"라는 표현에서 온 것이다.)
〈DiNA〉는 비디오 설치 작업의 형태로 나타나는데, 여기
서 관람자들이 마이크를 향해 걸어가 스크린 내 가상의 여
인과 상호작용하게 된다. 작품 속 여인은 말하자면 원격 대
통령(Telepresident)에 출마 중인데, 그녀는 자신의 가상 음
성을 통해 관람자가 마이크를 사용하여 어떤 질문이나 관
심사에 대해 말하도록 유도한다. 이 작품에서 듣게 되는 반
응은 기계치곤 놀랍도록 지적이지만, 사실 그것은 관람자
의 말에 대한 적절한 대답을 실시간 인터넷 검색을 통해 도
출한 결과인 것이다. 예를 들어 〈DiNA〉와 몇 분간의 상호
작용을 가진 후 관람자들은 그녀가 낙태와 사형에 대해 적
당히 진보적인 입장을 취하고 있음을 알 수 있다. 대다수의
관람자는 그녀가 실제로 공직에 입후보할 수 있다고 여기
거나 대부분의 정치인보다 생각이 깊을 것 같다는 결론을

10.23 린 허쉬만 리슨, 〈DiNA〉, 2004. 인공지능형 에이전트, 배전망, 주문형 소프트웨어, 비디오, 마이크. 가변차원.
Courtesy of bitforms gallery.

내리게 될 것이다. 이때 선거에서 그녀의 선전 문구는 "인공 지능이 지능이 없는 것보단 낫다."이다. 실재를 미리 가공된 것으로부터 식별해내기 어려운 시대에 〈DiNA〉는 인상적인 방식으로 그러한 문제를 복잡하게 만든다. 작가는 2004년 대통령 선거에 맞춰 선거용 웹사이트를 만들었고 그곳을 '생생한 영상들'로 채워갔는데, 이는 바로 여러 화두에 대한 해당 작업의 태도가 유권자들에게 유효한 것으로 비춰지도록 하기 위한 것이었다.

몇몇 디지털 작업은 실시간적인 작업을 구축하기 위해 동작 인식 기술을 활용한다. 노바 장의 작품 〈이데오제네틱 머신〉(도판 10.24)은 관조자, 즉 참여자들의 동작을 포착한 후 소프트웨어를 통해 필요한 정보를 걸러낸다. 그런 다음, 그 정보들을 작가의 드로잉 데이터베이스와 결합하여 실시간 만화책 형태로 내놓는다. 각각의 작업은 하나의 새로운 만화로 도출되고 이 결과물을 참여자가 PDF 포맷으

10.24 노바 장, 〈이데오제네틱 머신〉, 2011. 인터랙티브 인스톨레이션. 가변차원. 인스톨레이션 쇼트.
OK Offenes Kulturhaus/Center for Contemporary Art, Linz/Austria. Photograph: Otto Saxinger.

로 내려받을 수 있다. 그렇게 해서 만들어진 만화책에는 관람자가 자신만의 이야기를 창작해낼 수 있도록 비워져 있는 말풍선이 포함되어 있다.

어떤 예술가는 들고 다닐 수 있는 태블릿 기기에 맞춰 작품을 제작한다. 탈 핼펀의 〈엔드게임: 냉전의 러브스토리〉(도판 10.25)는 이와 관련하여 적절한 예를 제공한다. 여기서 관람자들은 간단한 퍼즐 조립을 시작하게 되고, 해당 프로그램은 개별 조각들이 맞춰지는 가운데 관람자들이 상호작용적으로 탐험하게 될 영화, 사진, 그리고 냉전 시대의 기록물을 불러온다. 그러므로 퍼즐을 조립하는 일은 곧 스파이, 프로파간다, 의회청문회를 포함하는 특정 서사의 창조로 이어진다. 덧붙여 적절한 태블릿 기기가 없는 관람자는 온라인을 통해 작품을 볼 수 있다.

살펴본 바와 같이 영화는 새로운 오락거리로부터 다양한 유형의 실험과 주제를 수용할 수 있는 중요한 예술형식으로 전개되어 왔다. 1980년대 디지털 기술의 발명은 특수 효과 혁명을 이끌었을 뿐 아니라 영화 관람 방식과 세계 전역에 영화가 배포되는 방식을 변화시켰다. 디지털 기술은 또한 예술가들이 소프트웨어와 디지털 장치를 창작 활동의 일부분으로 사용하는 현상에 발맞춰 새로운 예술형식을 매개해 온 것이다.

10.25 탈 핼펀, 〈엔드게임: 냉전의 러브스토리〉, 2011. 인터넷과 터치스크린 장치를 위한 디지털 작업.
Courtesy of the artist.

1. 영화의 진화 과정 속에서 중요한 단계들은 무엇인가?

2. 영화제작규정은 언제 발효되었나?

3. 오늘날 예술가들은 어떤 종류의 상호작용 기술을 사용하고 있는가?

케네스 앵거의 〈스콜피오 라이징〉과 같이 예술가에 의해 제작된 독립영화를 비슷한 소재의 할리우드 영화인 〈위험한 질주〉와 비교해보자. 예컨대 카메라 활용, 쇼트의 길이, 인물묘사, 그리고 전반적인 메시지를 고려하여 비교해보자.

핵심용어

몽타주(montage) 영화 속 개별 사건의 성격을 묘사하기 위해 다중 시점으로 이루어진 짧은 쇼트들을 한 장면(sequence) 속에 결합하는 것

쇼트(shot) 필름 카메라의 연속된 촬영본. 쇼트들이 모여 장면 (scenes)이 되고, 그다음 영화가 된다.

영화편집(film editing) 편집자가 쇼트들을 모아 장면(sequence)을 이루고 하나의 영화로 엮어내는 과정

잔상(persistence of vision) 영화를 가능하게 하는 일종의 광학적 환영. 눈과 정신은 어떤 광경이 눈앞에서 사라진 이후, 그 이미지를 아주 짧은 시간 동안 뇌 속에 잡아두려는 경향이 있다.

필름 누아르(film noir) 1940년대 할리우드에서 유래한 어둡고 음울한 분위기의 흑백영화 장르

11

디자인 분야

삭스피프스 에비뉴백화점에는 한 가지 문제가 있었다. 품질과 우아함에 대한 명성으로 백화점의 브랜드 명은 이미 아이콘화되었고 대도시에 점포를 보유하고 있었으며 상류층의 인구가 단골 고객 층으로 형성되어 있어서 1924년에 처음 문을 연 이래로 백화점은 유지될 수 있었으나 바로

11.1 마이클 비에루트, 〈삭스피프스에비뉴 로고〉, 2007.
Design Firm: Pentagram. Courtesy of Saks Fifth Avenue.

이것이 문제였다. 최고라는 기존의 이미지를 유지하면서 계속해서 혁신적일 수 있다는 것을 대중에게 보여주기 위해 브랜드를 어떻게 새롭게 만들 것인가? 기존의 노년 고객층을 유지하면서 젊은 소비자의 마음을 어떻게 유혹할 것인가?

삭스는 그래픽 디자인 회사 펜타그램의 마이클 비에루트에게 이 상황을 알렸고, 백화점의 로고를 최첨단까지는 아니지만 새롭고도 전통적으로 인식될 수 있는 방식으로 다시 만들 수 있는 방법을 제안해줄 것을 의뢰했다. 비에루트는 2007년에 기존의 디자인적 요소를 분해하여 새로운 로고(도판 11.1)를 만들었다. 그는 이전의 로고에서 친숙한 곡선의 글자를 택했고, 그것을 64개의 정사각형 조각으로 잘라서 임의적으로 다시 결합했다. 이 로고는 여전히 삭스 쇼핑백을 집에 가져갔던 모든 사람이 잘 알 수 있으면서도 처음에는 다소 혼란스러울 만큼 매우 혁신적으로 보인다.

비에루트는 디자이너가 일반적으로 문제해결과 해결책 제시를 해야 한다고 생각한 바를 이루었다. 그래픽 디자인에 더하여 디자이너는 많은 디자인 원리에서 작업을 할 수 있고, 여기에는 인터렉티브 디자인, 모션 그래픽, 제품 디자인, 텍스타일 디자인, 의상 디자인, 인테리어 디자인, 환경 디자인도 포함된다. 이 장에서 우리는 이러한 많은 원리

를 고려할 것이고, 그래픽 디자인에서 시작하여 모션 그래픽, 인터렉티브 디자인으로 나아가 최종적으로 제품 디자인을 볼 것이다.

그래픽 디자인

모든 예술 형태 중 우리는 일상생활에서 그래픽 디자인과 가장 자주 만난다. 우리는 그래픽 디자인과 거의 변함없는 토대 위에서 상호작용을 한다. 대부분의 디자이너는 모든 상황 속에서 사람들과 친밀하게 상호작용을 하기 때문에 디자인을 전문 분야로 선택해 왔다. 우리는 굳이 의도하지 않아도 일상에서 그래픽 디자인을 접하게 된다. 우리는 갤러리나 박물관에서 다른 예술 형태들을 찾게 되는 방식으로 디자인을 추구하지 않는다. 이러한 사실은 그래픽 디자이너들에게 우리를 끌어당기거나 정보를 제공하고 설득하고 즐겁게 하거나 지루하게 하고 불쾌하게 하거나 밀어내는 동등하지 않은 기회를 주는 것이다.

'그래픽 디자인'이라는 용어는 시각 커뮤니케이션을 향상하기 위한 단어와 그림을 통한 작업 과정을 가리킨다. 많은 그래픽 디자인은 책, 잡지, 브로슈어, 포장, 포스터를 포함한 인쇄매체를 디자인하는 것과 전자매체를 위한 형상화를 포함한다. 어떠한 디자인은 우표와 상표에서부터 표지판, 영화, 비디오, 웹 페이지까지 넓은 범위가 있고 복잡하며 다양하다.

그래픽 디자인은 아이디어를 소통하기 위한 예술과 테크놀로지를 채용하는 창조적인 과정이다. 상징, 타입, 색, 일러스트레이션의 사용으로, 그래픽 디자이너는 주어진 청중을 끌어당기거나 정보를 제공하고 설득하고자 시각 구성을 형성한다. 좋은 그래픽 디자이너는 텍스트와 이미지를 두 가지 모두의 장점으로 기억할 만하게 배열할 수 있다.

타이포그래피

글자의 형태는 예술 형태이다. **타이포그래피**(typography)는 글자 형태[**활자체**(typeface)나 **폰트**(font)]로부터 인쇄된 매체를 구성하는 예술이자 기술이다. 고객의 커뮤니케이션 욕구를 알기 위해 고용된 디자이너는 종종 비구어적 이미지와 인쇄된 단어를 상호보완적인 방식으로 연결하는 디자인을 만든다.

불과 몇 십 년 전에 사람들이 서면으로 의사소통했을 때 들이는 노력은 손으로 쓰거나 타자로 치는 것이었다. 그리고 거의 모든 타자기는 대부분의 사용자들이 알지 못하는 이름의 같은 활자체로 되어 있었다. 현재에는 컴퓨터를 사용하는 어떤 사람도 폰트를 선택할 수 있고 전문적으로 보이는 기록물을 만들수 있으며, 마치 신문, 브로슈어, 웹페이지와 같은 전자출판물을 만들어낸다. 그러나 컴퓨터 프로그램이 연필, 그림 붓, 카메라와 같이 단순한 도구는 아니다. 프로그램은 사용자가 예술적 감성을 가지고 있을 때에야 예술적 목표를 실현시킬 수 있다.

17세기 중국의 인쇄 기술 발명 이후 수천의 활자체가 만들어져 왔고 최근에는 디지털 기술의 도움으로 만들어진다.

많은 유럽 스타일의 활자체는 초기 로마에서 돌에 새겼던 대문자를 기본으로 한다. 로마의 글자는 두껍고 가는 선으로 되어 있고 끝에는 (중심선의 각과 끝에 붙은 짧은 선인) **세리프**(serif)가 붙어 있다. 조판에서 '로만'이란 용어는 "이텔릭체는 아니다."를 의미하곤 한다. (세리프가 없는) 산 세리프체는 모더니스트의 디자인과의 연결 덕분에 모던룩을 가진다. 사실 이들의 기원은 고대에 있다. 흑체 활자는 북유럽의 중세 필사본에 기초를 두고 있고 오늘날에는 거의 사용되지 않는다.

오늘날 많은 타이포 디자이너들은 오래된 폰트를 다시 디자인하고 현대화하며 가독성을 가진 동시대적 선호에 유념한다. 우리는 〈클리어뷰 하이웨이체〉(도판 11.2)로 활용되는 타이포그래픽 디자이너의 작품을 안다. 도널드 미커와 그의 동료는 이 폰트가 주와 주 사이의 고속도로 표지판에서 녹색 바탕의 흰색으로 가독성을 향상시킬 수 있다는 생각으로 디자인했고, 그 시작점에서 이미 존재하는 폰트를 사용하면서 e나 a와 같은 소문자에 공간을 늘리고, 소문자와 대문자 사이의 크기 비율을 좁혔다. 그리고 소문자 l을 포함한 더 미묘한 다른 변화를 많이 만들었다. 연방 고속도로국은 이러한 새로운 폰트를 모든 종류의 날씨와 빛 상태에서의 시각적 예리함을 다양한 운전자들을 대상으로 시험했고, 이전의 활자체보다 더 빠르고 읽기 쉽다는 것을 알게 되었다. 연방 고속도로국은 2004년에 주간 고속도로 표지판을 위해 이 폰트를 승인했고, 의무적인 새로운 표지판으로서 미국 전역에서 이전 것을 점차 대체해가고 있다.

하이디 코디는 그녀의 2000년 작 〈미국 알파벳〉(도판 11.3)에서 모순적인 입장을 취했다. 그녀는 기업 로고의 이니셜에서 알파벳 26개 글자를 모두 찾았다. 그녀는 "나는 보는 이들을 세뇌하거나 '브랜드화'하는 방법에 대한 의식

Everglades Blvd.
Mariposa Ave.
Bergaults Street

11.2 도널드 미커, 〈클리어뷰 하이웨이체〉, 2004~현재.
a. 클리어뷰 5-w에 사용된 표지판 샘플.

b. 이전의 연방 고속도로 폰트에서부터 클리어뷰 하이웨이체로의 발전.

11.3 하이디 코디, 〈미국 알파벳〉, 2000. 미국 생필품에서 떼어 온 첫 글자를 특징화한 26개의 라이트 박스 세트, 알루미늄 라이트 박스에 램다 듀란드랜드 인쇄. 각 상자 28″×28″×7″.
ⓒ 2000 Heidi Cody, www.heidicody.com.

적인 인식을 주고자 했다."[1]고 말했다.

크레이그 워드는 자신의 개인 프로젝트에서 타이포그래피로 예술을 향해 더 나아갔다. 그는 표현적인 힘이 가득한 그림처럼 단어도 기능할 수 있다고 믿는다. 〈너는 나를 날려버린다〉(도판 11.4)를 만들기 위하여, 그는 고전적인 모던 폰트인 헬베티카로 쓰인 글이 있는 유리판을 깨뜨렸다. 그리고 우리는 그것을 정말로 날려버린 폭발로 사라진 그 문장을 본다.

로고

이미지가 전부인 것처럼 보이는 우리 시대에 기업은 가장

11.4 크레이그 워드, 〈너는 나를 날려버린다〉, 2007. 유리에 스크린 인쇄, 사진.
Photographer: Jason Tozer.

'정체성을 잘 드러낸 포장'을 나타내기 위하여 그래픽 디자인에 많은 예산을 투자한다. **로고(logo)**는 정체성을 드러내는 마크 혹은 상표로 회화적 요소가 결합된 글자 형태를 기반으로 한다. 우리가 이 장의 처음에 삭스피프에비뉴의 로고에서 보았듯이 기업은 결국에는 구별되고 기억할 수 있는 모습을 나타내는 그러한 디자인을 높게 평가한다.

두 은행의 단순한 상징에서 메시지를 보여주기 위한 로고를 시험해보자. 예술가 그룹 슈퍼플렉스는 최근 예술작품을 위한 로고를 차용했고 그들은 연상시키는 타이포그래피를 제거했다. 이는 로고가 소통하는 방법을 시험하기 위한 기회를 제공한다. 소버레인은행의 로고(도판 11.5a)는 빛을 뿜는 램프이다. 이는 광선으로 보이지만 또한 고지식하고 전통적이어서 많은 사람들이 은행을 상상할 수 있다. 콜로니얼은행의 로고는 C를 기반으로 하여 태양과 같은 밝은 구의 형태이다(도판 11.5b). C 안의 독수리 이미지는 전통적으로 미국을 의미한다. 이 독수리는 은행에 희망을 가지는 것만큼 경계를 늦추지 않고 먼 거리까지 응시하며 수호를 하는 것처럼 보인다. 시원한 파란색은 하늘과 같고 안심되는 맑게 갠 날씨를 보여준다. 그러나 이러한 두 로고의 메시지는 두 은행이 2008년 대출 위기 때 무너지는 것을 막지 못했다. 이는 슈퍼플렉스가 로고들을 배너 형태의 예술작품으로 바꿀 수 있게 했다.

포스터와 기타 그래픽

포스터는 타이포그래피와 회화적인 이미지가 통합된 디자인을 통하여 정보를 제공하는 간결한 시각적 안내물이다. 짧은 순간에 영향력 있는 포스터는 주의를 끌고 메시지를 전달한다. 포스터 디자이너의 창조성은 특정한 목적을 향해 광고를 하거나 설득하기 위한 것이다.

모던 포스터의 개념은 100년이 넘었다. 19세기에는 대부분의 포스터가 리도그래프로 되어 있었고 많은 예술가들이 포스터를 디자인하면서 부수입을 벌었다. 툴루즈 로트렉은 이러한 작가 중 가장 중요했다(도판 8.15 참조). 초기 리도그래프 포스터는 모두 손으로 그려졌고 디자이너는 각 색당 하나씩으로 이루어진 여러 개의 돌을 같은 종이에 인쇄해서 그들의 작품에 색을 더했다. 1920~1930년의 인쇄 방식의 발전은 더 높은 품질의 대량 생산을 가능하게 했다. 텍스트가 있는 거대한 크기로 사진을 인쇄하는 것을 포함해

11.5 슈퍼플렉스, 〈파산한 은행 시리즈〉, 2012. 천에 아크릴. 각 79″×79″.
a. 2008년 10월 13일 산탄데르은행이 매입한 소버레인은행
Courtesy the artist and Peter Blum Gallery, New York.

b. 2009년 8월 14일 BB&T이 매입한 콜로니얼 은행.

서 말이다. 1950년대까지 라디오, 텔레비전, 인쇄 광고는 포스터의 영향력을 약화시켰다. 비록 지금은 이전보다 포스터의 역할이 더 줄었지만, 잘 디자인된 포스터는 여전히 즉각적인 의사소통을 위한 충분히 필요하다.

여러 사회적 이유로 포스터의 생생한 표현이 추구되었다. 미국계 흑인 행동주의 조직인 흑표범당은 1960~1970년대에 많은 창조적인 (그리고 공격적인) 포스터를 만들었다. 비슷한 시기에 치카노 운동은 많은 예술가에게 멕시코계 미국인의 이상을 알리는 실크스크린을 만들 것을 의뢰했다(후자의 예는 에스테르 에르난데스의 포스터 도판 8.20 참조). 어떤 포스터는 우리의 행동을 변화하게 하는 것보다는 우리의 권리를 상기시킨다. 챠스 마비안 데이비스는 1996년에 UN 세계 인권선언문을 바탕으로 포스터를 제작했다. 그의 포스터 〈아티클 15〉(도판 11.6)는 국적에 대한 권리를 보장하는 텍스트를 포함한다. 그는 국기의 선 사이에서 희망에 가득하게 보고 있는 흑인의 얼굴을 사용했다. 마비안 데이비스는 전쟁이나 기아의 희생자로서 아프리카인의 일반적이고 유명한 이미지에 대응하기를 바랐다.

실크스크린을 가장 영리하게 사용한 예 중 하나는 2011년 암스테르

11.6 챠스 마비안 데이비스, 〈아티클 15: 모든 사람은 국적과 그것을 바꿀 권리를 가진다〉, 1996. 포스터.
Courtesy of the artist.

담에서 비영리 문화센터가 암스테르담에서 관광업을 증가하기 위한 목적으로 포스터 시리즈를 의뢰한 것이었다. 많은 암스테르담의 장소는 역사적 기념지로 지정되었고 주변 지역의 발전 범위를 제한했지만 관광객은 증가했다. 문화센터는 늘어나는 유적지의 수에 대한 대중의 토론을 격려하는 포스터 캠페인을 만들었다. 미힐 쉬히르만은 마치 방금 쓴 것처럼 떨어지는 듯한 강렬한 밝은 색으로 도심의

기념물에 대한 다양한 의견을 덮은 〈기념비의 문제〉(도판 11.7)를 제작했다. 그는 이 포스터를 여러 버전으로 만들었고, 맨 위에는 각기 다른 주장을 썼다.

유머는 디자인에서 잘 드러난다. 마리아 칼맨의 **뉴요커**의 표지(도판 11.8)는 맨해튼의 활기 넘치는 하위 문화를 가볍게 조롱하고 이국적인 소리를 내는 이름들로 주위를 둘렀다. 보톡시아, 히포하바드, 트럼피스탄, 알 제이베르와 같

11.7 미힐 쉬히르만, 〈기념비의 문제〉, 2011. 실크스크린 포스터. 46¹/₂″×33″.
Photo: Bart Dykstra.

은 것이다. 2001년 12월 출판된 이 디자인은 뉴요커가 9월
11일의 테러 비극 이후에 다시 미소를 되찾았다.

영국 디자이너 조나단 반브룩은 올림픽게임의 모든 혁
신에 동참하는 것처럼 보이는 미디어의 남용을 조롱했다.
2010년 동계 올림픽을 위하여 반브룩과 그의 회사 바이러
스 폰트는 〈올림픽스〉라 불리는 픽토그램 한 세트를 만들
었다. 이 세트 중 하나는 〈광고에의 익사〉(도판 11.9)라 불
린다. 탄산음료의 유명한 브랜드의 로고에서 빌려온 짙은
붉은 색과 물결의 선에서 우리는 도움을 요청하는 물에 잠
기고 있는 소비자의 머리와 팔을 본다. 반브룩과 바이러스
폰트는 이러한 〈올림픽스〉를 아이폰을 위한 배경화면으로
디자인했고 무료로 다운로드할 수 있도록 했다.

11.8 마리아 칼맨과 릭 메이로비츠, 〈뉴요키스탄〉, '뉴요커' 표지,
2001년 12월 10일.
Rick Meyerowitz and Maira Kalman/The New Yorker/
© Condé Nast 2001.

11.9 바이러스 폰트, 〈광고에의 익사〉, 〈올림픽스〉 픽토그램 세트 중, 2009. 아이폰 바탕화면. 480×320 픽셀.
Barnbrook.

11.10 제이미 레이드, 〈여왕폐하 만세〉, 1977. 앨범 커버.
Michael Ochs Archives/Stringer/Getty Images.

1970년대 말의 펑크 음악의 하위문화는 그 자신의 디자인 스타일을 발전시켰고, 그것은 전혀 디자인 같지 않았다. 섹스 피스톨스는 첫 싱글인 〈여왕폐하 만세〉(도판 11.10)를 엘리자베스 II세 여왕 치세의 25년을 위한 기념제와 동시에 발표했다. 이 노래는 방송금지를 당해서 매우 논란이 많았지만, 여전히 판매 1위의 노래이다. 25년 후에 역대 최고의 레코드 커버 100선이라는 책에서 제이미 레이드의 커버가 그동안 만들어진 레코드 커버 중 최고의 평가를 받았다.

모션 그래픽

2013년 디자인의 흐름을 파괴한 것 중 하나는 모션 그래픽 분야이며, 디자이너는 시각 효과, 라이브 액션, 애니메이션을 움직이는 2차원 프로젝트를 창조하기 위하여 이를 사용한다. 디자이너는 이러한 기술을 다양한 방식으로 웹 사이트, 텔레비전 광고, 공공신호 체계, 뮤직 비디오에서 시간을 기반으로 한 연속성과 결합한다.

하나의 분야로 모션 그래픽은 할리우드 영화의 **타이틀 시퀀스**(title sequence)로 시작했고, 영화의 시작에서 중요한 역할을 했다. 대부분의 타이틀 시퀀스는 1960년대 초 솔 바스의 등장까지 단순히 느리게 이름을 보여주는 것이었다. 바스는 한 인터뷰에서 영화의 타이틀 시퀀스의 시작은 '다음에 올 이야기를 위한 분위기를 만들어'줄 수 있는 것이라고 말했다. 왜냐하면 "영화에 대한 관객의 몰입은 실제로는 첫 번째 프레임에서 시작해야 하기 때문이다."[2]

1990년대에는 향상된 디지털 편집의 등장이 모션 그래픽의 도약을 확실하게 했다. 새로운 컴퓨터 애플리케이션으로 디자이너는 사진편집이 허락하는 모든 것을 자유롭게 사용하여 시퀀스의 각 프레임을 창조할 수 있게 되었다. 그래서 모션 그래픽 디자이너는 점차 단편영화지만 많은 소스들에서 입력을 결합하는 강렬한 프로젝트의 감독이 된다.

새로운 테크놀로지의 가장 근본적인 사용은 카일 쿠퍼의 극적인 범죄 이야기 〈세븐〉을 위한 타이틀 시퀀스 작업(도판 11.11)에서 볼 수 있다. 이 타이틀 시퀀스는 그 자체로 줄거리를 가지고 있고, 마치 붕대를 감은 손가락을 가진 남자가 살인과 성적인 일탈에 대한 작은 책을 모으고 꿰매는 것 같다. 겹쳐진 이미지, 필름 클립, 망가진 듯한 모습은 나인 인치 네일스의 사운드트랙과 함께 손으로 쓴 크레딧을

11.11 카일 쿠퍼, 〈세븐〉을 위한 타이틀 시퀀스, 1995. 데이빗 핀처 감독 영화.
A Time Warner Company, Inc.

쿠퍼의 긴장감 있는 스타일은 다른 스릴러와 공상 과학 영화를 위한 크레딧에서 광범위하게 모방되었지만, 모션 그래픽 매체는 거의 어떠한 분위기에서도 가능하다. 〈세븐〉의 무섭고도 날 것의 분위기와는 대조적으로, 더욱 최근에 카린 퐁은 전개가 빠르고 흥미로운 사실을 알려주는 TV 시리즈 〈루비콘〉(도판 11.12)의 시퀀스를 만들었다. 이 시리즈의 주인공은 자신의 멘토의 의문스러운 죽음을 조사하는 지적인 분석가로, 무기상의 비밀 조직 사이의 광범위한 음모를 밝힌다. 그는 단서와 직감을 따라 수사를 하는데, 이는 이미지, 애니메이션, 라이브 액션, 소리가 결합된 오프닝 타이틀 시퀀스에서 암시된다. 〈루비콘〉은 단 한 시즌 동안 방영되었지만, 퐁의 타이틀 시퀀스는 에미 상 후보에 올랐다.

따라 스크린이 신경질적으로 확 당겨진다. 가장 중요한, 잊을 수 없는 클로즈업 시퀀스는 대본의 기능을 가진다. 그리고 이는 관객에게 영화에서 20분까지 드러나지 않는 살인자의 정신 상태를 소개한다. 쿠퍼는 생생한 그래픽에 대한 소질을 미국의 전설적인 디자이너 중 한 사람인 폴 랜드와 예일에서 함께한 초기 연구에서 부분적으로 가져왔다고 말한다.

11.12 카린 퐁, 〈루비콘〉의 타이틀 시퀀스를 위한 시험 프레임, 2010. 영화 스틸.
Courtesy of the artist.

예술을 형성하기

카린 퐁(1971~) : 새로운 이야기에 생명을 불어넣기

11.13 카린 퐁.

카린 퐁은 아주 어린 나이에 디자인 경력을 쌓기 시작했다. "나는 무엇이라 부르기 전에 항상 디자이너였다. 어린 시절 아버지가 제록스 기계로 나를 위해 작업하고 '출판'해주었던 나만의 신문, 책, 만화를 만드는 데 시간을 보냈다."[3]고 그녀는 회상했다. 이러한 점은 그녀가 예일에서 상급 프로젝트로 동영상을 이용해 어린이 책을 만들도록 이끌었다. 그래픽을 움직이게 하는 것은 당시에는 첨단 기술 아이디어였고, 디지털 애니메이션 역시 초창기 단계인 시절이었다. 졸업 후에 퐁은 선두적인 모션 그래픽 디자인 회사 중 하나인 이미지너리 포스의 창립자 중 한 사람이 되었다.

그녀의 전공은 영화와 텔레비전 프로그램을 위한 타이틀 시퀀스 제작이다. "나는 항상 훌륭한 메인 타이틀은 커튼이 살짝 열리는 것과 같다고 생각한다."고 그녀는 말한다. 그리고 이는 관객이 '현실 세계를 떠나고 이러한 다른 장소로 가도록'[4] 초대한다.

모션 그래픽 타이틀 시퀀스를 만드는 것은 하나로 응집된 전체로서 미디어의 여러 유형을 만들어내는 것을 포함한다. 그녀는 한 프로젝트의 탄생에 대해 이렇게 기술한다. "그 과정은 보통 영화감독과의 대화로 시작된다. 거기에서부터 우리는 아이디어를 궁리한다. 어떤 때는 대본에 윤곽 지어진 아이디어가 있기도 하지만, 때로는 탐구가 필요한 어떠한 기본 주제만이 있다. 내가 가장 좋아하는 단계 중 하나는 연구와 디자인 단계로, 여기에서 우리는 영화와 그 세계에 대해 할 수 있는 모든 것을 배우고자 한다. 거기에서부터 많은 아이디어가 꽃피고 종종 어떤 것은 빼기도 하면서 몇 개의 스토리보드 작업을 한다. 우리는 이야기에 들어가는 여러 방식에 대한 영감을 떠올린다."[5]

〈루비콘〉의 경우 TV 시리즈의 줄거리는 비밀요원들과 절박한 위험의 감지 사이에 간첩 행위, 음모, 암호화된 메시지를 넣는 것이다. 퐁이 제작한 타이틀 시퀀스(도판 11.12 참조)는 손으로 그린 노란 분필 선을 따라서 데이터 목록, 인쇄된 페이지, 바코드, 지도, 검열된 기록물, 항공사진, 짧은 영화 클립이 지나간다. 이는 이 시리즈의 중심 캐릭터가 하는 것처럼, 한 사람이 다양한 종류의 증거에서 찾은 단서들 사이의 연결을 찾는다는 것을 알려준다.

모션 그래픽 디자이너는 오늘날 광범위하며 다양한 미디어에서 창작을 한다. 퐁은 또한 비디오 게임 〈갓 오브 워: 어센션〉을 위한 예고편과 크리스티나 아길레라가 슈퍼히어로 코믹북으로 주목받은 '타켓 스토어'를 위한 텔레비전 광고를 디자인했다. 뉴욕의 링컨센터를 위한 한 프로젝트에서는 새로운 이름인 〈인포필〉(도판 11.14)을 만들도록 요청받았다. 〈인포필〉은 새로운 이벤트의 날짜와 포퍼머의 사진을 넣기 위한 공간에서 움직이는 형태의 판이다. 이동하는 관람자의 시선이 정보를 향하는 동안 관람자의 주의를 끄는 디자인을 만드는 것이 목적이다. 이제 브로드웨이 교차로를 바쁘게 지나가는 보행자와 운전자는 멈추지 않고 링컨센터의 프로그램에 대해서 정보를 얻을 수 있다.

"나는 이미지, 이야기, 단어 사이의 관계성에 항상 관심을 가지고 있다."고 퐁은 말한다. 모션 그래픽은 오늘날 최신의 소프트웨어와 테크놀로지가 더해지면서 '새로운 서사적 구조와 새로운 이야기를 말하는 방식을 위한 기회'를 제공한다. "영화제작의 세계가 열리고 있다. 왜냐하면 사람들은 애니메이션과 라이브 액션의 통합과 유형을 받아들이고 기대하고 있기 때문이다. 그래서 그것은 새로운 언어가 되어간다. 이는 매우 신나는 일이다."[6] 고 그녀는 말한다.

11.14 카린 퐁과 마크 가드너, 〈링컨센터 인포필〉, 2009. 뉴욕 브로드웨이와 65번가에 설치된 실외 모션 그래픽 디스플레이.

인터렉티브 디자인

미디어가 점점 더 상호작용을 하기 때문에 디자이너는 제공하는 정보를 조직하고 매력적인 레이아웃을 유지하기 위한 작업을 한다. 이는 상대적으로 새로운 디자인 영역이지만 이미 몇몇의 뛰어난 프로젝트가 있었다.

매년 판매가 되는 수많은 손바닥 크기의 태블릿 장치에서 이러한 새로운 소비 아이템은 빠르게 인터렉티브 디자인을 위한 근본적인 이동수단이 되고 있다. 애플 아이패드는 예를 들어 수천의 '앱'을 사용할 수 있다. 앱은 사용자가 정보, 게임 책, 음악과 상호작용하게 하는 작은 소프트웨어 조각이다. 아이슬란드의 가수인 비요크는 2011년 말에 앨범 〈바이오필리아〉를 아이패드 앱의 한 세트로 발매했다

(도판 11.15). 상상의 은하계에서 회전하는 성좌인 타이틀 프레임은 분리된 앱에서 열리는 앨범의 각 노래에서 관객에게 제공된다. 이러한 앱은 노래를 들려주고 가사를 문자로 보내주며 관객이 화면을 기울이거나 돌리고 두드리거나 손가락 끝으로 그림을 그리면서 상호작용하는 환경을 구축한다. 이 앱의 디자이너 스콧 스니브는 아이패드를 위한 다른 여러 게임과 앱을 디자인했다(안드로이드 플랫폼의 인터렉티브 프로젝트를 위한 탈 햄편의 〈엔드게임: 냉전의 러브스토리〉 도판 10.25 참조).

모든 인쇄 매체에서는 QR코드가 빠르게 상호작용의 잠재적 상징이 되고 있다. 스마트폰과 같은 사용 가능한 장치로 QR코드를 스캔하면 웹 사이트, 비디오, 애플리케이션 또는 다른 정보로 접근하게 된다. 일본에서 2009년 세워진

11.15 스콧 스니브, 〈바이오필리아 앱〉, 2011. 비요크의 앨범을 위한 타이틀 프레임.
ⓒ 2011 Wellart/One Little Indian. Designed by m/m (Paris) & Björk. Image courtesy of Scott Snibbe studio.

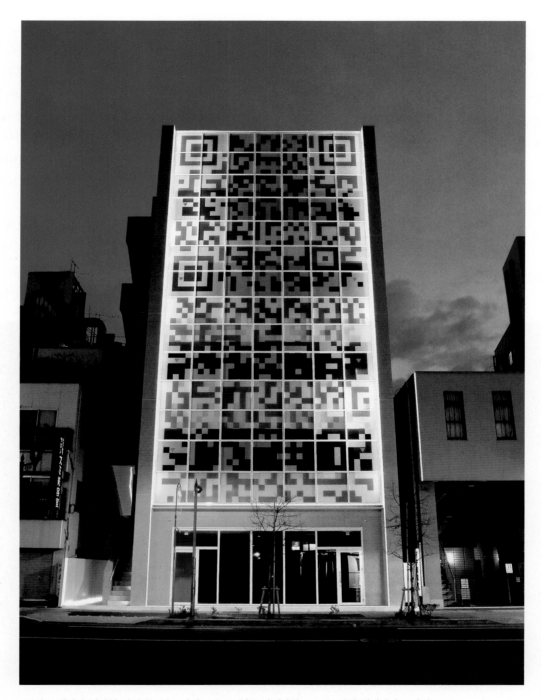

11.16 테라다 디자인 아키텍트, 〈N 빌딩〉, 2009. 일본 타치카와. 코스모 사의 인터렉티브 파사드, 이즈미 오카야스 라이팅 디자인의 조명.
Photograph by Yuki Omori.

건물에는 그 표면에 상호작용성을 세우면서 새롭게 건축되었다(도판 11.16). 건물 정면의 QR코드를 스캔하면 건물의 영업시간, 내부 상점의 판매에 대한 정보 그리고 심지어 복도를 걷는 사용자가 실시간으로 트위터에 올리는 정보까지 볼 수 있다. 이 건물의 디자이너는 상호작용을 광고로 만들었다. 외부에 전시하는 대부분의 것처럼 모든 사람에게 내용을 전달하는 대신 N 빌딩 속 정보를 QR코드로 활성화하여 '요청'하는 소비자에게만 접근이 가능하도록 했다.

제품 디자인

우리는 매일 디자인된 제품을 사용하고 산업 디자이너는 더 아름답고 유용하며 지속 가능한 제품을 만들기 위해 작업한다. 우리는 유용성, 테크놀로지, 최첨단 디자인의 역사를 만들고 있는 최근의 사물을 살펴보면서 이 장을 마칠 것이다.

'모든 아이들에게 노트북을' 프로젝트(OLPC)는 전 세계의 취학 아동이 사용 가능한 컴퓨터를 만들기 위하여 활동하고 있다. 〈OLPC XO-3〉(도판 11.17)는 네트워킹과 웹을 통해 더 쉽게 배울 수 있도록 제작되고 있다. 이목을 끄는 내구성이 있는 얇은 디자인이면서 두 가지 다른 독특한 특성을 가지고 있다. 직관적인 작동 시스템으로 어떠한 언어도 읽을 수 있는 능력이 필요하지 않고, 가격은 하나당 약 100달러이다. 이러한 낮은 가격은 개발도상국에 이를 적용하기 수월하게 하고 있다.

11.18 〈미션 원〉, 전동 모터사이클, 2009. 샌프란시스코 미션 모터스. 디자이너 : 이브 배하.
Courtesy Mission Motors.

〈미션 원〉 모터사이클(도판 11.18)을 처음 보면 다른 오토바이와 비교해서 무엇이 없는지를 알 수 있을 것이다. 그것은 가스탱크와 배기관이다. 이는 〈미션 원〉이 리튬-이온 배터리의 전기를 사용하기 때문이다. 〈미션 원〉의 전체 디자인은 앞으로 기울어진 속도를 나타내고, 공기 역학으로 만들어진 차체는 가벼운 알루미늄으로 되어 있다. 무공해로 제작되었고 조용하게 달리며, 최고 150mph의 속도를 낸다.

오늘날 많은 제품 디자이너가 프로젝트를 환경 친화적으로 만들기 위한 방법을 찾고 있다. 이러한 발전에서 유명한 사건은 몇몇의 영국 디자이너들이 전기를 생산하기 위한 새로운 종류의 풍력발전 터빈을 스스로 만들고자 했던 2009년에 발생했다. 대부분의 풍력발전 터빈은 거대한 항공기 프로펠러와 닮았다. 크고 소음이 있고 상당히 강한 바람이 필요하며 (종종 새를 다치게 하는) 시골 지역에서만 만들기가 적합하다. 그러나 〈QR5 풍력발전 터빈〉(도판 11.19)은 이러한 모든 문제를 우아하게 보이는 날개를 가진 새로운 디자인으로 해결했다. 이 새로운 터빈은 거의 완벽하게 조용하고 가벼운 바람에도 작동하며 집 꼭대기에 놓을 만큼 작다. 그리고 단 한 마리의 새도 다치게 하지 않는다. 터빈 이름의 'qr'은 회사 이름이기도 하고 조용한 혁명(quiet revolution)의 약자를 의미한다.

우리가 살펴본 바와 같이 우리는 그래픽 디자인을 마주하고 디자인 분야와 일상생활에서 자주 관계된다. 디자인은 우리를 끌어당기고 정보를 제공하며 설득할 수 있는 시각적 구성을 생산하기 위하여 예술과 테크놀로지를 채용하는 창조적인 과정이다.

11.17 퓨즈프로젝트, 〈OLPC XO-3〉, 진행 중. 태블릿 PC.
Image courtesy of Fuseproject.

11.19 콰이어트레볼루션, 〈QR5 풍력발전 터빈〉, 2009.
카본 섬유와 에폭시 수지. 하나당 높이 16′5″.
Quietrevolution, Ltd.

다 시 생 각 해 보 기

1. 디자인의 중요한 분야는 무엇인가?

2. 무슨 이유로 사람들은 디자인에 접근하기 위하여 예술을 훈련하는가?

3. 어떻게 컴퓨터가 디자인 실행에 영향을 주는가?

시 도 해 보 기

일상생활에서 디자인의 사용을 가늠해보자. 다음 주까지 유용하고 지속 가능한 면에서 디자인이 잘된 것과 잘 안된 것을 하나씩 찾아보자. 두 물건 사이의 다른 점이 무엇인지 분석해보자.

핵 심 용 어

로고(logo) 기관, 회사 또는 출판사의 기호, 이름이나 상표로 글자 형태나 회화적 요소로 구성된 것
타이틀 시퀀스(title sequence) 동영상이나 텔레비전 프로그램의 시작에서의 크레딧
타이포그래피(typography) 타자에서 인쇄된 것을 구성하는 예술적이고 기술적인 것
폰트(font) 인쇄 양식에 주어진 이름

12 조각

마틴 퓨리어의 작품 〈C.F.A.O.〉(도판 12.1 왼쪽)에 접근한 관객들 대부분은 처음에 아찔한 규모의 나무 토막들과 만나게 된다. 퓨리어는 외바퀴 손수레 위에 나무토막들을 쌓고 접착제로 붙여 느슨한 네트워크를 만들었다. 대부분 색을 칠하지 않은 나무토막 무더기는 직선구조물로 보이지만 너무 빽빽하게 쌓아서 안을 들여다볼 수 없다. 그것은 또한 8피트 5인치로 다소 크다. 그것은 마치 누군가가 적재장에서 구입한 목재들을 집으로 가져오기 위해 고안한 독특한 방법처럼 보인다.

하지만 작품 주변을 돌아 다른 측면에서 보면(도판 12.1 오른쪽) 작품이 그토록 확연한 밀도를 갖게 된 이유를 확인하게 된다. 거기에는 길쭉한 아프리카 가면에 기초한 큼지막한 곡선 형상이 있는 것이다. 그 형상에 작가는 흰색 물감을 칠했다. 이 작품을 감상하고 이해하려면 확실히 우리는 그 주변을 걸어야 하고 다양한 각도에서 그것을 바라보아야 한다.

〈C.F.A.O.〉에서 보듯 조각은 3차원 작업이다. 즉 그것은 높이와 폭, 그리고 깊이를 갖는다. 따라서 조각은 우리처럼 공간에 존재한다. 우리가 조각을 바라보는 것은 그 파편들의 총체적인 경험, 곧 그 덩어리, 표면, 옆모습을 종합하는 일에 해당한다. 이 장에서 우리는 '프리스탠딩'과 '부조'라는 조각의 두 가지 중요한 유형을 고찰하고 뒤이어 그것들을 창작하는 데 사용하는 다양한 기법과 재료들을 살펴볼 것이다.

프리스탠딩 조각과 부조 조각

관객이 모든 방향에서 보도록 의도한 조각을 '사방에서 볼 수 있게 만든' 조각, 또는 **프리스탠딩**(freestanding)이라고 부른다. 자유롭게 서 있는 조각이라는 뜻이다. 이런 작품을 감상하려면 그 주변을 돌아다녀야 하기 때문에 조각 경험은 다양한 측면의 총합이라고 할 수 있다. 따라서 도판사진은 특정 조명 아래서 한쪽 면에서만 바라본 것에 불과하다. 다른 많은 사진들, 또는 비디오를 살펴보지 않는 한 그것은 조각작품에 대한 제한적 인상에 지나지 않는다. 가장 좋은 대안은 직접 가서 보는 것이다.

프리스탠딩이 아니라 배후 면에서 튀어나온 조각은 **부조**(relief)이다. **얕은 돋을새김**(bas-relief)으로 불리는 **저부조**(low-relief) 조각은 표면에 비해 돌출된 정도가 심하지 않은 부조를 말한다. 그 결과 그림자는 거의 생기지 않는다. 예를 들어 주형으로 찍은 동전은 저부조 조각이다. 고대 그리스의 고전 시대에 시칠리아 섬에서 동전 디자인 예술은 정점에 도달했다. 〈아폴로 동전〉(도판 12.2)은 도판사진에서

12.1 마틴 퓨리어, 〈C.F.A.O.〉, 2006~2007. 발견한 외바퀴 손수레,
채색 및 비채색 나무토막. 8′5″×6′5¹/₂″×61″.
The Museum of Modern Art, New York. Courtesy of the McKee Gallery.
Photo Richard Goodbody.

12.2 〈아폴로 동전〉, 기원전 415년경. 그리스 은화. 지름 1¹/₈″.
Hirmer Fotoarchiv.

실제 크기보다 좀 더 커졌는데 저부조의 매우 작은 동전임
에도 불구하고 매우 강한 존재감을 드러낸다.

캄보디아의 〈앙코르와트〉 사원에서는 최고 수준의 다양
한 저부조를 확인할 수 있다. 이 광대한 사원은 12세기 크메
르 제국의 중심지였다. 크메르 왕은 거대한 사원 조각과 건
축 프로그램을 적극 후원했다. 사원 실내에 새겨진 저부조들
은 너무나 섬세해서 조각이라기보다는 회화로 보일 정도이
다. 그중 하나인 〈행진하는 군대〉(도판 12.3)는 왕자가 지휘
하는 왕의 군대를 묘사한 것이다. 창을 들고 있는 군인들의
율동적인 패턴은 배경인 정글 나뭇잎들의 곡선 패턴과 대조
를 이루고 있다. 군인들과 배경은 왕자를 위해 마련된 무대
이다. 그는 코끼리 등에 있는 수레 위에 서서 활과 화살을 들
고 있다. 복잡한 세부가 석재 벽면의 전체 표면을 덮고 있다.

고부조(high-relief) 조각에서는 만들어진 형태가 가진 자
연적인 둘레의 절반 이상이 표면으로부터 돌출되어 있고
종종 형상은 상당히 깊이 패여 있다. 로버트 롱고의 〈공동

12.3 〈행진하는 군대〉, 캄보디아 크메르 왕국의 대사원 앙코르와트 사원의 부조, 1100~1150. 사암.
Time & Life Pictures/Getty Images.

12.4 로버트 롱고, 〈공동의 전쟁: 영향의 장벽〉, 1982. 중앙 부분. 알루미늄 캐스팅. 7′×9′.
Courtesy of the artist and Metro Pictures.

의 전쟁: 영향의 장벽〉(도판 12.4)은 고부조의 사례이다. 여기서 남성과 여성들은 고통스러운 갈등의 상태에 빠져 있다. 여기서 대부분의 구성은 고부조이다. 몇몇 부분에서는 팔다리와 의복이 배경 표면으로부터 앞으로 삐져나와 있다. 인물들의 역동적인 몸짓, 토르소(몸통)와 팔다리의 사선적 배치로 인해 조각은 매우 능동적으로 보인다. 부분들이 자아내는 감정적 흥분은 작가인 롱고가 단체생활의 강도 높은 경쟁에 경악하고 있음을 시사한다.

방법과 재료들

조각을 만드는 전통적인 방법으로는 모델링, 캐스팅, 깎기, 구성, 그리고 조립 등이 있다. 물론 이러한 절차들을 결합하는 방법도 있다.

모델링

모델링(modeling)은 통상 **덧붙이기**(additive) 방식을 취한다. 점토나 왁스, 석고 같은 유연한 재료를 덧붙이거나 떼어내거나 눌러 최종 형태를 얻는다.

세계 각지의 문명은 흙으로 만든 도기를 남겼다. 〈세 부분으로 나뉜 굴레와 새의 머리 장식을 걸친 운동선수〉(도판

12.5 〈세 부분으로 나뉜 굴레와 새의 머리 장식을 걸친 운동선수〉, 마야 고전기, 600~800. 푸른색 안료의 흔적이 있는 도기. 13¹⁵/₃₂″×7″.
Princeton University Art Museum. Museum purchase, Fowler McCormick, Class of 1921, Fund, in honor of Gillett G. Griffin on his 70th birthday. 1998–36. Photo by Bruce M. White. Photograph: Princeton University Art Museum/Art Resource NY/Scala, Florence.

12.6 비올라 프레이, 〈완강한 여성, 오렌지 손들〉, 2004. 세라믹. *72˝×80˝×72˝.*
Courtesy of Nancy Hoffman Gallery Art ⓒ Artists' Legacy Foundation/Licensed by VAGA, New York, NY.

12.5)의 표면에서 볼 수 있는 도구의 흔적이나 지문 자국들은 이 작품을 만들 때 사용한 모델링 기법을 보여준다. 여기서는 인체의 양감과 자연적인 몸짓, 의복의 세부묘사가 매우 정확하게 표현되어 있다. 오늘날 멕시코, 과테말라, 온두라스의 일부 지역에서 살았던 고대 마야인들은 점토로 세련된 도기 그릇을 만들어 사용했을 뿐만 아니라 이 작품처럼 생동한 **자연스러운**(naturalistic) 조각들을 제작했다.

점토나 왁스, 석고는 매우 부드럽다. 따라서 조각가는 그것이 무너지지 않도록 대개 견고한 내부 지지대로 쓸 작은 나무토막들에서 작업을 시작한다. 그 지지대를 **골조**(armature)라고 부른다. 점토를 성형하여 큼지막한 조각의

형태가 나오면, 그것을 부분으로 나누는 것이 가능하다. 즉 비교적 작고, 분리해서 가열하는 것이 가능하며, 구조적으로 자기충족적인 부분으로 전체 작품을 만들 수 있게 된다. 그러면 골조는 더 이상 필요하지 않게 된다.

비올라 프레이는 〈완강한 여성, 오렌지 손들〉(도판 12.6)을 제작할 때 골조를 사용했다. 비슷한 크기의 다른 점토 작업들과 마찬가지로 이 작품의 내부는 텅 비어 있다. 작가는 전체 형태를 절단해 작은 부분들로 나눴는데, 이 부분들은 가열하기가 좀 더 편하다. 작업 진행 중에 그것을 떠받쳐 주는 것이 바로 골조이다. 프레이의 다른 작품에서와 마찬가지로 인물은 보통의 인간보다 조금 크다. 그것은 결연하

12.7 켄 프라이스, 〈빙크〉, 2009. 도기에 아크릴.
9″×20″×11″.
L.A. Louver, Venice, CA.

게 정면을 응시하는 모든 여성을 나타낸 것이다. 그녀는 옷을 걸치지 않았는데 왜냐하면 작가가 보기에 여성은 '나체' 상태에서 좀 더 강력하기 때문이다. 그녀는 부분들의 연결부를 매끈하게 봉합하지 않고 보이게 했는데 이로써 관객은 창작 절차를 눈으로 확인할 수 있다.

켄 프라이스의 작품 〈빙크〉(도판 12.7)에서 보듯 모델링으로 만든 작품이 반드시 재현적일 필요는 없다. 작가는 점토로 그것을 만든 다음 불에 굽고, 그 위에 아크릴 물감을 겹쳐 칠하는 식으로 복수의 물감 층을 만들었다. 다음으로 표면을 사포로 문질러 그 아래의 물감 층이 반점의 형태로 드러나게끔 했다. 비록 작품 제목은 유럽의 어떤 작은 새를 지시하지만 작품과 새의 유사성이란 우연의 일치에 불과한 것이다. 오히려 이 작품은 인체의 부분이나 아직 발견되지 않은 깊은 바다의 유기체, 또는 혹이 달린 식물을 암시하는 것 같다. 보는 각도에 따라 변하는 색채는 형상의 신비로움을 더욱 배가시킨다.

캐스팅

캐스팅(casting), 또는 주조(鑄造)는 (점토처럼) 손으로 쉽게 다룰 수 있는 재료로 작품을 만든 다음, 그 결과를 (청동 같은) 좀 더 영구적인 재료로 복제하는 방법이다. 대부분의 캐스팅이 하나의 재료를 다른 재료로 대체하는 성격을 지닌다는 점에서 캐스팅을 **대체**(substitution) 절차로 부르는 이들도 있다. 청동 캐스팅 절차는 고대 중국과 그리스, 로마, 그리고 아프리카 일대에서 고도로 발전했다. 이 방법은 **르네상스**(Renaissance)에서 근대까지 서양에서도 널리 사용되었다.

캐스팅은 몇 가지 단계를 밟아 진행된다. 먼저 원작에서 **몰드**(mold)를 얻는다. 몰드, 또는 주형(鑄型)을 만드는 방법은 원작의 재료, 또는 캐스팅에 사용되는 재료에 따라 매우 다양하다. 어떤 경우든 몰드는 원작을 빈틈없이 완전히 감싸야 한다. 몰드로 사용하는 재료는 단단하게 굳는 재료여야 한다. 물로 희석시킬 수 있는 점토, 용융 금속, 콘크리트, 액화 플라스틱 등이 그것이다. 다음으로 몰드로부터 원작을 제거해야 한다. 즉 원작과 몰드를 분해해야 한다. 뒤이어 캐스팅 액체를 원작을 떼어낸 몰드의 텅 빈 공간에 붓는다. 끝으로 캐스팅 액체가 굳어서 단단해지면 몰드를 제

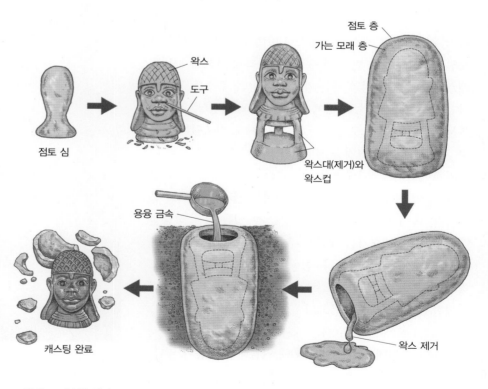

점토 심
왁스
도구
점토 층
가는 모래 층
왁스대(제거)와 왁스컵
용융 금속
왁스 제거
캐스팅 완료

12.8 캐스팅 절차.

12.9 찰스 레이, 〈아버지 형상〉, 2007. 강철에 채색.
$93^3/_4"×137"×71^3/_4"$.
© Charles Ray, Courtesy Matthew Marks Gallery, New York.

거한다.

　캐스팅 절차 가운데는 동일한 몰드에서 여러 번 주조하는 방법이 있는가 하면 **로스트 왁스**(lost-wax) 기법(도판 12.8)처럼 단단하게 굳은 주형을 제거하기 위해 몰드를 파괴하는 경우도 있다. 후자의 경우에는 단 하나의 캐스트만을 얻을 수 있다. 캐스팅은 캐스팅 방법에 따라 속이 꽉 찬 것일 수도, 속이 텅 빈 것일 수도 있다. 특정 작품에 사용될 캐스팅 방법을 결정할 때는 재료의 비용과 무게를 고려해야 한다. 예를 들어 뉴욕 항에 있는 〈자유의 여신상〉은 여러 부분을 주조하여 그것을 속이 텅 빈 전체로 재조립한 것이다. 정교한 골조가 그것을 지탱한다.

　자코메티의 〈손가락으로 가리키는 남자〉(도판 3.14 참조)와 같이 거대한 오브제를 캐스팅하는 절차는 극도로 복잡하다. 속이 꽉 찬 형태로 캐스팅할 수 있는 작은 작품들을 제외하면, 예술가는 대부분 주조공장에 원작을 넘겨 몰드제작과 캐스팅을 맡긴다. 공원에 있는 대부분의 기념조각은 예술가가 점토나 왁스로 제작한 원형을 청동으로 캐스팅한 것이다. 로버트 롱고의 〈공동의 전쟁: 영향의 장벽〉(도판 12.4 참조)은 알루미늄으로 캐스팅한 것이다.

　조각작품 외에도 캐스팅을 통해 만들어진 제품이 많다. 그 가운데는 자동차 엔진 부품이나 특정 접시, 아이들의 장난감이 포함된다. 찰스 레이는 강철 캐스팅으로 얻은 〈아버지 형상〉(도판 12.9)에서 장난감을 재기발랄하게 참조했다. 그는 플라스틱으로 만든 녹색 장난감 트랙터에서 시작해 그것을 인체 크기의 석고 모델로 만들고 그것을 단단한 강철로 캐스팅했다. 이 작품의 무게는 18톤이 넘는다. 그리고 본래의 장난감 같은 특성은 점차 사라지게 된다. '아버지의 형상'이 기계와 더불어 다소간 위협적으로 드러나면서 말이다.

　카즈 오시로는 물감과 캔버스, 그리고 본도 퍼티를 사용해 놀랄 정도로 사실적인 〈트럭 뒷문(OTA)〉(도판 12.10)을 제작했다. 이 굉장한 작품은 현실의 픽업트럭 뒷문의 크기와 형태, 그리고 낡은 외양 모두를 똑같이 모사했다. 그는

12.10 카즈 오시로, 〈트럭 뒷문(OTA)〉, 2006. 캔버스에 아크릴과 본도.
$53"×17^7/_8"×1^3/_4"$. 바닥 면 가장 자리는 벽으로부터 12" 떨어짐.
Collection of Barry Sloane, Los Angeles.

자동차정비소에서 사용하는 본도(Bondo)라는 화합물로 이 환영을 완성했다. 관객은 이 작품의 배후로 가서 작품이 목재 골조로 지탱되고 있음을 눈으로 확인한 후에야 놀란 마음을 진정시킬 수 있다. 〈트럭 뒷문〉은 〈아버지 형상〉과 마찬가지로 3차원적 존재로서 조각의 특성을 통해 이미지와 리얼리티 사이의 게임을 전개한다.

실재 사물을 닮은 작품을 통해 우리의 눈을 희롱하고자 하는 오시로 같은 조각가는 리얼리즘을 예술가가 지닌 솜씨의 증거로 평가하는 고대 서양의 전통에 영향을 받아 작업한다. 신화에 따르면 고전 그리스 예술가인 제욱시스는 포도 단지를 들고 있는 남자를 너무 사실적으로 그린 나머지 새 한 마리가 달려들어 그 과일을 먹으려 했다고 전한다. 하지만 제욱시스는 이에 만족하지 않았는데 왜냐하면 그가 생각하기에 자신이 만약 사람을 새와 같은 정도로 사실적으로 묘사했다면 그 인물이 두려워 새가 다가오지 못했을 것이기 때문이다. 불행히도 그의 작품은 남아 있지 않다. 위대한 예술가는 '닮음을 가장 잘 포착하는 자'라는 믿음은 오늘날까지 사람들의 마음을 사로잡고 있다. 오시로 등의 작가는 자신의 작품으로 이것을 매력적으로 암시한다.

영국 예술가 레이첼 화이트리드는 폴리비닐 레진 같은 새로운 재료로 작품을 캐스팅한다. 그러면 텅 빈 곳은 단단한 볼륨으로 변하게 된다. 가령 그녀는 〈무제(벌집) I〉(도판 12.11)에서 양봉업자의 벌집에 갈색-오렌지색 광택 레진을 채운 다음 벌집을 제거하여 내부만이 남게 했다. 그러면 공간

은 고체가 된다. 예술가들은 캐스팅을 통해 부재와 현전을 문제 삼고 하나의 실체를 다른 실체로 대체한다. 화이트리드는 텅 빈 곳을 캐스팅하여 부재에 새로운 종류의 유령 같은 현전을 부여했다.

12.11 레이첼 화이트리드, 〈무제(벌집) I〉, 2007~2008. 레진(두 부분). $32\frac{1}{8}'' \times 20\frac{15}{16}'' \times 25\frac{3}{16}''$.
© Rachel Whiteread. Courtesy Gagosian Gallery.

깎기

원하지 않는 부분을 깎아냄으로써 조각의 형태를 잡는 것은 일종의 **삭감**(subtractive) 절차이다. 이것은 미켈란젤로가 선호한 방식이다. 미완성작 〈깨어나는 노예〉(도판 12.12)의 표면에 미켈란젤로가 남긴 끌 자국을 잘 살펴보면 그가 모든 방향에서 인물의 모습을 구상화기에 앞서 이미 정련된 깎기의 단계로 나아가고 있다는 것이 드러난다. 미켈란젤로가 이 작품을 미완성의 상태로 남겨두었기 때문에 관객은 마치 제작 중에 있는 작품을 그의 어깨 너머로 지켜보는 상황에 놓이게 된다. 미켈란젤로에게 조각제작은 석재 블록 안에서 형태를 해방시키는 과정이었다. 이 작품은 훗날 〈노예들〉로 불리게 될 네 작품 가운데 하나이다. 미켈란젤로는 이 작품들을 완성하기 전에 제작을 중단했다.

조각의 세 가지 기초 작업 방식 가운데 **깎기**(carving)는 가장 도전적인 방식이라고 할 수 있다. 깎기는 잘못을 수정할 수 있는 기회를 거의 제공하지 않는 일방향 작업 방식이기 때문이다. 원 재료를 잘라내기에 앞서 조각가는 모든 각도에서 완성된 형태를 머릿속에 그려보아야 한다. 미켈란젤로의 깎는 방식을 보여주는 또 다른 사례는 〈피에타〉(도판 4.20 참조)이다.

서로 다른 특성을 지닌 다양한 석재가 있다. 석재의 특성은 깎기에도 큰 영향을 미치기 마련이다. 미켈란젤로와 다른 많은 유럽 작가가 선호한 대리석은 끌로도 잘라낼 수 있을 정도로 부드러워서 작업하기가 용이하다. 가벼운 연마재로 다듬은 최종 결과물의 표면은 매끈하고 부드러워서 인간의 피부처럼 느껴질 정도이다. 대리석은 유럽에서 수 세기 동안 야외조각 재료로 각광받았다. 하지만 이 재료는 대기오염과 산성비에 취약해서 오늘날에는 인기가 예전 같지 않다. 화강암은 이런 위협들에 굴복하지 않는 재료라서 종종 무덤조각과 같은 야외기념비 제작에 사용된다. 그러나 화강암은 너무 단단해서 세부묘사가 힘들다는 문제가 있다. 사암과 석회암은 퇴적암인데 전 세계의 많은 지역에서 조각 재료로 사용되었다. 예를 들어 〈행진하는 군대〉(도판 12.3 참조)를 만든 캄보디아 예술가는 사암의 특성을 잘 살렸다. 퇴적암은 비교적 부드러워서 세부묘사가 용이하고 매끈하게 다듬을 수 있다. 물론 비바람에 장시간 노출되면 마모된다는 문제가 있지만 말이다.

고대 이집트인은 편암을 사용했다. 편암은 점판암처럼 밀도가 높은 재료이다. 중국인들이 선호한 옥(玉)은 너무

12.12 미켈란젤로 부오나로티, 〈깨어나는 노예〉, 1530~1534. 아카데미아 갤러리. 대리석. 높이 9′.
akg-image/Rabatti-Domingie.

12.13 〈원판(비)〉, 중국, 전한(前漢) 시대, 100~220년경. 옥(연옥).
지름 7″.
Freer Gallery of Art, Smithsonian Institution, Washington. D.C.: Gift of
Charles Lang Freer, F1916.155.

단단하고 깨지기 쉬워서 줄이나 다른 재료로 문지르거나
다듬는 식으로 가공한다. 따라서 옥으로는 작은 작품만을
만들 수 있을 따름이다. 중국 왕실 무덤에서 발견된 〈원판
(비)〉(도판 12.13)는 연녹색 연옥을 깎아서 만든 매우 아름
다운 작품이다. 연옥은 매우 희귀한 옥의 일종이다. 거의
2천 년 전 중국예술가들은 송곳과 석영모래로 돌을 다듬었
다. 그것은 매우 공이 많이 드는 작업이었을 것이다. 이 작
품의 비범한 아름다움이 바로 그 노동의 결과이다. **돌기 장
식**(boss)으로 불리는 원판의 융기된 원들은 완벽하게 열을
맞추고 있으며 상부의 고양이처럼 생긴 괴물은 둥근 몸체
와 우아한 고양이 같은 움직임을 보여준다. 그것은 구름과
바람을 암시하는 패턴 속에 자리하고 있다.

나무 깎기에서 다수의 조각가가 선호하는 재료는 호두나

무와 사이프러스이다. 강도가 작업하기에 적절하기 때문이
다. 엘리자베스 캐틀릿이 나무를 깎아 만든 〈엄마와 아이
#2〉(도판 12.14)에서 엄마의 몸짓은 비통함을 암시한다. 아
마도 세상의 모든 엄마는 자신의 아이가 장래 마주할 고통
을 알고 있을 것이다. 엄마와 아이의 형상은 대담한 전면 곡
선과 기본 형태를 지닌 구성 속에서 추상화되었다. 매스의
견고함을 완화시켜주는 것은 쳐든 턱과 들어 올린 팔꿈치
사이의 열린 공간, 그리고 볼록하고 오목한 표면이다. 엄마
의 오른손을 나타낸 새긴 선들은 형태 표면에 악센트를 부
여한다. 관객들은 그 매끈하게 다듬은 표면을 만져보고 싶
을 것이다.

마틴 퓨리어는 목재를 다양한 방식으로 다뤄 형상을 만
들어낸다. 〈C.F.A.O.〉(도판 12.1 참조)에서 퓨리어는 깎기
와 단순한 쌓기를 결합했다. 그의 작품들은 종종 〈호미니

12.14 엘리자베스 캐틀릿, 〈엄마와 아이 #2〉, 1971. 호두나무. 높이 38″.
Photograph by Samella Lewis. ⓒ Catlett Mora Family Trust/Licensed by
VAGA, New York, NY.

마틴 퓨리어(1941~) : 가능성에 형태를 부여하기

"왜 조각가가 되었나?"라는 질문에 마틴 퓨리어는 이렇게 답변했다. "3차원에 진입하다는 것은 굉장히 다른 경험입니다. … 3차원은 단순히 2차원이 확장된 것이 아닙니다. 거기에는 무한한 다중 시점이 존재하고 무한히 증폭된 가능성, 곧 공간적 가능성의 감각들이 존재합니다. 그것이 나의 흥미를 끕니다."[1]

작품의 축약된 제목 〈C.F.A.O.〉(도판 12.1 참조)는 프랑스 서아프리카 회사(Compagnie Française de l'Afrique Occidentale)를 나타낸다. 그것은 과거 프랑스 식민지 시에라리온에 있던 민간 무역회사이다. 그는 과거 세계 각지의 노동자들이 사용했던 낡은 외바퀴 수레로 이 작업을 시작했다. 외바퀴 수레는 분명 손으로 만든 도구이며 퓨리어는 이를 존경한다. "저는 정말 토속 문명에 관심이 많습니다. 거기서 사람들은 물질의 원천 가까이에서 삶을 영위하고 사용할 오브제들을 만듭니다. 무역에서도 사람들은 반드시 예술적일 필요가 없는 방식으로 사물들을 제작합니다."[2]

C.F.A.O는 1960년대 초반 퓨리어가 평화봉사단의 일원으로 시에라리온에 머물 때 담당했던 역할을 더 이상 수행하지 않는다. 하지만 다수의 아프리카인은 이 회사가 억압의 도구였던 것을 기억한다. 이 회사는 아프리카 상품을 터무니없는 저가로 구입해 해외무역에 나섰고 아프리카의 자생적 산업의 발달을 막았던 것이다. 퓨리어는 이러한 식민적 상황을 상징하기 위해 외바퀴 수레에 나무토막들을 거칠게 쌓아올리고 관객의 시선을 차단했다.

다음으로 작품의 다른 부분, 곧 대부분의 관객이 작품에 처음 접근

할 때는 은폐되어 있던 부분에 퓨리어는 거대한 가면을 설치했다. 가면이 전통 아프리카 문명을 상징한다면 그것의 '은닉'된 배치는 다수의 프랑스 식민주의자들이 아프리카인들에게 가했던 억압에 대한 비판에 상응한다. 가면은 또한 배후에서 그것을 운반했던 토착 아프리카인의 얼굴, 그리고 아마도 그의 몸을 나타낸다.

이렇게 작품에서 의미를 찾으려는 시도는 모두 잠정적인 것이다. 왜냐하면 퓨리어는 작품을 개방된 상징의 상태로 남겨두기를 원하기 때문이다. 그의 작품은 특정 이미지와 특정 의미에 간단히 등치될 수 없다. 그는 이렇게 말한다. "예술의 지시적 특성에 가치를 두고 있습니다. 작품은 그것을 재현하지 않고서도 사물이나 사물의 상태를 암시할 수 있다는 사실이 제게는 중요합니다. 작품을 만들게 한 아이디어는 매우 산만한 것일 수 있고 따라서 나는 나의 통상적인 작업 절차를 일종의 증류, 곧 모순적으로 보일 수 있는 것들에 일관성을 부여하려는 노력으로 묘사합니다."[3] 이런 관점에서 보자면 나무토막의 무더기를 지탱하는 외바퀴 수레와 흰색으로 칠한 거대한 가면은 서로 무관한 것으로 보일 수 있다. 그는 이렇게 설명한다. "내가 원하는 일관성이란 해결과는 다른 것입니다. 내가 보기에 가장 흥미로운 예술은 불안정한 특성을 간직한 것입니다. 거기서 상반되는 아이디어들은 긴장 속에서 공존합니다."[4]

퓨리어가 제작한 〈호미니드〉(도판 12.15)에서 작품과 제목은 일종의 불편한 관계를 이루고 있는 듯 보인다. 호미니드는 인간 이전의 영

장류로 침팬지와 인간의 중간 단계를 나타낸다. 반면에 작품은 둥근 목재 위에 놓인 불규칙 다각형 블록이다. 우리는 호미니드가 둥근 목재를 따라 작품을 밀고 있는 모습을 상상할 수 있다. 하지만 그 이유는 미스터리로 남아 있다. 퓨리어는 톱질과 결합, 마감 등 가구제작자의 온갖 전통적인 기술을 동원해 블록을 완성했다. 하지만 그러한 기술은 작품의 수수께끼 같은 성격을 배가시킬 뿐이다. 작품의 제목을 정할 때 퓨리어는 '상상력에 가능한 다양한 의미를 개방하기 위해 사물들

을 병치'하고자 한다.[5] 그의 다른 작업과 마찬가지로 〈호미니드〉에서도 그의 창작은 확실한 장인의 솜씨를 과시하지만 그 의미는 관객에게 단지 암시되어 있을 따름이다.

퓨리어의 조각들은 마음이 몰입하는 가능성들의 혼합을 창출한다. 관객이 작품을 감각하고 그 무게를 가늠하며 그 의미를 추정하는 시간이야말로 퓨리어 작품 감상의 핵심 순간이다. 그의 말을 들어보자. "느긋해질 수 있는 능력을 지닌 사람에게 말을 건네는 것이 제 작업인 것 같습니다."[6]

12.15 마틴 퓨리어. 〈호미니드〉. 2007~2011. 소나무. 73″×77½″×57″. 최근부터 마틴 퓨리어의 스튜디오에 설치되어 있음.
Courtesy of the McKee Gallery. Photo: Christian Erroi.

드〉(도판 12.15 참조)에서처럼 깎기와 조립, 다듬기를 포함한다. 〈호미니드〉는 높이가 6피트에 달하는 정교한 세공 형상이다.

구성과 조립

서양 세계의 지난 역사에서 가장 중요한 조각 기법은 모델링, 캐스팅, 그리고 깎기였다. 조립이라는 방법이 인기를 끈 것은 20세기 초의 일이다. 이런 작업을 지칭하는 용어가 바로 **집합적 조각**(assembled sculpture), 또는 구성이다.

1920년대 후반 스페인 작가 훌리오 곤잘레스는 용접 토치를 써서 절단하고 용접하는 금속조각을 처음 선보였다. 1895년 산소용접의 발명은 용접 금속조각에 필요한 도구

12.16 훌리오 곤잘레스, 〈모성〉, 1934. 강철과 석재. 높이 49⁷/₈″.
ⓒ Tate, London 2013 ⓒ 2013 Artists Rights Society (ARS), New York.

를 제공했다. 하지만 예술가들이 이 새로운 도구의 잠재성을 발현시킨 것은 그로부터 30년이 지난 후였다. 곤잘레스는 자동차 공장에서 짧게 일하면서 용접을 배웠다. 몇십 년 후 화가로서 제한된 성공을 거둔 후에 곤잘레스는 피카소가 금속조각을 구축하는 일을 도왔다. 그 후에 곤잘레스는 조각에 전념하기로 결정하고 가장 강력하고 독창적인 작품을 제작하기 시작했다. 1932년에 그는 이렇게 썼다.

수백 년 전 철로 만든 아름다운 오브제들의 생산으로 철기시대가 시작되었다. 불행히도 그 오브제들은 대부분 무기였지만 말이다. 오늘날에는 철로 다리와 철도를 만드는 것이 가능해졌다. 철이라는 재료를 살인의 도구, 그리고 지나치게 기계적인 과학의 단순한 도구로 사용하는 일을 중단하자. 문은 마침내 활짝 열렸다! 두드리고 구축하는 평화로운 예술가의 손에 이 재료를 넘기자.[7]

곤잘레스는 철 막대들을 용접해 선적인 추상작품 〈모성〉(도판 12.16)을 만들었다. 석재 토대 위에 세워진 〈모성〉은 여성의 인체를 암시하는 가볍고 유쾌한 작품이다.

12.17 데보라 버터필드, 〈코뉴어〉, 2007. 발견된 강철. 92¹/₂″×119″×30″.
Courtesy L.A. Louver, Venice, CA. ⓒ Deborah Butterfield/Licensed by VAGA, New York, NY.

1970년대 이후 데보라 버터필드는 금속 막대나 파편 따위의 발견된 오브제로 말의 형상을 제작했다. 그녀는 몬태나와 하와이의 목장에서 많은 시간을 보내며 말을 타고 조각을 만든다. 채색되고 구겨지고 녹슨 금속 파편은 확실히 날렵한 동물을 표현하기에 적절한 재료로 보이지 않는다. 하지만 버터필드의 〈코뉴어〉(도판 12.17)는 놀랄 정도의 활기를 지닌 존재이다. 예술가는 자신의 조각작품이 단순한 그 자체로 보이기보다는 말처럼 느껴지기를 원했다. 금속 재료를 구부리고 용접하여 만든 대다수의 말에서 그녀가 사용한 낡은 자동차의 몸체들은 일종의 아이러니를 야기한다. 고철 자동차는 한 마리 말로서 새로운 삶을 얻게 되는 것이다.

몇몇 조각가는 우리가 친숙한 사물을 바라보는 방식을 근본적으로 변화시키는 방식으로 발견된 오브제를 조립한다. 그렇지만 오브제의 본래적 특성을 충분히 인식하는 한 우리는 그것의 변형에 참여할 수 있다. 이런 작품은 작가와 관객 모두의 은유적인 시각적 사고를 요구한다. 이런 종류의 구축된 조각을 지칭하는 말이 바로 아상블라주이다.

피카소는 일상에서 인양한 파편에서 풍부한 레디메이드 재료를 발견했다. 그의 아상블라주 〈황소 머리〉(도판 12.18)는 2개의 일상 오브제를 결합하여 제3의 것을 얻었다. 이것이 어떻게 발생했는가에 대해 그는 이렇게 설명했다. "어느 날 나는 폐품 더미에서 낡은 자전거 안장을 발견했다. 그 곁에 몇 개의 녹슨 자전거 핸들이 있었다. … 즉각 그것들은 내 마음 속에서 한데 결합되었다. … 이 〈황소 머리〉는 내가 고심하여 만든 아이디어에서 나온 것이 아니다. … 나는 그것들을 함께 이어 붙였을 따름이다."[8]

몇몇 아상블라주는 현실 사물의 병치를 통해 의미를 얻는다. 마크 안드레 로빈슨은 중고품 상점에서 낡은 중고 가구들을 구입한 후 그것들을 결합하여 새로운 오브제를 만든다. 〈모든 시대의 가장 위대한 래퍼들을 위한 왕좌〉(도판 12.19)도 그중 하나이다. 작품 하단 중앙에 있는 것은 발견된 의자이다. 그는 여기에 보통의 의자보다 더 높은 등받이, 그리고 양쪽 날개를 덧붙였다. 왕좌의 목적이 거기에 앉는 누군가의 위엄을 드높이는 것이라면 이 아상블라주는 그 목적을 달성했다. 대부분 의자로 만든 이 왕좌는 의자의 형태를 드높이기 때문이다.

12.18 파블로 피카소, 〈황소 머리〉, 1943. 청동, 자전거 안장과 손잡이. 높이 16 1/8".
Paris, musée Picasso. RMN-Grand Palais/Photo by Bernice Hatala © 2013 Estate of Pablo Picasso/Artists Rights Society (ARS), New York.

12.19 마크 안드레 로빈슨, 〈모든 시대의 가장 위대한 래퍼들을 위한 왕좌〉, 2005. 목재. 76"×69"×48".
Private Collection.

12.21 차이궈창, ⟨부적절한 시기: 1단계⟩, 2004. 9대의 자동차와 멀티채널 라이트 튜브. 가변차원.
Collection of Seattle Art Museum, Gift of Robert M. Arnold, in honor of the 75th Anniversary of the Seattle Art Museum, 2006.

키네틱 조각

알렉산더 칼더는 처음으로 키네틱 조각, 또는 움직이는 조각의 가능성을 탐색한 예술가 중 한 사람이다. 칼더의 작품에서 과거 조각가들의 덩어리(mass)에 대한 집중은 형태, 공간, 그리고 운동에 대한 집중으로 대체되었다. 워싱턴 D.C. 내셔널 갤러리에 있는 거대한 〈무제〉(도판 3.33 참조)와 같은 작품은 종종 **모빌**(mobile)로 불리는데 왜냐하면 천장에 매달려 있는 부분이 미세한 공기의 흐름에 반응하여 움직이기 때문이다.

칼더의 모빌이 육중하고 발랄하다면 〈우르타도 글쓰기〉(도판 12.20) 같은 헤수스 라파엘 소토의 모빌은 좀 더 섬세하다. 배경의 얄팍한 채색 수직 줄무늬들에 반하여 천장에 매달린 철선의 곡선은 어떤 공기의 흐름에도 반응하여 천천히 흔들린다. 이 철선 작업은 손 글쓰기의 움직임을 닮았다. 그것들의 움직임은 배경을 진동하는 것처럼 보이게 만든다.

혼합매체

오늘날의 예술가들은 빈번히 한 작품에 다양한 매체를 사용한다. 그런 작품의 재료를 표기할 때는 장황한 목록을 열거하거나 간단히 혼합매체라는 말을 쓰기도 한다. 매체는 2차원적인 것도 있고 3차원적인 것도 있으며 이 양자를 혼합한 것도 있다. 때때로 매체의 선택은 어떤 문화적, 또는 상징적 의미를 표현한다.

중국에서 태어난 현대예술가 차이귀창은 2004년 〈부적절한 시기: 1단계〉(도판 12.21)라는 제목을 붙인 대규모의 상징적인 혼합매체 작품을 발표했다. 지금 시애틀 미술관이 소장하고 있는 이 작품은 라이트 튜브들로 관통된 자동차 9대로 구성되어 있다. 자동차들이 천장에 매달린 방식 때문에 마치 우리는 자동차들이 폭발하면서 공중에서 뒤집히는 순간을 목격하는 기분에 휩싸이게 된다. 작가에 따르면 이 작업은 현대 액션영화(그 속에서는 종종 자동차들이 폭발하여 허공에 날아오른다)를 가리키면서 동시에 테러리스트들이 자행한 차량 폭발을 지시한다. 이 작품은 우리에게 묻는다. 그것을 영화에서처럼 스릴 넘치는 장면으로 볼지 아니면 현실 삶에서처럼 참혹한 장면으로 볼지 말이다.

로스앤젤레스에 기반을 두고 활동하는 라라 슈니트거는 목재 골조에 옷을 입히고 천을 펼쳐 걸어놓는 식으로 조각이면서 동시에 속이 텅 빈 내부 공간을 만든다. 이 예술가의 작업은 조각과 패션 디자인 경계의 양쪽에 모두 걸쳐 있고, 그녀가 창조한 인물은 인간과 다른 어떤 생명체 사이를 신경질적으로 맴돈다. 예를 들어 〈음산한 소년〉(도판 12.22)에서 그녀는 여러 어두운 색채의 천들과 방울, 모피를 사용해 지옥에서 온 마네킹을 암시한다. 이 부자연스럽게 잠복해 있는 인물은 청소년기의 예민한 에너지를 물씬 자아내면서 동시에 재빠르게 눈길을 옮기는 새의 모습을 지니고 있다. 6피트에 달하는 인물 형상의 높이는 키 크고 마른 10대를 연상시키며 작품 제목 역시 음울하게 트렌치코트를 걸친 젊은이를 떠올리게 한다. 여기에 더해 슈니트거의 작업 대부분에는 페미니스트의 메시지가 담겨 있다. 그녀는 '드레스 제작'이라는 전통적인 여성의 예술형식 내에서 작업한다. 물론 그녀는 아름다운 장식이 아니라 인간처럼 생긴 흥미진진한 패션을 제시하고 있다.

12.22 라라 슈니트거, 〈음산한 소년〉, 2005. 목재, 섬유, 혼합매체. 71″×59″×20″.
Anton Kern Gallery, New York.

매튜 모나한은 다양한 매체를 한데 엮어 작품을 제작하는데 그 작품은 마치 미술관에서 엉뚱한 것이 전시 중인 것처럼 보이게 만든다. 〈판매자와 판매된 것〉(도판 12.23)은 플로랄 폼을 깎아 만든 두 인물 형상을 제시한다. 위에 있는 인물은 미켈란젤로의 〈깨어나는 노예〉(도판 12.12 참조) 가운데 하나와 유사한 방식으로 긴장감 넘치는 자세를 취하고 있다. 상자 안에 있는 좀 더 큰 인물은 머리를 아래로 향하고 있는데 그 모습이 마치 넘어진 독재자의 조각상 같다. 작가는 이 인물의 얼굴을 갈색 톤으로 채색하여 왕의 미이라처럼 매우 오래된 것처럼 보이게 만들었다. 이 작품을 갤러리에서 만나는 것은 마치 미술관 전시에 삽입된 죽은 문명의 폐허를 발견하는 것만 같다. 하지만 작품 제목은 우리로 하여금 비즈니스 세계를 떠올리게 한다. 아마도 위에 있는 인물은 판매자이고 뒤집힌 인물은 판매된 것일 게다.

12.23 매튜 모나한, 〈판매자와 판매된 것〉, 2006.
석고판, 유리, 왁스, 폼, 안료. 67″×25″×25″.
Courtesy of Stuart Shave/Modern Art, London and Anton Kern Gallery, New York.

설치와 장소특정적 예술

현재 많은 예술가들은 **설치**(installation)라는 3차원 매체를 통해 자신의 주장을 전개한다. 설치예술가는 공간에 상징적 의미를 갖는 항목들을 끌어들여 그 공간을 변형시킨다. 설치매체는 구성 조각과 매우 유사하지만 구성 조각과는 달리 전체 공간을 하나의 예술작품으로 간주하여 그것을 변형시킨다.

아말리아 피카의 〈도청〉(도판 12.24)은 단순하면서도 심오한 설치예술의 사례이다. 그녀는 다양한 색채와 크기를 지닌 유리컵을 구해 그것들을 갤러리 벽면에 부착했다. 일상의 사용처에서 완전히 벗어난 곳에 배치된 탓에 그것들은 신비롭고 다소간 유쾌한 분위기를 자아낸다. 그런데 이런 방식으로 벽에 부착된 유리컵은 벽면 반대쪽의 소리를 증폭시킨다. 그것은 제목에서 명시된 도청을 행하기 위한 가장 간단한 도구인 것이다. 이 예술가가 억압적인 군인 독재 치하의 아르헨티나에서 성장했다는 사실을 염두에 두면 우리는 이 외관상 단순해 보이는 설치작품이 지니는 또 하나의 불길한 의미의 층위를 감지할 수 있다.

〈도청〉은 이론상으로는 다른 장소에 다시 설치될 수 있다. 그러나 몇몇 설치작품은 오로지 특정 장소에 설치되도록 의도된 것이다. 그러한 작품을 **장소특정적**(site-specific) 예술이라 부른다. 장소특정적 예술 중에서 간혹 멀리 떨어진 거대한 황야에서 진행되는 작업들이 있다. 그것을 지칭하는 단어가 바로 **대지예술**(earthworks) 또는 랜드아트이다. 대지예술 가운데 가장 이르고 또 가장 유명한 작품이 바로 로버트 스미드슨의 〈나선형 방파제〉(도판 24.33 참조)이다.

미국에서 가장 저명한 장소특정적 예술은 예술가의 권한은 어디까지인가를 묻는 소송사건에 휘말려 유명세를 얻었다. 1981년 리처드 세라는 정부 후원으로 〈기울어진 호〉(도판 12.25)를 연방정부 건물과 인접해 있는 광장에 설치했다. 그것은 12피트 높이의 강철판을 기울인 곡선 형태의 설치물이었다. 이 작품이 설치된 직후부터 사무노동자들의 불평이 시작되었다. 그것이 시야를 차단하며 사람들이 멀리 돌아서 이동하게 만들뿐만 아니라 노숙자들과 낙서의 천국이 되었다는 비난이 쏟아졌다. 정부가 이 작품을 다른 곳으로 이전하는 계획을 발표하자 이번에는 작가가 소송을 제기했다. 세라의 주장에 따르면 〈기울어진 호〉는 바로 그 장소에서만 의미를 지니며 다른 곳으로 옮기면 작품은 파

12.24 아말리아 피카, 〈도청〉, 2011. 유리컵과 접착제. 78″×240″×8″.
Courtesy of Mark Foxx Gallery.

괴된다. 예술가는 소송에서 졌고 장소특정성의 합법적 요구 문제는 해결되지 못했다. 오히려 법정은 정부의 편을 들어 작품의 소유자로서 정부가 작품의 자리를 정할 수 있다고 판결했다. 계속된 소송 끝에 〈기울어진 호〉는 1989년 철거되고 말았다.

2000년 런던의 낡은 발전소를 인수한 테이트 모던은 발전소의 거대한 내부공간을 장소특정적 작업에 할애했다. 길이 500피트에 달하는 거대한 공간에는 지금 큰 규모의 기획 설치작품들로 채워져 있다. 이 설치작품들 중에서 지금까지 가장 놀라웠던 것은 덴마크 예술가 올라퍼 엘리아슨의 〈날씨 프로젝트〉(도판 12.26)이다. 그는 밝

12.25 리처드 세라, 〈기울어진 호〉, 1981. 강철. 높이 12′, 길이 120′.
AP Photo/Mario Cabrera.

12.26 올라퍼 엘리아슨, 〈날씨 프로젝트(유니레버 시리즈)〉, 2003. 런던 테이트 모던 터빈홀 설치 장면, 조명, 프로젝션 호일, 연무기계, 미러호일, 알루미늄, 비계. 87′7³/₁₆″×73′2″×509′10⁷/₆₄″.

Photo: Jens Ziehe. Courtesy the artist; Neugerriemschneider, Berlin, and Tanya Bonakdar Gallery, New York ⓒ Olafur Eliasson 2003.

은 램프로 만든 거대한 반원형 태양을 설치하고 천장을 거울들로 덮어 노란색 구가 하나의 전체로 보이게 했다. 그것을 조명하는 빛이 홀 전체를 강렬한 노란색 빛으로 가득 채운다. 전략적으로 배치된 몇 개의 선풍기 같은 팬들이 증발하는 드라이아이스에 바람을 불어넣어 만든 안개가 천천히 모이고 흩어지는 구름을 만들어낸다.

미술관 측에 따르면 〈날씨 프로젝트〉는 2003~2004년 사이 런던의 음산한 겨울 다섯 달 동안 거의 200만의 방문객을 끌어들였다. 관객들은 결코 저물 일이 없는 거대한 노란색 태양의 가시적 온기를 즐겼다. 그들은 실내 날씨의 경과를 지켜보았다. 그들은 바닥에 앉아서 115피트 높이의 천장에 반사된 불빛을 보았다. 설치작품은 일반적으로 공동체의 매개 공간으로 기능한다.

예술가가 3차원에서 만든 결과물을 조각이라고 부른다. 조각가는 다양한 재료와 절차를 사용해 오브제를 만들거나 전체 공간을 개조하거나 공간을 작품으로 전환시킨다.

다 시 생 각 해 보 기

1. 조각의 기초 기법은 무엇인가?

2. 대부분의 공적 기념비는 어떻게 만들어지는가?

3. 공간에서 작업하는 조각가들이 최근에 보여준 혁신에는 어떤 것이 있나?

시 도 해 보 기

모델링 점토를 구입해 켄 프라이스의 〈빙크〉(도판 12.7)의 미니어처를 만들어보자.

핵 심 용 어

덧붙이기(additive) 조각에서 심이나 골조에 재료를 붙이거나 결합하거나 쌓는 식으로 만드는 기법

부조(relief) 작품의 일부인 평탄한 배경으로부터 앞으로 튀어나온 3차원 형태의 조각

삭감(subtractive) 커다란 블록이나 형태에서 재료들을 제거하는 식으로 만드는 조각

아상블라주(assmblage) 발견된 오브제, 또는 캐스팅된 오브제를 조립하여 만드는 조각으로 오브제는 작품의 전체 문맥에서 자신의 정체성을 간직할 수도 있고 간직하지 않을 수도 있다.

장소특정적(site-specific) 특정 장소를 위해 만들어진 작품으로 설치된 환경으로부터 분리하거나 따로 떼어내 전시할 수 없다.

캐스팅(casting) 녹인 액체, 점토, 왁스나 석고와 같은 액화 재료를 몰드(주형)에 부어 만드는 절차로서 액체가 굳은 다음 몰드를 제거하면 몰드 형체 안에 있던 형태가 남는다.

키네틱 조각(kinetic sculpture) 디자인의 일부로서 실제적인 운동을 아우르는 조각

프리스탠딩(freestanding) 모든 방향에서 볼 수 있도록 만들어진 조각작품이나 조각 유형

13 공예매체 : 기능을 생각해보기

윌리엄 모리스의 〈윈드러시〉(도판 13.1)는 우아하고 잘 제작된 목판으로서, 예술과 유용성 사이의 경계를 밀어젖힌다. 반복할 수 있는 몇 가지의 색으로 구성된 디자인은 섬유나 벽지 문양으로 사용될 수 있다. 〈윈드러시〉로 덮인 탁자나 침실은 당신의 주변을 풍성하게 꾸며줄 수 있다. 당신은 마치 예술작품과 함께 살고 있는 것처럼 보일 수 있는 것이다.

서구 사회에서는 예술을 종종 '공예'와 분리시켜 왔다. 예술은 공예처럼 매우 뛰어난 장인성을 가지고 공들여 만들어지기도 하지만, '실용적'이진 않다. 즉 예술은 우리의 기본적 필요를 충족시켜주지 못한다. 그 반면 우리는 식기류나 이불, 의복 등은 너무 '기능' 위주여서 예술작품이 될 수 없다고 생각한다. 그런 종류의 것들은 미적인 가치를 가지고 있어도 공예품인 것이다. 예술가들과 공예가들, 그중에서도 윌리엄 모리스는 이러한 장벽을 무너뜨리기 위해 수차례 노력해 왔다.

모리스는 영국에서 1861년에 인테리어 디자인 회사를 창립했고, 사람들의 삶을 더욱 예술적으로 만듦으로써 더욱 나은 삶으로 개선하고자 했다. 그는 여러 저서와 수백 회에 이르는 대중 강연을 통해 모든 사람이 저렴한 가격으로 구입하고 즐길 수 있는 일상에서의 예술을 창조하도록 독려

했다. 모리스는 "소수만을 위한 예술은 소수의 사람만을 위한 교육이나 자유보다도 더욱 원치 않는다."고 말했다. 그에게 예술가란 자신이 가진 솜씨를 통해 모든 사람을 위해 쓸모 있는 사물들을 만드는 데 헌신해야 한다고 믿었다. "유용한 점을 알지 못하거나 아름답다고 생각되지 않는 그 어떠한 것도 집에 두어서는 안 된다."는 것이 모리스가 지녔던 삶의 방식이었다. 따라서 그의 공방에서는 접시, 벽지, 가구, 섬유 등을 중세의 장인들처럼 수작업을 통해 제작했다.

다른 많은 예술가들이 예술과 실용적 사물들 사이의 경계를 따라 작업하는 데 있어서 자극을 받았다. 이들은 쓸모 있는 것을 닮은 작품을 만들거나 실제로 사용하기에는 매우 부담스러울 정도로 아름다운 제품을 만들어냄으로써, 기능에 대해 우리가 가져 왔던 관념에 도전한다. 사실상 세계 대부분의 문화권에서는 훌륭한 도자기 작품을 회화 작품 못지않게 높이 평가해 왔고, 책의 삽화를 조각작품이 지닌 장점과 동일하게 간주해 왔다.

이 장에서 우리는 일반적으로 공예와 관련된 몇 가지의 매체를 고려할 것이며, 이들은 대부분 3차원적인 점토, 유리, 금속, 나무, 섬유에 해당된다. 이전 시대였다면 우리는 이들을 '공예'라고 칭하는 제품으로 간주했을 테지만 오늘

13.1 윌리엄 모리스, 〈윈드러시〉, 1892.
텍스타일 문양. 종이에 목판.
Victoria and Albert Museum,
London ⓒ V&A images.

날에는, 그리고 여기에서는 이 모두를 예술형식으로 바라
볼 것이다.

점토

점토는 화산 작용에 의해 구성된 토양으로부터 얻어지며
물과 함께 혼합하여 사용된다. 인간이 정착하여 공동체 사
회를 형성해 온 이래로 점토는 가치 있는 예술재료가 되어
왔다. 점토는 예술가의 손에서는 매우 부드러운 상태로 있
으며, 가열될 때 견고한 형태로 단단해지게 된다.

점토로부터 사물들을 만들어내는 예술과 과학을 **도
예**(ceramics)라고 한다. 점토로 작업하는 사람을 **도예가**

(ceramist)라고 하며, 특히 접시를 만드는 사람을 **도공**
(potter)이라고 한다. 식기류, 접시들, 조각, 벽돌, 수많은 종
류의 타일 등과 같이 넓은 범위의 사물이 점토로부터 만들
어진다. 도자기 제작 기술의 대부분이 수천 년 전에 개발되
었다. 모든 점토는 **가마**(kiln)라고 불리는 곳 안에서 높은 온
도로 구워질 때까지는 매우 부드럽다. 이처럼 불을 지펴 가
마에서 높은 온도로 구워내는 과정을 **소성**(firing, 燒成)이라
고 한다.

점토는 일반적으로 크게 세 가지의 유형으로 분류된다.
토기(earthenware)는 전형적으로 대략 800~1,100도의 온도
에서 구워지며, 제작이 완료되면 통기성을 지니게 된다. 완

성된 토기는 붉은색에서 갈색까지의 색채를 띤다. 토기는 세 가지의 유형 중에서 가장 일반적이며, 세계의 위대한 작품들 중 많은 수가 토기로 제작된 것이다. **사기**(stoneware)는 그보다 무겁고 1,200~1,300도에 이르는 온도에서 구워진다. 보통 회색이나 갈색을 띠며 불투과성이다. 사기는 쉬운 작업성과 강인함이 결합되어 있기 때문에 현대의 도예가나 도공이 가장 선호하는 매체이다. **자기**(porcelain, 磁器)는 세 가지 중에 가장 드물고 비싼 종류에 속한다. 화강암 풍화토의 퇴적에 의해 형성되는 자기의 점토는 1,300~1,400도에 이르는 고온에서 구운 뒤에 통기성이 전혀 없는 백자가 된다. 이 자기는 반투명하고 부딪칠 때 소리가 울리는데, 이들 모두가 자기의 고유한 특성이다. 자기는 중국에서 처음 완성되었던 까닭에 오늘날에도 흰 그릇들은 실제로 어디서 제작됐는지에 상관없이 영어로는 '차이나'라고 불린다.

도자기의 제작 공정은 어떤 유형의 점토를 사용하든 상대적으로 간단하다. 도공은 모델링이나 빠른 회전판 위에서 성형하는 **스로잉**(throwing) 기법처럼 손으로 주조하는 방식을 이용하여 부드럽고 축축한 진흙으로부터 실용적 물품이나 순수한 조각적 형태들을 창조해낸다. 메소포타미아에서 6천 년 전에 발명된 물래는 도공들이 원형의 제품을 신속하고 통일성 있게 제작할 수 있도록 해주었다. 숙련된 제작자의 손에서 이 과정은 별다른 노력 없이, 심지어는 마법처럼 보이지만, 이 기술을 익히기 위해서는 많은 시간을 들이는 연습이 필요하다. 성형이 끝나고 나면 가마에서 구워지기 전에 실온에서 말리게 된다.

두 가지 종류의 용액이 일반적으로 도자기를 장식하는 데 사용되는데, 한 작품에 동시에 쓰이는 경우는 매우 드물다. **슬립**(slip)은 점토와 물의 혼합물이며, 가끔씩 흙가루로 채색된

다. 이렇게 단순한 기술로는 제한된 색의 범위만 표현 가능하지만, 고대의 많은 문화권에서는 이러한 유형의 도자기 장식의 특성을 이뤄냈다(도판 2.2 참조).

유약(glaze)은 특별히 점토를 위해 제작된 이산화규소 기반의 액체 물감이다. 유약은 도자기를 가마에서 불로 굽는 동안 유리와 같은 고체의 물질로 변하면서 점토와 섞이게 되어 도자기의 표면에 작은 틈조차 없도록 만든다. 유약은 혼합된 화학적 성분에 따라 무색과 유색, 투명과 반투명, 광택과 무광택 모두 가능하다. 소성은 대부분의 유약 색깔을 매우 급격하게 변화시켜서 도공이 도자기에 적용한 유약이 가마에서 꺼내질 때는 완전히 다른 색으로 변하게 한다.

오늘날의 주요 도예가 두 사람의 최근 작품들은 이 매체가 지닌 가능성을 보여주는 데 도움이 될 것이다. 두 작품 모두가 손잡이를 가진 병이지만, 이들은 매우 넓게 분화된 양식을 보여준다. 베티 우드먼의 〈나뉜 물병들: 입체주의자〉(도판 13.2)는 즉흥적인 유약의 적용을 통한 표현성을

13.2 베티 우드먼, 〈나뉜 물병들: 입체주의자〉, 2004. 광택 처리한 도기, 에폭시 송진, 랙커, 물감. 34$\frac{1}{2}$″×39″×7″.
Salon 94, New York.

간직하고 있는, 생동감 넘치면서도 자유로운 형태를 보여준다. 손잡이들은 구멍이 뚫린 평평한 판으로 되어 있어서 제작 과정의 흔적을 여전히 남겨두고 있다. 우드먼은 물병의 몸체가 보여주는 것처럼 대나무의 부분 같은 자연적 형태를 다루기 쉬운, 상대적으로 거친 점토로 만든 토기를 이용했다. 그녀는 몸통의 세 부분을 각각 원통형으로 만들고 이들을 서로 결합시켜서 하나의 통으로 연결한 뒤에 손잡이들을 붙였다. 〈나뉜 물병들〉은 마치 고온의 가마에서 막 꺼내놓은 것처럼 신선한 외관을 보여주고 있다.

애드리언 색스의 〈미래세계의 지배자들〉(도판 13.3)은 그에 비해 매우 값비싸고 정교한 것처럼 보인다. 그는 본체를 위해 도자기를 이용했으며 호리병박 모양으로 만든 뒤에 중심축에서 벗어나 살짝 기울어지도록 했다. 과도하게 우아한 손잡이들은 회화작품의 앤티크 액자를 연상시키는 반면, 거친 받침대는 전통적인 중국 도자기 양식을 참고한 것이다. 이 작품의 제목은 작가의 빈정대는 태도를 보여주는데, 〈미래세계의 지배자들〉의 뚜껑 손잡이는 기어오르고

13.4 피터 불코스, 〈무제 접시 CR952〉, 1989. 대형 가마에서 나무를 때서 만든 질그릇. 20^1/$_2$″×4^1/$_2$″.
Sherry Leedy Contemporary Art. © The Voulkos Family Trust.

있는 곤충들로 묘사되어 있다.

점토를 접시들과는 다른 예술매체로 받아들이게 된 것은 캘리포니아 출신의 조각가 피터 불코스의 기여가 크다. 그는 도공 교육을 받고 1950년대까지는 고급 가게에서 접시를 판매했다. 이후에는 추상미술을 탐구하기 시작했고, 몇 가지의 기술을 자신의 도자기 작품에 결합시키는 방법을 발견했다. 그는 처음에 접시에 대한 신선한 접근을 시도했는데, 형체를 풀어헤치고 표면을 긁어 마치 회화처럼 만듦으로써 전통적 의미에서 보자면 쓸모없는 사물로 만들었다. 우리는 이런 결과물을 〈무제 접시 CR952〉(도판 13.4)에서 볼 수 있다. 1959년에 열렸던 그의 첫 번째 전시회는 엄청난 논쟁을 불러일으켰는데, 대부분의 사람들이 사기그릇을 예술매체로 생각하지 않았기 때문이다. 그럼에도 그의 작업이 지닌 대담함을 아무도 부정할 수 없었다.

피터 불코스와 토시코 타카에츠 모두 일본의 전통 도자기가 지닌 토질성과 자연스러움, 그리고 이와 더불어 표현주의 회화에서 영향을 받았지만, 그들은 매우 다른 방향을 취해 왔다. 불코스의 작품은 거칠고 정력적인 역동성을 드러내는 반면, 타카에츠의 〈마카하 블루 II〉(도판 13.5)는 미묘하고 절제된 강인함을 보여준다. 타카에츠는 용기 모양의 윗부분을 폐쇄함으로써 이것을 조각으로 변화시켰고,

13.3 애드리언 색스, 〈미래세계의 지배자들〉, 2004. 고령토, 질그릇, 상회칠 에나멜, 광택제, 혼합매체. 26^1/$_4$″×13^1/$_4$″×10.
Frank Lloyd Gallery, Santa Monica. Photo: Anthony Cunha.

13.5 토시코 타카에츠, 〈마카하 블루 II〉, 2002. 사기그릇. 48″×18¹/₂″.
Courtesy of Toshiko Takaezu Trust and Charles Cowles Gallery, NY.

표면을 유약과 산화물로 채색했다. 그녀는 점토매체에 대한 애정을 다음과 같이 표현한다.

> 점토를 가지고 작업할 때 나는 그 과정에서뿐만 아니라 완결된 작품에서 기쁨을 얻는다. 흙과 어우러지는 모든 순간에 나는 음악을 듣는데, 그것은 시와도 같다. 내게는 그 순간들이 도자기를 진정으로 아름답게 만드는 때이다.[1]

도자기 제작 공정은 20세기 중반에 새로운 방식과 합성 점토의 사용이 가능할 때까지 매우 느리게 진화했다. 더욱 정확한 소성 기법과 함께 독성을 적게 발생시키는 장치와 기술들이 그러한 변화를 도왔다.

유리

유리는 최소한 4천 년 이상이나 모든 형태와 크기의 실용적 용기를 위한 재료로 사용되어 왔다. 스테인드글라스는 중세부터 교회와 성당에서 선호하는 재료가 되어 왔다. 정교하게 불어서 제작한 유리 제품은 르네상스 시대부터 베네치아에서 생산되어 왔다.

유리는 또한 보석을 포함하여 다양한 대상에 장식적인 상감을 위한 훌륭한 매체이다. 유리는 이국적이고 매혹적인 하나의 예술매체인 것이다. 한 미술평론가는 "조각 재료 가운데 유리의 순전한 웅변력과 필적하는 것은 없다. 유리는 어떤 형태라도 상상 가능하고 다양한 질감을 드러내며 색채와 함께 춤출 뿐만 아니라 수정체와 같이 명료하면서 빛의 서정시를 빚어낸다."[2]고 적었다.

유리는 화학적으로 도자기의 유약과 밀접한 관계가 있다. 그러나 하나의 매채로서 고유한 가능성의 넓은 영역을 제공한다. 고온 유리나 녹인 유리는 불기, 주조, 거푸집에서 찍어내기에 의해 모양을 갖출 수 있는, 민감하면서도 무정형의 재료이다. 이 유리는 냉각됨에 따라 결정체를 이루지 않으면서 용해 상태에서 굳게 된다. 입으로 불거나 주조한 뒤에 유리는 잘리거나 새겨지거나 혼합되거나 서로 붙여지거나 겹쳐 쌓이거나 납이 첨가되거나 채색되거나 광택처리가 되거나 모래 분사로 다듬어진다. 유리의 유동적 성

13.6 데일 치훌리, 〈검정 랩으로 둘러싸인 테두리를 가진 연보라색 해양생물의 형태〉, 〈해양생물의 형태〉 연작 중, 1985. 분유리.
Courtesy of the artist. Photography by Dick Busher.

질로 인해 선으로 흐르는 특성과 함께 매우 얇으면서도 반투명하게 만들어진다.

어떤 재료든지 그 재료가 갖고 있는 특성은 표현의 특성을 결정짓는다. 그리고 이것은 특히 유리에서 두드러진다. 녹여서 만드는 유리 주형은 상당한 속도와 기술을 요구한다. 유리를 부는 사람은 중심을 조절하는 도공의 기술, 운동가의 민첩함과 체력, 그리고 무용가의 우아함을 모두 결합시켜야 호흡과 움직임을 조절하며 크리스탈 같은 형태를 만들어낼 수 있다.

제작할 때 유연하고 반투명한 유리의 속성은 데일 치훌리의 〈해양생물의 형태〉 시리즈(도판 13.6)에서 완벽하게 이용되었다. 그는 유리 예술가 팀을 지휘하여 이 작품들을 생산했다. 치훌리는 이 시리즈에서 각 부분의 그룹을 배열함으로써 바닷속 환경의 우아함을 보여주기 위해 조명을 신중하게 조절했다.

치훌리는 현대에 유리를 조각매체처럼 다루는 많은 예술가 중 한 사람이다. 그러나 모나 하툼은 〈수류탄 정물〉(도판 13.7)이란 제목의 도발적 작품을 통해 우리가 유용성에 대하여 사색하도록 한다. 그녀는 군대에서 사용하는 작은 폭파장치의 다양한 디자인을 조사해서 그것들을 고체 크리스탈의 다양한 색채로 재창조했다. 그녀는 이처럼 아름답게 보이는 물건들이 마치 어떤 종류의 견본인 것처럼 이동식

테이블 위에 올려두었다. 실상 이것은 인간이 지닌 폭력성의 견본들이다. 그녀는 치명적인 종류의 '유용한' 사물들을 재현하기 위해 유리의 아름다움을 이용했다.

금속

금속의 기본적 속성은 강함과 형태를 주조할 수 있다는 것이다. 금속의 다양한 유형은 공예와 조각에서 망치질하거나 절단하거나 길게 늘이거나 용접하거나 못으로 연결되거나 주조되어 사용된다. 초기의 금속 장인들은 장비, 선박, 갑옷, 무기 등을 제조했다.

13~14세기 중동 이슬람권의 예술가들은 필적할 대상이 없을 만큼의 정교한 형태와 상감을 이뤄냈다. 〈아렌버그의 세숫대야〉(도판 13.8)은 이 작품을 오랫동안 소유하고 있던 프랑스 컬렉터의 이름을 따라 제목이 지어졌는데, 이 작품은 13세기 중엽에 시리아 아이유브 왕조의 마지막 통치자를 위해서 만들어진 것이다. 이 대야의 몸통은 처음에 구리로 주조되어 매우 정교한 디자인을 갖추고 있으며, 아랫부분은 은제 절편이 정확하게 삽입되었다. 대부분의 은제 절편들이 1인치에 지나지 않지만, 섬세하게 비례를 갖춘 몇 개의 수평 띠의 패턴 디자인에 생동감을 준다. 가장 아래의 띠는 반복되는 식물 형상에 기초한 장식적 문양으로 구성되어 있다. 그 윗부분은 이보다 좁은 띠를 장식하는 현실과 상상 속 동물들이 줄지어 새겨져 있다. 그 위에는 잘 차려 입고 폴로게임을 즐기고 있는 왕족의 모습을 묘사한다. 가장 윗부분에는 수직 기둥들 사이에 이 대야의 소유자에게 행운을 기원하는 아라비아 글자가 매우 양식적인 식물 모

13.7 모나 하툼, 〈수류탄 정물〉, 2006~2007. 크리스탈, 연철, 고무. $38\frac{3}{8}'' \times 81\frac{7}{8}'' \times 27\frac{1}{2}''$.

Photograph: Marc Domage. Courtesy of Alexander and Bonin, New York.

13.8 〈아렌버그의 세숫대야〉, 시리아 다마스커스 추정, 1247~1249. 은과 청동 상감. $8\frac{7}{8}'' \times 19\frac{5}{8}''$.

Freer Gallery of Art, Smithsonian Institution, Washington, D.C. F1955.10.

13.9 칼 레인, 〈무제(지도 3)〉, 2007. 플라스마로 자른 강철. 78 1/2″×71 3/4″.
Courtesy Samuel Freeman Gallery.

강, 분쟁, 오염 등 엄청난 상징적 중요성을 갖고 있다. 이 작품은 오른편 상단에 태양을 상징하는 모양과 함께 우리의 경제와 에너지를 지배하는 글로벌한 문제를 제시한다. 이것은 또한 창조적으로 실용적인 사물을 그 자체의 의미를 논평하는 예술작품으로 변형시킨다.

목조

목재가 지닌 삶의 정신은 수공으로 제작한 사물들에 제2의 삶을 부여한다. 나무의 생장 속성은 나무가 잘린 이후에도 오랫동안 곡물 안에 가시적으로 남아 있어서 다른 재료들에서는 찾아볼 수 없는 생명력을 부여한다. 나무의 풍성함, 다양한 활용성, 그리고 부드러운 재질적 특징은 인류의 삶과 예술에서 하나의 선호 재료가 되어 온 이유이다. 목재는 다른 많은 자연적 생산물처럼 오랫동안 유지 가능하거나 한 번 사용하고 버리는 방식으로 채집될 수 있다. 오늘날의 많은 벌목공들은 이미 생명을 다해 쓰러진 나무를 사용하거나 허가된 삼림에서 벌목하는 방식을 택하고 있다.

헨리 길핀은 대개 주문을 받아 가구를 제작하지만, 주변에서 개발 공사로 인해 잘려나간 느

양으로 표현되어 있다. 그리고 이들의 가운데에는 이슬람권에서도 중요한 선지자이자 스승으로 간주되는 예수의 생애 중한 장면을 묘사하고 있다.

칼 레인은 〈무제(지도 3)〉(도판 13.9)와 같은 작품에서 중동의 복잡한 금속작품과 오늘날의 시사적인 관심사들로부터 뽑아낸 아이디어를 결합시킨다. 그녀는 전통적으로 남성의 직업으로 여겨져 왔던 용접공으로 수년간 일했고, 이 작품을 만들기 위해 55갤런의 석유 드럼통을 이용하는 데 자신의 기술을 이용했다. 그녀는 먼저 드럼통을 평평하게 만들고 이것을 잘라서 지도를 만들었다. 드럼통의 뚜껑과 바닥은 남극과 북극을 표현하는 데 사용되었다. 석유 드럼통은 세계의 자원, 건

13.10 헨리 길핀, 〈기묘하게 붉은〉, 2006. 스테인드 느릅나무, 안료, 마그넷. 36″×74″×16″.
Courtesy the artist and Gallery NAGA.

13.11 리브 블라바프, 〈무제〉, 목걸이, 2002. 염색한 단풍나무, 채색한 자작나무, 금박. 11″×8″×2″.
Museum of Arts and Design, NYC. Gift of Barbara Tober, 2002 Inv 2002.16. Photo John Bigelow Taylor.

롭나무에 관한 소식을 접하면 그 나무들을 가져와 보관해 둔다. 그는 밀집된 군락에서는 나무의 결이 교차되고 휘어져서 나무들을 말리고 나면 나무가 뒤틀리게 되는 것을 발견했다. 그는 휜 판자를 테이블의 위에 얹어서 사용하기로 결심하고 새로운 작품(도판 13.10)을 만들었다. 〈기묘하게 붉은〉이란 제목이 붙은 이 작품의 표면은 전혀 평평하지 않아서 테이블로서 거의 기능하지 못한다. 길핀은 이 나무의 희생을 기리기 위해 윗부분부터 붉게 착색했고, 다리의 아랫부분은 마치 피가 흐르듯이 안료가 흘러내리는 자국을 그대로 노출했다. 얼핏 보기에 테이블의 뒤틀린 부분은 삶과 죽음을 보여주는 하나의 명상이 된다.

우리는 리브 블라바프의 〈무제〉 목걸이(도판 13.11)에서 나무의 또 다른 가능성을 볼 수 있다. 작가는 생명체를 닮은, 깊게 패인 형태 안에 조각 부분을 새겨넣었다. 이 작품이 작가의 출생 국가인 민속 전통을 따라 제작되었지만 그 모양은 매우 현대적이다. 전체 형태는 대부분의 다른 목걸이들과는 달리 비대칭적이며 아랫부분의 고리는 동물의 꼬리를 닮아 있다.

섬유

섬유예술은 직조, 바느질, 바구니 제작, 염색과 프린트를 통한 표면 디자인, 의상 디자인, 그리고 수공 제지 작업의

과정을 포함한다. 이 같은 섬유의 제작 과정들은 자연 섬유와 합성 섬유를 전통적인 방식과 혁신적인 방식 모두를 이용하여 다룬다. 여타의 매체를 가지고 작업하는 예술가들과 마찬가지로 섬유로 작업하는 예술가도 전통의 유산에 의존하면서도 표현의 새로운 방안 역시 함께 모색한다. 섬유예술은 두 가지의 일반적 분류로 나뉘는데, 하나는 베틀을 사용하는 것이고, 다른 하나는 베틀 없이 작업하는 것, 즉 **오프룸**(off-loom)이다.

모든 직조는 섬유들을 서로 얽어 짜 맞추는 것을 기본으로 한다. 직조자는 대개 완성된 작품의 길이를 결정하며 **날실**(warp)이라고 불리는 길다란 섬유로 작업을 시작한다. 날실은 간혹 **베틀**(loom) 위에 설치되는데, 이 장치는 이 실을 미리 부착해서 직조할 때 서로 갈라지도록 한다. 직공은 날실을 **씨실**(weft)과 직각으로 교차하여 섬유 제품을 생산하며, 이런 행위를 직조라고 한다. 직조자는 서로 얽인 실들의 숫자와 위치를 바꾸어가며 여러 패턴을 창조하는데, 이들은 베틀과 운용 기술을 다양하게 선택할 수 있어서 간단한 베틀을 갖고서도 매우 정교하고 복잡한 무늬를 생산할 수 있다. 태피스트리를 위한 거대한 베틀은 복잡한 형태 속에서 수백 가지의 색을 직조할 수 있는데, 본격적인 작업이 시작되기 전에 베틀의 준비에만 며칠이 걸리기도 한다.

세계에서 가장 화려한 카펫 중 일부는 16세기에 이슬람권 페르시아의 사파비 왕조에서 제작된 것이다. 왕실 공방에서 고용했던 직공들은 비단 날실과 씨실의 그물 조직 위에 염색된 양모를 신중하게 매듭으로 엮어 넣었다. 페르시아의 가장 위대한 카펫으로 오랫동안 알려져 왔던 〈아르다빌 카펫〉(13.12)은 평방 인치마다 질 좋은 비단 가닥 위로 300여 개의 매듭으로 구성되어 있다. 따라서 이 카펫 전체는 대략 2,500만 개의 매듭을 갖고 있는 것이다!

이 카펫의 디자인은 16개의 타원형이 둘러싸고 있는 태양빛을 중심으로 이루어져 있으며, 모스크 형태를 갖춘 서로 다른 크기의 램프들이 복잡한 꽃의 문양들과 함께 공간을 분할하여 배치되어 있다. 중심 틀을 이루는 직사각형의 네 귀퉁이에는 중앙 부분의 디자인이 4개로 분할되어 다시 반복된다. 오른편의 작은 패널에는 이 작품을 제작한 작가로 추정되는 사람의 이름과 날짜가 기록되어 있고, 또 다른 하나에는 이란에서 가장 널리 알려진 하피즈의 2행시가 다음과 같이 적혀 있다. "이 세상에서 당신의 문지방 외에는 피난처가 없도다. 이 문턱의 출입구 말고는 내 머리를 뉘어 쉴 곳이 없도다." 이 카펫은 원래 기도실 바닥을 덮고 있던 것이었다.

현대미술가들은 베틀의 사용을 포기하지 않는다. 대신 베틀을 새로운 방식으로 사용한다. 이들 중 몇몇은 전통적

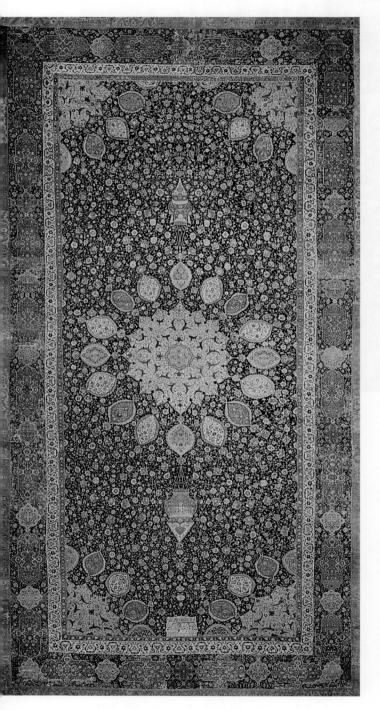

13.12 〈아르다빌 카펫〉, 이란 타브리즈, 1540.
비단 날실과 씨실 위에 양모로 직조. 34´×17´6˝.

방식의 직조를 통해 **태피스트리**(tapestry)를 만드는데, 조심
스레 잘라서 염색한 씨실을 안정적인 날실에 팽팽하게 당
겨서 교차시킴으로써 일정한 패턴이나 이미지를 창조해낸
다. 이집트의 예술가 라라 발라디는 사진 수백 장을 조합하
여 거대한 규모의 태피스트리를 만들었다. 예를 들어 〈상자
속의 세상〉(도판 13.13)은 20세기 초에 이집트에 있었던 이
동식 길거리 극장의 한 유형을 따라 제목을 붙였다. 이 작품
을 형성하기 위해 작가는 이집트의 카이로에서 촬영한 무
대 의상과 연극 장면의 사진 900장과 더불어 세계 각지에서
촬영한 그녀의 개인 아카이브에서 가져온 사진들을 조합하
여 거대한 콜라주를 먼저 만들었다. 그러고 나서 그녀는 이
콜라주를 다시 촬영하고 벨기에의 플랑드르 태피스트리에
있는 디지털로 운용되는 베틀을 프로그램하기 위해 고해상
도의 복제 이미지를 사용했다. 사진의 각 픽셀은 생생하게
염색된 섬유의 가닥과 함께 새로운 생명을 부여받는다. 그

13.13 라라 발라디, 〈상자 속의 세상〉, 2007. 디지털로 작업한
태피스트리. 10′4″×8′2 4/10″, 900 C41 3 15/16″×5 29/32″
프린트의 콜라주. 〈페넬로페의 노동: 세상과 이미지를
직조하기〉 전의 설치 광경, 베니스 치니 재단, 2011.
세부 : 25′7″×21′3 9/10″.
Artwork and photo Lara Baladi.

13.14 미리엄 샤피로, 〈개인적 출현 #3〉, 1973.
캔버스에 아크릴과 섬유. 60″×50″.

Collection Marilyn Stokstad, Lawrence, Kansas. Courtesy of Bernice Steinbaum Gallery, Miami, FL. Photo: Robert Hickerson.

녀는 이 다층적인 작품에서 '일상적인 것과 신성한 것, 사적인 것과 공적인 것, 기념비적인 것과 현대적인 것 사이의 경계를 흐릿하게' 하려고 시도했다고 말한다.[3]

퀼트의 제작은 전통적으로 여성의 분야로 여겨져 왔고, 어떤 공동체에서는 여러 세대를 걸쳐 전해졌다. 1970년대의 몇몇 페미니스트 예술가는 퀼트제작을 예술과 공예 사이의 경계를 허물기 위해 사용했는데, 공예를 예술보다 낮은 지위로 격하시키는 것은 역사 속에서 여성이 성취해 온 것들을 비하하는 것으로 생각했기 때문이다.

미리엄 샤피로는 〈개인적 출현 #3〉(도판 13.14)과 같은 작품에서 퀼트의 기법을 빌려 왔는데, 이 작품은 작은 침대 하나를 완전히 덮기에 충분할 정도로 큰 규모로 제작되었다. 이 작품의 중심에는 침대 모양을 묘사하는 거대한 오렌지색의 직사각형과 그 윗부분에는 베개처럼 보이는 검정

13.15 폴리 압펠바움, 〈플래터랜드의 펑키 타운〉, 2012. 벨벳 조각들의 조합. 가변 크기.
CB8595. Courtesy the artist and Clifton Benevento, New York.

사각형이 배치되어 있다. 이 작품은 퀼트처럼 천 조각들이 일부를 구성하고 있어서 활기차고 생기가 넘친다. 이것은 많은 방식에 있어서 퀼트와 유사하게 보이는 작품을 만듦으로써 과거와 현재의 퀼트제작자들에게 경의를 표하려는 작가의 분명한 의도를 담고 있다. 따라서 이 작품은 실용성의 끝자락에서 맴돌고 있으며, 유용한 대상이 아니면서도 그렇게 보이도록 한다.

폴리 압펠바움은 모던 추상예술과 페미니즘 모두에게서 받은 영향을 보여주는 설치물을 창조해내기 위해 베틀을 사용하지 않는 직조 기술 또한 함께 사용한다. 그녀는 남겨진 천 조각들을 무작위로 함께 꿰매어 화려한 문양들을 조합해내는 현대적 버전의 퀼트를 만들고 싶었다고 말한다. 이러한 방식을 통해 그녀 자신이 섬유 제품을 전통적 방식으로 짓고 바느질하는 여성들의 혈통을 지닌 후손이라고 주장하는 것이다. 압펠바움은 〈플래터랜드의 펑키 타운〉(도판 13.15)에서 벨벳 조각들을 화려한 색채로 물들였다. 그녀는 천 조각들 사이의 유사성을 더 돋보이도록 하기 위해 이것들을 함께 연결했고 전시장 바닥에 설치했다. 설치된 작품은 퀼트, 카펫, 또는 꽃잎으로 수놓은 호화로운 침대처럼 보인다. 〈플래터랜드 펑키 타운〉은 자연스럽게 금방 만들어진 것처럼 보이지만, 실제로는 수개월의 노동을 통해 제작되었다. 압펠바움은 모든 조각을 수작업을 통해 직접 잘라냈고, 각 조각마다 물감을 일일이 짜내어 염색했다. 그녀가 염색하는 과정은 회화의 제작 과정을 닮았지만, 완성된 결과물은 조각이나 섬유예술에 가깝다. 그녀는 종종 자신의 작업을 '바닥에 누운 회화'라고 부르는데, 그 이유는 바닥 위에 작품을 놓음으로써 관객들이 더욱 다양한 각도에서 작품과 상호작용할 수 있기 때문이다.

페이스 링골드는 자신의 삶과 개념들에 대해 웅변적으로 말하기 위해 회화와 부드러운 조각과 더불어 퀼트를 제작하고 있다. 1930년대에 할렘에서 보냈던 유년기의 기억은 그녀의 작업 주제에 많은 부분을 제공한다. 〈존스 부인과 가족들〉(도판 13.16)은 링골드 자신의 가족을 재현한 것이다. 링골드 작업의 중심에는 여성, 가족, 그리고 문화 혼재 의식들에 대한 그녀의 몰입이 자리 잡고 있다. 그녀는 계급, 인종, 젠더 문제의 묘사와 서술을 위해 역사, 최근의 사

13.16 페이스 링골드, 〈존스 부인과 가족들〉, 〈여인 마스크의 가족 3〉 연작 중, 1973. 혼합매체. 74″×69″.
Collection of the artist. Faith Ringgold ⓒ 1997.

예술을 형성하기

페이스 링골드(1930~) : 역사를 바느질하기

13.17 페이스 링골드와 〈보랏빛 퀼트〉의 세부, 1986.
C'Love/Faith Ringgold, Inc.

대부분의 퀼트제작자는 섬유로부터 눈부실 정도로 화려한 디자인을 창조하기 위한 작업을 해왔지만, 페이스 링골드는 자신의 삶과 과거로부터 물려받은 유산을 이용해서 이야기를 들려주는 작품으로 퀼트제작의 혁신을 이루었다. 그녀는 1972년에 교사직을 버리고 예술에 자신의 모든 시간을 바치기 시작했다. 그녀는 또한 10년 동안 자신의 어머니와 함께 의류를 제작했다. 퀼트제작은 플로리다에서 노예로 살았던 그녀의 고조모부터 물려내려 온 가업이었다. 이 모녀는 바느질한 섬유 조각들 위에 이미지와 이야기를 포함시키는 새로운 타입의 텍스타일 제작을 위해 공동 작업을 진행했다.

링골드는 퀼트제작에 대해 다음과 같이 말한다. "퀼트는 실용적인 사물들을 장식하고 아름답게 만들기 위해 노예 여성들이 사용했던 하나의 예술형식이다. 미국 내의 흑인들에게 있어서 퀼트제작의 경험은 공구들을 먼저 거칠게 만들고 나서 장식을 더하고 솜씨 좋게 다듬는 아프리카 사람들의 방식과 매우 비슷하기 때문에, 공예품들은 먼저 실용성을 갖추고 나서야 아름답게 장식되었다. 그래서 우리는 먼저 추위를 피할 수 있도록 함께 의복을 바느질할 것이다. 그리고 이제

우리는 그것들을 함께 이어 붙여서 퀼트로 제작하기 위해 각 부분을 아름답게 꾸밀 것이다. 그래서 이제 이것은 하나의 예술작품이 되었고, 또한 실용적이기도 하다. 나는 이것을 정말 좋아한다."[4]

그녀의 주제는 매우 다양하다. 어떤 작품은 〈변화: 페이스 링골드의 100파운드 이상 감량기 퀼트〉처럼 자신의 개인적이고 자전적인 것이고, 어떤 것은 노예무역에서 아프리카 여성들의 학대를 다루는 〈노예 강간〉 시리즈와 같이 불평등과 부정함을 노출시킨다. 그리고 또 어떤 것은 미국 내의 흑인들 중 중요한 문화적 인물을 다루는데, 〈소니의 퀼트〉는 자신의 어린 시절 친구였던 재즈 색소폰 연주자 소니 롤린스가 브룩클린 대교를 향해 악기소리를 뿜어내는 모습을 묘사한다.

이 예술가의 '이야기 퀼트' 중에서 두드러지는 작품은 〈타르 비치〉(도판 13.18)이다. 이 작품은 뉴욕에서 자랐던 어린 시절에 대한 링골드 자신의 기억을 바탕으로 탄생시킨 여덟 살짜리 캐시라는 허구적 인물의 이야기를 들려준다. 캐시는 무더운 여름밤이면 가족들과 함께 '타르 비치'라고 불리는 자신의 아파트 빌딩 옥상 위로 올라가곤 했는데, 집 안에 에어컨이 없기 때문이었다. 캐시는 이 '타르 비치'가 사방이 확 트여 높은 건물들에 둘러싸여 있고 멀리는 조지워싱턴 대교가 바라다보이는, 하나의 마술과도 같은 장소였다고 묘사한다. 그녀는 남동생과 함께 담요에 누워 있을 때면 하늘을 날 수도 있고 그녀가 상상하는 것은 무엇이든 할 수 있다는 꿈을 꾼다. 그녀는 또한 자신의 아버지가 인종차별 때문에 얻지 못했

던 조합원증을 얻어주는 꿈도 꾼다. 그 꿈을 통해 엄마가 늦게 잠자리에 들게 할 수도 있고, 디저트로 아이스크림도 매일 먹을 수 있다. 심지어는 아버지가 일하시는 건물을 사드려서 그가 직장을 찾지 못했을 때 엄마가 울지 않도록 할 수도 있는 꿈도 꾼다. 이 퀼트작품은 두 어린이가 담요 위에 누워 있고, 그 곁에는 과자와 음료가 놓인 테이블에서 부모님이 이웃들과 함께 카드게임을 즐기고 있는 모습을 보여준다. 화면의 가운데 윗부분에는 캐시가 하늘을 날고 있는 모습도 함께 묘사되어 있다. 〈타르 비치〉는 나중에 링골드가 저술한 어린이 도서 중 하나로 만들어지기도 했다.

링골드는 사회 안에서 갖는 예술가의 기능에 어떤 관점을 갖고 있는지에 대해 질문을 받았을 때 〈타르 비치〉를 묘사하는 방식으로 대답했다. "내 생각에 예술가의 역할은 어떤 면에서는 시간들을 기록하는 것이다. 왜냐하면 우리는 역사를 통해 예술을 바라보기 때문이다. 우리는 회화나 조각작품을 단지 바라보기만 해도 예술가가 살았던 시대에 대해 많은 것을 이야기할 수 있다. 모든 인간 집단, 모든 문화권, 모든 인종이 이와 같이 한다. 고도로 발전되고 매력적인 문화를 가진 사람들은 그 문화와 같은 예술가들을 만들어낸다. 왜냐하면 그들은 함께 작동하기 때문이다. 따라서 흑인 여성으로서 나의 역할은 내가 살아왔던 시간들에 관한, 인종과 젠더에 관한 목소리를 내는 것이다. 그리고 그것이 내가 떠안아야 할 책임이라고 생각한다."[5]

13.18 페이스 링골드, 〈타르 비치〉, 〈다리 위의 여인들〉 연작 중 파트 I, 1988. 캔버스에 아크릴, 의복. 74$^5/_8$″×68$^1/_2$″.
Guggenheim Museum, New York. Gift of Mr. and Mrs. Gus and Judith Lieber ⓒ Faith Ringgold 1988.

건들, 그리고 자신의 경험들을 생기 넘치는 활기와 통찰력을 가지고 그려낸다.

섬유는 무한한 방식으로 제작될 수 있으며, 시카고를 위주로 작업하는 닉 케이브는 지속적으로 제작 중인 〈사운드 복장〉(도판 13.19) 시리즈를 창조하기 위해 이 방식들을 단번에 모두 사용하거나 그때그때 다르게 조합하여 사용한다. 이 사치스러워 보이는 의상은 모두 실제로 입을 수 있는 것이며 해가 지날수록 사람의 머리칼, 작은 나뭇가지들, 장난감, 쓰레기, 단추, 말린 펠트천, 동물 박제, 모조 모피, 깃털, 꽃, 모든 종류의 스팽글과 비즈 같은 반짝이 장식 등의 색다른 재료를 포함하고 있다.

여기에서 볼 수 있는 〈사운드 복장〉에서는 도자기로 만든 새들이 실로 뜨개질한 의상 주위를 가득히 감싸고 있다. 닉 케이브는 같은 이름을 가진 오스트레일리아의 음악가와 관련이 없으며, 물려받은 기성복을 자신의 몸에 맞게 고쳐 입을 수밖에 없었던 대가족 안에서 자라났다. 그러나 〈사운드 복장〉은 이와는 정반대로 복장의 착용자를 완전히 은폐하며 따라서 하나의 대체된 정체성을 부여한다. 이 작품의 기원은 뉴올리언즈의 마르디 그라스 의상과 아프리카의 예배용 의상이지만, 케이브의 손을 거쳐 화려하면서도 신비스럽게 바뀌었다.

많은 현대예술가들이 공예와 예술의 경계에 도전하는 작품을 창조하기 위해 점토, 유리, 금속, 나무, 섬유 등과 같이 예전에는 공예에서 주로 다루어졌던 매체를 사용하고 있다. 세계 대부분의 문화권에서는 공예와 예술을 명확하게 구분하지 않으며, 서구 문화권도 이제는 점차 그러한 관점으로 이동하고 있는 중이다.

13.19 닉 케이브, 〈사운드 복장〉, 2009. 혼합매체. 높이 92″.
Photo: James Prinz. Courtesy of the artist and Jack Shainman Galley, NY.

1. 점토의 주요 유형에는 무엇이 있는가?

2. 13세기에 금속 세공을 완전하게 만들었던 사람은 누구
 인가?

3. 섬유예술의 대표적인 두 가지의 범주는 무엇인가?

접시까지 포함해서 집에 있는 세라믹 제품의 목록을 만들
고, 세 가지의 주요한 범주 중에서 가장 많은 종류는 어떤
것인지 찾아보라.

핵 심 용 어

날실(warp) 직조에서 씨실과 직각으로 교차하며 섬유의 길이를 담
당하는 실
슬립(slip) 보통의 크림 상태에 물을 더하면 얇게 표현되는 점토로서,
도자기 위에 그림을 그릴 때 사용된다.

씨실(weft) 직조에서 날실과 함께 교차하는 가로의 실들
유약(glaze) 소성제작을 할 때 가열되면서 점토와 혼합되는, 점토 표
면에 바르는 이산화규소 기반의 액체

14 건축

세계에 남아 있는 가장 오래된 구조물 중 하나는 아래의 도판에서 볼 수 있는 프랑스 서북부 고인돌이다(도판 14.1). 이 고인돌은 거대한 바위들로 구성되어 있는데, 일부분은 세워져 있고 한 부분은 그 위에 지붕처럼 얹혀서 그 사이에 공간을 만들어내고 있다. 이 석조물은 죽은 사람을 안치하는 봉인된 무덤처럼 보인다. 이 거대한 구조물은 영국제도, 요르단, 인도, 한국 등 세계의 많은 곳에서 발견되는 것들과 유사한 형태를 보이고 있다. 고인돌은 제각각 다양한 기능을 가지고 있지만, 모두가 원시 건축의 기법과 거대한 외형을 공통적으로 갖추고 있다.

인류는 최소한 5천 년 동안 이 고인돌과 같이 단순한 주거지 이상의 기능을 갖춘 인상적인 구조물을 건축해 왔다. 따라서 건축은 실용적 목적뿐만 아니라 상징적이고 미학적인 구조물을 위한 디자인과 건설의 예술이자 과학이다. 건축은 우리가 살고 있는 집부터 일하고 예배드리고 우리의 여가 시간을 보내는 장소까지 일상의 많은 부분을 향상시키는 엄청난 잠재력을 지니고 있다.

이 장에서는 건축의 예술적 측면과 공학적 측면을 원시의 구조물부터 오늘날의 하이테크 건축물까지 살펴볼 것이다. 우리는 건축이 거주의 필요를 넘어 한 사회의 가치들을 기록하고 전달하는 중요한 표현적 진술을 창조해낼 수 있다는 점을 고찰하게 될 것이다.

예술이자 과학으로서의 건축

건축물은 어떤 종류의 구조로 지어졌는가에 관계없이 세 가지의 핵심 이슈를 다루며 이들을 통합한다. 기능은 건물의 용도를 나타내고, 형식은 건물의 모양을 결정짓고, 구조

14.1 〈고인돌〉, 프랑스 서북부 카르나크, 크로쿠노.
James Lynch/The Ancient Art & Architecture Collection Ltd.

는 건물이 어떤 방식으로 세워졌는지를 보여준다. 하나의 예술로서의 건축은 내부 공간을 창조하며 동시에 외부를 표현적 형태로 감싼다.

하나의 과학으로서의 건축은 그 자체로 물리적인 문제를 유발한다. 건물의 구조는 어떻게 자신의 하중을 떠받치며 그 안에 여러 사물을 위치시키는가? 건축은 반드시 하중의 압력이나 밀어냄(→ ←), 긴장과 이완(⟷), 구부러짐이나 곡면(↘ ↙), 그리고 이러한 물리적 힘들의 어떤 조합이라도 견뎌내도록 설계되어야만 한다.

인간 신체와 마찬가지로 건축은 세 가지의 본질적 구성물을 갖추고 있는데, 지탱에 필요한 골격, 피부의 기능을 하는 외부 표면, 그리고 신체의 생식기관 및 구조들과 유사한 기능적 설비가 존재한다. 건축의 설비는 배관, 전기 배선, 각종 기기들, 그리고 냉온방과 내부에 필요한 공기 순환을 위한 시스템들을 모두 포함한다. 현대 이전의 구조들은 나무, 점토, 벽돌이나 바위 등으로 이루어져 있어서 그러한 설비들을 갖추지 않았고, 골격과 외벽은 간혹 구분되지 않은 하나의 덩어리였다.

전통적 재료와 방법들

건축적 기법과 양식의 진화는 사용 가능한 재료에 의해, 그리고 변화하는 사회적 요구와 가치에 의해 결정되어 왔다. 유목민의 생활이 농업과 마을에서의 집단 주거로 바뀌던 고대에는 주택이 동굴, 오두막, 천막에서 더욱 견고한 구조로 진화했다.

인류 초기, 그리고 오늘날에도 산업화되지 않은 나라들에서의 건물 설계자들은 쉽게 구할 수 있는 재료들만으로 구조물을 만들었기 때문에 지역 양식이 그들의 공간과 기후에 알맞게 발달했다. 근현대의 운송 수단과 발전된 기술의 전파는 이제 거의 모든 것을 어디서든지 유사하게 건설할 수 있도록 해주고 있다.

나무, 돌, 벽돌

대부분의 구조물은 역사의 시작 이래 나무, 돌, 점토, 혹은 벽돌로 지어져 왔다. 이러한 자연 재료 각각은 고유한 강약의 특성을 지니고 있다. 예를 들어 나무는 가볍기 때문에 지붕용 기둥으로 사용될 수 있는 반면, 무거운 돌은 하중을 받치는 벽으로 사용될 수 있지만 기둥만큼 효과적이진 않다. 세계의 많은 주요 건축물이 돌로 만들어졌는데, 그 이유는 석재의 영구성, 손쉽게 구할 수 있는 용이함, 그리고 미적인 특성 때문이다. 과거에는 도시 전체가 돌을 자르고 쌓는 방식에 따라 느린 속도로 건설되었다.

돌만을 이용해 쌓아 올리기

아마 가장 단순한 건축 기술은 우리가 고인돌의 예에서 봤듯이 돌을 또 다른 돌 위에 계속 쌓아 올리는 것이다. 이런 구축 과정은 전 세계에서 표식, 큰 더미, 돌무덤과 같이 가장 기초적인 구조들을 만드는 데 이용되어 왔다. 이와 같은

14.2 〈대 짐바브웨〉, 짐바브웨, 1450년 이전. 벽 높이 30′.

a. 평면도.

b. 내부.
Peter Groenendijk/Robert Harding.

연속적 패턴으로 용량감 있는 구조물이 만들어질 때, 그 결과물을 **석조**(masonry)라고 한다. 반죽물의 접합 없이 석조로만 이루어진 구조물에서는 돌 자체가 스스로를 지탱하며 쌓아 올린다. 돌을 자르거나 깎아서 사용하면 이것은 **다듬은**(dressed) 석조라고 한다.

동아프리카의 〈대 짐바브웨〉(거대한 석조 주택, 도판 14.2)는 축조된 나라의 이름을 갖고 있는 함축적 구조물이다. 이것은 아마도 1350~1450년 사이에 건축되어 300년 정도 사용된 것으로 보인다. 〈대 짐바브웨〉는 거의 원형으로 이루어져 있는데, 내부에 원래 기능이 무엇이었는지 아직 구체적으로 밝혀지지 않은 원뿔형 구조물들을 갖추고 있다. 그 지역의 돌을 다듬어 만든 벽들은 대략 30피트의 높이로 세워졌다. 이 벽은 견고성을 유지하기 위해 맨 아랫부분이 15피트의 두께로 축조됐고, 맨 윗부분으로 가면서 두께가 약간 가늘어지고 있다. 지붕은 아마도 막대기들과 함께 잔디나 건초더미로 마무리되었을 것이다. 이 구조물은 대략 2만여 명 정도 인구의 교역도시를 형성했던 고대의 석조 주거들 중 최대의 단지이다. 〈대 짐바브웨〉의 외벽은 지정된 위치에 출입문을 가지고 있지만 창문은 없다. 그 이유는 아마 이 석축 외벽이 외부 지지체 없이 사용되기 위한 유일한 구조라서 창문을 위한 공간이 벽의 지지를 약화시킬 수 있기 때문일 것이다.

〈대 짐바브웨〉는 역시 돌로만 쌓은 이집트의 피라미드들(제15장 참조)보다 더 큰 규모로서, 남부 아프리카에서는 가장 거대한 고대 석조 구조물이다. 유사한 예들 중에서 주목할 만한 또 다른 구조물은 페루의 〈마추 픽추〉(제20장 참조)와 〈메사 베르데〉 같은 아메리카 남서부의 고대 푸에블로 족의 유적이 있다.

기둥과 대들보

20세기 이전에는 대표적인 두 가지의 구조 유형이 일반적으로 사용되었다. 하나는 **기둥-보**(post-and-beam) 혹은 **기둥-인방**(post-and-lintel)이라고 불리는 방식이고, 다른 하나는 **볼트**(vault)를 포함하는 **아치**(arch) 구조이다. 현대의 강철 구조물을 포함한 세계 건축의 대부분이 기둥과 보를 이용해서 지어져 왔다(도판 14.3). 수직의 말뚝이나 기둥은 수평의 빔을 지탱하며 전체 구조물의 무게를 지면으로 내려보낸다.

기둥과 보로 구성된 건물의 형태는 사용되는 형태의 강

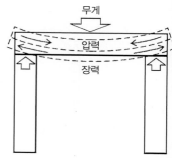

14.3 기둥-보 구조.

14.4 〈아멘호텝 3세의 궁정 뜰과 열주〉, 아문-무트-콘수 사원, 18왕조. 이집트 테베 룩소르. 기원전 1390년경.

Alistair Duncan ⓒ Dorling Kindersley.

약에 의해 결정된다. 석재 빔의 길이는 반드시 짧아야만 하며 기둥은 부러지지 않도록 상대적으로 두꺼워야 한다. 목재는 석재보다 가볍고 유연하기 때문에 빔은 더 길고 기둥은 더 가늘어도 된다. 현대 철강은 무게에 대해 갖는 강도의 비율이 높기 때문에 훨씬 긴 빔들의 주조가 가능하며, 따라서 내부에 더 넓은 공간을 확보할 수 있다.

다발로 묶인 갈대는 기념비적인 이집트 사원의 기둥-보의 모델이었다. 대들보로 연결된 기둥들의 줄을 **열주**(colonnade)라고 부르며, 〈아멘호텝 3세의 궁전 뜰과 열주〉(도판 14.4)에서 이러한 예를 찾아볼 수 있다. 대부분의 고대 이집트 사원은 대칭을 이루는 형태로 구성되어 있으며, 인접한 파빌리온으로 연결하는 행렬을 위한 측랑들을 갖

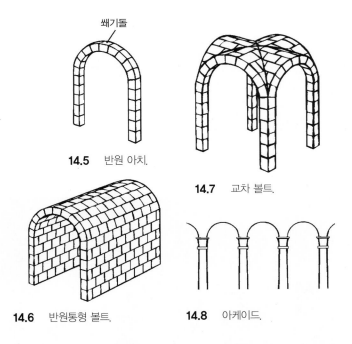

14.5 반원 아치.

14.7 교차 볼트.

14.6 반원통형 볼트.

14.8 아케이드.

아치형 천장(vault)은 휘어진 천장이나 지붕의 구조를 가리키며 전통적으로 벽돌이나 통일된 구조를 형성하기 위해 빽빽하게 짜 맞춰진 석재 블록으로 만들어졌다. 최근에는 주조된 **철근 강화 콘크리트**(reinforced concrete) 같은 재료들로 축조되어 왔다.

서아시아와 지중해 연안의 초기 문명들은 벽돌을 사용한 아치 형태의 구조물을 주로 하수구와 무덤 안치실에서 건설했다. 그러나 지상의 구조물에서 아치를 광범위하게 사용한 첫 문명인은 로마인이었다. 그들은 기원전 750년부터 200년까지 이태리 중부 지역에 살았던 에트루리아인들로부터 석조 아치의 기술을 배웠다.

반원형 석조 아치는 무게를 효과적으로 분산시키기 때문에 석조 빔보다 더 길게 넓혀질 수 있고 더 무거운 하중을 견딜 수 있다. 로마의 아치는 쐐기 모양의 돌들이 연결 부위와 직각에서 곡선으로 함께 맞물리면서 만들어지는 반원형을 이룬다. 공사 중에는 임시의 목재 지지체들이 돌의 무게를 지탱한다. 이 돌들의 맨 위 중앙부에 놓이는 마지막 돌을 **쐐기돌**(keystone)이라고 부른다. 쐐기돌이 놓여서 아치가 완성되면 하중을 견딜 수 있게 되며 나무 지지체는 제거된다. 이 아치들이 기둥으로 떠받쳐져서 연속을 이루게 되면 **아케이드**(arcade, 도판 14.8)를 형성한다.

로마의 건설자들은 유럽의 대부분 지역과 근동, 그리고 아프리카 북부에 이르기까지 그들의 거대한 제국을 통해

추고 있다. 이들의 배치는 일반적으로 위계를 따르며, 더욱 외딴 곳에는 고위층의 사제들만 출입할 수 있는 구역을 따로 지정한다.

그리스인들은 이집트인들의 선례를 따라 석재 기둥-보 건설을 더욱 개량했다. 판테온 신전과 다른 고전 조각의 장대함은 2천 년 이상이나 이후의 많은 위대한 건축물 설계에 영향을 주었다(제16장 참조).

반원 아치와 천장, 그리고 돔

이집트와 그리스 건축가는 기둥을 상대적으로 가까운 간격으로 배치했는데, 그 이유는 돌이 기둥에 내재한 하중 압력에 약하기 때문이다. 반원형 아치(도판 14.5)의 발명은 건축가들이 그러한 제한을 벗어나 새로운 건축형식을 창조하도록 해주었다. 하나의 아치는 기둥이나 기둥의 더욱 육중한 형태인 **교각**(pier)에 의해 지탱된다. 반원형 아치는 공간의 깊이를 더욱 확장시키면서 터널과 같은 **반원통형 볼트**(barrel vault, 도판 14.6)의 형성을 가능하게 했다. 로마의 건설자는 반원형 아치를 완성했고, 2개의 반원통형 볼트의 교차에 의해 형성되는 교차 볼트 (groin vault, 도판 14.7)를 발전시켰다.

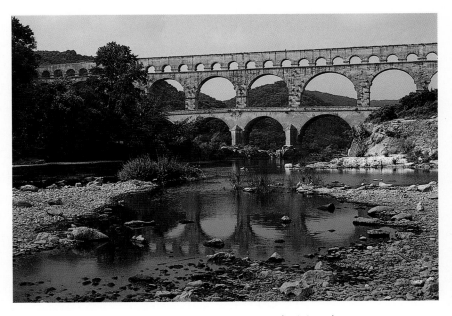

14.9 〈가르 다리〉, 프랑스 님, 서기 15년경. 석회암. 높이 161′, 길이 902′.
Photograph: Duane Preble.

a. 아치를 180도 회전시켜 형성한 돔.

b. 원통형 벽면 위에 얹은 돔.

c. 궁륭 위에 얹은 돔.

14.10 돔의 종류.

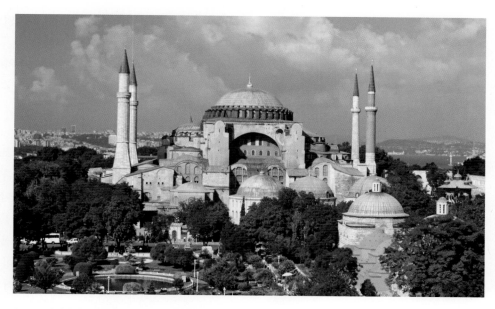

14.11 〈하기아 소피아〉 성당, 532~535. 터키 이스탄불.
　　　a. 외관.
Photograph: Ayhan Altun.

많은 유형의 구조물들을 창조하기 위해 아치와 아케이드를 사용했다. 프랑스 님 근교에 〈가르 다리〉라고 불리며 물을 흐르게 만든 송수교(도판 14.9)는 남아 있는 유적 중에서 로마 공학 기술의 기능적 미를 보여주는 가장 훌륭한 예 중 하나이다. 3개 층 전체의 높이는 161피트에 이른다. 각각 2톤에 달하는 석축 블록들은 아래 2개 층의 커다란 아치들을 형성한다. 물은 꼭대기의 수로를 통해 운반되었고, 아래에서는 교통을 위한 다리로 기능했다. 뛰어난 설계와 시공이 이 수로를 2천 년 넘게 유지될 수 있도록 했다.

로마의 건축가들은 그리스의 기둥 디자인을 빌려와 아치와 결합시킴으로써 건축 공간을 다양성과 규모를 엄청나게 확대시킬 수 있었다. 로마인들은 또한 수용성 **콘크리트**(concrete)를 건축 재료로 처음 사용하기 시작했다. 콘크리트는 물, 모래, 자갈, 그리고 석회나 석고처럼 이들을 한데 얽어맬 수 있도록 해주는 바인더의 혼합물이다. 값싸고 돌과도 비슷하며 다용도로 사용될 수 있는 튼튼한 콘크리트는 로마인들이 비용을 절감하면서도 거대한 규모의 건축물을 빠르게 지을 수 있도록 해주었다.

수직 180도 각도로 회전한 아치는 **돔**(dome, 도판 14.10)을 형성한다. 돔의 형태는 반구형을 이루거나 윗부분에 뾰족하게 돌출형 기둥을 가질 수도 있다. 일반적 용례에서 돔이란 단어는 원형이나 다각형의 기반으로부터 쌓아 올린

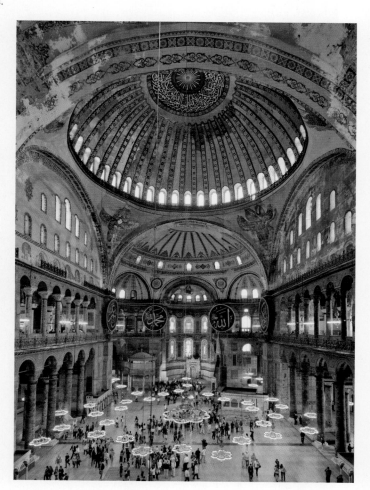

b. 내부 모습.
Photograph: Ayhan Altun.

반구형 천장을 가리킨다. 돔의 무게는 아래로 향하며 그 둘레의 바깥 부분으로 퍼지게 된다. 따라서 돔을 받치는 지지대는 아래 방향과 바깥 방향을 향하는 하중을 견디기에 충분한 정도의 두께를 지닌 간단한 원통형 벽이 된다.

세계에서 가장 웅대한 돔 중 하나는 이스탄불에 있는 비잔틴 성당인 〈하기아 소피아(성스러운 지혜)〉(도판 14.11)이다. 이 돔은 6세기에 동방정교회의 중앙 성소로 지어졌다. 1453년에 이슬람이 정복한 뒤로는 이슬람 사원의 종탑인 **미나레트**(minaret)가 증축되어 이슬람 사원인 모스크로 사용되었다가 현재는 미술관으로 사용되고 있다. 〈하기아 소피아〉의 돔은 사각형의 받침 위에 **펜덴티브**(pendentive)라고 불리는 삼각 궁륭으로 받쳐지고 있다.

〈하기아 소피아〉의 두드러진 돔은 아랫면을 둥그렇게 에워싸는 창문들의 효과 덕분에 후광 위에 떠 있는 것처럼 보인다. 펜덴티브는 상층 돔의 둥근 아랫부분에서 짓누르는 거대한 무게를 하단부의 벽들에 의해 형성된 정사각형 모양의 기둥들로 내려보낸다.

뾰족한 아치와 천장

반원형 아치 이후에는 뾰족한 첨탑형 아치가 서구 세계에서 위대한 건축의 진보를 이루었다. 이 새로운 형태는 하나의 작은 변화처럼 보이지만, 성당 건물의 스펙터클한 효과를 지녔다. 뾰족한 아치를 기본으로 하는 둥근 천장은 더 넓은 통로와 더 높은 천장을 가능하게 했다. 우리는 이 신기술의 결과를 놀랍도록 높이 솟은 중앙 회랑을 가진 〈샤르트르 대성당〉(도판 14.12)에서 볼 수 있다.

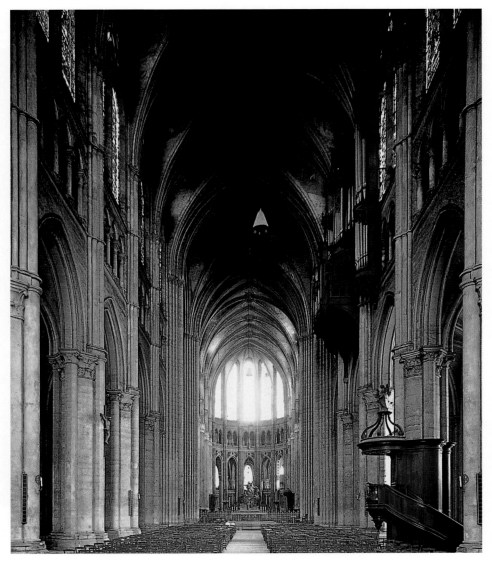

14.12 〈샤르트르 대성당〉, 프랑스 샤르트르, 1145~1513. 내부 성도석. 높이 122′, 너비 53′, 길이 130′. ⓒ Photo Scala, Florence.

14.13 고딕 아치.

플라잉 버트레스

14.14 플라잉 버트레스.

첨탑형 아치 또는 고딕 아치(도판 14.13)는 반원형 아치보다 경사가 가파른 까닭에 하중을 더 직접적으로 아래를 향해 보내지만, 튼튼한 회랑의 트러스트는 높다란 건물들에서 여전히 함께 고려되어야만 했다. **고딕**(Gothic)의 건설자들은 **부벽**(buttress)이라고 하는 정교한 지지대들을 외벽에 수직으로 세움으로써 하중을 해결했다. 가장 발달된 고딕 성당에서 아치형 천장의 외부 압력은 **플라잉 버트레스**(flying buttress, 도판 14.14)라고 불리는 반(半)아치형의 돌에 의해 거대한 부벽으로 분산된다.

고딕의 건축가들은 구조 골격의 부분이 외부로 드러나도록 배치함으로써 성당들이 더 높고 더 산뜻하게 보이도록 했다. 추가된 부벽의 외부 지탱이 성당 벽의 구조적 기능을 많은 부분 경감시켰기 때문에, 벽면에는 거대한 스테인드글라스를 사용한 창을 낼 수 있었고 그 결과 신의 임재를 상징하는 빛이 성당 내부의 예배 장소에 더욱 많이 비칠 수 있었다. 예배 장소로부터 중앙 제단 위의 가장 높은 부분에 이르기까지 창문의 사이즈는 큰 폭으로 확대되었다. 가느다란 늑재와 기둥을 형성하기 위해 다듬어지고 조립된 돌들은 신도석의 벽을 따라 늘어선 열주들을 구성하고, 이 벽들은 수직성을 강조하며 성당의 모습이 윗부분으로 뾰족하게 솟구칠 수 있도록 해준다. (우리는 제16장에서 고딕 건축의 양식적 특징을 좀 더 자세하게 살펴볼 것이다.)

고딕의 첨탑 아치 이후로 19세기가 될 때까지 그 어떠한 기본적인 구조상의 기술이 서구의 건축적 어휘에 추가되지 않았다. 대신에 건축가들은 상이한 시대마다의 요소들을 결합시킴으로써 그때마다 매우 혁신적이고 다양한 구조로 건물을 디자인했다. 고전기와 고딕 시대의 형태 및 장식이 지속적으로 반복되었고, 서로 다른 맥락 속에서 새로운 생명력을 부여받았다.

트러스와 기구 골조

건축 자재로서 나무는 오랜 역사를 지닌다. 나무는 기둥과 보뿐만 아니라 대들보나 통나무는 **트러스**(truss, 도판 14.15) 부분에서 수 세기 동안 사용되었다. 트러스는 지붕을 늘이거나 지탱하기 위한 삼각형의 프레임이다. 19세기에 대량 생산된 못과 전자톱은 목재를 이용한 구조물의 발전을 이끌었는데, 가장 중요한 것은 **경골 구조**(balloon frame, 도판 14.16)였다. 경골 구조에서는 육중한 대들보가 단지 못으로만 고정된 징으로 대체되면서 시공 시간과 나무의 소비를

큰 폭으로 감소시켰다. 그럼에도 과거에 이 새로운 방식의 채택을 꺼렸던 사람들은 이것을 경골이라고 불렀는데, 그 이유는 이것이 풍선처럼 매우 쉽게 파손될 수 있을 거라고 생각했기 때문이다. 이 방식은 북미의 서부 개척자들이 매우 빠르게 정착할 수 있도록 해주었고, 여전히 교외에서 새로운 건물을 지을 때 사용되고 있다.

근대의 재료와 방법들

1850년경부터 현대의 재료들은 건축의 대변혁을 일으키기 시작했다. 기둥과 보, 아치, 볼트 등의 기법은 동일하게 유지되었지만 주철, 강철, 철근 강화 콘크리트 등의 도입은 공간을 창출하고 구성하는 데 있어서의 새로운 방식을 풍부하게 제공했다. 더욱 최근에는 탄소섬유나 접착적층 목재와 같이 더 새로워진 재료들은 우리가 사용하는 건물의 형태를 만들어내고 있다.

주철

철강 재료는 석재나 목재보다 훨씬 튼튼하며, 더욱 길게 늘여서 제작될 수도 있다. 19세기에 균일 제련 기술이 완성된 이후에 주철과 연철이 중요한 건축 재료가 되었다. 철재 지지대는 더욱 가벼운 외벽과 더욱 유연한 내부 공간을 가능하게 했는데, 그 이유는 벽이 구조물의 하중을 더 이상 지탱하지 않아도 되었기 때문이다. 건축가는 이 새로운 재료를 공장, 교각, 기차역에 처음 도입하여 사용했다.

조셉 팩스턴이 설계한 〈수정궁〉(도판 14.17)은 주철이 무슨 역할을 할 수 있는지 보여준 하나의 스펙터클한 실증적 사례이다. 이 건물은 1851년 런던의 최초 만국박람회에서 산업전을 위해 건설되었다. 당시 최신의 기계 발명품들을 과시하기 위해 디자인되었던 〈수정궁〉은 공원 부지 중 19에

14.15 트러스.

14.16 경골 구조.

14.17 조셉 팍스톤, 〈수정궁〉, 런던, 1850~1851. 주철과 유리.
The Newberry Library. Photograph: Stock Montage, Inc.

이커에 달하며 6개월에 걸쳐 세워졌다. 이것은 새로운 산업 방식과 재료가 그와 같은 규모로 사용된 최초의 건물이다.

팍스턴은 상대적으로 가볍고 공장에서 일률적으로 생산한 표준형 구조 단위들의 모듈로 제작된 주철과 유리를 사용했다. 그는 과거의 양식과 석조 건축에서 벗어나 완전히 새로운 건축적 언어를 창조했다. 유리와 주철 단위의 가볍고 장식적인 특성은 응용 장식술로 만들어진 것이 아니라 구조 자체에 의해 창조된 것이다. 나뭇잎의 구조에서 영감을 얻은 팍스턴은 "자연이 내게 아이디어를 주었다."고 말했다. 모듈 단위는 전체 구조물이 그 장소의 나무들 사이에서 조립되기에 충분한 유연성을 제공해주었고, 나중에 분해되어 도시를 가로질러 옮겨졌다.

이 건물은 안타깝게도 초기의 주철 건물이 지녔던 커다란 결점 역시 드러냈다. 방부 처리되지 않은 금속재 버팀목은 열에 노출될 경우 휘어지기 십상이어서 화재에 의한 파손에 매우 민감했다. 실제로 〈수정궁〉은 내부에서 발생한 화재로 1936년에 전소되었다.

강철과 철근 강화 콘크리트

대형 구조물을 위한 축조 방식에서 그다음의 돌파구는 1890~1910년 사이에 고강도의 구조용 강재의 발전과 함께 찾아왔다. 이 구조용 강재는 단독으로 사용되거나 철근 강화 콘크리트의 강도를 더욱 보강하는 재료로 사용되었다. 19세기 동안 주철 골격의 광범위한 사용은 1880년대 후반의 고층 강철 구조물 건축을 위한 길을 예비하고 있었다.

강철 구조와 엘리베이터는 모두가 도시 경관의 가치를 상승시키면서 구조와 형태에 신선한 접근을 하도록 했다. 이러한 움직임은 초기 고층 건물의 마천루로 상징되었던 상업적 건축에서 형성되기 시작했으며, 1871년의 대화재가 건축의 붐을 일으켰던 시카고에서 첫 발판을 마련했다.

시카고학파를 이끌었던 인물은 루이스 설리번으로서, 최초의 위대한 모던 건축가로 인정받고 있다. 그는 과거의 건물을 참조하길 거부했으며, 새로운 방법과 재료를 이용하여 자신의 시대의 필요에 발맞추기 위해 노력했다. 그는 미국과 20세기가 건축계에 가장 크게 공헌한 '마천루'의 초기 발전에 중대한 영향을 끼쳤다.

이 마천루들 중에서 첫 번째 건물은 설리번이 미주리의 세인트루이스에 지은 〈웨인라이트 빌딩〉(도판 14.18)인데, 이 고층 건물은 엘리베이터의 발명과 구조 골격에 사용된 강철의 발달 덕분에 가능했다. 이 건물은 19세기의 전통을 대담하게 무너뜨렸다. 외부 디자인은 내부의 강철 프레임을 반영하고 있으며, 높다란 수직 통로를 돋보이도록 수평

의 요소를 덜 중요하게 보이도록 하면서 건물의 높이를 강조하고 있다. 설리번은 건물의 파사드를 지층, 통로, 그리스 기둥의 주두(도판 16.6 참조)를 연상시키는 뚜렷한 세 가지의 구역으로 나눔으로써 전통 건축의 조화에 대한 감각과 애착을 실증해서 보여주었다. 이 구역들은 또한 건물의 다양한 기능을 드러내는데, 지층에는 상점, 중앙부에는 사무실, 상층부에는 다용도실로 구성되어 있다. 과도하게 장식된 꼭대기의 띠는 사무실 창문 사이사이에 위치한 수직 기둥과 만난다.

그러므로 건물의 외형은 내부의 기능을 보여주며, 이것은 전에 없던 새로운 개념이었다. "형태는 기능을 따른다."[1]는 설리번의 논평은 사실상 건축가들이 과거 양식들에 대한 의존을 버리고 건축을 내부에서부터 바깥으로 향하여 다시 생각하는 데 도움을 주었다.

이러한 의미에서 현대의 건축은 1910~1930년 사이에 유럽에서 발생했다. 젊은 건축가들은 꾸밈이 많은 장식이나 과거의 참조물과 더불어 일체의 전통적 석조와 목조 건축을 거부했고, 건물을 하나의 덩어리로 간주하기보다는 공간의 유용한 배치로 생각하기 시작했다. 그 결과로 나타난 **국제 양식**(International Style)은 각 건물의 기능, 내재된 근본적 구조, 그리고 콘크리트, 유리, 철강처럼 현대의 재료만을 사용하여 논리적이면서 일반적으로 비대칭적인 기획을 표현했다.

프랑스의 건축가인 르 코르뷔지에는 자신이 '도미노 축조 시스템'(도판 14.19)이라고 불렀던 시스템 속에서 강철

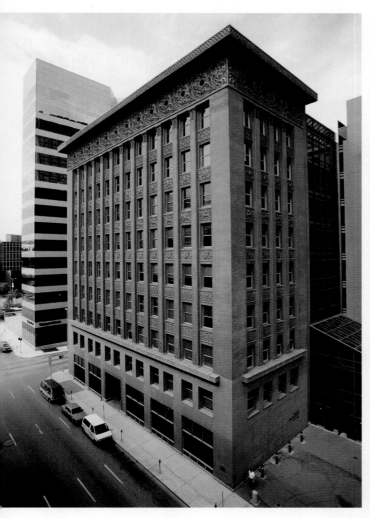

14.18 루이스 설리번, 〈웨인라이트 빌딩〉, 미주리 세인트루이스, 1890~1891.
ⓒ Art on File/ CORBIS. All Rights Reserved.

14.19 르 코르뷔지에, 〈도미노 축조 시스템〉, 도미노 하우징 프로젝트를 위한 투시도, 1914.
ⓒ 2013 Artists Rights Society (ARS), New York/ADAGP, Paris/F.L.C.

14.20 발터 그로피우스, 〈바우하우스〉 건물 외관, 1926~1927.
Vanni Archive/CORBIS. ⓒ 2013 Artists Rights Society (ARS), New York/ VG Bild-Kunst, Bonn.

기둥과 철근 강화 콘크리트 평판의 기본적 구성요소들을 보여주었다. 6개의 강철 지지대가 도미노 게임 속의 지점과 유사한 콘크리트 평판의 지점에 배열되었다. 하중을 견디는 벽을 대신하는 내부의 기둥이 그 위에 얹혀진 바닥과 지붕을 지탱한다는 르 코르뷔지에의 발상은 다양한 방들의 용도에 따른 내부 벽면의 다양한 배치를 가능하게 했다. 그는 자신의 집 중 하나를 '우리가 주거하는 기계'라고 불렀지만, 실제로는 내부의 유연한 공간이 주거자를 매우 편안하게 해주었다. 그리고 벽이 더 이상 그 어떤 무게도 지탱하지 않았기 때문에, 벽은 거대한 창문이 되어 엄청난 양의 자연광을 실내로 받아들일 수 있었다.

발터 그로피우스는 국제 양식의 원리들을 **바우하우스**(Bauhaus)가 독일의 데사우로 이전했을 때 이 학교의 새 건물(도판 14.20)에 적용시켰다. 1925~1926년 사이에 건설된 작업동은 르 코르뷔지에의 도면에 나타난 기본 개념을 따르고 있다. 철근 강화 콘크리트로 이루어진 각 층의 바닥과 지붕이 건물의 바깥 가장자리부터 안쪽을 향해 세워진 강철 기둥들로 받쳐지고 있기 때문에, 외벽은 하중을 견딜 필요가 전혀 없었고 구조물 없이 유리로 구성된 **막벽**(curtain wall)으로 세워질 수 있었다. 심지어는 내벽들조차 무게의 압력을 받지 않아서 필요한 어느 곳에라도 설치될 수 있었다.

대중은 일반적으로 새로운 국제 양식의 지나치게 기본적인 외관을 받아들이는 데 소극적이었다. 일부의 건축가들은 이에 대응하여 더욱 장식적이고 생동감 있는 양식을 1920~1930년대 사이에 발전시키는데, 이것을 아르데코라

14.21 에드워드 F. 시버트, 〈크레스 빌딩〉, 캘리포니아 할리우드, 1935.
Photograph: Patrick Frank.

14.22 철조 구조.

고 한다. 이 양식은 국제 양식의 구조적 교조를 부분적으로 사용했지만, 장식을 유지했으며 종종 추상적 양식으로 표현했다. 예를 들면 할리우드의 〈크레스 빌딩〉(도판 14.21)은 맨 위층이 아치형 천장으로 솟아 있으며, 자라나는 과일나무의 추상화된 형태로 장식되어 있다.

르 코르뷔지에의 아이디어는 열린 공간에 둘러싸인 높고 좁은 빌딩들을 통해 도시의 비좁음을 완화시켰고, 설리번의 개념은 강철 구조를 지지하는 격자를 표현하며(도판 14.22) 높이 치솟은 건물들을 가능하게 했다. 이들의 개념은 공동작업인 〈시그램 빌딩〉(도판 14.23)에서 결합되어 나타난다. 건물을 지탱하지 않는 유리벽은 이미 1919년에 도시의 마천루를 위해 계획되었던 주요 특징이었지만, 모던 건축이 일반 대중에게 폭넓게 이해되고 받아들여졌던 1950년대에 이르러서야 건설될 수 있었다. 〈시그램 빌딩〉에서 건물의 높이에 의해 확보된 내부의 건평은 건축가들이 지층에 넓게 트인 공공 공간을 구성할 수 있도록 해주었다. 수직의 선들은 건물의 높이를 강조하며 완결된 느낌을 주기 위해 디자인된 꼭대기 부분의 구성에 강렬한 패턴을 제공한다. 이처럼 엄격한 디자인은 건축가 미스 반 데어 로에의 "적은 것이 많은 것이다."라는 유명한 선언을 구현했다.

국제 양식은 세계의 건축에 거대한 영향을 끼쳤다. 이 양식은 종종 고유하고 장소 규정적인 지역 양식들을 대체하는 부정적 영향을 주기도 했지만, 20세기 중반에 이르면 현대 건축과 국제 양식은 동의어가 된다. 유리로 뒤덮인 수직 격자 구조의 획일성은 현대 기업의 무명성을 위해 적합한 정장처럼 간주되었다.

최근의 혁신들

20세기 후반에는 개선된 시공 기술과 재료, 구조적 물리학

14.23 루트비히 미스 반 데어 로에와 필립 존슨, 〈시그램 빌딩〉, 뉴욕, 1956~1958.
Photograph: Andrew Garn.

14.24 펜트레스–브래드번 설계사무소, 〈제피슨 터미널 빌딩〉, 덴버 국제공항, 1994.
Photograph provided courtesy of the Denver international Airport.

1980년대의 컴퓨터 그래픽과 모델링 응용 프로그램들은 건축가들이 '금속 꽃'이라고 부르는 이 디자인을 가능하게 해주었다. 유리로 마감된 거대한 아트리움의 정점을 이루는 것은 마치 춤추는 듯이 울렁이며 위로 드라마틱하게 솟구치는 티타늄 도금의 군집과 석회석이다. 미술관장 토머스 크렌스는 이 미술관이 건축의 예술적 특성을 드러내면서, 계속 진화하고 발전하는 주요 현대미술가들의 거대한 규모의 창작물을 기념할 수 있게 되기를 꿈꿨다. 미술관 건축의 또 다른 두 가지의 예는 〈덴버 현대미술관〉(도판 14.30 참조)과 시카고 현대미술관 〈모던윙〉(도판 25.31 참조)이다.

과 관계된 새로운 이론, 그리고 복합 구조물의 강도와 약도는 신선한 건축적 형식의 더 큰 발전을 이끌었다.

서스펜션 구조는 텐트나 현수교에서의 적용을 통해 수십 년 동안 알려져 왔지만, 이 기술이 공공 건물에 사용된 최근의 가장 드라마틱한 예는 덴버 국제공항의 〈제피슨 터미널 빌딩〉(도판 14.24)이다. 이 건물의 지붕은 유리 섬유로 직조된 거대한 텐트이며, 전체 면적이 15에이커에 이르는 세계 최대의 서스펜션이다. 이 백색의 지붕 재료는 난방의 인위적 조작 없이도 엄청난 양의 자연광이 내부에 들어오게 하며, 테플론으로 코팅되어 방수가 잘되고 청소와 세탁도 용이하다. 외부 디자인은 눈 덮인 로키 산맥에서 영감을 받았고, 내부에서 볼 수 있도록 설치되어 있다.

최근 몇 년 동안 미술관은 혁신적인 건축을 선보이는 공간이 되어 왔다. 프랭크 게리가 설계한 〈빌바오 구겐하임 미술관〉(도판 14.25)은 건축이라기보다는 기능성을 갖춘 하나의 조각작품과도 같다.

21세기에 이룩한 건축의 첫 번째 혁신은 탄소 섬유로서, 미래의 건축에 한 가지 중요한 영향을 줄 수도 있는 것이다. 과학자들은 무산소 대기 환경에서 가열된 탄소 원자들이 지금까지 발견된 가장 가볍고 튼튼한 재료들로 뒤섞이게 된다는 사실을 찾아냈다. 비행기의 몇 부분, 경주용 자동차

14.25 프랭크 O. 게리, 〈빌바오 구겐하임 미술관〉, 스페인 빌바오, 1997.
Photograph by Erika Barahona Ede ⓒ FMGB Guggenheim Bilbao Museo.

14.26 바우와우 아틀리에, 〈BMW 구겐하임 연구소〉, 2011~2012. 독일 베를린. 옥외, 탄소섬유 구조.
Photo: Christian Richters ⓒ 2012 Solomon R. Guggenheim Foundation.

이 합판의 유연함은 지진에 대해 콘크리트보다 더 강한 내구성을 유지하도록 한다. 지속적인 유지가 가능한 숲에서 가져온 나무의 사용은 CLT 합판을 탄소 중화적인 건축 자재로 만들어준다.

런던의 〈알렉스 먼로 보석가게〉(도판 14.27)는 CLT로 지어졌으며, 1층은 주변의 상점과 조화를 이루도록 디자인했다. 1층은 전시실로 구성되어 있으며, 2층은 공방과 회의실로 이루어져 있다. 건축 부지에 조립식 합판을 가져와 사용함으로써 건설 인부들은 이 스튜디오를 단 일주일 만에 세웠다.

의 동체, 그리고 자전거의 골격에는 이미 탄소 섬유가 사용되고 있다. 이 섬유를 주의 깊게 만들고 폴리에스터나 나일론으로 코팅하면 건물 한 채를 만들기 위해 문자 그대로 직조될 수 있는 새로운 물질을 생산해낸다.

도쿄의 회사 바우와우 아틀리에는 최근 탄소 섬유를 이용하여 공공 세미나 장소를 만들었다(도판 14.26). 이 건물을 이루고 있는 모든 구성요소는 한 사람에 의해서 쉽게 다뤄질 수 있을 만큼 가볍다. BMW의 구겐하임 연구소는 회담, 전시, 토론, 상영, 워크숍 등을 개최할 수 있도록 비바람을 막아줄 수 있는 공간을 제공한다. 이러한 기능을 위한 모든 필요 기구들은 도르래의 윗부분에 비치되어 있어서 필요에 따라 올리거나 내려서 사용할 수 있다. 이 빌딩의 가벼움은 실제로 3개의 대륙에서 세미나를 개최했을 만큼의 이점을 갖고 있다.

과거의 재료 중 일부는 21세기에 진입한 이후 새로운 처리법을 통해 다뤄지고 있다. **접착적층재**(Cross-Laminated Timber, CLT)는 나무를 한 방향으로 난 결을 따라 합판 처리함으로써 목재를 새로운 방식으로 다룬다. 이것은 목재를 콘크리트만큼 강하게 만들면서도 훨씬 가볍다. CLT 합판은 11인치의 두께와 60피트의 길이로 제작될 수 있으며,

14.27 DSDHA, 〈알렉스 먼로 보석가게〉, 2011. 런던 스노우필즈.
Photo ⓒ Dennis Gilbert/VIEW.

예술을 형성하기

스텐 아키텍처 : 건물의 모양 만들기

어떤 건축 사무소는 뛰어난 한 사람의 통찰력과 비전에 의존하기보다는 건축가들의 협업을 더욱 중시하기도 한다. 스텐 아키텍처는 바로 그러한 건축회사로서, 캘리포니아와 스위스의 설계사무소와의 파트너십으로 2000년에 설립되었다. 그들은

협업 외에도 '풍경의 규모로 견고한 조각적 형태'[2]의 건물을 세우기 위한 기술의 사용을 강조한다.

루체른의 국립 아카이브는 원래의 본청보다 너무 방대해져서, 2011년에 새로운 부지를 찾아 디지털 기술을 더 용이하게 사용할 수

14.28a 스텐 아키텍처, 〈국립 아카이브를 위한 제안〉, 스위스 루체른, 2011. 조감도.

있는 새 건물로 이전하기로 결정했다. 스텐 아키텍처는 국제적으로 공모한 설계 공모전에 이 디자인을 제출했다. 여기에는 부지의 이용 계획과 건물의 구체적 설계도가 포함되어 있다.

아카이브 장소는 2개의 주요 거리가 교차하는 지점에 위치해 있으며(도판 14.28a), 길가의 코너에서부터 아래쪽으로 경사져 있다. 프로세스 다이어그램이 보여주듯이(도판 14.28b), 설계도는 부지의 한쪽 끝에서 기본 정사각형으로 시작된다. 메인 플로어는 행정 공간과 도서관을 포함하며 지하의 창고보다 2개 층 위에 위치한다. 이러한 배치에서는 풍경이 외부 광경의 대부분을 차지하게 되며, 더욱 견고한 안전성을 확보할 뿐만 아니라 중세부터 전해져 오는 문서들까지 포함한 아카이브 자료의 보존을 위한 냉난방의 수요를 대폭 감소시켜준다. 메인 플로어는 외부 경관과 바깥에서 내부의

윤곽을 들여다볼 수 있도록 구성되어 있다. 이 작업 공간은 자연광의 채광을 최대화하기 위해 건물의 남쪽과 동쪽에 위치하고 있다. 이 다이어그램에서 구상하는 2안은 북쪽 방향으로 더욱 확장된 지하 저장소 역시 함께 보여주고 있다.

건물 부지의 계획도(도판 14.28c)는 동편(왼쪽)의 입구를 보여주는데, 이 출입구는 다른 요소로부터 보호하기 위해 지붕이 덮인 거대한 현관 아래에 위치하며 2개의 유리벽을 갖고 있는 도서관으로 곧장 연결해준다. 독서실은 같은 층에 있지만 건물 위로 솟구친 33피트의 타워 아래에 위치한다. 이 타워는 채광을 위한 거대한 창문을 갖고 있으며 북쪽 방향을 향하고 있다. 북쪽에서 들어오는 빛이 남쪽에서 들어오는 빛보다 더욱 안정적이며 직사광선을 피할 수 있어서, 문서의 보존을 중요하게 고려하고 있음을 보여준다. 이 타워의 뒷벽은 아래로

1. 부지.

2. 기초 다지기.

3. 윗층-공공 공간/
아래층-아카이브.

4. 자연채광을 위해 독서실
부분을 높이 올려 건축.

5. 부문마다 체적 조절.

6. 자연광 방향에 맞춰 독서실
부분의 형태 조정.

7. 1안.

8. 2안.

14.28b 진행 다이어그램

향하는 빛을 반사시킬 수 있는 각도
를 취하고 있다. 왜냐하면 이 부지
가 약간의 오르막으로 되어 있어서
외부로 향해 있는 많은 창문이 도시
의 모습을 비추기 때문이다.

　조감도(도판 14.28a)는 건물의 두
드러진 파사드를 보여주는데, 파사
드는 일반적으로 그것이 감싸고 있
는 공간의 용법에 의해 규정된다.
건축가들은 저장 시설이 요새와 같
이 조성되어야 한다는 생각을 거부
했다. 이 조감도는 지붕이 얹힌 현
관을 지닌 입구를 보여준다. 그리고
독서실 타워는 윗부분의 경사진 뒷
벽을 가지고 있다.

　디자인은 조절되고 다양하게 구
성된 혼합물과 함께 콘크리트를 부
어야 완성된다. 이러한 과정은 완공
된 건물이 이 지역의 토양과 완만하
게 경사진 주변의 경관을 함께 반영
하는 퇴적층을 보여주도록 해준다.

　우리는 건물이 세워졌다면 실제
로 어떤 모습이었을지 알 수 없다.
왜냐하면 이 디자인은 공모에서 당
선되지 못했기 때문이다. 심사위원
들은 좀 더 지면 쪽으로 기획된 저
장고를 제안한 기획안을 택했다. 하
지만 스텐 프로젝트는 건축지에 광
범위하게 소개되고 몇 가지의 상을
수상했다.

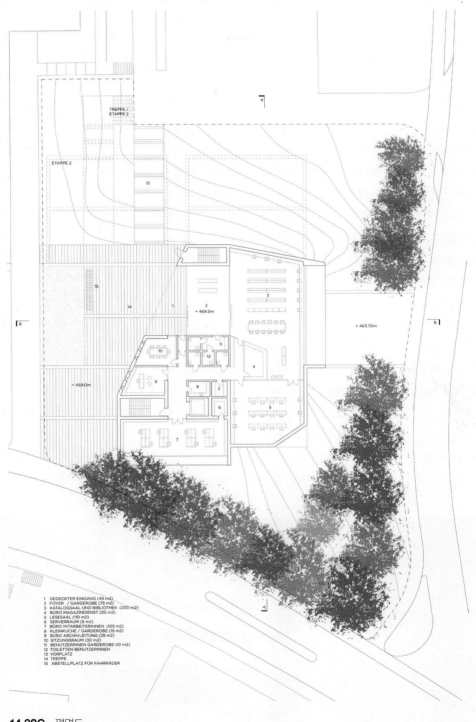

14.28C 평면도.

자연을 통해 디자인하기

20세기 건축의 양식적 혁신 중 대부분은 건물을 환경과 함께 고려하지 않았다. 이러한 경향 속에서 초기의 예외적인 건축은 미국인 프랭크 로이드 라이트의 작품에서 나타나는데, 이 시대에 가장 중요한 건축물 중 하나이다. 라이트는 국제 양식이 성행하기 전에 주택에서 오픈 플랜(칸막이나 벽을 최소화하여 다양한 용도를 가능하게 하는 방식, 도판 22.26 〈로비 저택〉 참조)을 처음 사용했던 인물 중 한 사람이다. 라이트는 공간 사이의 벽을 제거했고, 창문의 사이즈를 키웠으며, 폐쇄된 공간을 열어젖히는 가장 좋은 방법이 구석 부분에 창문을 배치하는 것이란 사실을 발견했다. 그는 이러한 장치들을 통해 옥외로 열려 있는 연속된 공간을 창조했고, 자연광을 충분히 받아들일 수 있게 했으며, 주택이 세워진 지역의 기후와 연관을 맺도록 했다. 슬라이딩 유리문은 일본의 전통 건축에서 문풍지를 발라 사용하는 슬라이딩 문에서 영향을 받은 것이다.

라이트는 **캔틸레버**(cantilever, 외팔보)를 광범위하게 사용함으로써 내부와 외부 공간을 결합시켰다. 캔틸레버는 기둥이나 합판이 확장되어 지지대나 부벽 아래의 거리를 넓힐 때 나타나는 돌출부를 의미한다. 캔틸레버는 강철과 철근 강화 콘크리트가 사용되기 전에는 중요하게 사용되지 않았는데, 그 이유는 사용 가능했던 재료들이 이 개념을 실현시키기엔 충분치 않았기 때문이다.

이 원리가 가장 분명하고 고상하게 사용된 예는 라이트

가 설계한 〈낙수장(카우프만 저택)〉(도판 14.29)이다. 펜실베이니아 베어런에 지어진 이 저택의 수평 캔틸레버는 지지 교각으로부터 이 부지의 튀어나온 바위와 유사한 형태를 반복하고 있으며, 작은 폭포 위에 거의 떠 있는 것처럼 보인다. 이와 대조되어 건물에서 강조된 수직적 형태는 주위를 감싸고 있는 높고 반듯하게 솟은 나무들로부터 영향을 받았다. 라이트는 자연 공간 그리고 그 공간과 동등하게 영감을 주고받는 건축 간의 조화를 성취함으로써, 그처럼 아름다운 자연 공간에 침투하는 빌딩의 건축 방식에 어떤 정당성을 부여하는 듯하다.

주위 환경에 대한 인식을 가지고 건물을 짓는 것은 오늘날 일반적으로 받아들여지는 기본 실천사항이다. 우리는 그러한 생각의 동시대 예시를 스위스 루체른의 〈국립 아카이브〉(도판 14.28 참조)를 위한 최근의 프로젝트에서 찾을 수 있다. 스텐 아키텍처는 문서 보관시설의 특수한 요건과 함께 경사, 토양, 햇빛을 모두 고려했다. 건축가들은 테라스에서 도심을 바라보며 이 프로젝트를 용도와 환경적 필요에 따라 구성했다.

최근의 접근들

최근에는 건물이 환경에 미치는 영향을 감소시킬 방법에 대해 생각하고 있는 건축가들이 증가하고 있으며, 그들은 내부를 더욱 건강한 환경으로 만들려고 노력하고 있다. 미국에서는 그린빌딩협회가 친환경적인 디자인을 이끌어내

14.29 프랭크 로이드 라이트, 〈낙수장(카우프만 저택)〉, 펜실베이니아 베어런, 1936.
Mike Dobel/Alamy © 2013 Frank Lloyd Wright Foundation, Scottsdale, AZ/Artists Rights Society (ARS), NY.

14.30 데이빗 아자예, 〈덴버 현대미술관〉, 콜로라도 덴버, 2007.
Photo by Dean Kaufman, courtesy Museum of Contemporary Art, Denver.

14.31 미셸 카우프만, 〈mkSolaire Home〉, 2008. 조립식.
As exhibited at Museum of Science and Industry, Chicago. Photo by John Swain Photography, courtesy of Michelle Kaufmann.

기 위해 해마다 상을 수여하고 있다. 건축가들은 건축 기획안을 협회에 제출하여 평가를 요청할 수 있으며, 협회에서는 바람이나 채광의 패턴과의 조화, 내부의 에너지 효율, 정수된 물의 사용 여부, 건물 시공을 위한 재료들의 운송비용 절감 등의 요인을 평가해서 점수를 부여한다. 이 단계를 거쳐서 협회는 매년 인증, 실버, 골드, 플래티넘으로 나누어서 지정된 점수를 획득한 프로젝트에 에너지와 환경디자인 리더십(LEED)상을 수여한다.

일부 미술관은 친환경 건축을 위한 탐색에 참여해 왔다. 〈덴버 현대미술관〉(도판 14.30)은 위험 물질 매립지 위에 세워졌는데, 난방은 복사열 에너지를 사용하는 바닥에서 발생하며 냉방은 에어컨을 사용하지 않고 저에너지의 증발식 냉각기를 통해 얻는다. 하지만 이 건물의 외벽 대부분은 이중외피 파사드로 되어 있어서, 냉난방의 수요 자체를 감소시키고 있다. 지붕에는 그 지역에 서식하는 식물들로 꾸민 친환경 정원이 조성되어 있으며 건물에 사용된 재료 중 20퍼센트가 재활용 자원이다. 에너지의 소비를 동급의 전통적 건축물보다 32퍼센트나 줄여 효율성을 높인 이 미술관은 지금까지 지어진 것들 중에 가장 친환경적이며, 환경 평가에서 최고의 평가인 골드 레이트를 받았다.

미셸 카우프만의 〈mkSolaire Home〉(도판 14.31)은 친환경 단독주택 설계의 최첨단을 제시한다. 이 조립식 주택은 다양한 공간에 햇빛을 최대한 받을 수 있는 방향으로 지어질 수 있는데, 가장 효율적인 단열 자재를 사용하며 창문의

배치는 맞통풍을 최대한 가능하게 한다. 주문형의 온수기, 저수위 설비, 친환경 지붕 역시 에너지의 소비를 경감시킨다. 이 건축가는 이 저택이 지어지는 위치에 따라 친환경 골드 인증이나 플래티넘 인증을 획득할 수 있다는 것을 증명하고 있다.

육중한 구조 골격을 갖고 있으며, 내부는 잘 밀폐되어 반짝이는 외관을 갖춘 대부분의 고층 건물은 에너지의 사용에 있어서 매우 비효율적이다. 그러나 시카고의 〈아쿠아 타워〉(도판 14.32)는 몇 가지의 친환경적 특성을 포함하고 있어서, 이 건물의 소유주가 에너지와 환경 리더십의 인증서 획득에 도전할 수 있도록 했다. 주거타워에 그처럼 두드러진 외관을 보여주는 곡선의 발코니들 또한 실용적 기능을 갖고 있다. 이 발코니들은 거센 바람 속에서 빌딩의 흔들림을 감소시켜서 상층부의 지탱을 위해 적은 재료를 사용할 수 있도록 해준다. 열에 잘 견디는 유리는 여름에 에어컨의 사용을 줄여준다. 지층에 3개 층으로 이루어진 입구의 파빌리온의 옥상에는 8만 평방피트의 정원이 있어서 말 그대로 '녹색지대'를 이루고 있으며, 건물 내부에는 환경 파괴 없이 유지 가능한 대나무 바닥과 에너지의 효율을 높이는 기기들을 갖추고 있다. 그리고 지하에는 24시간 사용 가능한 전기 자동차의 충전기 시스템이 운전자들을 위해 비치되어 있다.

친환경 건물들은 뛰어난 효용성과 함께 멋진 외관을 갖추고 있지만, 모든 친환경 건물이 외부에서 볼 때 멋있게 보

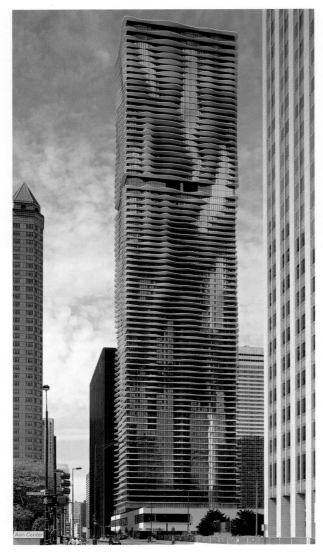

14.32 잔느 강/강 건축 스튜디오, 〈아쿠아 타워〉, 일리노이 시카고, 2010.
Steve Hall ⓒ Hedrich Blessing. Courtesy of Studio Gang Architects.

이는 것은 아니다. 왜냐하면 어떤 건축가는 가장 친환경적인 방식을 선호해서, 건물을 새로 짓기보다는 기존의 건물들을 리모델링하기 때문이다.

건축은 일반적으로 하나의 표현보다는 필요가 고려되기 때문에 예술형식이 종종 간과된다. 그러나 우리가 앞에서 예시들을 살펴봤듯이, 건축은 예술적 표현과 필요 모두를 갖는다. 건축은 우리의 일상을 둘러싸고 있는 예술형식으로서 인간의 생존을 가능하게 함과 동시에 즐거움을 주고 있다.

다 시 생 각 해 보 기

1. 건축에서 사용된 전통적 건설의 방법은 무엇인가?

2. 고강도 강철의 발달이 건축에 끼친 영향은 무엇인가?

3. 오늘날의 건축에서 주요 고려 요소인 환경은 어떤 상황에 놓여 있는가?

시 도 해 보 기

우리는 시간과 공간 속에서 연속적인 경험들을 통해 건축물을 이해하게 되었다. 이를 위해서는 건물의 내부와 외부 모두를 살펴보아야만 한다. 당신의 집이나 아파트 주위를 돌아다녀 보라. 당신은 입구에 대해 어떤 감흥을 받는가? 천장의 높이는 어떠한가? 벽과 바닥에서 색깔, 질감, 재료는 어떤 것을 사용했는가? 창문의 크기와 위치는 어떠한가?

핵 심 용 어

국제 양식(International Style) 1910~1920년 사이에 유럽의 국가에서 발생했던 건축 양식. 콘크리트, 유리, 강철 등과 같이 현대적 재료의 사용, 장식의 제거, 건물 내부의 실용성에 대한 강조 등을 특징으로 한다.

기둥-보 구조(post-and-beam system) 직립부나 기둥이 이들 사이의 공간을 넓히는 수평의 대들보를 지탱하는 축조 시스템

볼트(vault) 아치의 원리로 건축한 석조 건물의 반원형의 곡선 지붕이나 천장

석조(masonry) 돌만을 사용하여 돌이나 벽돌을 하나의 패턴으로 차곡차곡 쌓아 올리는 건물의 축조 방식

열주(colonnade) 일반적으로 대들보에 의해 연결된 기둥들이 늘어선 열

캔틸레버(cantilever) 한쪽 끝이 지탱하는 기둥이나 벽을 넘어서 바깥으로 멀리 돌출되어 나온 대들보나 평판

트러스(truss) 삼각형의 구조를 띤 나무 혹은 금속의 프레임 구조로서, 벽, 천장, 대들보, 기둥을 강화하기 위해 사용

제3부
문화유산으로서의 예술

원시미술에서 청동기까지
서양 고대와 중세
유럽의 르네상스와 바로크
아시아의 전통 미술
이슬람 세계
아프리카, 오세아니아, 그리고 아메리카

15 원시미술에서 청동기까지

우리는 선조의 생활, 감정, 행동 방식을 시대와 지역별로 기록한다. 미술사는 이러한 역사를 구체적으로 다룬다.

미술사는 과거의 작품이 현재 우리와 더불어 산다는 점에서 여타 분야의 역사와 다르다. 심지어 수천 년 전의 예술가와 관람자라 할지라도 여전히 일대일로 대화하곤 한다. 미술의 이러한 소통 능력은 선조의 경험들을 살펴보며 다양한 사회를 이해하는 데 유용하다. 그리고 우리가 저마다

의 고유한 문화적 한계를 초월하여 볼 수 있는 시야를 터준다. 옛 것은 흥미롭지만 실용성이 거의 없다. 하지만 옛 미술은 새로운 미술만큼 삶을 풍요롭게 할 수 있다.

미술에서 서로 다른 지역과 시대를 '더 나은' 혹은 '최상'으로 비교하는 일은 무의미하다. 오히려 미술의 다양성은 관점의 다양성을 반영한다. 파블로 피카소는 이러한 다양한 방식의 관점을 미술사의 주제로 보았다.

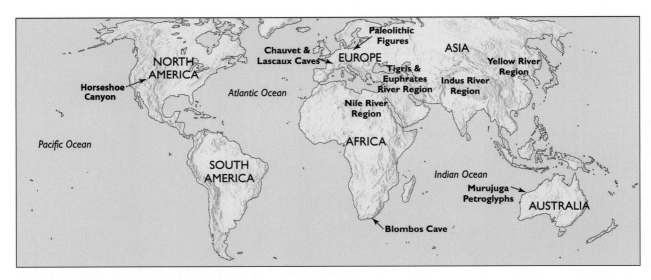

15.1 원시 지역들과 초기 문명의 중심지들.

15.2 〈황토새김 조각〉, 남아프리카 블롬보스 동굴,
기원전 75000년경. 길이 4″.

Image courtesy of Christopher Henshilwood.

나는 미술에는 과거나 미래가 없다고 생각한다. 하나의
미술품이 현재 살아 있지 않다면 전혀 볼 가치가 없다.
그리스 미술, 이집트 미술, 그리고 다른 시대에 살았던
위대한 화가들의 작품은 단지 하나의 과거 미술이 아니
다. 오히려 오늘날 훨씬 더 생생하다.[1]

구석기 시대

대략 200만 년 전, 중동 아프리카 원시인들은 투박한 뗀석
기를 만들었다. 도구를 사용하여 기술을 발달시키고 환경
을 다스리는 방법을 습득했다. 인간은 이렇게 처음부터 이
성적 사유와 조형 능력을 동시에 성장시켰다. 과거를 기억
하고, 현재와 관련시키며, 가능한 미래를 상상하는 방식이
다. 우리는 자발적인 조형(造形) 활동으로 심상(心想)을 구
체화할 수 있다. 이러한 상상력은 인간을 여타의 동물들과
구분 지을 뿐 아니라 특별히 우월한 능력이다.

약 100만 년 전 아프리카, 그리고 조금 늦은 아시아와 유
럽에서 돌을 깎아서 날을 만들어 사용하기 시작했다. 그리
고 대칭형의 칼과 도끼를 만들기까지 25만 년 정도 걸렸다.
조형의 기능성과 그 자체가 주는 즐거움, 이 두 관계를 이해
하는 것이 미술사의 첫 걸음이다.

약 10만 년 전의 산재한 무덤들에서 반짝이는 가루와 구
슬이 발견된다. 고고학자는 이러한 장식 부속물의 의미를
알 수 없지만, 당시 장례 제의에 관한 풍습을 유추해본다.

미술의 시원에 관한 논쟁은 최근의 발굴 작업으로 불거
졌다. 2002년 남아프리카 블롬보스 동굴에서 우리가 익히
아는 원시미술의 전형들이 발굴되었는데, 77000년 전의 지
층에서 상징적 흔적이 있는 황토 몇 점을 발견했다(도판
15.2). 흔적의 형태는 수평선 사이에 사선들이 그어진 추상
문양으로, 실용적으로 보이지는 않는다. 오히려 상징적 혹
은 장식적이다. 이 황토덩이들은 이제껏 발견된 것 중 가장
오래된 장식물이라고 볼 수 있다. 2010년 유사한 사선 흔적
의 타조 알껍데기가 근처에서 발견되었다. 많은 고고학자
들은 이곳 아프리카 지역을 최초의 예술적 창작 사례로 결
론지었다.

구석기 미술(Paleolithic art)의 예들은 세계 여러 지역에서
발견되어 왔다. 최근 학계에서는 마지막 빙하기 말인 4만
년 전의 발굴유물을 최초로 보고 있다. 유럽 남단의 빙하 판
이 북으로 천천히 이동하면서, 수렵·채집인도 식량인 동
물들을 따라서 이동했다. 깊은 동굴에 이러한 동물의 형상
을 새기거나 그렸다.

인간 형상을 새긴 가장 오래된 유적이 2008년 독일 북서
지역에서 발견되었다. 〈횔레 펠스 신상〉(도판 15.3)은 2인
치가 조금 넘는 높이로, 최소 35000년 전 유물이다. 여성의
특징이 매우 과장되고, 몸체 여러 곳에 섬세하게 홈이 패여
있으며, 팔은 복부에 올려져 있다. 머리를 대신하는 고리는
목에 착용하는 용도로 적절해 보인다(고리에 착용의 흔적
이 보인다). 북부 오스트리아에서 발견된 〈빌렌도르프의 비

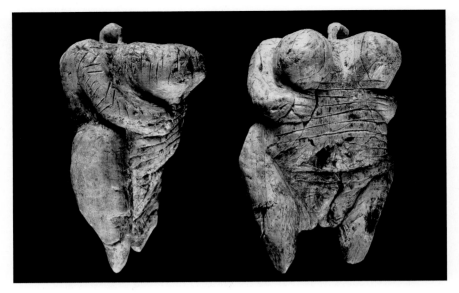

15.3 〈횔레 펠스 신상〉, 독일 북서부, 기원전 35000년경. 맘모스 상아에 새김. 정면과 측면. 높이 2¹/₂″.

Photograph: H. Jensen. ⓒ University of Tübingen.

너스〉(도판 15.4)는 유사한 형상으로, 그 연대가 1만 년 앞선다. 둘은 공통적으로 다리 끝을 뾰족하게, 그리고 얼굴의 세부를 생략하고, 엉덩이와 가슴을 과장하여 강조했다. 우리는 최초의 제의적 미술이라는 특정 의도를 유추해볼 수 있다. 일부 학자는 구석기 시대 창조주인 대지모(大地母) 여신의 형상이라는 견해를 보인다. 구석기 유물은 대체로 돌로 만들어진 것으로, 석기시대라 부른다. 그리고 인근에서 발견된 3개의 구멍이 있는 뼈 피리는 이미 당시에도 음악이 존재했음을 알려준다.

유럽의 구석기 회화는 조각과는 사뭇 다르다. 인간의 형상은 거의 나타나지 않는다. 동물의 형상보다 단순하고 추상적인 편이다. 구석기 조각과 회화에 묘사된 동물들은 표현적이고 자연스럽다. 2012년 발간된 발굴 자료들을 살펴보면, 프랑스 남중부 도르도뉴에서 37000년 전 붕괴된 암굴에 묘사된 동물들의 파편을 볼 수 있다. 완벽하게 남아 있는 그림 가운데 최초의 예는 1994년에 발견된 대략 같은 지역인 쇼베 동굴로 알려져 있다. 〈동물 벽화〉(도판 15.5)는 동굴에 숯과 흙가루로 그린 3만 년 전의 형상이다. 말, 코뿔소, 호랑이, 그리고 오늘날 상당수 멸종된 거대한 동물들을 생동감 있게 묘사했다. 제단으로 사용했음직한 평평한 돌판 중앙에 놓인 곰의 두개골을 발견했다.

학자들은 오랫동안 구석기 미술의 자연스러운 표현을

동물의 영혼을 사냥 제의에 불러오기 위한 목적으로 여겼다. 많은 저자들이 이에 동의했다. 그러나 최근 발자국과 다른 고고학 유적을 면밀히 연구한 결과 쇼베와 유사 지역들이 성소, 말하자면 동물 그림과의 상징적 혹은 영적인 교감을 통한 젊은이의 세례식 장소라는 학설이 발표되었다.

세계적으로 구석기 미술은 상당수 동굴에서 발견되었다. 하지만 많은 유물이 땅 위에, 그리고 수렵·채집 터의 돌에 그려지거나 새겨져 있다.

북아메리카 유타의 구석기 암석화는 상징적 복장을 한 인간의 실루엣을 그렸다(도판 15.6). 그림자 형상의 의미를 파악할 수는 없으나 구석기 미술의 특징인 흙가루를 사용하여 고도로 세밀하게 표현했다. 시기적으로 좀 더 오래된 유럽의 구석기 회화와 달리 북미에서는 동물을 거의 그리지 않았다. 많은 고고학자들은 이 지역 부족들에게 전해 내려오는 주술적 제의가 유령 같은 그림자로 표현된 의미와 기능에 단서를 제공해줄 것이라 추측한다.

암석화는 **암각화**(petroglyphs)라고

15.4 〈빌렌도르프의 비너스〉, 오스트리아 북부, 기원전 25000~20000년경. 석회암. 높이 4¹/₂″.

akg-image /Erich Lessing.

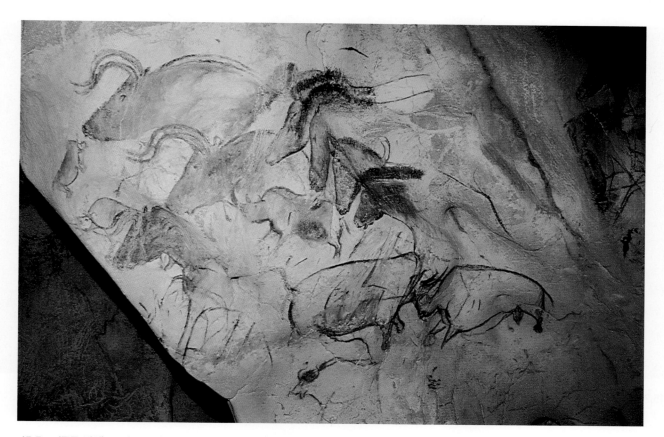

15.5 〈동물 벽화〉, 프랑스 퐁다르크 쇼베 동굴, 기원전 28000년경.
French Ministry of Culture and Communication, Regional Direction for Cultural Affairs-Rhône-Alpes region-Regional department of archaeology. Slide no.10 Photograph: Jean Clottes.

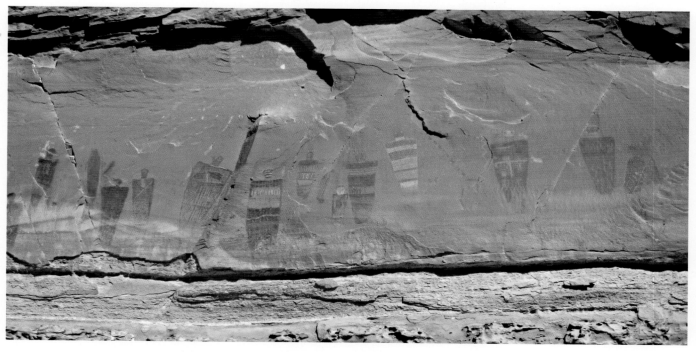

15.6 〈그레이트 갤러리〉의 상형문자, 유타 홀스슈 캐년, 기원전 7400~5200년경. 가장 높은 형상의 높이 7′.
Photograph: Patrick Frank.

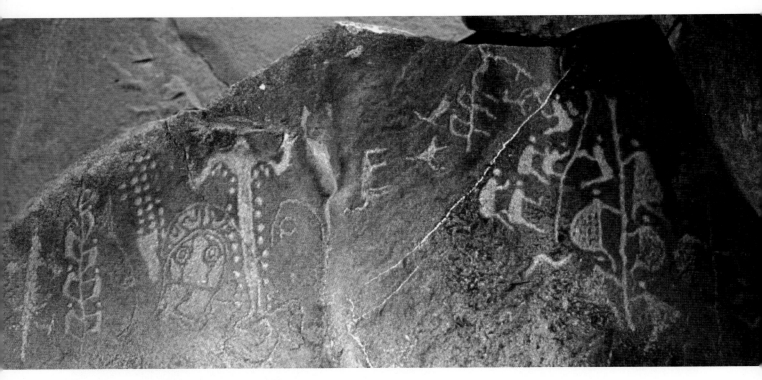

15.7 〈무루주가 암각화〉, 오스트레일리아 북서부, 1만 년 전 이상으로 추정.
Robert Bednarik.

도 하는데, 노출면을 긁거나 쪼아서 그린다. 오스트레일리아 북서 해안의 담피어 아르키펠라고는 거대 암석화 단지를 이룬다. 〈무루주가 암각화〉(도판 15.7)에는 사람, 동물, 그리고 신화적 존재들이 수천 개나 새겨져 있다. 동굴화와 마찬가지로 암각화의 목적도 추측해볼 문제이다. 침전 지층과 달리 노출지형은 그 지역의 연대를 단정 짓기 어렵다. 또한 대부분의 세계 암석화들은 노출지형으로 인해 또 다른 위험의 어려움에 처한 상황이다. 예를 들면 무루주가 암각화는 산성비로 부식되어 왔고, 이제는 이 지역 경제 개발로 인해 파괴의 위협에 노출되어 있다.

신석기 시대

구석기에서 신석기로의 이행은 인류 역사에 주요한 전환점이었다. 신석기는 기원전 9000~6000년 사이, 오늘날의 이라크에서 시작되었다. 당시 사냥과 채집의 유목생활에서 농경과 목축 등 비교적 안정된 삶으로 점진적인 변화가 일어났다. 농업 혁명(유목 집단에서 소규모 농경 공동체로의 변화)은 인간의 삶을 안정시키고 건축과 기술 발달을 이끌었으며 절기에 따라 새로운 작업 기술을 배워야 했다. 식량과 씨앗을 저장하기 위한 토기는 가장 중요한 유물이었다.

신석기 미술(Neolithic art)은 생활 양식의 급변을 반영한다. 구석기 사냥인의 혈기왕성하고 자연스런 미술은 신석기 농경민의 기하학적 추상으로 크게 바뀌었다. 대략 기원전 1만~3000년경 일상용품을 장식하는 추상 문양은 대체로 일관된 형식으로, 주요 모티프나 주제는 대개 동식물 형태에서 유래했다.

이란 평원 최초의 도시인 수사에서 출토된 〈사슴뿔이 그려진 도기잔〉(도판 15.8)을 예로 살펴보자. 견고한 띠는 간명한 장식 구역을 나눈다. 상부에는 고도의 추상적 표현으로 목이 긴 새들을 일렬로 그렸다. 그 아래는 반대 방향으로 떼를 지어 달리는 개들, 중심에는 삼각과 원형으로 추상화한 염소 이미지가 있다. 쇼베의 자연스런 황소와 수사의 염소를 비교하면 구석기 자연주의와 신석기 추상의 차이가 명확하다.

중국의 신석기 미술은 세련된 형태이다. 관서 지방 출토 〈유골단지〉(도판 15.9)는 보관 상태가 양호하다. 과감한 맞물림 도안 장식은 자연에서 관찰한 소용돌이를 추상한 것으로, 소용돌이 중앙은 아마도 조개껍데기 바닥의 형상일

것이다.

　대부분의 신석기 건축물은 원시적이다(도판 14.1 〈고인돌〉 참조). 중남부 잉글랜드의 〈스톤헨지〉는 세련된 예이다(도판 15.10). 1만 년 이상의 지층 위에 제일 먼저 외곽을 따라서 배수로와 제방이 세워졌다. 대략 기원전 3200년경이다. 제방(하단 우측)은 길을 차단하는데, 최북단 동지의 월출 방향과 나란하다. 고고학자들은 장례의식에서 중요한 방향이라고 생각한다. 제방과 거의 동시에 목조 구조물이 원형 외곽의 중심에 세워졌다.

　가장 마지막에 목조 구조물들을 거대한 돌로 교체했다. 19마일 떨어진 채석장에서 가져온 25톤 무게의 돌이다. 이 돌들은 목재 건축 기법을 응용했다. 말뚝을 박아 기둥을 세우고, 상인방을 올려서 반원주로 에워싼 형태를 이룬다. 프랑스 샤넬에서 발견된 것과 유사한 검과 도끼가 새겨져 있다. 사후(死後) 세계를 수호하는 여사제의 검과 도끼이다. 인근에 많은 매장물이 발견되었는데, 대부분 상처나 부상의 흔적이다. 수직 '힐 스톤'은 하지의 일출 방향으로, 우리가 보고 있는 사진

15.8 〈사슴뿔이 그려진 도기잔〉, 이란 수사, 기원전 4000년경. 테라코타에 채색. 높이 11¼″.
Musée du Louvre. RMN-Grand Palais.

15.9 〈유골단지〉, 중국 관서 지방, 신석기 시대, 기원전 2200년경. 채색된 장식의 토기. 높이 14⅛″.
The Seattle Art Museum. Eugene Fuller Memorial Collection (51.194).
Photograph: Paul Macapia.

15.10 〈스톤헨지〉, 영국 윌트셔, 기원전 2000년경.
ⓒ English Heritage (Aerofilms Collection).

밖으로 벗어난 길에 위치해 있다. 그런데 이 구조물의 기능은 무엇이었을까? 태양 신전이나 태음 신전, 혹은 농경 제의를 위한 것이었을까? 치료를 목적으로 하거나 죽은 이에 대한 존경의 표시로 세워졌을까? 스톤헨지의 기능은 논란이 되고 있지만, 이 모든 기능이 오랜 세월을 거치며 점진적으로 진화되어 왔을 것이다.

문명의 기원

유물들은 초기 문명이 세계 여러 지역에서 서로 다른 시기에 독자적으로 출현했음을 보여준다. 우리는 '문명'이란 용어를 문화 혹은 문화권과 구분하여 사용한다. 문명은 비교적 복잡한 사회 질서와 고도의 기술 발달이 이루어진 단계이다. 농경과 목축에 의한 식량 생산, 직업의 전문화, 문자,

납과 주석 등 청동 주물 생산이 주요 핵심요소이다. 이러한 발달로 농경 공동체와 도시의 협동 생활이 가능해졌으며, 청동기는 강한 무기와 거대 왕권을 만들었다.

4대 주요 문명 발상지는 비옥한 하곡이다. 이라크의 티그리스-유프라테스 강, 이집트의 나일 강, 서파키스탄과 인도의 인더스 강, 그리고 중국 북부의 황하이다(도판 15.1 지도 참조).

고대 메소포타미아와 이집트 문명은 시간상 거의 평행선을 이루는데, 기원전 4000년 전 발생하여 3000년간 지속되었다. 하지만 이 둘은 상당한 차이점이 있었다. 메소포타미아는 이집트보다 앞서 도시 문명이 발달했다. 이집트의 나일 강 유역은 외부로부터의 침입이 만만치 않은 사막으로, 이집트인들은 수천 년간 자치권을 누렸다. 반면 메소

포타미아의 티그리스-유프라테스 강 유역은 반복되는 외부 침입에 취약 지역이었다. 메소포타미아 지역은 여러 민족의 통치가 이어졌고, 저마다 고유한 예술 형태들을 발전시켰다.

메소포타미아

그리스인은 티그리스 강과 유프라테스 강 사이의 넓은 평원을 메소포타미아, 즉 '강 사이의 땅'이라고 불렀다. 오늘날 이 평원은 중앙 이라크 일부로 시리아와 터키의 국경 지대이다. 최초의 메소포타미아 문명은 수메르 평원의 남부 전역에서 발생했다. 수메르인은 세계 최초로 문자, 바퀴, 쟁기를 발명했다.

수메르는 제정일치(祭政一致)의 도시 국가들로, 통치자의 권위는 신권(神權)을 주장하는 사제에게 달려 있었다. 수메르인은 각 도시국가의 중심에 거대한 신전인 **지구라트**(ziggurat)를 세우고 자연신을 숭배했다. 수많은 초기 메소포타미아 도시들이 파괴되었지만 우르 남무의 〈지구라트〉(도판 15.11)처럼 침식을 거치면서도 여전히 군림하듯 남아 있는 곳도 있다. 성경에 기술된 바벨탑은 지구라트로 추측할 수 있다.

지구라트는 하늘과 땅을 연결하는 '신성한 산'의 개념을 구현했다. 태양에 구운 벽돌로 안을 채우고, 유약을 발라 구운 벽돌을 전면에 발랐다. 단단한 기단 위에 둘 혹은 그 이상의 단을 점차 줄여가며 쌓았다. 하늘에 가깝도록 높이 올리고, 도시 수호신의 거처이자 통치 사제와 여사제의 성역을 두었다. 돌이 부족했기 때문에 건물은 벽돌과 나무를

사용했다. 결과적으로 메소포타미아 건축은 거의 남아 있지 않다.

우리는 우아한 왕실 수금의 복원품을 통해서 수메르의 화려한 궁정생활을 상상할 수 있다. 왕실 〈수금〉(도판 15.12)은 고대 도시 우르의 왕 무덤에서 발굴되었다. 정면의 이야기판과 황소 머리는 원본이다. 수염이 덥수룩한 황소 머리는 왕권을 상징하는 것으로, 메소포타미아 미술에서 자주 볼 수 있다. 하프의 울림통에 상감(象嵌)된 황소와 다른 상상의 동물들은 단순한 이야기 구조로 그려졌다. 후기 그리스 이솝우화의 동물들처럼 인간의 역할을 맡고 있다. 맨 위에는 한 남자가 두 마리의 수염 난 황소를 안고 있다. 이는 수메르 문장(紋章)의 전형으로 후대 많은 문화권의 미술에 영향을 주었다. 맨 위와 염소가 전갈-사람의 시중을 들고 있는 아랫부분은 수메르 문학의 고전인 〈길가메시의 서사시〉에서 유래한 장면이 확실하다.

수메르 북부 메소포타미아 지역은 아카디아라고 불렀다. 대략 기원전 2300년까지 수메르에 산재한 도시국가들은 아카디아 왕의 통치권 아래에 있었다. 격조 있는 〈아카디아 통치자의 두상〉(도판 15.13)은 절대 군주의 초상조각이다. 이처럼 고도의 정교한 작업은 오랜 전통에서 발전한 것으로, 세련된 머리형과 율동적인 패턴은 수메르 양식의 영향을 보여준다. 준수한 얼굴은 고요하면서도 내적으로 충만한 힘을 표현한다. 형태 구조와 주의 깊은 관찰, 자연스런 표현이 최상의 조합을 이루며, 후기 메소포타미아와 이집트 미술의 특징을 보여준다.

메소포타미아는 지역 간 경쟁과 이방인의 침입, 군사력

15.11 〈지구라트〉, 이라크 우르 남무, 기원전 2100년경.
Photograph: Superstock, Inc.

15.12 〈수금〉, 우르 '왕의 무덤' RT 789에서 복원된 수금, 기원
전 2650~2550년경. 나무에 금, 청금석, 조개껍질, 은.
University of Pennsylvania Museum of Archaeology and
Anthropology, Philadelphia. Penn Museum object B17694,
image a. #150888, image b. #150029.

a. 명판 정면.

b. 울림통.

15.13 〈아카디아 통치자의 두상〉, 니느웨,
기원전 2300~2200년경. 청동. 높이 12″.
Photograph: Himer Fotoarchiv, Munich, Germany.

15.14 〈대 피라미드〉, 이집트 기자, 멘카우라 왕
의 피라미드, 기원전 2500년경/쉐프렌
왕의 피라미드, 기원전 2650년경/체옵스
왕의 피라미드, 기원전 2570년경.
Design Pics/Superstock.

의 부침(浮沈)이 끊임없었던 지역이다. 하지만 이러한 무
질서의 혼란 속에서도 문화적 전통을 발달시키고 계승시켜
왔다.

이집트

나일 강 유역은 양측으로 펼쳐진 사막으로 인해 외부의 영
향이 적어 이집트 고유의 독특한 건축, 회화, 조각 양식이
발달했다. 비교적 변화 없이 2500년간을 유지했는데, 이는
그리스도의 탄생에서 오늘날까지의 시간보다 더 오랜 기간
이다. 오늘날 급속한 문화와 기술 변화를 겪으며 사는 우리
가 이러한 예술적 정체성을 상상하기란 어려운 일이다.

〈대 피라미드〉(도판 15.14)는 이집트 문명 중 가장 인상

적인 것으로 기억할 만하다. 거대한 산과 같은 구조물은 신
왕(神王)으로 여겨진 통치자 파라오를 위한 무덤과 기념비
이다. 무수한 인력 부대가 엄청난 돌덩이들을 잘라서 그곳
으로 옮겨 쌓았다. 회반죽도 바르지 않고 피라미드 구조물
을 세웠다. 내부는 가장 견고하고 작은 묘실에 이르는 좁은
통로가 있다.

이집트인의 종교적 믿음은 내세의 삶을 강조했다. 신체
를 보존하고 죽은 자를 보살피는 일은 무덤 이상의 의미를
넘어 현세에서 연장된 삶을 위해 필수적이었다. 왕과 귀족
이 죽으면 신체를 바로 방부 처리했다. 그리고 유품, 도구,
가구를 피라미드나 지하묘소에 부장했다. 건축가는 납골당
의 접근을 막기 위해 고심했다. 결과적으로 오늘날 알려진

15.15 고대의 중동 지역.

기념비

이집트의 피라미드(도판 15.14 참조)는 가장 잘 알려진 기념미술의 예이다. 파라오를 위한 기념비로, 묘실은 죽은 이의 사후(死後)를 위한 부장품인 유물과 도구 및 가구로 채워졌다. 하지만 미술에서 기념비는 다양한 형태를 띤다. 인상적인 공공 건물이나 회화, 죽은 이를 기리는 설치물이나 제단 등이 그것이다. 기념비는 종교적 이유뿐 아니라 정치적 혹은 개인적 이유로 행해질 수 있다. 어떠한 이유건 중요하다. 왜냐하면 수천 년을 관통하는 인류

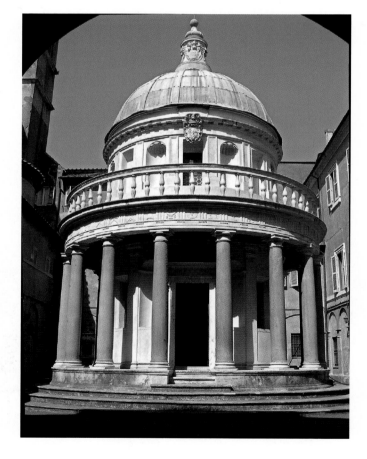

와 우리를 이어주며, 인생의 의미와 가치를 되새기기 때문이다.

로마 가톨릭은 사도 베드로를 로마 교회를 세운 최초의 사제로서 공경했으며, 그의 처형 장소로 알려진 곳에 기념비를 세웠다. 1502년 도나토 브라만테가 시공한 것으로, 이로써 르네상스 건축의 규범을 세웠다. 〈템피에토〉(도판 15.16) 혹은 '소성전(小聖殿)'은 로마 황제를 기념하는 고대 원형 기념비에 기반을 둔 것이다. 브라만테는 르네상스 미술의 전형(제17장 참조)으로, 엄숙

한 위엄을 창출하는 고전미와 맞닿은 작품을 창조했다. 그는 고전 건축물을 측량하고 단순성과 장식의 성공적인 균형을 이룬 건축 사례를 바탕으로 디자인했다. 16개의 단순한 기둥은 건물의 **벽기둥**(pilaster)에 반영된다. 브라만테는 벽기둥 사이에 현관과 니치를 깊숙이 두었다. 템피에토의 실내는 직경 15피트로, 예배하기에는 작은 크기로 실용성보다는 전시용이었다. **메토프**(metope, 기둥 위의 사각 장식 판)에는 기독교적 상징과 암시가 부조되어 있다. 비록 로마의 한편에 위치했지만, 그 위엄과 절제는 후대의 많은 건축가들에게 영향을 미쳤다.

템피에토가 종교적 인물의 삶을 기념하는 반면, 무명 혹은 익명의 누군가를 기리는 기념비도 있다. 워싱턴 D.C.의 알링턴 국립묘지의 무명용사 무덤을 예로 들 수 있다.

동시대 예술가 크리스티앙 볼탕스키의 작업은 세계 도처에서 빈번히 일어나는 엄청난 고통의 사건들을 기념한다. 그의 설치작 〈어느 누구의 소유도 아닌 땅〉(도판 15.17)은 뉴욕 파크애비뉴 무기창고의 사방 55,000피트를 가득 채웠다. 관람객들은 들어서자마자 녹슨 금속 상자, 폐기되고 방치된 기록서류의 잔해를 마주하게 된다. 다른 편에는

30톤의 중고 옷가지를 정사각형 깔판 밖까지 늘어놓았고, 중앙에는 버려진 옷을 25피트 높이로 쌓아놓았다. 정기적으로 크레인이 넝마들을 공중에 올렸다가 내동댕이쳤으며, 인간의 심장박동 소리가 배경에 울려퍼진다. 볼탕스키는 익명의 쓰레기들을 통해 소외된 기아, 내전, 테러와 쓰나미 등 잘 알려지지 않은 현시대의 생생한 재난에 관람객의 관심을 유도한다. 전시는 시(市) 공공 건물인 무기고에 설치되어 기념비적 성격을 더했다.

기념행위가 반드시 엄숙할 필요는 없다. 아말리아 메사 바인의 〈돌로레스 델 리오를 위한 제단〉(도판 15.18)을 예로 살펴보자. 이 설치는 할리우드 초기, 라틴아메리카 출신의 한 여배우에게 바치는 제단이다. 멕시코 출신인 돌로레스 델 리오는 무성영화를 시작으로 1933년 뮤지컬 〈플라잉 다운 투 리오〉로 최고의 스타덤에 올랐다. 1940~1950년대에는 국경을 넘어 멕시코 영화에서 여전히 명성을 떨쳤다. 이후 할리우드로 돌아와 TV에도 출연했다. 그녀의 미모와 귀족적 자태는 수십 년이 지나도 거부할 수 없는 매력이 있다.

〈오펜다〉는 전통적인 가정용 제단의 형태이다. 멕시코계 미국인들

15.16 도나토 브라만테, 〈템피에토〉, 로마 몬토리오의 성 베드로 교회, 1502~1510.
Photograph Patrick Frank.

이 매년 위령제 때 세상을 떠난 친족을 추모하기 위해 세우는 것으로, 정복 이전의 멕시코 토착 문화에서 유래한 관습이다. 예술가는 유명스타에 관한 작업을 갤러리에 설치함으로써 사적인 행위를 공적인 것으로 바꾸었다. 영화 스틸 컷과 광고물로 제단을 만들고 새틴 커튼과 레이스 망토, 숄로 장식했다. 필름 통, 마른 꽃, 반쯤 탄 초들을 바닥에 늘어놓았다. 주류 문화로부터 미(美)의 잉태를 축하하고 기념하는 제단이다. 메사 바인은 말한다. "두 문화에서 아름다움을 인정받은 돌로레스는 유럽적 미의 기준에서 배제되었던 치카노(멕시코계 미국인) 세대에게 힘을 주었다. 제단은 그녀의 신화적 아름다움과 그녀가 우리 문화에 기여한 바를 기꺼이 인정한다. 제단 위의 사물들은 그녀의 매력과 우아함, 용기를 상징하는 행위이다."[2]

15.18 아말리아 메사 바인,
〈돌로레스 델 리오를 위한 제단〉,
1984. 혼합매체 설치. 96″×72″×48″.

고대 이집트에 관한 대부분이 묘지에서 출토된 것이다.

이집트 건축가의 이름은 건물과 함께 알려졌다. 〈핫셉수트 여왕의 무덤〉(도판 15.19)은 잘 보존된 예로, 여왕의 시종장이자 건축가인 센무트가 설계했다. 위풍당당한 절벽과 비탈, 그리고 열주는 화려한 제의행사를 위한 우아한 무대 배경이다. 벽화와 부조는 핫셉수트 여왕이 자금을 모아 전설적인 신들의 탄생지이자 자신을 낳은 태양신 아멘을 찾아 떠난 탐험 여정을 이야기하고 있다. 장엄한 사원은 그녀의 통치 기간 중에 완성되었는데, 통치자로서 권위를 인정받기 위한 노력의 결과이다. 미술 역사상 최초로 여성 유명인의 탐험을 다룬 서사 미술이다.

이집트 조각은 치밀하고 견고한 구조 형상이 특징적이다. 이집트 건축과 마찬가지로 힘의 특질과 기하학적 명료성을 구현한다. 조각의 최종 형태는 돌 표면에 처음 스케치한 기하학적 작도에 따랐다. 〈멘카우라 왕과 카메레넵티 여왕〉(도판 15.20)의 조각가는 여전히 기하학적인 도안 전통을 따르는 한편, 인체해부학에 상당한 관심을 보였다. 형상의 표현력, 명료성, 그리고 항구한 안정성은 자연주의와 추상이 하나로 조화를 이룬 결과이다. 왕과 왕비는 정면 입상으로 형태상 엄격하게 왕실 초상의 자세를 따랐다. 게다가 형상은 온기와 생기를 표현하고 있다. 여왕은 동조와 애정의 손길로 왕에게 기대고 있다. 왼발을 앞으로 내밀고 선 포즈, 의례용 수염, 부조 형상은 이 시기 조각의 전형이다.

투탕카멘은 18세에 죽은 이집트 왕으로, 우리에게 가장

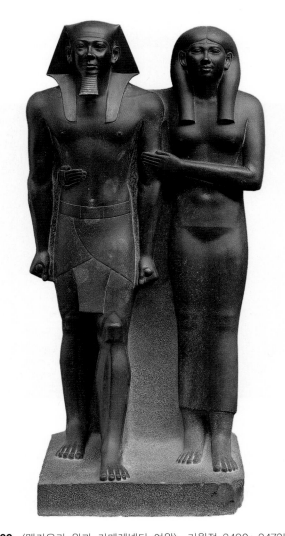

15.20 〈멘카우라 왕과 카메레넵티 여왕〉, 기원전 2490~2472년경. 이집트 기자 멘카우레 계곡의 사원. 경사암. 56″×22$\frac{1}{2}$″×21$\frac{3}{4}$″. Museum of Fine Arts, Boston. Harvard University. Boston Museum of Fine Arts Expedition 11.1738. Photograph ⓒ 2013 Museum of Fine Arts, Boston.

15.19 〈합셋수트 여왕의 무덤〉, 디르 엘 바흐리, 기원전 1490~1460년경. ⓒ Tom Till.

잘 알려진 인물이다. 왜냐하면 근대 발굴되었을 당시 이집트 왕의 무덤 가운데 유일하게 훼손되지 않고 고스란히 발굴되었기 때문이다. 작은 무덤이지만 출토 유물의 양이나 가치로 미루어볼 때, 최초의 파라오 시대부터 이집트에 왜 그토록 엄청난 도굴꾼들이 기승을 부렸는지 알 수 있다. 〈투탕카멘 왕의 가면〉(도판 15.21)은 수백 가지 무덤 출토품 가운데 하나일 뿐이다. 자연주의와 추상적 개념이 형태상 조화를 이룬 것으로 이집트의 특징을 확연히 보여준다.

이집트 예술가는 어느 매체를 사용하건 인물 형상을 완전 정면 혹은 완전 측면으로 묘사했다. 사물이나 신체 부위

럽지 않으면서도 풍성하게 표현했다. 평면 형태에 각 주제별 핵심요소들을 명료하고 특징적으로 그리고 있다. 귀족의 머리, 둔부, 다리와 발은 측면을, 눈과 어깨는 정면을 바라보고 있다. 인물 형상의 크기가 사회적 신분에 따라 결정되는, **위계적 구조**(hierarchic scale)에 따른 그림 방식이다. 귀족은 가장 크게, 그의 아내는 조금 작게, 그의 딸은 좀 더 작게 그렸다.

가족은 파피루스로 만든 배 위에 있다. 왼편의 식물이 파피루스이다. 전체 그림은 생명으로 충만한데, 수중 생물도 보여주려는 화가의 대단한 배려와 관심을 엿볼 수 있다. 세심하게 주의를 기울여 보면 곤충, 새, 물고기 종류도 알 수 있다. 그림 뒷면에는 고대 이집트 사제가 쓴 그림인 상형문자가 있다.

이집트 미술은 초기 그리스에 막대한 영향을 주었으며 그리스 미술은 이후 서양 미술에서 가장 중요한 양식의 하나로 발전했다.

15.21 〈투탕카멘 왕의 가면〉, 기원전 1340년경. 에나멜과 준보석에 금 상감. 높이 21¼″.
Photograph: Jürgen Liepe.

를 가장 특징적으로 보여줄 수 있는 각도에서 그림으로써, 시각의 우연성과 그에 따른 애매성을 피했다(도판 3.18 〈연못이 있는 정원〉 참조).

〈네바문 무덤 벽화〉(도판 15.22)의 사냥 장면은 특정 정보를 혼란스

15.22 〈네바문 무덤 벽화〉, 이집트 테베, 기원전 1450년경. 건식 회벽에 그림.
The British Museum ⓒ The Trustees of the British Museum.

다시 생각해보기

1. 가장 오래된 인간 형상의 조각은 언제 제작되었는가?

2. 신석기 문화와 관련하여 도기를 발명한 이유는 무엇인가?

3. 이집트 회화의 전형적인 양식적 특징은 무엇인가?

시도해보기

아이젠하워 대통령에게 헌정된 기념비가 2016년 완공될 계획이다. 그런데 건축가 프랑크 게리의 디자인이 논란이 되고있다. 기념비 사업 추진 측(http://www.eisenhowermemorial.org)과 반대 입장(http://www.eisenhowermemorial.net)을 살펴보자. 대통령을 기념하는 적절한 방식에 관한 의견을 피력해보라.

핵심용어

구석기 미술(Paleolithic art) 가장 오랜 원시미술로, 농경과 목축 이전의 구석기와 일치

신석기 미술(Neolithic art) 농경의 시도 이후, 청동기 발명 이전의 원시미술

암각화(petroglyphs) 보통 원시미술에서 바위 표면에 저부조로 조각한 형상 혹은 상징

위계적 구조(hierarchic scale) 부자연스런 비례와 크기를 사용하여 형상의 상대적 중요도를 나타낸다. 고대 근동과 이집트 미술에서 통례로 사용되었다.

지구라트(ziggurat) 정사각형이나 사각형을 차례로 올린 피라미드로 꼭대기에는 사원이 있다.

16 서양 고대와 중세

미리 생각해보기

16.1 고대 그리스와 로마의 예술적·건축적 혁신을 설명해보기

16.2 고대 미술의 특성을 그리스 로마의 문화적 가치들과 연관하여 설명하기

16.3 고대와 중세 건축물에 특징적으로 나타나는 건축적 요소들을 확인하기

16.4 중세 유럽의 예술과 사회에 미친 기독교의 영향에 대해서 논하기

16.5 초기 기독교, 비잔틴, 로마네스크, 고딕 예술의 시각적 특성들을 구별하기

16.6 예술가들이 예술을 통해 신성한 또는 종교적 관념들을 전달하는 다양한 방식을 비교하기

'아름다운'이라는 단어를 당신은 어떻게 정의하는가? 만약 당신의 정의가 어떤 이상적인 것 또는 완벽한 것이라는 의미를 포함한다면 당신은 고대 그리스의 영향을 받았다고 할 수 있다. 그리스가 서구 사회에 물려준 몇몇 개념은 오늘날에도 여전히 가치가 있다. 그리스와 로마의 문명은 기원전 5세기부터 로마가 기울기 시작한 5세기 후반까지 서양 문명을 지배했다. 이후 로마제국의 유럽 통치 기간에는 기독교가 부상했고, 기독교 신앙은 서양 미술에 다양한 새로운 주제들을 제공했다.

로마제국의 멸망과 르네상스가 시작된 15세기까지의 시기는 중세 시대라 불린다. 하지만 이 용어는 당대의 창의성에 딱 들어맞는 용어는 아니다. 이를테면 당신이 다니는 대학교는 중세 시대에 처음 등장한 기관이다. 한편 그 무렵 동유럽은 콘스탄티노플(오늘날의 이스탄불)에 중심지를 둔 비잔틴 제국의 통치하에 있었다. 비잔틴 기독교는 오늘날 동방정교회로 알려져 있다. 이런 이유로 하나 또는 그 이상의 형식을 갖는 기독교는 수천 년 동안 동서 유럽의 예술에 막대한 영향을 미쳤다.

그리스

그리스인들은 '인간'에 대한 태도를 기준으로 자신들을 다른 유럽·아시아 민족과 구별했다. 그들은 인류를 자연의 가장 우월한 창조물, 즉 물리적 형태에서 가장 완벽에 가까운 존재이자 이성의 힘을 부여받은 존재로 간주하였다. 그리스의 신들은 인간적인 약점을 지니고 있었고 그리스 사람들은 신과 같은 강인함을 갖고 있었다.

이러한 태도와 더불어 개인이라고 하는 새로운 개념이 중요하게 부각되었다. 그리스인들은 인간의 가능성과 성취에 주목했고 그러한 주목은 민주주의의 발전과 예술에서 인간 형상의 자연스러운 이미지가 갖는 완벽성으로 귀결되었다. 철학자 플라톤은 불완전해 보이는 일시적인 현실의 배후에 항구적이고 이상적인 형식이 있다고 가르쳤다. 따라서 이상적인 개별(자연이 만든 최상의 작품)을 창조하는 것이야말로 그리스 예술가들의 목적이 되었다.

그리스 문명은 크게 세 가지 시기로 전개되었는데, 아르카익 시대, 고전 시대, 헬레니즘 시대로 구분된다. 아르카익 시대(기원전 7세기 후반~5세기 초반)의 그리스인들은 이집트와 근동의 영향을 자신의 것으로 동화시켰다. 당시 그리스 문인들이 남긴 기록에 따르면 그리스 화가들이 조

16.1 〈유프로니오스 크라테르〉, 기원전 515년경. 테라코타. 높이 18″. 지름 21³/₄″.
Photograph Scala, Florence. Courtesy of the Ministero Beni e Att. Culturali.

각가들보다 더 유명했던 것으로 보인다. 그러나 당대의 회화 가운데 우리가 오늘날 볼 수 있는 것은 주로 도기 그림들이다. 그 외에는 드물게 남아 있는 벽화가 있을 뿐이다. 〈유프로니오스 크라테르〉(도판 16.1)는 그리스 도기 장인과 화가의 높은 작업 수준을 보여준다. 아르카익 '적화(red-figure)' 양식으로 제작된 도기 그림은 호메로스의 오디세이의 유명한 장면을 묘사했다. 죽은 트로이 전사 사르페돈의 피범벅이 된 육체는 잠과 죽음의 신에 의해 영겁의 세계로 운반된다. 화가 유프로니오스는 이 작품에 자신의 서명을 남겼다. **크라테르**(krater)라는 단어는 손잡이가 있는 그릇을 지칭하는데, 이 그릇은 제례에 사용하는 음료를 혼합하는 데 쓰였다.

그리스인들은 수많은 인체 크기의 남성 누드, 또는 옷을 걸친 여성 단독상을 제작한 개인들의 업적을 찬양했다. 아르카익 양식의 〈쿠로스〉(도판 16.2)는 견고한 정면 자세를 취하고 있는데, 그러한 자세는 이집트 조각에서 가져온 것이다. **쿠로스**(kouros)는 젊은 남성을 가리키는 그리스어이며, **코레**(kore)는 젊은 여성을 뜻한다. 이집트 〈멘카우라 왕과 카메레넵티 여왕〉(도판 15.20 참조)에서 멘카우라 왕과 쿠로스는 양자 모두 팔을 몸 측면으로 펼치고 서 있으며, 주

16.2 〈쿠로스〉 서 있는 청년의 조각상, 기원전 580년경. 대리석. 높이 76″.
The Metropolitan Museum of Art, New York. Fletcher Fund, 1932 (32.11.1). ⓒ 2013 Image The Metropolitan Museum of Art/Art Resource/Scala, Florence.

먹을 쥐고 왼쪽 다리를 앞으로 내딛고 있다. 몸의 무게는 두 발에 공평하게 분배된 것으로 보이고 두 눈은 공간을 응시하는 것 같다.

이러한 자세의 유사성에도 불구하고 그리스 조각상은 이미 이집트 작품과는 매우 다르다. 〈쿠로스〉는 초자연적인 지배자가 아니라 개인에게 바쳐져 있다. 그런 이유로 〈쿠로스〉는 그리스적인 문화 가치를 위해 이집트의 형식을 채택한 것이라고 해야 한다.

〈쿠로스〉 조각상이 제작되고 100년이 지나지 않아 그리

스 문명은 고전 시대(기원전 480~323)로 진입했다. 이 시기에 만들어진 그리스의 미적 원리들은 고전주의라는 개념에 토대를 제공했다. **고전미술**(Classical art)은 합리적 단순성, 질서, 감정의 절제를 강조한다. 이집트와 초기 그리스 조각상의 견고한 자세는 해부학과 좀 더 이완된 자세에 대한 지대한 관심에 자리를 내주었다. 고전기 그리스의 조각들은 점점 더 자연주의적으로 되었고 인간의 몸을 살아 있고 움직일 수 있는 것으로 보여주게 되었다. 물론 이상적인 인간해부학에 대한 관심은 여전히 유지하면서 말이다.

〈창을 든 사람〉(도판 16.3)으로 알려져 있는 작품은 그리스 고전주의의 훌륭한 사례이다. 조각가 폴리클레이토스는 완벽한 인체 비례에 관한 논문을 썼고 그 예시로서 이 작품을 제작했다. 그의 글과 본래의 작품은 지금은 남아 있지 않지만 기록과 복제품을 통해서 그 내용을 파악할 수 있다. 폴리클레이토스는 인체를 신성한 비율의 조화로운 집합으로 상정했다. 수많은 모델을 탐구한 결과 그는 자신이 인체의 이상적인 비례라고 생각했던 바에 도달하게 되었다. 그 사례로서 〈창을 든 사람〉은 현실 관찰과 수리적 연산을 결합한 것이다.

이 작품은 운동선수를 묘사하고 있다. 과거에 그의 왼쪽 어깨에는 창이 걸려 있었을 것이다. 고전기 미술의 전형으로서 이 인물상은 삶의 절정에 자리하며 어떤 흠결도 없다. 그것은 어떤 개인의 초상이라기보다는 이상적인 비전에 해당하는 것이다. 그는 균형을 의미하는 **콘트라포스토**(contrapposto) 자세를 취하고 한쪽 다리로 몸의 무게를 지탱하고 있다. 그리스인과 로마인들은 형상에 생명력을 불어넣기 위해 이 자세를 사용했다. 수백 년 후에 그들의 조각작품은 르네상스 예술가들에게 영감을 주었다. 르네상스 예술가들도 동일한 기법을 사용했던 것이다.

도시국가 아테네는 고전기 그리스 문명의 예술과 철학의 중심지였다. 도시 상부의 아크로폴리스라 불린 거대한 암반 위에 아테네 사람들은 〈파르테논〉(도판 16.4)을 세웠다. 파르테논은 인류의 가장 위대한 구조물 가운데 하나이다. 인근에 세워진 신성한 건물 중에서도 가장 큼직한 〈파르테논〉은 아테나 파르테노스에 바쳐진 성소였다. 아테나는 지혜와 신중한 전쟁의 여신이자 아테네 해군의 수호신이었다. 폐허로 남아 있는 지금도 〈파르테논〉은 그것을 창조한 인간들의 이상을 끊임없이 드러내고 있다.

파르테논을 설계한 익티누스와 칼리크라테스는 구성의

16.3 아르고스의 폴리클레이토스, 〈창을 든 사람(도리포로스)〉, 기원전 5세기. 그리스 원작의 로마 시대 복제품, 기원전 440년경. 대리석. 높이 6′66″.

Museo Acheologico Nazionale, Naples, Italy. akg-images/Nimatallah.

a. 북서쪽에서 본 파르테논.

16.4 익티누스와 칼리크라테스, 〈파르테논〉,
아크로폴리스, 아테네, 기원전 448~432.
Both photographs: Duane Preble.

b. 남서쪽에서 본 파르테논.

기둥-보 구조에 기초한 이집트 신전 설계의 전통을 따랐다(도판 14.3 참조). 신전의 의식은 동쪽 입구 정면에 배치된 제단 위에서 거행되었다. 내부 공간에는 40피트 높이의 아테나상이 자리하고 있었다. 건물의 축은 섬세하게 계산되어 아테나의 탄신일에 동쪽에서 떠오르는 태양이 동쪽 출입구를 통해 우뚝 솟은 금빛 조각상(지금은 사라져 없다)을 완전하게 조명할 수 있게끔 했다.

파르테논은 그리스 전통의 기초인 세련된 명료성, 조화, 활기를 시연한다(도판 16.4a). 파르테논의 비례는 조화비에 기초를 두고 있다. 높이에 대한 동서 양끝 폭의 비례는 약 4 : 9이다. 폭과 건물 길이의 비례 역시 4 : 9에 해당한다. 기둥 지름과 기둥 사이의 공간의 관계 역시 4 : 9로 나타낼 수 있다.

건물의 주요 선 가운데 어떤 것도 정확하게 직선이 아니다. 기둥은 중심 위쪽에서 미세하게 불룩해 있는데, 이로써 기둥은 실제 직선일 때보다 좀 더 직선처럼 보인다. 이것을 **배흘림**(entasis)이라 부른다. 이러한 배려를 통해 전체 구조는 두드러진 우아함을 지니게 되었다. 심지어 출입구 계단과 상부조차 미세한 곡선으로 구성되었다. 빛 반대쪽에서 보이는 모서리 기둥은 다른 기둥에 비해 지름이 조금 큰데 이것은 강한 조명 아래서 배경이 사라지는 효과를 염두에 둔 것이다. 기둥의 축 선은 상부에 대해 안쪽으로 조금 기울여져 있다. 만약 이 선들을 공간으로 확장하면 건물 상부의 1.6킬로미터 정도 떨어진 지점에서 수렴할 것이다. 이러한

16.4c 〈라피테스와 켄타우로스의 전쟁〉, 파르테논 메토프, 기원전 440년경. 대리석. 높이 67³/₄″.

예기치 않은 변형들은 의식적으로 확인하는 것이라기보다는 몸으로 느끼는 것으로서 시각적 착시를 보정하며 건물에 가시적인 매력을 더한다.

파르테논의 조각적 프로그램은 당시 문명의 특징적인 양상을 보여준다. 아테네는 페르시아의 침입에 저항하는 전쟁을 승리로 이끌었고 다른 그리스 도시들로부터 받은 전쟁비용에서 전쟁을 치루고 남은 여비를 파르테논 건축에 썼다.

열주 상부의 전체 건물을 따라 설계자들은 '메토프'라 불리는 평탄한 사각의 패널을 설치했다. 메토프 역시 그리스 문명에 특징적인 것이다. 파르테논 메토프의 주제는 〈라피테스와 켄타우로스의 전쟁〉(도판 16.4c)이다. 고대 신화에서 라피테스는 이성의 지배를 받는 종족이었던 반면 켄타우로스는 폭력적이고 예측 불가능한 종족이었다. 켄타우로스가 라피테스의 여왕을 납치하자 라피테스 족은 전쟁에 나서 켄타우로스를 패퇴시켰다. 고대의 전쟁에서 질서와 이성이 승리를 거둔 것과 마찬가지로 민주적인 그리스가 독재국가 페르시아를 물리친 것이다. 그런 의미에서 파르테논의 메토프는 그리스 세계관의 궁극적인 승리를 확고히 하기 위한 것이었다.

고전 시대의 막바지(기원전 4세기 후반)에 그리스 조각가

16.5 〈메디치의 비너스〉, 기원전 3세기경. 대리석. 높이 5′.

들은 〈창을 든 사람〉의 고상하고 진지한 이상주의에서 벗어나 좀 더 감각적인 방향으로 작업을 바꿔나가게 된다. 〈메디치의 비너스〉(도판 16.5)는 이 무렵 가장 유명한 조각가 프락시텔레스가 제작한 기원전 4세기 그리스 원작을 로마시대에 복제한 것이다. 여신의 누드는 이전 시대에 제작되지 않았던 것이다. 이 작품의 세련된 옆모습과 겸손한 자태

프리즈
아키트레이브
주두

주신

토대

도리아　　　이오니아　　　코린트

16.6　건축 오더들.

는 인간 형상을 이상화한 그리스 미술의 특성을 나타낸다. 이 조각작품은 이후 여성적 이상을 나타내는 작품으로 여겨졌고 수많은 작품에 큰 영향을 미쳤다. 여기에는 그에 반발했던 20세기 페미니스트 작가들도 포함될 것이다.

그리스인들은 세 가지 건축 오더를 발전시켰다. 도리아, 이오니아, 코린트 오더가 그것이다(도판 16.6). 각각의 오더는 건축 요소와 비례의 조합으로 구성되어 있다. 각 오더를 확인하는 데 가장 많이 언급되는 세부가 바로 기둥 상부의 **주두**(capital)이다. 오더에 따라 특징적인 주두 유형이 있다. 도리아식 주두는 가장 먼저 나온 것인데 단순하고 기하학적이며 견고하다. 이오니아식 주두는 도리아식보다 높고 좀 더 장식적이다. 코린트식 주두는 복잡하고 유기적이다. 이 가운데 파르테논은 가장 먼저 출현한 도리아 오더를 따르고 있다.

기원전 4세기 후반 그리스 도시국가들이 쇠퇴하자 지중해의 미술도 달라졌다. 그리스 미술은 여전히 강력한 영향력을 발휘하고 있었으나 그리스 외부의 주문자들을 위한 작품제작이 늘기 시작했다. 이 무렵의 지중해 미술을 지칭하는 단어가 바로 **헬레니즘**(Hellenistic)이다. 이 단어는 '그리스와 닮은'이라는 뜻을 지니고 있다. 고전 시대로부터 헬레니즘 시대로의 변천은 도시국가 아테네의 쇠퇴와 일치한다. 아테네는 이웃 도시국가인 스파르타와의 쓸데없는 전쟁에 나섰다가 쇠망의 길을 걸었고, 이후 절대 군주제의 마케도니아가 부상하여 그리스 전역을 점령했다. 대부분의 역사가들은 헬레니즘 시대가 대략 알렉산더 대왕의 죽음(기원전 323)에서 시작하여 로마의 이집트 점령(기원후 30)까지 계속되었다고 본다.

헬레니즘 시대에 예술은 좀 더 역동적인 것이 되었다. 또한 이 시대의 미술에는 이상화하는 경향이 줄어들었다. 일상생활, 역사적 내용, 초상화 같은 것이 미술의 일반적인 주제가 되었다. 고전 시대의 미술과 대조적으로 헬레니즘 시대의 미술은 좀 더 표현적이고 작품에는 과장된 동작이 자주 나타난다.

〈라오콘 군상〉(도판 16.7)은 헬레니즘 시대의 원작을 로마 시대에 복제한 것이다. 그리스 신화에서 라오콘은 전쟁 기간 중 목마를 트로이에 들이는 것을 반대했던 트로이의 사제였다. 훗날 라오콘과 그의 아들들은 뱀의 공격을 받게 되었는데 트로이 사람들은 이를 신들이 라오

16.7　〈라오콘 군상〉, 1세기경, 기원전 1~2세기에 제작된 그리스 원작의 로마 시대 복제품. 대리석. 높이 95¼″.
Musei Vaticani, Rome. Photo Scala, Florence.

콘의 예언을 부정하는 기호로 해석했다. 작품에서 라오콘과 그의 아들들은 위계적 비례 관계에 있다.

그리스 조각의 합리주의, 명확성, 절제는 몸부림치는 동작, 극심한 고통에 시달리는 얼굴 표정, 감정적·물리적 괴로움을 드러내는 긴장 등에 자리를 내주게 되었다. 이 작품이 1506년 이탈리아에서 발굴되었을 때 청년 미켈란젤로는 그에 직접적인 영향을 받게 되었다.

로마

헬레니즘 시대는 로마가 부상한 시기이다. 로마는 지중해 세계의 새로운 강자였다. 2세기경에 로마는 서양 세계의 핵심 권력이 되었다. 전성기 로마제국의 영역은 서유럽, 북아프리카, 근동 지역뿐만 아니라 지중해 해안을 포괄한다. 여러 개성적인 민족과 문명을 아우른 로마의 통치 방식은 질서와 현실 정치에 대한 로마인들의 천재성을 보여준다. 로마 문명은 여러 면에서 우리 삶에 영향을 미쳤다. 여기에는 법과 정부 체계, 달력, 축제, 종교와 언어 같은 것들이 두루 해당된다. 로마예술은 거대한 제국을 운영하려는 욕구를 반영하고 있다.

로마인들은 현실적이었고 그리스인들에 비해 덜 이상적이었다. 그들의 예술에는 이러한 특성이 나타난다. 그들은 그리스의 미술작품들을 존경하고 수집하고 모사했으나 그들의 예술이 순전히 모방적인 것은 아니었다. 〈노인의 두상〉(도판 16.8)과 같은 로마 공화정 시대의 초상조각은 고도로 개성적인데 이러한 특성은 그리스 조각에서는 좀처럼 찾아볼 수 없는 것이다. 미화 없이 있는 그대로 묘사하는 로마의 양식은 가족 성소와 제단을 위해 조상들의 얼굴을 왁스로 떠낸 데스마스크의 관습에서 유래한다. 훗날 이러한 이미지들은 대리석으로 조각되어 오래도록 간직되었다. 로마 조각가들은 개개 인간의 얼굴에 개성을 부여하는 얼굴 세부와 불완전성을 관찰하고 이를 섬세하게 기록했다. 심지어 영웅들에게 바쳐진 로마의 공공 기념비조차 비교적 사실적이다. 대표적인 사례가 바로 〈프리마 포르타의 아우구스투스〉(도판 2.16 참조)이다.

로마 최고의 예술적 성취는 토목공학,

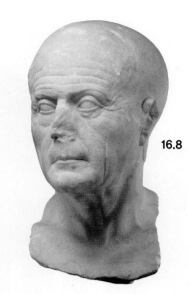

16.8 〈노인의 두상〉, 이탈리아, 기원전 25~기원후 10. 대리석. $13\frac{3}{4}'' \times 6\frac{15}{16}'' \times 9\frac{3}{4}''$. The J. Paul Getty Museum, Villa Collection, Malibu, California.

도시계획, 건축이다. 로마인들이 창조한 실용적·종교적 구조물들은 매우 인상적인 아름다움과 장중함을 지니고 있으며 이는 훗날의 서양 건축에 막대한 영향을 미쳤다. 로마 건축의 가장 두드러진 특성은 아케이드, 반원통형 볼트와 돔에 사용된 반원형 아치이다(도판 14.5~14.8에 있는 다이어그램 참조).

〈콜로세움〉(도판 16.9)은 로마 공공 건축 프로젝트의 빼어난 사례이다. 귀족이었던 플라비우스 가문이 70~80년간 건설한 콜로세움은 원래 플라비우스 원형극장으로 알려져 있었다. 타원 고리 형태의 콜로세움 토대는 높이가 44피트인데 콘크리트로 제작했다. 구조물은 벽돌과 돌, 대리석 블

16.9 〈콜로세움〉, 로마, 70~80.
© John McKenna/Alamy.

16.10 〈판테온〉, 로마, 118~125.

a. 입구에서 본 광경.

© Vincenzo Pirozzi, Rome.

b. 평면도.

c. 단면도.

록으로 만들었다. 건물 외부는 3층의 둥근 아치 열주로 구성되었는데 각 층에는 서로 다른 건축 오더가 적용되었다. 아래층들의 둥근 아치는 콘크리트 반원형 볼트로 열려 있다. 건물은 주로 검투사 경기나 사냥 같은 오락 공간으로 사용되었다. 콜로세움은 5만~75,000명의 관객을 수용했는데 이는 오늘날의 스포츠 스타디움에 맞먹는 규모이다. 중세 시대에 외부 대리석의 상당 부분이 소실되었기 때문에 정확한 규모는 추측하기 힘들다. 플라비우스 가문은 콜로세움을 세워 자신의 공적 이미지를 강화하고 그럼으로써 자신의 통치를 정당화하고자 했다.

로마인들은 반원형 아치와 볼트 구성을 결합한 콘크리트의 구조적 사용법을 발전시킴으로써 거대한 실내 공간을 창출할 수 있었다. 모든 신에게 봉헌된 신전 〈판테온〉(도판 16.10)에서 로마 건축가들은 돔 형태의 광대한 내부 공간을 창조했다. 이 건물은 기본적으로 반구형 돔으로 덮인 원통형 구조물로 입구는 하나인데 이 입구는 **포르티코**(portico)

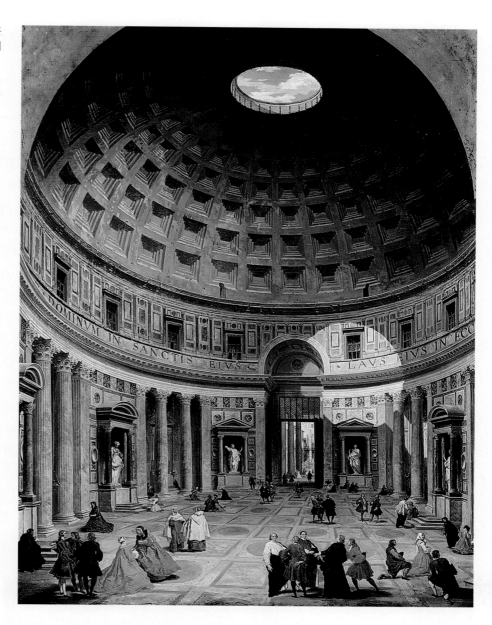

16.11 조반니 파올로 파니니, 〈로마 판테온의 내부〉, 로마, 1734년경. 캔버스에 유화. 50 1/2×39″.
National Gallery of Art, Washington, D.C., Samuel H. Kress Collection, 1939.1.24.

라 불리는 열주형 현관의 형식을 갖추고 있다. 〈판테온〉의 내부는 다소 어둡고 사진촬영이 쉽지 않은 관계로 여기서는 1734년에 제작된 유명한 회화를 소개한다(도판 16.11).

〈파르테논〉과 같은 그리스 신전이 사제들을 위한 내부 성역과 실외의 종교 의식을 위한 초점 모두를 위해 설계된 것과는 달리, 〈판테온〉은 웅장하고 장엄한 내부 공간으로서 지어졌다. 그것은 한때 화려했던 외부를 보완한 것이다. 로마인들은 많은 사람을 수용할 광대한 내부 공간을 창출하기 위해 돔과 볼트(아치형 천장) 건물을 발전시켰다.

거대한 돔을 떠받치는 〈판테온〉의 둥근 벽면은 돌과 콘크리트로 쌓아 만들었는데 두께가 20피트에 달하며 외부에 벽돌을 쌓았다. 돔은 상부로 갈수록 두께가 줄어들며 내부 표면은 **코퍼**(coffer)로 불리는 오목한 정사각형 패턴으로 채워졌다. 코퍼는 구조를 가볍게 하면서 동시에 강화하는 효과가 있다. 원래 금으로 덮여 있던 코퍼 천장은 천국의 돔을 상징한다. 바닥에서 정상부까지의 길이는 143피트로 지름의 길이와 일치하며 이로써 〈판테온〉은 가상의 구형 공간으로 된다. 개방되어 있는 돔의 정상부는 원형창, 또는 눈(eye)으로 불리며 지름은 30피트이다. 그것은 실내를 조명하고 환기하는 역할을 담당한다. 다수의 방문객들이 〈판테온〉에 진입하면서 느끼게 되는 경외심은 글로 묘사할 수 없을 뿐 아니라 외부나 내부 광경을 묘사한 광경으로도 환기할 수 없다.

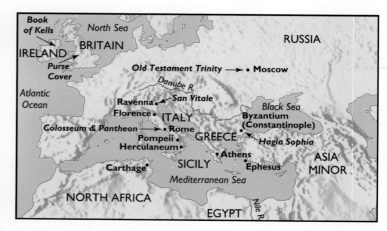

16.12 117~1400년까지의 유럽.

16.13 〈로마 회화〉, 1세기. 폼페이 보스코레알레에 있는 판니우스 시니스토르의 빌라 침실 유적. 회반죽 위에 프레스코. 높이(평균) 8'.

Metropolitan Museum of Art. Rogers Fund, 1903. N. inv.: 03.14.13a-g ⓒ 2013 Image copyright The Metropolitan Museum of Art/Art Resource/Scala, Florence.

벽화는 로마인들의 사치에 대한 애호를 보여준다. 현존하는 로마 회화의 대부분은 79년 베수비오 산의 화산 분화로 묻힌 (따라서 보존된) 폼페이, 헤르쿨라네움, 그리고 다른 도시들에 있다. 1세기 로마 예술가들은 자연 풍경이나 도시 광경을 묘사한 회화에서 깊이를 나타내는 후기 그리스의 회화전통을 따르고 있었다. 나폴리 인근의 빌라에 그려진 〈로마 회화〉(도판 16.13)는 헬레니즘 벽화에서 계승한 원근법 형식으로 복잡한 도시 풍경을 그렸다. 로마 회화에 전형적으로 나타나는 후퇴선은 보편 공간의 감각을 자아내기 위해 서로 체계적으로 연결되어 있지도 않고 거리의 증가에 따라 크기가 줄어드는 효과를 능숙하게 사용하고 있지도 않다. 즉 여기에는 1점 투시 원근법도 공간의 후퇴도 적용되지 않았다. 아마도 화가는 단순히 관객이 형상과 패턴, 색채와 다양한 크기들이 다양하게 뒤섞인 양상을 즐기기를 원했던 것 같다. 로마제국의 쇠망 이후 3차원의 재현은 더 이상 관심의 대상이 되지 않았고 그에 대한 지식도 잊혀졌다. 그것이 재발견되어 하나의 과학적 체계로서 발전한 것은 천 년의 세월이 지난 후인 르네상스 시대에 이르러서이다.

16.14 〈그리스도와 사도들〉, 초기 기독교 프레스코. 이탈리아 로마 성 도미틸라 카타콤. 4세기 중엽.

Photograph Scala, Florence.

초기 기독교와 비잔틴 미술

로마인들은 처음에는 기독교를 낯선 종교로 간주하여 법으로 억제하고자 했다. 따라서 그리스도의 추종자들은 개인 저택이나 **카타콤**(catacomb)이라 불리던 지하의 무덤에서 신앙생활을 영위하고 그곳에 자신의 예술을 감춰두어야 했다. 초기 기독교 미술은 그리스 로마 형상 회화를 단순화하는 한편, 그리스도와 성경 등장인물들의 이미지와 상징을 통한 스토리텔링을 새롭게 강조하는 방식을 취했다. 〈그리스도와 사도들〉(도판 16.14)에서 수염이 없는 그리스도는 로마 원로원 의원처럼 차려입은 모습인데 그를 둘러싼 제자들보다 다소 크게 묘사되었다.

313년 콘스탄티누스 황제가 기독교를 공인할 무렵, 로마인들의 태도가 크게 달라졌다. 로마의 영광도 빠른 속도로 쇠퇴했다. 물질 세계의 안정성에 대한 신뢰가 무너지자 기독교가 제시한 정신적 가치를 따르는 사람들이 늘어났다. 이러한 방향 전환을 나타내기 위하여 콘스탄티누스는 새로운 유형의 황제 초상을 선보였다. 〈콘스탄티누스의 머리〉(도판 16.15)가 그것이다. 한때 거대한 신체의 일부였던 머리는 황제의 권위를 나타내는 이미지이지만 큼지막한 눈과 뻣뻣한 이목구비는 내적인 정신의 삶을 표현하고 있다. 얼굴 특징, 특히 눈의 묘사에서 드러나는 후기 로마의 양식은 초기 로마 초상작품들의 자연주의와는 현저히 다른 것으로, 콘스탄티누스의 초월적 응시는 〈노인의 두상〉(도판 16.8 참조)에서 사실적으로 묘사된 찡그린 눈과 뚜렷한 대조를 이룬다.

330년 콘스탄티누스는 로마제국의 수도를 로마에서 동쪽에 있는 도시, 비잔티움으로 옮겼다. 그는 이 도시를 재건하고 이름도 콘스탄티노플(오늘날의 이스탄불)로 바꿨다. 그는 명확히 인식하지 못했지만 이러한 조처로 로마제국은 2개로 나뉘게 된다. 395년 로마제국은 공식적으로 분할되었고 황제 한 사람은 로마에, 또 다른 황제는 콘스탄티노플에 머무는 상황이 되었다. 콘스탄티노플은 이윽고 비잔티움으로 알려지게 되었다. 이 도시는 비잔틴 제국, 또는 동로마제국의 수도였다. 그다음 세기에 서로마제국은 게르만 족의 계속된 침입에 시달리게 되었다. 게르만 족은 476년 황제의 도시 가운데 하나인 로마를 완전히 손에 넣었고

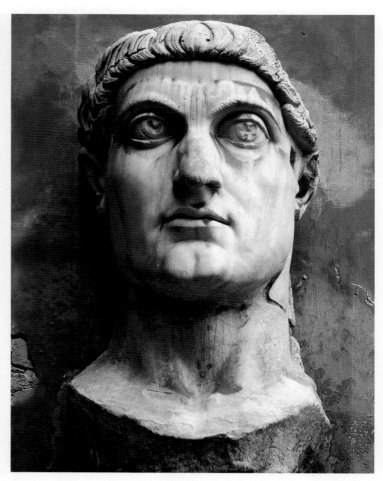

16.15 〈콘스탄티누스의 머리〉, 312년경. 대리석. 높이 8′.
Museo dei Conservatori, Rome. Photograph: Duane Preble.

이로써 서로마제국은 종말을 맞게 된다. 이민족들의 공격이 계속되는 상황에서 군사반란, 내전으로 약화된 서로마의 정치 공동체는 쇠퇴했고 유럽은 중세라 불리는 새로운 시기에 접어들게 된다.

하지만 동로마제국은 붕괴되지 않았다. 실제로 비잔틴 제국은 15세기까지 건재했다. 로마제국의 기독교적 지속으로서 구축된 비잔티움은 풍요롭고 개성적인 예술 양식을 발전시켰고 이는 오늘날 동유럽 동방정교회의 모자이크와 회화 및 건축으로 이어졌다.

콘스탄티누스는 기독교의 공인 외에도 많은 일을 했다. 특히 그는 대규모 건축 프로그램을 후원했다. 따라서 후기 로마와 비잔틴 제국 초기에 기독교 미술과 건축은 최초로 만개하게 되었다. 예를 들어 기독교인들은 공적 신앙의 장소로 로마 **바실리카**(basilica), 또는 공회당을 채택했다. 본래의 로마 바실리카는 측면에 기둥이 늘어서 있는 길쭉한 복

16.16 〈옛 성 베드로 바실리카〉, 로마, 320~335년경.

a. 재구성 드로잉.
Kenneth J. Conant, Old St. Peter's Basilica, Rome. Restoration Study.
Courtesy of the Frances Loeb Library, Harvard Graduate School of Design.

b. 옛 성 베드로 바실리카의 실내 광경. 프레스코. 이탈리아 로마 산 마르티노 아이 몬티.
Photograph: Scala, Florence/Fondo Edifici di Culto-Min. dell'Interno.

c. 평면도

도형 건물로 끝에 반원형 **앱스**(apse)를 갖추고 있었다. 이 공간에는 정부 기관들과 법정이 설치되었다. 로마에 있는 〈옛 성 베드로 바실리카〉(도판 16.16)는 초기 기독교 성당 가운데 하나이다. 이 건물의 긴 중앙 통로는 현재 **회중석**(nave)라 불리는데, 로마 건물처럼 앱스에서 끝난다. 여기에 기독교인들은 제단을 두었다.

그리스 로마 신전의 장엄한 외양과 대조적으로 초기 기독교 성당은 내부에 초점을 두고 세워졌다. 이 성당들의 소박한 외부는 내부의 빛과 아름다움에 대한 어떤 힌트도 제공하지 않는다.

거대한 교회 건물이 급속도로 세워지게 되면서 그 벽면을 채울 큼지막한 그림과 장식에 대한 수요가 발생했다. 이에 따라 초기 기독교 성당에 가장 널리 적용된 것이 바로 모자이크 기법이다. **테세레**(tesserae)라 불리는 색유리와 대리석 조각들을 벽이나 바닥에 붙이는 기술은 이미 다른 문명에도 알려져 있었으나 초기 기독교인들은 좀 더 작은 테세레를 보다 넓은 범위에, 그리고 다채롭게 붙여나갔다. 이로써 그들은 새로운 광휘와 화려함을 얻을 수 있었다.

베니스에서 남쪽으로 80마일 떨어져 있는 옛 로마 도시, 라벤나에 있는 성당에서 우리는 초기 기독교 양식이 비잔틴 양식으로 변화하는 양상을 확인할 수 있다. 404년 게르만 족의 침입을 피해 로마 황제는 수도를 라벤나로 이전했

다. 서로마제국이 476년에 멸망할 때도 라벤나는 중요한 행정상의 중심지로 남아 있었다. 하지만 540년 동로마 황제 유스티니아누스가 콘스탄티노플의 군대를 파견해 이 도시를 재점령했다. 그는 라벤나를 이탈리아 반도에 있는 비잔틴 문명의 명소로 탈바꿈시켰다.

라벤나에 있는 〈산 비탈레 성당〉(도판 16.17a~b)은 6세기 비잔틴 성당의 대표작이다. 실내 벽면 대부분을 덮고 있는 반짝이는 모자이크 구성은 종교적 인물과 사건, 그리고 유스티니아누스 황제와 테오도라 황후(도판 16.17c)의 형상을 묘사한 것이다. 이렇게 종교적 권위와 정치적 권위가 혼합된 가운데 유스티니아누스 황제와 테오도라 황후의 배후에는 후광이 그려졌는데 이는 그리스도와 성모의 비유이다. 둘 다 황실 의복에 보석 장식을 갖추고 있다.

길게 늘여진 추상화된 인물 형상은 기독교인이자 황제 또는 황후인 인물들의 자연적이라기보다는 상징적인 묘사

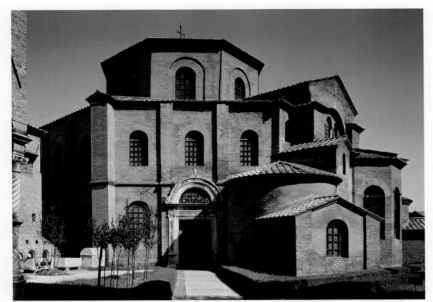

a. 외부.
Photograph: Scala, Florence.

b. 평면도.

c. 테오도라 황후(세부), 모자이크.
ⓒ Cameraphoto Arte, Venice.

d. 앱스 모자이크.
akg-images/Cameraphoto.

이다. 눈을 강조하는 것은 앞서 〈콘스탄티누스의 머리〉에서 본 대로 비잔틴의 양식화된 표현 방식이다. 인물 형상들은 짙은 윤곽선을 지니고 있으며 양식화된 음영법으로 묘사되었다. 공간은 오로지 중첩을 통해서만 암시되었다. 형상과 배경의 관계는 평면적이고 장식적인 풍요로움으로 가득하다. 모두 **비잔틴 미술**(Byzantine art)의 전형적인 특징이다.

초기 기독교 시대의 미술은 현재도 진행 중인 논쟁의 영향하에 있었다. 그것은 이미지 제작을 금지한 성경 구절을 따르는 이들과 성스러운 이야기를 전달하기 위해 그림을 필요로 했던 사람들 간의 논쟁이다. 비잔틴 양식은 그림을 통해 문맹자를 교화하면서도 고정된 이미지 제작을 금한 성경의 계율을 지키는 방식으로 전개되었다. 비잔틴 이론에 따르면 고도로 양식화된(추상화된) 이미지와 장식적인

이미지는 자연주의적 작품과는 달리 현실의 인간과 혼동될 수 없다. 그 결과 로마 회화에서 발견되는 자연주의와 깊이 감은 점차 비잔틴 양식화에 자리를 내주게 되었다.

산 비탈레 성당 내부의 앱스 모자이크(도판 16.17d)에서 황제를 나타내는 자주색 옷을 입은 그리스도는 구체 위에 앉아 있다. 이 구체는 우주를 상징한다. 그는 수염이 없고 고전 시대의 신들과 같은 모습이다. 그리스도는 오른손으로 다른 성인들, 천사들과 함께 성경의 낙원에 서 있는 성 비탈레에게 왕관을 수여하고 있다. 이 모든 인물 형상들의 겉모습은 어느 정도 로마 미술에 연원을 두고 있지만 동시에 비잔틴 양식을 간직하고 있다. 그들은 부동자세로 서서 정면을 곧장 응시하고 있다. 그들은 천국의 장엄함을 지니며 인간적 관심을 초월하는 것처럼 보인다.

8~9세기에 비잔틴 제국은 성상파괴주의 논쟁으로 황폐해졌다. 이 시기에 종교적 이미지에 대한 토론은 폭력적으로 돌변했다. 비잔틴 황제 레오 3세는 그리스도와 성모, 성자와 천사 이미지 모두를 파괴하라고 명령했다. 레오 3세와 그의 일파는 그러한 이미지들이 우상숭배를 고무한다고 믿었다. 그것이 신성한 존재가 아니라 이미지를 숭배하게 한다는 것이다. 곧 그들은 **성상파괴자**(iconoclasts), 또는 이미지 파괴자라고 불리게 되었다. 그들은 이미지를 소유한 자들을 찾아내 때리고 눈을 멀게 했다. (성상파괴자가 모든 장식을 금한 것은 아니다. 그들은 이를테면 십자가 보석 장식이나 잎으로 무성한 낙원 그림들은 허용했다.) 반면 이미지를 찬성하는 **성상옹호파**(iconophiles)는 그리스도가 신이자 인간인 것과 마찬가지로 그리스도의 이미지는 정신적인 것과 물질적인 것을 결합한다고 주장했다.

황제의 명령은 일사분란하게 관철되지 않았다. 하지만 논쟁은 백 년 넘게 지속되었고 그 결과 로마 가톨릭 교회와 동방정교회 사이에 간극이 생겼다. 그것은 또한 정치적인 투쟁이었다. 성상파괴자는 화려한 이미지들로 부유했던 지역 수도원에 대한 황제의 우위를 확고히 하고자 했던 것이다. 논쟁은 843년 테오도라 황후가 레오의 명령을 공개적으로 번복함으로써 마무리되었다.

논쟁이 가라앉자 〈하기아 소피아〉 돔 내부는 새로운 종류의 이미지, 즉 우주의 지배자로서 그리스도 또는 **판토크라토르**(Pantocrator)의 이미지로 장식되었다. 〈하기아 소피아〉의 모자이크(현재는 파괴되어 남아 있지 않다)는 시칠리아 몬레알레 성당과 같은 소규모 비잔틴 성당에 영향을 미

16.18 〈판토크라토르 그리스도와 성모, 성자들〉, 앱스 모자이크. 시칠리아 몬레알레 성당. 12세기 후반.
Photograph: Scala, Florence.

쳤다. 몬레알레 성당의 모자이크 〈판토크라토르 그리스도와 성모, 성자들〉(도판 16.18)은 위계적 크기 구성을 갖는 전형적인 비잔틴 양식을 지니고 있다. 여기서 그리스도는 아래에 있는 성모, 그리고 열을 맞춰 서 있는 성자들, 천사들에 비해 훨씬 크게 표현되었다.

10세기에서 11세기로 이어지는 시기에 비잔틴 미술가들은 개성적인 양식을 창조했다. 그것은 동방정교회의 정신을 표현하면서 동시에 화려한 궁궐의 요구에도 부응하는

양식이었다. 이 양식은 우리가 지금까지 살펴본 대로 후기 로마제국의 초기 기독교 미술에 뿌리를 두고 있다. 하지만 그것은 또한 동방의 영향을 흡수한 것이다. 특히 이슬람의 평면적 패턴과 비재현적 디자인의 영향이 컸다. 비잔틴 성당 장식의 위계적 크기 구성과 인물 배치 역시 동방의 영향을 받은 것이다.

동방정교회의 전통 안에서 작업하는 많은 화가와 장인들은 지금도 비잔틴 양식을 따르고 있다. 성직자들은 성화의 도상을 면밀하게 감독하며 개인적인 해석은 거의 용인하지 않는다. 동방정교회의 예술가들은 종교적 인물의 신체적 특성이 아니라 상징적·신비적 양상을 드러내는 데 역점을 둔다. 인물들은 정해진 공식에 따라 화면 위에 그려진다. 도상으로 지칭되는 작은 그림은 신성한 이미지들이다. 이 단어는 이미지 또는 그림을 지칭하는 그리스어 *eikon*에 기원을 둔다. 그것은 그 자체로 숭배되는 것이 아니라 헌신의 감정을 불러일으킨다. 몸에 지니고 다니는 도상 회화는 모자이크와 프레스코 전통에서 유래한 것이다.

동방정교회 양식의 비교적 엄격한 양식적 제약 속에서도 종종 요구된 가독성을 충족시키면서도 강력한 감정을 불러일으키는 도상을 제작한 예술가가 있었다. 러시아 역사에서 가장 존경받는 인물 가운데 하나인 안드레이 루블료

16.20 비잔틴 화파, 〈둥근 왕좌에 앉은 성모와 아기예수〉, 13세기. 패널 위에 템페라. $32^1/_8 \times 19^3/_8$″. National Gallery of Art, Washington, D.C. Andrew W. Mellon Collection, 1937.1.1.

16.19 안드레이 루블료프, 〈구약의 성 삼위일체〉, 1410년 경, 패널 위에 템페라. $55^1/_2 \times 44^1/_2$″. Photo Scala, Florence.

프가 대표적인 사례이다. 그의 〈구약의 성 삼위일체〉(도판 16.19)는 믿음의 조상 아브라함이 훗날 천사로 변할 3명의 나그네를 대접하는 이야기를 묘사한 것이다. 기독교인들은 이 이야기를 성 삼위일체 교리의 전조로 간주했다. 루블료프는 미묘한 얼굴과 길게 늘여진 신체 표현을 통해 이 장면에 상냥함과 다정함을 불어넣었다. 지금은 많이 훼손된 상태임에도 밝은 색채들은 작품을 더욱 강렬하게 만든다.

도상 회화인 〈둥근 왕좌에 앉은 성모와 아기예수〉(도판 16.20)의 디자인은 원형 형상과 직선 패턴에 기초하고 있다. 성모의 머리는 뒤쪽 후광의 둥근 형상을 반복하고 있다. 천사가 등장하는 동일한 크기의 원들은 왕좌의 좀 더 큰 원을 반향한다. 인물들이 입고 있는 의복의 선과 형상들은 그 아래에 있는 신체를 거의 드러내지 않는다. 성모가 앉아 있는 왕좌를 둘러싼 금빛 배경은 신성한 빛을 상징한다. 거대한 건축물처럼 묘사된 왕좌는 천국의 여왕이라는 성모의 지위를 상징한다. 현명한 작은 인간으로 등장한 그리스도는 천상의 초자연적인 어머니 무릎 위에 있다.

하나님에게 봉헌될 만한 가치를 지니고 있어야 했기에 도상들은 통상 귀중한 재료들로 만들어졌다. 여기서는 배경을 금박으로 성모의 의복을 값비싼 청금석으로 장식했다.

유럽의 중세

서로마제국 멸망 후 천 년의 기간을 중세라고 부른다. 이 시기는 로마제국의 멸망과 15세기 그리스 로마 이념의 재생, 즉 르네상스의 중간에 있기 때문이다. 이 시대에는 초월적인 성당들뿐만 아니라 여러 영역에서 기억에 남을 만한 예술작품들이 탄생했다.

초기 중세미술

중세 초기의 미술은 초기 기독교 미술이 새로운 영향, 곧 침입자들의 예술을 흡수한 형태를 취했다. 유라시아의 초원을 활보하던 많은 유목민들은 중국 서북부에서 중부유럽까지 생활 영역을 확대해나갔다. 기원전 2000년경에 시작된 그들의 이주는 중세 시대까지 계속되었다. 그리스인들은 이 유목민들(과 다른 비그리스인들)을 '야만인(barbarians)'이라고 불렀다. 우리는 유목민들의 위협에 시달렸던 지중해와 근동, 중국인들이 남긴 유물과 기록을 통해 그들을 알 수 있을 따름이다. 중국의 만리장성과 영국의 하드리아누스 성벽은 이들 침입자들을 막기 위해 세워진 것이다.

문자언어의 결핍은 유목민들의 평가에서 불리하게 작용한다. 그렇지만 최근의 고고학적 연구결과들은 그들을 야만인이라고 불렀던 고대의 편견들을 수정할 필요성을 제기한다. 중앙아시아의 유목민들은 야만적이기는커녕 독특한 기마 문명을 만들었다. 그들은 사냥이나 채집, 정착지에서의 농경생활에 의존하지 않았다. 그들은 무역 네트워크를 발전시켰고 세련된 종교 의식을 갖추고 있었다.

〈원뿔형 받침대상의 둥근 쟁반〉(도판 16.21)은 말 앞에 무릎을 꿇고 앉아 컵을 들고 있는 한 남성을 보여준다. 말과 인간은 모두 완벽하게 정지된 상태로서 양자의 고요하면서도 강력한 상호작용은 아직까지 비밀로 남아 있는 서사적 의

미를 시사한다. 중앙아시아의 귀족 무덤에서 발굴된 이 청동받침대 위에는 향이나 제물을 올렸을 것이다.

유목민의 금속 작업은 종종 대단한 기술을 과시한다. 이 예술작품들은 자주 옮겨졌을 뿐만 아니라 내구성이 좋고 놓은 가치를 지니고 있었기 때문에 그 양식이 광범위한 지역으로 확산되었다. 영국 서포크의 서턴 후 무덤에서 발견된 금과 에나멜로 만든 〈지갑 덮개〉(도판 16.22)는 6세기 이스트 앵그리안(East Anglian) 왕의 것이었다. 모티프의 독특한 전개는 그것들이 상이한 원천에서 유래한 것임을 알려준다. 마주 보고 있는 두 동물 사이에 서 있는 인간의 모티프는 유목 문명에서 이스트 앵그리아로 전해진 것이다.

장식적인 유목 양식과 기독교의 만남은 아일랜드에서 제작된 복음서에서 가장 분명하게 확인할 수 있다. 아일랜드는 로마제국에 속한 적이 없고 5세기에 로마화되지 않은 상태에서 기독교를 받아들였다. 로마제국의 멸망을 전후로

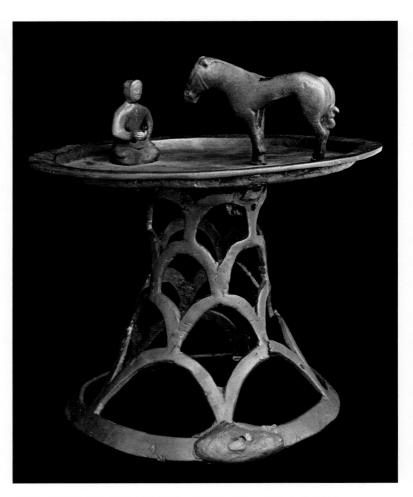

16.21 〈원뿔형 받침대상의 둥근 쟁반〉, 기원전 5~3세기, 청동. 높이 $10^{7}/_{8}''$.
Central State Museum of the Republic of Kazakhstan, Almaty. Inv. KP8591.

16.22 〈지갑 덮개〉, 영국 서포크 서턴 후 무덤 출토, 655년 이전.
금과 에나멜. 길이 7¹⁄₂″.

한 혼란의 시대에 아일랜드의 수도원은 유럽 교육과 예술의 중심지가 되었고 그곳에서 다수의 성경 필사본이 제작되었다.

이 필사본들의 첫 글자들은 시간이 지나면서 점차 장식되었다. 그것은 처음에 여백으로 옮겨졌으나 이내 별개의 페이지상에서 제작되었다. 이 장려한 첫 페이지는 라틴 복음서를 포함한 〈켈스의 서〉(도판 16.23)에서 예수 탄생을 전하는 성 마태오 설명의 도입부이다. 그것은 '키-로 모노그램'으로 알려져 있다. 그리스어 그리스도의 첫 두 글자 (*XP*)로 구성되어 있기 때문이다. 그것은 그리스도 또는 기독교를 나타낸다. 두 글자 *XP*와 그리스도의 탄생 이야기를 시작하는 라틴어 단어 2개를 제외한 대부분의 페이지는 풍요롭고 복잡한 나선들과 미세한 엮임들(interlacings)로 채워져 있다. 매듭과 소용돌이를 유심히 살펴보면 X의 왼쪽에서 천사들을, P에서는 인간의 머리를 아래쪽에서는 고양이와 쥐들을 볼 수 있다.

로마네스크

양식 개념으로서 **로마네스크**(Romanesque)는 11~12세기 유럽에서 로마인들의 석재 구성 원칙들, 특히 둥근 아치와 반원통형 볼트를 소생시킨 기독교 건축물을 가리키는 단어로 처음 사용되었다. 지금 이 용어는 이 시기 서유럽의 모든 중세미술에 적용된다.

16.23 키-로 모노그램(XP), 〈켈스의 서〉 페이지, 8세기 후반.
피지 위에 잉크와 안료. 12³⁄₄″ × 9¹⁄₂″.
The Board of Trinity College, Dublin Ms. 58, fol. 34r.

로마네스크 미술은 봉건주의와 수도원생활의 지배하에 있던 서유럽에서 발전했다. 봉건제도는 다양한 지역 집단 대표자들 사이에서 맺어진 사적 계약을 통한 봉사 제공의 복잡한 시스템을 수반하고 있었다. 수도원은 종교 활동 공간을 제공하는 외에도 적대적 세계로부터의 피난처 제공, 교육의 중심지로서의 역할을 떠맡았다.

먼 곳에서 방문한 대규모의 성지 순례단으로 인해 대형 교회의 필요성이 생겨났다. 둥근 아치와 볼트를 자유롭게 사용해서 만든 로마네스크 건축은 견고한 안정성의 감정을 창출한다. 성당의 지붕은 여전히 목재였으나 점차 석재 볼트가 화재에 취약한 목재 천장을 대신하기 시작했다. 성당에는 새로운 구조들이 적용되었고 이로써 성당은 로마의 인테리어와 매우 유사해졌다. 로마네스크의 다양한 지역 양식들은 공통적으로 거대한 성채 같은 벽면들로 인해 안전하다는 느낌을 준다.

로마네스크 성당의 가장 두드러진 특징은 상상력으로 충만한 돌조각들이며 이것들은 건축의 일부이다. 그 주제와 모델은 금박 필사본의 미니어처 회화에서 가져왔다. 하지만 조각가들은 거기에 점차 초기 중세작품에는 부재했던 자연주의의 요소를 더하게 되었다. 성당의 부조들은 양식화된 순박한 성경의 인물들뿐만 아니라 기이한 짐승들과 장식적인 식물 형태들을 아울렀다. 성당 중앙 출입구 위에는 가장 큼지막하고 정교한 인물상이 배치되었다. 그러한 인물상은 로마 시대 이래 가장 거대한 조각상이라 할 만한 것이다.

조각가들은 표준적인 인간비례로부터의 일탈을 통해 〈오순절의 그리스도〉(도판 16.24)에서처럼 인물상에 상징적인 형식을 부여할 수 있었다. 프랑스 베즐레에 위치하는 생 마들렌 성당 출입구 위쪽에 조각된 그리스도의 부조는 신비한 에너지와 열정을 간직하고 있다. 신자들이 성당에 출입하는 회중석 위쪽에 새겨진 이미지는 사도들과 모든 기독교인들에게 그의 말씀을 전하는 그리스도를 나타낸 것이

16.24 〈오순절의 그리스도〉, 프랑스 베즐레 생 마들렌 성당, 1125~1150. 석재. 팀파눔의 높이 35 1/2′.
Hervé Champollion/akg-images.

다. 규모 면에서 다른 인물들보다 크게 묘사된 그리스도의 이미지는 그의 상대적인 중요성을 보이기 위한 것이다. 조각가는 그리스도의 머리를 표준보다 작게 만들고 전체 형상은 길게 늘임으로써 기념비적인 특성을 얻었다. 정밀한 곡선과 나선들로 묘사된 의복의 소용돌이치는 주름은 상상의 선 에너지를 나타낸 것이다. 그리스도와 사도들 주변에는 세상의 인간들을 묘사했다. 둥근 메달처럼 생긴 영역들에서는 황도 12궁, 그리고 그와 연관된 매달의 과제를 확인할 수 있다.

고딕

로마네스크 양식은 백 년 정도 지속되다가 1145년경에는 **고딕**(Gothic) 양식에 자리를 넘겨주게 된다. 양식 변동을 가장 극명하게 보여주는 것은 건축이다. 가령 로마네스크의 둥근 아치는 고딕의 첨두아치로 대체되었다. 플라잉 버트레스의 등장으로 배가된 새로운 혁신은 가장 극적인 종교 건축의 등장으로 귀결되었다.

고딕 성당은 중세 기독교신학과 신비주의에서 유래한 새로운 믿음의 시대를 표현한다. 빛으로 충만한 위로 높이 솟은 구조물은 유쾌한 영혼의 고양이라는 감각을 환기하며 지상의 구속을 이겨낸 정신의 승리를 상징한다. 고딕 성당의 내부에서 신자들은 가시적인 천상의 도시에 도달했다고 느낄 수밖에 없다.

〈샤르트르 대성당〉(도판 16.25a)와 같은 고딕 성당들은 공동체 삶의 중심지였다. 많은 경우에 성당은 마을 사람 모두를 동시에 수용할 수 있는 유일의 실내 공간이었다. 따라서 성당은 회합, 공연, 종교의식의 장소였다. 물론 성당의 가장 중요한 기능은 예배와 참배였다. 성당은 샤르트르 마을에 우뚝 서 있었고 그 높은 첨탑은 멀리서도 보였다.

마을 공동체 전체가 〈샤르트르 대성당〉의 건축에 협조했다. 시작을 같이 한 사람들은 끝내 그 완성된 모습을 볼 수가 없었지만 말이다. 성당은 적어도 300년 이상 계속해서

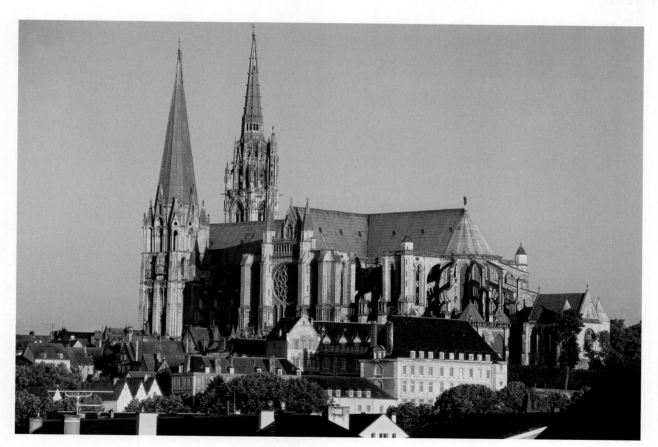

16.25 〈샤르트르 대성당〉, 프랑스 샤르트르, 1145~1513. 성당 길이 427′, 남쪽 탑의 높이 344′, 북쪽 탑의 높이 377′.
 a. 남동쪽에서 본 광경.
 ⓒ John Elk, Ⅲ.

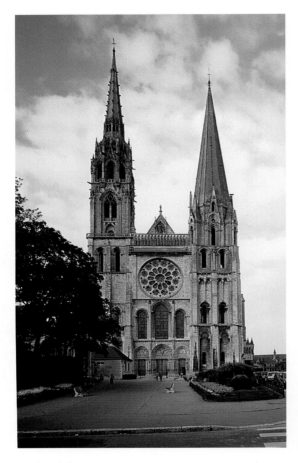

b. 서쪽 파사드.
Photograph: Duane Preble.

는 은유이다. 스테인드글라스 창문(도판 16.25c)은 독특한 기독교적 방식으로 초월적 기능을 수행했다. 스테인드글라스의 이미지는 회중석을 시간에 따라 변하는 색채의 향연으로 채웠다. 〈샤르트르 대성당〉에서 '프랑스의 장미'로 알려진 북쪽의 눈부신 장미창은 성처녀 마리아에게 바쳐진 것이다. 왕좌에 자리한 성처녀는 천상에 위계에 따라 비둘기와 천사들, 성인들에 둘러싸여 있다(도판 14.12의 실내 사진 참조).

〈샤르트르 대성당〉은 다른 많은 중세 성당들과 마찬가지로 순례의 장소였다. 순례자들은 통상 서쪽 입구로 진입해 측면 통로로 나아갔다(도판 16.25d). 그들은 제단 뒤쪽의 벽면을 따라 이동했다. 제단에는 성인들의 유물을 간직한 자그마한 예배당이 자리하고 있었다. 여기서 가장 유명한 유

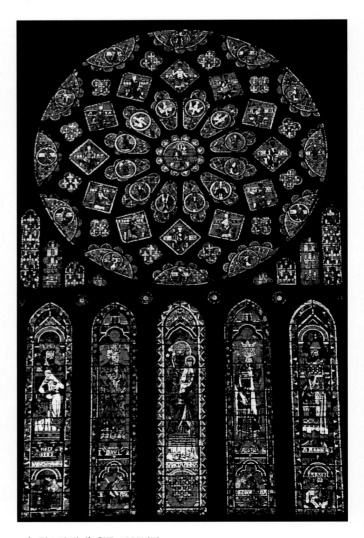

c. '프랑스의 장미', 창문, 1233년경.
Photograph: Duane Preble.

성장, 변모해 나갔다. 성당의 기초 계획은 대칭적·논리적으로 세워졌으나, 그 완성작인 성당 건축물은 수수께끼 같은 풍부한 복잡성을 지니고 있다. 쉽게 전체성을 파악할 수 있는 고전 시대의 〈파르테논〉과는 매우 다른 양상이다.

완전한 고딕 시스템에 기초한 최초의 성당 가운데 하나인 〈샤르트르 대성당〉는 유럽 고딕 건축의 표준을 보여준다. 〈샤르트르 대성당〉의 서쪽 파사드(도판 16.25b)는 고딕의 초기 양상이 후기 양상으로 전환되는 과정을 보여준다. 육중한 아래쪽 벽면과 둥근 아치로 장식된 정문은 12세기 중엽에 만들어진 것이다. 왼편의 북쪽 탑은 1506년 원래 있던 탑이 붕괴되자 16세기 초에 후기 고딕 양식으로 재건되었다. **플랑부아양**(flamboyant)이라고 부르는 불꽃처럼 생긴 복잡한 곡선은 후기 고딕 양식의 특성이다.

고딕의 구조적 진보가 추구하는 기본 목적은 교회를 빛으로 가득 채우는 것이다. 여기서 빛은 신의 현전을 나타내

물은 옷 조각인데 그것은 성모가 그리스도를 낳은 밤에 걸쳤다고 알려진 베일의 일부로 알려져 있다.

〈샤르트르 대성당〉의 서쪽 입구 중앙 출입구 오른편에 있는 구약의 예언자, 왕과 왕비의 조각상들(도판 16.25e)은 현존하는 초기 고딕조각상 가운데 가장 인상적인 작품이다. 왕과 왕비는 그리스도의 고귀한 유산을 나타내면서 동시에 당대 프랑스 군주를 기리는 것이다. 왼쪽의 예언자는 하나님의 사도로서 그리스도의 사명을 나타낸다. 능동적이고 감정적인 로마네스크 조각과는 달리 고딕의 조각상들은 수동적이고 고요하다. 그들의 길게 늘여진 형태는 수직성을 강조한 건축의 지향에 호응하고 있다.

이 조각상들은 전체 계획 가운데 일부지만 뒤쪽 기둥들로부터 떨어져 서 있다. 옷을 걸친 그들의 몸, 특히 머리는 인간의 특성을 드러내는 일에 대한 관심이 증대되고 있음을 드러낸다. 그러한 관심은 궁극적으로 자유롭게 서 있는 인물상의 등장으로 이어졌다.

성당은 수도원장 쉬제르의 이상을 표현한다. 쉬제르는 고딕 양식의 출발점에 있는 인물이다. 그가 고딕 양식을 시작한 생 드니 수도원 교회 입구 정면에 쉬제르는 다음과 같은 글을 새겨넣었다. 여기에는 교회의 정신적 목적에 대한 그의 이상이 담겨 있다.

당신이 누구든 이 문을 찬양하려 한다면
문에 있는 금이나 비용 따위가 아니라 그 노동을 찬양하라.
고귀한 노동은 빛난다. 고귀하게 빛난다.
노동은 그 신실한 빛으로 영혼을 비춘다.
영혼은 참된 빛, 그 속에서 그리스도가 문이신 참된 빛으로 인도된다.
금빛 문은 내부의 자연을 선언하노니
둔중한 영혼도 그 감각적인 것을 통해 진리로 고양된다.
그것은 깊은 곳에서 나와 빛으로 올라갈지니.[1]

d. 라틴 십자가에 따른 평면계획.

e. 구약의 예언자, 왕과 왕비, 1145~1170년. 서쪽 입구의 문설주 조각상.
Photograph: Duane Preble.

예술은 우리를 형성한다 : 경배와 제의

신성한 것에 다가가기

서양 세계에서 종교건축은 〈파르테논〉(도판 16.4 참조)과 같은 그리스 신전이든, 고딕 성당(도판 16.25 참조)이든 예배의 공간으로서 중요하다.

다른 문명에도 이와 동일한 충동, 곧 건축을 통해 사람들을 신성한 것으로 이끌려는 충동이 존재한다. 가령 이슬람 세계에서는 이러한 유형의 가장 경외심을 불러일으키는 건축물들이 세워졌다. 이란에 있는 〈셰이크 로트폴라 모스크〉(도판 16.26)는 17세기에 세워진 것인데 매우 특별한 아름다움을 지니고 있는 건축이다. 돔 아래에 있는 둥

16.27 빌 비올라, 〈해변이 없는 바다〉, 2007. 비디오/사운드 설치, 고화질 비디오 삼면화. 베니스 산 갈로 성당 설치 장면.
Photograph: Thierry Bal.

16.26 〈셰이크 로트폴라 모스크〉, 이란 이스파한, 1603~1619. 실내.
Photograph: Jonathan Bloom and Sheila Blair.

근 창살문이 상대적으로 어두운 실내를 조명한다. 구불구불한 터키 몰딩으로 틀 지워진 8개의 첨두아치는 공간에 기본적인 시각적 리듬을 제공한다. 자기 타일이 벽면을 채우고 있는데 그중에는 이슬람 경전 구절이 적혀 있는 것도 있고 꽃과 식물줄기가 어울려 유기적 형태를 이루고 있는 것도 있다. 명확한 구성요소로서 정돈된 매력적인 색채와 눈부신 패턴들로 인해 건물 내부는 경건함과 풍부함을 결합하여 기념비적인 효과를 창출하고 있다. 이 모스크의 문으로 진입하는 신도들은 고도로 섬세한 장식들로 채워져 화려하기 이를 데 없는 또 하나

의 세계로 인도된다. 아치와 장식적인 요소들의 기저를 이루는 질서와 리듬은 신자들로 하여금 신(알라), 곧 우주의 건축가이자 통제자의 존재를 깨닫게 하기 위해 고안된 것이다.

빌 비올라의 〈해변이 없는 바다〉(도판 16.27)에서 전통은 현대와 만난다. 이 작품은 비올라가 2007년 이탈리아 베니스의 작은 교회 건물에 설치한 것이다. 건물은 더 이상 종교예배의 공간으로 사용되지 않지만 여전히 3개의 큼지막한 대리적 제단이 남아 있다. 예술가는 각 제단 상부에 플라스마 스크린을 설치하고 서로 연관된 슬로우 모션

필름 세 편을 상연했다. 각 스크린에는 백인, 흑인이 흐릿하게 등장하는데 그들은 천천히 걸어서 관객에게 다가온다. 어느 순간 이 인물들은 얇은 물줄기를 통과하고 물에 흠뻑 젖게 되면서 완전한 색채를 지닌 삶에 이르게 된다. 얼마간 물을 뚝뚝 떨어뜨리며 서 있던 인물들은 천천히 뒤로 돌아 물을 통과해 그들이 나온 흐릿한 깊이 속으로 되돌아간다. 관객들은 이 세 인물이 두 영역 간의 상징적 이동을 상연하는 것을 지켜본다. 하나는 가까이 있는 생생한 색채의 세계이고 다른 하나는 멀리 있는 좀 더 음울한 세계이다. 물리적 세계와 정신적 세계의 지시물들은 좀 더 파악하기 쉽다. 물세례는 탄생과 죽음을 나타낸 것이다. 작가는 이 작품을 이렇게 설명한다. "비디오 시퀀스는 개인들이 천천히 어둠으로부터 나와서 빛으로 이동하고 마침내 물리적 세계로 진입하는 과정을 기록합니다. 그렇지만 한번 육화된 존재는 자신의 존재가 한정된 것임을 깨닫고 궁극적으로 물질 존재로부터 돌아서서 그들이 처음 나온 곳으로 돌아가야 합니다. 이러한 순환은 끝이 없는 것입니다".[2] 이 작업의 상징적 의미는 그리스도의 부활이 수세기에 걸쳐 찬양된 교회에 잘 간직되어 있다.

카리브해에 있는 아이티의 여러 예술 형태들은 아프리카적인 것과 기독교적인 것을 결합한 부두교(vodou religion)의 예술욕구를 나타낸다. 부두의 의식은 영적 세계의

16.28 〈마라사〉, 부두의 의식에 사용된 깃발, 섬유 장식.
30″×30 1/2″.
ⓒ Collection of the Figge Art Museum; gift of the Marcus L. Jarrett Family 1995.1. Image courtesy of the Figge Art Museum, Davenport, Iowa.

출입구를 나타내는 신성한 쌍둥이, 또는 마라사의 기도로 시작한다. 그들이 바로 깃발(도판 16.28)의 주제이다. 깃발에서 2개의 짙은 수직선은 신성한 작패를 나타낸다. 중앙에서 보이는 십자 형태는 교차로 내지 문지방을 가리킨다. 이것은 현실 세계와 영적 세계의 경계이며 쌍둥

이는 이곳을 지킨다. 쌍둥이는 교차로에 도착한 숭배자들을 초대하여 그들이 음악과 춤을 통해 영적 세계로 진입하도록 한다. 펼친 깃발은 숭배자들을 향한 제식 참석의 권유

를 상징한다. 모든 부두 의식에 등장하는 쌍둥이의 기념일은 12월 6일이다. 이 날은 로마 가톨릭 교회에서 모든 어린이의 수호자인 성 니콜라스의 축일이다.

1. 고전기 그리스 조각의 기본 특성은 무엇인가?

2. 로마 건축이 개척한 구조적 혁신은 무엇인가?

3. 로마네스크 건축과 고딕 건축의 가장 중요한 차이는 무엇인가?

〈그리스도와 사도들〉(도판 16.14)의 그리스도 묘사를 〈판토크라토르 그리스도와 성모, 성자들〉(도판 16.18)의 그리스도 묘사와 비교해보자. 서로 다른 이미지를 나타내기 위해 예술가들이 사용한 기법은 무엇인가?

핵 심 용 어

고딕(Gothic) 주로 12~15세기까지 서유럽에서 지배적으로 나타나는 건축 양식으로 첨두아치, 리브 볼트, 플라잉 버트레스가 특징이다.

고전미술(classical art) 고대 그리스와 로마의 미술로, 특히 기원전 5세기에 번성한 그리스 예술 양식을 가리킨다. 합리적 단순성, 질서, 그리고 감정의 절제를 강조한다.

로마네스크(Romanesque) 9~12세기 유행한 유럽의 건축 양식으로 둥근 아치와 반원통형 볼트가 특징이다.

바실리카(basilica) 로마의 공회당, 3개의 통로와 한쪽 끝, 또는 양쪽 끝에 앱스가 있다. 기독교인들은 그들의 교회에 바실리카 형식을 차용했다.

성상파괴자(iconoclast) 비잔틴 예술에서 신성한 인물의 이미지 제작이 우상숭배를 야기한다면서 반대한 사람들

카타콤(catacomb) 고대 로마의 지하 무덤

쿠로스(kouros) 아르카익 그리스에서 제작된 서있는 젊은 남성의 누드 조각상

크라테르(krater) 고전 그리스 미술에서 손잡이가 달린 입이 넓은 그릇으로, 제의에 사용할 와인과 물을 섞는 데 사용했다.

17

유럽의 르네상스와 바로크

일반적으로 걸작으로 여겨지는 대부분의 작품은 르네상스 시대에 제작되었다. 오늘날까지도 반향을 불러일으키는 작품을 창조하기 위해 야심만만한 **르네상스**(Renaissance)의 예술가들은 기술적인 발전과 심오한 주제를 결합했다. 그 후 서구 역사에서 특히 역동적인 시기였던 **바로크**(Baroque) 시대에 예술가는 미술작품을 제작하는 수단과 주제를 확장했다. 뒤이은 **로코코**(Rococo) 시대에는 바로크 양식에 비해 보다 장식적이고 유희적인 정교화 작업이 이루어졌다. 르네상스와 바로크 시대에 발전된 기술과 태도는 20세기에 이르기까지 영향력을 미쳤다.

르네상스

중세의 종교적인 열정이라는 유럽에서 발생한 태도의 변화는 점차로 논리적 사고와 **인문주의**(humanism)라는 새로운 철학적·문학적·예술적 움직임에 의해 도전받았다. 주요한 인문주의 학자들이 신학적 관심을 포기한 것은 아니었지만, 그들은 삶의 세속적인 차원을 지지했고 지적이고 과학적인 물음을 추구했으며 그리스와 로마의 고전 문화를 재발견했다. 인문주의적 사고는 신적이거나 초자연적인 것들이 아니라 인간에 가장 큰 중요성을 부여한다. 인문주의

자들은 문제들을 해결하기 위해 신이 부여한 지혜를 사용함으로써 인간의 잠재적 가치와 능력을 강조하고 신의 영감을 받기보다는 이성적인 해법을 찾고자 한다.

이후 문화의 초점은 점차 신으로부터 인간과 현세로 이동했다. 많은 유럽인에게 르네상스는 성취와 세계 탐험의 시기였다. 다시 말해 세계와 무한한 잠재력을 가진 것으로 보이는 개인적 인간을 발견하고 재발견하는 시대였다. 르네상스 시대는 14세기에 그 전조를 보였고 15세기 초에 분명한 출발점에 이르렀으며 17세기 초에 막을 내렸다. 하지만 르네상스적 사고는 오늘날 우리의 삶에 이르기까지 지속적으로 영향을 미치고 있다. 이는 비단 서구의 나라들에만 해당하는 얘기가 아니다. 개인주의, 현대적 학문, 기술이 인간이 살아가는 방식에 영향을 미치고 있는 세계의 모든 곳에 르네상스적 사고는 이어지고 있다. 미술에서 새롭고도 보다 과학적인 접근은 재현적인 엄밀성을 향한 추구를 낳았다. 이로부터 유래된 자연주의가 400년이 넘는 기간 동안 서구적 전통을 규정했다.

이 시기의 지식인은 유럽역사에서 최초로 자신들의 시대에 이름을 붙이고자 했던 사람들이었다. 그들은 자기 시대를 르네상스, 문자 그대로 '재탄생'이라고 명명했다. 이 명

17.1 조토 디 본도네, 〈그리스도의 죽음을 애도함〉, 이탈리아 파도바 스크로베니 예배당, 1305년경. 프레스코. 72″×78″.
ⓒ Studio Fotografico Quattrone, Florence.

칭은 고전적 그리스와 로마의 예술과 사상에 대한 관심이 되살아난 시기임을 설명하는 데 적절했다. 15세기 이탈리아인들은 서구 문명의 정점으로 간주되는 '고대 그리스의 영광'을 부활시킬 책임이 자신들에게 있다고 믿었다. 그러나 그리스 로마 문화가 전적으로 재탄생한 것은 아니었다. 왜냐하면 서구 중세로부터 이 '고전적' 유산이 완전히 사라진 것은 결코 아니었기 때문이다. 스페인, 이집트, 이라크의 이슬람 학자들은 그리스 사람들에 대한 존경심을 유지했고 자신들의 도서관을 위해서 그리스인들의 저작을 아랍어로 번역했다. 13~14세기 이슬람과 유럽 학자들은 이 작업들을 복원했고 라틴어로 접근할 수 있도록 만들었다. 본질적으로 르네상스는 중세 유럽의 세계를 변형하고 근대 사회의 토대를 놓았던 새롭고 갱신된 사고의 시대였다.

14세기에는 기술적 진보와 결합한 새로운 가치가 미술의 새로운 양식을 낳았다. 회화와 조각은 건축의 보완이라는 중세적 역할에서 해방되었다. 중세 시대에 자신을 익명의 노동자로 여겼던 예술가들은 이제 창조적인 천재라는 개인으로 받아들여지기 시작했다.

르네상스의 미술은 북유럽과 남유럽에서 다양한 방식으로 전개되었다. 두 지역 사람들의 배경, 태도, 경험에 모두 차이가 존재하기 때문이다. 북유럽에서 고딕 양식이 절정에 도달했을 때 남유럽에서는 비잔틴과 그리스 로마적 영향이 강력하게 잔존하고 있었다. 이탈리아 르네상스 미술은 인간 중심적이고 종종 이상적인 것을 강조했던 고전적 지중해 전통으로부터 성장했다. 그와 반대로 북유럽 르네상스의 미술은 기독교 이전 시기, 자연 중심적인 종교로부터 발달했으며 기독교로의 개종을 통해 신 중심으로 변화했다.

우리는 새로운 인간 중심적 미술의 시작을 조토라고 알려진 이탈리아 화가 조토 디 본도네에게서 본다. 그는 인간의 감정과 신체적 본성을 그려냄으로써 추상적인 비잔틴 양식과 결별했다. 빛, 공간, 양감에 대한 조토의 혁신적인 묘사는 회화에 새로운 의미의 **리얼리즘**(realsim)을 부여했다. 〈그리스도의 죽음을 애도함〉(도판 17.1)에서 조토는 영적 리얼리티뿐만 아니라 육체적 리얼리티를 그렸다. 얕은, 무대와 비슷한 공간 안에 그려진 인물들은 개인으로 제시되며 그들의 표현은 중세 미술에서 찾아보기 힘든 비탄이라는 인간의 감정을 나타내고 있다.

돌이켜 생각해보면 조토는 르네상스의 선구자로만이 아니라 천 년 전 로마의 몰락 이래로 유럽에서 볼 수 없었던 자연주의 회화의 재창안자로도 간주되고 있다. 이와 같은 '리얼리즘'은 여전히 서양 회화의 중요한 경향이다.

고대 그리스는 이상화된 신체형식과 연관을 맺고 있었다. 로마의 예술가들은 신체적 정확함을 강조했다면 중세의 예술가들은 신체적 존재보다는 영적인 관심사를 강조했다. 관심이 천상에서 지상으로 이동했던 르네상스 시대 예술가들은 인간의 관점에서 기독교적 주제를 그려냈다. 이탈리아 도시의 지도자들은 고대 그리스와 로마의 영광과 견주어 이와 동등하거나 이를 뛰어넘길 원하는 욕망과 기독교적 이해에 비추어 자신들의 업적을 고취하려는 소망을 표현했다.

이탈리아야말로 르네상스의 본고장이었다. 이윽고 이 운동은 북쪽으로 전파되었으나 유럽 전역에서 번성한 것은 아니었다. 뒤늦게 스페인과 포르투갈에 당도했지만 스칸디나비아까지는 거의 도달하지 못했다.

이탈리아 르네상스

이탈리아 도시국가에서의 예술적이고 지적인 발전은 정치적으로는 혼란스러웠으나 경제적으로 번영했던 배경에 힘입고 있다. 이탈리아 상인들은 자신들이 쌓은 재화를 바탕으로 예술 후원에 뒤따르는 인정과 권력을 얻으려고 서로 간에, 또는 교회, 귀족과 경쟁할 수 있었다.

이탈리아 건축가, 조각가, 화가들은 기독교의 정신적 전통과 속세의 실제적 삶을 이성적으로 배치하는 것을 통합하고자 했다. 예술가들은 해부학과 빛을 열렬히 탐구했고, 선 원근법을 사용함으로써 암시적인 공간의 논리적 구성에 기하학을 적용했다(제3장 참조). 결국 르네상스 예술가들에 의해 주도된 주의 깊은 자연관찰은 과학의 성장을 도모했다.

조토 이후 약 백 년이 지났을 때 이탈리아 르네상스를 대표하는 첫 번째 화가는 마사초가 되었다. 그의 프레스코화 〈성 삼위일체〉(도판 17.2)에서 화면의 구도는 삼위일체, 다시 말해 성부, 성자, 그리고 그들의 머리 사이에 성령을 상징하는 비둘기를 보게 되는 열린 예배당 중앙에 자리하고 있다. 벽감 내부에는 예수의 어머니 성모 마리아가 그리스도를 가리키고 있으며 그녀의 맞은편에는 사도 요한이 서 있다. 그 바깥에서 무릎을 꿇고 있는 이들은 그림을 봉헌한 부부로 당시 가장 영향력 있던 은행가문이었다. 남성은 피렌체 시의회의 일원임을 알리는 예복을 입고 있다. 그 아래로는 석관 위에 해골이 누워 있고, 해골 위에는 다음과 같이 새겨져 있다. "나의 과거는 당신의 현재, 나의 현재는 당신의 미래이다." 이 그림을 위에서 아래로 본다면 영적인 것으로부터 육체적인 것으로 이동하게 되는 것이다.

〈성 삼위일체〉는 선 원근법을 체계적으로 사용한 최초의 회화이다. 로마인들은 원근법을 제한된 방식으로 이해하고 있었으며, 건축가 필리포 브루넬레스키가 15세기 피렌체에서 재발견하고 발전시키기 전까지 원근법은 일관성 있는 과학이 되지 못했다. 마사초는 3차원적 공간 속 형상의 환영을 구성하기 위해서 원근법을 사용했다. 하

17.2 마사초, 〈성 삼위일체〉, 이탈리아 피렌체 산타마리아 노벨라. 1425. 프레스코. 21'10½"×10'5".

© Studio Fotografico Quattrone, Florence.

나의 소실점이 지면으로부터 약 5피트 위의 높이, 관람자의 눈이 위치하는 십자가의 기단부 아래에 위치한다. 마사초의 원근법은 환영적 예배당의 내부를 우리가 있는 공간의 연장으로 볼 수 있을 만큼 정확하다. 이와 같은 설정은 또한 브루넬레스키가 로마의 원형에 토대를 두고 발전시킨 새로운 르네상스 건축에 대한 마사초의 지식을 보여준다.

〈성 삼위일체〉에 등장하는 인물들은 육체적 존재를 지니고 있으며, 이는 마사초가 조토의 작품에서 배운 것을 제시한다. 그러나 조토의 작품에서는 몸과 옷이 여전히 하나로 나타나고 있다면, 마사초가 그린 인물들은 실제 천과 같은 옷을 입은 누드로 등장한다.

그리스와 로마에서 그랬듯이 이탈리아 르네상스 시기 동안 누드는 미술의 중심 주제가 되었다. 중세미술에서는 옷을 입지 않은 대상이 드물었고 벌거벗은 신체는 처리하기 곤란한 것으로 간주되었으며 품위 없는 것으로 받아들여졌다. 그와 대조적으로 이탈리아 르네상스 예술가들이 조각하고 그려낸 인물들은 그들에게 영감을 제공했던 그리스와 로마의 누드처럼 강력하고 자연스럽게 등장한다.

회화에서 혁신을 이끌었던 이가 마사초라면 조각에서는 도나텔로가 그러했다. 그는 인간 존재의 의미에 대한 그리스적 이상을 기독교적 맥락 안으로 가져왔다. 청년기에 로마를 두 차례 여행했던 도나텔로는 그곳에서 중세와 로마 미술을 공부했다.

도나텔로는 초기 작업부터 야망에 찬 예술가로서의 면모를 보여주었다. 청동조각 〈다비드〉(도판 17.3)는 고대 로마 이후 최초의 등신대 크기 단독 누드 조각상이다. 이 작품이 소재하고 있는 장소인 피렌체에서 다비드는 단지 성서

17.3 도나텔로, 〈다비드〉, 1425∼1430년경. 청동. 높이 62¼″.
Museo Nazionale del Bargello, Florence. ⓒ Studio Fotografico Quattrone, Florence.

에 나오는 인물에 머무는 존재가 아니었다. 유대민족을 지배하는 외세에 대한 그의 저항은 강력한 적들인 도시국가에 둘러싸인 피렌체에 영감을 제공했다.

미술에서의 고전적 이상에 강하게 매료되었으면서도 도나텔로의 조각은 고대 그리스의 조각에 비해 이상화되어 있지 않으며 그보다 자연스럽다. 그는 거인 골리앗을 물리친 영웅이자 유대인의 왕이 되는 성서 속 목동 다비드를 선택했고 원기 왕성한 청년이 아닌 사춘기 소년으로 묘사했다. 조각가는 모자와 부츠만 걸치게 함으로써 소년의 몸이 지닌 관능성을 찬양했다. 인물의 중량과 포즈에 나타나는 모든 변화는 표현적이다. 소년의 자세는 고전적인 콘트라포스토에서 유래한 것이다. 중세미술에서 나타났던 소수의 누드는 감각적 매혹을 보여주기보다는 수치와 욕망을 제시했다. 형식의 고상함에서 그리스와 로마를 능가하고자 했던 인문주의 학자들의 영향하에서 이제 누드는 인간의 가치와 신적 완벽함의 상징이자 '불멸하는 영혼'의 표상이 되었다.

르네상스 시기 동안 예술가들은 메디치 가(家)와 같은 부유한 상인과 은행가라는 신흥 계급의 지원을 점점 더 많이 받게 되었다. 메디치 가문은 뛰어난 정치적 기술과 어느 정도의 무자비함으로 피렌체와 토스카나의 삶을 지배했다. 도나텔로는 메디치 궁전의 뜰을 장식하고자 했던 코지모 데 메디치의 사적인 주문을 받고 청동조각 〈다비드〉를 제작했던 것으로 보인다.

도나텔로와 다른 르네상스 예술가들에게 크게 영향을 미쳤던 것은 메디치 가문과 그들의 인문주의 철학자, 예술가, 역사학자 서클이 받아들였던 신플라톤주의 철학이었다. 이 지식인들은 성경으로부터 온 것이든 고전적 신화에서 온 것이든 영감과 계시의 모든

17.4 도나텔로, 〈막달라 마리아〉, 1455년경. 목조, 부분 금박. 높이 74″.
Photo Scala, Florence/Fondo Edifici di Culto-Min. dell'Interno.

원천은 현세의 존재로부터 신적인 것과의 신비스런 합일로 상승하는 수단이었다. 이와 같은 맥락에서 도나텔로의 〈다비드〉는 신성한 아름다움의 상징이 되고자 했던 것이었다.

도나텔로의 작품은 서정시적 기쁨으로부터 비극까지 폭넓은 표현의 범위를 보여준다. 젊고 자신만만한 〈다비드〉에 비해 〈막달라 마리아〉(도판 17.4)는 초췌하고 내향적이며 나이 듦과 회개를 강력하게 표현하는 인물이다. 이 후기 작업을 위해 도나텔로는 북유럽 고딕 조각가들이 즐겨 사용했던 매체인 채색된 나무를 선택했다.

메디치가 주문한 또 다른 미술작품은 산드로 보티첼리의 〈비너스의 탄생〉(도판 17.5)으로, 고대 이래 최초의 대형 신화화이다. 1480년경에 완성된 이 작품은 사랑을 주관하는 로마의 여신이 바다에서 막 태어나고 있는 장면을 묘사하고 있다. 그녀는 바람을 상징하는 커플에 의해 해안가로 떠밀려 왔다. 비너스가 도착하자 봄을 나타내는 젊은 여인이 그녀를 맞이한다. 보티첼리의 선이 지닌 서정적인 우아

함은 비잔틴의 영향을 보여준다. 배경은 장식적이면서도 평면적이며 깊은 공간에 대한 환영을 거의 제시하지 않는다. 인물들은 완전히 3차원적이지는 않은 부조 안에 등장한다. 보티첼리와 그의 후원자 메디치 가문은 행복감을 주고 아름답기 위해 예술작품이 기독교적일 필요는 없다고 믿었다.

겸손의 자세와 몸짓은 아마도 보티첼리가 메디치 가문의 소장품(도판 16.5 참조)에서 보았을 것이 틀림없는 고전적인 비너스 조각으로부터 영감을 받았을 것이다. 내적 성찰과 안식을 보여주는 자세 속에서 보티첼리의 비너스는 고전적 그리스의 이상화된 인간 형상과 사고와 감정에 관한 르네상스적 관심을 결합한다.

과거에는 성모 마리아를 위해 마련되었던 자세로 대형 회화의 중앙에 누드의 '이교도적' 여신을 배치한 것은 참신했다. 보티첼리가 고전적 신화에 초점을 맞춘 것은 도나텔로처럼 신플라톤주의 철학에 토대를 둔 것이었다. 신플라

17.5 산드로 보티첼리, 〈비너스의 탄생〉, 1480년경. 캔버스에 템페라. 5′8⁷⁄₈″ × 9′1⁷⁄₈″.
Uffizi Gallery, Florence, Italy. ⓒ Studio Fotografico Quattrone, Florence.

17.6 레오나르도 다 빈치, 〈자궁 속의 태아〉, 1510년경. 펜과 잉크.
$11\frac{7}{8}'' \times 8\frac{3}{8}''$.
The Royal Collection © 2013 Her Majesty Queen Elizabeth II/The
Bridgeman Art Library.

톤주의 철학은 대부분의 르네상스 미술을 주문한 비즈니스
지향적이고 세속적인 미술 후원자들을 사로잡고 있던 중심
사상이기도 했다.

르네상스의 전성기

르네상스의 전성기로 알려져 있는 약 1490~1530년 사이에
이탈리아 미술은 피렌체, 로마, 베니스 등의 도시에서 최고
정점에 도달했다. 이 시기를 전형적으로 보여주는 3명의 예
술가는 레오나르도 다 빈치, 미켈란젤로 부오나로티, 라파
엘로 산치오이다. 그들은 그리스도교 신학과 그리스 철학,
당대의 과학을 결합함으로써 고요하고 균형 잡힌, 그리고
이상화된 미술 양식을 발전시켰다.

레오나르도는 강력한 호기심과 실제 세계의 흥미로운 현
상을 이해하려는 인간 능력에 관한 강한 신념에 의해 자극
을 받았다. 그는 미술과 과학이 동일한 목표, 즉 지식을 향

한 두 가지 수단이라고 생각했다.

레오나르도의 탐구적이고 창조적인 정신은 그의 일기에
나타난다. 그는 노트와 드로잉으로 자신의 연구를 기록했
다(도판 6.2 참조). 다 빈치의 노트북은 해부학 연구와 기계
장치에 관한 아이디어와 탐구로 가득 차 있으며 그를 당대
과학적 발전의 선두에 자리매김한다. 그의 〈자궁 속의 태
아〉(도판 17.6) 연구는 몇 가지 오류가 있긴 하나, 대부분의
드로잉은 오늘날 의학 교과서의 한 사례로 사용될 수 있을
만큼 정확하다.

세계적으로 유명한 초상화 〈모나리자〉(도판 17.7)는 너
무 빈번하게 복제되어 하나의 클리셰이면서 패러디의 원천
이 되었다. 이와 같은 과다한 노출에도 불구하고 그것은 여
전히 르네상스적 사고의 한 표현으로서 우리의 관심을 끌
만한 가치가 있다. 희미한 미소와 낯설고 내세적인 풍경이
자아내는 신비스러운 분위기는 아직도 우리의 호기심을 불

17.7 레오나르도 다 빈치, 〈모나리자〉, 1503~1506년경.
나무에 유화. $30\frac{1}{4}'' \times 21''$.
Musée du Louvre, Paris, France. RMN/Michel Urtado.

러일으킨다. 모호함은 인물 주위의 대기에 관한 감각을 부여하는 흐릿한 빛의 특성에 의해 고양된다. 레오나르도의 말에 따르자면 '연기의 방식으로 선이나 경계 없이'[1] 미묘한 단계적 변화를 통해 이루어지는, 가장자리를 부드럽고 흐릿하게 처리하는 기법은 레오나르도가 창안한 특수한 유형의 명암법이다. 미술사적으로 가장 중요한 것은 이 작품이 고대 로마에서는 매우 흔했으나 중세에는 거의 알려지지 않은 미술 유형인 개인의 초상이라는 점이다. 인문주의가 개인은 묘사될 만한 가치가 있는 존재라는 믿음에 영향을 미쳤다.

레오나르도가 그린 〈최후의 만찬〉(도판 17.8)과 비잔틴 모자이크 〈판토크라토르 그리스도와 성모, 성자들〉(도판 16.18 참조)을 비교할 때 르네상스 인문주의의 영향은 분명해진다. 비잔틴 작업에서 그리스도는 무한한 능력을 지닌 고귀한 존재, 천국의 왕으로 그려진다. 레오나르도의 회화에서 예수는 감상자가 볼 때 테이블 맞은편에 앉아 있으며 세속적 상황 속 우리와 같은 제자들 사이에서 신성을 드러내는, 우리가 다가갈 수 있는 인물이다.

작품의 자연주의적 양식은 숨겨진 기하학을 포함한다. 기하학은 디자인을 구조화하고 회화의 상징적 내용을 강

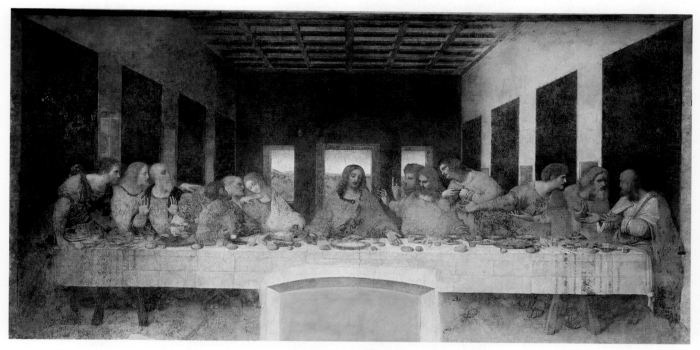

17.8 레오나르도 다 빈치, 〈최후의 만찬〉, 이탈리아 밀라노 산타마리아 델레 그라치에 수도원. 1495~1498년경. 석회벽에 실험적인 안료. 14′5″× 28′1¼″.
© Studio Fotografico Quattrone, Florence.

a. 조직화하는 구조이면서 동시에 내용의 상징인 원근법 선들.

b. 제자들의 동적인 혼란과 대조를 이루는 안정적 삼각형인 그리스도의 모습.

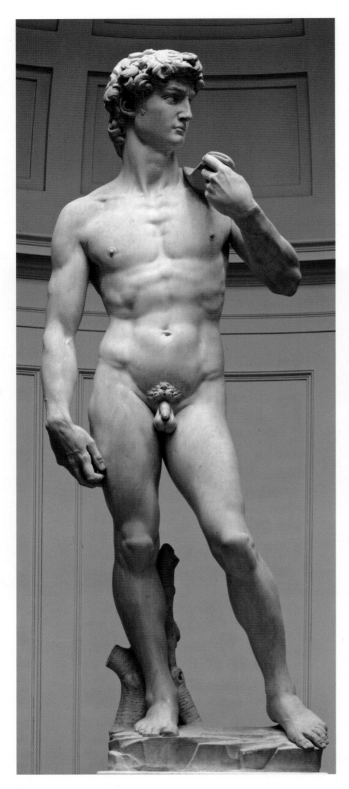

17.9 미켈란젤로 부오나로티, 〈다비드〉, 1501~1504. 대리석. 조각상 높이 14′3″.

Accademia, Florence. Photograph ⓒ Studio Fotografico Quattrone, Florence.

화한다. 인테리어는 구성의 중심인 그리스도의 머리 뒤에 하나의 소실점을 배치하는 1점 투시 원근법 체계에 기반을 두고 있다. 레오나르도는 그리스도를 중앙, 다시 말해 가장 깊은 지점에 위치시킴으로써 그를 무한성과 결부시킨다. 그리스도의 머리 위쪽 건축적 **박공벽**(pediment)은 후광을 암시하며, 나아가 양편의 놀란 제자들의 불규칙적인 형태와 동세로부터 예수를 구별시킨다. 그를 둘러싸고 있는 고뇌에 찬 인물들과 대조적으로 수용의 몸짓인 두 팔을 뻗은 자세를 취한 그리스도는 안정된 삼각형의 이미지로 나타난다.

〈최후의 만찬〉처럼 미켈란젤로의 〈다비드〉(도판 17.9)는 르네상스적 사고를 표현하는 중요한 작업이다. 이제 막 공화국이 된 피렌체에서 성서 속 영웅 다비드는 독재로부터의 자유에 대한 중요한 상징이었다. 도나텔로와 같은 르네상스 예술가가 이미 어린 다비드라는 도시 이미지를 제시했지만, 미켈란젤로가 창조한 인물은 영웅, 정의의 옹호자로서의 다비드에 대한 관념에 가장 강력한 표현을 부여했다.

미켈란젤로는 체중을 한쪽 발에 두는 〈다비드〉의 자세를 그리스 조각의 콘트라포스토에서 가져왔다. 그러나 손의 위치와 찌푸린 인상은 불안감과 갈등에 대한 채비를 암시한다. 비례에서의 변화와 내적 감정의 묘사를 통해 미켈란젤로는 고전적 그리스의 운동선수를 인간화했고, 또 기념비적으로 만들었다.

미켈란젤로는 3년간 이 조각에 매달렸다. 작품이 완성되고 도시 광장에 세워지자 대부분의 피렌체 시민들이 이를 찬양했다. 이와 같은 성공으로 미켈란젤로는 그리스 이후 최고의 조각가로 알려지게 되었다.

교황 율리우스 2세가 자신의 개인 예배당 천장을 다시 장식하기로 결심했을 때, 그는 이 일을 내키지 않아 하는 조각가 미켈란젤로에게 회화제작을 맡도록 간청하고 회유했으며, 결국에는 주문했다. 미켈란젤로는 1508년 시스티나 성당 천장(도판 17.10a) 작업에 착수했고, 4년 만에 완성했다. 화면은 세 구역으로 나뉜다. 가장 높은 곳에 〈아담의 창조〉를 포함한 창세기로부터 나온 세계의 창조 장면을 그린 9개 패널이 위치한다. 그다음 높이에는 예언자와 무녀(여자 예언자)가 포함되어 있다. 가장 낮은 높이에는 구약성서의 인물 그룹, 그중 몇몇은 그리스도의 성서 속 조상들이 그려져 있다. 나중에 그려진 〈최후의 심판〉은 제단 위 벽을 채우고 있다.

천장화에서 가장 추앙받는 구도는 신이 최초의 인간에게 생명을 부여하기 위해 손을 뻗고 있는, 장엄한 〈아담의 창조〉(도판 17.10b)이다. 신의 왼쪽 팔 뒤에 있는 이브는 아담을 응시하고 있다.

이 작품은 신에 대한 르네상스 인문주의적 개념을 강력하게 표현한다. 즉 신은 창조의 모든 양상에 공헌하는 이상화된 이성적인 사람이며 인간에 대한 특별한 관심을 지니고 있다. 미켈란젤로는 르네상스적 관점에서 바라본 신과 인간 사이의 관계를 이야기하기 위해 성서에 존재하지 않는 이러한 강력한 이미지를 창조했다.

라파엘로는 전성기 르네상스의 세 번째 주요 예술가이다. 라파엘로의 따뜻함과 온화함은 레오나르도의 고독하고 지적인 본성, 미켈란젤로의 만만찮은 까다로움과 극명한 대조를 이룬다. 3명의 창조자 가운데 라파엘로의 작품은 이 시기 미술을 특징짓는 명료함과 균형을 가장 빈번하게 구현했다. 그의 회화는 인간에 내재한 신성과 이탈리아 르네상스의 강력한 열정이었던 통찰력에 대한 인식을 제시한다.

〈아테네 학당〉(도판 3.22 참조)에서 우리는 르네상스적 신념의 가장 명확한 요체를 확인한다. 라파엘로는 복잡한 구도를 아치 아래의 플라톤과 아리스토텔레스라는 주요 인물을 중심으로 돌아가는 대칭적인 하위 그룹으로 조직화했다. 원근법적 선들은 이들에게 우리의 초점의 틀을 맞추는 데 도움을 제공한다. 이 작품 속에서 대부분의 인물은 고전

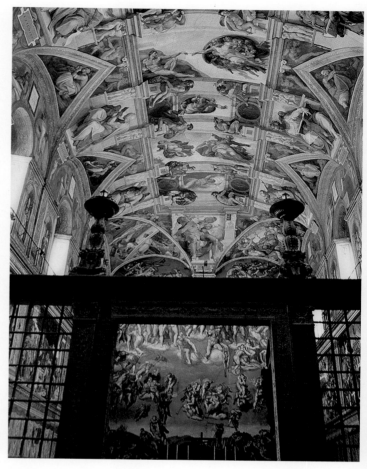

17.10 미켈란젤로 부오나로티, 〈시스티나 성당 천장 프레스코화〉, 로마 바티칸, 1508~1512.
a. 시스티나 성당.
Vatican Museums, Rome, Italy. ⓒ Reuters/Corbis.

b. 아담의 창조.
Vatican Museums, Rome, Italy.

적 고대에 기초를 두고 있다. 더욱 중요한 점은 〈아테네 학당〉이 학식 있는 사람들 사이에서의 철학적인 토론을 하나의 이상으로 제시함으로서 인간 이성을 고양시키고 있다는 것이다. 교황은 회의실 벽을 위해 이 작업을 주문했으며 교회 업무를 논의하는 사람들은 과거 위인들의 이상적 회합에 의해 고무될 수 있었다. 인문주의가 이렇게 분명하게 표현된 것은 드물다.

메디치의 후예인 교황 레오 10세를 위해 라파엘로는 시스티나 성당의 미켈란젤로 천장화 아래 벽을 장식할 태피스트리의 밑그림 연작을 제작했다. 태피스트리는 희미해졌지만, 그 밑그림들은 본래의 생생한 색상 대부분을 유지하고 있다(도판 17.11). 레오는 사도행전에 나오는 중요한 사건을 그리도록 주문함으로써 초기 교회를 칭송하고자 했고, 라파엘로는 인상적이면서도 극적인 작품을 창조함으로써 이에 부응했다. 철학을 선호하는 아테네 사람들을 전도하는 바울을 그린 〈아테네에서 설교하는 사도 바울〉은 다채로우면서도 잘 짜인 구도를 보여준다. 청중들 가운데는 교황 레오도 있다. 그는 바울 바로 왼쪽에 있다. 이성이 종교적 진리를 전달할 수 있다는 이 작품의 메시지는 르네상스적 신념을 완벽하게 표현하고 있다.

북유럽 르네상스

이탈리아에서 초기 르네상스가 전개되고 있을 때 북유럽에서는 이와 유사하게 리얼리즘에 대한 새로운 관심이 일었다. 이탈리아의 예술가들보다 북유럽의 예술가들은 현실 세계 속 삶을 묘사하는 데 좀 더 관심을 가졌다. 얀 반 아이크는 현재의 벨기에 그리고 프랑스와 네덜란드 인접지역인 플랑드르에서 가장 중요한 화가였다. 그는 회화매체로 유화를 사용한 최초의 인물들 중 하나였다(도판 7.11 참조). 새로운 유화매체의 섬세한 밀도와 유연성은 이전에는 실현 불가능했던 색의 광택과 투명성을 가능하게 만들었다. 얀 반 아이크의 유화는 그의 기술과 재료에 대한 지식을 증명하면서 거의 완벽한 상태로 남아 있다. 이후 이탈리아 예술가들은 반 아이크와 플랑드르 예술가들의 혁신에 감탄했으며 이를 본받았다.

반 아이크는 이전 시기 템페라화에 사용되었던 것과 같은 유형의 작은 나무 패널 위에 깊이의 환영, 지향성 있는 빛, 양감, 풍부한 질감, 특정 인물과의 신체적 닮음을 성취하면서 아주 상세하게 그렸다. 인간 형상과 실내 배경은 하나의 새로운, 믿을 만한 존재를 획득했다.

그의 작품 가운데 제일 유명한 〈아르놀피니 부부의 초상〉

17.11 라파엘로, 〈아테네에서 설교하는 사도 바울〉, 1515~1516. 캔버스에 붙인 종이에 수채화. 11′5¹/₂″×14′6³/₄″. Victoria and Albert Museum, London ⓒ V&A Images/The Royal Collection, on loan from HM The Queen.

17.12 얀 반 아이크, 〈아르놀피니 부부의 초상〉, 1434. 패널에 유화. $33\frac{1}{2}'' \times 23\frac{1}{2}''$.
© 2013. Copyright The National Gallery, London/Scala, Florence.

(도판 17.12)은 가장 수수께끼 같은 그림이기도 하다. 작품 속 인물들의 정체를 알 수 없다고 하더라도 이 그림은 결혼 혹은 약혼을 기념하는 것으로 보인다. 매우 세심하게 그려진 다수의 일상 사물들은 종교적인 의미를 지닌다. 샹들리에에 있는 불 켜진 초 하나는 그리스도의 현존을 상징하고, 호박 구슬들과 그것을 통해 비치는 햇빛은 순수함의 상징이다. 그런가 하면 개는 부부의 정절을 나타낸다. 신부가 자신의 배 앞쪽 스커트를 들어 올리고 있는 것은 기꺼이 아기를 갖고 싶어 하는 마음을 암시한다. 풍요의 상징인 초록색은 결혼식 의상에 흔히 쓰였다. 이 행사의 증인인 반 아이크는 자신의 서명과 1434년이라는 제작연도를 거울 바로 위에 썼으며 거울 속에 비친 이미지로 등장하고 있다(도판 3.54 참조). 바로 옆방에서 일어나고 있는 일처럼 보인다는 점과 인물과 공간이 매우 정교하게 포착되고 있다는 사실이 이 그림을 르네상스 작품으로 만들고 있다. '우리가 사는 세상과 비슷한 세계를 향한 창문'이라는 회화의 개념은 이러한 작품에서 비롯했다.

16세기 초 독일에서는 알브레히트 뒤러가 교훈적인 상징주의와 디테일한 리얼리즘을 결합하는 실천을 더욱 발전시켰다. 그의 동판화 〈기사, 죽음, 그리고 악마〉(도판 8.10 참조)는 반 아이크의 플랑드르 전통에서 친숙한 주제들과 그리스도교의 상징을 결합하고 있다.

북유럽에서 예술제작의 조건을 결정지었던 주요한 요인은 교황 레오 10세가 반항적인 수도사 마르틴 루터를 로마가톨릭 교회에서 파문했던 1521년경에 시작된 프로테스탄트의 종교개혁이었다. 급증하는 프로테스탄트 운동과 동맹한 성직자들은 정교한 교회 인테리어를 막고자 했으며 이는 제단화나 종교적 장식에 대한 주문의 급감을 초래했다. 따라서 북유럽에서는 다량의 르네상스 미술이 가정 내의 사적인 소유물이 되었다.

피테르 브뢰헬은 북유럽 풍경화의 새로운 예술적 비전을 발전시켰다. 그는 젊은 시절에 프랑스와 이탈리아를 폭넓게 여행했다. 이탈리아 르네상스의 영향하에서 브뢰헬은 폭넓은 의미의 구도와 공간적 깊이를 전개했다. 브뢰헬 회화의 초점은 평범한 사람들의 삶과 주변 환경이었다. 일상적 삶을 묘사하는 그러한 작품들은 **풍속화**(genre painting)라고 불리며 오늘날에도 여전히 사랑받고 있다.

말년 무렵 브뢰헬은 1년 12개월의 활동을 재현하는 회화 연작을 제작했다. 1월에 해당하는 〈눈 속의 사냥꾼〉(도판

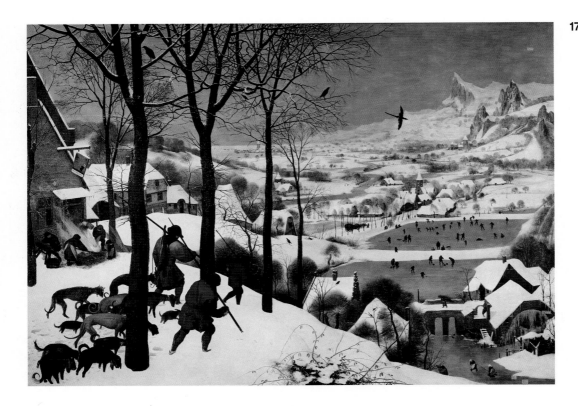

17.13 피테르 브뢰헬, 〈눈 속의 사냥꾼〉, 1565. 패널에 유화. 46¹/₂″×63³/₄″. Kunsthistorisches Museum, Vienna, Austria. akg images/ Erich Lessing.

17.13)은 가장 높이 평가받는 작품이다. 각 절기에 맞는 농업 노동에 따라 매월을 묘사했던 중세 달력의 세밀화가(채식사)가 그린 선례를 따라서, 브뢰헬은 사냥으로 겨울 식량을 마련하는 농민을 보여준다. 이 그림에서는 인간의 활동보다 자연의 겨울 분위기가 강조된다. 사냥꾼의 무거운 발걸음은 줄지어 선 나무들과 저 멀리 꽁꽁 얼어붙은 연못으로 확장된다. 이러한 이미지에서 그만큼 중요한, 깊은 공간의 환영은 이탈리아인들의 혁신으로부터 유래한 것이며, 브뢰헬의 알프스 여행에서 영감을 받은 것이다.

이탈리아의 후기 르네상스

16세기 말엽에 건축가들은 고전적인 형식을 사용하는 바로 그 순간조차도 고전적 규칙을 재고하고 확장하는 데 신중한 노력을 기울였다. 가장 학식이 높으면서 영향력 있는 건축가는 베네치아의 안드레아 팔라디오였다. 그의 유명한 〈빌라 로톤다〉(도판 17.14)는 로마 〈판테온〉(도판 16.10 참조)을 자유롭게 재해석한 것이다. 중앙의 반구형 홀을 중심으로 고대 사원의 파사드를 닮은 현관이 갖춰진 동일한 4면이 있는 건물이다. 빌라의 디자인은 거주 적합성이라는 건축적 목표를 거의 충족시키지 못하지만, 이 건물은 가정생활을 위해 만들어진 것이 아니었다. 그것은 사교모임을 위한 일종의 개방적인 여름 별장으로 은퇴한 귀족을 위해서 디자인된 것이었다. 언덕 꼭대기 지점으로부터 중앙 원형 홀에 서 있는 방문객은 그 전원 지역의 각기 다른 네 가지 전망을 즐길 수 있었다.

팔라디오의 디자인은 서방 세계 전역에 널리 유통되었던 책으로 출판되었다. 뒤이은 두 세기 동안, 러시아에서 펜실베이니아에 이르기까지 건축가들과 건축업자들은 팔라디오가 발전시킨 모티프를 사용했으며, 그의 디자인은 동시대 **포스트모던**(postmodern) 건축에서 재등장하기도 했다.

팔라디오의 베네치아는 르네상스 예술이 마지막 전성기를 꽃피운 현장이었다. 새롭게 개발된 캔버스 지지체에 유화 안료를 사용하여 베네치아의 화가들은 인체 포즈, 구도, 주제를 가지고 실험했다. 지중해 세계의 무역을 통해 부를 쌓은 고객들에 부응하여, 베네치아의 그림들은 풍요롭고 호화로우며, 라파엘로나 미켈란젤로와 같은 주요 이탈리아 예술가들의 작품에 비해 이상화되어 있지 않았다.

가장 잘 알려진 회화 가운데 하나인 파올로 베로네제의 〈레위 가(家)의 향연〉(도판 17.15)에서 베네치아적 화려함의 한 사례를 확인할 수 있다. 이 대형 그림은 신약성서에서 설명하고 있는 (화면 중앙에 앉아 있는) 예수가 참석했던 어느 호화로운 만찬을 묘사하고 있다. 예술가는 팔라디오의

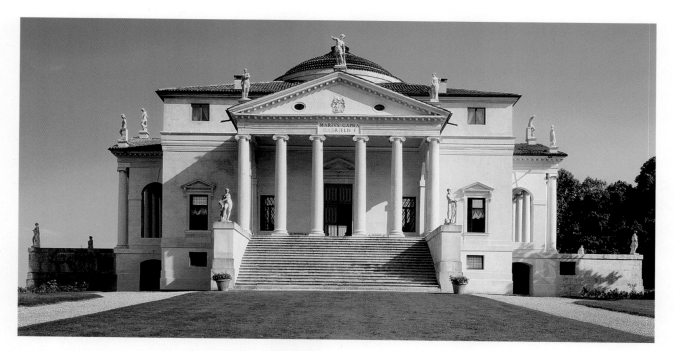

17.14 안드레아 팔라디오, 〈빌라 로톤다〉, 이탈리아 베네치아. 1567~1570.
Cameraphoto/AKG Images.

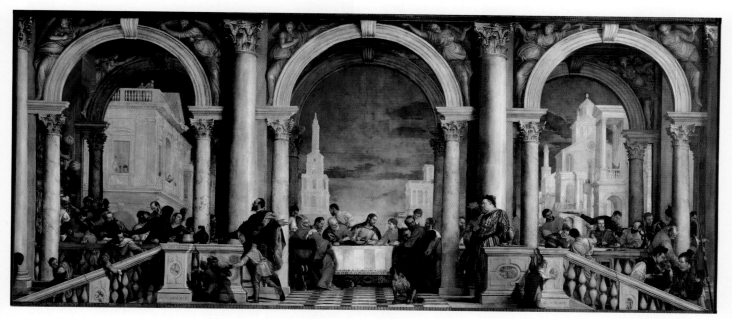

17.15 파올로 베로네제, 〈레위 가(家)의 향연〉, 1573. 캔버스에 유화. 18′4″×16′7″.
Accademia Gallery, Venice/ ⓒ Cameraphoto Arte, Venice.

건물에서 빌려온 특징들을 사용하여 베네치아의 아케이드 아래에 장면을 설정했다. 하인들은 중앙 오른쪽에 있는 줄무늬 의상을 입은 독일인을 포함하여 다양한 국적의 사람들을 시중드느라 분주하다. 작품 속 모든 사람의 정신이 말짱한 것은 아니다. 우아하면서도 떠들썩한 부유함의 분위기를 보여주는 그림이다.

오늘날 이 작품은 〈레위 가(家)의 향연〉이라는 제목으로 알려져 있지만, 본래 최후의 만찬을 그린 것으로 수도원의 수사들이 식당에 걸기 위해 주문한 것이었다(레오나르도의 〈최후의 만찬〉과 비교해보자). 그리스도가 제자들에게 작

별을 고하는 전통적 주제를 베로네제가 자기 마음대로 고쳤기 때문에 종교 당국은 예술가가 불경하거나 이단일 것이라고 의심했다. 그들은 화가를 종교재판에 회부했고 사건에 대한 공판이 열렸다. 이는 서구 세계에서 예술가의 자유와 관련된 최초의 중요한 재판으로 이어졌다.

그들은 최후의 만찬에는 실제로 존재하지 않던 '어릿광대, 술고래, 독일인, 난쟁이, 그리고 이와 유사한 저속함'에 대한 묘사를 왜 포함시켰는지 베로네제에게 물었다. 화가의 답변은 그때 이후로 서구 예술가들이 열렬히 받아들였던 것으로, 예술가는 자신이 원하는 대로 자유롭게 주제를 해석해야 한다는 것이었다. 즉 베로네제는 "나는 내 재능이 허락하는 대로, 내가 좋다고 생각하는 대로 그림을 그린다."[2]라는 것이었다. 재판관들은 그에게 그림을 고치고 최후의 만찬에 대한 감상자의 기대에 좀 더 일치하게 만들도록 명했다. 그러나 그림을 바꾸는 대신에, 화가는 단지 레위 가에서의 활기 넘치는 파티를 반영하기 위해 제목을 변경했을 뿐이었다. 자유로운 사고가 지배했던 베네치아에서 이와 같은 논란은 베로네제의 명성에 어떤 뚜렷한 영향도 미치지 않았다.

바로크

1600년부터 약 1750년까지 이어진 바로크 시기 동안, 예술가들은 미술을 드라마, 감정, 화려함의 방향으로 이동시키기 위해 르네상스의 기법을 사용했다. 바로크 시대는 르네상스 시대보다 다양한 양식을 지니며 대부분의 미술이 엄청난 에너지와 감정, 빛, 스케일, 구도의 극적인 사용을 보여준다. 바로크의 예술가들은 르네상스 예술가들, 이를테면 라파엘로가 〈아테네 학당〉에서, 미켈란젤로가 〈다비드〉에서 성취했던 균형 잡힌 조화를 제쳐 두고 더욱 혁신적인 공간 사용과 빛과 그림자의 보다 강렬한 범위를 탐구했다. 그들의 미술은 곡선과 정반대 방향의 곡선을 빈번하게 사용함으로써 우선 감정에 호소한다. 또한 급격한 대각선과 극도의 **단축법**(foreshortening)을 사용한 구도 안의 생생한 리얼리즘이라는 새로움의 정도를 확인할 수 있다.

바로크 양식의 많은 특징은 프로테스탄트 종교개혁에 대한 로마 가톨릭 교회의 반응이라고 할 수 있는 반종교개혁에 의해 발생되고 촉진되었다. 트리엔트 공회의에서 나온 일련의 법령 안에서 교회는 성체의 신비를 재확인했고 성인들을 찬양했으며 기도하는 사람들에게 도움이 되는 예술

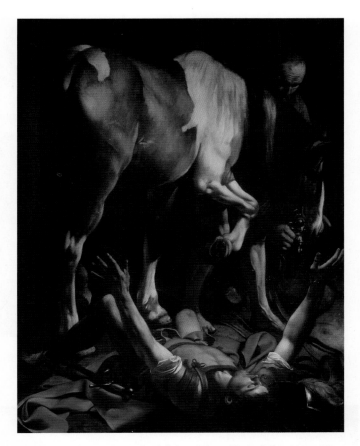

17.16 미켈란젤로 메리시 다 카라바조, 〈사도 바울의 개종〉, 1600~1601. 캔버스에 유화. 100 1/2″ × 69″.

Santa Maria del Popolo, Rome, Italy. © Vincenzo Pirozzi, Rome.

을 권장했다. 대부분의 바로크 종교미술은 신앙의 개인적이고 신비적인 유형에 대해 새로운 강조점을 둔다.

미켈란젤로 메리시 다 카라바조의 현실적인 리얼리즘과 빛의 극적인 사용은 르네상스적 이상주의로부터 떨어져 나온 것이며 북유럽과 남유럽의 다른 바로크 화가들에게 강한 영향을 미치게 된다. 카라바조는 관람자의 주의를 끌고 주제를 심화시키는 데 유도된 빛과 강력한 대비를 사용함으로써 당대에 매우 생생하고 극적인 회화를 창조했다.

〈사도 바울의 개종〉(도판 17.16)에서 카라바조는 전도자의 갑작스럽고도 충격적인 개종을 상징하는 눈부신 섬광을 나타내기 위해 빛을 사용했다. 로마식 옷차림을 한 바울의 모습은 단축법으로 그려졌으며 가까이에서 볼 수 있게 전경에 배치되어 우리가 바로 그곳에 있는 것처럼 느끼게 된다. 그가 그렸던 영적인 사건의 초자연적 특성에 알맞게 카라바조는 일상 세계 내의 신비적 차원을 향한 감정을 환기시켰다. 우리는 여기에서 라파엘로가 그린 아테네에서 설

17.17 아르테미시아 젠틸레스키, 〈유디트, 그리고 홀로페르네스의 머리를 든 하녀〉, 1625년경. 캔버스에 유화. $6'1\frac{1}{2}'' \times 4'7\frac{3}{4}''$.
Detroit Institute of Art Gift of Mrs. Leslie H. Green.
Photograph © The Detroit Institute of Arts/The Bridgeman Art Library.

교하던 논리적이고 이성적인 바울과 전혀 다른 바로크적 인물을 본다. 로마의 몇몇 성직자들은 카라바조의 양식에 거부감을 표했다. 그의 감정적 리얼리즘은 경건함의 제스처를 제시하는 이상화된 귀족주의적 이미지에 익숙한 사람들이 받아들이기에는 지나치게 강력한 것이었다.

특히 카라바조의 야간 효과에 나타나는 감정적 리얼리즘과 극도의 명암법 사용이 이후의 바로크 화가들에게 영향을 주었다. 어두운 예배당 안에 전시된 카라바조의 그림은 종교적 체험을 고양시키기 위해 강렬하고도 실물과 같은 특징을 띠었다.

카라바조의 영향을 받은 사례를 아르테미시아 젠틸레스키의 작품에서 찾아볼 수 있다. 그녀는 종교적인 여성 영웅의 묘사를 향해 스타일을 전향했다. 〈유디트 그리고 홀로페르네스의 머리를 든 하녀〉(도판 17.17)는 유디트에 관한 구약 성경 이야기로부터 유래한 장면이다. 유디트는 아시리아의 장군 홀로페르네스를 찾아가 그를 취하게 만든 후 목

을 베어버림으로써 외세의 지배로부터 유대를 해방시키는 일을 도왔던 인물이다. 이 작품은 희생자의 잘린 머리를 수건에 싸며 현장을 정리하는 유디트와 그녀의 하녀를 보여준다. 성경 이야기에 따르면, 이들은 그 머리를 사람들에게로 가져가서 저항의 상징으로 진열했다고 전한다. 극적인 조명, 균형을 잃은 구도, 그리고 신체와 옷주름에 나타난 날카롭게 떨어지는 곡선은 이 그림을 특히 극적이면서 무시무시하기까지 한 바로크 양식의 사례로 특징짓고 있다. 예술가는 자신과 이 여성 영웅을 동일시하면서 유디트를 자기만의 특질로 포착해냈다.

지안로렌초 베르니니는 회화의 카라바조처럼 조각에서 영향력 있는 인물이었다. 베르니니의 〈다비드〉(도판 17.18)는 기념비적이라기보다는 등신대 크기이므로 감상자는 그 행위에 동참하게 된다. 베르니니는 미켈란젤로처럼 자기 성찰적 순간을 포착하기보다 다비드가 골리앗에게 돌을 던지기 위해 팔을 뒤로 뻗는 찰나를 묘사했다. 〈다비드〉의 벌려진 팔다리, 비틀린 몸통, 열심히 몰두한 얼굴은 싸움의 드

17.18 지안로렌초 베르니니, 〈다비드〉, 1623. 대리석. 등신대.
Galleria Borghese, Rome. Photograph: Scala.

라마를 강조한다.

베르니니가 보여준 시각예술의 정교한 편성은 이탈리아 바로크적 표현의 절정이다. 그의 예술에 나타난 정서적 강렬함은 대표작 〈성 테레사의 황홀경〉(도판 17.19)에서 생생하게 드러난다. 테레사 성녀를 등신대의 대리석 조각으로 표현한 것인데, 그녀가 일기에 기록했던 종교적 환영을 묘사한다. 테레사 성녀가 자서전에 썼던 것처럼 이 환영 속에서 그녀는 천사를 보았으며, 그 천사는 금으로 된 불타는 화살로 자신의 심장을 찌르려고 함으로써 그녀에게 엄청난 고통과 쾌를 주고 자기에게 '신의 위대한 사랑과 더불어 불타는 듯한 모든 것'[3]을 남기려고 했다. 베르니니는 이를 강렬한 감정의 순간으로 묘사하고 영적인 정열을 신체적 표현을 통해 드러냄으로써 환영적 체험을 생생하게 만든다. 천장의 채광창은 조각에 극적인 조명을 제공하고, 요동치는 옷 주름은 감정적 충격을 고조시킨다. 안정된 고전적 규범으로부터 벗어난 베르니니의 일탈은 곧 전 유럽의 예술

17.20 페테르 파울 루벤스, 〈십자가를 세움〉, 1610~1611. 패널에 유화. 세 부분으로 구성된 작품 중 하나. 15′2″×11′2″.
Onze Lieve Vrouwkerk, Antwerp Cathedral, Belgium. Photograph: Peter Willi/Bridgeman Art Library.

17.19 지안로렌초 베르니니, 〈성 테레사의 황홀경〉, 1645~1652. 제단의 세부. 대리석. 등신대.
Cornaro Chapel, Santa Maria Della Vittoria, Rome, Italy. Photograph: ⓒ Canali Photobank.

가들에게 영향을 미쳤다.

플랑드르의 화가 페테르 파울 루벤스는 유명한 외교관이자 인문주의자였으며 북유럽 바로크 예술가 가운데 가장 영향력 있는 인물이었다. 그는 안트베르펜에서 회화를 공부했고 1600년에 이탈리아를 여행했다. 이탈리아에서 몇 년간 체류하는 동안 그는 미켈란젤로와 베네치아 화가들의 작품을 연구했다. 북유럽으로 돌아온 루벤스는 점점 더 많은 찬사와 후원을 얻게 되었다. 그는 세련된 사업가로서 귀족적인 생활방식을 향유했다. 자신의 작품에 대한 유럽 귀족과 왕족들에 의한 수요가 높아지자 그는 많은 조수를 거느린 대형 스튜디오를 설립했다. 루벤스는 풍성한 특징을 보여주는 누드로 유명하지만, 그의 그림 속 모든 것에서 이와 유사한 관능성을 띠는 경향이 존재했다. 그의 자유분방한 화법은 많은 화가에게 영향을 주었다.

플랑드르를 대표하는 로마 가톨릭 성당을 위해 그린 〈십

자가를 세움〉(도판 17.20)에서 종교적 주제에 관한 루벤스의 해석을 확인할 수 있다. 구도는 화면 우측 하단 근육질의 인물에 기반을 둔 대각선을 따라 배치된다. 작품 속에 등장하는 이 남자의 몸과 다른 팽팽한 육체는 예술가가 얼마 전 이탈리아를 방문해서 미켈란젤로와 카라바조의 작품을 감상했던 결과를 보여준다. 이와 동시에 화면 왼쪽에 그려진 나뭇잎과 개에서 고도의 리얼리즘적 디테일이 존재하는데, 이는 루벤스가 얀 반 아이크와 다른 화가들로부터 물려받은 플랑드르의 유산이다. 그리스도의 치켜 뜬 시선이 주도하는 이 작품 속의 행위와 드라마는 마치 프레임 밖으로 뛰어나올 것처럼 보인다. 이 작품이 제시하는 바로크 회화의 특징이 바로 작품의 행위를 관람자의 공간에까지 확장시키는 시각적 역동성이다.

바로크 시기 동안 많은 예술가가 교회를 위해서 일했고, 어떤 예술가들은 귀족을 위해 봉사했다. 이 가운데 가장 혁신적인 인물은 스페인 사람 디에고 벨라스케스였다. 그는 화가로서의 경력 대부분을 스페인 국왕 필리페 4세의 궁정에서 쌓았다. 필리페 4세는 자신의 수석 화가가 때때로 행하는 모험적인 작업을 즐겼던 마음이 넓은 군주였다. 그러한 작품 가운데 하나가 바로 〈라스 메니나스〉(도판 17.21)이다. 이 그림 속에서 벨라스케스는 정교한 게임을 하고 있다. 우선 캔버스 뒤에서 붓을 든 화가 자신이 화면 바깥을 바라보고 있기 때문에 주인공이 누구인지 명확하지 않다. 시녀들은 무언가를 기대하는 듯 요염한 시선으로 관람자를 응시하고 있는 공주를 둘러싸고 있다. 그녀는 가장 밝은 빛 안에서 있으면서 구도의 중심에 있는 것처럼 보인다. 또한 1명의 신하가 배경에 있는 환한 출입구에 서 있다. 멀리 있는 벽에 걸린 국왕 부부가 투영된 거울을 보았을 때에야 비로소 우리는 이 작품이 시각적 수수께끼로 바뀐 궁정 초상화라는 사실을 깨닫게 된다. 벨라스케스는 국왕의 초상화를 제작하면서 자기 자신의 초상을 그렸던 것이다! 다른 바로크 작품처럼 빛과 그림자가 주요한 역할을 하는 시선과 이미지의 미묘한 역동성 안에서 이 회화도 프레임을 넘어서 확장된다.

우리는 앞에서 바로크적 특성이 종교적인 주제나 세속적 주제를 묘사한 미술 모두에서 발견된다는 것을 확인했다. 이러한 상황의 주요한 원인은 예술가들이 더 이상 전적으로 교회의 후원에만 의존하지 않았기 때문이다. 많은 예술가들이 상류층과 귀족들을 위해 작업했다. 하지만 네덜

17.21 디에고 벨라스케스, 〈라스 메니나스(시녀들)〉, 1665. 캔버스에 유화. 10′5″×9′.

Museo del Prado, Madrid, Spain. Photograph: akg-images/Erich Lessing.

란드 공화국에서는 17세기에 새로운 유형의 예술 후원자가 등장했으니 바로 대부분이 프로테스탄트였던 부유한 중산계급의 상인과 은행가들이었다. 이는 네덜란드의 독립과 급속하게 번창했던 국제무역의 결과였다. 새로운 후원자들은 동시대 미술을 향유했고 그것에 투자했다. 그들이 애호했던 주제는 오늘날까지도 선호되는 풍경, 정물, 풍속, 초상이었다. 네덜란드 화가들을 통해 미술은 일상적 용어로 접근 가능하고 이해할 수 있는 것이 되었다.

렘브란트의 대형 회화 〈돌아온 탕자〉(도판 17.22)를 보면 그가 왜 서구 세계에서 가장 존경받는 예술가 중 한 사람인지 알 수 있다. 이 이야기는 성경에서 나온 것이다. 어느 반항적인 아들이 유산을 미리 달라고 요구하고는 가족과 연락을 끊어버린다. 그러나 무질서한 삶을 살아가며 물려받은 재산을 탕진한 그는 결국 비참한 빈곤에 처하게 된다. 한계에 이른 그는 부유한 아버지에게 되돌아오게 되고 돼지 먹이 주는 일을 달라고 간청한다. 그의 아버지는 이러한 아들을 멸시하거나 비판하기는커녕 정반대였다. 그는 초췌하고 고독한 아들을 다정하게 맞았다. 렘브란트는 이 감동적

17.22 렘브란트 판 레인, 〈돌아온 탕자〉, 1668~1669년경. 캔버스에 유화. 8′8″×6′8″.

The State Hermitage Museum, St. Petersburg, Russia.

인 장면을 매우 신중하게 그려내고 있다. 우리는 이 그림에서 돌아온 탕아의 누더기 옷, 아버지의 부드러운 포옹, 그리고 오른쪽에 선 채로 망설이고 있는 또 다른 아들을 발견한다.

렘브란트의 구도는 극적인 명암 대조 속에서 이탈리아 바로크 화가의 영향을 보여준다. 하지만 그는 카라바조의 〈사도 바울의 개종〉처럼 성인의 기적적인 환영이 아니라 소원해진 사람들이 기적적으로 애정을 회복하는 이야기를 그린다.

렘브란트는 상당한 평판을 지닌 판화가이기도 했다. 그의 수많은 에칭 작업은 렘브란트의 보편 테마인 종교적인 주제를 표현하는 데 빛과 어두움이라는 바로크적 언어를 잘 활용하고 있는 그의 역량을 보여준다.

요하네스 베르메르는 또 다른 17세기 네덜란드 화가로서 일상의 생활을 경건함의 단계로 끌어올린 풍속화를 창조해냈다. 극적인 강조를 위해 빛을 사용했던 카라바조나 렘브란트와 달리, 베르메르는 빛이 실제 세계의 색, 질감, 디테

일을 드러내는 방식에 집중했다. 그는 바라보는 행위에 대한 무한한 열정과 물질적 세계의 시각적 특질을 향한 분명한 사랑을 드러냈다.

베르메르는 빛이 형태를 규정하는 방식을 이해함으로써 자신의 이미지에 명확하고 선명한 활력을 부여했다. 〈우유를 따르는 여인〉(도판 17.23)이 지닌 힘의 대부분은 한정된 색의 사용에서 나온다. 즉 노랑과 파랑은 붉은 빛이 도는 오렌지로 강조되어 있으며 무채색 톤으로 둘러싸여 있다. 이 작품에서 빛은 신비로운 특성을 지니고, 이로써 우유를 따르는 행위는 엄숙한 의식의 분위기를 띠게 된다.

바로크 시대에 정물화 역시 새롭게 유행했다. **정물화**(still life)는 화가가 테이블 위에 대개 과일이나 꽃으로 시작해서 흔히는 음식물과 가정용품 등의 소재를 배치하여 그린 그림이다. 이 용어는 네덜란드에서 유래했으며 네덜란드의 화가들은 자연의 은혜를 찬양하면서 정교한 정물화를 그림으로써 16~17세기 동안 이 분야를 주도했다. 정물화의 또 다른 중심지는 스페인이었다. 그곳의 화가들은 종종 극적인 빛 안에 몇 개의 품목만을 고립시키는 경향을 보였다.

후안 판 데르 하멘의 작품에서 네덜란드와 스페인 화풍 모두에서 받은 영향을 확인할 수 있다. 〈과자와 도자기가

17.23 요하네스 베르메르, 〈우유를 따르는 여인〉, 1658년경. 캔버스에 유화. 18″×16 1/8″.

Rijksmuseum, Amsterdam.

있는 정물〉(도판 17.24)에서 극명한 조명과 텅 빈 배경은 전
형적으로 스페인적이나 그릇 가득 놓인 과일과 과자는 북
유럽의 영향을 드러낸다. 여기에서 화가는 음식과 함께 놓
인 바구니, 점토 항아리, 나무상자 등의 다양한 재질감을
포착하고 있다. 소박한 회색 선반 위에 다양한 각도에서 본
원형의 리듬을 창조하고 있는 흥미로운 구도의 작품이다.

바로크 시기 동안 프랑스의 예술가들은 이탈리아 르네상
스의 사상을 받아들였지만 이를 자기 것으로 만들었다. 우
리는 루이 14세를 위해 지어진 프랑스 베르사유 궁전 건축
에서 바로크의 귀족적 화려함에 대한 분명한 관점을 일별
할 수 있다. 중심 궁전과 정원은 프랑스 바로크 건축과 조
경 디자인의 사례를 보여준다(개관을 위해서는 도판 2.17
참조). 궁전의 중앙에 있는 〈거울의 방〉(도판 17.25)은 왕의
입구와 출구를 위한 하나의 무대세트처럼 기능했다. 유리
창문 반대편에 거울로 된 단단한 벽이 있어 홀은 원래 폭보
다 2배로 보였다. 그 시대에 매우 많은 비용이 드는 것이었

17.24 후안 판 데르 하멘, 〈과자와 도자기가 있는 정물〉, 1627.
캔버스에 유화. 33$\frac{1}{4}$″×44$\frac{3}{8}$″.
National Gallery of Art, Washington D.C. Samuel H. Kress Collection
1961.9.75.

17.25 쥘 아르두앙 망사르, 〈거울의 방〉, 베르사유. 1678년 착공. 길이 약 240′.
ⓒ Corbis.

예술은 우리를 형성한다 : 설득

영감

서구 세계에서 설득력 있는 미술에 관한 가장 명백한 사례 가운데 하나는 베르사유이다. 설득력 있는 미술에서 후원자나 창조자는 감상자를 납득시키거나 감상자의 믿음(베르사유의 경우, 절대 군주에 관한 신념)에 영향을 미치려고 한다. 하지만 베르사유의 〈거울의 방〉(도판 17.25 참조) 같은 몇몇 작업이 화려함과 비용으로 설득시키고자 한다면 다른 작품은 보다 미묘한 수단을 통해서 영감을 준다. 여기에서 영감을 통하여 진보는 좋은 것임을 의미하고자 하는 세 작품을 살펴보기로 하자.

조셉 라이트 오브 더비의 〈태양계의에 대해 강의하는 철학자〉(도판 17.26)는 18세기 중엽에 열리기 시작하여 계몽주의 시대(제21장 참조)에 큰 성과를 거둔 과학적 세계관을 선전하는 흥미진진한 작품이다. 제작자였던 영국의 오러리 백작 이름을 딴 태양계의(orrery, 太陽系儀)는 여러 행성의 궤도 중앙에 태양계가 위치한 모형이다. 이 그림이 제작된 1766년은 과학 강의와 시연이 공적인 행사가 되어 대중화의 단계로 진입하던 때였다. 아마도 라이트는 그러한 강연에 참석했을 것이다. 이 그림에서 화가는 극적인 조명이라는 바로크적 관례를 사용했다. 램프가 태양을 대신하고 있으며, 아이작 뉴턴을 닮은 붉은 옷차림의 교수가 태양 주변 행성의 움직임을 설명하고 있다. 사색하는 사람으로부터 경이로워하는 사람까지 구경하는 이들의 다양한 반응은 이 작품이 의도하는 영향을 알게 한다. 태양/램프의 (인공적인) 불빛 안에서 그들은 과학적 계몽을 체험한다. 이처럼 이 그림은 과학적 탐구와 지식 확장의 미덕에 대한 사색을 불러일으킨다.

19세기 미국의 서부개척은 국가적 신화의 일부로 자리 잡았으며, 독일 태생의 화가 에마누엘 로이체는 〈제국 건설을 위해 서부로 가다〉(도판 17.27)와 같은 그림에 이를 적용하고 있다. 이 작품에서 로키 산맥 분수계에 당도한 이주민 그룹은 앞에 펼쳐진 광활한 대지, 무한한 가능성을 지닌 것처럼 보이는 땅을 바라본다. 이 단체에 속한 또 다른 사람들은 바로 앞에서 나무를 잘라 산길을 내고 있다. 아래의 가로 패널에는 탐험가 다니엘 분과 윌리엄 클라크의 초상 사이로 태평양 해변이 그려져 있다.

로이체는 이 작품을 제작한 의도에 대해 '서부 대륙의 원대하고 평화로운 정복을 가능한 가깝고 참되게 재현하기 위해서'[4]라고 썼다. 물론 우리는 서부 정복이 평화적인 방법으로만 이루어진 것이 결코 아니라는 것과 그림에 등장하는 가족 집단이 대개는 이미 자리 잡은 길로 여행했다는 사실을 알고 있다. 그런데도 이 그림이 고취시키고자 하는 의미는 충분히 명확하다. 즉 미국 정부가 로이체에게 수도인 워싱턴 국회의사당의 계단에 설치할 보다 큰 버전을 그릴 것을 주문했던 것이다. 그 점에서 이 그림은 미국의 '명백한 운명(미국이 북미 전체를 지배할 사명을 지니고 있다는 주장)'이 대서양으로부터 태평양에 이르는 영토를 점유할 것이라는 믿음을 암묵적으로, 그러나 생생하게 조장함으로써 그 영향력을 행사한다.

건축가 루이스 설리번이 썼듯이 높은 빌딩은 영감을 주는, '자랑스럽고 고조되는 것'[5]일 수 있다. 블라디미르 타틀린의 〈제3인터내셔널 기념비〉(도판 17.28)는 지어지지 않았으나 가장 영감을 주는 건물일 것이다. 제3인터내셔널은 혁명 지도자 블라디미르 레닌이 공산주의를 전 세계에 전파하기 위해서 1919년에 창설한 새로운 정당이었다. 원래 1300피트가 넘는

17.26 조셉 라이트 오브 더비, 〈태양계의에 대해 강의하는 철학자〉, 1766. 캔버스에 유화. 58″×80″. Derby Museum and Art Gallery. akg-images/Erich Lessing.

17.27 에마누엘 로이체, 〈제국 건설을 위해 서부로 가다〉, 1860. 워싱턴 국회의사당 벽화 습작. 33¼″×43⅜″. Smithsonian American Art Museum Washington, D.C. ⓒ 2013. Photo Smithsonian American Art Museum/Art Resource/Scala, Florence.

17.28 블라디미르 타틀린, 〈제3인터내셔널 기념비〉를 위한 모형, 1919. 사진. The Bridgeman Art Library.

높이로 계획된 이 비틀린 금속 구조는 1917년 혁명과 더불어 탄생한 새로운 공산주의 러시아의 기술력을 상징하고자 만들어진 것이다. 나선 형태 프레임이 민중을 위한 회의장, 사무실, 뉴스와 격려 메시지를 방송하는 라디오 확성장치의 용도를 지닌 3개의 유리 건물을 수용한다. 이 파빌리온은 각기 다른 속도로, 즉 일 년에 한 번, 한 달에 한 번, 하루에 한 번 회전하도록 고안되었다.

타틀린은 파리의 에펠탑과 겨룰 만한 타워를 구상했지만, 그의 타워는 기능인 구조물일 뿐만 아니라 지나가는 모든 이들을 끊임없이 격려하기 위한 원천으로서 사회에 좀 더 유용한 것이었다. 당시 러시아는 혁명 이후의 결핍과 정치적 불안 상태를 겪고 있었으므로 타워의 실현은 확실히 불가능했다. 하지만 때때로 타워의 모형이 전시나 퍼레이드에 사용되기 위해 제작되었다. 세상은 실물 크기의 형태를 보지 못했지만, 모형과 미니어처는 소비에트 민중에게 여러 번 영감을 제공했다.

17.29 제르멩 보프랑, 〈공주의 방〉, 수비즈 저택. 1732년에 착공.
Himer Fotoarchiv, Munich, Germany.

던 유리 작업은 이 홀을 유럽에서 유일무이한 화려함을 과시하는 공간으로 만들었다. 반사된 호화로움 속에서 붙임기둥과 반원 아치의 고전적 세부 장식은 거의 상실된다. 천장은 루이 14세의 위업을 묘사한 그림으로 덮여 있다. 베르사유에서 루이와 그의 후계자들은 모든 권력의 원천인 군주제에 대한 신념을 지지했던 시각적 스펙터클을 창안했다.

로코코

18세기 중엽 프랑스에서는 이탈리아 바로크 미술의 장중하고 연극적인 특성이 점차로 바로크의 가볍고 유희적인 버전이라고 할 수 있는 장식적인 로코코 양식으로 바뀌고 있었다. 디자이너들은 우아하게 장식된 인테리어와 가구를 위해 조개의 곡선 형태를 모방했으며 이는 이후 회화에서 보이는 물결치는 형태에 영향을 미쳤다. 미술은 베르사유

와 같은 궁전 대리적 홀로부터 수비즈 저택(도판 17.29)과 같은 상류층의 도시주택으로 이동했다.

로코코 양식의 열렬한 관능성은 특히 프랑스 궁정과 귀족 사회의 사치스럽고 때로는 경박한 삶에 잘 어울렸다. 바로크의 운동감, 빛, 제스처의 일부는 남아 있었지만, 그 효과는 극적인 행동이나 정적인 안식보다는 유쾌한 자유분방함이었다. 로코코 회화는 고난 없는 삶이라는 낭만적인 버전을 제공했으며, 그 속에서 연애, 음악, 축제 피크닉이 시대를 채우고 있었다.

장 오노레 프라고나르의 회화 〈그네〉(도판 17.30)에서 편안하고 성적으로 방종한 귀족적 삶을 분명히 확인할 수 있다. 한가해 보이는 훌륭한 차림새의 젊은 여인이 희미하게 보이는 주교의 시중을 받으며 정원에서 그네를 타고 있다. 왼쪽 하단에는 한 젊은이가 덤불 속에 숨어 감탄하며 그녀

17.30 장 오노레 프라고나르, 〈그네〉, 1767. 캔버스에 유화.
31⁷⁄₈″× 25¹⁄₄″.
The Wallace Collection, London. The Bridgeman Art Library.

를 바라보고 있다. 이 작품의 이야기 구성은 곧 젊은이의 무릎 위로 떨어지게 될, 날아가고 있는 그녀의 신발로부터 비롯된다. 대각선으로 배열된 균형을 읽은 구도와 무성한 정원의 명암대비에서 볼 수 있듯이 프라고나르는 바로크의 가르침을 잘 알고 있었다. 하지만 바로크적 드라마는 여기에서 로코코 전성기의 감각적인 자유분방함과 매우 가벼운 주제로 대체되고 있다.

그러나 최악으로는 다음 세대의 프랑스 예술가와 지식인들이 이와 같은 미술의 유형에 나타난 사회적 무책임함에 대항하여 반역을 일으키게 되었다. 그들은 이 미술이 단지 솜털같이 보송보송해 보일 뿐이라고 생각했다. 이미 계몽주의가 서유럽에서 발흥하고 있었고, 사회적 평등과 과학적 탐구라는 새로운 사상은 곧 유럽 문화를 그 근본까지 흔들어 놓게 되었다.

다시 생각해 보기

1. 르네상스를 가능하게 했던 미술의 기술적 진보는 무엇인가?

2. 북부 르네상스와 이탈리아 르네상스는 어떻게 다른가?

3. 바로크 미술을 의뢰한 3개의 주요 주문집단은 누구였나?

시도해 보기

미켈란젤로가 제작한 르네상스의 〈다비드〉(도판 17.9)와 베르니니가 만든 바로크의 〈다비드〉(도판 17.18)를 비교해보라. 여러분의 생각으로 어느 편이 더 나은 예술작품인가? 그리고 그 이유는 무엇인가?

핵심 용어

로코코(Rococo) 18세기 프랑스와 남부 독일의 인테리어 장식과 회화에서 사용된 양식. 소규모이면서 화려한 장식, 파스텔 색조, 곡선의 비대칭적 배치를 특징으로 한다.

르네상스(Renaissance) 유럽의 14세기 후반부터 16세기에 해당하는 시기에 인간중심적 고전 미술, 문학, 학문에 다시 관심을 불러일으켰다는 특징을 지닌다.

바로크(Baroque) 극적인 빛과 그림자, 격정적인 구도, 강조된 감정 표현이 특징적인 17세기 유럽의 시각예술

인문주의(humanism) 르네상스 시기 고대 그리스와 로마의 예술 문학을 재발견한 이래 전개된 문화적이고 지적인 운동

정물화(still life) 꽃, 과일, 음식, 가정용품과 같이 무생물을 그린 회화

풍속화(genre painting) 도시의 지도자, 종교적 인물, 신화적 영웅보다는 일상생활을 주제로 삼은 미술의 유형

18 아시아의 전통 미술

미리 생각해 보기

18.1 힌두교, 불교, 도고, 유교, 신도의 역사적 기원과 철학을 기술해보기

18.2 아시아 미술에 흔한 종교적 도상을 설명해보기

18.3 불교와 힌두교가 중국과 일본의 미술과 건축의 지역적 전통에 끼친 영향에 대해 논의해보기

18.4 중국 미술과 일본 미술의 기법, 주제, 시각적 특징을 비교해보기

18.5 미술의 아름다움과 감각적 호소 방식을 이해해보기

아시아에서 인류의 출현은 구석기 시대로 거슬러 올라간다. 아시아는 유럽, 아프리카와 마찬가지로 고대 문화, 즉 수렵·채집 생활에서 농경 씨족 사회로, 그리고 청동기 부족 국가로의 발전 과정을 경험했다(고대 아시아 미술의 예에 관해서는 제15장 참조). 인도는 지리상으로나 문화적으로 아시아 대륙의 중심부이다. 인도의 많은 사상이 아시아 사회에 침투, 확산되었다. 하지만 아시아 각 나라들은 저마다의 고유한 제 문화를 지니고 있었기 때문에 노골적으로 수입하거나 차용하는 경우는 거의 없다. 그보다는 아시아 대륙을 관통하는 여러 국가들이 이를 받아들이고 정비해가는 사상과 미술 양식의 경로를 추적해볼 수 있다.

인도

고대 도시인 하라파 도처에서 선진 도시계획과 고차원의 미술품 등 잘 갖추어진 사회를 보여주는 유물이 발굴되었다. 도시는 3000~5000년 전, 비옥한 인더스 강 유역 수천 마일에 이르는 문명의 중심이었다. (인도 문화의 시원인 인더스의 상당 부분은 1947년 인도 독립 후 파키스탄이 되었다.)

고대 인더스 조각은 이미 관능적 자연주의의 성향을 띠며, 이후 인도 미술을 특징짓는다. 하라파 출토의 작은 〈남성 토르소〉(도판 18.1)는 육감적이며, 해부학적인 골격의 구조를 파악하기는 어렵다. 이와 대조적으로 고대 그리스의 〈창을 든 사람〉(도판 16.3 참조)은 골격과 밀접하게 연결된 근육처럼 보인다.

기원전 1800~300년 사이, 즉 인더스 문명이 쇠락하고 최초의 불교가 나타났던 이 시기의 미술품은 거의 남아 있지 않지만, 그럼에도 불구하고 이 시기는 인도 사상과 문화 발달에서 중요하다.

기원전 1500년경부터 인도아대륙에 북서 지방의 아리안족이 이동해서 침투했다. 아리아인들의 믿음, 신관, 사회구조는 이후 인도 문명의 발달에 영향을 주었다. 우주가 창조와 파괴를 반복 순환하고, 생명체는 죽은 후에 환생한다는 것이 그것으로, 이는 지혜의 최고 형식이다. 이러한 믿음은 베다(경전)과 우파니샤드(철학), 인도인의 신성한 문헌들로 기록되었다. 인도 미술은 토착 인도의 미술품과 아리아인의 종교 사상을 종합한 것이다.

힌두교는 베다를 경전으로 받아들였다. 기원전 6세기 힌두의 믿음에 토대를 둔 설교로, 싯다르타 고타마(기원전 563~483)는 불교를, 마하비라(기원전 599~527)는 자이나교를 창시했다. 오늘날 인도의 대부분은 힌두교이다. 하지만 불교는 인도 미술의 형성기의 가장 특징적 요소이자, 아시아 다른 지역의 주요한 문화요소가 되었다.

18.1 〈남성 토르소〉, 인더스 계곡 하라파 유적지,
기원전 2400~2000년경. 석회암. 높이 3¹/₂″.
National Museum of India, New Delhi, India/The Bridgeman Art Library.

불교미술

불교는 싯다르타의 깨달음에서 시작되었다. 싯다르타는 인간의 고통에 관한 해답을 구하며, 네 가지 성스러운 진리, 즉 사성제(四聖諦)에 이르렀다. (1) 존재 자체가 고(苦)이다. (2) 고의 원인은 욕망이다. (3) 고에서 벗어나기 위해 욕망을 끊어야 한다. (4) 욕망을 제거하고 말과 생각 및 행위를 다스리는 여덟 가지 방법, 팔정도(八正道)를 따라야만 한다. 또한 깨달음은 죽음과 환생의 무한한 윤회에서 벗어나 궁극의 환생, 즉 열반의 순수한 영적 세계를 경험하도록 한다고 가르쳤다. 기원전 6세기 후반 싯다르타를 따르는 이들이 생겨났다. 그들은 싯다르타를 '깨우친 자' 혹은 불타(佛陀)라고 불렀다.

초기 불교는 형상을 제작하지 않았다. 하지만 결국에는 사유와 명상 등을 돕는 시각적 도상과 종교생활에 필요한

18.2 아시아의 역사 지도.

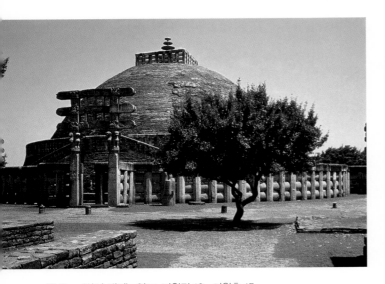

18.3 〈산치 대탑〉, 인도, 기원전 10∼기원후 15.

a. 외곽.

Photograph: Prithwish Neogy. Courtesy of Duane Preble.

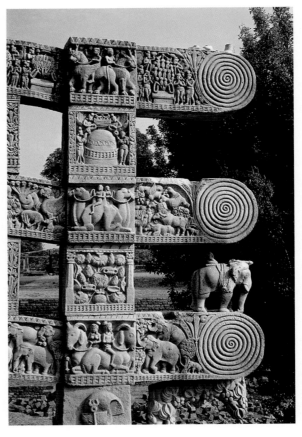

b. 〈산치 대탑〉의 동문.

© Adrian Mayer Edifice/CORBIS.

형상물을 만들었다. 불교미술과 건축 양식은 문화권에 따라 다양하다. 불교는 인도에서 동남아로, 중앙아시아를 거쳐 중국, 한국, 일본에까지 전파되어, 토착신앙 및 미적 전통과의 왕성한 상호작용의 결실을 낳았다.

　스투파(stupa)는 초기 인도 불교미술의 탁월한 예이다. 돔 구조로 초기 무덤에서 발달한 것이다. 〈산치 대탑〉(도판 18.3a∼b) 4개의 문은 정확하게 네 방향을 가리킨다. 독실한 신자들은 스투파 둘레를 걸으며, 상징적으로 세계산 둘레와 인생 여정을 취한다. 성지에 스투파를 세우고, 그 안에 사리(성인의 유품)를 보관했다.

　〈산치 대탑〉으로 통하는 사방 통로에는 부조로 부처의 생애를 이야기한다. 하지만 부조를 직접적으로 묘사하지는

않았다. 하라파 출토 남성 토르소에서 본 특유의 매력이 여전히 살아 있다.

　불교 건축(도판 18.4)은 기원인 인도에서 아시아 다른 지역으로의 전개, 발달을 추적해볼 수 있다. 불탑은 인도 스투파와 중국 전통 망대(望臺)를 결합한 것이다. 층탑 구조

d. 일본의 목탑. 7세기경.

c. 중국의 탑. 5∼7세기경.

b. 인도의 후기 탑. 기원후 2세기경.

18.4 불교 탑 건축의 발전 단계.

a. 인도의 초기 탑. 기원전 3∼1세기 초.

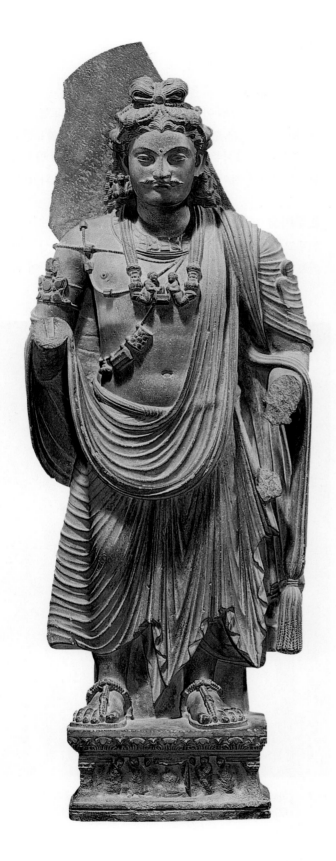

는 일본에까지 수용, 변화되었다.

기원전 4세기 알렉산더 대왕의 서아시아 정복은 세계적으로 예술의 융화가 일어난 계기였다. 당시 간다라는 오늘날의 아프가니스탄과 파키스탄 지역으로, 로마제국의 전성기 내내 서양과 교섭했다. 간다라 불상은 동서양의 요소를 동시에 지닌 독특한 양식을 발전시켰다. 간다라 출토 〈보살입상〉(도판 18.5)은 그 훌륭한 예이다. 조각가는 로마의 사실주의적 초상뿐만 아니라 고대 그리스 방식인 다리 부분에 옷 주름으로 신체를 드러내는 기법을 보여준다. 하지만 주제는 부처이다. **보살**(bodhisattva)은 깨달음을 얻었지만, 지상에 남아 중생을 가르치는 자이며 대개 화려한 의복과 장신구를 착용하고 있다.

인도 굽타 왕조(320~540년경)는 정치, 법률, 수학, 예술 분야에서 괄목한 말한 발전을 이루었다. 굽타 미술 양식은 토착 인도의 시각과 간다라의 자연주의가 결합한 것이다. 석조 〈불입상〉(도판 18.6)은 다소 훼손되었으나 굽타 조각의 훌륭한 예이다. 차분하고 이상화된 완벽성은 품위 있는 굽타 양식의 특징으로 인도 미술사의 최고 전성기를 보여준다. 단순한 형체는 내적 에너지로 한껏 충만한 듯 보인다. 형상을 따라서 반복되는 곡선의 율동감은 형태의 둥근 느낌을 더한다. 젖은 듯 신체에 밀착된 옷 주름 표현은 신체의 부드러움을 강조한다.

불입상은 수 세기 동안 다양한 방식으로 표현된다. 간소한 수도복 차림이지만 귓불이 길게 늘어진 모습은 부처가 생애 초기에 값진 귀고리를 착용했던 부유한 왕자 신분임을 언급한다. 불두의 보발(寶髮)은 깨달음을 상징한다. 그리고 사색 중인 모습이다. 이는 서양에서 신과 그리스도를 역동적인 존재로 묘사한 것과는 확연히 대비되는 특징이다.

이와 마찬가지로 우아하고 선적인 세련미는 〈아름다운 연화수 보살〉(도판 18.7)의 귀족적인 형상에서도 볼 수 있

18.5 〈보살입상〉, 파키스탄 북서부의 간다라 지역. 2세기 후반경, 쿠산 왕조. 회색 편암. $43\frac{1}{8}'' \times 15'' \times 9''$.
Courtesy of Boston Museum of Fine Arts, Boston. Helen and Alice Colburn Fund.37.99. Photograph ⓒ 2013 Museum of Fine Arts, Boston.

18.6 〈불입상〉, 5세기. 붉은 사암. 높이 5′3″.
Indian Museum, Calcutta.

다. 이는 인도 중부 아잔타 석굴화의 일부로, 정교한 선묘는 충만하고 둥근 형태를 강조하여 굽타 양식의 여유롭고도 풍성함을 보여주는 전형적인 예이다. 불교가 중국과 동남아시아에 전파될 무렵 굽타 양식도 함께 전파되었다.

힌두미술

힌두교는 세 가지 원리의 신이 있다. 만물의 창조신인 브라흐마, 유지신(維持神) 비슈누, 파괴신 시바이다. 이 세

18.7 〈아름다운 연화수 보살〉(세부), 인도 아잔타석굴의 제1동굴, 600~650년경.
Photograph: Duane Preble.

신은 적절한 때에 인간사에 개입하여 우주적 혼돈을 만들어 선과 악의 균형을 바로잡는다. 파괴와 혼돈의 신 시바는 건축과 조각에서 가장 자주 선호된다. 힌두의 예배의식은 대체로 개인적으로 행해진다. (기독교는 공동예배가 일반적이다.)

힌두 사원은 인도의 주요 건축 형태이자 세계적으로 가장 독특한 것으로 꼽힌다. 통상 두 부분으로 나뉜다. 현관문, 예배 준비와 정결의식을 위한 부분과 산스크리트어로 **가르바 그리하**(garba griha)라고 불리는 신상이 봉안된 성스러운 방이다.

인도 북중부 카주라호에 있는 〈칸다리야 마하데바〉 사원(도판 18.8a)은 최고의 볼거리와 최상의 보존 상태를 자랑한다. 하나가 아닌 여러 곳으로 통하는 계단이 가르바 그리하에 이른다. 신전은 큰 탑과 그 뒤를 따르는 작은 탑들에 둘러싸여 바로 알아볼 수 있다. 둥글게 발산하는 형태는 남성과 여성을 상징하며 자연과 그 안에 존재하는 생산력을 찬양하는 듯하다.

도판 18.8b는 〈칸다리야 마하데바〉 사원의 외벽 가득 조각된 수백 개의 성애 장면 가운데 하나이다. 힌두교에서 신과의 합일은 성적 쾌락과 유사한 즐거움으로 충만한 상태이다. 자연스러운 아름다움과 인체의 충만함은 남성성과 여성성을 강조한다. 충만함은 하라파 출토 〈남성 토르소〉(도판 18.1 참조)와 같이 둥근 형태 내부로부터 나오는 것처럼 보인다. 한데 뒤얽힌 형상들은 인간의 형태로 궁극의 영적 합일의 알레고리라는 신적 사랑을 상징한다.

힌두교는 시바를 우주의 창조, 유지, 파괴, 그리고 재창조의 순환적 시간을 아우르는 신으로 믿는다. 조각의 다채로운 도상들은 시바의 이러한 역할을 보여준다. 인도 남부에서 출토된 11세기의 〈춤의 왕 나타라자 시바〉(도판 18.9)는 태양의 궤도 안에서 천상의 춤을 추는 모습이다. 손에는 신성한 상징을 쥐고, 무지(無智)의 괴물을 밟고 서 있다. 시바를 둘러싼 불꽃은 파괴와 창조를 위한 정화의 불이다. 그는 작은 북을 치며 죽음과 재탄생의 우주적 리듬을 들려준다. 시바가 움직이는 대로 팔에서 나온 빛이 우주를 비춘다. 조각은 여러 동작의 움직임으로, 고대 제의적 춤사위의 운율이 살아 있다. 여러 개의 팔이 운동감을 더하는 반면, 얼굴은 침착하고 태연한 표정으로 아무런 걱정도 없어 보인다.

16세기 이슬람 무갈 통치자들은 인도 대부분을 정복했다. 히말라야 구릉지들에 여러 지역적 양식이 생겨났으며,

18.8 〈칸다리야 마하데바〉 사원, 인도 카주라호, 10~11세기.

a. 외관.

Photograph: Borromeo. Art Resource, NY.

b. 〈칸다리야 마하데바〉 사원의 에로틱한 부조, 샨델라 왕조, 1025~1050.

Kandariya Mahadeva Temple, Khajuraho, Madhya Pradesh, India. Photograph: Copyright Borromeo/Art Resource, NY.

18.9 〈춤의 왕 나타라자 시바〉, 인도 남부, 촐라기, 11세기. 청동. 높이 3′7⁷/₈″.

무슬림 기법의 영향을 받은 예술가들은 힌두교의 주제를 다루기 시작했다. 〈크리슈나의 접근〉(도판 18.10)는 파하리 양식을 유용하게 사용했다. 여인이 자신의 연인, 푸른 피부 의 신 크리슈나를 숨죽이고 기다리고 있다. 인도의 많은 미 술품과 마찬가지로 성애적 욕망을 신과의 합일을 향한 영 적인 열망의 상징으로 그리고 있으며, "친구여, 완고한 마

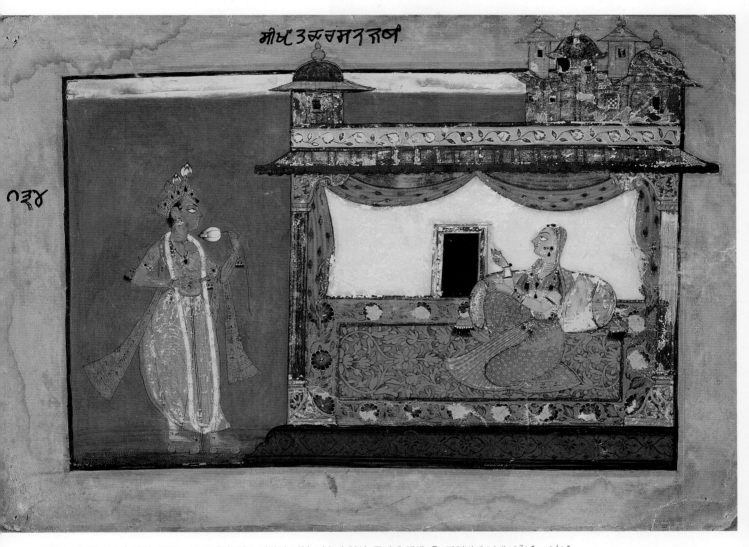

18.10 〈크리슈나의 접근〉, 1660~1670년경, 인도 파하리 지역. 바솔리 양식. 종이에 채색, 은, 딱정벌레 날개. $6^7/_8'' \times 10^1/_4''$.
ⓒ The Cleveland Museum of Art. Edward L. Whittemore Fund. 1965.249.

음을 버리게."라는 글이 적혀 있다. 선홍색과 청색은 왕관을 쓰고 보석으로 치장한 크리슈나를 향한 기대와 욕망의 감정 상태를 상징한다. 감정의 상태를 색채로 표현하는 기법이다. 이 같은 선례를 알지 못했던 서양 근대 화가들은 19세기 후반에서 20세기 초가 되어서야 색채를 본격적인 표현 기법으로 사용했다.

동남아시아

기원전 800년경 동손(East Soon)에 금속이 최초로 유입되면서 동남아시아의 청동기가 시작되었다. 이 지역은 오늘

18.11 〈보로부두르〉 사원, 800년경. 인도네시아 자바.

a. 조감도.

Photograph: Luca Tettoni/Robert Harding.

b. 〈보로부두르〉의 회랑. 퍼스트갤러리.

Photograph: Werner Forman Archive, Ltd.

날의 베트남 대부분을 아우르는 동쪽 해안 지역으로 중국의 영향권에 있었다. 하지만 유물의 대부분은 인도 문화의 영향하에 변형된 것들이다.

불교와 힌두교는 무역과 상업과 더불어 인도에서 동남아시아로 확산되었다. 초기 동남아시아 미술은 주로 불교미술이다. 후기에는 두 종교의 모티프, 신, 형상이 결합되며, 동남아시아의 각 지역마다 인도 양식을 독자적으로 해석한 표현이 발달했다.

〈보로부두르〉(도판 18.11)는 여러모로 세계적인 권위에서도 손꼽히는 주요한 미술품임에 틀림없다. 이는 인도의 스투파를 토대로 해서 800년경에 자바 섬(오늘날 인도네시아 영토)에 세워진 것으로, 대단히 정교하게 만든 신성한 산이다. 높이 105피트, 폭 408피트로 평원 가운데 우뚝 서 있으며, 정방향의 모서리 네 변마다 중앙에 계단이 있다.

순례자들이 영적 쇄신을 위해 방문한다. 어느 문으로나 들어올 수 있으며, 시계 방향으로 둘레를 걷거나 테라스에 오를 수도 있다. 산치 대탑과 마찬가지이다. 10마일이 넘는 통로의 부조 장식(도판 18.11b)은 깨달음의 구도(求道) 이야기이다. 하층부의 부조는 생의 투쟁, 죽음과 환생의 순환에 이어 부처의 일생을 그린다. 복도는 높은 벽과 곡선으로 걷는 이의 시야를 가리고 제한한다. 상층부 테라스 부조는 천국의 이상 세계를 묘사하고 있다. 하지만 여기가 끝이 아니다.

마지막 4개의 둥근 층에 이르면 경관이 내다보인다. 순례자들의 시야가 넓어진다. 〈보로부두르〉를 걸어 오르며 순례자들은 넌지시 깨달음을 얻는다. 72개의 작은 스투파 안에 좌불(座佛)이 어렴풋이 보인다. 맨 꼭대기의 스투파는 봉인되어 있어 내부를 짐작할 뿐이다. 〈보로부두르〉는 탄생과 죽음을 윤회하며, 궁극에는 깨우침에 도달하는 순례길이라는 불교의 개념을 표현한 것이다.

신성한 산, 〈보로부두르〉의 영향을 받아 12세기 크메르 왕조 수도 인근에 캄보디아 〈앙코르

18.12 〈앙코르와트〉, 1120~1150년경.

a. 서쪽 입구.

© John Elk III/Photoshot.

b. 평면도.

와트〉 사원(도판 18.12)이 세워졌다. 당시 캄보디아는 역사상 가장 번성한 시기로, 통치자는 밀림을 비옥한 곡창지로 만들 수 있을 만큼 관개 기술에 능했다. 백성들은 통치자를 신적인 존재로 여긴 듯, 수많은 석조물의 부처, 보살상과 힌두 신들을 실제 통치자의 초상으로 조각한 것을 볼 수 있다. 명백히 불교와 힌두교 두 종교가 공존했다.

〈앙코르와트〉는 정서(正西) 방향으로, 원래는 해자가 둘러 있었다. 치수(治水)가 부의 근원임을 상기시킨다. 복도는 비슈누 신에 관한 힌두 신화를 주로 묘사한 저부조로 장식되었다. 그중 압권은 〈행진하는 군대〉(도판 12.3 참조)이다. 캄보디아 통치자는 스스로를 비슈누 신의 후예라 여기며, 영토 내의 비옥한 생명력을 지켰다. 솟아오르는 봉우리 형상의 탑 상부는 이러한 생명력을 강조한다.

중국과 한국

근대 이전의 중국 문명은 유교, 도교, 불교 세 전통의 상호 작용으로 특징지을 수 있다. 유교와 도교는 중국에서 발생한 전통인 반면, 불교는 인도에서 전래된 것이다. 세 전통은 상호 영향 관계 속에서 중국 문화를 풍성하고 다양하게

했다. 하지만 이들 전통 이전에 중국 미술은 이미 독특한 개성을 구가하고 있었다.

중국 상 왕조(기원전 16~11세기)는 세계적으로 가장 세련된 청동기를 제작한 것으로 손꼽힌다. 〈제례 용기〉(도판

18.13 〈제례 용기〉, 중국, 12세기. 청동 주조. 높이 7¹/₈″.
Freer Gallery of Art, Smithsonian Institution, Washington, D.C.: Gift of Eugene and Agnes E. Meyer, F1968.29.

18.13)의 표면 전체가 복잡한 동물 형태들로 뒤얽혀 있다. 손잡이는 돼지처럼 생긴 얼굴과 등에 날개가 달린 동물이 아래를 향해 있다. 그릇의 전체 면이 얼굴이다. 크고 둥근 눈과 좌우대칭의 눈썹이 눈에 띈다. 바로 **도철**(饕餮, taotie mask)의 얼굴이다. 아쉽게도 날개, 발톱, 뿔이 달린 괴물의 의미는 전해지지 않지만, 이는 대단히 많은 중국 청동기에 나타나는 형상이다. 가장 아랫부분 역시 도철이 연이어진 형태이다.

대부분의 청동기는 조상을 공경하는 제사에 쓰였다. 중국인은 조상이 영생을 누리며 현세의 사건에 좋게 혹은 나쁘게 영향을 끼친다고 믿었다. 공자(기원전 551~479)는 이러한 믿음을 유교의 도덕과 윤리 체계로 전개, 발전시켰다. 공자는 신비주의적 요소를 배제했다. 귀신을 섬기는 적절한 방법에 관한 질문에 공자는 "아직 사람도 섬기지 못하거늘, 어찌 귀신을 섬길 수 있으리오!"라고 답변했다. 온고지신(溫故知新)의 정신은 공자의 영향을 보여주는 중국 미술의 공통된 특징이다.

많은 이들이 내세의 불로장생을 위해 자신의 재산을 함께 묻었다. 하지만 진시황제의 부장품은 이것이 얼마나 헛된 희망인가를 가장 잘 보여준다. 그는 오늘날의 중국과 유사한 형태로 왕조를 통일한 인물로 기원전 210년에 죽었다. 그가 세운 왕조의 이름은 진(秦)으로 China의 어원이 된다. 내세에 집착한 그는 자신을 보호할 엄청난 군대를 실물 크기의 점토로 만들도록 명령했다. 〈테라코타 병사들〉(도판 18.14), 즉 테라코타로 만든 군인의 수는 대략 6천을 헤아린다. 1974년 거대한 무덤에서 실물처럼 생긴 기마병, 궁수, 보병의 진용이 발견되었다. 대단히 이례적인 고고 발굴 작업이었다.

한(漢) 왕조(기원전 206~기원후 221)는 로마제국과 동시대로 영토는 더 넓었다. 부장품 대부분이 보존 상태가 좋아서 당시 중국의 생활상을 알 수 있다.

중국 북동부 우씨 가족무덤의 석묘에는 정교하게 부조가 새겨 있다(도판 18.15). (도판은 명확한 그림을 보여주기 위해 부조에 종이를 얹고 흑연으로 문질러 만든 탁본이다.) 우측 최하단부는 무덤을 열어 고대 청동기를 찾는 모습이다. 그 가운데 원반을 제물로 바치고 있다. 좌측 상단의 말

18.14 〈테라코타 병사들〉, 진나라 박물관 제1갱도, 중국 진왕조, 산시 지역, 기원전 210년경.
National Geographic Image Collection.

18.15 〈석조 무덤 부조〉의 탁본, 산둥 지역 우씨 가족무덤, 2세기.
ⓒ 2013 The Field Museum, A114787d_003. Photo John Weinstein.

과 전차 외에도 생생하게 살아 있는 장면들을 볼 수 있다.

우씨 가족무덤은 장면의 부분을 세밀하게 표현하고 있지는 않지만 생기가 넘친다. 중국어로 **기**(氣, qi)라고 하는 내

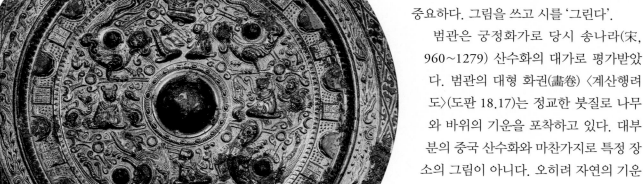

재적 생명력은 수 세기에 걸친 중국 문화와 예술창작의 원동력이다. 기는 도교적 개념이다. 도교에서 최상의 삶이란 만물의 기운이 조화를 이룬 상태를 말한다. 전통적으로 조화는 불사불멸의 존재로 여겼다. 〈서왕모의 거울〉(도판 18.16)은 도를 깨우치고 옥황의 곤륜산 궁전에서 불사불멸의 묘약을 나눠주는 장면이다. 거울(뒷면이 거울)의 중앙 돌기 좌측에 서왕모가 앉아 있다. 우측에는 동왕공이다. 도교 신화에 따르면 둘은 매년 7월 7일 길일에 만난다. 서왕모와 동왕공의 영역 바로 외곽에, 거울 주인에게 행운을 기원하는 명문이 새겨 있다. 거울의 가장자리는 여러 천상의 존재들과 구름으로 둘러 무한한 시간의 순환을 상징한다.

전통 중국 회화의 두 가지 중심 주제로 서예와 산수가 있다. 중국 지도자들은 우아한 서체로 개성과 힘을 표현하고자 했다. 화가는 표현상의 목적으로 서체의 붓놀림을 구사함으로써, 그림의 수준을 서예와 시의 단계로 격상시키고자 했다. 중국에서 그림과 글씨의 관계는 긴밀하다. 중국의 예술가들이 회화 안에 시를 쓰는 것은 흔한 일이다. 같은 붓과 먹으로 그림도 그리고 글씨도 쓴다. 한 획 한 획의 필획이 전체적으로 중요하다. 그림을 쓰고 시를 '그린다'.

범관은 궁정화가로 당시 송나라(宋, 960~1279) 산수화의 대가로 평가받았다. 범관의 대형 화권(畫卷) 〈계산행려도〉(도판 18.17)는 정교한 붓질로 나무와 바위의 기운을 포착하고 있다. 대부분의 중국 산수화와 마찬가지로 특정 장소의 그림이 아니다. 오히려 자연의 기운

18.16 〈서왕모의 거울〉, 중국 6왕조 시대, 317~581. 청동. 직경 7¹/₄˝.
ⓒ Cleveland Museum of Art. The Severance and Greta Millikin Purchase Fund, 1983.213.

을 파악하려는 상상력의 산물이다. 화가들은 '우점(雨點)', '부벽(斧劈)', '해조(蟹爪)', '피마(披麻)' 등으로 특징적 명칭의 준법(皴法)을 구사했다. 이 작품은 '우점준'과 그 외의 몇 가지 준법으로 깎아지른 절벽의 표면에 질감을 표현했다. 우측 하단 길 위에 작은 인물과 나귀들이 수평으로 난 길을 따라 여행하는 모습은 가파른 절벽 배경과 대비를 이룬다. 범관은 어둡게 칠한 폭포수의 틈을 그렸다. 칠하지 않은 채 백색 실크를 그대로 드러내어 떨어지는 물을 강조했다. 구도의 수직성이 강조되는데, 이는 하단 전경의 바위 뒤쪽으로 밝은 빛 영역의 수평적 형태와 대비적 균형을 이룬다. 거대한 중심 형상은 북송 화가들의 전형적인 구도로, 기운찬 자연의 장면들을 그리고자 했다.

수직과 수평의 상반된 힘이 교차하여 관심을 중앙으로 강하게 집중시킨다. 범관은 이러한 시각 원리를 이용하여 관람자의 관심을 폭포에서 행인들에게로 유도한다. 작은 크기로 그려진 형상이지만 인간 역시 광대한 자연의 일부임을 의미한다. 범관은 미세한 세부 표현들을 빛과 어둠의 조화로 아우르며 기념비적 산수화를 완성했다.

1125년 송 왕조는 북방 몽골의 침입으로 어수선했다. (몽골은 칭기즈칸의 제국으로 한국, 폴란드, 바그다드, 시베리아까지 세력을 뻗쳤다.) 남방 항주로 옮긴 송 왕실과 화원은 새로운 회화 양식을 낳았다.

초기 북송이 기념비적이고 사변적인 양식을 특징으로 하는 반면, 후기 남송은 상대적으로 작은 산수풍경들로 친근하고 인간적이며 시적인 시선을 강조했다. 마원은 5대째 황제의 총애를 받았던 학자 집안의 후예로, 새로운 화풍의 선

18.17 범관, 〈계산행려도〉, 송나라, 11세기 초. 족자. 비단에 먹. 높이 81$\frac{1}{4}$″.
National Palace Museum, Taipei, Taiwan, Republic of China. ⓒ Corbis.

18.18 마원, 〈소나무가 우거진 시냇가에서 사슴을 바라보다〉, 남송, 비단에 먹. 9¹/₂″×10″.
ⓒ Cleveland Museum of Art. Gift of Mrs. A. Dean Perry, 1997.88.

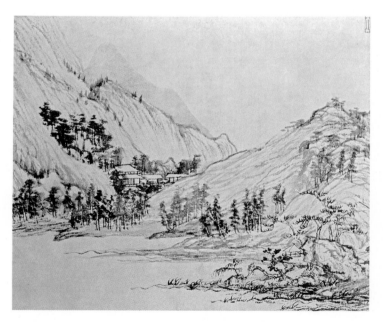

18.19 황공망, 〈부춘산거도〉(세부), 1350. 두루마리. 종이에 먹. 13″×252″.
The Art Archive/National Palace Museum Taiwan.

구자이다. 마원의 〈소나무가 우거진 시냇가에서 사슴을 바라보다〉(도판 18.18)는 학자 혹은 관료가 숲 길에서 휴식을 즐기며 명상을 즐기는 순간을 그렸다. 마원의 소나무 가지들은 천상의 고요함을 느끼게 한다. 이전의 북송에 비해 붓질은 섬세하나 구성은 좌측 상단을 안개 처리로 생략하는 과감한 시도를 했다. 마원은 작품의 상당 부분을 칠하지 않고 남겨두어 구도의 균형을 깨뜨렸다. 그 당시 사람들은 마원의 특징적 경향으로 여겨 '마각 구도'라고 불렀다. 하지만 이러한 과감성은 비움 없이는 충만함의 진가를 알 수 없다는 도교 철학과 조응한다.

송대의 주요 화가 대부분은 화원 출신 혹은 관료였다. 다음 왕조는 중국을 최종 정복한 몽골이 세운 원(1279~1368)으로 이러한 상황은 확연히 달라졌다. 가장 뛰어난 예술적 재능을 가진 화가들은 이방인의 지배하에서 그림 그리며 가르치는 일을 거부했으며, 관직을 벗고 예술과 시에 전념했다. 순수한 예술 창작을 과시하며 **문인화**(literati painting)라는 새로운 양식을 창출했다. 〈산꼭대기 위의 시인〉(도판 3.25 참조)은 뛰어난 문인화이다.

원대 문인화가들은 준법과 소재에 많은 혁신을 이뤘다. 즉흥적 시선은 가장 중요한 혁신으로 여겨지는데, 황공망이 선구적 인물이다. 황공망은 원의 관료로 잠시 일했다. 그는 비리에 연루되어 부당하게 투옥되었는데, 석방 후 관료를 포기하고 회화와 문학으로 문인의 삶에 전념했다.

그의 대작인 〈부춘산거도〉(도판 18.19)는 긴 종이에 그려진 그림을 오른손에서 왼손으로 천천히 돌려가며 펼쳐보는 **두루마리**(handscroll) 방식이다. 예시 그림은 황공망의 다양하고 표현적인 준법의 일면을 보여준다. 무려 3년에 걸친 그림이지만 단숨에 그린 듯하다.

전통적으로 중국 화가들은 선배 예술가의 작품을 (다양한 개성에 따라서) 방작(倣作)하는 일이 흔하다. 심지어는 완숙한 화가들조차 자신이 특별히 존경하는 고전 대가의 양식을 따라서 그렸다. 이러한 경향은 유교의 기본 계율의 하나이다. 화가는 자

신의 개성을 표현하기에 앞서 전통을 충분히 체득해야만 한다는 생각을 갖고 있었다. 이러한 생각은 특히 16~17세기 궁정화가의 특징으로, 이러한 전통에 대한 경의를 명백히 밝힌 많은 작품을 제작했다.

예를 들면 구영의 〈강 건너에서 들리는 어부의 피리 소리〉(도판 18.20) 상단의 어렴풋한 절벽은 범관의 〈계산행려도〉(도판 18.17 참조)에서 광활하지만 세심하게 표현된 대지의 형상들과 공명한다. 두 작품은 모두 인간을 몹시 작은 존재로 그리고 있다. 하지만 구영은 정자의 기댄 학자를 그림의 중심 약간 하단부에 두었다. 자연에서 여유를 즐기는 학자의 모티프는 중국 산수화에 비일비재하다(도판 18.18 참조). 구영의 작품 속 학자는 잠시 공부를 멈추고 있다. 좌측 어부의 피리 소리가 뇌리에 떠나지 않기 때문이다. 이 음악은 아마도 땅과 물의 조화를 유명한 도교의 송가(頌歌) '어부의 노래'일 것이다. 구영이 죽은 후, 후대 화가들이 그의 회화를 많이 방(倣)하여 종종 진본 여부를 판별하기 어렵게 되었다.

중국인은 전통적으로 도예를 최고로 여겼다. 중국 도예의 역사는 주로 황실의 후원과 끊임없는 기법 발달에 관한 이야기이다. 불에 구우면 순백색이 되는 귀한 점토로 만든 중국 도자기는 잘 알려진 예이다(도자기의 기법에 관한 논의는 제13장 참조). 초기에는 푸른빛 그림(도판 18.21)으로 장식했다. 청색은 도자기를 제대로 굽는 데 필요한 고온의 불에 견디는 유일한 색이었기 때문이다. 중국인들은 이러한 유형의 도자기를 최초로 개발했다. 가마에서 나온 도자기는 투명해지고 두드리면 소리가 울렸다. 이 때문에 중국인들은 최상의 그릇에는 음악이 곁들어 있다고 단언했다. 서구 세계에 처음 유입된 이래로 유럽 공방에서는 여러 대에 걸쳐 그 투명함과 깊고 푸른빛을 재현하려고 애썼다. 명대(明代)에는 불 조절이 용이해져 거의 모든 색채의 도자기 광

18.20 구영, 〈강 건너에서 들리는 어부의 피리 소리〉, 1547년경. 족자. 종이에 먹과 채색. 5′ 2⁷⁄₈″ ×33¹⁄₈″.

The Nelson-Atkins Museum of Art, Kansas City, Missouri. Gift of John M. Crawford Jr., in honor of the Fiftieth Anniversary of the Nelson-Atkins Museum of Art, F82-34.

18.21 〈도자기 접시〉, 14세기 중반, 중국, 원나라 후반. 청색 유약으로 그림. 직경 18″.

Metropolitan Museum of Art. Purchase, Mrs. Richard E. Linburn Gift, 1987. Acc.n.: 1987.10. © 2012 Image Copyright The Metropolitan Museum of Art/Art Resource/Scala, Florence.

택을 낼 수 있었다.

아시아 전역의 국가마다 중국 도자기를 다양하게 변형했다. 한국의 〈정병〉(도판 18.22)은 중국의 청록 유약에 새로운 장식 기법을 더하여 절묘한 아름다움을 보여주는 예이다. 아랫부분에 꽃 장식의 배경, 그리고 상부에 날아가는 학을 긁어낸다. 그리고 불에 굽기 전에 표면을 긁어내어 낮아진 공간을 백색과 흑색 이장(액체 점토)으로 메운다. 이러한 이장 상감 기법은 한국에서 발명한 것으로, 정병의 부드러운 표면은 조롱박이 겹쳐진 형태와 우아한 손잡이의 우아한 곡선미를 완성한다. 그릇의 형태와 장식이 잘 어우러진 이 정병은 한국의 국보로 지정된 작품이다.

한국은 이웃한 중국과 일본과의 영향력 사이에서 독자적인 고유의 예술 형태들을 발전시켰다. 14세기 중엽 〈화엄경〉의 표지 그림(도판 18.23)은 이를 잘 보여준다. 화엄경은 만물은 불성을 지닌다는 중요한 불교의 가르침을 담고 있다. 한국의 예술가들은 금과 은으로 섬세하게 그려 불사불멸의 신성한 존재들의 전시장을 방불케 했다.

중국 회화는 명(明)과 그 이후 왕조들에서 두 부류가 동시에 발전했다. 화원, 즉 옛 거장을 방하며 혁신에 신중을 기하는 부류와 사대부, 즉 과감하고 자유로운 접근을 취하는 부류이다. 후자에 속하는 화가로 팔대산인이 있다. 그는 명 왕족의 후예로, 청 왕조(1644~1912) 초기 인물이다. 원(元)과 마찬가지로, 청(淸)도 이방민족의 왕조이다. 청 왕조가 명의 후손들을 탄압했으므로, 팔대산인은 은일생활을 했다. 사찰 승려로 피신했다가 나중에는 거짓으로 미치광이의 삶을 살았다. 그는 버려진 건물에 기거하며 그 문에 '벙어리(침묵)'라는 글씨를 휘갈겨 썼다. 찾아오는 이들과 웃으며 술을 마시지만 말은 하지 않았다. 이런 행동을 5년이나 계속했다. 1684년 거짓미치광이 짓을 그만두고 지방 도시에서 그림을 팔아 생계를 유지했다. 팔대산인의 〈파초 위의 매미〉(도판 18.24)는 자유분방함 속에 정치적 비평 의

18.22 〈정병〉, 한국, 고려 시대 12세기 중반, 호박 모양의 병에 모란 문양 상감. 청자 유약과 흑백으로 도자기 상감. 높이 13½″.

National Museum of Korea, Seoul. National Treasure No. 116.

18.23 〈화엄경〉 12권의 표지 그림, 12~14세기, 한국, 고려시대, 표지그림이 그려진 서책. 종이 위에 금과 은으로 글씨 제작. 8″×17¼″.
© The Cleveland Museum of Art. The Severance and Greta Millikin Purchase Fund, 1994.25.

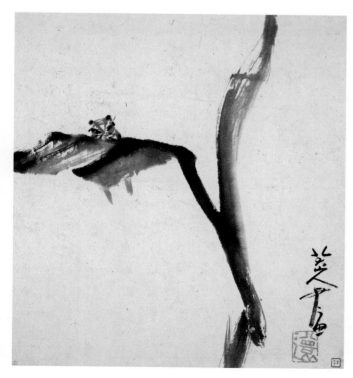

18.24 팔대산인, 〈파초 위의 매미〉, 청나라, 1688~1689. 종이에 먹.
Courtesy of the Freer Gallery of Art, Smithsonian Institution, Washington, D.C. Purchase, F1955.21e.

도를 교묘하게 조합시켰다. 중국 신화에서 매미는 거듭남의 상징으로, 팔대산인의 그림은 사라진 명 왕조의 부활을 희망하는 의미를 지닌다.

팔대산인의 예술 세계는 20세기까지 거의 알려지지 않았다. 하지만 급진적인 예술가들이 자신들의 전통에 문제를 제기하면서, 팔대산인의 과감성은 중국 회화사상 근대적 실험정신의 중요한 선구자로 다뤄졌다.

일본

일본의 문화는 일본의 전형을 발전시키는 국수주의와 외부의 영향을 열망하는 추수(追隨)주의의 시기들로 구분된다.

일본의 토착 종교는 원시적 형태로 자연과 조상을 숭배하는 신도이다. 숲, 들, 폭포, 거대한 바위는 신들이 거주하는 신령한 장소들이라고 믿는다. 〈이세 신사〉(도판 18.25)는 숲 속의 신성한 장소에 터를 잡았다. 현재 이세 신사의 중심 사당은 7세기 후반부터 20년마다 완벽하고 정확하게 새로 지어져 내려왔다. 목수는 감사제를 지내고 숲에서 사당의 목재를 구했다. 나무를 잘라 만든 판들을 이어서 신전을 지었다. 못은 사용하지 않고 목재를 정확하게 맞춘다. 건물 외벽을 칠하지 않고 지붕을 자연스럽게 엮어 '순수'라는 신사의 개념은 지켰다. 단순함과 섬세함이 어우

18.25 〈이세 신사〉의 본당, 일본, 685년경. 20년마다 재건축.
Photograph: Kyoto News.

러진 〈이세 신사〉는 정교한 장인정신과 조각적 비례 그리고 공간적 조화로 신도의 고대 종교와 미적 가치를 표현하고 있다.

7세기의 일본에서는 문화 수용의 첫 물결이 일었다. 일본의 쇼토쿠 왕은 중국의 선진문명을 배우기 위해 사절단을 파견했고, 그들은 중국 문화의 다양한 면에 몹시 감화되어 돌아왔다. 왕은 열렬한 불교 신봉자로 불교를 국교로 지정했다. (신도의 여러 신이 일본 불교의 신성한 존재로 흡수되었다.) 이때부터 일본 불교 조각은 중국 조각의 지대한 영향을 받으며, 일본적 요소를 가미하여 재해석한 미묘한 변화를 보인다. 소토쿠 왕은 일본 귀족들에게 중국말을 배우고 중국 글씨를 사용하라고 부추겼다. 다양한 중국 미술과 건축 양식, 그리고 공자의 사회 질서와 전통 존중의 가르침이 함께 수용되었다. 실제로 중국의 고대 건축은 상당 부분 남아 있지 않다. 하지만 쇼토쿠 왕이 수도로 세우고 수세기 동안 왕실이 살았던 교토 인근 야마토는 중국의 고대 건축을 연구할 만한 최고의 장소이다.

〈호류지〉(도판 18.26)는 중국과 일본의 불교 사원을 보여준다. 법당 중앙의 다층탑은 중국의 관망대와 인도 스투파 (도판 18.4 참조)의 상징적 기능이 있다. 그 옆의 〈금당〉은 불상이 안치된 명상의 공간이다. 벽 한쪽 중앙에 문루, 즉 맞은편을 따라서 승려들이 설법을 듣는 넓은 강론 공간이 있다. 〈호류지〉는 가장 오래된 부분의 연대가 7세기 후반으로, 현재 남아 있는 가장 오래된 목조 건물이다.

일본 건축가들(중국의 앞선 영향을 받았다)은 호류지 〈금당〉을 무거운 기와를 얹은 2층 구조로 세우기 위해 정교한 버팀살 구조(도판 18.28b)를 개발했다. 여백의 층은 건물의 중요성을 강조할 뿐 아니라 건축 기술을 보여준다.

일본은 왕실이 가장 오래 남아 있는 사회이다. 그 이유는 외부로부터의 잦은 군사 침략을 막기 위해 무사들이 왕실 편에서 통치했기 때문이다. 가마쿠라 시대(1185~1333)가 그 예이다. 당시 미술은 지도자들의 지배적인 취향인 생생한 사실주의를 선호했다. 목재 초상조각인 〈무착 승려〉(도판 18.27)에서 이러한 특징을 볼 수 있다. 일본의 뛰어난 조각가인 운케이는 인도에서 온 전설적인 승려를 천으로 싼 둥근 제물 상자를 든 모습의 등신대 크기로 만들었다. 생생하게 살아 있는 얼굴표정과 섬세한 손짓이 나무 질감과 잘 어우러진다.

18.26 〈호류지〉, 일본 나라, 690년경.

　a. 조감도.

Photograph: Kazuyoshi Miyoshi. Pacific Press Service.

　b. 〈금당〉의 측면도.

From *The Art and Architecture of Japan*, Robert Treat Paine and Alexander Coburn Soper. By permission of Yale University Press.

18.27 운케이, 〈무착 승려〉(세부), 1212년경. 나무. 높이 75″.

Kofuku-ji Temple, Nara, Japan. 1212 National Treasure.
Photograph courtesy of Duane Preble.

　이 시기 일본 화가들은 시간에 따라 전개되는 긴 이야기를 효과적으로 묘사하기 위해 두루마리를 발명했다. 〈산조궁의 야간 습격〉(도판 18.28)은 〈헤이지 모노가타리 에마키〉의 족자 그림인데, 1160년에 일어났던 반란을 묘사하고 있다. 이야기는 오른쪽에서 왼쪽으로 펼쳐지며, 관람자는 사건의 전개를 따라간다. 효과적인 시각의 전개를 통해 사건의 공포와 경이로움이 하나로 이어진다. 이야기는 단순한 사건에서 복잡한 사건으로 구성되며 불타는 궁전 장면에서 극적인 클라이맥스를 이룬다. 화염의 색채는 역사적 투쟁의 흥미진진함을 강조하며, 궁궐 벽의 평행 사선과 형태들은 운동감을 더하는 동시에 흥분된 움직임들을 명료한 기하학적 구조로 잡아준다. 오늘날 이처럼 극적인 사건들은 영화나 텔레비전을 통해 상연된다.

18.28 〈헤이지 모노가타리 에마키〉 중
〈산조 궁의 야간 습격〉, 13세기
후반, 일본 가마쿠라 시대.
두루마리. 종이에 먹과 채색.
16 1/4″×275 1/2″.
Museum of Fine Arts, Boston,
Fenollosa-Weld Collection, 11.4000.
Photograph ⓒ 2013 Museum of Fine
Arts, Boston.

선 불교는 13세기 중국에서 일본으로 수입되어 많은 일
본 예술가에게 강한 영향력을 주었다. 선불교는 명상을 통
한 깨달음과 그러한 깨달음은 언제든지 찾아온다고 가르친
다. 선불교가 일본 미학에 미친 영향은 시, 서예, 회화, 정
원, 꽃꽂이를 찰나적 직관으로 접근하는 태도에서 살펴볼
수 있다.

선승 셋슈는 일본 묵화의 가장 뛰어난 대가로 알려졌다.
1467년 중국에 다녀온 그는 남송 대가의 작품을 공부하며,
그림에 영감을 준 전원 지역을 둘러보았다. 셋슈는 중국 양
식을 받아들여 후대 일본 화가들에게 묵화의 규범을 마련
했다. '내던진 먹'이란 뜻의 〈파묵, 먹이 뿌려진 풍경〉(도판
18.29)은 그가 가장 영향력 있던 시기의 작품이다. 형태가
단순하고 필획이 자유로운 추상이다. 셋슈는 하나의 부드
러운 필획으로 산과 나무를 연상하게 했다. 어부를 그린 예
리한 수평선과 술집 주인을 그린 지붕 위 수직선, 담묵의 흐
림과 농묵의 강조가 대비를 이루는 풍경을 그렸다.

일본의 장벽화는 공간을 나눠 사생활을 보호하는 용도
였다. 유럽 이젤 회화가 벽의 창문과 같은 기능을 했다면
일본 화가들은 장벽의 고유한 공간적 특성을 그대로 활용

18.29 셋슈 토요, 〈파묵, 먹이 뿌려진 풍경〉, 1400~1500년대 초. 족자.
종이에 먹. 28 1/4″× 10 1/2″.
ⓒ The Cleveland Museum of Art. Gift of The Norweb Collection,
1955.43.

했다. 생활 공간에 그려진 장면은 중요한 실내 장식 요소가 된다.

타와라야 소타츠의 〈마츠시마의 파도〉(도판 18.30)는 6폭 장벽화다. 구도의 소밀(疏密)이 완벽하게 구성된 장면이다. 주제는 신도 사원이 있는 섬이다. 파도와 금색 배경의 추상은 일본의 전형적인 표현이다.

소타츠는 일본의 예술적 전통을 고수하면서 출렁이는 파도와 견고하고 안정된 바위가 특징적인 구도를 만들었으며, 자연 현상의 경이로움을 장식적이고 추상적인 도안으로 번안했다. 하늘과 바다는 공간상 애매하게 처리하여 자연을 문자 그대로 해석하기보다는 관람자의 감정적 공감을 이끌어낸다. 화면 가득한 율동적인 패턴과 과감하게 단순화한 형태, 섬세한 세부 선묘와 시선을 사로잡는 뜻밖의 장면들이 대비를 이룬다. 강한 비대칭 구도와 반복적 패턴의 강조, 평면적인 공간은 16~19세기까지 일본 회화에서 흔히 사용되는 특징이다.

목판화는 새로운 신흥계층의 그림 수요에 따라 17세기 중반까지 발달했다. 일본 화가들은 중국 목판화 기술을 받아들여 대중예술 형태로 만들었다. 이후 200년 동안 헤아릴 수 없이 어마어마한 양의 판화가 제작되었다. '떠도는 세상살이 그림'이란 뜻의 **우키요에**(ukiyo-e)라고 부른다. 산수풍경, 유흥, 배우들의 초상화 등 '떠돌이 인생'으로 여겼던 이들의 덧없고 쾌락적인 삶의 단편들로 일상의 장면을 그렸기 때문이다.

18.30 타와라야 소타츠, 〈마츠시마의 파도〉, 17세기, 일본 에도시대. 두루마리. 종이에 먹과 금은 채색. 59$^7/_8''$×145$^1/_2''$.
Courtesy of the Freer Gallery of Art, Smithsonian Institution, Washington, D.C. Gift of Charles Lang Freer, F1906.231.

예술은 우리를 형성한다 : 즐거움

미

미술작품이 주는 시각적 즐거움은 다양하다. 아름다움을 감상하는 일도 그중 하나다. 우리는 미를 관조하면서 복잡하고 틀에 박힌 삶에서 벗어나 잠시나마 자신의 현실을 잊는다.

역사적으로 볼 때 상당수의 아시아 미술은 주로 미적 감수성을 즐기기 위한 목적으로, 유희적 소재나 다채로운 색채와 재료를 사용했다. 〈학이 그려진 문집〉(도판 18.31)은 타와라야 소타츠와 서예가 호나미 코에츠가 합작한 화권이다. 소타츠는 금과 은으로 학 무리가 하늘을 나는 모습을 그렸다. 단지 몇 번의

획으로 그린 학들은 날개와 다리로 우아한 운율을 만든다. 힘을 뺀 붓놀림으로 살아 있는 형태를 그렸다. 코에츠는 자연의 아름다움을 상찬한 옛 시구를 서예로 옮겼다. 굵고 가는 획이 교차하는 필획은 초기 귀족적인 전통 양식과 닮았다. 자유로우면서도 자신감 넘치는 획들은 학의 사선 구조와 대비를 이루며 수직의 운율을 형성한다. 화권의 아름다움과 자연스러움을 이해하려고 굳이 44피트 길이에 적힌 글자를 해석할 필요는 없다.

서양 미술에서 풍경화는 즐거움을 주는 전통 수단이었다. 풍경을

관조하는 이가 자연에 몰입하는 만큼 일과 사회의 짐을 잊을 수 있다. 클로드 로랭은 서양 풍경화의 원조로 꼽힌다. 바로크 시기 이탈리아에서 주로 활동했던 그의 풍경은 특정 지역을 묘사했다고 하기보다는, 관찰한 대상을 이상적이고 완벽한 장면으로 재구성했다.

예를 들어 〈파리스의 심판〉(도판 18.32)은 좌측 원경의 폭포 근처에 동굴이 있다. 중심의 나무들과 멀리 오른쪽에서 들어오는 태양광선은 관람자의 눈높이 지점에서 시작된다. 전경에 양 떼와 염소 떼는 고요한 분위기에 일조한다. 좌측의 인

물 형상들은 세 여신 가운데 가장 아름다운 여신을 고르라는 신탁을 받은 트로이의 목동, 파리스 신화를 재연하고 있다. 유럽 예술가들이 많이 사용한 주제이지만, 클로드 로랭의 풍경은 독보적이다. 아프로디테를 택한 파리스의 선택은 트로이 전쟁의 빌미가 된다. 하지만 클로드 로랭은 운명적 결정의 비극에 아랑곳하지 않고, 미의 경연이 벌어지는 이상 세계를 그렸다. 당시 그의 그림을 열망했던 유럽 귀족들이 새로운 미의 개념을 세우는 데 한몫했다. **픽처레스크**(picturesque)는 바람직한 장소, 혹은 부드럽고 시적

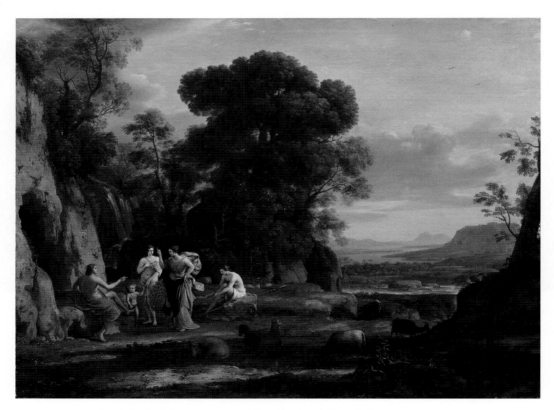

18.32 클로드 로랭, 〈파리스의 심판〉, 1645~1646. 캔버스에 유화. 44$\frac{1}{4}$″×58$\frac{7}{8}$″. National Gallery of Art, Washington D.C. Ailsa Mellon Bruce Fund 1969.1.1.

18.31 타와라야 소타츠와 호나미 코에츠, 〈학이 그려진 문집〉(세부), 일본 에도시대, 17세기 초. 종이에 금과 은으로 채색. 13³/₈″×44¹/₂″
Kyoto National Museum.

인 자연 풍경을 기술하는 용어로 쓰였다.

우리는 아름다운 대상을 관조함으로써 즐거움을 경험한다. 또한 자신이 '좋아 보이는 대로' 행동할 것이다. 매력적인 의상은 입는 이나 보는 이나 모두에게 즐거움을 줄 수 있다. 현대 화가 소냐 들로네는 1920년대 이러한 목적에서 주간 외출용 여성 의상(도판 18.33)의 밝은 색채를 자동차 옆면으로 확장시켰다. 이러한 디자인은 현대회화의 영향이다(도판 5.4 참조). 그녀는 자신의 회화에 〈동시성 대비〉라고 제목을 달았듯이, 자신의 의상 디자인을 '동시성 드레스'라고 부르며 현대적이고 독립적인 여성의 빠른 생활방식을 상기시켰다. 그녀는 실용적인 사물들을 미화하기 위해 현대적인 미술 양식을 시도했던 초기 선구자였다.

18.33 소냐 들로네, 〈의상과 주문제작한 시트로앵 B-12〉, 1925. 사진.
ⓒ Pracusa 2013021.

기에 나타난 인물 형상은 화면 안에 완벽하게 제시되기보다는 우측에서 갑자기 끼어들어와 화면 가장자리에서 별안간 잘려버린다. 급격한 왜곡 구도는 일본미술의 특징적 요소로, 19세기 유럽의 예술가들에게 영향을 주었다.

일본 건축가들은 비대칭, 유연성, 의외성 등에 유사한 관심을 보여준다. 〈카츠라 별궁〉(도판 18.35)은 교토에 지어진 일본 왕실 별장으로, 카츠라 강물이 흘러들어와 연못을 이룬다. 섬, 물, 바위, 식물 모든 것이 종합적으로 정원계획에 들어와 인공과 자연이 결합된다. 궁전 벽들은 매끈한 면으로, 내외부 공간이 서로 유연하게 연계된다.

유럽 왕실 궁전과 달리 〈카츠라 별궁〉은 소박하다. 지면이나 건물로 진입하는 대문이 없다. 대신에 정원의 작은 길들을 따라 예상치 못한 풍경들을 보면서 궁 안으로 들어온다. 지면의 윤곽, 돌, 수로들이 어우러져 작게 만들어진 산, 강, 들, 작은 만, 해변을 상징한다. 다실(도판 18.35a)은 소박한 시골집 형태로, 평범한 자연의 재료를 이용해 지어졌다. 전체적으로 궁전의 바탕에 스민 단순함, 자연스러움, 겸손 등이 다도를 위한 적절한 장소를 제공한다.

전통적인 일본의 가옥은 〈카츠라 별궁〉과 마찬가지로 목재로 된 기둥—보 구조로 지어졌다. 기둥 위에 지붕을 얹기 때문에 벽은 지지대 역할을 하기보다는 매끈한 화면이 된다. 칠하지 않은 목재의 사용과 내외부의 유연한 공간 흐름은 서구의 근대 건축에 큰 영향을 주었다.

18.34 기타가와 우타마로, 〈거울에 비친 미인, 일곱 가지 미를 적용한 화장: 오키타〉, 1790년경. 목판화. 14¼″×9½″.

Honolulu Museum of Art. Gift of James A. Michener, 1969. (15,490).

기타가와 우타마로의 목판화 〈거울에 비친 미인〉(도판 18.34)은 일상적인 소재를 과감한 곡선과 명료하면서도 잡히지 않는 형태로 표현한 것이 매우 인상적이다. 많은 일본 회화와 판화는 그림자를 생략하여 형태의 평면성이 강조된다. 관심의 중심인 거울에 비친 여인의 얼굴은 거울의 가장자리 강한 곡선으로 시작된다. 중심의 균형이 잘 잡히고, 화면 안에 주제가 잘 배치된 서구식 구도와 대비적이다. 여

19세기 유럽의 무역 선교사들은 아시아 전반에 결정적인 영향력을 행사하기 시작했다. 아시아 여러 지역은 새로운 영향력에 다양하게 반응했다. 인도는 영국의 식민지가 되었다. 중국은 문화를 고수하기 위해 외국의 영향을 엄격히 제한했다. 서구와의 문화적 충돌이 20세기까지 계속되었

18.35 〈카츠라 별궁〉, 일본 교토, 17세기.

a. 정원과 다실.

Photograph: © Ric Ergenbright/Henry Westheim Photography.

b. 황궁과 정원.

Photograph: © Robert Holmes/Corbis.

다. 1854년 페리 제독의 일본 파견은 귀족들과의 논쟁과 분란을 야기했다. 1868년 혁명으로 권력을 되찾은 왕은 서구로부터 문화 유입을 활발히 진행하기 시작했다.

츠키오카 요시토시의 판화는 당시의 혼란상을 그리고 있다. 〈산노 성지의 전투〉(도판 18.36)는 왕권 탈환을 위한 전환기의 갈등 상황을 묘사하고 있다. 좌측 원경에 군사들이 싸우고 있다. 모서리에 단축법으로 그린 시체는 서구의 영향이다. 우측에 장수 하나과 군사 하나가 왕실 군대의 공격에 저항할 방법을 이야기하고 있다. 우측 맨 끝은 전쟁에 곧 패배할 바로 그 장수를 그렸다. 요시토시는 이 전쟁을 직접 목격했다. 사건보도의 정확성과 서구의 영향력을 보여주는 이례적인 작품이다. 하지만 이는 오늘날까지 계속되는 동서양 문화 교류의 전조일 뿐이다.

18.36 츠키오카 요시토시, 〈산노 성지의 전투〉, 1874. 목판 삼면화. 14 1/16″×28 3/16″.
Los Angeles County Museum of Art (LACMA) Herbert R. Cole Collection (M.84.31.142a-c) Digital Image Museum Associates/LACMA/Art Resource NY/Scala, Florence.

다시 생각해보기

1. 고대 서구와 인도의 인체 형상 기법은 어떤 차이가 있는가?

2. 중국 미술에 영향을 끼친 종교적 경향으로 자생종교와 전래종교에는 어떤 것이 있는가?

3. 일본 미술은 주로 국수주의 경향을 띠는가? 아니면 외국의 영향을 수용했는가?

시도해보기

황공망의 두루마리 그림 〈부춘산거도〉(도판 18.19)를 컴퓨터상에서 스크롤해보라. 대만고궁박물관 웹사이트, 회화수집 목록에서 '크게'를 클릭하면 전체를 스크롤해볼 수 있다 (http://www.npm.gov.tw/en/collection).

핵심용어

가르바 그리하(garba griha) 힌두 사원의 성전으로 제의가 행해지고 신상이 놓여 있다.
도철(taotie mask) 주로 고대 중국의 청동기에서 발견되는 추상화된 형태의 얼굴
문인화(literati painting) 중국 원·명·청대 화원이 아닌 화가 그림의 통칭

보살(bodhisattva) 깨달음을 얻고도, 중생교화를 위해 남아 있는 불교 성인
스투파(stupa) 돔 형태의 구조물로 인도의 분묘에서 그 유래를 추정한다.
우키요에(ukiyo-e) 일본의 판화로 여행 풍경, 대중오락, 연극의 장면이나 배우 등 '부유하는 세상'의 장면들을 묘사했다.

19

이슬람 세계

미리 생각해보기

19.1 세계 종교의 하나로 이슬람의 역사적 발달 전개를 요약해보기

19.2 이슬람 문화에 가장 통례적인 미술과 건축적 형태에 대해 논의해보기

19.3 이슬람 미술과 건축의 특정 용어를 사용해보기

19.4 이슬람 미술과 유럽의 기독교 미술 전통의 특징을 비교해보기

19.5 이슬람 미술의 시각적 구조와 미적 쾌감의 중요성을 파악해보기

이슬람은 세계 3대 종교 중 하나로, 중동 지역 종교 예언자들의 가르침이다. 무함마드의 계시에 기반을 두고 있지만, 유대교와 기독교의 믿음의 근간과 역사를 공유한다. 이슬람교도를 무슬림이라고도 부르는데, 아랍어로 '신에게 복종하는 이'라는 뜻을 가지고 있다. 무슬림 문화권의 미술은 세계적으로 가장 아름답고 정교하다.

이슬람 달력은 622년 헤지라, 무함마드가 아라비아반도의 메디나로 이주한 해를 기원으로 한다. 새로운 종교는 동로마 혹은 비잔틴 제국, 북아프리카, 스페인과 유럽 도처에 급속도로 퍼졌다. 무함마드의 사후 백 년도 되기 전에 기독교 군대는 프랑스 중부 투르에서 무슬림 군대를 격퇴했다. 이슬람은 오늘날 중동, 북아프리카, 그리고 아시아 일부 지역의 주요 종교이다.

무슬림은 로마와 마찬가지로 정복 지역의 민족들에게 고유의 종교와 문화를 허락함으로써 통치를 용이하게 도모했다. 한편 이러한 전략은 이슬람 역사 초기에 고유한 미술이 빈약했던 무슬림에게 다양한 예술 전통들을 번안하고 각색할 수 있는 여지를 열어놓았다. 9~14세기를 거치며 이슬람 문화는 문학과 예술의 고전, 과학 지식을 총망라하고 집대성했다.

중세 기독교가 초기 기독교 문명과 학문을 거부했던 것과 달리 무슬림은 선조들의 성취를 수용하고 토대로 삼았다. 무슬림 학자들은 희랍, 시리아, 그리고 힌두의 지식 전통을 아랍어로 번역했다. 아랍어는 8~11세기를 거치며 많은 기독교와 유대교뿐 아니라 무슬림을 위한 학문언어가 되었다. 유럽이 중세에 머무는 동안 이슬람 문명의 융성은 15세기 말까지 예술, 과학, 정치, 상업에서 괄목할 만한 성취를 낳았다. 유럽의 전성기 르네상스도 도달하지 못한 성취였다.

무슬림 전통은 종교적 용도의 미술에 인간 형상을 재현하는 것을 탐탁지 않게 여겼다. 많은 무슬림이 인간의 살아 있는 형태를 만들려는 예술가의 노력을 만물을 창조한 알라신에 대한 도전으로 여겼다. 무함마드 역시 자신이 살아 있는 동안 자신의 초상화를 금했다. 그는 (단지 전달자일 뿐이므로) 어떠한 예외도 없었다. 그러므로 이슬람 종교미술에서 인간의 형상을 찾아볼 수 없다. 그들은 기하 형태, 식물과 글자에 관심을 기울였다.

아랍의 땅

이슬람 전파 초기에 지역 통치자들은 영지 내에 예배소를 건립할 의무가 있었다. 초기 통치자들은 종종 버려진 건물을 모스크로 전용하곤 했다. (모스크는 아랍어 *masjid*에서

유래한 말로, '쇠약한 장소'란 의미이다.) 전형적인 모스크는 금요일 기도를 위해 참석한 모든 남성 예배자를 충분히 수용할 만한 크기를 갖춰야 했다. 금요일 기도 동안 강론을 듣고 이슬람의 최고 성지인 메카를 향해 절을 하는 예식을 한다. 모스크의 기본 도면은 선지자의 집에서 유래한 것으로 열주로 울타리 친 개방형 정원이 있다. 모스크는 **미나레트**(minaret)라는 탑이 하나 혹은 그 이상 있는데, 건물의 방향을 표시하고 위에 올라 시구를 낭송하며 신실한 예배와 기도를 권유하는 용도로 쓰인다.

초기 모스크의 예로 튀니지 카이루완의 〈대 모스크〉(도판 19.1)는 원형과 유사하다. 베란다 현관으로 둘러진 개방형 정원이다. 주 출입구 너머로 미나레트가 있다. 미나레트 반대편에는 **미흐라브**(mihrab), 즉 메카를 향한 벽에 깊숙이 패인 니치 공간이 있다.

이슬람 도자기는 높은 평가를 받고 있다. 이라크의 아랍 도기는 매우 앞선 기술로, 9세기에 유약·광택 기술을 완벽

19.2 〈주전자(주둥이가 달린 물병)〉, 카샨, 13세기 초. 주석 유약 위에 광택제. 높이 $6^4/_5''$.
Reproduced by permission of the Syndics of the Fitzwilliam Museum, Cambridge, from the Ades Loan Collection. The Bridgeman Art Library.

히 구사했다. 그릇 표면에 도자기의 고난도 기법의 하나인 금속 광택 효과를 냈다. 고대 도공들은 광택 기술을 연금술과 동등한 것으로 여겼다. 대부분의 광택 도기는 귀족과 통치자의 전용이었다. 예시 〈주전자〉(도판 19.2)는 몸체가 몹시 얇아, 실용성보다는 장식적 목적으로 제작 의도를 추측한다. 소유주의 찬양과 축복을 표현한 글이 새겨져 있다.

스페인

스페인은 8세기 무슬림의 이슬람 전교를 위한 첫 정복지였다. (북아프리카와 더불어) 이 지역의 과학자, 시인, 철학자, 건축가, 예술가들은 이내 독특한 무슬림 문화를 형성했다.

19.1 〈대 모스크〉, 튀니지 카이루완. 836~875.
Photograph: ⓒ Roger Wood/Corbis.

스페인의 무슬림 도시인 코르도바와 그라나
다에는 무슬림 최고의 도서관이 있고, 다른
어느 지역보다 저서와 학문에 대한 존경심이
높았다.

신의 말씀을 찬양하는 필사체(캘리그래
피)는 중요한 이슬람 미술이다. 무슬림은 신
이 무함마드에게 아랍어로 말씀을 보여주었
다고 믿는다. 그러므로 이슬람 경전인 코란
의 필사는 가장 높이 평가받는다. 이슬람의
필사는 코란에서 신의 가르침을 시각적 형태
로 구현한다(도판 19.3). 이슬람 전통에 따르
면 신이 만든 최초의 창조물은 자신의 가르
침을 적기 위한 갈대 펜이었다.

아랍 서체의 장식적 특징은 기하학과 식물
문양 모티프와 잘 어울린다는 것이다. 앞서
문양과 서체가 잘 어우러진 〈주전자〉를 보았
는데, 〈알함브라〉 궁의 '사자 정원'의 조화는
잊을 수 없는 인상을 준다(도판 19.4). 124개
의 백색 대리석 기둥과 공들인 스투코 아치,
많은 벽은 대리석, 석고, 광택 타일, 회반죽
으로 섬세하게 장식하여 반투명한 망처럼 보
인다. 작은 문을 통해 들어온 빛이 많은 방과
정원에 광채를 비춘다. 기둥 바로 위 수평대
에 "오직 신이 승자다."라는 가르침이 새겨
져 있다.

사자 정원이 상당 부분을 차지하는 알함
브라 궁은 그라나다를 통치하던 무슬림 왕궁
이자 요새이다. 전망 좋은 언덕에 자리한 알
함브라는 회의실, 왕의 처소, 정원, 궁내 여
러 업무자의 가정 등 그 자체로 하나의 도시
였다. 이곳은 마지막까지 무슬림이 강력하게
고수했던 장소이다. 1492년 이슬람 통치자
들이 철수한 이후에도 스페인 통치자는 이를
고스란히 보존했다.

19.3 〈코란〉의 본문, 북아프리카 또는 스페인, 11세기. 종이 위에 채색.
MS no. 1544. Reproduced by kind permission of the Trustees of the Chester Beatty Library,
Dublin.

19.4 〈알함브라〉 궁의 '사자 정원', 스페인 그라나다,
1309~1354.
Photograph: Superstock, Inc.

19.5 이슬람권 국가들.

페르시아

카펫은 가장 잘 알려진 페르시아 예술품이다(도판 13.12 참조). 〈아르다빌 카펫〉은 매우 인상적이다. 카펫은 값진 물품 이상의 가치를 지녀서 이슬람 미술사에서 디자인 개념의 전달 수단으로 중요하게 다뤄진다. 대체로 휴대용인 카펫은 모티프와 구도의 보고이다. 카펫 디자인은 많은 건물과 도자기 장식 고안에 영향을 주었다.

건물의 타일 장식은 도자 미술의 중요한 성과로, 페르시아는 이러한 기술적 성취의 정상을 점했다. 예시한 〈미흐라브〉(도판 19.6)은 모스크 안에서 메카 방향을 향한 끝 지점에 놓여 있었다. 우상 금지라는 종교적 이유로 미술은 의인화한 서사를 그릴 수 없다. 대신에 이슬람 미술은 미와 질서, 양식에 대한 감각적 충동을 매우 복잡한 디자인으로 충족시켰다. 이를 보면서 영적인 고양과 미적 쾌감에 몰입했다. 〈미흐라브〉에는 모스크의 가치에 관한 코란 구절이 적혀 있다.

〈미흐라브〉는 원래적 위상과 별도로 페르시아 장식미술의 융성을 보여주는 전형이다(도판 16.26 참조). 우즈베키스탄의 〈미리아랍 마드라사〉(도판 19.7)처럼 흔히 건물 전체를 장식한다. **마드라사**(madrasa)는 이슬람의 역사와 코란 해석을 배우는 무슬림 신학교이다. 무슬림의 한 종파인 수피즘의 설립자 이름을 땄다.

아이완(iwan), 즉 중앙의 큰 현관과 2개의 층에 균형 있게 잘 배열된 개구부들이 서로 대위(對位)를 이룬다. 뒤쪽

19.6 〈미흐라브〉, 이란, 1354년경. 모자이크 위에 유약을 바르고 함께 엮어 형상화한 복합체. 높이 11′3″.
The Metropolitan Museum of Art. Harris Brisbane Dick Fund, 1939 (39.20). Image copyright The Metropolitan Museum of Art/Art Resource/ Scala, Florence.

19.7 〈미리아랍 마드라사〉의 파사드,
우즈베키스탄 부카라, 1535~1536.
Photograph: David Flack.

노파의 고민은 별거 아니라며 무시해버렸다. 그러자 그녀는 술탄에게 맞서 "당신 스스로 행동할 수 없다면 외국 군사를 무찌른다 한들 무슨 소용입니까?"라며 반문했다.

삽화는 옷감, 식물, 구름 등 호화로운 세부들로 꼼꼼하게 구성한 그림이다. 중앙의 섬세한 인물 제스처가 이야기의 이해를 돕는다. 페르시아의 바위 표현은 중국 미술에서 가져온 것으로, 중국 화법과 외관상 유사하게 그렸다. 페르시아인은 이미 중국 미술에 상당한 조예가 있었다. 대부분 공방에서 제작된 것으로 예술가의 이

에 2개의 돔은 하나는 강의실이고, 다른 하나는 설립자의 무덤이다. 표면은 꽃, 기하, 명구로 도안된 타일로 눈부시며, 색채는 이슬람 건물을 조화로운 하나의 전체로 통합한다.

페르시아 화가들은 세계적으로 삽화의 대가들이다. 중요한 문학작품의 필사본에 그림을 함께 그렸다. 이러한 삽화 책은 귀족들의 귀한 소장품이었다. 니자미가 쓴 캄세흐(다섯 싯구)의 한 대목인 〈술탄 산자르와 노파〉(도판 19.8)는 매우 정교한 삽화로 꼽힌다. 이야기는 허영의 알레고리이다.

술탄이 수행원과 함께 말을 타고 지나가는 중이었다. 이때 한 노파가 다가와 술탄의 병사 하나가 자신을 겁탈했다고 호소했다. 산자르는 군대를 이끄는 자신에 비해

19.8 술탄 무함마드로 추정, 〈술탄 산자르와 노파〉,
니자미의 '캄세흐(다섯 싯구) 중', 181페이지.
1539~1543. 종이에 과슈. 141/2″×10″.
The British Library London © British Library Board/
Robana.

예술은 우리를 형성한다 : 경배와 제의

명상본

19.9 우사마 알샤이비, 〈신은 위대하다〉, 2003. 디지털 비디오의 스틸. 팔 방식 방송시스템, 흑백, 사운드.

매력적으로 잘 어우러진 미술은 우리를 일상으로부터 고양된 영역으로 이끈다. 이슬람 미술과 건축의 복잡한 장식 도안은 단지 심미적 욕구 충족뿐 아니라 영적인 고양을 준다. 모스크와 마드라사(도판 19.6, 19.7 참조)는 꽃과 기하 패턴, 서체로 구성된 광택 타일로 장식되었다. 풍부한 색채와 정교한 디자인은 예배자가 신(아랍어로 '알라')을 경외하도록 이끈다. 질서 잡힌 패턴은 신의 기원적 창조에 담긴 신성한 계획을 반영한다.

많은 현대 무슬림 예술가들은 이러한 전통적인 패턴을 새로운 방식으로 활용한다. 우사마 알샤이비는 이라크계 미국인 영화감독으로 모스크나 카펫의 장식 모티프를 바탕으로 2003년 단편영화를 제작했다. 장식 패턴을 스캔하여 모션 그래픽 애니메이션을 제작했다(도판 19.9). 그는 "수작업 패턴을 예전과는 전혀 다른 방식으로 움직이도록 한다."[1]고 말한다. 5분 동안 이라크 음악이 흐르며, 패턴은 천천히 돌고 서로 갈라지고 겹쳐진다. 비록 자신을 무슬림이라고 밝히지는 않았으나, 작품 제목 〈신은 위대하다〉는 시각적 즐거움과 신앙심이라는 전통과의 관련성을 반영한 것이다. 그는 작품에 관하여 다음과 같이 말했다. "새로운 형상들이 출현한다. 정지된 디자인을 보는 전통적인 방식과는 완전히 다른 방식이다."[2]

이슬람 미술에서 추상 패턴의 다른 예는 서체(캘리그래피)로 이는 신의 가르침을 아름답게 구현하는 신성한 것으로 여겼다. 이란의 예술가 호세인 젠드루디는 오랜 시간 서체를 근간으로 작업했다. 1970년대 페르시아어 음절로 이루어진 대형작품을 명상 행위처럼 반복했다. 그는 자기 스타일의 유래를 설명했다. "1955년 혹은 1956년 테헤란의 미술대학에서 공부할 때 국립박물관에서 셔츠 하나가 우연히 눈에 들어왔는데, 기도문과 숫자로 가득했다. … 낯설고 충격적이었다. 나는 이러한 종교적 요소들을 활용할 수 있음을 깨달았다."[3] 1972년 작제목 〈VAV+HWE〉(도판 19.10)는 'by'와 'he'를 뜻하는 페르시아 단어로, 후자는 신을 지칭한다. 붓으로 쓴 단어들이 동심원을 그린다. 북극성 둘레를 도는 별들의 행로, 혹은 이슬람에게 가장 성스러운 신전 메카 둘레를 도는 순례길과 관련해볼 수도 있다. 젠드루디는 자신의 작업에 관하여 말했다. "돌이나 벽돌로 건물을 쌓는 건축가처럼 나는 서체로 나의 그림을 쌓는다."[4] 그의 서체적 붓획들은 순례의 시선처럼 복잡한 일상으로부터 우리를 고양시킨다.

19.10 찰스 호세인 젠드루디, 〈VAV+HWE〉, 1972. 캔버스에 아크릴. $78\frac{3}{4}'' \times 78\frac{3}{4}''$.

름을 알 수 없는 것이 통상적이다. 하지만 이 삽화는 사파비왕조의 최고 화가로 꼽는 술탄 무함마드의 작품이 거의 확실하다.

인도 : 무갈 제국

인도아대륙의 무갈 통치자들은 페르시아와 몽골 전통을 계승하여 16~17세기에 걸쳐 광범위한 문화권을 지배했다. 힌두교, 자이나교, 조로아스터교, 심지어는 기독교 민족까지 지배하에 두었다. (최상위층) 소수만이 무슬림이었다. 당시 멀리 아랍에서 유래한 이슬람이 무갈 제국에서 발전했음을 뜻한다.

무갈의 통치자들은 세계 어디서도 본 적 없는 관용 정치로 다양한 민족들을 통치했다. 악바르 황제가 대표적 인물이다. 1556~1605년까지 제위 동안 대신들에게 다양한 종교의 학습을 명하고, 그들을 가르칠 교사를 고용했다. 그는 또한 모든 종교의 요소를 결합한 새로운 종교를 창설하고 스스로 수장이 되어 논란을 해결했다. 그는 바로크 로마의 예수회 방문 선교사들을 환대하고 그들에게서 종교화를 구입하여 자신의 미술품 수집 목록에 넣었다. 그는 형상 표현을 독려하며 신이 손수 만드신 일처럼 그림 그리는 노력은 화가들에게 신의 창조에 깊은 경외심을 불러일으킬 거라고 말했다.

악바르 황제는 자신의 새로운 교의 명령을 건물로 형상화했다. 공식 알현실인 〈디바니카스〉(도판 19.11)에서 보듯이 사방으로 뻗은 장식 기둥이 방을 압도한다. 건물에 사용한 부드러운 돌은 무수히 많은 창살을 조각하는 데 용이했다. 악바르 황제는 중앙, 기둥 맨 꼭대기, 영토 내 종교 체계들의 교차점에 앉았다. 영어 단어 *mogul*은 부와 권력을 뜻하는 말로, 악바르 황제와 같은 무갈 통치자로부터 유래한 단어이다.

무갈의 마지막 통치자는 샤 자한 황제로, 가장 인상적인 무갈 예술품인 〈타지마할〉(도판 2.13 참조)을 만든 장본인이다. 그는 아이를 낳다가 죽은 사랑하는 아내를 그리워하며 강가에 건물을 세웠다. 그 건물은 잊지 못할 아름다움으로 낭만적인 사랑의 이상을 세운 독보적인 건축으로서, 전 세계적으로 비슷한 유례를 찾을 수 없다. 백색 대리석 표면은 건물에 비치는 태양빛의 각도에 따라서 다채로운 색채를 띤다. 구형 돔은 가볍고 벽은 종이처럼 얇게 느껴지

19.11 〈디바니카스〉의 내부, 1570~1580. 인도 우타르프라데시 주 파테푸르 시크리.

Photo Jonathan M. Bloom and Sheila S. Blair.

며 아치형 문이 우아한 율동감을 준다. 건물은 정원 위에 떠 있는 것처럼 보이는데, 코란에 적힌 이상향을 토대로 설계한 것이다.

중앙 정면의 아이완은 뾰족 아치로, 바로 위를 뒤엉킨 식물 문양으로 장식했다(도판 19.12). 〈타지마할〉의 아름다움은 장식적인 아름다움보다는 공들인 재료와 매스들의 시적 배치가 주는 아름다움이다. 이상향의 모티프인 정원에 관한 문구들이 출입구 아치를 에워싸고 있다. 내세를 기술한 코란의 중요한 장이 포함되어 있다. 샤 자한 황제와 그 아내

19.12 〈타지마할〉의 중앙 아이완 중 상부, 인도 아그라, 1632~1648.
Gavin Hellier/Robert Harding.

의 묘실은 아래층 중앙에 있다. 그는 다음과 같이 건물의 지향을 밝혔다. "하늘의 정원과 같이 빛나는 곳, 향기로운 이상향처럼 향기로 충만하길."[5] 〈타지마할〉의 중앙 돔과 높은 아이완은 초기 무갈 무덤의 영향을 보여준다. 하지만 다채로운 빛깔의 백색 대리석과 완벽한 균형감은 전혀 다른 건축을 창조했다.

다시 생각해보기

1. 이슬람 미술에서 인간 형상이 드문 이유는?

2. 전형적인 모스크의 주요한 특징은?

3. 이슬람 미술의 역사에서 카펫을 중요하게 다룬 이유는?

시도해보기

이슬람은 형상미술을 금하지 않는다(도판 19.8 참조). 그림의 형상제작 여부를 어떻게 결정하는가?

핵심용어

마드라사(madrasa) 학교, 기도실, 학생 기숙사가 포함된 건물
미나레트(minaret) 모스크 외부 탑으로 낭독자가 올라가 신실한 예배기도를 권유하는 장소

미흐라브(mihrab) 메카 방향을 가리키는 모스크의 마지막 벽의 벽감
아이완(iwan) 주요 건물이나 출입구를 표시하는 높은 아치문

20 아프리카, 오세아니아, 그리고 아메리카

서구인들은 대체로 미술을 미술관에 가서 보는 전시품으로 생각한다. 미술관은 오늘날 대부분의 미술품을 수집, 보존, 전시하는 곳이긴 하다. 혹은 우리는 미술을 우리 가정을 꾸미는 장식품으로 여기기도 한다. 회화나 조각 또는 복제품을 걸어 사적인 공간을 장식한다.

반면 시각적 즐거움이나 장식의 용도로 미술품을 제작하지 않는 지역도 있다. 이 장에서는 그러한 지역의 전통 미술을 살펴볼 것이다. 이들 문화권은 미술을 위한 별도의 관심과 향유 장소를 마련하지 않았다. 오히려 종교적 제의, 정치생활, 공동체적 기능을 수행하기 위한 목적으로 미술을 사용했음을 볼 수 있다.

아프리카

아프리카 대륙(도판 20.1)의 미술은 각양각색으로, 양식상의 다양성은 대륙의 다채로운 문화를 반영한다. 아프리카는 중국, 미국, 유럽연합보다 더 넓다. 사하라 사막 북부의 아프리카 미술조형은 대체로 이집트(제15장 참조), 로마(제16장 참조), 혹은 이슬람 전통(제19장 참조)의 영향하에 있다. 그러므로 여기서는 사하라 사막 이남의 아프리카에 초점을 맞춰 살펴볼 것이다.

인류의 기원은 아프리카이다. 하지만 대부분의 원시 아프리카 미술은 자연적으로 부패하거나 썩기 쉬운 재료로 만들어져 13세기 이전의 유물은 거의 남아 있지 않다. 사하

20.1 아프리카.

라 사막 이남 지역의 미술 가운데 가장 오래된 유물이 중앙 나이지리아에서 일하던 광부들에 의해 우연히 세상에 소개되었다. 바로 노크에서 출토된 두상이다. 여기에서 수백 개의 두상조각이 발굴되었는데(도판 20.2), 고고학적 증거를 토대로 해서 그리스 로마 시대로 연대를 추정한다. 이것은 실물 크기의 **테라코타**(terra cotta) 두상으로 원래는 토르소에 붙어 있었던 듯하다. 섬세하게 조각된 머리 장식과 얼굴 특징은 다른 지역의 세련된 목조를 방불케 한다. 생생한 얼굴 표정은 마치 개인의 초상처럼 보이지만, 동시에 눈이나 코는 다소 추상적으로 처리했다. 이외에는 노크 문화의 유물이 거의 남아 있지 않다. 비록 노크 문화에 관하여 아는 바가 거의 없을지라도 노크 미술이 서아프리카 다른 문화에 매우 중요한 영향을 주었을 것으로 본다.

자연스러운 궁정초상 양식이 이페의 왕실을 중심으로 남서 나이지리아의 신성한 요루바 시(市)에서 12세기 유럽의 고딕 시대와 시기적으로 나란히 발달했다. 〈남성의 두상〉(도판 20.3)은 이페의 청동 기술을 잘 보여준다. 이처럼 얇은 벽으로 속을 비운 금속주형은 기술적 진보가 절정 단계에 이르렀음을 나타내는 표본이다. 홈을 낸 선들은 얼굴 윤곽선을 강조한다. 열 지어진 작은 구멍들은 구슬 베일을 표

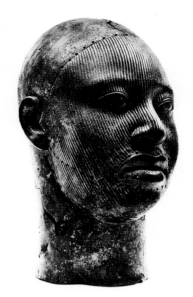

20.3 〈남성의 두상〉, 나이지리아 이페, 13세기. 청동. 높이 11⁷⁄₁₆″.
University of Glasgow Archive Services, Frank Willett collection.

현한 것으로 보인다.

이페는 이웃한 베냉의 조각에 영향을 주었다. 〈베냉의 두상〉(도판 20.4)은 또 다른 궁정 양식으로, 이페의 초상조각의 자연주의에 비해 다소 추상적이다. 베냉의 청동주형은

20.2 〈두상〉, 나이지리아 노크 문명, 기원전 500~기원후 200년경. 테라코타. 높이 14¹⁄₂″.
National Museum, Lagos, Nigeria. Photograph: Werner Forman Archive.

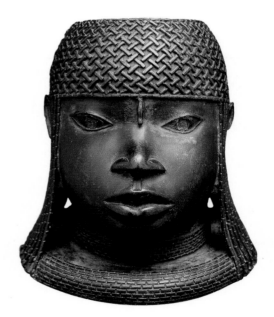

20.4 〈베냉의 두상〉, 나이지리아, 1550년경. 금속과 청동. 9¹⁄₄″×8⁵⁄₈″×9″.
The Metropolitan Museum of Art, New York. The Michael C. Rockefeller Memorial Collection. Bequest of Nelson A. Rockefeller, 1979. Acc.n.: 1979.206.86. Photograph: Schecter Lee. Image ⓒ The Metropolitan Museum of Art/Art Resource/Scala, Florence.

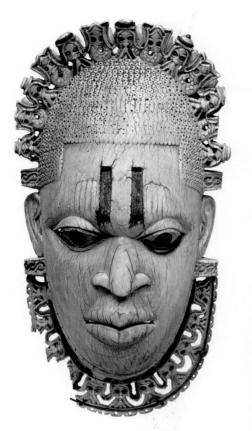

20.5 〈펜던트 마스크〉, 나이지리아의 베닌 궁정, 16세기 초.
상아, 철, 구리. 높이 $9^3/_8''$.
Metropolitan Museum of Art, New York. The Michael
C. Rockefeller Memorial Collection, Gift of Nelson A.
Rockefeller, (1978.412.323). Image ⓒ The Metropolitan
Museum of Art/Art Resource/Scala, Florence.

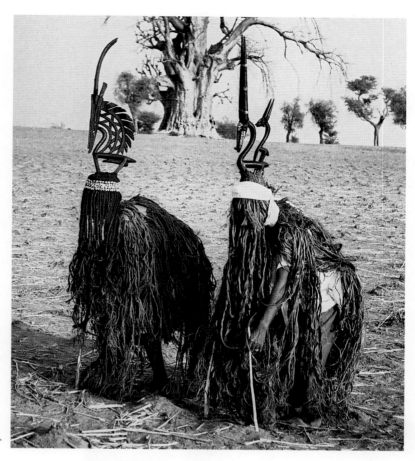

20.6 〈티 와라 무희들〉, 말리.
Photograph: Dr. Pascal James Imperato.

왕(혹은 오바)을 찬양하는 용도로서 사용이 제한적이었다.
기술은 극비로 보호되었고, 왕실에서 허락한 장인만이 유
일하게 다룰 수 있었다. 베닝 두상의 대부분은 왕실 초상이
나 왕실 외에 공로가 있는 선조들의 초상도 있다. 두상조각
은 주로 제단 위에 올려놓고 후세들이 모셨다.

16세기 유럽인들이 처음 베닝 왕국에 들어왔을 당시, 자
신들과 비교되는 베닝의 청동조각, 궁, 도시에 깊은 인상
을 받았다. 16세기 베닝의 상아 〈펜던트 마스크〉(도판 20.5)
는 오바의 가슴이나 허리에 의례용으로 착용한 것으로, 고
요한 표정으로 응시하는 여왕의 초상이다. 인간의 두상과
이어(泥魚)가 번갈아가며 둘러진 왕관을 쓰고 있다. 인간의
두상은 베닝을 정기적으로 방문했던 포르투갈 상인과 선원
들을 표현한 것으로, 그들은 때로 왕이 이웃민족과의 외교
문제를 해결하는 일을 도왔다. 형상을 자세히 살펴보면 둥
근 모자를 쓰고 콧수염을 길게 늘인 것을 볼 수 있다. 이어

(泥魚)는 불멸의 상징인데, 매년 모래무지에서 살아 올라오
는 것처럼 보이기 때문이다. 여왕의 눈썹을 표시하는 2개의
수직은 얕은 홈으로 제사 때 연고를 넣어 축성했다.

말리의 바마나 족은 양 모양의 목조 머리쓰개로 유명하
다. 농경제에 젊은이들이 바구니 모자를 쓰고 그 위에 올리
는 것이다. 새로운 들을 마련하면 선발된 근면 성실한 남자
일꾼들이 춤을 춰며 펄쩍펄쩍 뛴다. 인류에게 농경술을 가
르쳤다는 신화의 〈티 와라〉를 흉내 낸 것(도판 20.6)으로,
남녀 〈티 와라〉의 형상을 상징하는 춤이다. 여성은 등에 아
이를 업고 남성은 갈기를 쓰고 있다. 추상적인 양의 몸통은
활기를 일으키는 모습으로 거의 선적인 형태들이다. 율동적
인 곡선들은 구성상 몇 개의 수직선에 강세를 주어 견고한
덩어리와 예리하게 꿰뚫는 공간이 상호작용을 강조한다.

카메룬 초원의 대담하고 거리낌 없는 미술은 비록 궁정
에서 발달한 조각일지라도 이페와 베닝의 귀족적인 양식과

는 매우 거리가 있다. 〈무희의 대형 머리쓰개〉(도판 20.7)는 확실히 다른 패턴과 질감이다. 육중한 조각은 궁정 관리가 쓴 것으로, 인간의 두상을 그대로 재현한 것이 아니라 재해석한 형태이다.

나이지리아의 요르바 족은 작은 형상들과 아몬드 형태의 부분으로 이루어진 목조 형상의 전통이 있다. 올렘베 알라예가 만든 〈가옥 기둥〉(도판 20.8)은 지붕의 버팀목 용도만이 아니다. 버팀목이라는 개념의 명상인 것이다. 차곡차곡 쌓은 구도에서 맨 위는 부족장이 앉아 있다. 등에 아이를 업은 여인과 그 위에 전통적인 환영의 몸짓을 하는 가슴을 잡은 여인이 있다. 사회 유지에 중요한 지혜, 양육, 환대를 의인화하여 상징한 것이다.

1959년 사진 〈선대 지도자 리사의 무덤〉(도판 20.9)에 나타난 장소성을 감안해보면 〈가옥 기둥〉에는 또 다른 의미가 덧붙여진다. 족장은 '공동체의 기둥'이었다. 그의 무덤

20.7 〈무희의 대형 머리쓰개〉, 아프리카 카메룬의 바멘다 지역, 19세기. 나무. 높이 26½″.
Museum Rietberg, Zurich. Edward von der Heydt Collection. Photograph: Wettsin & Kauf.

20.8 올렘베 알라예, 〈가옥 기둥〉, 나이지리아 요르바, 20세기 중반. 나무에 채색. 높이 83″.
Fowler Museum at UCLA. Photograph by Don Cole.

20.9 〈선대 지도자 리사의 무덤〉, 나이지리아 온도, 사진 속의 기둥은 좌측 세 번째.
Photograph: W. Fagg, 1959. William B. Fagg Archive. Fowler Museum at UCLA.

앞에 놓인 기둥은 추장의 중요성과 존경, 기념의 뜻을 더했다. 부족생활의 다양한 측면들을 상징하는 모든 표상과 함께 묻혔다.

　모든 아프리카 미술이 왕실 혹은 영예를 기리는 용도로만 사용된 것은 아니다. 앞서 양의 형상을 〈티 와라〉와 관련하여 이야기했듯이(도판 20.6 참조), 상당 부분은 더 나은 미래의 기원과 사회 체계의 보호를 위한 목적으로 만들어졌다. 콩고의 〈망가카 힘의 형상〉(도판 20.10)은 힘의 형상을 보여준다. 정의의 힘(혹은 망가카)를 의인화한 것이다. 조각가는 영예의 관으로 이것을 주었다. 그리고 확신에 찬 결단의 표시로 앞에 세웠다. 부족장들은 복부의 빈 공간에 오늘날에는 사라진 약물을 보관하며, 조각의 역할을 강조했다. 그리고 정치적 사안을 결정하거나 조약을 체결하고 법을 제정할 때 이 조각을 앞에 세워두었다. 그러면 부족 구성원들이 금속조각을 조각상 표면으로 가져와 동의를 표시하여 최종 결정에 영향력을 반영했다. 이 조각은 400개 이상의 금속조각으로 장식되어 수십 년에 걸쳐 사용되었음을 증명한다.

20.10 〈망가카 힘의 형상〉, 콩고공화국 욤베 족, 19세기.
철못과 나무 형상. 높이 34⅝″.
Photograph: Claudia Obrocki. Ethnologisches Museum, Staatliche Museen, Berlin, Germany. Bildarchiv Preussischer Kulturbesitz/Art Resource, NY.

예술은 우리를 형성한다 : 기념

숭배

개인마다 삶의 중요한 이를 기억하며 누군가를 기념할 수 있다. 뿐만 아니라 좀 더 공적인 행위로서 중요한 인물의 생애와 행적을 기억하고 경의를 표하며 기념할 수도 있다. 영웅은 공적이나 기품이 널리 존경받을 만한 인물로, 동서고금에 걸쳐 미술은 이들을 기념하는 용도로 쓰여 왔다. 숭배하는 형태로서 영웅화는 각 문화마다 그 특징이 서로 다르다.

아프리카의 여러 전통 사회에서 미술은 상당 부분 바로 이러한 기념비적 성격을 띤다. 도판 20.11의 조각은 콩고 쿠바인들의 시조이자 그들이 가장 중요하게 여기는 샴 대왕이다. 교각좌상의 왕은 왼손에 의식용 무기를 들고 무심한 표정으로 앉아 있다. 머리쓰개는 전통적인 왕의 표상으로 그 형태는 괭이 모양이다. 그가 이 지역에 철제 주물 기술을 소개하고 경제 기반 활동으로 농경을 장려했음을 시사한다. 눈은 부의 상징인 조개껍질 형태이다. 발 아래의 타원형 상자는 망카라라는 전략게임 판으로, 백성들의 지적 능력을 향상시키기 위해 그가 고안해낸 게임이다. 샴 대왕 생전에 그의 조각상은 부인의 처소에 놓여 다산을 기원했다. 사후에는 후계자들이 자손 대대로 지혜를 물려받기 위해 조각상을 곁에 두고 잠을 청했다. 이후로 조각상은 기념제단의 일부로 안치 보존되었다. 그리고 정기적으로 기름칠을 하여 윤을 냈다. 왕의 초상이 훼손될 경우 예술가들은 똑같이 다시 만들어 기억을 이어갔다. 이 조각상은 17세기 원본을 18세기에 복제한 것이다.

〈마라의 죽음〉(도판 20.12)은 서구 미술사에서 가장 통절한 순간의 기념으로 꼽는다. 18세기말 프랑스 혁명 당시의 활동가에 대한 경의를 표하는 그림이다. 장 폴 마라는 '민중의 벗'이라는 신문을 발간한 과학자이자 물리학자였다. 그는 자신들의 특권을 고수했던 완고한 귀족 체계를 비판하는 장으로 활용했다. 1792년 프랑스 군주제의 몰락으로 마라는 행정과 입헌 기관인 국회에 선임되었다. 하지만 희귀한 피부병에 걸려 이듬해 점차 악화되었고 집으로 물러나 치료용 목욕을 받으며 엄청난 글을 썼다.

1793년 마라는 자신의 집에 침입한 상대파의 칼에 찔렸다. 화가 자크 루이 다비드는 마라의 친구이자 혁명에 동조한 인물로, 이 사건을 그림으로 남겼다. 다비드는 마라를 피부병으로 인해 피부가 얼룩덜룩하게 괴사된 모습으로 그리지 않았다. 또한 유혈참사의 장면도 최소화했다. 작품은 마라의 죽음을 고요하고 침착하게 그려, 마치 신의 영광 안에 몸을 담군 순교자처럼 보여주고 있다. 하지만 마라는 종교적 신념보다는 정치적 이유로 죽었다. 나무 상자에는 화가의 사인과 헌사를 담았다. 난폭한 죽음을 이토록 평화롭게 다룬 예는 희박하다.

마라는 프랑스 혁명의 지지자들에게 영웅이었다. 하지만 오늘날 우리의 영웅은 누구인가? 그들을 어떻게 기념하는가? 앤디 워홀의 실크 스크린 작품인 〈더블 엘비스〉(도판 20.13)는 두 가지 질문에 반어적으로 대답한다. 오늘날은 유명 인사가 영웅의 자리를 차지한다. 영웅과 달

20.11 〈왕족의 초상〉, 콩고 쿠바 족, 18세기. 나무. 높이 22 ˝.
The British Museum ⓒ The Trustees of the British Museum.

의 유일무이성을 약화시키며, 실크 스크린과 영화의 복제가능성을 집중 조명한다. 워홀은 진짜와 복제를 무한히 복제될 수 있는 방식으로 재기 있게 조합하여, 그들이 우리에게 접근하는 방식 그대로 우리도 유명 인사들을 기억한다는 메시지를 전해준다.

20.12 자크 루이 다비드, 〈마라의 죽음〉, 1793. 캔버스에 유화. 5′5″×4′2 1/2″.
Musées Royaux des Beaux-Arts de Belgique, Brussels/the Bridgeman Art Library.

20.13 앤디 워홀, 〈더블 엘비스〉, 1963. 캔버스에 실크스크린과 유화. 83″×53″.
Museum of Modern Art (MoMA) Gift of the Jerry and Emily Spiegel Family Foundation in honor of Kirk Varnedoe. Acc. n.: 2480.2001. ⓒ 2013. Digital image the Museum of Modern Art, New York/Scala, Florence. ⓒ 2013 The Andy Warhol Foundation for the Visual Arts, Inc./Artists Rights Society (ARS), New York.

리 유명 인사들은 존경의 대상이라기보다는 매혹적이고 우리의 호기심을 자아낸다. 그들의 명성은 매스미디어에 의존한다. 워홀은 1960년 서구 영화 〈플레이밍 스타〉의 광고사진을 차용하여 실물 크기로 만들었다. 그리고 탈색시킨 이미지로, 당시에 보편적이었던 흑백 TV를 보듯이 제시했다. '영웅'의 맥락은 사라지고 인간보다는 아이콘으로, 그의 비현실적인 영화 세계를 평면적인 은색 배경으로 처리했다.

워홀은 이 작품, 즉 27개의 다르면서도 동일한 등신대 크기의 엘비스를 화랑에서 첫 선을 보였다. 대부분은 단독으로, 몇몇은 이중으로, 그리고 최소한 하나는 삼중으로 된 엘비스. 워홀은 실크스크린이 만들어내는 반복이미지에 매료되었다. 복제의 다중성은 오히려 유명 인사

20.14 〈미다(전례 없던 일)〉, 켄테 의복, 가나, 20세기. 59¹/₁₆″.
Seattle Art Museum, Gift of Katherine White and the Boeing Company.
Photograph: Paul Macapia.

아프리카의 섬유미술은 매우 발달하여 다양한 유형의 천을 특별한 용도별로 사용했다. 가나의 아샨티 족은 베틀로 얇은 줄무늬를 짜서 중요한 속담이나 개념을 상징하는 문양으로 바느질한다. 예를 들면 '미다'로 불리는 켄테 천의

패턴(도판 20.14)은 전례 없는 사건이 발생했을 때 사용한다. 가장 유명한 용례로 가나가 식민지였을 당시 투옥된 독립 지도자 엔크루마의 정당이 국민선거에서 승리했을 당시를 들 수 있다. 투표 3일 후 영국이 그를 석방하자 그는 이 문양을 입었다. 이후 1957년 3월 6일 가나의 독립을 선언하며 첫 대통령이었던 엔크루마는 이 문양의 옷을 입고 이렇게 말했다. "나는 최선을 다했습니다."

사진(도판 20.15)의 염직천은 주석 스텐실로 만든 것이다. 천 위에 스텐실을 올리고 가루와 물을 섞은 페이스트를 눌러 바른다. 스텐실을 제거하면 페이스트가 옷감에 남는데, 이 페이스트는 인디고 청색 염료가 물들지 않도록 한다. 나머지 부분에 전형적인 진청색이 스며들도록 반복적으로 염료에 담갔다가 단어와 디자인을 제거하면 밝은 그림자로 처리된다. 이러한 염직천은 "나의 손은 나의 가장 친한 친구."라는 나이지리아 전통 속담과 격언대로 반복적인 수작업 판화공정을 거친다.

오세아니아와 오스트레일리아

오세아니아는 멜라네시아, 미크로네시아, 폴리네시아 등 뉴질랜드를 포함하는 태평양의 수천 개의 섬을 총칭하는 이름이다. 대략 기원전 26000년부터 동남아시아로부터 이민자들이 뉴기니, 이리안자바에 거주했다. 대략 800년경에는 뉴질랜드에까지 이르렀다. 오세아니아 미술은 문화, 자연환경, 원재료들이 엄청나게 다르므로 개략적으로 일반화하기는 어렵다. 그럼에도 불구하고 몇몇 전통 신앙이 태평

20.15 〈손과 속담 문구로 장식된 여성용 보자기〉(세부), 아디레 의복, 나이지리아 요르바의 라고스, 1984. 진청과 담청색 목화 섬유, 스텐실, 자연 염색. 76″×62″.
Collection of Flora *Edouwaye* S. Kaplan, NY. Photograph: Sheldan Collins.

20.16 오세아니아와 오스트레일리아.

양 전반에 공통된 것으로, 미술 창작에 영향을 주었다.

우선 대지모와 천부에 대한 신앙이다. 이들의 결합으로 지구 표면에 생명체의 형상이 만들어졌다고 믿는다. 오세아니아의 전통은 조상을 사람과 신의 매개자로 보았다. 지금은 영적인 세계에 사는 조상들이 미래의 사건에 개입하여 영향을 줄 수 있으므로 그들을 공경하거나 달래는 여러 가지 사물을 만들었다.

다음으로는 **마나**(mana), 혹은 영적인 힘에 대한 개념을 보편적으로 공유하고 있다. 마나는 사람, 장소, 혹은 사물 내부에 깃들 수 있다. 오세아니아의 다양한 미술 형태는 이 힘을 소유하기 위해 만들어진 것이다. 마나를 지님으로써 궁지의 역경을 이겨내고 공동체의 번성과 개인의 힘과 지혜를 높일 수 있다고 여겼다.

오세아니아에서는 토기가 거의 발달하지 않았는데, 점토가 부족하기 때문이다. 뿐만 아니라 금속 역시 18세기 무역상들이 소개하기까지는 얻을 수 없던 재료이다. 돌, 뼈, 조개껍질 등으로 도구를 만들었다. 나무, 껍질, 초목 등으로 집, 카누, 깔개, 옷 등을 만들었다. 새털, 뼈, 조개껍질로 가정용품과 조각, 개인 장신구 등을 만들었다.

솔로몬 군도와 뉴아일랜드(멜라네시아 일부)는 제의적 목적으로 목조각과 마스크를 제작했다. 멜라네시아 여러 국가의 미술은 새를 인간의 형상으로 표현한다. 새는 현세

20.17 〈전쟁용 카누의 뱃머리 수호새〉, 솔로몬 군도 뉴조지아 섬, 19세기. 나무에 진주 상감. 높이 6½″.
Werner Forman Archive/Museum fur Volkerkunde, Basle, Switzerland. Location: 03.

의 물질 세계와 죽은 조상들의 영적 세계 사이를 안내하고 소식을 전하는 역할을 한다. 솔로몬 군도에서 나온 〈전쟁용 카누의 뱃머리 수호새〉(도판 20.17)는 보호자의 영으로 무리와 암초를 살피며 여행자들을 보호하는 역할의 의미로 세워둔 것이다. 불과 한 손 크기의 조각이지만 그 대담한 형

20.18 〈가면〉, 뉴아일랜드, 1920년경. 채색한 나무, 식물 섬유, 조개껍질.
37¹/₂×21¹/₃″.
Fowler Museum at UCLA. Photograph by Don Cole.

례가 유사하다. 아마도 조각가가 전통 관례를 따랐을 것으로 짐작한다. 이례적으로 놀라운 추상이다. 인류학자들은 대체적으로 이것이 신상(神像) 조각이라는 견해를 보인다. 하지만 지역 종교는 선교사들과 주민 이동으로 사라졌다. 누쿠오로 산호섬은 미크로네시아 남부에 위치하고 있지만 그 문화는 폴리네시아와 같다.

폴리네시아는 뉴질랜드와 하와이, 그리고 이스터 섬을 잇는 넓은 삼각지대이다. 넓게 떨어진 폴리네시아 섬들과 군도는 매우 다채로운 미술이 발달했다. 나무껍질로 섬세하면서도 대담하게 패턴을 싼 천, 털과 조개껍질을 이용한 작품, 나무 조각, 거대한 바위 조각 등 다양한 조형 작업을 포함한다.

이스터 섬의 원주민들은 1770년대 유럽 탐험대들이 처음 섬을 찾아오기 전에 600개 이상의 〈모아이 석상〉(도판 20.20)을 남겼다. 이러한 돌 형상은 높이가 32피트에 달하고 몸통과 머리로 이루어진 상이다. 머리 꼭대기를 다른 색

태로 인해 훨씬 더 크게 보인다. 과장된 코와 턱은 머리에 찌르고 나아가는 전진감(前進感)을 부여한다. 검은 나무 바탕에 자개상감은 흰색의 강한 대비 효과와 'ZZZ띠'의 율동감을 도드라지게 한다.

새는 뉴아일랜드의 〈가면〉(도판 20.18)에서도 역할이 눈에 띈다. 정교하게 투각한 목판에 강렬한 패턴의 역동적인 형태와 대비를 이루며 강조된다. 달팽이 모양의 눈은 가면에 강렬한 표현력을 부여한다. 가면 날개 부분에는 닭이 뱀을 물고 있어 하늘과 땅의 상충을 의미한다. 인류학자는 이러한 형상으로 새로운 제당(祭堂)의 악한 기운을 제거하곤 했다고 주장한다. 일단 그 임무를 수행하고 나면, '소진'되어 더 이상 효력이 없다고 여겼다.

미크로네시아와 폴리네시아 상당수의 조각은 유선형으로 완벽하게 마감되어 있다. 누쿠오로 산호섬의 〈여성 조각상〉(도판 20.19)은 품격 있는 여백이 특징이다. 이것은 19세기 수집한 30여 개의 조각품 중 하나로, 이들 모두 신체 비

20.19 〈여성 조각상〉, 중앙 캐롤라인 누쿠오로 산호섬, 19세기.
나무. 높이 15⁹/₁₆″.
Honolulu Museum of Art, by exchange, 1943 (4752).

20.20 〈모아이 석상〉, 이스터섬, 1000~1500년경. 화산암. 높이 12′.
Photograph: Patrick Frank.

〈마오리족의 회의실〉(도판 20.22a)에는 다양한 미술 형태들이 모여 전통 뉴질랜드의 전형적인 구조를 보여준다. 대가족이 모여 조상을 공경하는 제사를 지내는 용도이다. 그림이 그려진 집은 '루아테푸푸케(Ruatepupuke)'라고 부르는데, 북섬 동단에 사는 부족의 조상을 기리는 장소이다.

단지 조상의 이름을 따라서 명명할 뿐 아니라 그의 존재를 상징한다. 박공 상단은 얼굴, 지붕마루는 등, 서까래는 갈비뼈이다. 외부에 세워진 기둥은 그의 팔을 상징한다. 마치 네 발로 서서 앞을 노려보는 듯하다. 정면의 박공은 넝쿨 문양을 그렸다. 맞은편 집에는 무수히 많은 조상의 얼굴이 부조로 새겨져 있다. 주목할 점은 자개로 만든 눈이다. 출

의 돌을 얹기도 한다. 영적인 힘을 발휘하는 조상을 표현한 것이다. 이들은 기단에 놓여 있어 해안선을 따라 늘어선 작은 정착민들을 내려다본다. 마치 그들의 활동을 굽어보며 보호하고 감독하는 듯하다. 폴리네시아 문화들은 조상에게 유사한 방식으로 경의를 표현한다. 하지만 여기서 그 규모는 전혀 가늠하지 못한다.

하와이의 강렬한 고대신의 조각 〈아우마쿠아〉(도판 20.21)는 반추상이 탁월한 예이다. 추장 혹은 고위 사제의 동굴 묘에서 발견한 것이다. 외부의 세부요소를 제거하고 신체를 부위별로 나누어 여성의 과감한 자세를 효과적으로 표현했다. 붉은 인모(人毛)와 조개껍질 눈, 그리고 벌린 입 사이로 뼈로 만든 치아의 표현은 이러한 효과에 힘을 더한다. 팔을 뻗고 무릎을 구부리며 발을 벌린 자세는 형상에 강렬한 존재감을 준다. 팔은 위에서 아래로, 그리고 손으로 내려오면서 점점 작아지고 가늘어진다. 충만하게 둥글고 부푼 덩어리를 일관되게 사용하고 있다. 광을 잘 먹인 짙은 목재와 장식재는 고도의 장인정신을 보여준다.

20.21 〈아우마쿠아〉, 하와이 포브스동굴. 코아 나무. 높이 29″.
Photograph: Seth Joel, Bishop Museum.

20.22 '루아테푸푸케'라고 불리는 〈마오리족의 회의실〉,
뉴질랜드, 1881. 길이 56′, 높이 13′10″.
The Field Museum, Chicago. Photograph: Diane Alexander
White, Linda Dorman.

a. 정면도.
Neg. #A112508c.

b. 세로 들보.
Neg. #A112508_c.

입구를 따라서 중앙에 지붕마루를 받친 2개의 기둥을 볼 수
있다. 이들 역시 조상을 표현한 것이다. 내부의 벽에는 부
조로 추상 문양이 번갈아 새겨 있다.

대문의 지붕마루 기둥(도판 20.22b)은 모든 생명 형태의
조상인 대지모와 천부를 부조한 것이다. 마오리 조각의 전
형적인 추상 형태로, 신체 장식에 사용하는 소용돌이 띠와
나선형, 식물 형상들이다. 1881년에 조각한 것으로 균열이
고르지 않다. 다소 사나운 표정으로 영적 세계와 마나를 표
현하여 전하고자 했다.

오스트레일리아에서 인류의 출현은 4000년 전으로 거슬
러 올라간다. 글자를 발명하기 전 수만 년 동안, 오스트레
일리아 원주민은 자연과 친밀한 관계를 유지했음을 미술품
이 잘 입증해준다. 대부분 인류가 식량 채집과 수렵에서 정
착 농경민으로, 수공업자로, 상인으로 점진적으로 변해 온
반면, 오스트레일리아 원주민들은 반유목적 수렵·채집의

20.23 부냐, 〈장례 의식과 죽음 뒤에 영혼이 가는 길〉, 오스트레일리아, 20세기 중반. 나무껍질에 자연 발색.
Groote Eylandt, Arnhem Land, Northern Australia.
ⓒ The Art Gallery Collection/Alamy.

생활을 유지했다. 의복이나 영구거처 없이 단순하면서도 매우 유용한 도구 몇 가지만으로 살았다.

오스트레일리아 원주민과 다른 부족들은 자연과의 의존 관계를 받아들이며 거의 모든 미술품을 만들었음이 분명하다. 오스트레일리아 원주민들은 그들 자신과 자연의 연대를 신화나 영원한 꿈의 시대에 창조자가 인정한 친밀한 관계처럼 여겼다. 영적 세계와의 대화 방식이나 교육은 부족마다 다양하지만, 꿈의 시대는 거의 모든 오스트레일리아 원주민 부족의 독특한 정신이다.

〈장례 의식과 죽음 뒤에 영혼이 가는 길〉(도판 20.23)은 나무껍질에 그린 그림이다. 동물과 사람의 상징이 4개로 나누어진 시간의 이야기를 전한다. 좌측 상단에는 죽은 사람이 장례 단에 놓여 있다. 좌측 하단에는 원주민 악기인 디제리두 연주자와 2명의 무희가 그를 위해 공연하는 모습이다. 우측 상단에 죽은 이의 영혼과 그의 두 아내도 춤을 춘다. 죽은 영혼은 장례단에서 벗어나 영적 세계로의 여정을 시작한다. 길을 따라서 그는 커다란 뱀을 지난다. 우측 하단

에는 그가 여정의 양식을 얻기 위해 돌로 큰 물고기를 잡는다. 1970년대 오스트레일리아 원주민 예술가들 일부가 그림과 캔버스를 사용하기 시작했다. 하지만 그들의 형상은 비교적 변함없이 수백 년간 유지되어 왔다.

북아메리카 원주민

북아메리카 원주민들은 유럽인보다 수천 년 앞서 북아메리카 대륙에 살았다. 가장 오래된 인류의 유물로는 돌 난로와 같이 간단한 도구들이며, 2~3만 년 전으로 추정한다. 뼈를 깎아 만든 도구와 창날은 1만 년 전의 것들이다.

호프웰 문화는 기원전 2세기부터 기원후 6세기까지 오늘날의 오하이오 지역에서 번성했다. 거대한 호프웰 무덤들은 정교한 통나무 무덤 안에 다양한 제의물을 매장했다. 이후 아데나 문화는 대략 1070년경 이러한 초기 무덤 인근에 〈그레이트 서펀트 마운드〉(도판 20.25)를 만들었다. 뱀처럼 구불구불한 윤곽선을 따라서 돌을 놓고, 그 사이를 흙을 쌓아 매웠다. 뱀의 꼬리 부분은 나선형이고, 곡선의 몸체 끝에는 턱을 벌려 거대한 타원형을 물고 있는 모습이다. 총 길이를 늘여보면 1300피트 이상일 것이다. 뱀의 머리와 입

20.24 아메리카 대륙.

20.25 〈그레이트 서펀트 마운드〉, 오하이오, 아데나 문명, 1070년경. 펼친 길이 1,370′.
Photograph: Mark Burnett/Photo Researchers, Inc.

은 하지점의 일몰 방향을 가리키며 그 의미는 논의거리이다.

아메리카 원주민은 오늘날 놀라울 정도로 다양한 미술품을 제작하는데, 자신의 문화적 전통과 그 지역에서 얻을 수 있는 재료를 사용한다. 대부분의 원시미술 형태는 인디언 보호법이 처음 만들어진 19세기 후반 급격히 폐기되었다. 오늘날 많은 아메리카 원주민 예술가들은 전통적인 작품을 제작하며 더 많은 이들은 동시대의 '최첨단' 양식으로 작업하고 있다.

아리조나의 나바호 족은 2세기 동안 직물제작자들에게 풍성한 원천이 되어 왔다. 오늘날은 많은 남성이 이불을 짜지만 직물은 전통적으로 여성의 조형 영역이었다. 〈2기 치프 블랭킷〉(도판 20.26)은 나바호 족이 1863~1868년 동부 뉴멕시코로 추방되기 전에 만들어진 것이다. 대부분의 나바호 직물과 마찬가지로 베틀 위에서 날실로 엮어 만든 것으로, 촘촘한 조직은 거의 방수가 가능하다. 이 담요의 디자인은 소박하고 대칭의 기하학 문양으로 가는 청색과 중앙과 모서리의 붉은 막대 형태가 다소 섬세한 솜씨를 보여준다. 이러한 양식을 '치프 블랭킷'이라고 부르는데, 높은 계급용으로 의뢰되었기 때문이 아니라 품질 면에서 볼 때 너무 값진 것이기 때문이다.

남서 지역의 푸에블로 족은 도기로 가장 유명한데, 전통적으로 여성이 만들었다. 푸에블로 여인들은 저마다의 스타일로 만들었다. 〈아코마 푸에블로의 항아리 단지〉(도판 20.27)는 지역 토분으로 만든 것으로 손잡이가 없는 형태이다. 불에 굽고 토분에서 나온 염료로 장식했다. 푸에블로 도기의 추상적인 상징들은 정해진 의미는 없으나 그 의미는 대체로 자연의 힘이나 공동체 생활과 관련이 있다. 대부분의 푸에블로 족은 비가시적인 힘을 지닌 영혼을 인지한다. 부족의 남성 구성원들은 가면을 쓰고 분장을 하며, 주니 푸에블로와 이웃한 호피 지역의 말로, **카치나**(kachinas)라고 알려진 영

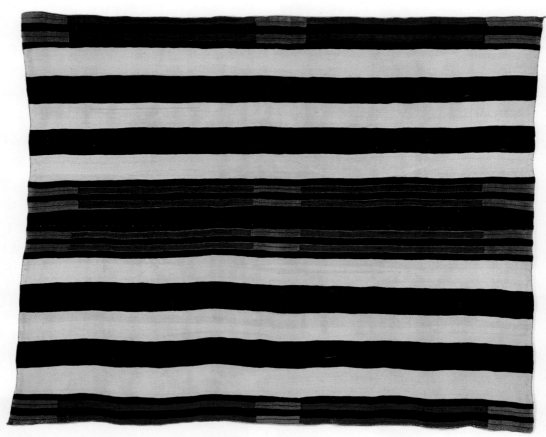

20.26 〈2기 치프 블랭킷〉, 나바호 족, 1830~1850년경. 양털에 천연 안료로 염색. 74″×60″.
Private Collection. Photograph: Tony Berlant.

혼들을 흉내 낸다. 새, 동물, 광대, 악마 등 다양한 형태의 모습으로 마을을 돌아다닌다. 의식이 행해지는 동안 춤을 추며 즐거워하는 아이들에게 카치나 형상을 들이대며 익살스러운 농담도 하고 때로는 꾸짖기도 한다. 〈호피 카치나〉(도판 20.28)처럼 깎아서 색칠한 카치나는 호피와 주니 아빠와 삼촌이 아이들에게 신성한 전통을 가르치기 위한 수단으로 만들어졌다.

태평양 연안 지역의 아메리카 원주민은 섬세한 바구니를 만들었다. 북 캘리포니아의 포모 예술가들은 믿을 수 없을 만큼 촘촘히 바구니를 짰는데, 물을 담을 수 있을 정도이다. 크기, 모양, 장식은

20.27 〈아코마 푸에블로의 항아리 단지〉, 1850~1900년경. 높이 12$\frac{1}{2}$″.
Museum of Indian Arts & Culture/Laboratory of Anthropology Collections, Museum of New Mexico. Photographer Blair Clark. 7912/12.

명에 적용된다. 귀한 바구니는 선물처럼 단지 시각적 즐거움을 위해 제작되었다.

평원의 인디언들은 전통적으로 들소 가죽에 그림을 그렸다. 〈마토 토프의 위업〉(도판 20.30)과 같이 자신들의 전쟁 활동을 재현했다. 마토 토프는 가죽을 늘여서 햇빛에 건조한 후, 수용성 천연염료로 그림을 그렸다. 전쟁의 위업을 전형적인 동작들로 그렸다. 움직이는 인물들은 옆모습으로 수평선 없이 배치되어 있다. 유럽의 손이 닿기 전에 최고의 그림들은 거의 남아 있지 않다. 우리가 보고 있는 그림은 모피 무역업자가 수집하여 스위스로 가져간 것이다. 이후 가죽 그림들은 미군의 전쟁 장면을 그리고 있다.

북서해안의 부족들은 고도의 상상력을 발휘하여 자신들의 신화를 그렸다. 우아한 동물의 추상은 시애틀에서 알라스카까지 해안에 거주하는 트링깃 족과 그 외 다른 부족의 회화와 조각상에서 보여지는 특징이다. 가옥 벽, 상자, 담요, 심지어는 그릇 위에 중요한 상징적 동물의 형상을 2차원의 추상 문양으로 그려 넣었다. 〈트링깃 족 공동체 가

20.28 마샬 로마케마, 〈호피 카치나〉, 아리조나 슝고포비, 1971. 나무에 채색, 높이 34″.
Courtesy of National Museum of the American Indian/Smithsonian Institution (24/7572). Photograph: Carmelo Guadagno.

직경 4피트의 대형 저장고에서 1/4인치의 선물용 바구니까지 다양하다. 포모는 기하학 디자인을 바탕으로 깃털이나 조개껍질로 장식했다. 선명한 색채의 〈깃털 바구니〉(도판 20.29)는 포모 문화의 높은 예술적 성취를 보여준다. 푸에블로 도기와 마찬가지로 바구니 짜기도 역시 모녀 관계로 가계 전승되었다. 다른 부족 전통들의 교육 방식이 자주 설

20.29 〈깃털 바구니〉, 포모 족, 캘리포니아, 1920년 이전. 깃털, 구슬, 조개껍데기. 4″×13″×13″.
Southwest Museum of the American Indian Collection, Autry National Center of American West, Los Angeles; 811.G.1683/CT.294. Photograph by Larry Reynolds.

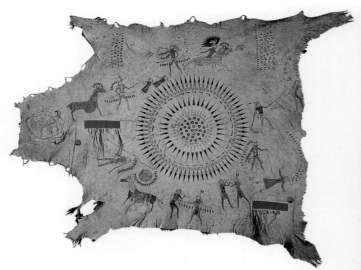

20.30 마토 토프(네 마리 곰), 〈마토 토프의 위업〉, 1835년경. 버팔로 가죽, 붉은 양모, 힘줄, 호저 깃털, 말의 털과 사람의 머리카락, 브라운, 노랑, 검정 안료. 63″×83³/₄″.
Ethnographic Collection at the Bernisches Historisches Museum.
Photograph: S. Rebsamen.

20.31 〈트링깃 족 공동체 가옥〉, 알래스카 케치칸.
Photograph: Steve McCutcheon.

옥〉(도판 20.31)의 넓고 완만한 경사 지붕, 공들여 그린 파사드, 토템 기둥 등은 이 지역 미술과 건축의 특징이다. **토템**(totem)은 가족이나 씨족을 상징하는 동물이나 식물이다. 종종 인류 이전의 조상을 상징한다. 중서부 이북의 아메리카 원주민 언어로, 'itself'라는 단어는 "그는 나와 관련 있다."는 뜻이다.

〈트링깃 족 공동체 가옥〉의 평면적인 외관은 비버, 곰, 고래, 까마귀의 추상 형태이다. 중앙의 토템 기둥은 이러한 상징들을 쌓아놓은 것으로, 씨족 식구들에게 그들의 역사를 신화 시대까지 거슬러 오르는 한 가문의 역사로 기억하도록 한다.

정복 이전의 중앙아메리카와 남아메리카

멕시코는 기원 년부터 1520년대 스페인 정복 이전까지 갖가지 농경 문명을 꽃피웠다. 무역과 정복을 통해 다른 문화들에 영향을 미치며, 피라미드, 달력, 신과 신화 등 공통된 많은 문화적 형태를 낳았다. 올멕은 가장 초기 문화로, 오늘날의 베라크루즈 인근 멕시코 만 연안에 거주했다. 테오티우아칸은 좀 더 영향력 있는 문화로 오늘날의 멕시코시티에서 북쪽으로 대략 40마일에 위치한 중앙 계곡에 위치했다.

테오티우아칸의 〈태양 피라미드〉(도판 20.32)는 세계에서 가장 큰 피라미드로, 이집트의 가장 큰 피라미드보다 조금 더 넓은 지면을 차지한다. 하지만 높이는 그 절반에 해당하며, 주변의 산세와 닮았다. 고대 멕시코의 여러 문화는 최초의 인류가 땅의 구멍으로부터 생겨났다고 믿었다. 그리고 피라미드는 바로 그 지점의 표시일 수 있다. 깊은 동굴 위에 세워진 피라미드는 마야 달력상 시작에 해당하는 날짜인 8월 12일의 일몰 방향과 이어졌다. 사진을 보면 태양의 피라미드는 거대도시 한가운데 세워졌다. 고고학자들은 600년 전성기에 세계에서 6번째로 큰 도시였을 것으로 추정한다.

테오티우아칸 중심가 한끝에 〈비늘 덮인 뱀의 사원〉(도판 20.33)이 위치해 있다. 신전의 조각 장식들은 다른 여러 문화에 영향을 주었다. 신전의 층층이 번갈아 우레신의 머리가 부라린 눈과 비늘 덮인 얼굴에 화환처럼 털이 둘러난 뱀의 형상이 출몰하듯 도드라지게 부조되어 있다. 테오티우아칸이라는 도시 자체는 750년경 알 수 없는 화재로 사라졌지만, 이러한 신들은 고대 멕시코의 후대 문화에 널리

받아들여졌다.

마야의 후예들은 오늘날 여전히 멕시코, 과테말라, 온두라스 등지에 살고 있다. 그들은 문자언어, 정밀한 달력과 앞선 수학, 거대한 신전 석조물 등을 발전시켰다.

티칼의 수백 개의 석조 신전들은 마야 사제의 막강한 힘을 보여준다. 〈사원 I〉(도판 20.34)은 마야 문명의 고전기(300~900)에 세워진 것으로, 과테말라 우림의 광장에 우뚝 솟아 있다. 200피트 높이의 피라미드 꼭대기에 신전이 올려 있다. 사제들이 의례 때 사용했던 곳이다. 높은 단 위에서 아래를 보며 춤을 추었다.

마야의 석조 신전의 벽과 지붕은 공들인 조각과 그림으로, 〈상인방 24〉(도판 20.35)는 뛰어난 마야 조각을 예시한다. 멕시코와 과테말라 경계 지역인 약칠란에 있다. 이 석부조는 테두리를 따라서 둘러진 상형문자로 의미를 이해해볼 수 있는데, 최근까지 해독되고 있다. 서 있는 왕은 보호의 신 재규어로 불타오르

요한 새로운 기원을 시작했는데, 건축적 혁신과 육중하고 거대한 조각형상이 특징적이다. 아즈텍과 마야 미술에서도 발견되는 톨텍의 형상(도판 20.36)은 누워 있는 자세로 마야인들이 '착몰'이라고 부르며 치첸이트사에서 출토되었다. 허리에 공양물을 담는 그릇이 놓여 있다. 기대 누운 형상은 헨리 무어의 현대 조각에 강한 영감을 주었다(제23장 참조).

아즈텍은 스페인 정복 당시 멕시코의 가장 막강한 왕국이었다. 아즈텍 미술은 여러모로 앞선 양식들을 총망라한 것이다. 자칭 멕시카라고 칭했던 아즈텍인은 14세기 초 오늘날 멕시코시티 지역에 정착했다. 우레신과 전쟁신에 바치는 2개의 피라미드가 주요 신전이다. 거기서 이웃의 전쟁 포로들을 제물로 바쳤다. 고대의 아즈텍인들은 세계를 지속시키기 위해 깃털 달린 뱀에게 바쳤던 자기희생의 제의

20.34 〈사원 I〉, 과테말라 티칼, 마야 문명, 300~900년경.
Photograph: Danny Lehman/Corbis.

는 횃불을 들고 있다. 조각가는 자연스러운 형태로 왕관의 깃털을 내려뜨렸다. 그의 아내 쇼크는 제의를 행하는 그 앞에 무릎을 꿇고 있다. 그녀는 혀에 구멍을 내고 피를 흘리는데, 그녀 앞에 놓인 바구니의 종이에 묻어날 것이다. 그녀가 입은 문양 장식의 의상은 그 당시 고도로 발달한 섬유 미술을 엿볼 수 있지만, 아쉽게도 오늘날에는 전혀 남아 있지 않다. 그녀는 정교한 왕관을 쓰고 있는데, 눈을 부라린 우레신이 머리 뒤쪽에 위를 향하고 있다. 조각가가 살아 있는 듯한 형상들, 그들 간의 상호 교감, 풍부한 질감 등을 생생하게 재현한 점은 특히 주목할 만하다. 명장면에 대한 설명과 709년 10월 28일이라는 날짜를 새긴 글씨가 있다.

9~13세기 사이 멕시코 중부에서 발달한 톨텍 문명은 마야와 아즈텍의 흥망성쇠를 연결하는 가교 역할을 한다. 충돌과 변화의 시기에 톨텍은 멕시코 중앙 산악지대에서 주

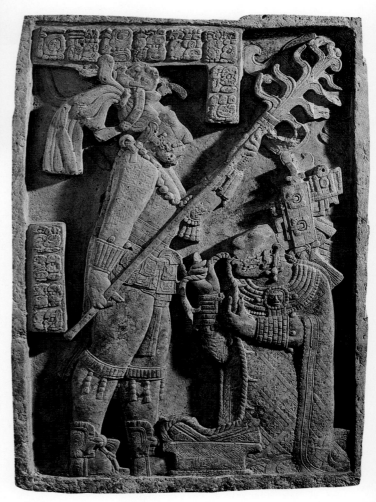

20.35 〈상인방 24〉, 약칠란, 마야 문명, 709. 화강암. 높이 43″.
British Museum, London. ⓒ Justin Kerr, K2887.

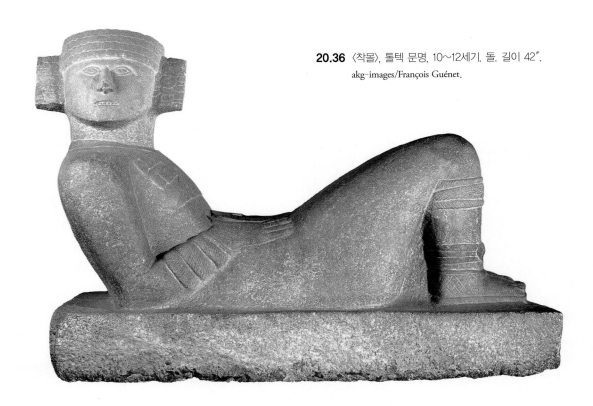

20.36 〈착물〉, 톨텍 문명, 10~12세기. 돌. 길이 42″.
akg-images/François Guénet.

가 반드시 필요하다고 믿었다. 이러한 희생제의 유래는 테오티우아칸으로, 그들은 테오티우아칸을 성지로 여겼다.

아즈텍 조각에서 비늘 덮인 뱀은 빈번하지만, 〈케찰코아틀 제기〉(도판 20.37)보다 공포스럽게 표현한 예는 거의 드물다. 두 마리 뱀은 서로 마주하며 송곳니와 갈라진 혀가 대칭을 이룬다. 조각의 위협적인 면모는 아즈텍 사회의 군사적 엄격성을 반영하는 전형이다. 스페인이 처음 아즈텍의 수도를 방문했을 당시, 유럽 도시들보다 청결하고 잘 조직

20.37 〈케찰코아틀 제기〉, 아즈텍 문명, 1450~1521.
돌. 높이 19″.

Museo Nacional de Antropologia, Mexico City.

되어 있었다. 아즈텍은 시와 문학도 역시 이미 상당한 수준으로 발달해 있었다.

남아메리카 안데스의 잉카 문명은 스페인이 1532년 정복하기 앞서 수 세기 동안 번성을 누렸다. 스페인이 당시 잉카 미술의 기품에 관하여 보고한 자료가 전해진다. 하지만 잉카 문화를 보여주는 화려한 황금 제품들은 정복자들이 들어오자마자 녹여버렸고, 거의 대부분의 세련된 섬유 제품들은 오래되고 방치되어 낡아버렸다.

잉카 문화의 숙련된 석조 기술은 유명하다. 모르타르를 사용하지 않고 '부드럽게' 둥글린 화강암 벽돌을 쌓은 것이 특징이다. 왕실 피정(避靜) 요새인 〈마추 픽추〉(도판 20.38)는 안데스 동쪽 산마루, 오늘날 페루 해발 8,000피트 높이에 세워졌다. 스페인의 탐색망을 벗어나 산의 일부인양 계획된 도시이다. 돌은 잉카 문화의 필수요소이다. 잉카의 창조 신화에 따르면 그들의 선조들은 땅에서 나오자마자 돌이 되었다. 일부 석조 신전들은 살아 있는 것으로 여겨져 제물을 바치고 주의를 기울였다.

나스카 계곡을 내려다보는 사막 고원 위에 고대 나스카인은 건조한 모래 위에 십자형으로 교차하는 기하학적인 선과 문양을 그렸다. 거의 5마일 길이의 완벽한 직선과 기

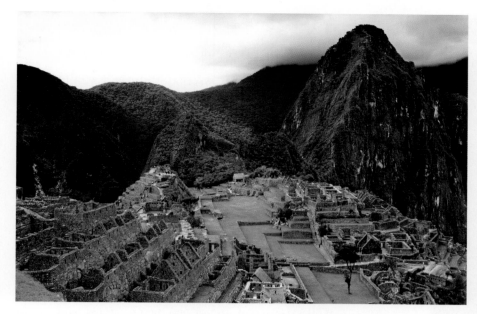

20.38 〈마추픽추〉, 페루, 잉카 문명,
16세기 초.

© Kent Kobersteen/National Geographic
Society/Corbis.

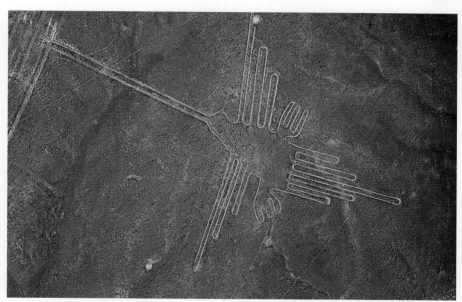

20.39 〈벌새〉, 페루 나스카 계곡.

Photograph: Georg Gerster/Photo
Researchers, Inc.

하학 문양은 나선형, 사다리꼴, 삼각형뿐 아니라 각종 새와
짐승들의 추상을 이룬다. 여기 소개된 〈벌새〉(도판 20.39)
의 형태도 있다. 이 거대한 스케치북은 좌측 상단을 가로지
르는 팬아메리칸 하이웨이 국제 고속도로를 무색하고 왜소
하게 만든다.

〈케로 컵〉(도판 20.40)의 조각과 회화는 스페인 통치하에
살아남은 잉카 미술 가운데 한 형태이다. 〈케로 컵〉은 잉카
인들이 수 세대 동안 비밀리에 행했던 고대 제의를 위한 음
료를 담는 용도였다. 장식적인 평면 문양은 도기와 섬유 디
자인에서 양식적인 유래를 찾을 수 있다.

20.40 〈케로 컵〉, 페루, 16~17세기 후반. 나무에 안료로 상감.
$7\frac{3}{8}'' \times 6\frac{15}{16}''$.
Brooklyn Museum of Art, Museum Expedition 1941, Frank L. Babbott
Fund. 41.1275.5.

다시 생각해보기

1. 아프리카에서 미술의 사회적 기능은 무엇인가?

2. 인류 기원에 관한 폴리네시아 전반에 공통된 믿음은 무엇인가?

3. 아메리카 원시미술 형태 가운데 여성의 전유 영역은 어떤 것이 있는가?

4. 멕시코 정복 이전의 문명은 어떤 문화적 형태들을 공유했는가?

시도해보기

이 장에서 다룬 세 가지 섬유제작 방식을 비교해보라.

폴리네시아인들의 마나에 대한 생각을 서구적 개념으로 이해할 수 있는가?

핵심용어

마나(mana) 오세아니아에서 생각하는 사람, 장소, 혹은 사물에 깃든 영적인 힘

카치나(kachina) 호피 족과 푸에블로 족이 숭배했던 조상신으로 주로 인형 같은 형태

테라코타(terra cotta) 산화철이 함유되어 구우면 붉은 색조로 바뀌는 도기 형태

토템(totem) 가족이나 씨족을 상징하는 동물이나 식물

À MARAT.

DAVID.

21

18세기 후반과 19세기

미리 생각해보기

21.1 신고전주의 예술과 건축이 등장하게 된 사회적 · 정치적 개념을 설명해보기

21.2 낭만주의에서 나타나는 시각적인 특징과 주제를 알아보기

21.3 사진의 기원과 19세기 회화와의 관계에 대해 논의해보기

21.4 사실주의, 인상주의, 후기 인상주의를 설명하는 특징적인 양식과 예술적인 관심사를 설명해보기

21.5 18세기 후반과 19세기의 대표적인 예술가들과 작품을 확인해보기

21.6 시사적인 문제를 활용하여 사회적 관심에 주의를 불러 모으는 예술가들의 활동을 평가해보기

근대라고 부르는 엄청난 사회적 · 기술적 변화의 시기는 세 차례의 혁명에 의해 시작되었다. 1760년경 영국에서 시작된 산업 혁명, 1776년 미국 혁명, 그리고 1789년 프랑스 혁명이 그것이다. 일만 년 전의 신석기 혁명 이후, 산업 혁명은 사람이 살아가는 방식에 있어 가장 중요한 변화를 가지고 왔다. 미국, 프랑스 혁명은 정부와 사회 문제에 관한 계몽주의 사상이 자리 잡게 만들었다.

계몽주의, 이성의 시대라고 불리는 18세기 후반의 특징은 종교, 정치, 사회, 경제적인 이슈에 대해 좀 더 합리적이고 과학적인 접근으로 전환되는 것이다. 자유와 자기결정권, 진보의 중요성에 대한 믿음은 민주주의와 평범한 시민들의 일에 새로운 관심을 불러일으켰다. 이전 사회들을 통합하려 했던 지속적인 믿음 체제는 점점 해체되어갔다. 자유 연구의 새로운 분위기와 기술적인 변화, 다양한 민족 간, 문화 간의 접촉이 증가됨에 따라 전통적인 가치들이 도전을 받게 되었다. 예술가들은 이런 변화들을 표현하기도 하고 선동하기도 했다.

예술가들이 일반적으로 지배적인 양식을 고수했던 이전 시대와 달리, 새로운 다원주의 양식이 자라기 시작했다. 프랑스 혁명에 따른 프랑스의 전통적인 예술 후원이 중단됨에 따라 다양한 양식이 동시에 성장했다. 전통적인 후원 세력(왕족, 귀족, 교회)은 점차적으로 위축되었고, 예술가들은 생계를 위해 상업적인 갤러리나 사업가 계층의 수집가들에게 눈을 돌리게 되었다.

신고전주의

1789년 프랑스 혁명의 시작과 함께 프랑스 궁전을 중심으로 한 사치스러운 삶은 돌연히 끝이 났고, 분열된 프랑스 사회는 탈바꿈되었다. 사회적 구조와 가치의 변화로 인해 취향 또한 변화되었다.

예술적 · 정치적 혁명의 길을 이끈 예술가 중 한 사람은 화가 자크 루이 다비드였다. 사회와 정부의 개혁 시대에 예술은 사회적 목적을 위해 유익을 제공해야 한다는 믿음으로, 그는 경박하고 외설적인 귀족들의 로코코 양식을 거부했다. 〈호라티우스 형제의 맹세〉(도판 21.1)를 그렸을 때 다비드는 **신고전주의**(Neoclassicism)라는 새로운 근엄한 양식을 개척했다. 이 용어는 고전적인 그리스 로마 예술과 비견되는 의미를 나타낸다. 고대 로마가 신고전주의 예술의 주제로 많은 부분을 차지하는데 그 이유는 로마가 공화제를 지지하거나 지위를 세습하지 않는 정부가 로마를 대

21.1 자크 루이 다비드, 〈호라티우스 형제의 맹세〉, 1784. 캔버스에 유화. 10′10″×14′.
Musée du Louvre, Paris, France. RMN-Grand Palais/Gérard Blot/Christian Jean.

표하기 때문이다.

〈호라티우스 형제의 맹세〉의 주제는 자유를 위해 기꺼이 죽음을 선택하는 고결한 이야기이다. 세 형제는 로마를 지키기 위해 그들의 아버지가 주는 칼을 받으며 맹세하고 있다. 이 같은 그림으로 다비드는 혁명의 지도자들에게 그들 자신이 역사의 지지를 받는 고무적인 이미지라는 것을 전해주었다. 이 그림의 메시지는 "용기를 가져라. 당신의 동기는 고귀한 것이며, 과거의 영웅들에게 영감을 받은 것이다."와 같다.

합리적이며 기하학적인 구조를 가진 다비드의 신고전주의는 로코코 디자인의 서정적인 부드러움과 강한 대조를 이루고 있다(도판 17.30 〈그네〉 참조). 〈호라티우스 형제의 맹세〉는 그림의 전경에 있는 인물들을 강조하기 위해 측면에 강한 빛을 주는 고전적인 그리스 로마 부조의 특성을 담고 있다. 심지어 옷감이 접힌 부분까지 부드러운 옷의 느낌보다는 조각된 대리석과 같이 표현되었다. 배경의 아케이드는 전체 구성에 힘을 실어주며, 그림에 등장하는 로마인들에게 적절한 역사적인 배경을 마련해준다. 중앙에 있는 2개의 기둥은 그림의 대상을 3개의 주요한 부분으로 나누고 있다. 수직적이고 수평적인 선들은 화면의 가장자리와 평행을 이루며 무대의 배치와 닮은 안정적인 구조를 형성하고 있다.

맹세를 하는 호라티우스 형제들의 오른편에 있는 여인들은 비통한 감정에 빠져 조국을 지키려는 남자들의 중대한 결정에 참여할 수 없는 것처럼 보인다. 이 그림에서 여성은 공적인 생활에 맞지 않다는 그 시대의 통념을 반영한다. 누드모델을 그리는 아카데미 수업에서 여성의 학업이 금지되던 예술계에서도 역시 여성은 대부분의 전문직에서 제외당했다. 여성이 예술가로 성공했다면 개인 교습을 받을 수 있는 능력이 있거나 예술가 집안에서 자랐기 때문일 것이다.

이런 장애물을 뛰어 넘은 신고전주의 화가 안젤리카 카우프만의 작품에서 여성의 능력에 대한 다른 비전을 볼 수 있다. 스위스에서 태어나 아버지에게 훈련을 받은 카우프만은 1768년 런던에 정착하기 전에 이탈리아에서 6년을 지냈다. 그녀는 2년 후 영국 왕립미술원의 정회원으로 선발되었고, 1920년대까지 존경받았던 여성이었다. 그녀는 〈아들들을 소개하는 코넬리아〉(도판 21.2)를 다비드의 〈호라티우스 형제의 맹세〉보다 1년 뒤에 완성했다. 코넬리아는 작품의 중앙에 오른쪽에 앉아 있는 친구와 이야기를 하고 있다. 그 친구는 보석 장신구

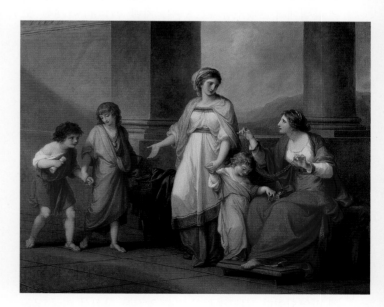

21.2 안젤리카 카우프만, 〈아들들을 소개하는 코넬리아〉, 1785년경. 캔버스에 유화. 40″×50″.
Virginia Museum of Fine Arts, Richmond. The Adolph D. and Wilkins C. Williams Fund. Photo: Katherine Wetzel. © Virginia Museum of Fine Arts. 75.22/50669.2.

21.3 토머스 제퍼슨. 〈몬티첼로〉, 버지니아 샬로츠빌. 1793~1806.
Monticello/Thomas Jefferson Foundation, Inc.

를 자랑하듯 보여주지만 코넬리아는 자녀들이 자신의 보석이라고 대답하고 있다. 로마의 역사를 공부하는 학생에게 이 이야기는 진실이었다. 그리고 코넬리아의 자녀들은 그녀의 해박한 민주주의 신념을 잘 받아들여 로마 공화국을 발전시키는 데 중요한 역할을 하게 되었다.

새로운 고전주의(신고전주의) 정신은 또한 건축에도 영향을 주었다. 미국의 정치인이자 건축가인 토머스 제퍼슨은 유럽에서 프랑스공사로 5년을 지낸 후(1784~1789), 고전적인 사상에 따라 그의 집 〈몬티첼로〉(도판 21.3)를 재설계했다. 몬티첼로는 안드레아 팔라디오가 로마 시골풍의 집을 르네상스식으로 재해석한 것에 바탕을 두고 있다(도판 17.14 참조). 그리스 로마식 돔을 얹은 현관 지붕은 전체 디자인이 동시대 프랑스의 신고전주의 건축 방식으로 만들어진 〈판테온〉(도판 16.10 참조)을 연상시킨다. 버지니아대학교를 위해 몬티첼로와 제퍼슨이 한 디자인은 종종 연방정부 스타일이라고 불리는 고대 로마식의 신고전주의 미국 건축 단계를 보여준다. 제퍼슨은 이 신고전주의 양식을 용기와 애국심이라는 로마 시민의 덕목이 다시 태어나는 새로운 미국 공화국의 가치의 전형으로 지지했다. 제퍼슨의 신고전주의 양식은 남북전쟁 이전 미국 건축의 많은 부분에 반영되었다. 신고전주의 건축 양식은 사실상 미국 모든 도시에서 보이고 있으며, 20세기로 들어와 워싱턴 D.C.의 정부청사에도 적용된 지배적 양식이었다.

낭만주의

계몽주의는 이성의 힘을 찬양했던 반면 정반대의 움직임, **낭만주의**(Romanticism)가 곧 등장했다. 이 새로운 감성 표현의 물결은 약 1820~1850년까지 유럽에서 가장 독창적인 예술가들을 탄생시킨 이유가 되었다. 낭만주의의 어원은 로망스어로 쓰인 대중적인 중세 모험담인 **로맨스** 문학에서 나왔다.

신고전주의와 낭만주의는 개인의 자유에 대한 중요성은 동의하지만 그것 외에는 공통점이 없다. 낭만주의 화가, 음악가, 작가는 상상과 감성이 이성보다 더 가치가 높다는 것과 자연은 문명 사회와 비교하여 부패하지 않았으며 인간은 근본적으로 선하다고 믿는다. 낭만주의는 그들의 예술과 문학에서 자연과 시골생활, 평범한 사람들 그리고 이국적인 주제들을 찬양한다. 그들은 주관적인 경험의 타당성을 주장하고, 신고전주의의 고전적 형태에 대한 집착을 벗어나는 길을 찾았다.

스페인의 화가 프란시스코 고야는 획기적인 낭만주의 화가이자 판화가였다. 다비드와 동시대 인물로 프랑스 혁명에 대해서는 알고 있었지만, 프랑스 군대가 스페인과 나머지 유럽 대부분을 점령했을 때, 나폴레옹 시대에 뒤따르는 부정적인 면들을 직접 경험했다. 프랑스 혁명과 민주주의의 가치를 지지했기 때문에 처음에는 고야도 나폴레옹 군대의 침략을 환영했다. 그러나 곧 군대의 점령으로 인

해 혁명의 최고 이상이 실현되기보다 파괴되고 있다는 것을 발견했다. 나폴레옹 군대는 1808년 마드리드를 점령했고, 5월 2일 중앙 광장에서 프랑스에 대항하는 폭동이 일어났다. 군 장교들은 근처 야산에서 총을 발사했고, 그곳에서 군중들을 사살하라는 명령이 내려졌다. 다음 날 조총 발사 부대는 폭동을 유발한다고 의심이 되는 사람이라면 누구에게나 총살할 수 있게 되었다. 이후 고야는 이 조직적인 살인에 대한 강력한 고발장인 〈1808년 5월 3일〉(도판 21.4)에서 생생하고 비통하게 그 만행들을 그려냈다.

〈1808년 5월 3일〉은 거대한 작품이지만, 메시지를 직접적으로 전달할 수 있도록 모든 디테일이 작품 속에 매우 잘 담겨져 있다. 빛과 어두운 구역의 구조화된 패턴은 장면을 충격적이고 의미가 강조되도록 구성하고 있다. 얼굴 없는

조총 발사 부대를 기계적이고 획일성 있게 표현한 것은 그들이 겨냥하는 남루한 무리와 대조를 이루고 있다. 군인들의 어두운 형태로부터 우리의 시선은 빛에 의해 총의 라인을 따라 중앙의 흰색 인물로 이끌려간다. 중심점은 두 손을 들고 무력한 저항의 몸짓을 하는 이 사람이다. 이 작품은 단순히 역사를 재현하는 것을 뛰어넘는다. 이것은 압제정부의 잔인성에 대한 전 세계적인 시위인 것이다.

고야의 그림은 그가 그림을 시작하기 불과 6년 전에 있었던 사건을 다루고 있다. 이처럼 신화적인 과거보다 시사 문제에 집착하는 것은 낭만주의 운동의 중요한 특징이다. 영국 국회의사당이 1834년 어느 날 밤 처참한 화재로 불탔을 때 조지프 말로드 윌리엄 터너는 그 사건을 목격하고, 몇몇 스케치를 그려 곧 작품으로 완성했다. 그의 작품 〈영국 국

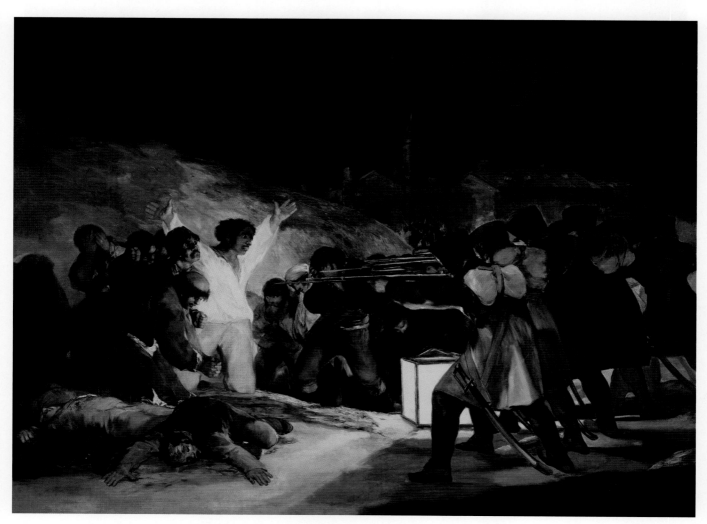

21.4 프란시스코 고야, 〈1808년 5월 3일〉, 1814. 캔버스에 유화. 8′9″×3′4″.
Museo Nacional del Prado, Madrid. ⓒ Museo Nacional del Prado/Oronoz.

21.5 조지프 말로드 윌리엄 터너, 〈영국 국회의사당 화재, 1834년 10월 16일〉, 1834. 캔버스에 유화. $36\frac{1}{4}'' \times 48\frac{1}{2}''$.
© Cleveland Museum of Art, Bequest of John L. Severance.

회의사당 화재, 1834년 10월 16일〉(도판 21.5)은 여러 가지 점에서 낭만주의 운동을 대표하고 있다.

이 그림을 폭풍 같은 열정으로 그린 것과 같이 그의 화법은 느슨하고 표현적이다. 색은 밝고 선명하다. 단지 몇 달 전의 사건을 그린 작품임에도 불구하고 이 사건을 왜곡하고 과장되게 소개하고 있다. 작가가 그림에서 보여주는 것과는 달리 당시의 기사에 따르면 불길이 밤까지 치솟지는 않았다고 한다. 게다가 템스 강은 굽어져 흐르기 때문에 그 장면이 부분적으로 가려져서 보인다. 터너는 넓은 시야를 확보하기 위해 강을 '곧게 폈다'. 터너는 영국의 국가적 상징이 불타는 이 사건의 감정을 전달하기 위해 사실에 근거한 정확성과 다르게 표현했다. 이러한 사실을 넘어서는 감정의 강조가 바로 낭만주의인 것이다. 터너의 느슨한 화법 스타일은 후에 인상주의 운동에 영향을 주었으나, 우리가

앞으로 살펴볼 내용과 같이 그 둘 사이에는 중요한 차이점이 있다.

많은 낭만주의 화가들 또한 자기감정의 상태를 반영하는 장소를 찾아가서 풍경화를 많이 그렸다. 낭만주의적 풍경화가들은 특히 토머스 콜이 1830년대 허드슨 리버파를 형성한 미국에서 번창했다. 터너와 같이 콜은 현장에서 오일과 연필로 스케치를 시작한 다음 작업실로 돌아와 큰 그림을 그렸다. 〈옥스보우 정경〉(도판 21.6)과 같은 드넓은 전경, 섬세하게 게시된 디테일, 빛으로 가득 찬 분위기의 작품은 여러 세대를 지나기까지 미국 풍경화의 영감이 되었다(도판 3.24 애셔 브라운 더랜드의 〈마음 맞는 사람들〉 참조).

19세기 미국에서는 전문적인 화가가 되기 위해 필요한 교육을 받는 것이 어려웠다. 흑인들에게는 거의 불가능했다. 그럼에도 불구하고 노예제도에 반대하는 후원자들의

21.6 토머스 콜, 〈옥스보우 정경〉, 1836. 캔버스에 유화. 51¹/₂×76″.
The Metropolitan Museum of Art, New York. Gift of Mrs. Russell Sage,
1908 (08.228) ⓒ 2103. Photograph ⓒ The Metropolitan Museum of Art/Art Resource/Scala, Florence.

도움으로 몇몇 흑인은 성공할 수 있었다.

로버트 S. 던컨슨은 처음으로 국제적인 명성을 얻은 미국 흑인 중 한 사람이다. 스코틀랜드 출신 캐나다인 아버지와 아프리카계 미국인 어머니 사이에서 태어난 그는 유색인종 차별의 논란에 연루되지 않은 사람들보다 예술가로서 인정받기가 더 쉬웠을 수도 있다. 신시네티에 정착하기 전 그는 이탈리아, 프랑스, 영국에서 공부를 했고, 유럽의 낭만주의에 깊게 영향을 받았다. 〈리틀마이에미 강의 푸른 웅덩이〉(도판 21.7)와 함께 던컨슨은 예술가로서의 성숙함에 도달했다. 그는 허드슨 리버파의 정확한 사실주의를 독창적이고 시적인 부드러움으로 발전시켰다. 그는 자연속의 사람을 친밀하고 매력적인 몽상으로 만들기 위해 빛, 색깔, 디테일을 조합했다.

프랑스에서 낭만주의 화가의 대표는 외젠 들라크루아였다. 들라크루아의 그림 〈사르다나팔루스의 죽음〉(도판 21.8)은 실존했을 수도 있고 아닐 수도 있는 고대 아시리아의 왕, 즉 문학적인 인물의 삶을 바탕으로 한다. 바이런 경의 희곡 **사르다나팔루스**에서 그는 타락하고 방탕한 삶을 살다가 마지막에는 절망적인 군사적 상황에서 적들에게 둘러싸여 최후를 맞이하게 된다. 그는 항복하는 대신 독약을 마시고 그가 아끼는 모든 소유물을 대상으로 살육판을 벌인다. 들라크루아는 이 몸부림치는 작품을 사선을 따라 구성하고 분명하게 바로크 그림들을 떠올릴 수 있도록 강렬한 명암법으로 빛을 비추었다(도판 17.20 참조). 그의 화법은 느슨하고 열려 있으며, 신고전주의의 서늘한 차가운 정밀함과 정반대로 **회화적**(painterly)이다. 들라크루아는 모든 장치를 상상하면 소름끼치는 사건에 대한 감상자들의 감정적인 반응을 향상시키기 위해 사용했다. 신고전주의자들에게서 나타나는 객관적인 합리성, 또렷한 이상주의와는 반대로 낭만주의 화가들은 일반적으로 보는 사람들의 강력한 개입, 화가 특유의 필법에 의한 색 사용, 극적인 움직임을 강조했다.

21.7 로버트 S. 던컨슨, 〈리틀마이에미 강의 푸른 웅덩이〉, 1851. 캔버스에 유화. 29¼"×42¼".
Cincinnati Art Museum. Gift of Norbert Heermann and Arthur Helbig. 1926.18. Photograph: The Bridgeman
Art Library.

21.8 외젠 들라크루아, 〈사르다나팔루스의 죽음〉, 1827. 캔버스에 유화. 12′1½"×16′2⅞".
Musée de Louvre, Paris. Photograph: Copyright Kevaler/Art Resource, NY.

사진

풍경과 인물 화가들은 사진술을 처음 접했을 때 자신들의 영역에 대한 위협이라고 생각했다. 사실 카메라는 화가들을 서술자나 삽화가의 역할에서 해방시키고, 르네상스 이후 서양 예술의 손이 닿지 않는 곳까지 넓은 차원으로 시각적인 경험을 탐색할 수 있게 해주었다. 같은 시기에 사진술은 객관적인 현실의 이미지에 개인적인 비전을 불어넣어주는 새로운 기회로 제공되었다.

사진의 첫 2세대 동안은 이 새로운 매체를 다양한 용도로 사용했다(은판 사진법의 초창기 예로 도판 9.3 참조). 1850년대 유리판 사진법의 완성으로 아직 기술의 사용이 상당히 어렵다 하더라도 사진 인쇄 복사가 가능해졌다. 사진사들은 정확한 양의 독성 화학품을 유리판에 발라야 했고,

그것을 카메라 안에 삽입하고, 정확한 초 단위 시간 동안 그 판을 노출시키고, 완전히 깜깜한 곳에서 더 많은 독성 화학품을 발라서 거의 즉각적으로 이미지를 현상해야 했다.

만약 우리가 이 작업을 인적 없는 서부 황야의 작은 포장마차에 옮긴다면 티모시 오 설리반과 다른 사람들에 의해 실행된 것과 같이 초창기 풍경사진 작가의 실용적인 도전을 엿볼 수 있게 된다. 1867~1874년 사이 오 설리반은 서부의 더 황량한 지역을 탐험한 몇몇 지도제작 원정대와 함께 여행을 했다. 그의 삭막하고 꾸밈없는 사진들은 주의 깊게 구성된 균형감, 그 시간 동안의 높은 해상도, 그리고 잘 빚어진 빛과 어둠의 대비들을 보여준다. 이 사진(도판 21.9) 속의 '앉아 있는 사람'은 누구인지 알려져 있지는 않지만 록키 지역에서 달을 볼 수 있는 곳에 완벽하게 위치시켰다(오

21.9 티모시 오 설리반, 〈콜로라도 강의 빙산협곡 위를 바라보며〉, 1871. 알부민 인쇄. 8″×11″.
National Gallery of Art, Washington D.C. Diana and Mallory Walker Fund and Horace W. Goldsmith Foundation through Robert and Joyce Menschel 2005.10.1.

21.10 나다르(펠릭스 투르나숑), 〈사라 베르나르〉, 1855.
Courtesy of George Eastman House, International Museum of Photography and Film.

나다르로 알려져 있는 펠리스 투르나숑은 열기구를 타는 사람으로 처음 명성을 얻었고, 열기구에서 그는 처음으로 항공사진을 찍었다. 그는 심지어 인공조명 기술과 긴 노출을 이용하여 파리의 하수구와 지하 묘지에서 첫 지하 사진을 찍었다.

나다르는 사진술이 주로 역학적 과정이기 때문에 사진사가 카메라로 의미 있는 예술작품을 만들기 위해서는 지능적이고 창의적이어야 한다고 생각했다. 가장 주목할 만한 파리의 예술가들, 작가들, 지식인들은 그에게 와서 인물사진을 만들었다. 그의 프랑스 여배우의 사진 〈사라 베르나르〉(도판 21.10)는 낭만적인 초상화와 오늘날의 매력적인 사진술을 단계적으로 연결하고 있다. 또 다른 선구적인 초상 사진작가는 48세에 사진을 시작하여 열정적인 작품을 창작한 줄리아 마가렛 카메론이다(도판 9.4 참조). 사진술은 도구로써, 또 보는 방식으로써 그다음 주요 예술 양식의 발달에 영향을 주었다.

사실주의

신고전주의와 낭만주의 둘 다 혁명으로부터 시작했다. 그러나 19세기 중반으로 가면서 각각 제도적으로, 프랑스 예술적 삶의 보수적인 세력으로서 변해갔다. 학생들은 주정부에서 후원받는 에콜 데 보자르, 또는 미술 학교에서 '훌륭한 그림'은 '고전적인' 기술과 역사, 신화, 문학 또는 이국적인 장소에서 찾을 수 있는 '고상한' 주제가 필수라고 여기는 미술 아카데미(정부로부터 인정받은 화가들의 조직)의 회원들에게 가르침을 받는다.

들라크루아는 아카데미 회원들이 아름다움을 마치 대수학인 것처럼 가르친다고 비난했다. 오늘날 **아카데미 예술**(academic art)이라는 용어는 일반적으로 아카데미나 학교, 특히 19세기 프랑스 아카데미에 의해 정해진 남용된 공식을 따르는 전통을 중시한 작품으로 묘사된다.

프랑스 아카데미 회원들은 **살롱**(Salon)이라고 알려진 엄청난 규모의 연간 전시회를 위해 예술가들을 선정하는 데 중심이 되었다. 그 당시 살롱에 참가한다는 것은 사실상 예술가가 대중에게 알려질 수 있는 유일한 방법이었다. 19세

설리반 자신은 카메라 뒤에 있다). 이와 같은 사진 책의 출판은 미국인들이 자신들의 새로운 영토에 관해 배우고, 깨어 있는 독자들에게 예술가의 눈을 경험하게 했다.

들라크루아는 카메라의 시야와 사람의 시야가 다르다는 것을 처음 알게 된 사람 중 하나였다. 그는 사진술이 잠재적으로 어마어마한 유익을 예술과 예술가들에게 가져다줄 것을 믿었다. 학생들을 위한 그의 글에서 들라크루아는 이렇게 기록했다.

다게레오 타입은 사물을 비추는 거울이다. 실물을 모델로 하는 그림에서 거의 항상 간과하는 세부적인 디테일을 그 고유한 중요 특성으로 가지며, 빛과 그림자가 화가에게 있어서 진정한 특징으로 발견되는 것처럼 구성의 완전한 지식을 소개해준다.[1]

기 이후의 미술사는 크게 이러한 기관과 실세에 대한 대항이라고 할 수 있다. 예술과 예술가들의 사회적 역할에서의 엄청난 변화들은 프랑스 아카데미의 지배를 넘어뜨리려고 했다.

사실주의(Realism)는 이상주의, 이국적인 모습, 향수가 아닌 평범한 존재를 그리는 예술과 문학 양식을 말한다. 우리는 이것을 19세기 이전 로마의 초상조각(제16장 참조)과 플랑드르와 네덜란드 그림(제17장 참조)에서 살펴보았다. 19세기 중반 예술가들의 증가로 인해 신고전주의와 낭만주의는 모두 신화적이고 이국적이며 특별하고 역사적인 주제에 집착하는 것을 불만스럽게 여기게 되었다. 그들은 예술은 인간의 경험과 관찰을 다루어야 한다고 믿었다. 19세기에 들어서 사람들은 새로운 모습의 삶을 살게 되었고 그것을 예술이 보여주기를 원한다는 것을 알게 되었다.

1850년대 프랑스 화가 귀스타브 쿠르베는 일상적인 것과 평범한 인생의 존엄성을 묘사하기 위해 직접적인 화가 특유의 기법을 사용함으로써 새로운 활력을 불어넣어 사실주의를 되살렸다. 그렇게 함으로써 그는 탁월한 시각적 우수함으로 매일매일의 경험을 재발견하는 것의 기초를 놓았다.

〈돌 깨는 사람들〉(도판 21.11)은 쿠르베가 낭만주의적이고 신고전주의적 공식을 거부했다는 것을 보여준다. 그의 주제는 역사적이지도 우화적이지도 않으며, 종교적이거나 영웅적이지도 않았다. 거의 실제 사이즈로 표현된 돌을 깨고 있는 사람들은 평범한 길거리 노동자들이다. 쿠르베는 돌 깨는 일을 이상화하지도 않았고, 생존 경쟁을 극적으로 보이게 하지도 않았다. 단지 그의 메시지는 "이것을 보라."는 것이다.

쿠르베를 폄하하는 사람들은 그들이 불편해하고 하찮게 여기는 주제를 대형으로 그림으로써 그가 예술적·도덕적 가치의 하락을 가져왔다고 확신한다. 그들은 아카데미에서 소중히 여기는 아름다움과 이상의 개념에 반하는 '추함의 추종자'라고 그를 비난했다. 보수적인 비평과 대부분의 언론은 사실주의를 그야말로 예술의 적으로 보았고, 많은 사

21.11 귀스타브 쿠르베, 〈돌 깨는 사람들〉, 1849(1945년에 폭격으로 소실됨). 캔버스에 유화. 5′5″×7′10″.
Galerie Neue Meister, Dresden, Germany. Photograph: ⓒ Staatliche Kunstsammlungen Dresden/The Bridgeman Art Library.

21.12 로사 보뇌르, 〈말 시장〉, 1853~1855. 캔버스에 유화. 96¼″×199½″.
The Metropolitan Museum of Art, New York. Inscribed: Signed and dated (lower right): Rosa Bonheur 1853.5. Gift of Cornelius Vanderbilt, 1887. Acc.n.: 87.25. Image copyright The Metropolitan Museum of Art/Art Resource, NY/Scala, Florence.

람들은 사진이 이런 재앙의 원인과 후원자라고 믿었다. 〈돌 깨는 사람들〉이 1850년 파리의 살롱에 전시되었을 때, 반 예술적이고 대충 만들어졌으며 사회주의적인 것이라고 공격을 받았다. 이후의 비난은 실제로 타당성이 있었다. 쿠르베는 사실 평생 무정부주의 사상을 옹호하는 급진주의자로 살았다. 그는 많은 정부가 부유층만을 위해 일하는 억압적인 기관이며, 평범한 사람들은 함께 힘을 모아 공공 업무, 은행, 치안 등의 기능을 하는 자발적인 단체를 세우는 것이 그들의 필요를 더 많이 충족시켜줄 것이라 믿었다. 1855년을 시작으로 쿠르베는 그가 주장하는 것을 실행하고, 자신의 전시회를 만들었다.

쿠르베는 자연에서 바로 작업하고 야외에서 그림을 끝내는 최초의 인물 중 하나였다. 이전에 대부분의 풍경화는 기억, 스케치, 야외에서 가져온 바위나 식물 같은 대상에서 시작하여 화가의 작업실에서 마쳤다. 1841년 휴대용 유화 물감 튜브의 사용이 가능해지면서 야외에서 유화를 그리는 것이 현실화되었다. 야외의 소재들을 바로 보면서 작업함으로써 화가들은 첫 인상을 담을 수 있게 되었다. 이 변화는 실제로 보는 방법과 그리는 방법에 완전히 새로운 방법을

열어주었다.

자신의 작품에 대해 쿠르베는 이렇게 말했다. "내 시대의 풍습, 생각, 모습을 대변할 수 있는 것 … 살아 있는 예술을 창작하는 것, 이것이 나의 목표이다."[2]

더 대중적인 부류의 사실주의는 동물이 있는 시골 전경을 전문으로 그린 로사 보뇌르에 의해 실행되었다. 그녀는 〈말 시장〉(도판 21.12)에서 팔기 위해 내놓은 한 무리의 길들여지지 않은 말들의 솟구치는 에너지를 포착했다. 많은 학자들은 그림의 중앙에 청록색 코트를 입고 말을 타고 있는 인물이 남자 옷을 입고 있는 작가의 초상이라고 믿고 있다.

미국의 화가인 토머스 에이킨스의 사실주의 그림에서 나타난 인간성과 일상 세계에 대한 통찰력은 주목할 만하다. 그의 스승 장 레옹 제롬의 작품과 에이킨스의 작품을 비교해보면 사실주의와 공식적으로 승인된 아카데미 그림의 분명한 차이를 볼 수 있다. 제롬의 작품 〈피그말리온과 갈라테이아〉(도판 21.13)와 〈스쿠컬리버의 알레고리적 형태를 조각하는 윌리엄 러쉬〉(도판 21.14)는 둘 다 조각가와 그의 모델을 테마로 하고 있다. 제롬은 신화적인 이야기의 선

21.13 장 레옹 제롬, 〈피그말리온과 갈라테이아〉, 1860년경. 캔버스에 유화. 5″×27″.

The Metropolitan Museum of Art, New York. Gift of Louis C. Raegner, 1927. Acc.n.: 27.200. ⓒ 2013.
Image copyright The Metropolitan Museum of Art/Art Resource/Scala, Florence.

택, 인물의 이상화, 통제된 방식의 화법으로 고전적이며 학구적인 가르침의 기초 위에 그의 그림을 창작했다. 제롬은 문자 그대로, 또 비유적으로 그 여성, 갈라테이아를 받침대 위에 위치시켰다. 그리스 신화에 나오는 피그말리온은 여인상을 조각한 후 그 조각상이 너무 아름다워 사랑에 빠진 조각가이다. 피그말리온은 사랑의 신 아프로디테에게 기도하여 조각상에 생명을 불어넣었다. 감상적인 접근(오른쪽의 큐피드를 주목할 것), 매끄러운 마무리, 가벼운 에로티시즘은 아카데미 예술의 전형이다.

반면 에이킨스는 그가 보통 사람의 아름다움을 존중한다는 것을 보여주기 위해 사실적인 관점에서 조각가의 거래를 표현했다. 조각가가 왼쪽에서 일을 하고 있을 때 다소 울룩불룩한 모델은 사전을 들고 서 있고 나이 든 여인은 뜨개질을 하고 있다. 화법도 특히 배경 부분은 매우 느슨하게 그렸다. 실제로 보이는 그대로 사람들을 그린 에이킨스의 주장은 그를 아카데미의 지배에 의해 시행된 양식화의 속박에서 벗어나게 했다. 그것은 대중과 많은 예술 세계 또한 충격을 받고 거부하게 만들었다. 에이킨스는 50년이 지나긴 했지만 윌리엄 러쉬가 1820년대에 미국에서 처음으로 누드 모델을 사용하여 논란을 불러일으킨 사건 때문에 이 주제를 선택했다.

그의 학생들과 20세기 이전에 가장 잘 알려진 아프리카계 미국인인 그의 친구 헨리 오사와 태너의 작품에서 에이킨스의 영향력을 볼 수 있다. 열세 살 때 태너는 일하는 중

21.14 토머스 에이킨스, 〈스쿨컬리버의 알레고리적 형태를 조각하는 윌리엄 러쉬〉, 1876~1877. 메소나이트 위 캔버스에 유화. 20^1/$_8$″ × 26^1/$_8$″.
Philadelphia Museum of Art. Gift of Mrs. Thomas Eakins and Miss Mary Adeline Williams, 1929. Acc.n.: 1929-184-27. Photograph: The Philadelphia Museum of Art/Art Resource/Scala, Florence.

에 풍경화를 보게 되었고 화가가 되기로 결심했다. 필라델피아의 미술 아카데미에서 에이킨스와 함께 공부할 때 태너는 주제를 풍경에서 일상적인 삶의 장면으로 바꾸었다. 1891년 그의 전시회가 크게 무시당한 후, 태너는 프랑스로 건너가 남은 대부분의 여생을 지냈다. 그는 미국보다 파리가 인종적인 편견이 적다는 것을 알았다. 1893년 시카고에서 열린 아프리카를 위한 세계 회의에서 발표한 그의 기고문 '예술에서의 미국 흑인'은 흑인에 대한 위엄 있는 표사가 필요하다고 목소리를 높였고, 그의 그림 〈밴조 배우기〉(도판 21.15)를 모델로 제시했다.

〈밴조 배우기〉의 생생한 사실주의는 19세기 후반 미국 그림에서 흔히 보이는 감상주의를 피하면서도 대상의 감정에 대한 태너의 상당한 통찰력을 드러낸다. 이 그림은 섬세함과 인본주의적인 내용에서 에이킨스의 영향력을 보여준다.

프랑스 미술에서 인상주의의 가장 중요한 선구자는 의심

21.15 헨리 오사와 태너, 〈밴조 배우기〉, 1893. 캔버스에 유화. 49″×35¹/₂″.
Hampton university Museum, Virginia.

예술로 묘사된 최근의 사건

많은 낭만주의와 사실주의는 세계 각지에서의 상황에 대한 작가의 관점과 이해를 표현하고 있다. 몇몇 작가들은 현재 일어난 특정 사건에 대해 대중들의 시각적인 이해를 제공하면서, 동시에 그들이 살고 있는 넓은 세계에 기반을 두고 있다. 고야의 작품 〈1808년 5월 3일〉(도판 21.4 참조)은 작가가 충격적인 최근의 사건의 목격자적 관점에서 군대 침입의 잔인성을 고발하여 대중의 주목을 이끌었다.

또 다른 낭만주의 작가 테오도르 제리코는 그의 작품 〈메두사 호의 뗏목〉(도판 21.16)을 통해서 현재 일어난 논쟁적인 사건을 제기했다. 이 작품은 1816년에 있었던 아프리카 해변의 선박 침몰 사건에 대한 얘기인데, 당시 '메두사'라는 배는 선장의 무책임으로 인해 137명의 사상자를 낳았다. 선장은 자신과 선원 그리고 몇몇 고관대작을 위해서만 구명선을 사용하여 달아났고, 남겨진 152명의 승객들은 뗏목을 만들어 13일간 표류하다가 결국 구조되었을 때는 15명만이 살아남았다.

이 사건은 사회적 파장을 일으켰는데 선장이 정부에서 임명한 자격이 없는 인물이었기 때문이다. 작가는 현장에 있지는 않았지만 관련된 모든 뉴스와 생존자의 증언을 이용했다. 낭만주의 작가처럼 그는 이 상황의 드라마틱한 순간, 즉 생존자들의 구조선을 처음 발견했던 순간을 잘 묘사했다. 이 작품은 비록 정

21.16 테오도르 제리코, 〈메두사 호의 뗏목〉, 1818~1819. 캔버스에 유화. 16′×23′6″.
Musée du Louvre, Paris. Photograph: akg-images/Erich Lessing.

21.17 앤트 팜, 〈미디어 번〉, 실외 퍼포먼스 이벤트, 1975년 7월 4일.
샌프란시스코 카우 펠리스.
University of California, Berkeley Art Museum. Photograph: John Turner.

확한 표현은 아닐 수 있다. 가령 뗏목이 훨씬 컸다든지, 생존자들은 더 수척하고 힘이 없고 살이 그을렸을 것이다. 하지만 그는 공포와 희망이 압축된 순간의 감정을 잘 표현했다. '영웅'은 작품 끝에 있는 흑인을 포함한 대부분 평범한 사람 중에 있다. 이 작품은 참혹한 순간에서의 인간의 인내를 표현하고 있다.

동시대 미술가들은 때때로 아이러니하거나 냉소적인 방식으로 현재 상황들을 표현한다. 그중 1970년대에 가장 대표적인 표현이 1975년 독립기념일에 있었던 대중을 향한 이벤트였다(도판 21.17). 그 이벤트는 티셔츠 판매와 동시에 미국의 전 대통령인 존 F. 케네디의 외모와 목소리가 비슷한 코미디언의 사회로 시작되었다. 그다음에 예술가 그룹 앤트 팜은 대여된 주차장에서 주문 제작된 초현대적인 자동차의 첫 주행 '조종사'로 우주비행사 복장을 하고 불타고 있는 층층이 쌓인 텔레비전을 향해 돌진하였다. 〈미디어 번〉이라는 이 작품은 엇비슷한 텔레비전 프로그램들에 대한 저항(그 당시 3개의 방송사가 점령)과 선정적인 뉴스 보도에 대한 저항을 나타내었다. 이 이벤트는 뉴스를 만드는 동시에 풍자화되었고, 또한 미디어는 〈미디어 번〉을 열렬히 보도하기도 했다.

좀 더 최근에 있었던 일로 알로라와 칼자딜라의 작품은 현재의 경제 상황을 대변하는 작품을 발표했다. 〈알고리즘〉(도판 21.18)이라는 작품은 20피트 크기의 파이프 오르간에 실제 작동이 되는 ATM 기계가 달려 있다. 그들은 이 작품을 세계에서 가장 유명한 현대미술 전시 중 하나인 베니스 비엔날레의 미국관에 설치했다. 은행카드를 이 기계에 넣은 사용자는 입출금이 가능한데, 그들이 입력하는 정보에 따라서 오르간 파이프가 입력한 정보를 인식하여 프로그램화된 연주가 나온다. 더 많은 금액을 입출금할수록 더 긴 노래가 연주되어 나온다. 이 작품이 표현하는 가장 분명한 점은 화폐가 우리가 숭배했던 종교를 대체해가고 있다는 것이다. 더욱 민감하게도 이 작품은 2008년 경제 하락기이면서 많은 경제 전문가들이 은행업의 투명성 저하가 경기 저하의 원인이라고 지적할 때였다. 〈알고리즘〉은 이런 거래를 바로 소리를 통해서 들을 수 있게 만들어 놓음으로써, 공공장소에 운집된 대중들에게 '즉각적인 투명성'을 표현하고 있다.

21.18 알로라와 칼자딜라, 〈알고리즘〉, 2011. 주문제작 파이프 오르간, 자동현금자동인출기. 높이 20′.
U.S. Pavilion, 54th International Art Exhibition. Presented by the Indianapolis Museum of Art. Photograph: Andrew Bordwin.

21.19 에두아르 마네, 〈풀밭 위의 점심〉, 1863. 캔버스에 유화. 7′×8′10″.
Musée d'Orsay, Paris. RMN/Hervé Lewandowski.

할 여지없이 에두아르 마네이다. 그는 1860년대 가장 논란이 많았던 작가이다. 그는 아카데미 교사에게 지도를 받았지만 곧 귀스타브 쿠르베에서 물려받은 약간의 리얼리즘을 작품에 불어넣으며 옛 거장들의 작품(예 : 베로네제, 벨라스케스, 렘브란트)을 알려주는 전통적인 학습으로부터 독립했다. 게다가 마네는 그가 감탄했던 일본 판화의 영향을 받아 작품에서 인물을 종종 평평하게 그렸다. 그의 자유롭고 솔직한 화법과 평범한 주제는 인상주의 운동을 주도한 젊은 작가들에게 영감이 되었다.

마네의 작품 〈풀밭 위의 점심〉(도판 21.19)은 그가 그림을 그리는 방식뿐만 아니라 주제 때문에 프랑스 비평가들과 대중을 분개하게 만들었다. 마네는 명암법을 무시하고 색의 평평한 파편을 사용하며 어떤 부분은 캔버스를 칠하지 않고 그대로 비워두면서 여성을 완성했다. 그는 구성을 만드는 형태요소(어둠과 대비되는 빛, 따뜻한 색에 의해 강조되는 시원한 색, 방향성의 힘, 능동적인 균형) 간의 상호

작용에 집중했다. 마네가 내용 또는 이야기 전달에 집중하기보다 시각적 쟁점에 대해 관심을 더 가진 것은 혁명적인 것이었다.

옷을 차려입은 남성과 알몸의 여성을 병렬 배치한 것은 그 시대의 관객들에게는 충격이었다. 하지만 이런 조합이 새로운 것은 아니었다. 누드와 옷을 입은 인물의 조합은 르네상스와 고대 로마의 풍경화에서 볼 수 있다. 그렇지만 마네의 작품에서는 풍자, 역사, 신화, 도덕적 원칙을 보완하는 가치를 제안하는 특별한 주제조차 없다. 마네는 작품의 인물 구성을 라파엘로의 르네상스 드로잉에 기반을 두었고, 라파엘로는 결국 로마 부조 조각의 영향을 받았다.

마네는 과거 예술을 그렇게 존경했지만 비평가들에게는 자신의 급진적 혁신으로 비난받았다. 동시에 아방가르드의 선구자로서 다른 화가들은 그를 옹호했다. 마네는 나중에 인상주의 그룹으로 구성되는 젊은 화가들의 열렬한 지지로 마지못해 그 그룹의 선구자가 되었다.

인상주의

한 무리의 화가들이 1873년 살롱 전시를 거부하고 1874년에 자신들의 작품을 보여주는 전시를 조직했다. 이들은 아카데미의 원칙과 낭만주의의 이상과 다르게 동시대의 삶을 묘사했다. 그들은 캔버스를 옥외로 가지고 나갔다. 그리고 지식으로 알고 있거나 장면을 설명하기보다는 실제로 눈에 보이는 것들의 '인상'을 그리려 했다. 이것은 간단한 목표가 아니다. 우리는 대개 가장 확실한 조각을 보고 생각하고 일반화한다. 우리 마음에 강은 한결같이 청록색일 것이다. 그러나 직접적으로 훈련받지 않은 시선은 강을 풍부하고 다양한 색으로 본다.

이 화가들은 주요 주제인 다양한 대기 조건, 계절, 그리고 시각에 따른 풍경과 일상적인 장면을 실외에서 그렸다. 예를 들어 클로드 모네는 그의 이젤을 파리의 생 라자르 역으로 가지고 갔다. 그리고 기차 작업장에서 한 시리즈의 작품을 제작했다. 〈생 라자르 역, 기차 도착〉(도판 21.20)은 그 시리즈 가운데 하나이다. 그는 도착하고 출발하는 인간들의 드라마에 중점을 두기보다, 기관차의 증기와 유리천장을 통해 잠깐 본 구름으로 에워싸인 빛의 작용에 매료되었다. 그는 끊임없이 바뀌는 조건 아래 빠른 속도로 그림을 그렸다. 전통을 따르는 화가들이었다면 아마 스케치를 했을 것이다.

스케치와 같은 특성에 이의를 제기한 비평가들이 모네와 동료들의 작품에 **인상주의자**(Impressionist)라는 별명을 붙였다. 모네의 〈인상: 해돋이〉(도판 21.21) 작품에서 그 용어가 발생이 되었다. 비록 비평가가 지은 이름은 경멸하려는 의도가 있었지만, 작가는 그 용어를 자신의 작품에 딱 맞는 표현으로 채택했다. 모네는 터너의 극도로 불안정한 작품을 보아 왔다(도판 21.5참조). 그러나 그는 터너의 기술을 더 객관적이고 덜 감정적인 방식으로 적용했다.

21.20 클로드 모네, 〈생 라자르 역, 기차 도착〉, 1877. 캔버스에 유화. 23½″×31½″.
The Art Institute of Chicago, Mr. and Mrs. Martin A. Ryerson Collection, 1933.1158. Photography: © The Art Institute of Chicago.

21.21 클로드 모네, 〈인상: 해돋이〉, 1872. 캔버스에 유화. 19 1/2″×25 1/2″.
Musée Marmottan Monet, Paris. Photograph: Giraudon/The Bridgeman Art Library.

물리학적이고 직접적인 관찰과 연구로 인상주의 화가들은 우리가 눈에 의해 받아들여진 상들의 덩어리가 지각 과정을 통해 마음에서 재조립된 빛을 인식한다는 것을 알게 되었다. 그러므로 그들은 색을 작게 소량으로 사용하여 가까이에서 보면 색이 분리된 획으로 나타냈다. 그러나 거리를 두고 보면 주제를 활기 넘치게 묘사한 것으로 보인다. 모네는 색을 미리 혼합해두거나 팔레트에서 섞지 않고 순색의 획들을 나란히 사용했다. 관람객은 혼합된 색만으론 성취할 수 없는 진동을 감지한다. 이런 기법은 색과 빛이 밝지 않은 아카데미 작품의 연속 색조에 익숙한 눈에 놀랍도록 선명한 효과를 주었다.

모네의 기차역 작품에서처럼 인상주의 화가들은 열광적으로 근대의 삶을 지지했다. 그들은 선물로서 세상의 아름다움을, 인류 진보에 대한 원조로서 자연의 힘을 목격했다. 비록 대중들은 이해하지 못했지만 인상주의 화가들은 새로운 기술의 가능성에 대한 낙관론을 작품에 다양하게 담고 있었다. 인상주의는 1870~1880년 사이에 가장 창의적이었다. 1880년 이후 클로드 모네는 계속해서 40년 넘게 인상주의 최초의 전제를 진척시켰다.

피에르 오귀스트 르누아르의 〈물랭 드 라 갈레트의 무도회〉(도판 21.22)는 인상주의 화가들에게 인기 있는 주제인 동시대 중산층 사람들이 즐기는 실외 여가 활동을 묘사했다. 묘사된 젊은 남녀들은 평등하게 팬케이크와 댄스 음악을 제공하는 대중적인 실외 카페에서 대화를 나누고 와인을 홀짝이며 그 순간을 즐기고 있다. 산업 혁명은 새로운 여가, 새로운 기술에 대한 존경, 그리고 패션에 대한 감각을

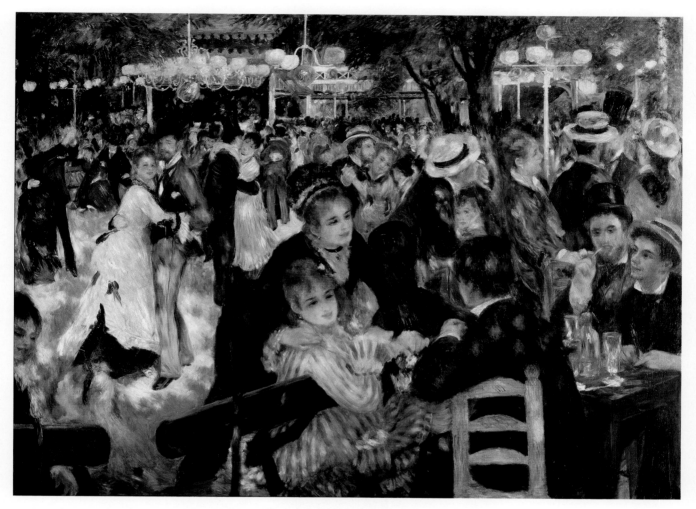

21.22 피에르 오귀스트 르누아르, 〈물랭 드 라 갈레트의 무도회〉, 1876. 캔버스에 유화. $51\frac{1}{2}'' \times 68\frac{7}{8}''$.

Musée d'Orsay, Paris. Photograph : RMN Reunion des Musées Nationaux.

가진 도시의 중산층을 생산했다. 그리고 인상주의 화가들은 그들의 삶을 연대순으로 기록했다. 르누아르는 모네보다 인간 드라마에 더 관심을 가졌다. 우리는 그의 작품에서 사람들의 기분을 느낄 수 있다. 하지만 그 또한 어떻게 빛이 나뭇잎 사이를 통과해 군중들의 몸과 옷에 닿는지에 대해 많은 관심이 있었다.

에드가 드가는 인상주의 화가들과 전시를 같이 했지만, 그의 접근은 그들과 어느 정도 거리가 있었다. 그는 인상주의자들과 표현의 단순 명쾌함과 동시대 삶을 나타내는 것을 공유했다. 하지만 그는 자신만의 대단히 창의적인 화면 구성을 인상주의의 새로운 속성과 결합했다. 인상주의 화가들과 함께 드가는 일본 판화와 일상적인 거리 풍경 그림에서 보이는 새로운 방식의 화면 구성에 영향을 받았다.

관습적인 유럽의 구도는 주제를 화면 중앙에 두었다. 하지만 드가는 놀랍게도 가장자리에서 사람을 자르는 실물과 똑같은 구성과 효과를 사용했다. 일본 판화에서 찾은 기준 평면의 전복과 대담한 비대칭은 드가의 작품에서 아주 흥미로운 시각적 긴장을 가득 채우게 했다. 텅 빈 중앙에서 사선으로 두 인물군이 나타나는 드가의 작품 〈발레 수업〉(도판 21.23)에서 그 예를 찾을 수 있다.

드가는 평범한 캐릭터를 보여주는 방식으로 발레수업을 묘사했다. 여기에서처럼 종종 그는 능력을 인간의 성격과 기분을 정의하는 일에 활용했다. 그림은 전면의 조용하고 지루해하는 여성으로부터 오른쪽 상단에 있는 춤추는 소녀들을 가로질러 발레 선생님의 함축된 시선을 따라 그렸다.

미국인 화가 메리 커셋은 필라델피아의 상류 사회에서

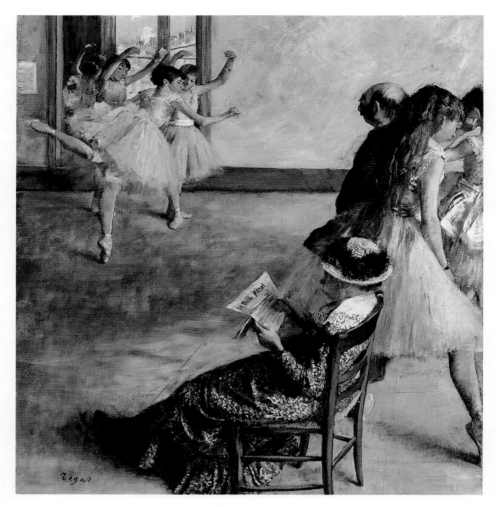

21.23 에드가 드가, 〈발레 수업〉. 1879~1880년경. 캔버스에 유화. $32\frac{3}{8}'' \times 30\frac{1}{4}''$.
Philadelphia Museum of Art. Purchased with the W. P. Wilstach Fund. W1937-2-1. Photograph: The
Philadelphia Museum of Art/Art Resource/Scala, Florence.

태어났다. 그녀는 1860년대 후반 파리로 이주하여 자신의 예술성을 발전시키기 위해 아카데미를 찾지 않았다. 오히려 그녀는 마네와 드가의 친구가 될 만큼 충분히 독립적이었다. 곧 그녀는 인상주의자들의 전시에 참여했다. 그녀는 일본 판화와 19세기 후반 누구나 제작할 수 있는 사진의 가벼운 구성에 영향을 받은 많은 유럽과 미국의 화가들 중 하나였다(〈편지〉 도판 8.12 참조). 일본 판화와의 유사점은 〈보트 타기〉(도판 21.24)에서 소박함과 대담한 디자인에서 즉시 알아볼 수 있다. 커셋은 자신의 주제를 곡선으로 거의 평평한 면을 스치는 것이라 정의했다.

추가적으로 미묘한 페미니즘적인 주제가 이 작품에 포함되어 있다. 여자와 남자 사이의 서로 다른 의복 디자인으로 그녀가 아이를 위해 남자를 고용하여 뱃놀이를 하는 것

이라는 사실을 알 수 있다. 그 시대 여성이 적극적으로 그런 일을 하는 것은 흔치 않았다. 그리고 그림 속 세 사람의 시선은 이 행사에 동반된 사회적 긴장감을 보여준다. 이 작품은 여성의 세계와 관심사에 중점을 준 커셋의 대표작이다.

인상주의 그룹은 1886년 8번째 전시를 마지막으로 해체되었다. 20세기로 접어들 때까지 대부분의 사람들에게 무관심 또는 반감을 받았던 것이 사실이지만 후대에 끼친 영향은 측정할 수가 없다.

오귀스트 로댕은 동시대 회화들처럼 적어도 조각에서 만큼은 혁신적이었다. 그는 베르니니(도판 17.19 참조) 이후 보지 못했던 혁신적인 단계에 도입했다.

조각가의 조수로 훈련을 마친 뒤 1875년 로댕은 이탈리아로 여행을 떠나 르네상스의 거장 도나텔로와 미켈란젤로

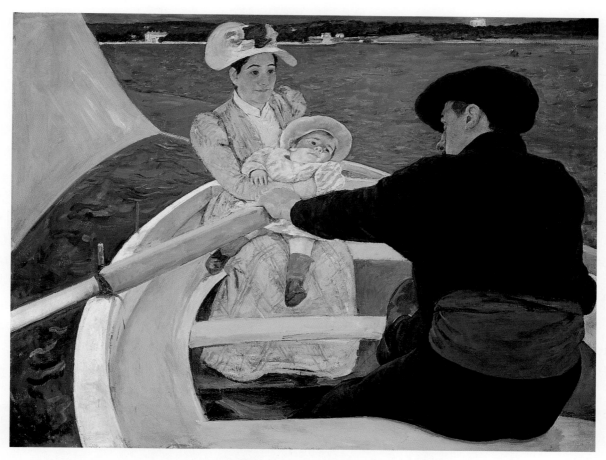

21.24 메리 커셋, 〈보트 타기〉, 1893~1894. 캔버스에 유화. $35\frac{7}{16}'' \times 46\frac{3}{16}''$.

National Gallery of Art, Washington, D.C.1963.10.94.
Chester Dale Collection.

의 작품에 대해 정성들여 연구했다. 로댕은 표현적 특성을 위해 거친 마감으로 미켈란젤로의 미완성 조각(도판 12.12 참조)을 처음으로 응용했다. 그러나 미켈란젤로와는 다르게 돌을 조각하기보다는 석고 반죽과 찰흙으로 모형을 제작했다.

가장 유명한 작품인 〈생각하는 사람〉(도판 21.25)은 그의 훌륭하고도 표현적인 스타일을 보여준다. 그는 처음에 중세 시인 단테의 영향을 받았지만 여위고 금욕적인 인물은 거부했다.

나의 첫인상에 따라 발가벗은 남자, 즉 바위에 앉아 있

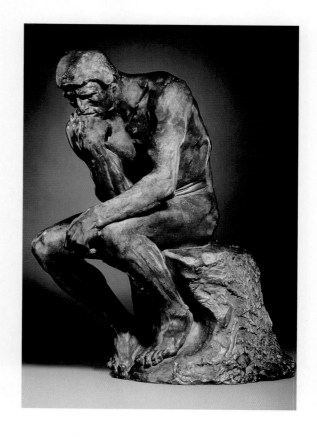

21.25 오귀스트 로댕, 〈생각하는 사람〉, 1910년경. 브론즈. 실제 인체 크기.

Photograph: Christie's Images Ltd./SuperStock.

고 그의 발은 몸 아래로 끌어당기고 주먹은 이빨에 붙이고 꿈을 꾸는, 또 다른 생각하는 사람을 상상했다. 그는 상상력이 풍부한 머릿속에서 생각을 정교하게 만들어냈다. 그는 더 이상 꿈꾸는 자가 아니라 창조자이다.[3]

〈생각하는 사람〉에서 로댕은 보통의 예술가와 시인을 인간의 조건에 대해 곰곰이 생각하는 창조자, 심판자 그리고 목격자로 보여주었다. 로댕은 해부학에 대한 최고의 지식과 손으로 만드는 점토의 촉각적 특성을 가진 유동체를 창조하는 모형제작 기술과 접목시켰다. 그는 겨우 장식품과 역동적 기념비였던 쇠퇴한 조각을 개인적인 표현을 위한 수단으로 복원시켰다.

후기 인상주의 시기

후기 인상주의는 약 1885년에 인상주의의 뒤를 이어 나타난 미술 양식이다. 후기 인상주의 화가들은 단 하나의 양식도 서로 나누지 않았다. 오히려 그들은 각기 다른 방식으로 인상주의에 기반을 두거나 반응을 보였다. 어떤 이들은 인상주의자들이 형태와 구성의 견고함을 희생시키고 순간의 스케치에 중점을 두었다고 생각했다. 다른 이들은 개인적인 표현 또는 정신적인 내용을 위한 충분한 공간 없이 사물의 관찰에만 주안점을 두었다고 생각했다. 그렇게 하면서 후기 인상주의자들은 두 가지의 방향으로 나뉘어졌다. 몇몇은 명확한 형태 구성으로, 그리고 몇몇은 보다 큰 개인적 표현에 중점을 두었다.

조르주 쇠라와 폴 세잔은 작품에서 형식적 구조 발전에 관심을 두었다. 각자 자신만의 방식으로 명확한 디자인 구조를 달성하여 20세기 형식주의 양식에 영향을 끼쳤다.

쇠라의 큰 작품 〈그랑자트 섬의 일요일 오후〉(도판 21.26)는 주제, 빛 그리고 인상주의의 우수한 색을 가지고 있지만 이것은 잠깐 동안의 순간을 그린 것이 아니다. 이 작품은 조심스러우면서도 지속적 과정으로 구성된 작품이다. 쇠라는 더 단단하고 단순화된 형태의 공식 조직을 만들기 위해 인상주의의 광학적 색 혼합의 체계화를 시작했다. 그

21.26 조르주 쇠라, 〈그랑자트 섬의 일요일 오후〉, 1884~1886. 캔버스에 유화. $81^3/_4$″×$121^1/_4$″.
Art Institute of Chicago. Helen Birch Bartlett Memorial Collection 1926.22. Photograph ⓒ The Art Institute of Chicago.

는 자신의 방법을 **분할묘법**(divisionism)으로 불렀으나 **점묘법**(pointillism)으로 더 널리 알려졌다. 쇠라는 '과학적' 기법을 적용하고 개발하려 노력했다. 그 시기에 만들어진 색의 광학 원리의 연구로 그는 그 기법에 도달했다. 작은 색점의 적용으로 쇠라는 **광학적 색 혼합**(optical color mixture)을 기본으로 한 선명한 표면을 성취했다.

쇠라는 〈그랑자트 섬의 일요일 오후〉를 제작하기 전에 수평과 수직의 관계, 각 형태의 특징, 빛, 그림자, 색의 패턴을 연구하여 50점 이상의 사전 드로잉과 그림을 그렸다. 마지막 작품에서 쇠라는 자신의 기법을 응용해 종합하여 완성했다. 형태에 굳어버린 형식은 주제인 가벼운 자연을 놀랍고도 숙고한 듯 보이게 한다. 하지만 분명히 작품에는 힘과 지속적인 인기를 주는 침착하고 형식적인 위엄이 존재한다.

쇠라처럼 세잔도 그의 작품에 형식적 구조 안에 힘을 싣

는 데 성공했다. 그는 "내 목적은 미술관처럼 인상주의를 단단하고 오래 지속되는 것으로 만드는 것이다."[4]라고 말했다.

세잔은 색의 변화에 대한 조건으로 평평한 표면을 생각했다. 관례대로 빛과 그림자를 사용하기보다는 형태의 단단함과 희미해지는 공간을 보여주기 위해 인접한 색의 획들 사이의 관계를 신중하게 발전시켰다. 그는 의문을 제기했고 그 후 선과 색 투시법을 버리고 더 나아가 자신만의 해석에 따라 자연의 모습을 재구성했다.

풍경화는 세잔의 주된 관심 분야였다. 〈생트 빅투아르 산〉(도판 21.27)에서 우리는 그가 공간을 납작하게 만들지만 어떻게 색 투시와 난색(당김)과 한색(물러남)을 사용하여 공기와 깊이의 인상을 주는지 볼 수 있다. 먼 산의 어두운 가장자리 선들은 깊이의 환영을 계산하는 데 도움을 준다. 세잔은 집과 나무를 기하학적 면과 덩어리로 암시한 색

21.27 폴 세잔, 〈생트 빅투아르 산〉, 1902~1904. 캔버스에 유화. 27¹⁄₂″×35¹⁄₄″.
Philadelphia Museum of Art. The George W. Elkins Collection, 1936. Photograph: The Philadelphia Museum of Art/Art Resource/Scala, Florence.

21.28 빈센트 반 고흐, 〈일본풍: 꽃이 핀 자두나무〉, 1887. 히로시게의 목판화 모작. 캔버스에 유화. 21$\frac{1}{2}$″×18″.

Van Gogh Museum, Amsterdam (Vincent van Gogh Foundation).

21.29 빈센트 반 고흐, 〈씨 뿌리는 사람〉, 1888. 캔버스에 유화. 12$\frac{3}{5}$″×15$\frac{3}{4}$″.

Van Gogh Museum, Amsterdam (Vincent van Gogh Foundation).

조각으로 단순화한다. 이 전체 구성은 색과 붓자국을 사용하여 자연을 조직했는데 그 시기 서양 미술에서는 이러한 전례가 없었다. 그의 붓자국과 자연의 기하학적 하부 구조의 유사한 리듬은 이후 작가들에게 새로운 가능성의 범위를 제공해주었다.

표현적인 방향으로 간 후기 인상주의자인, 반 고흐와 폴 고갱은 감정의 강도와 그들의 생각과 느낌을 시각화하려는 욕망을 작품에 담았다. 그들은 종종 강한 색의 대비, 명확한 윤곽, 대담한 붓질 그리고 반 고흐의 경우 격렬한 질감을 사용했다. 그들의 작품은 20세기 **표현주의**(Expressionist) 양식에 엄청난 영향을 끼쳤다.

빈센트 반 고흐와 더불어 19세기의 회화는 눈에 보이는 외적 인상 표현에서 감정적으로 무엇을 느끼는지에 대한 내적 표현으로 옮겨갔다.

인상주의에서부터 반 고흐는 열려 있는 화법과 비교적 순수한 색의 표현적 가능성을 배웠다. 그러나 그 양식은 그에게 충분한 표현의 자유를 주지 않았다. 반 고흐는 매번 붓질의 기록을 남기며 전체적으로 화면에 율동감을 주는 구조적 화법으로 작품 표현을 심화시켰다. 또한 그는 자신의 감정을 좀 더 명확하게 표현하기 위해 그의 동생 테오에게 다음과 같이 편지를 썼다. "… 정확히 눈앞에 있는 것을 복사하려는 노력 대신에 나는 강력하게 나 자신을 표현하기 위해 더 제멋대로 색을 쓴다…."[5]

이 시기 다른 화가들이 그랬던 것처럼 반 고흐는 일본 판화에 대한 연구로 새로운 디자인 감각을 익혔다. 그의 작품 〈일본풍: 꽃이 핀 자두나무(도판 21.28)에서 확인할 수 있다. 〈씨 뿌리는 사람〉(도판 21.29)에서 일본의 영향은 반 고흐의 굵고 단순화된 형태, 그리고 평평한 색 면으로 이어졌다. 나무줄기의 넓은 띠는 구성을 대각선으로 가로질러 자른다. 이것은 태양과 우리를 향해 내리 쬐는 태양 에너지의 균형을 유지한다.

반 고흐는 자신의 개인적인 느낌과 이해를 나누려는 강한 욕구를 가지고 있었다. 〈별이 빛나는 밤〉(도판 21.30)에서 마음의 밤 풍경은 강한 상징적 이미지의 출발점이 되었다. 언덕들은 파도 모양을 이루고 하늘에서는 엄청난 우주의 힘이 울리고 있는 듯하

21.30 빈센트 반 고흐, 〈별이 빛나는 밤〉, 1889. 캔버스에 유화. 29″×36¼″.
The Museum of Modern Art, New York. Acquired through the Lillie P. Bliss Bequest. (472.1941).
Digital image, The Museum of Modern Art, New York/Scala, Florence.

다. 작은 마을은 소규모의 인간 삶을 암시하며 기준 평면에 어두운 형태로 자리 잡았다. 교회의 첨탑은 천국 쪽으로 이어져 있다. 왼쪽 전면의 사이프러스 나무는 더 크게 더 역동적으로 위를 향해 찌른다. 상록수인 사이프러스는 전통적으로 영생의 상징으로 유럽에서 묘지 옆에 심는다. 이 모든 요소가 반 고흐의 열정적인 정신과 신비스런 상상의 표현인 밀려드는 선의 리듬으로 하나가 된다. 많은 이들이 고흐의 정신병에 대해 알고 있지만 몇몇만이 그가 발작 사이 굉장히 명확한 순간에 그림을 그렸다는 것을 알고 있다.

프랑스 화가 폴 고갱은 산업 사회의 물질주의를 매우 비판했다. 그는 가족을 부양하기 위해 주말에만 그림을 그리

고 증권 중개인으로 여러 해 일을 하는 동안 재계에서 물질주의를 직접 경험했다. 그는 때때로 인상주의 화가들과 전시를 했지만 그 스스로 '돈을 위한 유럽인의 투쟁'이라 부른 것에서 벗어나고 싶어 했다. 그는 서부 프랑스 브르타뉴의 소작농의 정식한 삶을 동경했다. 1888년 고갱이 완성한 〈설교 후의 환영〉(도판 21.31)은 후기 인상주의의 표현주의적 양식의 첫 번째 대표작이다. 크고 정성들여 디자인한 작품은 브르타뉴 마을의 교회 설교에서 영감을 얻어 야곱과 천사, 브르타뉴 소작농의 무리를 보여준다.

의심의 여지없는 믿음의 상징적인 재현은 고갱의 눈보다는 그의 마음에서 비롯된 이미지이다. 이로써 고갱은 개인

21.31 폴 고갱, 〈설교 후의 환영(천사와 씨름하는 야곱)〉, 1888. 캔버스에 유화. $28\frac{3}{4}'' \times 36\frac{1}{2}''$.
National Galleries of Scotland.

적인 생각을 표현하는 데 중요한 진전을 이루었다. 그는 깊은 공간을 함축하지 않기 위해 배경을 평평한 면으로 단순화시키고 짙은 주황색으로 칠하여 드러나게 했다. 전체 구성은 일본 판화의 방식으로 사과나무의 줄기를 이용해 화면을 사선으로 나누었다. 형태들은 그림자가 최소화되거나 삭제되고 검정색으로 윤곽을 나타낸 평평한 곡선 영역으로 축소되었다.

반 고흐와 고갱이 사용한 색은 모두 20세기 작품에 중요한 영향을 끼쳤다. 색에 대한 그들의 관점은 선구적이었다. 고갱은 작품의 주제는 단지 선과 색의 교향곡을 위한 구실일 뿐이라고 했다.

회화작품에서 음악이 그런 것처럼 묘사를 위해서라기보

다는 제안을 위한 무언가를 찾아야만 한다. … 매우 중요한 음악 규칙으로 모던 회화 이후 색이 그 역할을 할 것이다.[6]

어린 시절 페루에서 지냈던 기억을 보유한 고갱은 고대 미술과 비서구 문화가 가지고 있는 정신력이 그의 시대 유럽 예술에서 결핍되었다고 주장한다. 그는 다음과 같이 썼다.

페르시아인, 캄보디아인 그리고 몇몇의 이집트인을 항상 마음에 두어라. 그리스인들은 큰 잘못이 있었지만 아름다움은 아마도 존재한다.

훌륭한 사고 체계는 먼 동쪽 나라의 예술에 황금빛으로 쓰였다.[7]

21.32 폴 고갱, 〈신의 날〉, 1894. 캔버스에 유화. 26⅞″×36″.
The Art Institute of Chicago. Helen Birch Bartlett Memorial Collection, 1926.198. Photography ⓒ The Art Institute of Chicago.

비서구 전통의 이해로 유럽 미술과 문명의 활기를 되찾게 하려는 고갱의 욕망은 20세기 초 마티스, 피카소, 그리고 독일 표현주의자들에 의해 계속되었다. 그들은 고갱을 정신적 지도자로서 과거 그리고 다양한 세계로부터 선택할 수 있는, 어떤 것이든 자기이해와 내적 삶의 힘을 발산할 수 있는 그의 예지력을 따랐다.

고갱은 43세에 유럽 문명과 완전히 이별하기 위해 부인과 5명의 자녀들을 떠나 타히티 섬으로 갔다. 그는 작품 〈신의 날〉(도판 21.32)에서 몇 년간 작업의 결과를 요약해주었다. 이 해변 장면의 상부 중앙에 타히티가 아닌 동남아시아와 관련된 책에서 본 신의 형태가 있다. 왼쪽 여자들은 오른쪽에 춤을 추는 여자들처럼 뭔가를 들고 온다. 전경에 있는 3명의 여성은 바닷가에 앉거나 누워 있다. 그러나 물줄기의

색은 비현실적이다. 더 정확히 말하면 고갱은 그가 말한 '꿈의 언어'[8]로서 그 색들을 사용했다. 우리가 생각하기에 조각상이 비춰져야 할 자리는 산성 빛깔의 불가사의한 유기적 형태가 흘러나온다. 앉아 있는 사람은 순간 기이한 시선으로 우리를 응시하고 있다.

고갱에게 예술은 무엇보다도 기억, 느낌, 생각의 시각적 형태의 종합인 상징을 통한 소통이다. 이런 믿음은 그를 1885년 문학과 시각예술에서 발달했던 **상징주의**(Symbolism)와 연결시켰다.

사실주의와 인상주의에 반하여 반응하는 상징주의 시와 회화는 일상과 현실로부터 마음을 들어 올리려 했다. 그들은 일부러 모호하게 하거나 창의적인 암시를 열린 결말로 두는 장식적 형태와 상징을 이용했다. 시는 깊은 의미 부분

인 단어의 소리와 리듬을 사용했다. 화가는 자신을 표현하는 선, 색, 그리고 다른 시각 요소들을 인식했다. 상징주의는 특정한 양식이라기보다는 경향으로서 20세기 추상을 위한 이념적인 배경을 제공했다. 이는 낭만주의와 초현실주의 전신으로서의 결과물로 보여진다.

툴루즈 로트렉은 파리의 나이트클럽과 사창가의 가스등에 비춰진 인테리어를 그렸다. 그는 색의 빠르고 긴 획으로 비도덕적인 유흥의 세계를 정의한다. 툴루즈 로트렉은 드가로부터 영향을 받았지만 더 깊은 밤의 유흥에 빠져들었다. 〈물랭루즈에서〉(도판 21.33)는 툴루즈 로트렉이 특이한 시점, 오른쪽 얼굴처럼 잘려진 이미지, 그가 그린 사람들과 그 세계에 대한 고조된 느낌의 표현적이고 비정상적인 색을 사용한다. 그의 포스터가 그래픽 디자이너들에게 영향을 준 것처럼 파리 사람들을 그린 회화, 드로잉, 그리고 밤

문화에 관한 판화들은 20세기 표현주의자들에게 영향을 끼쳤다(도판 8.15 참조).

19세기의 마지막 10년간 몇몇 예술가들은 선과 색의 탐구를 건축과 인테리어 디자인에 접목시켰다. 이는 추상적인 스타일의 '새로운 미술', 즉 **아르누보**(Art Nouveau) 양식을 낳았다. 폴 고갱, 일본 판화, 그리고 윌리엄 모리스(도판 13.1 참조)의 장식적 구도, 건축 그리고 디자인에서 종합한 아이디어들은 자연을 새로운 방식의 예술로 가져오는 프로젝트가 되었다.

이러한 경향의 초기 선구자는 벨기에 건축가 빅토르 오르타였다. 그는 디자인뿐만 아니라 빌딩의 구조, 벽지와 가구를 제작했다. 〈타셀 저택〉(도판 21.34)에서 그가 사용한 곡선은 자연에서 파생되었지만 세심히 통제된 우아한 형태를 끌어냈다. 아르누보 양식은 유럽과 미국으로 곧 전파

21.33 툴루즈 로트렉, 〈물랭루즈에서〉, 1893~1895. 캔버스에 유화. 48³/₈″×55¹/₄″.
The Art Institute of Chicago, Helen Birch Bartlett Memorial Collection, 1928.610. Photography © The Art Institute of Chicago.

21.34 빅토르 오르타, 〈타셀 저택〉, 브뤼셀. 1892~1893.
ⓒ 2013－Victor Horta, Bastin & Evrard /SOFAM－Belgium.

되었고, 그래픽 디자인과 제품 디자인에도 영향을 주었다.

한 세기를 마감하며 노르웨이 작가 에드바르드 뭉크는 가장 어두운 악몽을 분명히 표현했다. 그는 파리를 여행하며 동시대작가들, 특히 고갱, 반 고흐, 그리고 툴루즈 로트렉의 작품을 연구했다. 그들에게서, 특히 고갱의 작품에서

그가 익힌 것은 상징주의를 수반하고 표현적 강력함의 새로운 단계를 가능하게 하는 것이었다. 뭉크의 강력한 회화와 판화는 비탄, 외로운, 공포, 사랑, 성욕, 질투 그리고 죽음에 대한 감정의 깊이를 탐구했다.

〈절규〉(도판 21.35)에서 뭉크는 관람객을 인상주의의 즐

21.35 에드바르드 뭉크, 〈절규〉, 1893. 판지 위에 템페라와 크레용. $36'' \times 28\frac{7}{8}''$.
National Gallery, Oslo Foto: Jacques Lathion/Nasjonalmuseet ⓒ 2013 The Munch Museum/The Munch-Ellingsen Group/Artists Rights Society (ARS), NY.

거울으로부터 멀어지게 하고 반 고흐의 표현주의적 환영을 상당히 확장했다. 이 강한 불안의 이미지에서 주인공은 고립, 공포, 외로움에 사로잡혀 있다. 절망은 지속되는 선의 변화 속에서 울려 퍼진다. 뭉크의 이미지는 시대의 영혼의 울림이라 불려 왔다.

인상주의자들은 살롱전에 맞서 그들만의 전시를 개최했다. 그리고 그 뒤를 따르는 후기 인상주의와 상징주의 세대들은 인정받기도 포기했다. 이 가장 창의적인 작가들은 미술계에서 진보의 일반적인 경로 밖에서 **아방가르드**(avant-garde)라 불리는 사회적 그룹으로 활동했다. 주력 부대에 선제 공격을 하는 최전방의 군인들을 의미하는 이 용어는 군사 이론에서 유래되었다. 일반적인 대중들의 이해 능력을 훨씬 앞서 작업했던 가장 창의적인 예술가들과 유사하다. 선구적인 새로운 감각과 생각은 결국 사회 전체를 장악한다. 이 모델은 먼 20세기까지 예술적 혁신의 사회 구조로 상징되었다.

1. 어떻게 신고전주의 작가들이 앞서가던 로코코 양식을 거부했나?

2. 인상주의가 어떻게 리얼리즘보다 더 우세하게 되었나?

3. 어떠한 두 가지 양식이 후기 인상주의 작가들을 이끌었나?

빈센트 반 고흐는 오늘날 잘 알려지지 않은 화가 아돌프 몽티셀리의 작품을 대단히 흠모했다. 온라인 런던 국립 미술관에서 몽티셀리의 작품들을 조사해보고(http://www.nationalgallery.org.uk/artists/adolphe-monticelli), 두 화가의 공통적인 양식을 특히 풍경화에서 찾아보라.

핵 심 용 어

광학적 색 혼합(optical color mixture) 물리적으로 섞는 것보다 붓질과 색점들의 배치를 통해 만들어진 실제 색보다 더 선명한 색 혼합

낭만주의(Romanticism) 강렬한 감정적 흥분, 자연의 강력한 힘의 묘사, 이국적인 생활양식, 위험, 고통과 향수로 특징지어지는 주관적인 경험의 중요성을 주장하는 문학과 예술 운동

사실주의(Realism) 19세기 중반 보통 사람들과 일상적인 활동이 예술에서 가치 있는 주제라는 생각을 바탕으로 쿠르베 등의 예술가들에 의해 이루어진 양식

살롱(salon) 공립 프랑스 아카데미 회원들에 의해 심사를 거치는 프랑스의 공식적인 미술 전시회

신고전주의(Neoclassicism) 미술, 음악과 문학에서 일어난 고전적인 그리스 로마 양식의 부활

아르누보(Art Nouveau) 자연에서 추출한 곡선 모양으로 특징지어지는 장식적인 예술, 건축 양식

아방가르드(avant-garde) 실험적이고 혁신적인 방법으로 작업하는 예술가들, 종종 주류의 기준에 반대하는 예술가들을 지칭하기도 한다.

아카데미 예술(academic art) 원칙에 지배되는 예술, 특히 공공기관, 아카데미, 또는 학교에 의해 인정받은 작품

인상주의(Impressionism) 특정 순간의 빛과 분위기를 포착하고 빛과 색채의 일시적인 효과를 포착하기 위해 야외에서 그려진 그림 양식

회화적(painterly) 빛과 어두움이 구분되어지는 부분에서 윤곽선을 그리는 대신 느슨한 붓질로 경계모양을 만드는 형태 개방성으로 특징지어지는 화법

22

20세기 초반

미 리 생 각 해 보 기

22.1 야수주의와 다른 20세기 초의 화가들이 어떻게 후기 인상주의로 관심을 넓히게 되었는지 확인해보기

22.2 20세기 초의 표현주의를 야수주의와 다리파, 청기사파와 비교하여 정의해보기

22.3 입체주의의 성장과 예술적 목표에 대해 서술해보기

22.4 조각이 추상적 형태로 바뀌는 과정을 추적해보기

22.5 20세기 초 유럽의 모던 아트에 대한 미국인들의 관심을 논의해보기

22.6 20세기 초 예술가들의 움직임과 근대 기술의 중요성에 대해 서술해보기

지난 세기의 첫 10년간 실제 자연을 보는 서양의 시각은 급진적으로 바뀌었다. 1900년 지그문트 프로이트는 우리 모두에게 무의식의 힘과 영향력을 분석한 훌륭한 연구서 꿈의 해석을 발표했다. 1903년에는 라이트 형제가 첫 번째 동력 구동식 비행기를 날렸고, 마리와 피에르 퀴리는 리듐의 방사성 원소를 최초로 분리했다. 1905년에 알버트 아인슈타인은 상대성 이론으로 시간, 공간 그리고 물질에 대한 우리의 신념을 바꾸었다. 물질은 더 이상 고체가 아닌 에너지의 형태로 여겨지게 되었다.

산업 혁명은 삶을 무수히 많은 방식으로 바꾸었다. 도시의 공장에서 수천 개의 새로운 일자리가 생겨났다. 시골 사람들을 새롭고도 복잡하며 비인격적인 도시 환경으로 이끌었다. 비즈니스 중심의 자본주의는 전보다 일터가 가족의 삶에서 더 멀어지게 했고 대부분의 임금 노동은 더욱 고통스러웠다. 러시아, 멕시코, 중국에서 가장 폭력적인 혁명이 긴장의 정도를 높였다. 동시에 이러한 산업 구조는 중산층을 만들어내고 수백만 규모의 금융 시장을 형성한 엄청난 부를 창출했다. 더 좋은 백신과 공공 위생은 장수에 대한 기대감과 저출산으로 이어졌다. 꾸준히 이어진 발명은 사업을 더욱 생산적으로 만들고 과학자들을 영웅으로 만들었

다. 정부의 기능은 공장 사찰, 교육, 통화 규정과 상품의 안전성 같은 새로운 영역으로 확장되었다.

동시에 예술계에서도 큰 변화가 일어났다. 그중 일부는 과학적 발견에 영감을 받았다. 1913년에 러시아 작가 바실리 칸딘스키는 원자 구성 입자의 발견에 어떻게 깊은 영감을 받았는지 이야기했다.

> 과학적 사건은 내 앞의 가장 큰 장애물 가운데 하나를 치워줬다. 이것은 원자를 더 분할한 것이다. 원자가 바스러진 것은 나의 정신에서는 전 세계가 흔들리는 것과 같다.[1]

20세기 미술은 사고와 시각의 혁명으로부터 시작되었다. 풍부한 발견을 동반한 빠른 변화, 다양성, 개인주의 그리고 탐구는 그것의 특질이며 세기 자체였다. 20세기 화가와 과학자는 우리가 새로운 단계의 의식과 방식으로 세계를 바라볼 수 있게 도와주었다.

20세기 초의 새로운 미술 양식은 폭발적으로 증가하는 인상주의와 후기 인상주의의 혁신으로부터 성장하기 시작했다. 그들은 새로운 시대를 표현하는 형태를 연구했지만 영

감을 얻고 재개발을 위해 고대 문명과 비서양 문화를 돌아보았다. 그렇게 해서 그들은 500년간 서양 미술계를 지배했던 르네상스의 지휘권을 뒤집었다.

앙리 마티스의 〈붉은 방〉(도판 22.1)을 보는 것만으로도 예술에서 새로운 세계가 시작했다는 것이 드러난다. 식탁보의 풍부한 붉은 색은 갈고리 모양으로 벽으로 타고 오르는 군청색의 덩굴 패턴을 보여준다. 과일의 색은 대담하고 평평하다. 창문 가장자리의 밝은 황금색은 매우 단순해 보이지만, 강렬하게 칠해져 있다. 마티스는 20세기 초 활동했던 후기 인상주의를 혁신하고 확장한 **야수주의**(Fauvism)의 선도자였다.

22.1 앙리 마티스, 〈붉은 방〉, 1948. 캔버스에 유화. $70\frac{7}{8}'' \times 86\frac{5}{8}''$.
The State Hermitage Museum, St. Petersburg. ⓒ 2013 Succession H. Matisse/Artists Rights Society (ARS), New York.

야수주의와 표현주의

세기가 바뀔 무렵 프랑스에서 창의적인 화가들은 후기 인상주의의 작품을 신중히 연구했다. 어떤 작가는 세잔의 경향을 합리화해 그렸고, 다른 이들은 반 고흐와 폴 고갱의 표현적인 방향을 따르길 원했다.

마티스의 진영은 더욱 나중에 이루어졌다. 그는 고갱이 1905년 제작한 타히티 작품들을 많이 보고 머지않아 선대 화가들의 혁신을 확장했다. 또한 그는 격렬한 붓놀림과 매우 표현적인 색으로 칠해진 평평한 넓은 면을 실험했던 화가그룹을 이끌었다. 그들의 첫 번째 그룹전은 대중들에겐 충격이었다. 그 전시를 비평한 글은 그 화가들을 '야수'라 부르며 우롱했다.

그러나 마티스는 자신의 가치를 깎아내리는 사람의 주장만큼 반항적이지 않았다. 오히려 그는 단순히 삶에 대한 자신의 열정을 표현하려 한 사려 깊은 사람이었다. 마티스의 모든 작품 속의 선, 색, 사물, 구성은 그 자체가 표현적이었다. 그는 자주 대상을 세부적으로 묘사하기보다는 몇 개의 선으로 줄여 표현했다. 그는 대상에게서 처음 느꼈던 감정을 잘 남기기 위해 그렇게 한 것이다. 작품에서 세부적인 표현은 관람객에게 단지 과중한 부담을 주어 즉각적인 감정 폭발로부터 주의를 흐트러뜨린다.

마티스의 작품 〈삶의 기쁨〉(도판 22.2)은 화가의 열정의 정도를 보여주는 또 다른 야수주의 초기 작품이다. 순수한 색들의 진동이 표면을 가로지른다. 묘사법으로부터 자유롭게 벗어난 선들이 구성 안에서 살아 있는 듯한 리듬을 제공하는 간략화된 형태들에 맞춰 보조를 같이한다. 겉보기에는 무심한 듯 묘사한 형태들은 마티스의 인체해부학과 데생 지식을 바탕으로 그려졌다. 의도적으로 아이들 수준으로 그린 형태는 고조된 기쁨을 주는 내용을 제공한다. 마티스는 그의 목표를 "내가 추구하는 것은 무엇보다도 표현이다."[2]라고 정의한다.

마티스는 야수주의 구성원인 앙드레 드랭과 학교에서 친구가 되었다. 드랭의 〈런던 다리〉(도판 22.3)는 그가 발명한 멋진 색에 전통적인 구성과 원근법을 일부 적용하여 조화를 이루고 있다. 드랭은 조화를 이루지 못하는 색들을 의도적으로 사용한다고 말했다. 드랭의 강한 색들이 오늘날에는 부조화로 느껴지지 않는다는 것은 오늘날의 호평을 암시하는 것이다. 왼쪽 아래 노랑, 파랑, 초록의 순수한 터치들 또한 주목해보자. 이 색들은 조르주 쇠라의 점묘화의 점이 확장된 것이다.

야수주의 운동은 1905~1907년까지 2년을 조금 넘는 기

22.2 앙리 마티스, 〈삶의 기쁨〉, 1905~1906. 캔버스에 유화. 69¹/₈″×94⁷/₈″.
The Barnes Foundation/The Bridgeman Art Library. ⓒ 2013 Succession H. Matisse/Artists Rights Society (ARS), New York.

22.3 앙드레 드랭, 〈런던 다리〉, 1906. 캔버스에 유화. 26″×39″.
The Museum of Modern Art (MoMA) Gift of Mr. and Mrs. Charles Zadok. 195.1952. Digital image: The Museum of Modern Art, New York/Scala, Florence. ⓒ 2013 Artists Rights Society (ARS), New York/ADAGP, Paris.

간 동안 활동했다. 그러나 20세기 초에 가장 영향력 있는 성장을 한 화법 가운데 하나였다. 야수주의는 사물을 자연 그대로 묘사하는 정통적인 법칙에서 더 나아가 색을 취했다. 이 방식으로 그들은 작품에서 독립된 표현요소로서 색을 많이 사용하게 되었다.

우리는 야수주의를 표현 양식으로 분류할 수 있다. **표현주의**(Expressionism)는 일반적인 용어로 객관적인 묘사를 넘어 내면의 느낌과 감정들을 강조하는 예술을 말한다. (표현주의는 음악과 문학 작품에서도 돋보였다.) 유럽에서는 낭만적이거나 표현적인 경향을 17세기 바로크 미술부터 19세기 초 외젠 들라크루아의 작품에서까지 찾을 수 있다. 들라크루아의 작품은 후기 인상주의, 특히 반 고흐에게 표현적인 면에서 영향을 끼쳤다.

세기 초에 몇몇 독일 화가들은 야수주의의 표현주의적 목적을 공유했다. 그들은 반항적 태도와 감정을 표현하고자 하는 욕구를 그렇게 표명하고 지속하여 우리는 그들을 독일 표현주의라고 부른다. 그들의 작품 이미지는 흔히 각이 지게 단순화되고 극적인 색의 대비와 대담함, 때로는 대충 마무리하지만 선명한 것이 특징이다. 그들은 이러한 기법에 감정의 강렬함을 더하여 작품을 제작했다. 야수주의처럼 독일의 표현주의 작가들은 고갱과 반 고흐, 뭉크의 자기탐구의 업적을 바탕으로 했다. 그들은 흔히 인간의 조건인, 수명, 슬픔, 열정, 정신성 그리고 신비주의와 같은 주제를 탐구하여 인간의 조건을 말하기 위해 표현주의의 힘을 사용해야만 하는 것을 절실히 느꼈다. 그들의 예술적 성장처럼 그것은 중세 독일 미술과 아프리카와 오세아니아의 비서양 미술로부터 형식적인 영향을 받아들였다.

독일 표현주의 운동은 20세기 초의 두 그룹 다리파와 청기사파가 대표적이다. 건축을 공부하다 화가로 전향한 에른스트 루트비히 키르히너는 다리파의 창시자중 한 사람이다. 그들은 정형화된 미술의 규칙에 저항하는 예술가로, 게르만의 과거와 현재의 경험을 연결하는 다리 형태의 새롭고 활발한 미학을 확립하여 관심을 끌었다. 그들은 1905년

22.4 에른스트 키르히너. 〈베를린 거리 풍경〉, 1913. 캔버스에 유화. 47$\frac{1}{2}$″×35$\frac{7}{8}$″. Museum of Modern Art (MoMA) Purchase. 274.1939. Digital image: The Museum of Modern Art, NewYork/Scala, Florence.

야수주의의 첫 전시가 열리던 해에 그룹전을 가졌다.

원초적인 감정을 표현하기 위한 키르히너의 고민은 작품에 강렬함을 주는데 이것은 뭉크의 작품(도판 21.35 참조)이 주는 강도와 비슷하다. 키르히너의 초기 작품은 야수주의의 평평한 색면을 사용했다. 그는 1913년까지 최근 논의했던 입체주의의 뾰족한 모양, 아프리카 조각 그리고 독일 고딕미술을 포함한 양식을 개발했다. 〈베를린 거리 풍경〉(도판 22.4)에서 가늘고 긴 형태들은 떼 지어 모여 있다. 반복되는 사선은 에너지로 가득 찬 도시의 분위기를 창조한다. 눈에 거슬리는 색, 토막 난 형태, 거칠고 거의 대충 칠한 붓질은 감정의 충돌을 고조시킨다.

22.5 파울라 모더존 베커, 〈자화상, 호박목걸이를 한 반신상〉, 1906.
캔버스에 유화. 24″×19³/₄″

Kunstmuseum Basel. Photograph: akg-images.

파울라 모더존 베커는 조직화된 그룹과는 따로 표현주의
언어를 개발했다. 1903~1905년에 파리로의 여행에서 그녀
는 세잔과 고갱의 작품을 보았다. 그녀는 〈자화상, 호박목
걸이를 한 반신상〉(도판 22.5)에서처럼 자기현시적인 작품
에 파리 여행에서 받은 영향을 결합했다. 그녀는 머리의 곡
선을 평탄한 영역으로 바꾸고 색을 재현하기보다는 표현을
목적으로 사용했다. 너무 큰 눈은 우리에게 무언가를 말하
려는 듯 하지만 여전히 신비에 싸인 듯하다.

청기사파는 1908~1914년까지 뮌헨에 살았던 바실리 칸
딘스키가 주도했다. 그는 사람들이 헛된 가치로부터 벗어
나 정신적으로 다시 활력을 얻을 수 있도록 예술이 성장해
야 한다는 생각을 독일인 동료들과 나누었다. 그는 그림이
'어떤 내적 감정의 정확한 복제품'이어야 한다고 믿었다. 그
는 〈푸른 산〉(도판 22.6)에서 야수주의의 선명하고 자유롭

게 표현되는 색에 영향을 받아 '색의 합창단'을
창조했다.

칸딘스키의 그림은 재현적 주제를 없애기 위
해 진화했다. 〈푸른 산〉에서는 단지 묘사하는
법칙에서 벗어난 시각적 요소의 강력함에 주제
는 이미 부수적인 것이 되었다.

칸딘스키는 1910년경에 서양 미술에서 가장
중요한 법칙 중의 하나를 뒤집었다. 그는 무엇
이든 묘사해야만 했던 것으로부터 자유로워진
순수 형태의 표현적 가능성에 집중하도록 완전
히 비재현적인 이미지로 이동했다. 칸딘스키
이후로는 어떤 주제의 '그림'일 필요가 없었다.
신비주의 성향의 사람인 칸딘스키는 단지 '내
적 필연성'이라 불리거나 세상에서 그가 본 무
언가에 반응하기보다 영혼의 감정이 일어나는
것에 반응하여 창조된 예술을 희망했다. 그는
미술은 육체적 현실을 추월해야만 하고 주제의
간섭을 배제한 관람자의 감정에 직접 말해야
한다고 했다. 그는 시각적 형태의 언어를 우리
가 음악에서 경험한 소리언어와 비교하는 것을
추구했다. 음악의 리듬, 멜로디, 하모니는 그들
의 전달 방식으로 우리를 기쁘게 하거나 불쾌
하게도 한다. 그림과 음악 사이의 이 관계를 잘 활용하기 위
해 칸딘스키는 〈구성 IV〉(도판 22.7)처럼 종종 작품에 음악
작품의 제목을 붙였다. 여기서 우리는 그 순간 예술가의 개
인적 기분을 시각화하는 내적 필요를 표출하며 그리기보다
는 색과 모양이 단지 모호하게 세상의 사물들에 상응하는
것을 볼 수 있다. 작곡가가 하모니와 멜로디를 사용하는 것
처럼 칸딘스키는 색과 형태를 '영혼의 진동을 나타내는 데'
사용했다.

칸딘스키는 자신이 작품 내용에 대하여 '그림의 **형태**와
색 조합의 영향 아래 관람객이 살고 느끼는 무엇'[3]이라 말했
다. 그는 미술의 역사에서 아주 중요한 혁신자이고 그의 혁
명적 비구상적 작품들은 이후 비재현적 양식의 개발에 중
요한 열쇠 역할을 한다. 그의 목적은 간단히 미학적이지만
은 않다. 그는 자신의 작품을 정신적으로 위대하고 새로운
시대에 임박한 재앙을 뚫고 이끌어나가는 것으로 보았다.
칸딘스키는 추상미술이 근대를 위한 정신적 자양분을 제공
하길 희망했다.

자연

22.8 빈센트 반 고흐, 〈까마귀가 나는 밀밭〉, 1890. 캔버스에 유화. 20″×40″.
Van Gogh Museum, Amsterdam (Vincent van Gogh Foundation).

예술가가 자신의 개성 또는 느낌에 대한 정보를 전달하려 할 때 미술은 표현적 기능을 수행한다. 이런 작업은 관람자가 제작자의 개성과 정신 상태를 이해하게 한다. 자신을 표현하려 하는 많은 작가들은 자연을 주제로 선택하고 표현한다. 어떤 이들은 자연의 풍경 또는 대기의 상태에서 그들의 기분 또는 정신 상태를 반영한다. 또 다른 이들은 자신을 풍경에 투영하여 느낌을 표현하기 위해 자연을 변형한다.

야수주의와 독일 표현주의에게 있어 직접적인 선구자는 색, 화법, 구성을 통해 개인적 표현을 이유로 자연을 사용한 빈센트 반 고흐였다. 〈까마귀가 나는 밀밭〉(도판 22.8)에서 그는 순수하고 강렬한 색으로 날카롭고 깊이 베는 일격처럼 캔버스를 찌르는 듯 나타냈다. 들판은 작품의 질감에 의해 고조된 효과로

22.9 에밀 놀데, 〈잠 못 이루는 바다〉, 연대 미상. 종이에 수채화. 13¼″×18″.
Stadtgalerie Kiel ⓒ Nolde Stiftung Seebuel.

노랑과 초록 물감이 요동치는 바다이다. 까마귀들은 겨우 검은 얼룩들에 불과하다. 구성을 짓누르는 가장 어두운 상부와 함께 하늘은 불길하게 어둡다. 들판의 각진 길은 어떤 곳으로도 이어지지 않는다. 반 고흐는 그의 동생에게 이렇게 전했다. "나는 3개의 커다란 캔버스에 그림을 그려 왔다. … 그것들은 요동치는 하늘 아래 있는 엄청난 지역의 밀밭이다. 그리고 내가 슬픔과 극도의 외로움을 표현하려 노력한 것이 포인트이다."[4] 이 작품은 마티스의 낙천적인 작품 〈삶의 기쁨〉(도판 22.2 참조)과 정반대 의미를 가진 작품이다. 하지만 두 작품 모두 각 작가의 기분이 명확하게 표현되었다. 반 고흐의 다른 작품들은 좀 더 희망적이지만 이 작품은 암울한 그의 생각을 전달한다.

독일 표현주의 화가 에밀 놀데는 자연을 통해 자신의 내면을 표현하는 데 다른 기술들을 사용했다. 1930년대 그는 수채화 물감을 사용하여 거의 모든 붓 자국 없이 극적인 풍경을 그리기 시작했다. 우리가 〈잠 못 이루는 바다〉(도판 22.9)에서 볼 수 있듯 그는 마르지 않은 물감들이 서로 섞이게 하고 종이를 얼룩지게 했다. 수평선은 하단면의 붉은 색 부분과 일치해 보이는 것 같다. 그러나 그 아래 더 밝은 부분이 붉은 부분과 상충되면서 화면을 불안정하게 만든다. 강렬한 빨강, 노랑 그리고 보라의 불규칙적인 형태는 극적인 만남을 환기시킨다. "각각의 색은 그 자체의 영혼을 가지고 있다."라고 놀데는 자주 말했다. 여기 빨강과 노랑의 강렬함은 더 시원한 청보라색을 배경으로 눈에 잘 띈다. 이 작품은 화가에게 치밀어 오르는 감정과 유사한 자연의 강렬하고 불가사의한 힘을 상기시킨다. 그는 다음과 같이 썼다. "때때로 나는 할 수 있는 것이 아무것도 없는 것 같다. 그러나 자연을 통해서 많은 것을 해낼 수 있을 것 같은 기분이 든다."[5] 놀데는 그 스스로 느꼈던 것과 비슷하게 관람자가 작품으로 통해 '잠들지 못하는 자연'의 분위기를 느끼길 희망했다.

20세기에 야수주의와 표현주의는 꾸준히 영향을 미쳤다. 독일계 미국인 작가 한스 호프만은 야수주의와 표현주의의 많은 작가들과 개인적인 친분이 있었다. 그가 1930년대 초 미국으로 돌아갔을 때 대단히 영향력 있는 미술학교를 설립했다. 그의 작품은 보통 기쁨을 주고 즉흥적이고 때로는 자연적 주제로 방향을 바꾸기도 했다. 〈바람〉(도판 22.10)을 제작할 때 호프만은 캔버스를 가로로 눕혀놓고 그의 팔이 그 위에서 움직이는 만큼 물감을 떨어드렸다. 폭풍이 부는 날의 소용돌이치는 바람을 핵핵 돌리는 동작으로 포착했다. 그의 생각은 위협적이지 않고 강렬하며 서정적이다. 활기차고 차가우며 상쾌한 바람을 표현했다. 그것이 눈에 보이지 않는 미풍을 자유롭게 해석하도록 놓아준다. 호프만의 근대미술에 대한 지식과 카리스마가 있는 강의는 1940년대 뉴욕파의 여러 작가들에게 영향을 끼쳤다(제24장 참조).

22.10 한스 호프만, 〈바람〉, 1942. 포스터 보드에 유화, 듀코, 과슈. $43\,^{7}/_{8}'' \times 28''$.
University of California, Berkeley Art Museum. Photograph: Benjamin Blackwell.

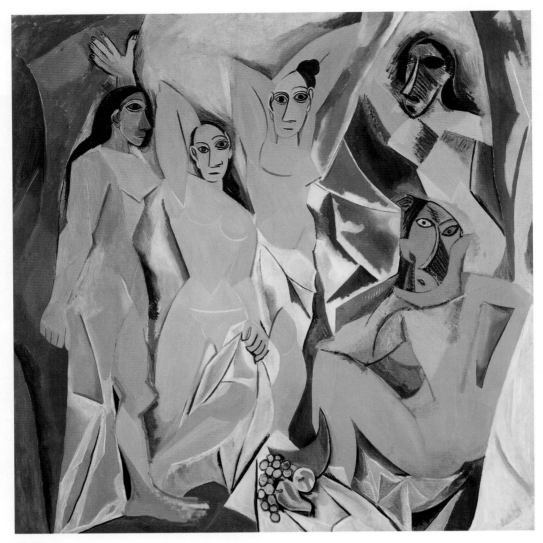

22.11 파블로 피카소, 〈아비뇽의 처녀들〉, 1907.
캔버스에 유화. 8′×7′8″.

The Museum of Modern Art, New York. Acquired
through the Lillie P. Bliss Bequest (333.1939) Digital
image, The Museum of Modern Art, New York/Scala,
Florence. ⓒ 2013 Estate of Pablo Picasso/Artists Rights
Society (ARS), New York.

22.12 〈코타의 성유물함 형상〉,
프랑스령 적도 아프리카,
20세기 경. 나무에 황동판.
길이 27¹/₂″.

Department of Anthropology,
Smithsonian Institution. Cat.
No. 323686, Neg. No 36712A.

22.13 〈아이보리 코스트
의 가면〉. 나무.
9³/₄″×6¹/₂″.

Collection Musée
de l'Homme, Paris.
Photograph: D.
Ponsard.

입체주의

스페인 출신 화가 파블로 피카소는 파리에서 지낼 때 프랑스 화가 조르주 브라크와 여러 생각과 영향을 교류했다. 제1차 세계대전이 발발하기 전에 그들은 함께 미술계에서 또 하나의 중요한 혁신인 **입체주의**(Cubism)를 이끄는 연구를 계속했다. 일반적으로 입체주의 작가들은 개인적인 표현을 넘어서 회화의 구성을 강조했다. 입체주의는 세기적으로 유명한 회화나 조각작품들에 기본적인 시각적 구조에 아주 많은 영향을 미쳤다. 건축과 예술에 미친 간접적인 영향을 통해 입체주의는 우리 매일의 삶에 부분이 되었다.

피카소는 그가 받은 영향 중 단지 자신의 목적 달성에 필요한 것만 택하여 빠르게 흡수했다. 그의 획기적인 작품 〈아비뇽의 처녀들〉(도판 22.11)은 전통적인 구성에서 근본적으로 벗어난 것을 볼 수 있다. 피카소는 세잔이 자연을 작은 면들로 재구성한 것과 〈코타의 성유물함 형상〉(도판 22.12)과 〈아이보리 코스트의 가면〉(도판 22.13)에서처럼 그가 감탄했던 아프리카 조각의 독창적인 추상과 힘에 영향을 받아 형태에 새로운 용어를 창조했다. 아프리카 조각의 의미와 사용에는 약간의 관심을 가진 데 반해 조각의 형태는 피카소의 예술 세계에 새로운 활력을 주었다.

〈아비뇽의 처녀들〉에서 금이 가고 각진 형태들은 그림 표면 전체를 활성화시키는 배경의 삼각형 모양과 함께 섞여 있다. 이미지와 배경의 재구성은 형태들의 균열된 삼각형, 형태와 배경의 합류와 함께 전환점이 되었다. 이 작품으로 피카소는 르네상스 관점으로 판단하는 규칙적인 패턴을 산산이 조각냈다. 그는 소실점, 획일적인 빛 그리고 인습적인 형태의 드로잉을 버리고, 서양 미술에서 중요한 전통들을 뒤집었다. 아비뇽의 여인들은 그렇게 무대를 마련하고, 입체주의의 발전을 위한 자극제를 제공했다. 그렇지만 어떤 미술사학자들은 이 작품이 여성에 대한 부정적인 묘사로 매도하고, 그림에서 잘려진 모양과 전체적인 강렬함으로 관람객에게 도전한다고 비판했다.

세잔이 1886년 완성한 작품 〈가르단〉(도판 22.14)과 브라크가 1908년에 완성한 작품 〈에스타크의 집〉(도판 22.15)을 비교해보면 세잔의 후기 인상주의 양식에서 피카소와 브라크가 발전시킨 입체주의의 접근 방식을 볼 수 있다.

22.14 폴 세잔, 〈가르단〉, 1885~1886.
캔버스에 유화. 31¹⁄₂″×25¹⁄₄″.

22.15 조르주 브라크, 〈에스타크의 집〉, 1908.
캔버스에 유화. 28¹⁄₂″×23″.

22.16 조르주 브라크, 〈포르투갈인〉, 1911. 캔버스에 유화. *46″×32″*.
Öffentliche Kunstsammlung, Basel, Switzerland/The Bridgeman Art Library. ⓒ 2013 Artists Rights Society (ARS), New York/ADAGP, Paris.

피카소가 〈아비뇽의 처녀들〉로 첫 돌파구를 만들었지만 브라크는 입체주의의 어휘들을 더 개발했다. (세잔이 작업하던) 프랑스 남부 풍경화 시리즈에서 브라크는 세잔의 작은 면의 평면 구성들을 한 단계 더 나아가게 했다.

르네상스 이후 유럽 미술계에서 일반적이었던 표준적인 관점 대신에 브라크의 형태는 얄팍하고 모호한 공간에서 리듬감 있게 쌓은 형태들의 급격한 움직임으로 정의한다. 건물과 나무들은 그림 표면을 가로지르며 밀고 당기는

활동적인 공간 안에서 서로 맞물리는 것 같다.

〈에스타크의 집〉은 입체주의라는 이름이 만들어지는 데 여지를 제공해 주었다. 마티스가 이 작품을 보고 오직 입방체의 한 뭉치라고 선언했다. (그의 다소 무시하는 듯한 태도는 입체주의와 표현주의적 야수주의의 각양각색의 다양한 목적들을 나타낸다.) 1908~1914년까지 브라크와 피카소는 입체주의를 형성하고 발전시키기 위해 공동 책임을 가지고 있었다. 브라크는 나중에 그들의 작업 관계를 산을 등반하며 함께 밧줄로 단단히 묶여진 것과 닮았다고 했다. 그들은 한때 색의 감정적 방해를 피하기 위해 비교적 무채색 톤으로 작업했었다.

1910년경에 이르면 입체주의의 화풍은 충분히 발전된 양식이 되었다. 입체주의의 분석적 단계에서는 피카소, 브라크 그리고 다른 이들이 다양한 각도에서 그들의 주제를 분석했다. 그다음에는 이 시점에 추상적이고 기하학적인 작업으로서 작업을 이어갔다. 이것은 결국에 우리가 어떻게 보는가에 있다. 정신적인 이미지를 개발하는 것은 대상을 오랫동안 집중해 바라보기보다는 짧게 집중해서 흘깃 보는 것이다. 왜냐하면 익숙한 대상의 정신적 개념은 많은 면을 보는 경험을 기본으로 하기 때문이다. 작가는 대상을 눈보다는 마음으로 인지하여 보여주는 것을 목표로 했다. 브라크의 〈포르투갈인〉(도판 22.16)은 카페에 앉아 기타를 치는 한 남성의 초상화이다. 대상은 면들로 부서지고 배경과 함께 재결합되었다. 형태와 지면은 얇고 뾰족뾰족하게 잘린 회화적 공간에서 그렇게 붕괴된다.

입체주의는 개성을 강조하는 야수주의와 표현주의와는 상대적으로 이성적이고 형식주의적이다. 무엇보다도 회화의 공간을 재발견했다. 입체주의자들은 그림의 2차원적 공간 화면이 우리가 속해 있는 3차원 공간과 아주 다르다는 것을 깨달았다. 자연물은 그들을 둘러싸고 관통하는 공간 안

22.17 파블로 피카소, 〈바이올린, 과일, 그리고 와인잔〉, 1913.
목탄으로 그린 종이, 색칠된 종이의 콜라주. 25¼″ × 19½″.
Philadelphia Museum of Art; A.E. Gallatin Collection, 1952-61-106.
© 2013 Photo The Philadelphia Museum of Art/Art Resource/Scala,
Florence. RMN-Grand Palais/Béatrice Hatala.

22.18 파블로 피카소, 〈기타〉, 1914.
판금과 와이어의 구성. 30½″ × 13¾″ × 7⅝″.
The Museum of Modern Art. Gift of the artist. 94.1971
Digital image: The Museum of Modern Art, New York/
Scala, Florence. © 2013 Estate of Pablo Picasso/Artists
Rights Society (ARS), New York.

형태의 본질적인 일치를 입증해주는 추상적 이미지 토론의
출발점이었다. 입체주의는 이렇게 하여 기하학적 추상적 개
념을 기본으로 한 사물을 재건했다. 먼저 세잔의 〈가르단〉,
다음은 브라크의 〈에스타크의 집〉, 마지막으로 〈포르투갈
인〉을 보면 우리가 형태를 서로 중복되는 면들 안에서 표
면을 가로지르며 쌓고 펼치는 진행 과정을 볼 수 있다.

1912년에 피카소와 브라크는 색과 질감과 패턴화된 표
면, 그리고 잘려진 모양들을 사용한 분석적 입체주의로 수
정했다. 그 결과 **종합적 입체주의**(Synthetic Cubism)라 불리
는 양식을 낳았다. 화가들은 재현적이진 않지만 새로운 방
식으로 실제로 존재하는 신문이나 악보, 벽지, 그리고 비슷
한 종류의 물품의 조각들을 사용했다. 〈바이올린, 과일, 그

리고 와인잔〉(도판 22.17)에서 신문은 실제 파리 신문의 한
조각이다. 일찍이 자연주의적이고 재현적인 그림에서의 형
태들은 '배경'이었고 '배경'은 전경의 형태와 동등하게 중요
시되어 왔다. 피카소는 전통적인 정물화의 대상을 선택했
다. 그러나 과일을 그리기보다는 과일의 이미지가 프린트
된 종이를 자르고 붙였다. 이런 구성은 프랑스에서 **파피에
콜레**(Papier collé)로 불리거나 영어로 **콜라주**(collage)로 알려
지게 되었다. 분석적 입체주의는 다양한 양식들로 대상이
분해되거나 나뉘는 것과 관련이 있다. 종합적 입체주의는
작은 조각과 부분을 만들거나 결합하는 과정이다.

피카소는 판금 조각들로 그의 작품 〈기타〉(도판 22.18)
를 조립했을 때 입체주의자들의 혁명을 조각으로 확장시

컸다. 이 작품은 입체주의자들의 작품과 비슷한 방식으로
평평한 조각들이 겹쳐져 있다. 이 작품은 조각적 구성에서
지배적인 경향이 되기 시작했다. 〈기타〉 이전 대부분의 조
각은 조각하거나 만들었다. 〈기타〉 이후 많은 동시대 조각
은 구성되었다.

추상조각을 향하여

20세기 시작 무렵 가장 영향력 있는 조각가는 매체에 새로
운 표현력을 보여주었던 오귀스트 로댕(도판 21.25 참조)이
었다. 루마니아 출신 작가 콘스탄틴 브랑쿠시가 로댕의 영
향 아래 조각을 시작했지만 나중에 그의 조각은 추상으로

22.19 콘스탄틴 브랑쿠시, 〈잠〉, 1908. 흰 대리석. $44 \times 13^{3}/_{4}'' \times 47^{1}/_{4}''$.
National Art Museum of Bucharest. Photograph: Adam Woolfitt/Corbis/
© 2013 Artists Rights Society (ARS), New York/ADAGP, Paris.

22.20 콘스탄틴 브랑쿠시, 〈잠이 든 뮤즈 I〉, 1909~1911. 대리석.
$6^{3}/_{4}'' \times 10^{5}/_{8}'' \times 8^{3}/_{8}''$.
Hirschhorn Museum and Sculpture Garden, Smithsonian
Institution. Gift of Joseph H. Hirschhorn (1966). © 2013 Artists
Rights Society (ARS), New York/ADAGP, Paris.

22.21 콘스탄틴 브랑쿠시, 〈탄생 I〉, 1915. 흰 대리석.
$5^{3}/_{4}'' \times 8^{1}/_{4}'' \times 5^{7}/_{8}''$.
Philadelphia Museum of Art. Louise and Walter Arensberg Collection,
1950.134.10. © 2013 Photo The Philadelphia Museum of Art/Art
Resource/Scala, Florence. © 2013 Artists Rights Society (ARS), New York/
ADAGP, Paris.

22.22 〈키클라데스 II〉, 그리스, 기원전 2700~2300.
대리석. 높이 $10^{1}/_{2}''$.
Louvre Museum, Paris, France. RMN/ Hervé Lewandowski.

나아갔다.

브랑쿠시의 초기 작품의 순서는 그의 급진적이지만 점진적인 과거와의 단절을 보여준다. 1908년 작 〈잠〉(도판 22.19)은 로댕의 낭만적인 자연주의와 비슷하게 나타난다. 1911년 작 〈잠이 든 뮤즈 I〉(도판 22.20)에서 브랑쿠시는 자연주의에서 추상으로 옮기며 대상을 단순화시켰다. 1915년 작 〈탄생 I〉(도판 22.21)은 본질적인 것까지 벗겨졌다. 브랑쿠시는 "단순화는 예술의 끝이 아니다. 그러나 자기도 모르게 단순화에 도착했다면 진정한 의미에 도달한 것이다."[6]라고 말했다.

브랑쿠시의 추상을 향한 여행은 또한 조각의 고전기 이전 양식으로 되돌아가는 것이다. 키클라데스 제도(에게 해의 군도)부터 고대 조각은 〈키클라데스 II〉의 두상(도판 22.22)에서 브랑쿠시의 조각과 독특한, 매우 추상적인 우아함이 비슷하다. 입체주의자들이 아프리카인들의 조각을 연구한 것처럼 브랑쿠시는 고대미술 섹션에서 스케치를 하면서 루브르 박물관에서 시간을 보냈다.

브랑쿠시는 고딕 시대부터 유럽 조각을 지배해 오던 표면장식을 서서히 제거했다. 대신에 알아볼 수는 있지만 간소화된 모양을 창조했다. 그는 본질 쪽으로 조심스럽게 축소된 형태에서 나타내는 힘을 성취했다. 결과적으로 그의 조각은 명상을 요청한다.

〈공간 속의 새〉(도판 22.23)에서 브랑쿠시는 부동의 덩어리를 우아하고 행복감을 주는 형태로 바꾸었다. '새'의 날아오르는 동작의 암시는 작가의 비행에 대한 생각을 상징한다. 브랑쿠시가 청동 표면에 적용한 빛을 반사하는 고광택은 형태에 무중력의 특성을 부여해준다. 브랑쿠시는 라이트 형제가 비행을 성공시킨 시점에서 10년 후에 이러한 형태의 작업을 시작했다. 브랑쿠시는 다음과 같이 말했다. "내 평생 비행의 본질을 추구해 왔다."[7]

22.23 콘스탄틴 브랑쿠시, 〈공간 속의 새〉, 1928. 청동(특별제작 주물). 54˝×8½˝×6½˝.

미국에서의 모던 정신

입체주의를 이끌며 활동했던 피카소와 브라크처럼, 미국 사진가 알프레드 스티글리츠는 사진을 예술의 형태로 바꾸었다. 피카소가 스티글리츠의 사진 〈삼등선실〉(도판 22.24)을 보고 다음과 같이 말했다. "이 사진가는 나와 같은 정신으로 작업하고 있다."[8] 이는 스티글리츠가 추상적 구성에 대하여 피카소와 같은 시각을 가지고 있다는 말이다.

〈삼등선실〉은 많은 사람으로 굉장히 분열되어 보인다. 몇몇 작가 친구들은 이 사진이 한 컷이 아닌 두 컷의 사진이었어야 했다고 생각했다. 그렇지만 스티글리츠는 복잡한 화면을 빛, 그늘, 형체 그리고 방향으로 소통하는 힘의 양식으로 보았다. 유럽으로 향하는 배에 탑승한 그는 "둥근 밀짚모자, 왼쪽으로 기울어진 굴뚝, 오른쪽에 기댄 계단, 둥근 체인으로 만든 레일이 있는 흰색 도개교, 3등 선실 아

22.24 알프레드 스티글리츠, 〈삼등선실〉, 1907. '카메라 워크' 34호, 1911년 10월. 그라비어 사진. 12⅝″×10³⁄₁₆″
Digital image, The Museum of Modern Art, New York/Scala, Florence. © 2013 Georgia O'Keeffe Museum/Artists Rights Society (ARS), New York.

래 한 남자의 등을 가로지르는 하얀 줄들, 철제 기계부품의 둥근 모양, 하늘을 가로질러 삼각형을 만드는 돛대, … 나는 형태의 그림과 그 아래 내가 삶에 대해 가졌던 느낌들을 보았다."[9]고 말했다. 그는 자신의 객실로 카메라를 가지러 달려갔고, 그가 생각했던 최상의 사진을 만들었다.

스티글리츠는 또한 새로운 유럽의 회화와 조각을 미국에 소개하는 데 주요한 역할을 했다. 1905년에 그는 뉴욕에 갤러리를 열고 사진작가들을 포함한 가장 진보적인 유럽 예술가들을 소개하기 시작했다. 그 갤러리는 5번가에 있었는데 번지수를 따서 291로 알려졌다. 비록 '잘 알고 있는' 사람들을 제외하고는 방문자 수는 적었지만 그 갤러리가 가진 영향은 엄청났다. 그 갤러리는 세잔, 마티스, 브랑쿠시, 피카소, 브라크의 작품을 미국에 처음 선보였다. 스티글리츠는 또한 **카메라 워크**라는 대단히 영향력 있는 잡지를 발간하여 사진과 모던 미학에 관련된 에세이를 실었다.

유럽의 선구자들의 전시회에 이어 스티글리츠도 조지아 오키프를 포함한 미국의 첫 모더니스트들과 작품을 선보이지 시작했다. 제1차 세계대전 시기부터 대부분 자연을 바탕으로 한 추상으로 이루어졌고, 이는 획기적이었다. 1917년에 텍사스 팬핸들에서 교직에 있을 동안 조지아 오키프는 쓸쓸하게 강한 바람에 노출된 대 초원을 빈번히 걸어다녔다. 공허감이 엄청나게 자극되는 것을 찾은 그녀는 어두운 하늘에 금성을 목격한 것을 기반으로 〈저녁 별〉(도판 22.25)이라는 제목의 수채화 물감을 도전적으로 사용한 추상화 시리즈를 제작했다. 작품에서 금성은 노란색으로 에워싼 채색하지 않은 작은 원이다. 그리고 이 비어 있는 부분은 강렬하고 풍부한 색을 넓게 내뿜는 것 같다. 웅장한 텍사스의 풍경이 그녀에게 영향을 주었다. 그녀는 다음과 같이 썼다. "내가 얼마나 이 지역을 사랑하는가에 대한 질문은 터무니없는 것이다."[10]

1905~1910년 사이에 회화와 조각이 그랬던 것처럼 건축도 전통적인 개념에 도전하기 시작했다. 입체주의가 회화에서 발전하는 동한 미국 건축가 프랭크 로이드 라이트는 거실과 식당 사이, 내부와 외부 공간 사이 벽을 생략하거나 최소화한 〈프래리 주택〉을 디자인했다. 라이트의 오픈플랜의 개념은 사람들의 생활공간 디자인을 바꾸었다. 오늘날에는 많은 집이 주방, 식당, 거실이 하나로 연결되어 여러 면에서 실내와 실외가 섞여 있다.

1909년 지어진 〈로비 저택〉(도판 22.26)에서 두드러진 캔

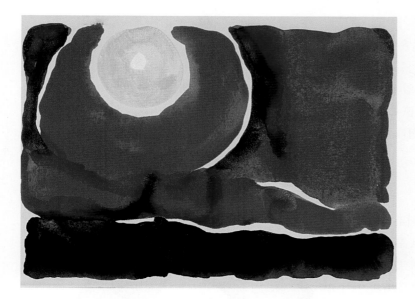

22.25 조지아 오키프, 〈저녁 별 Ⅵ〉, 1917. 종이에 수채화. 8⁷⁄₈″×12″.
The Georgia O'Keeffe Museum. Gift of the Burnett Foundation 1997.18.03. Photo: Malcolm Varon 2001. Georgia O'Keeffe Museum, Santa Fe/Art Resource/Scala, Florence. ⓒ 2013 Georgia O'Keeffe Museum/Artists Rights Society (ARS), New York.

틸레버식 날개 지붕은 밖으로 뻗어 있고 비대칭적으로 연결된 공간의 유체설계를 통합한다. 라이트의 영향을 통해 공간의 열린 흐름은 동시대 건축의 주된 형태가 되었다. 그가 얼마나 시대를 앞서 갔는지 느껴보기 위해, 〈로비 저택〉이 완공된 그해 1909년산 신형 자동차가 앞마당에 주차되어 있는 모순된 상황을 상상해보라(또한 도판 14.28 참조). 라이트의 디자인은 유럽에서 출판되었고 그곳의 모던건축 강좌에 영향을 주었다.

1913년 보스턴과 시카고에서 전시하기 전 뉴욕에서 먼저 열린 아모리쇼에서 미국의 대중은 유럽에서 미술 성장을 주도하는 작품들을 대규모로 목격하게 되었다. 이 전시에서는 1,300여 점이 넘는 작품을 선보였다. 주최 측은 모던 아트를 혁명적이라기보다는 19세기 중반에서부터 진화해 온 것이라는 점을 보여주려 시도했다. 대부분의 대중은 이 교훈을 놓쳤지만 처음으로 입체주의와 표현주의를 접하곤 충격에 휩싸였

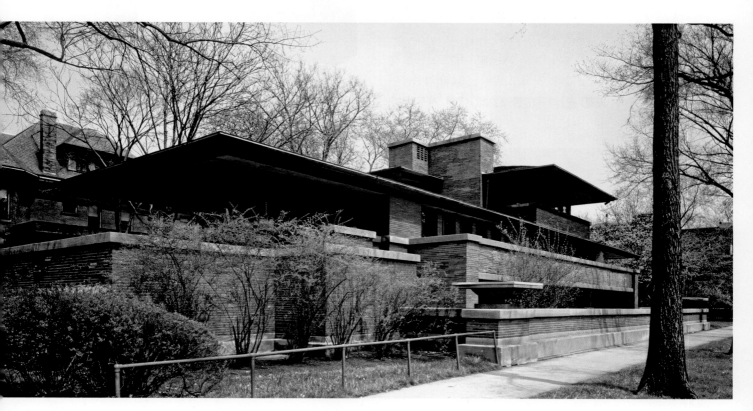

22.26 프랭크 로이드 라이트, 〈로비 저택〉, 1909. 일리노이 시카고.
Chicago History Museum HB-19312A2. ⓒ 2013 Frank Lloyd Wright Foundation, Scottsdale, AZ/Artists Rights Society (ARS), NY.

다. 비록 이 전시에 대해 논란이 많았지만 대단히 인기가 많아 30만 명 이상의 관객이 입장했었다. 미국 작가들은 인상주의, 후기 인상주의 그리고 야수주의, 특히 비평가들에게 혹평을 들었던 마티스의 중요 작품들을 만날 수 있었다. 또한 피카소와 브라크의 작품과 브랑쿠시의 조각도 볼 수 있었다. 결과적으로 입체주의와 추상미술의 다른 형태들이 미국으로 전파되는 계기가 되었다.

미래주의와 움직임의 찬양

이탈리아 **미래주의**(Futurist)의 많은 작가들은 입체주의로부터 초기 영감을 받았지만, 그들은 다른 방향으로 표현했다. 달라진 계획과 좋은 시기로 자코모 발라와 움베르토 보치오니 같은 미래주의자들은 속도와 움직임에 대한 감각과 기계에 대한 찬양을 더했다.

미래주의자들은 움직이는 대상의 복합적인 이미지를 통해 입체주의의 개념인 환영과 변형의 동시성을 확장시켰다. 1909년에 시인 필리포 토마소 마리네티는 미래주의의 첫 선언을 했다. "… 세계의 영광은 새로운 아름다움에 의해 강화되어 왔다. 속도의 아름다움은 … 으르렁거리는 자동차 … 사모트라케의 여신상보다 아름답다."[11]

미래주의는 새로운 세기의 역동적인 에너지인 근대생활의 속도를 작품으로 바꾸었다. 자코모 발라는 그의 작품 〈추상 속도 — 자동차가 지나갔다〉(도판 22.27)에서 자동차가

22.28 움베르토 보치오니, 〈공간 속에서 연속하는 단일한 형태〉, 1913. 청동. $43^7/_8'' \times 34^7/_8'' \times 15^3/_4''$.
Museum of Modern Art (MoMA). Acquired through the Lillie P. Bliss Bequest. 231.1948. Digital image: The Museum of Modern Art, New York/Scala, Florence.

22.27 자코모 발라, 〈추상 속도 — 자동차가 지나갔다〉, 1913. 캔버스에 유화. $19^3/_4'' \times 25^3/_4''$.
ⓒ Tate Gallery, London/Art Resource, NY ⓒ 2013 Artists Rights Society (ARS), New York/SIAE, Rome.

스쳐 지나갈 때 급히 움직이는 공기와 역동적인 느낌을 묘사했다. 이 '으르렁거리는 자동차'는 시속 35마일로 지나갔다. 이것은 그 당시 최고 속도였다.

성큼성큼 걷는 형태의 추상조각은 움베르토 보치오니의 드로잉, 회화, 그리고 조각 시리즈에서 절정을 이루었다. 보치오니는 조각이란 일반적으로 외부 표현에만 국한시키지 않고 그것을 둘러싼 공간과 함께 열어서 융합시켜야 한다고 주장했다. 〈공간 속에서 연속하는 단일한 형태〉(도판 22.28)에서 근육질의 형태는 에너지를 불꽃처럼 발산하며 뛰어오르는 것 같다. 이 시기 동안 움직임, 시간 그리고 공간에 대한 인간의 경험은 자동차, 비행기, 영화의 발전으로 완전히 탈바꿈했다. 미래주의는 이 흥미로운 변화의 시기

를 반영하여 형상화한다.

프랑스 출신 작가 마르셀 뒤샹은 홀로 활동하는 미래주의 작가였다. 그는 움직임의 차원을 입체주의로 가지고 왔다. 그의 작품 〈계단을 내려오는 나부 2〉(도판 22.29)는 스트로보 사진에서 영감을 얻어 제작했다. 순차적인 카메라의 이미지는 연속적으로 움직이지 않는 순간의 움직임을 볼 수 있다(설명을 위해 도판 10.2 참조). 순차적으로 비스듬하게 배치하고 추상적인 형태에 대한 언급과 공간을 통한 신체의 운동감을 단일한 율동적 진행으로 모두를 한번에 볼 수 있게 제시한다. 움직임에 대한 종합적인 느낌은 중력에 대한 우리의 감각을 강화시킨다. 1913년 뉴욕의 아모리쇼에 전시되었을 때 이 작품은 광기에서 만들어진 것으로 생각되었고 엄청난 당황과 혼란을 일으켰다. 이 작품은 '공장의 폭발'[12]로 묘사되었고 움직임을 재현과 리듬으로 표현하는 작가들에게 영감을 남겼다.

소냐 들로네는 색의 차이를 통해 움직임을 작품에 표현했다. 그녀의 커다란 작품 〈뷜리에 무도회장〉(도판 22.30)은 그 시대에 파리에서 가장 유명했던 나이트클럽의 무대에서 커플들의 움직임을 해석한 것이다. 우리는 이 작품에서 얕은 공간속에 평평한 모양들이 겹쳐지는 구성에서 입체주의의 영향을 볼 수 있다. 그러나 밀고 당기는 색의 대비가 들어간 구성은 깊이와 움직임 모두에 영향을 미쳤다. 12피트를 가로질러 캔버스를 늘리는 것은 어려워서 작가는 두꺼운 매트리스를 사용했다(그녀의 작품 〈동시성 대비〉도판 5.4 참조). 소냐 들로네는 일상적 사물을 모던 아트와 통합하기 위한 활동의 초기 운동가였다. 그녀는 심지어 그림을 그리는 순간에도 최근의 모던 아트 운동으로부터 얻은 아이디어를 포함한 책 제본, 수, 직물, 그리고 패션 관련 일을 했다. 그녀는 1922년 자신의 의상 디자인 스튜디오를 열었고, 그곳에서 '동시성 드레스'(도판 18.33 참조)라고 이름 짓는 것으로 전문화했다. 이러한 생각은 대중 시장에서 오랫동안 자리 잡지는 못했다.

22.29 마르셀 뒤샹, 〈계단을 내려오는 나부 No. 2〉, 1912. 캔버스에 유화. 58″×35″.

Philadelphia Museum of Art. The Louise and Walter Arensberg Collection, 1950. Photo The Philadelphia Museum of Art/Art Resource/Scala, Florence. ⓒ Succession Marcel Duchamp/ADAGP, Paris/Artists Rights Society (ARS), New York 2013.

22.30 소냐 들로네, 〈빌리에 무도회장〉, 1913. 매트리스 커버에 유화. 3′2³/₁₆″×12′9¹/₂″.
Musée National d'Art Moderne, Centre Pompidou. White Images/Scala, Florence. ⓒ Pracusa 2013020.

다시 생각해보기

1. 표현주의는 혁명적인 운동이었는가, 아니면 이전의 작품을 계승하여 진화한 운동이었는가?

2. 분석적 입체주의는 우리가 실제 보는 방식을 어떻게 나타냈는가?

3. 미국에 상륙한 모던 아트의 두 가지 초기 방식은 무엇인가?

4. 미래주의 작가들에게 움직임에 대한 생각은 왜 중요한가?

시도해보기

표현주의 음악의 소리는 어떠한지 찾아보자. 그중 가장 중요한 작곡가인 아르놀트 쇤베르크 또는 알반 베르크의 음반을 들어보자.

핵심용어

미래주의(Futurism) 1909년 이탈리아에서 비롯된 그룹 운동으로 자연적이고 기계적인 움직임과 속도 모두를 찬양

야수주의(Fauvism) 20세기 초 파리에서 소개된 미술 양식으로서 밝고 대비되는 색과 단순화된 형태가 특징

입체주의(Cubism) 1907년에 시작되어 피카소와 브라크에 의해 파리에서 발달한 미술 양식

콜라주(collage) 평면에 신문, 사진, 섬유 등 다양한 재료를 붙여 만든 작품

표현주의(Expressionism) 19세기 후반과 20세기 초 유럽에서 비롯된 개인과 집단 양식으로 나타나서, 대담한 수법과 왜곡되고 상징적이거나 만들어낸 색의 자유로운 사용이 특징

23

양차 세계대전 사이

1914년 국가 간의 긴장에 대한 원대하고 애국적인 해법을 향한 열의는 많은 나라의 국민들을 제1차 세계대전이라는 강력하고 장기적인 갈등 상황, 즉 대부분의 유럽 국가에 더하여 결국 미국까지 가담하게 된 전쟁으로 이끌었다. 그러나 그것은 당시 사람들이 예상했던 것보다 훨씬 더 파괴적인 결과를 가져왔다. 천만 명이 넘는 사람들이 사망했고 그 2배의 인원이 부상을 입었다. 역사상 최초의 기계화된 대량 학살을 경험함으로써 새로운 세대의 희망은 송두리째 사라졌다.

정치·문화적 지형도의 영구한 변화를 야기한 그 전쟁은 러시아 혁명의 무대를 마련했고, 이후 독일 나치당과 이탈리아 파시스트가 교묘히 활용하게 될 불만의 씨앗 또한 낳았다. 각국의 정부는 사람과 물자를 이동시키고 경제적 삶을 지도하며, 또 대중의 표현을 검열하거나 정보를 통제함으로써 사람들이 생각하는 방식을 조작하기 위한 새로운 권력의 형태를 취했다. 이에 대한 반대는 곧 비애국적 태도로 받아들여져 비난의 대상이 되었다.

양차 세계대전 사이에 많은 예술가들은 자신의 창작을 보다 나은 세계를 향한 희망에 의식적으로 연결시켰다. 그중 일부는 분노의 표출을 통해 현재 상황을 고발함으로써 그러한 희망을 표현했고, 여타 다른 예술가들은 유토피아적인 이상을 제안하기도 했다. 이처럼 사회의 개선을 위한 도구로서 예술을 활용하는 경향은 이 시대를 나타내는 분명한 표식이라 할 수 있다. 이 시대적 표식으로서 또 하나 언급할 수 있는 것은 모더니즘적 혁신들이 비유럽권으로 확산됐다는 사실이며 이는 여러 장소에서 발생한 근현대 양식의 변주를 통해 이루어졌다.

다다

다다는 제1차 세계대전의 공포에 대한 저항으로서 시작됐다. 취리히에서 이 운동을 시작한 예술가와 작가는 그들의 슬로건으로 **다다**(Dada)라는 모호한 단어를 선택했는데, 몇 가지 설에 의하면 그들은 무작위로 사전에 칼을 찔러 넣은 뒤 펼쳐서 나온 단어들로 그 이름을 만들었다고 한다. 두 음절로 된 이 단어는 양식상의 공통 분모를 보여준다기보다 반항적 태도의 정수를 표현하는 데 훨씬 더 적합했다고 할 수 있다. 이러한 다다이스트들이 보기에 전쟁의 파괴적 불합리함이란 그들이 전복시키고자 하는 전통적 가치에서 기

23.1 마르셀 뒤샹, 〈L.H.O.O.Q〉, 1919. 레오나르도의 〈모나리자〉 복제 이미지 위에 연필. $7^3/_4'' \times 4^3/_4''$.

Philadelphia Museum of Art, Pennsylvania. Louise and Walter Arensberg Collection, 1950. © Succession Marcel Duchamp/ADAGP, Paris/Artists Rights Society (ARS), New York 2013.

인한 것이었다. 마르셀 얀코는 다음과 같이 이야기 한 바 있다.

> 다다는 예술가들의 학교가 아니었다. 그보다는 가치, 일상의 틀, 그리고 사변의 퇴조를 알리는 일종의 신호, 또는 예술에 대한 새롭고 보편적인 의식을 세울 창조적 기반을 위하여 모든 예술형식을 대신해 필사적으로 항의하는 것에 가까웠다.[1]

한편 프랑스 예술가이자 시인인 장 아르프는 다음과 같이 이야기했다.

> 멀리서 우레와 같은 총탄 소리가 들려오더라도 우리는 모든 우리의 가치를 위해 노래하고 그리고 붙이며 또 작곡했다. 우리는 시대의 광기로부터 인류를 치유할 예술

다다이스트들에게 전쟁의 광기란 유럽 문화가 이미 방향을 상실했음을 입증해주는 것이었다. 따라서 다다이스트들은 새로운 시작을 위해 대부분의 도덕적 · 사회적 · 정치적 · 미적 가치를 거부했다. 그들은 이른바 합리적 행동이라고 하는 것이 오로지 혼란과 파괴만을 초래해 왔던 세계 속에서 어떤 질서와 의미를 찾고자 하는 건 무가치하다고 생각했다. 이러한 그들은 서구 세계의 사회적 · 정치적 상황이 불합리함을 보여줌으로써 관람자가 충격에 빠질 것을 의도했다.

다다이스트들의 이의 제기는 종종 놀이와 무의식적 행동을 통해 나타났다. 그들의 문학, 예술, 그리고 무대 이벤트를 이끌었던 것은 계획된 것이 아닌 우연이었고, 시인들은 임의대로 단어들을 내뱉었다. 그 속에서 예술가들은 다양한 요소가 기발하고 비이성적인 일련의 결합물이 되는 과정에 가담했던 것이다.

마르셀 뒤샹은 가장 급진적인 다다이스트인 동시에 아마도 20세기를 통틀어 가장 급진적인 예술가였을 것이다. 그는 대량 생산된 사물을 **레디메이드**(readymade)란 이름과 함께 예술작품으로서 제시하는 대담함을 가진 작가였다. 예를 들어 그는 눈을 치우는 삽에 서명을 하고, 그것에 〈부러진 팔에 앞서〉라는 제목을 붙인 적이 있다. 그는 또한 1917년 소변기에 다른 사람의 이름을 서명한 후 〈샘〉이라는 제목을 붙였다.

뒤샹은 미의 전통적 표준에 대해 의도적으로 모욕을 가하는 차원에서 레오나르도 다 빈치의 작품인 〈모나리자〉의 복제품을 구입한 뒤에, 그녀의 얼굴에 콧수염과 턱수염을 그려 넣어 자신의 이름을 서명하고 〈L.H.O.O.Q〉(도판 23.1)라는 제목을 붙였다. 이 제목은 일종의 통속적인 말장난으로서, 그 단어를 프랑스어로 크고 빠르게 읽을 수 있는 사람이라면 누구나 이해할 수 있다. 이 제목의 의미를 거칠게나마 번역하면, "그녀는 엉덩이가 달아올랐다." 정도일 것이다. 매우 귀중한 회화를 대상으로 상당히 불경한 언행을 보여줌으로써 뒤샹은 사람들이 별다른 의심 없이 받아들이는 지배적인 가치들로부터 깨어나도록 한 것이다.

미국 예술가이자 뒤샹의 친구인 만 레이는 미국의 다다를 이끈 인물이었다. 다다이스트로서 그의 작품 세계를 이루고 있는 것들로는 회화, 사진, 그리고 사물들의 집합을

418 제4부 근현대의 예술

23.2 만 레이, 〈선물〉, 1958년경. 1921년 원작의 복제품. 다리미 바닥에 13개의 압정 접착. $6\frac{1}{8}'' \times 3\frac{5}{8}'' \times 4\frac{1}{2}''$.

Museum of Modern Art (MoMA) James Thrall Soby Fund. 1966. ⓒ 2013. Digital image, The Museum of Modern Art, New York/ Scala, Florence. ⓒ 2013 Man Ray Trust/Artists Rights Society (ARS), NY/ADAGP, Paris.

23.3 한나 회히, 〈수백만장자〉, 1923. 포토몽타주. $14'' \times 12''$.
ⓒ 2013 Artists Rights Society (ARS), New York/VG Bild-Kunst, Bonn.

들 수 있다. 1921년 그는 생활용품점을 방문하여 다리미, 압정 한 박스, 그리고 접착제를 구입했는데, 다리미의 표면에 압정을 붙여 만든 아상블라주에 〈선물〉(도판 23.2)이라는 제목을 붙여 결과적으로 쓸모없고 위험한 사물을 창조해냈다.

다다이스트들은 입체주의의 콜라주를 **포토몽타주**(photo-montage) 개념으로 확장시켰다. 이 포토몽타주에서 볼 수 있는 여러 사진의 파편은 의미심장한 방식으로 결합된다. 한나 회히의 작품 〈수백만장자〉(도판 23.3)에 나타난 산업 시대의 인물은 자신이 생산해 왔던 사물들 가운데 분열된 거인과 같은 형상으로 서 있다. 그녀는 이러한 작품을 제작함으로써 독창성이 결핍되었다고 비난받았는데, 그것은 그

녀가 기존에 존재하던 사물들을 단순히 결합했기 때문이었다. 그러나 오늘날 우리가 아는 바에 따라 그녀의 작업이 얼마나 독창적인지를 이해할 수 있다.

몇몇 다다이스트들은 예술의 죽음을 주장했다. 이는 곧 스스로를 파괴하는 세계 속에서 아름다움을 창조하고자 하는 어떤 노력도 쓸모없다는 것을 의미한 것이다. 그들은 종종 반미학적이기를 의도했지만 아이러니하게도 후대에 영향을 미치는 새로운 미학을 창조하는 결과를 낳았다.

초현실주의

1920년대 중반, 일군의 작가와 화가들이 유럽 문화의 경향에 저항하기 위해 모였다. 그들은 과학, 합리성, 그리고 진보를 강조하는 근대 사회가 유럽인의 의식에 불균형을 가져온다고 생각했다. 이에 대응하여 그들은 무의식, 꿈, 판타지, 그리고 환상의 중요성을 선언했다. 그들은 다다이즘의 비합리성에 영향을 받았으며, 또한 지그문트 프로이트의 새로운 철학에 상당 부분 의지했다.

초현실주의(Surrealism)라는 새로운 운동은 화가이자 시인이었던 앙드레 브르통의 첫 선언문 출판과 더불어 1924년 파리에서 공식적으로 시작됐다. 그는 초현실주의의 목적을 다음과 같이 규정했다.

> 그것은 서로 모순적으로 보이는 꿈과 현실을 하나의 새로운 절대적 현실, 이를테면 초현실적인 것으로 만들고자 하는 미래의 계획이다.[3]

23.4 막스 에른스트, 〈무리〉, 1927. 캔버스에 유화. $44\frac{7}{8}'' \times 57\frac{1}{2}''$.
Stedelijk Museum, Amsterdam.

과거 다다이스트였고 일찍이 이러한 움직임에 가담했던 막스 에른스트는 여전히 참전 경험에서 기인한 악몽에 시달리고 있었다. 그랬던 그는 보다 자유로운 방식으로 판타지에 영합해 유희하고자 했는데, 캔버스 천을 아스팔트 도로와 같은 질감의 표면 위에 놓고 연필과 크레용으로 그 캔버스 천을 문질렀다. 그는 이 과정에서 생성된 문양을 토대로 자신의 회화를 풍부하게 만들 수 있었다. 이러한 기법은 '문지르기'를 의미하는 프랑스어인 **프로타주**(frottage)라 불린다. 1927년 작 〈무리〉(도판 23.4)에서 우리가 보는 것은 그림자로 처리된 괴물 형상의 무리

23.5 살바도르 달리, 〈기억의 영속〉, 1931. 캔버스에 유화. 9¹⁄₂″×13″. Museum of Modern Art (MoMA) Given Anonymously. Acc. n.: 162.1934. Digital image, The Museum of Modern Art, New York/Scala, Florence. © Salvador Dalí, Fundació Gala-Salvador Dalí, Artists Rights Society (ARS), New York 2013.

가 뒤엉킨 격렬한 장면으로, 아마도 에른스트가 제1차 세계 대전 당시 경험했던 전투가 이 작품에 드러나는 혼돈에 큰 영향을 미쳤을 것이다.

스페인 출신의 예술가 살바도르 달리는 보다 직접적으로 자신의 악몽을 다루었다. 그는 영화감독인 루이스 부뉴엘과 협업하여 극도로 비논리적인 영화, 〈안달루시아의 개〉(도판 10.6 참조)를 제작했고, 회화의 경우 자신의 악몽을 전통적인 화법에 기초하되 매우 환상적인 양식으로 재창조한 바 있다. 〈기억의 영속〉(도판 23.5)은 이상하고 기괴한 꿈을 연상시키는데, 여기서 기계적 시간은 무한히 펼쳐지는 공간의 황폐한 풍경 속에서 무의미하게 흐른다. 뒤틀린 머리와도 같은 전면의 이미지는 사라진 인간성의 마지막 잔여물

일지도 모른다. 그리고 달리는 그것을 자화상이라 부른 것이다.

달리의 깊은 환영 공간과 재현 기법은 불가능한 것이 실재하는 것으로 나타나는 생생한 꿈 이미지를 만들어낸다. 재현적 초현실주의라 불렸던 이러한 접근 방식은 서로 무관한 사물들의 기발한 병치로 일상 세계를 넘어서는 초현실적 환상을 창조해냈다. 반면 호안 미로의 **추상적 초현실주의**(Abstract Surrealism)는 감상자의 상상력을 자극하는 암시적

23.6 호안 미로, 〈새—잠자리의 연이은 출현이라는 나쁜 소식의 전조에 사로잡힌 여성〉, 1938. 캔버스에 유화. 31¹⁄₂″×124″.
Toledo Museum of Art. Purchased with funds from the Libbey Endowment, Gift of Edward Drummond Libbey. 1986.25.
© Successió Miró/Artists Rights Society (ARS), New York/ADAGP, Paris 2013.

요소를 전달하고, 이야기보다는 색과 형상을 강조한다.

　미로를 포함한 초현실주의자들은 무의식을 탐구하기 위해 종종 **자동기술법**(automatism)이라 불리는 자동적인 과정을 사용했는데, 여기서의 핵심은 바로 우연이라는 요소였다. 그들은 우연한 사건을 이끌어내기 위해 무언가를 휘갈겨 쓰거나 낙서했으며, 물감을 흘리는 방법을 택하기도 했다. 초현실주의자들은 무의식적이고 '자동적인' 방법들을 채택하고 예술 창작에 있어서의 합리적인 계획을 폐기함으로써 의식을 확장하고자 했다.

　무언가를 환기시키는 미로의 회화는 때때로 상상의 생물을 묘사한다. 그는 캔버스에 낙서함으로써 그러한 형상을 만들어내고 이어서 그 결과물을 분석함으로써 형상들을 명확하게 나타낸다. 〈새-잠자리의 연이은 출현이라는 나쁜 소식의 전조에 사로잡힌 여성〉(도판 23.6)에서 나타나는 과감하며 유기적인 형태들은 그의 주요 작품에서 나타나는 전형적인 모티프이다. 그러나 난폭하고 고통스러워 보이는 형태는 미로의 작업에서 흔치 않은 것으로서 당시 세태에 대한 그의 반응을 반영한다. 미로는 이 회화가 제2차 세계대전의 전조가 된 뮌헨 협정이 있었던 시기에 완성되었음을 강조한 바 있다. 이 회화에서 나타나는 그와 같은 두려움에도 불구하고, 그 이면에는 미로 특유의 유희적인 낙관론이 명백히 깔려 있는데 그는 아이들의 예술을 매우 좋아

23.7　르네 마그리트, 〈연인〉, 1928. 캔버스에 유화. 21$\frac{3}{8}$″ × 28$\frac{7}{8}$″.

했고 실제로 아이처럼 그리고자 했었다.

벨기에 초현실주의자인 르네 마그리트는 사실주의에 기초한 비논리적인 형태를 이용했다. 그의 회화는 외형상 달리와 유사한 모습을 보여주지만 내용 면에서는 서로 달랐다. 마그리트의 회화들은 마음을 불편하게 하는 미스터리와 유머 속으로 관람자를 끌어들인다. 〈연인〉(도판 23.7)은 불가능한 키스를 나누는 연인을 묘사하고 있다. 만약 우리 자신이 그 장면의 주체라고 상상해본다면, 우리는 초현실주의자들이 불러일으키고자 하는 심적 동요를 느끼게 될

23.8 카시미르 말레비치, 〈절대주의 구성: 날아가는 비행기〉, 1915. 캔버스에 유화. 22$\frac{7}{8}$″ × 19″.

The Museum of Modern Art (MoMA) Purchase. Acquisition Confirmed in 1999 by agreement with the Estate of Kazimir Malevich and made possible with funds from the Mrs. John Hay Whitney Bequest (by exchange). 248.1935. Digital image, The Museum of Modern Art, New York/Scala, Florence.

23.9 페르낭 레제, 〈도시〉, 1919. 캔버스에 유화. 91″×177$\frac{1}{2}$″.

Philadelphia Museum of Art. Gallatin Collection, 1952-61-58. Photo the Philadelphia Museum of Art/Art Resource/Scala, Florence. ⓒ 2013 Artists Rights Society (ARS), New York/ADAGP, Paris.

것이다. 아마도 그의 작품 중 가장 유명한 것은 〈이미지의 배반〉(도판 1.11 참조)일 것이다.

입체주의에 대한 부연

입체주의는 현전과 부재, 재현과 추상, 형상과 배경 사이의 많은 불확실성을 가능한 것으로서 나타내 보인다. 입체주의는 세계를 안정적이고 예측 가능한 것으로 제시하는 것이 아니라 지속적으로 변화하고 진화하는 것으로 제시하는 것이다. 한 미술사가는, "입체주의자들은 주제를 평가절하함으로써, 혹은 단순하고 개인적인 테마들을 기념함으로써, 그리고 부피와 빈 공간이 생략될 수 있도록 함으로써 모던한 삶의 흐름과 역설, 그리고 그 가치들 간의 연관성을 유효한 것으로 만들어냈다."[4]라고 논평하였다. 그러므로 입체주의는 모던한 삶의 중요한 특성을 드러낸다고 할 수 있다.

이 입체주의를 완전한 추상으로 전개시킨 것이 바로 러시아 예술가들이었다. 대표적인 인물로는 절대주의라는 자신만의 양식을 발전시킨 카시미르 말레비치를 꼽을 수 있다. 그의 회화 〈절대주의 구성: 날아가는 비행기〉(도판 23.8)는 제목에서부터 그가 미래주의와 가까운 관계임을 보여주는데, 이 회화는 빠른 속도로 날아가는 현대 비행기를 주제로 삼고 있기 때문이다. 그러나 말레비치는 입체주의의 회화적 언어를 최대한 단순화시켰으며, 이에 따라 우리는 순수한 배경 위로 평면적이고 불규칙적인 직사각형들이 연속적으로 나타나는 화면을 마주하게 된다.

말레비치는 작업의 주제가 뭐든지 간에 회화 내의 형태와 색채는 늘 상호작용한다고 믿었다. 그의 생각에 이상적으로는 예술에 있어서 주제란 불필요한 것이었다. 바로 이러한 이유 때문에 말레비치

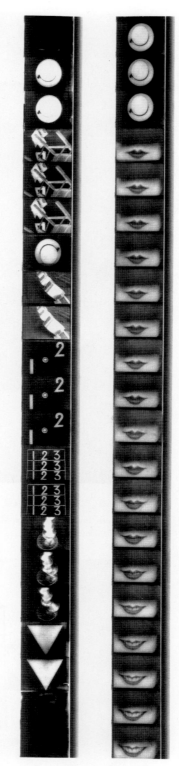

23.10 페르낭 레제, 〈기계적 발레〉, 1924. 영화.

© 2013 Artists Rights Society (ARS), New York/ADAGP, Paris.

는 자신의 작업을 절대주의라 이름 붙였던 것이며, 이는 재현이나 서사 너머 형태와 색채의 우월함에 주목하고자 한 것이었다. 그는 자신의 이러한 관점을 같은 러시아 출신의 지인이었던 바실리 칸딘스키와 공유했다. 하지만 칸딘스키(독일에서 작업했던)가 대담하고 표현적으로 그렸던 것과 달리(도판 22.7 참조), 말레비치는 지속적으로 단순화된 형태를 추구했고 결과적으로 보다 급진적인 화가가 되었다.

페르낭 레제는 자신의 대형 회화 〈도시〉(도판 23.9)에서 들쭉날쭉한 형태들을 서로 충돌시키는 한편, 입체주의의 초상이나 정물이 연상되는 구성 속에서 공간을 붕괴시킨다. 그의 회화 속 형태들은 기계적으로 제작된 둥근 관 모양으로 보이며, 이는 작품의 주제인 도시의 부산함과 조화를 이루고 있다.

곧이어서 레제는 〈기계적 발레〉(도판 23.10)를 제작하면서 입체주의 구성 방식을 영화에 적용시켰다. 〈기계적 발레〉는 17분짜리 영화적 콜라주로서 흔들리는 추, 웃고 있는 여인, 그리고 변화하는 기하학적 형상이 기계장치와 교차하며 나타나는 장면을 보여준다. 때때로 이러한 형태는 만화경과 더불어 왜곡되는데, 이는 그러한 형태를 입체주의 정물과 같은 방식으로 분해하고 평평하게 만든다. 레제는 미국의 조지 앤타일의 음악을 영화에 적용하고자 했지만, 현실적인 이유 때문에 그럴 수 없었다. 앤타일은 17개의 자동 피아노, 타악기, 경적 사이렌에 맞춰 잊지 못할 만큼 정신없이 떠들썩한 음악을 작곡했는데, 그것은 영화보다 2배로 길어서 서로 동기화될 수 없었던 것이다. 분명한 논리를 따르지 않는 이러한 레제의 영화는, 그러나 기계와 인간이 동일한 리듬 속에 있음을 논의하는 것처럼 보인다.

새로운 사회의 건설

두 차례의 세계대전 사이에 발생한 몇몇 예술 운동은 어떻게든 세계를 발전시키고자하는 목적을 지니고 있었다. 예컨대 초현실주의는 인간의 의식을 해방시키고자 희망했고, 추상미술의 선구자들은 자신들이 창조해낸 비재현적인 언어가 유토피아 사회를 위한 이상적 기반을 제공할 것이라 느꼈다. 러시아의 구축주의는 새로운 산업 시대를 위한 새로운 시각언어를 발전시키는 데 초점을 맞추었고, 네덜란드의 데슈틸은 기본적인 도형, 특히 직사각형이나 수평과 수직으로 된 도형들을 사용해야 한다고 주장했다. 이러한 두 예술 운동은 전 유럽에 확산되었고 여러 예술형식에 영향을 미쳤다.

구축주의

구축주의(Constructivism)는 러시아에서 시작한 혁신적인 움직임으로서 말레비치의 절대주의와 다른 양식들의 영향을 부분적으로 수용했으며, 그러한 가운데 형식, 물질, 그리고 내용에 있어서 모던한 삶과 관련된 예술을 창작하고자 했다. 이 구축주의자들은 처음으로 플라스틱, 전기 도금된 금속과 같은 현대적 재료를 이용하여 비재현적인 구축물들을 만들었다.

구축주의자들은 규칙적이고 안정적인 공간에 대한 전통적인 관점을 거부한다는 점에서 입체주의자들과 유사한 태도를 보여주었는데, 그 명칭은 이들이 역동적 성질을 제공하고 동적 요소를 지니는 평면 및 선형적 형식의 구축을 선호하는 데서 비롯되었다.

류보프 포포바는 자신이 〈회화적으로 건축적인〉(도판 23.11)이라 부른 비재현적 작

23.11 류보프 포포바, 〈회화적으로 건축적인〉, 1917. 삼베 위에 유화. $27^3/_4'' \times 27^3/_4''$. Museo Thyssen-Bornemisza, Madrid. Inv. 716 (1977.52). Photo Museo Thyssen-Bornemisza/Scala, Florence.

23.12 알렉산더 로드첸코, 〈노동자 클럽의 광경〉, 1925. 파리 근대 장식과 산업예술 박람회 전시의 재구성. © Estate of Alexander Rodchenko/Rao, Moscow/VAGA, New York.

품에서 다양한 효과를 개척했다. 이러한 그녀의 작품에서는 입체주의로부터 온 얇은 공간 속에 서로 교차하는 평면을 보게 된다. 그녀의 초기 입체주의 작업인 〈피아니스트〉(도판 4.15 참조)와 비교해보면 그러한 작업은 기능을 알 수 없는 기계장치처럼 보이면서도, 실상 형태와 색 외에 그려진 것은 아무것도 없는 것이다. 포포바는 노동자학교에서의 강의와 회화를 결합하여 1921년 제1차 구축주의 그룹이 창립되는 것을 도왔다.

그녀의 구축주의 동료 중 한 사람이 바로 당대 가장 혁신적인 멀티미디어 예술가로 꼽히는 알렉산더 로드첸코였다. 그는 구축주의 양식에 따라 제도용 컴퍼스와 자를 이용해 작업하는 화가로서 시작했다. 그러나 이내 보다 실용적인 예술을 위해 회화를 포기했다. 그는 대중적 포스터를 디자인했고 가구, 사진, 그리고 무대 세트 작업에 관여했다. 또한 그는 새로운 소비에트 정신을 위한 일종의 훈련장으로서 노동자 클럽(도판 23.12)을 만들었으며, 새로운 역사적 역동성 속에서 미래의 계급 없는 사회를 이끌어갈 노동자들을 교육하고자 이 설치 공간의 모든 요소를 기획했다. 그 의자, 선반, 그리고 책상들은 모두 단순하고 대량 생산된 것으로 이루어졌으며 똑바로 앉기 쉽게 디자인되어 있다.

데슈틸

네덜란드의 한 예술가 그룹은 **데슈틸**(De Stijl, The Style)이라고 하는 운동을 형성함으로써 입체주의를 유토피아적 고찰로 전개시켰다. 이 그룹은 화가인 피에트 몬드리안의 주도로 2차원과 3차원 예술형식을 모두 포함하는 그룹 양식으로서 비재현적인 기하학적 요소를 채택하기 시작했다. 그러한 그들의 목적은 조화로운 세계의 창조였다. 추상예술의 새로운 언어를 사용하면서 그들은 회화, 건축, 가구, 그리고 그래픽 디자인에 있어 창의적인 기반을 세웠다.

예술가로서 몬드리안의 진화는 데슈틸의 기원 및 그 요체를 보여준다. 그는 화화를 실제 사물에 대한 묘사와 개인적 감정의 표현 둘 다로부터 완전히 자유롭게 하기 위해 단순한 시각적 요소, 그리고 그들 사이의 관계가 지닌 표현적 잠재력에 기초한 단순하고 엄격한 양식을 발전시켰다. 그는 새로운 기술 시대에 맞는 조화로움의 표준을 설정하는 데 적합하다고 할 수 있는 시적인 생명력을 제공할 새로운 미학을 창조해냈던 것이다.

1917~1944년 그가 죽을 때까지 몬드리안은 세계의 보편

23.13 피에트 몬드리안, 〈노랑, 검정, 파랑, 빨강, 회색의 타블로 2〉, 1922. 캔버스에 유화. 21$\frac{7}{8}$″×21$\frac{1}{8}$″.
Solomon R. Guggenheim Museum, New York 51.1309.
© 2013 Mondrian/Holtzman Trust c/o HCR International USA.

적인 질서를 반영하는 예술을 이끄는 대표자였다. 그에게 있어 보편적 성질을 가진 요소들이란 직선, 삼원색, 그리고 직사각형이었다. 〈타블로 2〉(도판 23.13)는 그의 비재현적 작품에 대한 전형적 예가 된다. 몬드리안은 자신의 작품에서 나타나는 리듬과 형태가 자연에서 발견되는 것과 유사하기를 희망했는데, 그것은 몬드리안이 이성적이고 정돈된 것으로 간주하는 것들이기도 하다.

국제 양식 건축

새로운 시각언어에 대한 연구는 회화뿐 아니라 건축의 영역에서도 이루어졌다. 구축주의자들, 데슈틸 예술가들, 그리고 일찍이 미국 건축가 프랭크 로이드 라이트에 의해 발전되어 온 형식에 관한 사유는 강철, 판유리, 그리고 철근 강화 콘크리트 등 현대적 재료의 구조적 가능성에 의해 촉진된 건축을 통해 보다 진전되었다.

1918년 즈음 독일, 프랑스, 네덜란드에서 새로운 건축 양식이 동시에 나타났고, 이는 곧 국제 양식으로 자리 잡았는데, 그것은 철골, 장막벽 구조 공법으로 인해 단순한 직선

면으로 된 구조를 건설할 수 있게 한 것이었다. 골조에 의해 외벽이 무게를 지탱하는 것으로부터 자유로워졌고, 결과적으로 실내에 풍부한 빛과 유연한 공간을 구현할 수 있게 되었다. 비대칭적인 디자인은 많은 국제 양식 건물에서 비어 있는 공간과 꽉 찬 공간의 역동적인 균형을 만들어냈다. 국제 양식 내에서 작업한 건축가들은 주택들을 주변의 자연환경과 조화시켰던 프랭크 로이드 라이트와 달리 인공적인 주택과 자연환경 사이의 시각적 대조를 의도적으로 연출했다.

네덜란드 건축가인 게리트 리트벨트는 데 슈틸을 3차원 공간 속에서 전개시킨 것이라 할 수 있다. 그가 설계한 위트레흐트의 〈슈뢰더 하우스〉(도판 23.14)는 국제 양식의 초창기 걸작이라고 할 수 있는데, 여기서 나타나는 평면, 공간, 원색의 상호작용 디자인은 몬드리안의 회화와 밀접하게 연결되어 있다.

23.14 게리트 리트벨트, 〈슈뢰더 하우스〉, 1924.

Image ⓒ Collection Centraal Museum, Utrecht. ⓒ 2013 Artists Rights Society (ARS), New York/ c/o Pictoright Amsterdam.

〈바우하우스〉를 위해 발터 그로피우스가 디자인한 국제 양식의 건물(도판 14.20 참조)은 데슈틸과 구축주의의 개념을 선명하게 반영한다. 오늘날 몬드리안과 〈바우하우스〉의 영향과 더불어 시작된 일종의 검소한 양식은 건축에서뿐 아니라 책, 인테리어, 의복, 가구, 일상 속 다양한 물품에서도 찾아볼 수 있다.

건축가이자 디자이너인 루트비히 미스 반 데어 로에는 〈바우하우스〉와 국제 양식에 관련된 가장 영향력 있는 인물 가운데 한 사람이었다. 그는 1929년 바르셀로나 세계 박람회에서 대리석, 유리, 그리고 강철을 이용해 〈독일 파빌리온〉(도판 23.15)을 디자인했다. 이 독일관은 〈슈뢰더 하우스〉처럼 데슈틸 회화와 유사한 추상적 구성을 따르고 있는데, 미스 반 데어 로에는 관람객이 '갇혀 있는' 기분이 들지 않도록 유동적인 공간을 디자인했다. 〈독일 파빌리온〉에 부속된 직사각형 인공 연못은 물 표면에서 착안한 디자인을 반영한 것이다. 그는 1938년에 미국으로 이주했고, 제2차 세계대전 이후 그의 개념과 작업은 그곳의 고층 건물 발달에 실질적인 영향을 미쳤다.

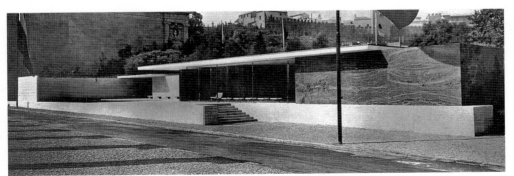

23.15 루트비히 미스 반 데어 로에, 〈독일 파빌리온〉, 1929.

International Exposition, Barcelona, Guggenheim. ⓒ 2013 Artists Rights Society (ARS), New York/VG Bild-Kunst, Bonn.

정치적 표현

양차 세계대전 사이 많은 예술가는 정치적 삶에 관한 예술에 주목했으며 파시즘과 독재에 대한 저항이 지배적인 주제로서 다뤄졌다.

스페인 태생의 파블로 피카소는 1920~1930년대에 걸쳐 혁신적인 드로잉, 회화, 판화, 포스터, 그리고 조각들을 지속적으로 제작했다. 그는 1937년 스페인 내전이 진행되는 동안 쇠락한 스페인 민주정부로부터 파리 만국박람회를 위한 벽화제작을 의뢰받았다. 그해 4월 26일 그는 무방비 상태였던 바스크 지방의 게르니카 마을에 행해진 '실험적' 대규모 폭격에 큰 충격을 받았다. 이는 권력을 잡고자 했던 프랑코 장군이 히틀러의 군사력 과시용 민간 공격에 자신의 폭격기를 사용하도록 허락한 것이었다. 도시 중심으로부터 15블록을 편평하게 쓸어버린 폭격은 전쟁 역사상 최초의 집중 폭격 사례였다. 수백 명이 사망했고, 그보다 많은 수가 독일 전투기의 기관총에 의해 사살당하면서 그들은 도시를 떠나 주변 지역으로 흩어졌다.

피카소는 자신의 고향 사람들에 대한 잔혹한 학살에 충격을 받고 벽화 크기의 회화인 〈게르니카〉(도판 23.16)를 그렸다. 이 작품은 비록 특수한 사건에서 비롯된 것이지만 모든 전쟁의 야만성을 겨냥한 저항의 진술이라 할 수 있는 것이다.

25피트가 넘는 큰 캔버스 위를 뒤덮고 있는 〈게르니카〉는 컬러 인쇄 이전의 신문처럼 음침한 검정, 흰색, 그리고 회색으로 그려졌다. 보다 작은 형태들을 내포하고 있는 커다란 삼각형은 통합된 구성을 이루고, 이는 혼돈의 파괴 장면 전체를 담아낸다. 〈게르니카〉는 입체주의가 보여준 형태에 대한 지적인 재구성을 표현주의나 추상적 초현실주의의 초기 형태에서 나타나는 강렬한 감정과 결합시킨다. 꿈 상징의 맥락에서 말은 흔히 꿈꾸는 이의 창의성을 표상한다. 여기서 말은 창에 찔려 고통 속에서 죽어가고 있으며, 그 발밑에는 한 군인이 조각난 채로 누워 있다. 그리고 그 군인의 부러진 칼 옆에 보이는 희미한 꽃은 희망을 제시한다. 위쪽으로는 손에 석유램프를 든 여인이 열린 창밖으로 모습을 드러낸다. 구식 램프 부근과 말 머리 위로는 가운데에 전구가 달린 눈 모양의 형상이 있는데, 톱니 모양의 빛은 아래쪽 가장자리에서부터 퍼져나간다. 신의 눈을 재현하는 눈은 때때로 중세 교회의 천장에 그려지곤 했다. 이처럼 과거의 조명과 새로운 조명의 병치는 계몽과 관련된 상징이라 할 수 있을 것이다.

23.16 파블로 피카소, 〈게르니카〉, 1937. 캔버스에 유화. 11′5¹/₂″×25′5¹/₄″.
Museo Nacional Centro de Arte Reina Sofia. Photograph: The Bridgeman Art Library. © 2013 Estate of Pablo Picasso/Artists Rights Society (ARS), New York.

피카소는 전쟁 기간 동안의 인터뷰에서 '회화는 집을 꾸미는 데서 끝나는 것이 아니라 적을 공격하고 방어하기 위한 일종의 전쟁 도구'[5]임을 피력했다. 불행하게도 그가 〈게르니카〉에서 비난한 공중 폭격과 같은 방식은 이후 모든 진영이 택하는 보편적인 전략으로 자리 잡게 되었다.

양차 세계대전 사이에 **사회적 리얼리즘**(social realism)이라 불리는 사회적이며 정치적인 의도를 담은 예술형식이 많은 나라에 걸쳐 일반적으로 나타나게 되었다. 이러한 양식은 다양한 형식을 취했음에도 그 대부분이 모던 아트의 급진적 혁신들로부터의 후퇴, 그리고 사회적 원인과 문제에 있어 대중과 보다 쉽게 소통하고자 하는 욕망을 포함하고 있었다. 나치 체제하의 독일과 공산주의 러시아에서 이 양식은 공식적으로 지지되는 '표준'이 되었으며, 성공적인 이력을 추구하는 작가라면 그런 양식을 무시할 수 없었다. 베라 무키나의 〈프롤레타리아와 농업에 대한 기념비〉(도판 23.17)는 러시아의 사회적 리얼리즘의 좋은 예를 제공해준다. 남성 공장 노동자와 여성 농장 노동자를 78피트 높이의 철강 재질 조각으로 묘사한 그녀의 거대한 기념비는 1937년 파리 만국박람회에서 처음으로 전시됐다. 이 작품은 소비에트의 공산주의 전망을 표현하는데, 여기서 도시와 농촌의 노동자는 그 체제를 찬양하기 위해 연출된 춤 속에서 행복한 모습으로 화합한다.

멕시코의 사회적 리얼리즘은 대중이 긴 독재를 무너뜨렸던 혁명 시기(1910~1917)의 이상을 구현한 벽화형식으로 나타났다. 1921년 멕시코 정부가 시행한 프로그램은 공공건물을 장식하기 위해 예술가들을 고용하여 멕시코의 긴 역사와 근래의 혁명 속 주체를 이야기하는 벽화를 그리도록 한 것이었다. 이탈리아 르네상스 시기의 벽화와 콜럼버스 이전 고대 멕시코 문화의 벽화에서 받은 영향을 바탕으로, 당시 멕시코 벽화 작가들은 전통적인 멕시코 유산을 찬미하고 혁명 이후의 새 정부를 선전하는 일종의 국가적 예술을 구상했다. 디에고 리베라의 프레스코화 〈농장 노예의 해방〉(도판 23.18)은 혁명에서 흔히 나타나는 사건을 다루는 좋은 사례이다. 이를테면 지주의 집이 불타는 장면을 배경으로, 혁명 군인들은 말뚝에 묶인 노동자를 풀어주며 계속된 채찍질에 상처가 난 그의 몸을 덮어준다. 이 작품은 멕시코시티 교육부 건물 벽에 그려진 대형 회화의 변형된 종류이다. 디에고 리베라와 그를 잇는 벽화 작가인 호세 클레멘테 오로스코는 미국을 방문하여 미국 미술에 영향을 주기도 했다.

1930년대 대공황 당시 미국 정부는 예술 후원을 위한 실질적인 프로그램을 지속적으로 운영했다. 공공사업진흥국(WPA)은 화가들에게 의뢰하여 공공건물에 벽화를 그리도록 했으며, 농업안정국(FSA)은 침식하는 더스트 보울과 노동에 지친 주민들을 기록하기 위해 사진가들과 영화제작자들을 고용했다. 이처럼 정부의 지원과 함께 다큐멘터리 영화제작 기법은 정점에 도달했다.

사진가 도로시아 랭은 무력하고 희망 없는 도시의 실직자들을 기록했다. 그녀의 섬세한 작품 〈샌프란시스코의 화이트 앤젤 급식소〉(도판 23.19)는 경제적으로 어려운 시기를 반영하는 강력한 이미지이다. 이러한 사진은 사람

23.17 베라 무키나, 〈프롤레타리아와 농업에 대한 기념비〉, 1937. 스테인리스. 높이 78′.
ⓒ Estate of Vera Mukhina/Rao, Moscow/VAGA, New York. Photograph: Sovfoto.

23.18 디에고 리베라, 〈농장 노예의 해방〉, 1931.
프레스코. 73″×94¼″.

Philadelphia Museum of Art. Gift of Mr. and Mrs. Herbert Cameron
Morris. 1943-46-1. Photograph: The Philadelphia Museum of Art/Art
Resource/Scala, Florence. © 2013 Banco de México Diego Rivera Frida
Kahlo Museums Trust, Mexico, D.F./Artists Rights Society (ARS), New
York.

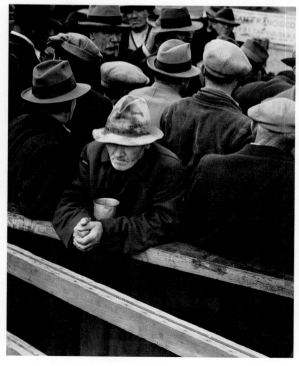

들로 하여금 현재 필요한 것에 대한 인식을 유도하는 동시
에 대공황의 여파로 고통받는 사람들에 대한 연민을 일으
킨다.

23.19 도로시아 랭, 〈샌프란시스코의 화이트 앤젤 급식소〉, 1933.
사진. 4¼″×3¼″.

The Oakland Museum of California, City of Oakland.
© The Dorothea Lange Collection. Gift of Paul S. Taylor.
A67.137.33001.1.

예술은 우리를 형성한다 : 설득

힘 투사

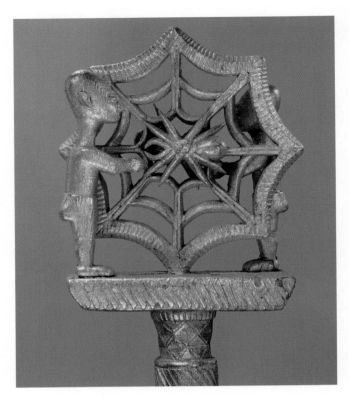

23.20 〈언어학자의 지팡이〉, 피니얼
장식 부분, 가나 아샨티,
19〜20세기. 금박, 나무, 못.
전체 높이 61⅝″.
The Metropolitan Museum of Art.
Gift of the Richard J. Faletti Family,
1986. Inv.1986.475a–c. ⓒ 2013.
Image copyright The Metropolitan
Museum of Art/Art Resource/Scala,
Florence.

설득을 위한 예술의 후원자로서
통치자와 정부는 가장 흔한 경우
에 해당한다. 호화로운 정부 건물,
공공 기념물, 그리고 인상적인 인
공물은 종종 대중의 행위와 의견
에 영향을 미치고 또 제어하는 데
사용된다. 가령 20세기 초입에 러
시아, 멕시코, 독일의 정권은 지배
권력에 대한 충성을 장려하는 예
술작품 제작을 후원했다. 또한 오

늘날의 기업과 조직은 우리로 하
여금 단지 어떤 행위를 하거나 물
건을 사도록 설득하기 위해서만이
아니라 우리에게 그들의 힘을 드
러내 보이고자 예술을 이용한다.

현재는 가나의 한 주인 서아프리
카 구왕국 아샨티 족에는 민간 전
승 문화로 깊이 뿌리 박혀 있는 설
득술 몇 가지가 있다. 아샨티 왕은
언어학자라 불리는 한 무리의 조
언자들을 거느리고 있는데, 이들은
사람들에게 왕의 명령을 이해시키
고 또 사람들로 하여금 왕과 소통
할 수 있게 하는 통로 역할을 한다.
그들은 사람들에게 왕의 말을 속담
화하여 대신 전달함으로써 그 말이
전통 문화의 심층으로부터 나온 것
처럼 보이게 한다. 외교적 임무에도
마찬가지로 간여하는 언어학자들은
가끔씩 그들의 말하기 기술이 필요
한 까다로운 협상의 자리에서 왕을
대변한다.

그 언어학자들은 집무공간을 표
시하는 지팡이들을 가지고 다니는
데, 각 지팡이의 꼭대기에 달린 **피
니얼**(finial)이라 불리는 장식에는 중
요한 문구가 새겨져 있어 설득적인
메시지를 전하고 있다. 여기 보이
는 그 장식물에는 "그 누구도 거미
의 집에 지혜를 가르치러 가지 않
는다."라는 속담이 새겨져 있다(도
판 23.20). 속담과 민간설화에 따르
면 아샨티 신화에서 아난세라는 이
름의 거미는 아샨티에게 지혜를 가
져다주었다. 따라서 그는 지혜로운
언사로서의 언어학자와 비슷한 전
설적 위상을 차지한다. 마치 거미의
지혜가 도전의 대상이 아니듯이, 언
어학자의 진술 또한 존중되어야만
하는 것이다. 여기서 우리는 거미줄
속의 거미와 그를 기다리는 듯 보
이는 2명의 수행원을 본다. 이 나무
로 된 장식에 도포된 금은 빛나는
표면을 만들어내고 있으며 이는 그

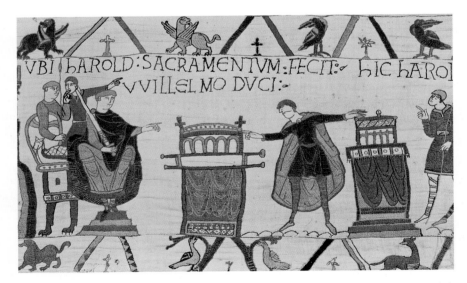

23.21 〈바이유 태피스트리〉, '해롤드가 충성을 맹세하는 장면(세부)' 노르망디, 1066〜1082년경.
높이 20″.
Musée de la Tapisserie, Bayeux, France/With special authorisation of the city of Bayeux/The Bridgeman
Art Library.

설득적 효과를 더해주는 것이다.

중세에서 가장 주목할 만한 섬유예술 중의 하나 역시 뚜렷한 설득적 기능을 갖고 있다. 〈바이유 태피스트리〉는 1066년 영국의 노르만 정복 사건을 침략자들의 관점에서 이야기와 그림으로 다시금 전하고 있다. 길이가 230피트인 그 태피스트리(정확하게 그것은 태피스트리라기보다 색 양모 자수가 놓인 아마포 조각에 가깝다)는 분리된 장면을 연속적으로 보여줌으로써 이야기를 전달한다. 그 정복의 중대한 순간들 중 하나가 여기에 삽화로 실려 있는데(도판 23.21), 프랑스의 마지막 궁전에서 영향력 있는 영국 귀족 해롤드가 노르망디 공 윌리엄에 대한 충성 선서에 맹세하는 것이다. 해롤드는 성유물이 든 2개의 캐비닛에 손을 올리고 있으며 윌리엄은 왼쪽에서 그것을 바라보고 있다.

〈바이유 태피스트리〉의 다른 부분에서는 해롤드가 영국으로 돌아와 에드워드 왕의 죽음 위에 놓인 영국 왕좌를 받아들이는 장면을 보여준다. 이러한 행위는 노르망디 공 윌리엄을 격분하게 했는데, 그는 해롤드가 자신에게 충성을 맹세했으므로 자신이 그 왕관을 차지해야 한다고 여겼을 것이다. 이 명백한 선서의 파기가 1066년 윌리엄의 침략에 대한 단초가 되었으며 해스팅 전투에서 맞는 해롤드의 죽음을 이끌었던 것으로, 이 사건 역시 그 작업에서 삽화로 그려졌다. 그 태피스트리는 노르망디의 대성당들 중 한 곳에 걸렸고, 이로써 그 침략에 대한 대중적 정당화 기능을 했다. 수 세기 후, 나폴레옹 보나파르트는 그 태피스트리의 설득적 의도를 기

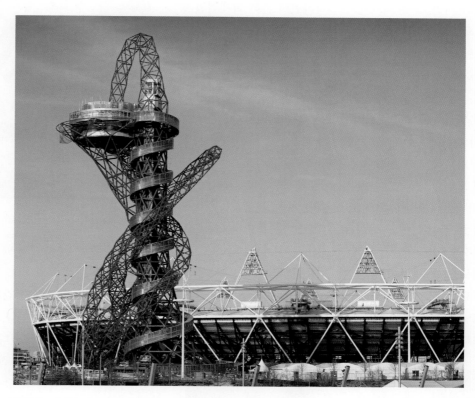

23.22 아니쉬 카푸어와 세실 발몽, 〈아르셀로미탈 궤도〉, 2012. 강철과 유리. 높이 375′.
Photo ArcelorMittal.

억해냈고 대영제국의 침략을 생각하면서 1803년 파리에 그것을 전시했다.

미켈란젤로에 의해서 시스티나 성당 천장에 그려진 것들 중에는 위와 다른 목적을 위해 만들어졌으면서 또한 설득을 의도하고 있는 몇몇 작품이 있다. 도토리와 참나무 잎은 천장 프레스코화의 많은 부분에서 나타나는데, 이 작업에서 가장 유명한 장면인 〈아담의 창조〉(도판 17.10b 참조) 속 아담의 엉덩이 바로 아래에서도 마찬가지로 발견된다. 그 작업을 의뢰한 교황 율리우스 2세는 델라 로베레 가문(가문 이름은 '참나무로부터'를 의미한다)의 일원이었으며 그 가문의 문장은 참나무였다. 미켈란젤로는 그 천장의 성서 속 많은 장면에 참나무 가지를 그려넣음으로써 그의 후원자 가문의 권력을 승격시킨 것이다.

우리들 시대에 기업은 종종 예술 작품을 구입하고 전시함으로써, 그리고 대중적 이벤트를 후원함으로써 그들의 이익을 증진시키고자 한다. 그러한 후원은 대중들로 하여금 그 기업을 자애로운 사회적 영향력으로 여기도록 설득하는 데 일조한다. 2012년 런던 올림픽을 구실로 아르셀로미탈 철강회사는 높이가 375피트에 달하고 빨간색과 회색이 순환 고리를 이루는 탑 〈아르셀로미탈 궤도〉(도판 23.22) 제작을 후원했다. 그것은 세계에서 가장 키가 큰 조각물들 사이에서도 자유의 여신상보다 더 높이 올라간 것이다. 그 철강회사는 건축 자재의 대부분을 기증했고 방문자들은 입장료를 지불함으로써 유지비를 위한 자금을 대었다. 아르셀로미탈의 최고 경영자 락시미 미탈은 그 탑이 '강철제의 다재다능함을 보여주는 진열장'으로서 의도되었다고 말한 바 있다. 그러나 그것은 또한 그 작품의 공식적인 제목 전체가 언급될 때마다 그 회사를 홍보하고 있는 것이다.

라틴 아메리카 모더니즘

라틴 아메리카의 모던 아트는 1920년대에 활발히 형성된 가운데 몇 가지 두드러진 특징을 보여주었다. 예술 운동은 화가와 시인, 또는 작곡가가 결탁하면서 흔히 학제적인 방식으로 이루어지는데, 그 단적인 예로 1922년 브라질 상파울로에서 일어난 모던 아트 주간을 들 수 있다. 여기서 예술가들은 입체주의와 추상에 영향 받은 작품들을 보여주었으며, 시인들은 그들의 선배를 비난하는 시를 읊었다. 그리고 음악가들은 브라질—아프리칸 전통을 연상시키는 새로운 작업을 연주했다. 그들 모두가 마주했던 주된 물음은 유럽 문화와 연결되는 방식에 관한 것이었으며, 그에 대해 브라질 모더니스트들은 완벽하게 논리적이고 반체제적인 답, 즉 카니발리즘을 답으로 내놓았다. 브라질 사람들은 유럽 문화를 '섭취'하여 자신들 고유의 표현을 위한 자양분으로 삼고자 했던 것이다.

타르실라 두 아마랄은 자신의 회화 〈아바포루〉(도판 23.23)에서 카니발리즘을 구현했다. 〈아바포루〉의 양식은 페르낭 레제의 입체주의와 브랑쿠시(도판 22.23 참조)의 추상조각에 대한 그녀의 연구를 보여준다. 그러나 작품의 구

23.24 술 솔라르, 〈드래곤〉, 1927. 종이에 수채화. 10″×12⅝″.
Fundación Pan Klub, Museo Xul Solar, Buenos Aires.
© Pan Klub Foundation-Xul Solar Museum.

성은 얇게 썬 레몬 조각 같은 태양과 선인장처럼 상투적인 '열대' 이미지를 담고 있다. 그렇게함으로써 그녀는 교묘하게 브라질 문화를 지지했다고 볼 수 있다. 화면 속 고독한 인물은 식인종, 혹은 브라질 토착언어로 된 제목에 따라 '먹는 사람'으로 번역된다. 당시 시인 중 한 사람은 카니발리즘 선언과 관련하여 정글과 학교라는 브라질이 지닌 이중의 유산에 대해 쓴 바 있다. 그리고 타르실라의 예술은 그 두 가지 모두를 보여준 것이다.

아르헨티나에서 화가와 시인은 모던 아트에 대한 대중의 무지에 대응하기 위해 서로 연합했다. 그들의 간행물 마르틴 피에로는 그중 가장 창의적인 예술가로 술 솔라르를 격찬했다. '술'이라 발음되는 그의 이름은 '빛'을 의미하는 라틴어를 거꾸로 한 것이다. 그는 자신의 이름을 태양광에서 착안하여 지은 예술가였던 것이다. 술 솔라르는 유럽에서 많은 시간을 보냈고, 1924년 아르헨티나로 돌아왔을 때 〈드래곤〉(도판 23.24)에서처럼 환상 세계를 바탕으로 한 수채화를 전시하기 시작했다. 이 작품에서 정교한 머리 장식을 한 (성직자로 추측되는) 인물은 15개의 국기 깃대가 꽂혀 있는 거대한 뱀을 타고 있다. 이 용의 머리는 십자가, 별, 그리고 달로 장식되어 있는데, 이는 각각 기독교, 유대교, 그리고 이슬람교의 상징물이다. 이에 따라 해당 작품은 보편적인 정신, 즉 종교와 국가들의 연합을 향한 술의 희망을 구체화

23.23 타르실라 두 아마랄, 〈아바포루〉, 1928.
캔버스에 유화. 34″×29″.
Museo de Arte Latinoamericano, Buenos Aires (Malba).
Courtesy of Guilherme Augusto Do Amaral.

시킨다. 작가인 호르헤 루이스 보르헤스는 아르헨티나 사
람이 된다는 것이 예술가들에게 서구 세계와는 별개의 독
립된 관점을 제공한다고 썼다. 술은 그러나 그 모두를 포용
하고자 하는 것처럼 보인다.

우루과이 작가인 호아킨 토레스 가르시아는 구축주의의
미대륙 버전을 발전시켰다(작가가 그랬듯이 여기서 우리
는 아메리카 전체를 가리킨다). 그의 작품 〈보편적 구축주
의〉(도판 23.25)에서 나타나는 직사각형 블록은 몬드리안
의 회화와 침략당하기 전 페루 고유의 석조 건축 둘 다를 가
리킨다. 그러한 구조 위로 그는 근대 삶과 고대 아메리카의
항아리 형태를 동시에 지시하는 상징물을 그렸다. 그리하여

23.26 프리다 칼로, 〈두 명의 프리다〉, 1939. 캔버스에 유화.
5′8 1/2″×5′8 1/2″.

그는 근대와 고대를 교차하는 문화적 종합에 초점을 맞췄
다. 몇 개의 스페인어 단어들(년도, 빛, 세계) 역시 라틴 아
메리카 특유의 작품으로서 이러한 측면을 가리키고 있다.

초현실주의자들은 멕시코 화가 프리다 칼로의 작업 원
천이 모국의 민속예술에 가까웠음에도 그것을 받아들였다.
그녀의 회화 〈두 명의 프리다〉(도판 23.26)는 자신을 각각
유럽인과 멕시코인이라는 2개의 정체성으로 분열된 인격으
로 보여준다. 두 인격이 우리를 들여다보듯이 우리는 혈관
으로 연결되어 선명하게 드러난 그들의 심장을 본다. 이는
고대 아즈텍의 인간 제물과 예술가 자신의 외과적 트라우마
를 동시에 암시하는데, 이처럼 그녀의 수많은 자화상은 격
렬한 삶을 산 예외적 인간의 내면에 대한 통찰을 제공한다.

미국 지역주의

1930년대에 정치적 변동을 동반한 대공황의 확산은 미국의
예술가들로 하여금 국가적·개인적 정체성을 탐구하도록
이끌었다. 미국 예술가들은 예술에 대한 대중의 무관심, 그

23.25 호아킨 토레스 가르시아, 〈보편적 구축주의〉, 1930.
나무에 유화. 23 1/4″×11 3/8″.

리고 미국 예술이 국내외에 있어서 그저 지역적일 뿐이라는 기분에 사로잡혀 있었다. 이처럼 상대적인 문화 고립의 정서 속에서 미국 예술가들은 지역과 미국인에 관한 주제에 주목함으로써 그들의 정체성을 찾을 수 있다는 관념에 기초하여 일종의 미국 지역주의를 전개시켰다.

에드워드 호퍼는 1906~1910년 사이 몇 차례 유럽을 답사했는데, 그럼에도 유럽의 아방가르드에 동조하기보다는 미국인들의 삶에서 나타나는 외로움을 그려냈다. 〈밤을 지새우는 사람들〉(도판 23.27)은 특정한 장소와 시간 속 인물들의 분위기 속에서 호퍼가 느낀 감응을 잘 보여준다. 그의 회화에서 출몰하는 효과는 대체로 섬세하게 연출된 구성, 그리고 빛과 그림자에 대한 강조에서 기인한다. 호퍼와 인상주의자들은 공통적으로 빛에 관심을 가졌지만, 그 목적은 서로 달랐다. 왜냐하면 호퍼는 그러한 빛을 화면 구조의 조직과 명료한 구성을 위해 택한 반면, 인상주의자들은 구조를 분해시키는 것처럼 빛을 사용했다.

지역 화가인 그랜트 우드는 1920년대 초 파리에서 예술을 공부했다. 그는 입체주의자들이나 표현주의자들의 개념을 공유하지 않았음에도 모던 아트의 경향을 파악했으며 인상주의에서 유래한 자유로운 회화를 시작했다. 몇 해간 성공적으로 활동한 이후, 우드는 자신이 태어난 곳인 미국 중서부의 전원으로 돌아와 토지와 사람, 그리고 그들의 생활방식의 독특한 특성을 기념하는 데 전념했다.

우드 개인이 보여준 뚜렷한 리얼리즘 양식은 반 아이크, 뒤러와 같은 북부 르네상스 대가들의 회화로부터 영향을 받은 것이다. 그는 또한 미국의 민속회화, 그리고 19세기 말의 부자연스러울 수밖에 없었던 장노출 초상사진이 연상되는 그림을 그렸다. 반 아이크처럼 우드는 그의 회화 속 내용을 강조하기 위해 디자인적 요소 하나하나, 주제와 관련된 모든 세부 영역을 계산했다.

잘 알려져 있는 회화인 〈아메리칸 고딕〉(도판 23.28)의 경우 지역 목수가 고딕 양식으로 지은 소박한 농가를 보았을 때 우드가 떠올린 생각을 담고 있다. 절제된 색, 나무나

23.27 에드워드 호퍼, 〈밤을 지새우는 사람들〉, 1942.
캔버스에 유화. 33 1/8″×60″.

The Art Institute of Chicago, Friends of American Art Collection. 1942.51. Photograph ⓒ The Art Institute of Chicago.

23.28 그랜트 우드, 〈아메리칸 고딕〉, 1930.
비버보드 위에 유화. 29 1/4″×24 1/2″.

Friends of American Art Collection. 1930.1934. Photograph ⓒ The Art Institute of Chicago ⓒ Figge Art Museum, Successors to the Estate of Nan Wood Graham/Licensed by VAGA, New York, NY.

사람 같은 원형 사물들의 단순화, 세부묘사가 우드의 전형적인 특징이다. 화면의 두 인물(작가의 여동생과 치과 의사)은 끝이 뾰족한 아치형 창문을 사이에 두고 나란히 배치되어 있는데, 이 장면에서 두드러지는 것은 수직선과 쌍을 이루는 요소들이다. 예를 들어 건초 갈퀴의 선은 남자의 작업복과 셔츠에서 반복된다. 위를 향해 있는 갈퀴 살은 마치 그 쌍을 이루는 것들의 견고하고 전통적인 입장과 어렵게 얻은 가치를 상징하는 듯하다. 그리하여 우드의 〈아메리칸 고딕〉은 많은 사람에게 분명하게 이야기를 전달하는 국가적 초상이 되었고, 그에 대한 수많은 반응들이 계속해서 일어나고 있다.

미국의 지역 예술을 대변하는 가장 힘 있는 인물은 미주리 주 상원의원의 아들이기도 했던 토머스 하트 벤튼이었다. 벤튼은 형식과 내용이 모두 미국적인 양식, 즉 미국적 주제에 대한 묘사에 기초하여 모두에게 쉽게 이해될 수 있는 현실적인 양식을 만들어내고자 작업했다. 그의 작업 속 인물들이 지닌 힘은 미켈란젤로의 근육질 인물들로부터 유래했다고 볼 수 있다. 하지만 벤튼은 르네상스와 근대 시기로부터 받은 영향을 모든 형태가 강한 곡선의 리듬에 의해 결정되는 고도로 개인적인 양식 속으로 변환시켰다. 얕은 공간 속에서 명암대비에 의해 두드러지는 다양한 형상 간의 밀고 당김은 벤튼이 입체주의로부터 배운 것이 무엇인지를 보여준다.

〈팰리세이드〉(도판 23.29)는 〈미국 역사 서사시〉란 제목의 회화 연작의 일부분이었다. 벤튼은 이를 통해 위대한 인물을 다루는 전통적 역사가 아닌 대지 위 평범한 사람들의 활동을 묘사하는 등 민중의 역사를 만들어내고자 했다. 여기서 인디언 원주민들은 이주민들의 생존에 필요한 옥수수 재배 지식을 나누고 있는 반면, 유럽의 침략자들은 말뚝을 박아 땅의 경계를 분할하고 있다.

아프리카계 미국인 모더니스트

철학자 알랜 로크는 1925년의 *The New Negro*라는 책에서 미

국의 아프리카계 예술가들은 '아프리카 예술의 원형'이 되는 뿌리와 다시 연결되어야 한다고 썼다. 그들은 세련된 아카데미 양식에 따라 그리거나 조각하려고 하지 않았으며, 파리에서 유행한 현대적 움직임을 탐구하지도 않았다. 그보다 그들은 자신들의 문화적 유산에 스스로 순응하고 선명히 드러나는 아프리카적 양식에 따라 스스로를 표현한다.

이 책은 예술가와 더불어 시인, 음악가, 그리고 소설가가 참여한 문화적 부흥기, 즉 할렘 르네상스를 이끈 주된 동기가 되었다. 할렘 르네상스에는 랭스턴 휴즈, 폴 로브슨, 조라 닐 허스턴을 포함한 몇몇 주요 인사들이 참여했고, 할렘과 미국 이곳저곳의 많은 예술가들이 이에 포함되었다. 시각예술가들은 이 운동의 가장 중요한 역할을 맡았는데, 그들은 책의 삽화, 실내 공간 디자인, 그리고 그들의 풍부한 삶을 기록한 사진을 남겼다.

당시 아프리카계 미국 작가들의 회화와 조각을 선보이기 위한 매체는 하몬 재단이 후원하는 연례 순회전시였다. 서전트 존슨은 그 순회전시에서 자주 수상한 예술가 중 한 사람이었다. 그는 캘리포니아의 작업실에서 〈영원한 자유〉(도판 23.30)에서처럼 채색된 나무조각들을 제작함으로써 흑인의 정체성에 대한 관점을 표현해 왔다. 여기서 자상한 여인의 모습은 보다 작은 두 인물을 보호하듯 감싸고 있으며, 모든 인물은 명백하게 아프리카인의 특성을 보여준다. 이 작품의 제목은 남부 연합의 노예제도를 종식시킨 1863년의 노예 해방 선언으로부터 따온 것이다. 존슨은 이러한 문화적 뿌리에 대한 표현을 일컬어 다음과 같이 쓴 바 있다. "나는 엄밀히 문화적으로 혼합된 도시의 흑인이 아니라 노예가 수입되던 시기 동안 이 나라에 존재했던 보다 원초적인 노예 유형에 관해 연구하면서, 니그로미술(Negro Art)을 만들고 있다."[6]

1930년대 대공황 기간 동안 공공사업진흥국(WPA)은 지역 아트센터를 백여 개의 도시마다 설립했다. 제이콥 로렌스는 할렘에 위치한 한 아트센터의 산물이라 할 수 있으며, 그곳은 그가 할렘 르네상스를 이끈 인물들을 만났던 곳이기도 하다. 1938년에 그는 41점의 회화 연작을 만들었는데, 이는 1804년 라틴 아메리카의 첫 번째 독립국인 아이티를 있게 한 혁명의 흑인 지도자, 투생 루베르튀르의 삶에 관한 것이었다. 〈투생 루베르튀르 장군이 샐린에서 영국군을 무찌르다〉(도판 23.31)는 '역동적인 입체주의'로 불리는 그의 양식을 보여주는 작품이다. 로렌스는 브라크나 피카소의 프

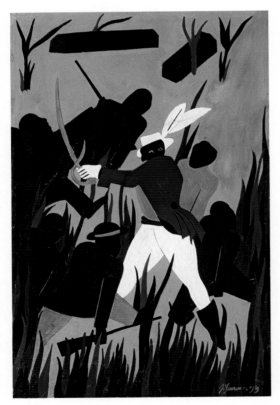

23.31 제이콥 로렌스, 〈투생 루베르튀르 장군이 샐린에서 영국군을 무찌르다〉, 1937~1938. 종이에 과슈. 19″×11″.
Aaron Douglas Collection, The Amistad Research Center, Tulane University. ⓒ 2013 The Jacob and Gwendolyn Lawrence Foundation, Seattle/Artists Rights Society (ARS), New York.

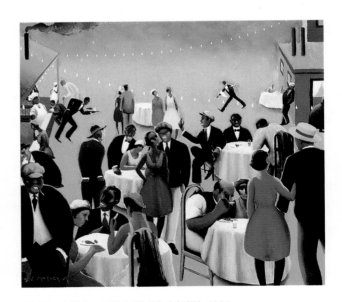

23.32 아치볼드 모틀리 주니어, 〈바비큐〉, 1934. 캔버스에 유화. 36¼″×40⅛″.
Chicago History Museum and Valerie Gerrard Browne.

랑스 입체주의를 익히지 않았지만, 아프리카 미술에 대한 자체적 연구와 재해석을 통해 자신만의 양식을 이루었다.

시카고의 아치볼드 모틀리 주니어는 아프리카계 미국 문화에 대해 현실적인 관점을 취했다. 열광적이며 움직임으로 가득차 있는 1934년 작 〈바비큐〉(도판 23.32)는 인공조명 아래에 드러나는 사람들의 시선에 대한 그의 관심을 보여준다. 모틀리는 금주령 시기 동안의 도박과 음주를 비롯하여 도시 내 흑인의 삶과 관련된 모든 측면을 묘사하는 데 뛰어난 화가였다. 그러한 주제는 과시적인 예술 후원자들의 관심을 끌지는 못했으나, 모틀리는 "나는 흑인을 내가 보고 느낀 바대로 가감 없이, 그저 솔직하게 그리고자 노력했다."[7]고 말한 바 있다.

유기적 추상

독일의 전체주의와 러시아의 공산주의 체제는 대부분의 모던 아트, 그중에서도 특히 추상미술을 억압했다. 이러한 입장에 반대하여 유럽 예술가들은 1931년 추상－창조 그룹을 결성함으로써 추상미술을 재차 선언했다. 그들의 두 번째 선언문은 '무엇이 되었든 간에 모든 억압에 대한 총체적 반대'를 주장했다. 그리하여 추상미술은 개인적이고 정치적인 자유를 대변하는 진술이 되었다. 게다가 그것은 어떠한 단일 국가와 직접적으로 연결된다고 보기 어렵기 때문에 전체주의 체제에 대한 민족주의적 열망으로부터도 물러나 있었다. 1930년대의 다양한 추상예술가들은 생명체의 형상을 닮은 유기적 형태를 택했다.

영국 조각가 바바라 헵워스는 추상－창조 그룹의 초기 멤버였다. 그녀의 조각 〈계급 속의 형식〉(도판

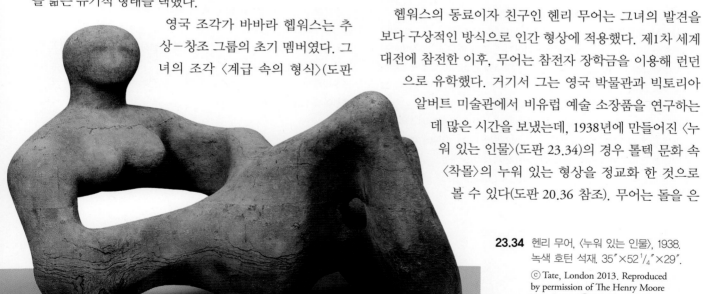

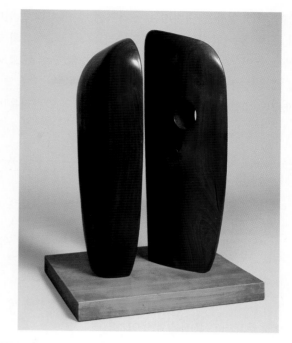

23.33 바바라 헵워스, 〈계급 속의 형식〉, 1938. 나무. 높이 42¹⁄₂″.
© Tate, London 2013. Presented by the artist 1964.
© Bowness, Hepworth Estate.

23.33)은 성장 중인 식물처럼 조각된 두 조각의 마호가니로 이뤄져 있는데, 그녀는 처음으로 조각에 빛과 공기가 통하는 구멍을 낸 작가였다. 이 작품의 배열 속에서 조금의 상상력이라도 발휘해보고자 하는 관람자라면 두 형태 사이의 대화, 혹은 어쩌면 상호 간의 보살핌과 같은 것을 마음속에 그려볼 수 있다.

헵워스의 동료이자 친구인 헨리 무어는 그녀의 발견을 보다 구상적인 방식으로 인간 형상에 적용했다. 제1차 세계대전에 참전한 이후, 무어는 참전자 장학금을 이용해 런던으로 유학했다. 거기서 그는 영국 박물관과 빅토리아 알버트 미술관에서 비유럽 예술 소장품을 연구하는 데 많은 시간을 보냈는데, 1938년에 만들어진 〈누워 있는 인물〉(도판 23.34)의 경우 톨텍 문화 속 〈착몰〉의 누워 있는 형상을 정교화 한 것으로 볼 수 있다(도판 20.36 참조). 무어는 돌을 은

23.34 헨리 무어, 〈누워 있는 인물〉, 1938. 녹색 호턴 석재. 35″×52¹⁄₄″×29″.
© Tate, London 2013. Reproduced by permission of The Henry Moore Foundation. © The Henry Moore Foundation. All Rights Reserved, DACS 2013/www.henry-moore.org.

연중에 인간 형상을 내비치는 유기적인 추상 형태로 연마했다. 또한 무어의 돌조각은 지질학적 퇴적물의 종류와 명칭(녹색 호턴 석재)을 지니고 있는데, 그것은 무어가 그 재료를 채석한 장소를 알려준다.

1939년 유럽에서 발발한 제2차 세계대전은 인간성을 다시금 파괴 직전까지 몰아갔다. 그로 인한 고통 외에 전쟁은 예술적 혁신을 둘러싼 세계의 지형도를 다시 그리게 하는 결과를 낳기도 했다. 미국으로 이주한 많은 유럽 예술가들은 바로 거기에서 현대미술 운동의 자양분이 되었던 것이다.

다시 생각해보기

1. 다다이즘은 제1차 세계대전에 어떤 표현 방식으로 대항했는가?

2. 초현실주의자들은 자신들이 인류의 이로움을 위해 작업했다는 것을 어떻게 확신했는가?

3. 브라질과 아르헨티나에서 모던 아트가 발생했을 때 그것의 두드러진 특징은 무엇인가?

4. 유기적 추상조각은 어떻게 전체주의에 대한 저항을 내포할 수 있었나?

시도해보기

소비에트 사회주의 리얼리즘 회화에 대해 공부해보자. 위스콘신대학교에 위치한 체이즌 미술관은 대사를 역임한 조셉 데이비스가 기증한 대규모 컬렉션을 소장하고 있다. 그 대부분의 작품을 온라인에서 고해상도로 볼 수 있다(http://www.chazen.wisc.edu). 이 미술 운동의 정치적이고 국가적 주제들에 관해 살펴보자.

핵심용어

구축주의(Constructivism) 1917년 소비에트 혁명 시기 러시아에서 발생한 예술 운동이다. 이 운동은 추상미술, 현대적인 재료, 디자인, 가구, 그래픽 등 실용적인 예술을 강조했다.

다다(Dada) 20세기 초 스위스에서 시작된 시각예술과 문학 운동으로서, 동시대 문화와 관습적인 예술을 조롱했다.

사회적 리얼리즘(social realism) 사회적이고 정치적 의식을 지닌 예술형식으로서 양차 세계대전이 이어지는 동안 많은 국가 사이에서 보편화되었다. 그리고 이 양식은 모던 아트의 급진적인 혁신으로부터 한걸음 물러나 있으며, 사회적 대의나 문제와 관련하여 대중들과 보다 쉽게 소통하고자하는 욕망을 지니고 있다.

레디메이드(readymade) 다다 예술가였던 마르셀 뒤샹에 의해 그 개념이 처음 발생한 것으로서, 이미 제작되어 있는 사물에 예술가가 서명을 함으로써 하나의 예술작품으로 변화시키는 대상

자동기술법(automatism) 의식적 조절이 없는 행동으로 초현실주의 작가들과 예술가들은 이를 이용하여 무의식적인 생각과 느낌이 표현되도록 했다.

초현실주의(Surrealism) 1920년대 중반에 전개된 문학과 시각예술 운동으로서, 꿈 이미지와 환상 속 무의식을 드러내는 것을 토대로 했다.

포토몽타주(photomontage) 한 사진을 구성하기 위해 여러 사진의 부분을 결합하는 과정

프로타주(frottage) 특정 질감의 표면 위에 캔버스를 덮어씌운 후 크레용이나 연필로 문지르는 기법

24 전쟁 이후의 현대미술 운동

제2차 세계대전이 끝난 뒤에 모던 아티스트들은 예술의 규범들에 대해 전면 공격을 퍼붓기 시작했다. 르네상스 이래 예술 창작을 지배했던 전통과 관습은 점차 전복되고 거부되고 무시되었다. 1945년에는 가장 혁신적인 예술가들조차도 여전히 전통적 매체를 가지고 작업하고 있었다. 그러나 그들은 30년이 지난 뒤에 사막에 기둥을 세우고, 보도 사진을 복제하며, 자신의 신체를 나무에 접착시켜 매달고, 돈을 벌기 위해 키스를 해주었다. 예술가들이 하는 것은 무엇이든 갤러리가 전시하는 것은 무엇이든 예술이 된 것이다. 그 동안의 시기는 쉴 새 없이 격렬한 창조적 시기였다.

제2차 세계대전이 끝났을 때 유럽은 물리적으로나 경제적으로나 정서적으로 폐허가 되었다. 이 전쟁은 영국인 25만 명, 프랑스인 60만 명, 독일인 500만 명, 러시아인 2,000만 명의 생명을 앗아갔다. 나치의 홀로코스트는 이 희생자들 중 600만 명에 달하는 목숨을 빼앗은 것으로 집계된다. 난민과 집을 잃은 사람들의 숫자는 4,000만 명에 이르렀다. 전쟁 중에 영국의 수상이었던 윈스턴 처칠은 전쟁이

끝난 1947년에 유럽을 '자갈더미, 시체 안치소, 악성 전염병과 증오의 번식지'[1]라고 묘사했다. 유럽의 많은 유명 예술가들은 나치의 탄압을 피해 전쟁 중에 경제적 군사적으로 강력해진 미국으로 망명했다.

뉴욕에 정착한 예술가들 중에는 몬드리안, 레제, 뒤샹, 달리, 앙드레 브르통, 한스 호프만 등이 있었다. 그들은 그곳에서도 작업을 지속하고 전시를 열었으며, 교육을 통해 새로운 개념들을 전파함으로써 미국 예술가들에게 새로운 가능성들을 제시해주었다. 모더니즘의 선두 예술가들이 미국으로 건너옴으로써 모더니즘은 더 이상 미국에서 멀리 떨어진 유럽의 현상이 아닌 것으로 바뀌었다. 멕시코의 벽화 예술가 디에고 리베라와 다비드 시케이로스 역시 1930년대에 뉴욕에서 전시를 열고 학생들을 가르쳤으며, 전통적 이젤 회화를 벗어날 수 있도록 미국의 예술가들을 장려했다.

전쟁은 발전된 세상의 의식을 미묘하지만 심오한 방식으로 변화시켰다. 나치의 대량 살상 기계는 인간의 잔혹성을 저속한 밑바닥까지 새롭게 가져다놓았고, 원자 폭탄은 인

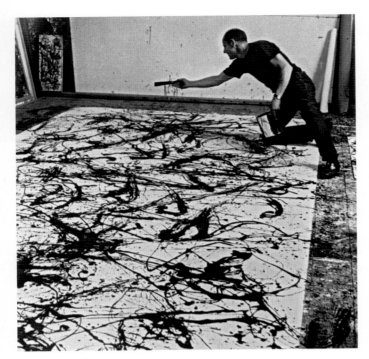

24.1 루돌프 버크하르트, 〈롱아일랜드 이스트 햄튼에서 그림 그리는 잭슨 폴록〉, 1950. 젤라틴 실버프린트.

Photograph © Rudolph Burckhardt/Sygma/Corbis.

류에게 공포스러운 새 힘을 부여했다. 이제 사람들은 수 분만에 파괴될 수 있는 세상 속에서 살게 된 것이다. 이러한 조건은 종전과 함께 유럽과 미국에서의 삶과 예술의 배경을 형성했다.

뉴욕 화파

전쟁이 끝나고 나서 첫 10년 동안 예술에서의 더 많은 혁신이 뉴욕을 중심으로 일어났으며, 뉴욕 화파라는 새로운 명칭을 탄생시켰다. 이 화파는 추상표현주의와 색면회화라는 두 가지의 운동으로 구성되어 있었다.

추상표현주의

제2차 세계대전의 공포는 예술가들이 삶과 예술의 관계에 대해 재고하도록 했다. 전쟁이 가져온 혼란은 예술가들이 재현적이고 서사적인 것들 이외의 시각적 영역을 탐색하도록 이끌었다. 그중의 한 결과가 **추상표현주의**(Abstract Expressionism)로서, 야수주의와 독일 표현주의(제22장 참조)와 함께 초현실주의의 자동기술법(제23장 참조)으로부터 계승된 표현적 경향의 정점을 이루었다.

새로운 망명 이주자들은 많은 미국 화가에게 영향을 주었고, 1930년대에 지배적이었던 사실주의 양식을 버리고 더욱 표현적이며 창의적인 방식을 실험하도록 이끌었다. 비할 데 없는 세계대전의 위기는 또한 대공황 시기의 회화가 강조했던 역사와 사회적 논평의 대중적 현안들로부터 벗어나도록 이끌기도 했다. 그 결과로 이들은 양식적으로 혁신적이면서도 개인적인 양식으로 그림을 그리기 시작했다.

추상표현주의의 선구적 혁신가였던 잭슨 폴록은 1930년대에 토머스 하트 벤튼과 멕시코 벽화 예술가였던 다비드

24.2 잭슨 폴록, 〈가을의 리듬(No. 30)〉, 1950. 캔버스에 유화. 105″×207″.

The Metropolitan Museum of Art George A. Hearn Fund, 1957. Acc.n.: 57.92. Image copyright The Metropolitan Museum of Art/Art Resource/Scala, Florence. © 2013 The Jacob and Gwendolyn Lawrence Foundation, Seattle/Artists Rights Society (ARS), New York.

24.3 윌렘 드 쿠닝, 〈여인과 자전거〉, 1952~1953. 캔버스에 유화.
$78\frac{1}{4}'' \times 50\frac{5}{8}'' \times 2''$.

Whitney Museum of American Art, New York; Purchase 55.35.
© 2013 The Willem de Kooning Foundation/Artists Rights Society (ARS), New York.

형태들의 도발적 구성에서 명백하게 드러난다. 드 쿠닝은 그의 경력을 통틀어 추상적 이미지를 강조했지만, 인물상은 여전히 그의 회화 다수에 있어서 근간을 이루고 있다. 특정 소재 없이 그림을 수년간 그린 뒤로는 여성의 형상이 매우 격렬하게 표현된 대형 회화 시리즈를 제작하기 시작했다. 격렬한 붓질로 그려진 이 캔버스들은 압도하는 존재감을 지니고 있다. 〈여인과 자전거〉(도판 24.3)에서 치아를 드러낸 미소는 거대한 가슴의 윗부분을 덮고 있는 조야한 목걸이의 형태에서 반복된다. 이 작품이 추상표현주의의 폭발적인 에너지를 갖추고 있음에도, 여성의 괴물과도 같은 이미지는 논란을 일으킨다.

노먼 루이스는 추상표현주의의 시작부터 참여했던 미국의 흑인 예술가이다. 그는 대부분의 추상표현주의 예술가들처럼 1930년대에 사회주의적 리얼리즘 양식으로 그림을 그렸으며, 할렘에서 목격한 자기 이웃들의 도시 빈민층의 사람들을 묘사했다. 그는 제2차 세계대전 때부터 종전까지는 점차 모던 아트의 영향을 받게 된다. 1947년에 그린 〈무

시케이로스에게 미술을 배웠다. 벤튼의 리드미컬한 구조 양식과 멕시코의 벽화 사이즈의 예술은 1940~1950년대 초반에 폴록이 흩뿌려 제작했던 회화들에 영향을 주었다. 그는 태고의 인간 본성을 표현하기 위한 방법을 모색하면서 나바호 족의 모래 회화와 심리학자 카를 융의 무의식에 대한 이론을 연구했다. 그는 또한 한스 호프만(도판 22.10 참조)과의 교류를 통해서도 영향을 받았다. '원자 폭탄과 라디오' 시대를 위해 그림을 그린다는 신념은 폴록이 혁신적인 기법(도판 24.1)을 사용하도록 이끌었다. 그는 〈가을의 리듬(No. 30)〉(도판 24.2)을 붓으로 그리지 않고 캔버스 위에 물감을 떨어뜨려서 만들었다. 폴록은 거대한 캔버스를 바닥에 눕혀놓고 작업했기 때문에 물리적·심리적으로 캔버스의 공간 안으로 들어갈 수 있었다. 이 거대한 포맷은 그가 흩뿌리는 동작의 선을 위해 충분히 넓은 공간을 제공한다. 폴록은 물감을 캔버스 위에 뿌리고 붓고 내던졌지만, 신체의 리드미컬하고 춤추는 듯한 움직임을 통해 조절과 선택을 했다. 그의 동료 중 다수의 작품에서 나타나는 이와 유사한 접근 방식으로 인해 해당 운동은 **액션페인팅**(action painting)이라고 불리게 됐다.

윌렘 드 쿠닝의 작품에 영향을 준 표현주의와 초현실주의의 태도는 그의 즉흥적이고 정서적으로 충만한 붓질과

24.4 노먼 루이스, 〈무제〉, 1947년경. 캔버스에 유화. $30'' \times 35\frac{1}{2}''$.
개인 소장.

Private collection. Courtesy of Michael Rosenfeld Gallery LLC, New York, and Landor Fine Arts, N.J.

제〉(도판 24.4)는 더욱 자발적이고 즉흥적인 양식으로의 전환을 보여주는 작품이다. 루이스의 예술은 더욱 시적이고 감정을 드러내지 않는다는 점에서 다른 추상표현주의자들과 구별된다. 게다가 그의 회화는 때때로 자연의 흔적이나 우리가 여기서 보는 바와 같은 도시생활을 보여준다.

색면회화

회화에서 이와 비슷한 시기에 발달했던 관련 양식은 **색면회화**(color field)였는데, 이 용어는 명확한 구조, 중심 포커스, 역동적인 균형 등을 전혀 갖지 않은 채 넓은 색면으로 구성되었던 회화를 가리키는 것이다. 색면회화의 캔버스는 통일적인 색채의 이미지가 관객을 압도할 정도의 커다란 규모로 통일적인 색채의 이미지로 뒤덮여 있다.

마크 로스코의 초기 작품은 1930년대의 도시 풍경을 주제로 했지만, 지금은 색면회화의 개척자로 가장 잘 알려져 있다. 그는 1940년대에 초현실주의의 영향을 받아 신화나 제례 의식들로부터 영감받은 회화들을 제작했다. 그러나 1940년대 말에 이르러 로스코는 형태들을 버리고 색채 자체

24.5 마크 로스코, 〈파랑, 주황, 빨강〉, 1961.
캔버스에 유화. $90\frac{1}{4}'' \times 81\frac{1}{4}''$.

24.6 헬렌 프랑켄탈러, 〈산과 바다〉, 1952.
캔버스에 목탄과 유화. $86\frac{5}{8}'' \times 117\frac{1}{4}''$.

에 집중하기 시작한다. 그는 〈파랑, 주황, 빨강〉(도판 24.5)와 같은 작품 속에서 기쁨과 평온함으로부터 비애와 절망에 이르기까지 정서를 불러일으키기 위해 색상을 사용했다. 물감을 여러 층으로 겹쳐 칠함으로써 그는 높은 밀도로부터 분위기 있고 빛나는 효과를 다양하게 성취했다. 로스코의 회화는 감각적인 호소와 기념비적인 현전을 지니고 있다.

헬렌 프랑켄탈러의 작품 역시 추상표현주의의 전성기에 발전했다. 그녀는 1952년에 잭슨 폴록의 액션페인팅에서 물감을 붓는 기법과 마크 로스코의 색면을 확장시킨 얼룩 기법을 개척했다. 붓질과 물감의 표면 질감은 그녀가 표면 처리를 하지 않은 수평의 캔버스에 물감 용액을 이리저리 뿌림에 따라 모두 제거되었다. 그녀는 얇은 층의 안료들이 표면 가공하지 않은 캔버스의 천에 적셔질 때 이들을 살살 움직이며 유동적이고 유기적인 모양을 만들어냈다. 연하고 미묘하며 자연스러운 〈산과 바다〉(도판 24.6)는 색채의 부드러움, 솔직함, 표현적 힘을 강조하는 일련의 회화가 시작됨을 알렸다. 당시 스물네 살이던 프랑켄틸러는 노바 스코샤를 여행한 뒤에 이 그림을 하루만에 완성했다.

〈스페인 공화국에 대한 애가〉(도판 24.7)라는 제목을 가진 로버트 마더웰의 회화 시리즈에는 역사의 비극적 감성이 스며들어 있다. 그의 애가는 1930년대에 스페인 시민혁

24.7 로버트 마더웰, 〈스페인 공화국에 대한 애가 No. 34〉, 1953~1954. 캔버스에 유화. 80″×100″.
Albright Knox Art Gallery/Art Resource, NY/Scala, Florence. Art ⓒ Dedalus Foundation, Inc./Licensed by VAGA, New York, NY.

명의 유혈 사태 속에서 프랑코 장군에 의해 쉽게 무너졌던 스페인 민주주의의 파괴를 곱씹는 작품이다. 무거운 톤의 검정 형태들은 뒷부분의 밝은 대상을 뭉개면서 제거해버린다. 마더웰은 구체적인 주제로 작업을 시작하지만 추상적인 방법을 통해 내면의 분위기를 표현한다.

대부분의 중요한 비평가들에게 있어서 전쟁 이후에 가장 중요한 조각가였던 데이비드 스미스는 화가들로부터 강한 영향을 받았다. 조합된 그의 금속조각은 들쭉날쭉한 형태들을 겹친 입체주의의 체계로부터 시작되어, 추상표현주의의 요소를 추가했다. 그가 사용했던 공장의 생산 방식과 재료들은 다음 세대의 조각가들에게 새로운 선택사항을 제공해주었다. 그의 후기 작품에는 관람객의 눈높이 위에서 역

24.8 데이비드 스미스, 〈큐비 XVII〉, 1963. 광택 처리한 스테인리스 강철. 107 $\frac{3}{4}$″×64 $\frac{3}{8}$″×38 $\frac{1}{8}$″.
The Dallas Museum of Art. The Eugene and Margaret McDermott Fund.
ⓒ Estate of David Smith/Licensed by VAGA, New York, NY

동적으로 균형을 이루는 입체 덩어리들과 면들에 기초하여 스테인리스로 만들어진 〈큐비〉 시리즈(도판 24.8)를 포함하고 있다. 그는 강철의 표면을 추상표현주의자가 했을 법하게 에너지가 넘치며 곡선을 이루는 움직임을 통해 광을 냄으로써, 재료의 단단함을 용해시키는 것처럼 보이게 하며 반사 효과를 지닌 외관을 창조했다. 스미스는 자신의 조각 작품이 초록의 풍경에 설치되어 외부에서 강한 태양빛 속에 보이도록 계획했다.

20세기 중반의 건축

전쟁 직후에 국제 양식(도판 14.20 참조)은 건축의 혁신을 주도했다. 이 양식의 깔끔하고 매끈한 외형은 서구 사회를 관통하여 효율성, 세계주의, 미래지향적인 사고를 대변했다.

대부분의 미국 건축가는 20세기 중반에 국제 양식을 사용했지만, 이것을 더욱 간단하고 상자 모양의 형태로 만들었다. 뉴욕의 〈레버 하우스〉(도판 24.9)는 향후 25년을 위한 사무실 건축의 미래를 선포했다. 이 건물은 매끈하고 편

24.9 스키드모어와 오윙스와 메릴, 〈레버 하우스〉, 1952, 뉴욕.
Photograph: Howard Architectural Models Inc.

24.10 오스카 니마이어, 〈플라날토 궁〉, 브라질 브라질리아 대통령 궁, 1960.
Photograph: Lamberto Scipione/Dinodia.

리하고 모던하게 보이는, 강철과 유리로 만든 하나의 상자였다. 대부분의 미국 도시에는 이러한 건물들이 있다. 이후의 건축가들은 이에 저항했지만, 이렇게 단적으로 깔끔한 외형은 한 세대 동안 미국 기업의 이미지를 대변했다. 국제 양식의 건축가들은 "형태는 기능을 따른다."는 미국 건축가 루이스 설리번의 말을 따르면서 모든 장식을 제거하고 구조의 지지체를 깔끔하게 보여주는 실용적 건물을 지었다. 〈레버 하우스〉 같은 많은 건물이 우아하고 두드러져 보였지만, 유리 상자와 같은 이 양식의 규칙성은 제한적으로 보이기 시작했다. 예를 들어 브라질의 건축가 오스카 니마이어는 1960년에 브라질이 새로운 수도의 건설을 의뢰했을 때 기회를 잡았다.

그의 〈플라날토 궁〉(도판 24.10)은 유리 상자 양식을 보여주지만, 중요한 방식을 통해 그 양식에서 벗어나고 있다.

진입로는 거의 실용적이지 않은 것처럼 보이고, 휘어져서 흘러내리는 외부 골격의 버팀대는 그 자체로 장식적 생명력을 지닌다. 이 상상력 넘치는 건물은 얼마 지나지 않아 포스트모던 운동의 보증 마크가 되었다(제25장 참조).

아상블라주

1940~1950년대 초에 대부분의 주요 예술가는 인식할 수 있는 주제를 선택해서 다루지 않았다. 그들은 주로 자신이 살고 있는 세상의 표현을 피했다. 1950년대 중반에는 젊은 예술가 몇 명이 도시 풍경의 시각적 다양성을 인식하고 마주하고 찬양하기 시작했다. 그들은 추상표현주의의 배타적이고 개인적인 특성 너머로 이동하길 원했다. 그들은 예술과 평범한 삶을 재결합시키려는 노력 속에서 외견상 무작위로 택한 사물의 느슨한 복합체를 이루는 **아상블라주**

(assemblage)라는 기법을 창조했다. 아상블라주 예술은 한나 회히의 다다 콜라주(도판 23.3 참조)를 3차원적으로 구성한 것이었다.

삶으로부터 예술을 만들 것을 예술가들에게 촉구했던 아방가르드 작곡가인 존 케이지의 영향 아래서 로버트 라우센버그는 일상의 사물과 추상표현주의의 붓질이 가미된 콜라주 재료들을 결합하여 '콤바인 회화'라는 작품을 만들기 시작했다. 만약 창조적 사고가 예측하지 못하고 이전에 미처 생각해보지 못한 것을 새롭게 만들기 위해 세상에 존재하는 요소들을 혼합하는 것과 관계가 있다면, 이것은 라우센버그의 〈모노그램〉(도판 24.11)으로 성취되었다. 긴 털들이 타이어에 빡빡하게 끼인 앙고라 염소는 콜라주 회화의 가운데에 선 채로 무엇을 하고 있는가?

이 낯선 아상블라주 작품은 서로 관계없는 사물과 사건처럼 보이는 것을 힐끗 돌아보도록 만들며, 현대생활의 조화롭지 못한 병렬의 상징으로 작동한다. 라우센버그는 도심의 길거리, TV, 잡지 등에서의 혼란스러운 메시지를 차단하는 대신에, 도시 문명의 무질서를 자신의 예술 안에 모두 담아낸 것이다.

라우센버그는 사진의 새로운 기법인 스크린 날염의 도움으로 1960년대 초반에 미술사와 다큐멘터리 사진의 이미지를 함께 사용했다. 그는 〈추적자〉(도판 24.12)에서 표현주

24.12 로버트 라우센버그, 〈추적자〉, 1963. 캔버스에 유화와 실크스크린. 84¹⁄₈˝×60˝.

The Nelson-Atkins Museum of Art, Kansas City, Missouri. Purchase: Nelson Gallery Foundation, F84-70. Photo: Jamison Miller © Robert Rauschenberg Foundation/Licensed by VAGA, New York, NY.

의적인 붓질을 통해 예술품의 복제사진과 뉴스사진을 수정함으로써 미술사, 베트남 전쟁, 길거리의 삶이 서로 상호작용하도록 했다. 우리가 스포츠 경기를 하다가 텔레비전에서 중계되는 전쟁이나 시트콤을 보며 저녁을 먹기 위해 이동할 수 있는 것과 꼭 마찬가지로, 라우센버그의 작품은 일상적 경험 속의 서로 무관한 파편을 조합해서 한데 보여준다.

서부의 아상블라주 예술가들은 더욱 직접적으로 사회적 논평을 담아냈다. 예를 들어 에드워드 키엔홀츠의 〈존 도우〉(도판 24.13)은 평균적인 미국인의 모습을 충격적인 캐리커처로 바꿔서 보여준다. 상점 마네킹의 상반신이 가슴이 날려 없어진 채 십자가를 드러내며 유모차 위에 타고 있으며, 흘러내리는 물감은 기이한 효과를 더하고 있다. 아래에 있는 문구는 "하나의 피아노 같은 존 도우는 어떤

24.11 로버트 라우센버그, 〈모노그램〉, 1955~1959. 프리스탠딩 결합. 42˝×64˝×64¹⁄₂˝.

Moderna Museet, Stockholm. © Robert Rauschenberg Foundation/Licensed by VAGA, New York, NY.

표면 처리에 있어서 추상표현주의의 힘을 지니고 있지만, 친숙한 사물을 재현함으로써 예술을 일상의 삶으로 되돌린다. 〈네 얼굴이 있는 과녁〉(도판 24.14)에서 과녁은 하나의 회화가 되고 조각된 얼굴은 하나의 기호로 인식된다.

존스의 일상적 소재는 만 레이의 〈선물〉(도판 23.2 참조)처럼 이제 사유의 대상이 된다. 그의 역설은 과거의 다다(제23장 참조)와 이 본문의 뒷부분에서 논의할 미래의 **팝아트**(Pop Art)와 관계를 맺고 있다. 존스와 라우센버그의 네오다다 작품들은 추상표현주의와 그 이후에 등장하는 팝아트 사이를 연결해주었다. 그들은 매체에 의해 촉진된 대중문화의 아이콘들로 가득찬 환경 속의 예술을 대변했다.

네오다다의 정신 역시 유럽에서 발생했는데, 1958년에 이브 클랭이 텅 빈 갤러리에서 '보이드'라고 제목 붙인 전시

24.13 에드워드 키엔홀츠, 〈존 도우〉, 1959. 프리스탠딩 아상블라주 : 마네킹에 유화 채색, 유모차, 장난감, 나무, 금속, 석고, 플라스틱, 고무. 39 1/2″×19″×31 1/4″.
The Menil Collection, Houston. Acc. #86-27 DJ. Photographer: George Hixson, Houston.

가? 왜냐하면 그는 네모나고, 수직으로 세워져 있으며, 웅장하기 때문이다."라고 빈정대는 수수께끼를 각색해서 보여준다. 키엔홀츠는 중산층의 단조로운 삶에 그와 유사하게 절망했던 비트 족 운동의 많은 작가들과 우호적 관계를 나누었다.

라우센버그는 자신의 예술을 형성해가던 1950년대에 작품제작에 대해 재스퍼 존스와 종종 토론을 가졌다. 라우센버그의 작품이 시각적인 복합성으로 가득 채워진 반면, 존스의 작업은 믿을 수 없게 단순하다. 그의 거대한 초기 회화는 과녁, 지도, 깃발, 숫자와 같은 평범한 그래픽 형태에 기초했다. 그는 의미를 전달하는 기호와 예술 사이의 차이에 관심을 가졌다. 존스의 작품에서 평범한 기호들은 이중적 역할을 한다. 이 기호들은 사이즈, 굵은 디자인, 회화적

24.14 재스퍼 존스, 〈네 얼굴이 있는 과녁〉, 1955. 아상블라주 : 신문에 채색, 캔버스에 콜라주, 중첩이 달린 나무 상자 속에 채색된 4개의 석고 두상. 열린 상태의 전체 크기 33 5/8″×26″×3″.
Museum of Modern Art (MoMA). Gift of Mr. and Mrs. Robert C. Scull. Digital image: The Museum of Modern Art, New York/Scala, Florence. © Jasper Johns/Licensed by VAGA, New York, NY.

24.15 니키 드 생 팔, 〈성 세바스티앙, 혹은 내 사랑의 초상〉, 1960.
나무와 다트판 위에 유화, 섬유, 다트, 못. 28½″×21¾″×2¾″
Collection of the artist. ⓒ 2013 Niki Charitable Art Foundation.
All rights reserved/ARS, NY/ADAGP, Paris.

를 보여주면서 시작되었다. 이탈리아의 예술가 피에로 만
조니는 사람들이 자신들의 신체와 의복에 서명을 하게 함
으로써 그들을 '예술작품'으로 변화시켰다. 니키 드 생 팔
은 회화와 콜라주 작품을 만든 뒤에 못, 다트, 심지어는 총
으로 쏴서 구멍을 냄으로써 이 작품들을 상징적으로 사살
했다. 〈성 세바스티앙, 혹은 내 사랑의 초상〉(도판 24.15)에
서 우리는 그녀 남편의 셔츠와 넥타이 하나가 다트판 아래
걸려 있는 것을 볼 수 있는데, 작가는 셔츠에 수십 개의 못
을 박아놓고 다트판에는 다트를 던져서 꽂아두었다. 생 팔
의 이러한 작품과 다른 작가들의 작품 역시 다다 정신의 불
경스러운 관점을 지속시킨다. 생 팔의 타깃은 재스퍼 존스
의 〈네 얼굴이 있는 과녁〉보다 더욱 직접적인 의미를 전달
하고 있다.

이벤트와 해프닝

예술가들은 시각예술이 더 이상 단순하게 견고한 미적 대
상물로 정의될 수 없을 때까지 그 경계를 지속적으로 확
장시켜 왔다. 어떤 예술가들은 1950년대 후반과 1960년대
초에 살아 있고 움직이는 예술 이벤트들을 창조하기 시작
했다.

일본 예술가들은 예술작품이 하나의 사물이 아닌 사건이
될 수 있다는 개념을 발전시키는 데 중요한 역할을 했다. 가
장 급진적인 일본 예술가 그룹은 구타이(구체)라고 불리는
데, 1954~1972년까지 활동을 지속했다. 어떤 예술가는 발
로 그림을 그렸고, 어떤 예술가는 캔버스에 안료가 가득 채
워진 총알을 발사했다. 구타이 선언문은 전통적 예술제작
의 종말을 주장했고, 멤버들은 '왕성한 에너지를 통해 순수
하고 창조적인 활동의 가능성을 추구하기로 결심'했다. 사
부로 무라카미는 검정 종이를 프레임 안에 고정시키고 〈통
과하기〉(도판 24.16)라는 퍼포먼스에서 그것들을 파괴했

24.16 사부로 무라카미, 〈통과하기〉, 1956. 퍼포먼스.
ⓒ Makiko Murakami and the former members of the Gutai Art
Association. Courtesy of the Ashiya City Museum of Art and History.

24.17 장 팅겔리, 〈뉴욕에 대한 경의: 예술작품의 자가 구축과 자가 해체〉, 1960.
© 2013 Artists Rights Society (ARS), New York/ADAGP, Paris.

다. 일본에서는 전통적으로 종이가 신성한 정신을 드러내는 것이라고 생각되는 귀중한 것이기 때문에 무라카미의 퍼포먼스는 전후 시대의 태도에 의문을 품고 반항하는 것을 상징했다. 무라카미처럼 구타이 멤버들의 퍼포먼스는 이후에 서구에서 출현하는 **해프닝**(happening)과 **퍼포먼스 아트**(performance art)의 몇 가지 측면을 예견했다.

스위스의 조각가 장 팅겔리에게 있어서의 삶이란 유희, 움직임, 그리고 끊임없는 변화였다. 팅겔리는 우리가 기대하는 방식을 제외한 모든 기계를 만들었다. 많은 키네틱 예술이 과학과 기술을 찬양했지만, 팅겔리는 기계와 기계가 일으키는 오작동에 대해 조롱하면서도 동정 어린 태도를 즐겼다. 그는 "내가 세상 속에서 목도하는 광란, 즉 기쁨에 찬 우리의 산업적 혼란의 광란을 제거하려고 노력한다."[2]고 말했다.

팅겔리는 1960년에 뉴욕 주변과 고물상에서 모은 재료를 한데 모아 거대한 기계조각(도판 24.17)을 만들었다. 최종 결과물은 스위치를 돌리면 모두 부서지도록 고안된 커다란 아상블라주였는데, 뉴욕 근대미술관(MoMA)의 정원에서 1960년 3월 17일에 모두 해체되었다. 이 환경조각은 〈뉴욕에 대한 경의: 예술작품의 자가 구축과 자가 해체〉라는 제목이 붙었는데, 그 효과에 있어서는 해프닝과 유사한 이벤트였다.

해프닝은 관객들이 능동적인 참여자가 되는 협업적 이벤트인데, 그들은 상당량의 즉흥이 가미된 대본을 가지고 기획과 즉흥이 혼합된 퍼포먼스를 함께 행하게 된다. 한 비평가는 이러한 해프닝을 '구조는 있지만 줄거리 구성은 없고, 어휘들을 갖지만 대화가 존재하지 않고, 배우들은 있지만 역할이 없고, 무엇보다도 전혀 논리적이거나 지속성이 없

에 처음 사용되었다. 캐프로의 해프닝 작업 〈가정〉(도판 24.18)에는 관객이 아무도 없었다. 예비 모임에서 참가자들에게는 각 부분이 주어졌다. 이 예술 행위는 지방의 고립된 쓰레기 폐기장에 쌓여 있는 쓰레기 더미 위에서 벌어졌다. 남자들이 쓰레기 더미 위에서 목조 타워를 짓는 동안 여자들은 다른 더미 위에서 둥지를 지었다. 이처럼 상호 교차되는 사건의 시리즈가 진행되는 동안 남성들은 둥지를 파괴했고 여성들은 남자들의 타워를 끌어내림으로써 보복했다. 이 과정에서 참여자들은 우리 시대의 인생극장에 대한 새로운 관점을 얻었다.

팝아트

팝아티스트들은 실제 사물이나 대량 생산의 기술을 작품에 사용했다. 그들은 이전의 다다이스트들과 마찬가지로 예술의 정의에 관한 문화적 소비에 도전하고자 했고, 현대생활에 대한 역설적 논평을 던졌다.

화가와 조각가에 의해서 오랫동안 폄하되었던 디자인과 상업예술은 영감의 원천이 되었다. 팝아트의 화가들은 사진의 스크린 프린트와 분무기의 에어브러시를 사용해서 광고, 음식 상표, 만화책처럼 대량 생산된 익명의 이미지들로 구성된 표면의 특성을 성취했다. 팝아트 작품의 매끄러운 외형과 역설적 태도의 결과는 이 예술을 아상블라주와 구별 짓는다.

팝아트는 대부분 미국에서 화려하게 꽃을 피웠지만, 첫 작품은 대중 잡지에서 이미지를 잘라내어 콜라주를 만들었던 런던의 젊은 예술가들에 의해 나타났다. 1957년에 영국의 예술가 리처드 해밀턴은 이러한 방식으로 작품을 제작하기 시작했던 런던의 예술가들을 위해 팝아트가 지닌 특성의 목록을 출판했다. 이 목록은 이 예술가들이 다루었던 현대 대중문화의 속성을 포함하고 있다. 해밀턴이 작성한 팝아트의 속성은 다음의 사항을 포함하고 있어야 했다.

24.18 앨런 캐프로, 〈가정〉, 코넬대학교의 의뢰로 벌인 해프닝. 1964년 5월.

The Getty Research Institute, Los Angeles (980063).
Photograph Solomon A. Goldberg.

는'³ 드라마라고 규정했다.

'해프닝'이란 용어는 앨런 캐프로에 의해 1950년대 말

일반 대중을 위해 기획된 대중성

짧은 기간 동안 존재하는 단기성

쉽게 잊히는 소모성

저렴한 비용

대량 생산된 것

젊은이를 겨냥한 젊음

위트

섹시함

눈길을 끄는 교묘함

화려함

큰 사업[4]

팝아트 매체의 원천은 만화, 광고, 유명 상표가 붙은 상자, 광고판의 시각적인 상투적 문구, 신문, 영화관, 텔레비전에서 얻는다. 이러한 매스미디어의 요소는 모두가 해밀턴의 콜라주 〈오늘의 가정을 그토록 색다르고 멋지게 만드는 것은 무엇인가?〉(도판 24.19)라는 작품 안에 모두 포함되어 있다. 해밀턴의 작품은 현대의 대중문화가 지닌 천박함과 물질주의에 대한 유쾌한 패러디이다. 거대한 막대사탕에 쓰여 있는 '팝'이란 단어가 이 예술 운동에 이름을 부여했다.

미국의 예술가 제임스 로젠퀴스트는 미술학교를 졸업하고 간판을 그리는 화가로 일했다. 그는 이후에 간판제작의 경험을 비인격성을 드러내는 미국의 현대 문화에 관한 **몽타주**(montage)를 성숙한 양식으로 표현하는 기법과 결합시켰다. 그는 간판 그림의 기술과 이미지에 의존해서 얼굴, 자연적 형태, 산업물의 디테일을 에어브러시 기계로 확대하여 그렸다.

로젠퀴스트의 거대한 벽화 〈F-111〉(도판 24.20)은 1965년에 뉴욕의 레오 카스텔리 갤러리에서 처음 전시됐을 때 전시장의 네 벽면을 가득 덮었다. F-111 전투기의 이미지는 1960년대의 미국적인 것들로 채워진 벽면의 광경에 모두

24.19 리처드 해밀턴, 〈오늘의 가정을 그토록 색다르고 멋지게 만드는 것은 무엇인가?〉, 1956. 콜라주. $10^1/_4'' \times 9^3/_4''$.
Kunsthalle, Tubingen, Germany/The Bridgeman Art Library
© R. Hamilton. All Rights Reserved, DACS 2013.

걸쳐 있다. 로젠퀴스트는 풍요와 파괴의 혼합된 상징들을 상업 간판 규모의 회화작품으로 제작했는데, 그림 속에는 전투기 외에도 체인으로 연결된 담장, 헤어드라이어 아래에 있는 어린이, 자동차 타이어, 전구, 해변용 파라솔, 핵폭탄에서 발생된 버섯구름이 함께 그려져 있다.

1960년대에 미국 예술가들 중에서 앤디 워홀보다 더욱 커다란 대중적 분노를 일으킨 사람은 없었다. 워홀이 팝아

24.20 제임스 로젠퀴스트, 〈F-111〉, 1965. 알루미늄과 캔버스 위에 유화. 4부분 구성. $10' \times 86'$.
Private collection. © James Rosenquist/Licensed by VAGA, New York.

24.21 앤디 워홀, 〈마릴린 먼로 두 폭〉, 1962. 캔버스 위에 합성 고분자 물감과 실크스크린 잉크. 6′10″×57″.
ⓒ Tate, London 2013 Marilyn Monroe LLC under license authorized by CMG Worldwide Inc., Indianapolis, In ⓒ 2013 The Andy Warhol Foundation for the Visual Arts, Inc./Artists Rights Society (ARS), New York.

트를 발명한 것은 아니었지만, 그는 가장 눈에 띄는 논란이 많은 선구자였다. 그는 로젠퀴스트처럼 상업미술가에서 출발했는데, 그의 예술은 매스미디어와 대중 마케팅의 효과를 새로운 방식 안에서 보여주었다.

워홀의 가장 일반적 소재는 코카콜라나 캠벨 수프와 같은 소비품들이었다. 그는 이 생산품의 이미지를 캔버스 위에 실크스크린으로 제작하여 예술로 제시했다. 그는 미국인들이 각 지역에서 생산된 상품보다 표준화된 상표를 더 선호하게 되면서 일반화되던 시기에 이 작품들을 제작했다. 만일 동일한 통조림이 가게에서 여러 줄로 쌓여 있어서 우리를 행복하게 해준다면, 우리가 이것들을 이용해서 예술을 만들지 못할 이유가 무엇이겠는가?

유명 인사들 역시 소비상품들이며, 워홀은 〈마릴린 먼로 두폭〉(도판 24.21)에서 유명 인사의 지위에 대한 명상을 보여주었다. 이 작품은 흑백의 얼룩과 화려한 색채를 통해 여배우의 얼굴을 50회 이상 반복해서 보여줌으로써 유명

인사의 명성이 하나의 패키지 상품이라고 말하는 듯하다. 1960년대에는 이것이 뉴스거리였지만 오늘날에는 대부분의 사람들이 그 사실을 이해하고 있는 것 같다. 워홀의 작품은 우리를 둘러싼 상업적 환경의 고집스럽고 만연한 특징에 주목했다. 대중적 이미지의 반복성은 우리의 문화적 풍경과 신화가 되어 왔다.

워홀은 매스미디어를 다루기 위해서 뉴스 보도사진의 헤드라인 이미지를 차용하여 단일한 이미지나 반복되는 동일한 이미지로 재창조했다. 〈인종 폭동〉(도판 24.22)은 남부에서 비폭력적인 시민 인권운동가를 공격하는 경찰견을 보여준다. 그의 작품은 이미지로 포착된 사건에 대해 아무런 입장도 갖지 않고, 오히려 감각적인 측면을 다른 모습으로 보여준다. 그는 미디어 안에서 반복되는 사건의 노출이 우리가 그에 대해 무감각해지도록 한다는 것을 발견해서 작품을 통해 지루함을 재연해낸다. 사실상 권태는 그가 다뤘던 주요 주제인데, 왜냐하면 현대생활의 많은 부분을 특징

24.22 앤디 워홀, 〈인종 폭동〉, 1964. 스트래스모 드로잉 종이에 스크린프린트. 30 1/8″×40″.
The Eli and Edythe Broad Collection, Los Angeles. ⓒ 2013 The Andy Warhol Foundation for the Visual Arts, Inc./
Artists Rights Society (ARS), New York.

짓는 것으로 보이기 때문이다.

　로이 리히텐슈타인은 〈익사하는 여자〉(도판 24.23)와 다른 회화들에서 만화책의 이미지를 사용하여 만화 원래의 밝은 색채, 비인간적인 표면, 그리고 인쇄물의 특징적 흔적인 점으로 표현해냈다. 그의 작품은 소비상품과 스펙터클에 사로잡힌 세상에 대한 하나의 논평이다. 그는 팝아트가 "내가 생각하기에 가장 뻔뻔하며 우리의 문화를 위협하는, 우리가 증오하는 특성들과 관계를 맺고 있지만, 또한 우리 삶에 개입하는 강력한 힘을 갖고 있다."[5]고 보았다.

24.23 로이 리히텐슈타인, 〈익사하는 여자〉, 1963.
캔버스에 유화와 매그나. 67 5/8″×66 3/4″.
Museum of Modern Art (MoMA) Philip Johnson Fund and gift of Mr.
and Mrs. Bagley Wright. Acc. n.: 685.1971. ⓒ 2013. Digital image, The
Museum of Modern Art, New York/Scala, Florence. ⓒ The Estate of Roy
Lichtenstein.

소비주의

많은 예술가는 사회 속에서 벌어지고 있는 일들을 바라보며 특정 시대를 포착하여 조사하고 그에 대한 의견을 표현하기 위해 예술을 사용한다.

우리는 1960년대에서 하나의 예시를 찾아볼 수 있는데, 이 시기는 전례 없는 변영이 대서양의 양편을 장악하기 시작했던 때이다. 소비자들은 상품에 대해 더 넓은 선택권을 가지게 되었고, 비즈니스의 특성 역시 많은 회사가 개인 소유의 형태로부터 전문 경영인들에 의해 관리되는 대기업으로 변모하기 시작했다. 이런 변화들은 생산품을 더욱 보편적이고 비개성적으로 만들었고, 특히 미국에서는 표준화, 광고 캠페인, 전 국가적인 분포로 쇼핑의 경험을 균질화시켰다.

팝아트 예술가들은 이러한 소비 상품을 신선한 시선으로 바라봤고, 그 가치가 단지 유용성뿐만 아니라 상품이 구매자에 대해 알게 해주는 새로운 '기호 가치'에서 발생된다는 완벽한 항목을 발견해냈다. 소비 사회에 대한 그들의 논평은 종종 역설적 존경을 표출해낸다.

1960년대 초에 일상의 재료와 더욱 깊은 연관성을 추구했던 프랑스와 스위스 예술가 그룹은 신사실주의를 형성했다. 그들의 선언문에 따르면, 그들이 추구했던 가장 중요한 목표는 '그 자체로 지각되는 리얼에 대한 흥분되는 모험'[6]을 드러내는 것이었다. 이 그룹의 한 멤버였던 아르망은 오타로 인해 Armand에서 Arman으로 이름이 짧아진 채로 알려졌는데, 〈축적물들〉이라고 부른 작품 시리즈에서 대량 생산물의 다양성을 찬양했다. 그는 〈찻주전자의 축적〉(도판 24.24)을 제작하기 위해 공장에서 생산한 견본 한 꾸러미를 구입하고 세로로 자른 뒤에 플라스틱 상자 안에 설치했다. 현대의 소비 사회가 풍요로움을 약속했다면, 아르망은 기꺼이 산업 생산물을 채택하여 그에 적응한다는 사실을 보여줌으로써 풍요로움을 예술 속으로 가져왔다.

아르망은 1960년대 중반부터 미국에서 더 많은 시간을 보냈고, 여기에서 팝아트의 열정적 작가들을 발견했다. 예를 들어 톰 웨셀만은 현대의 소비상품들을 사용하여 전통적 주제를 발전시킨 정물화 시리즈를 제작했다. 〈정물 #24〉(도판 24.25) 속의 모형 옥수수는 관객들을 향해 돌출되어 있어서 이 작품을 회화이자 아상블라주로 만들고 있다. 웨셀만은 꾸러미 상품의 사진을 잡지 광고에서 오려냈다. 아스파라거스 캔과 샐러드 드레싱 병은 전국 어디에서나 일 년 내내 식용 가능한 '편리한' 식품이며, 그러한 제품의 소비는 전쟁 이후 급속도로 증가했다. 창문 너머로는 당시 미국인들의 휴가지로 부상했던 와이키

24.24 아르망, 〈찻주전자의 축적〉, 1964. 플라스틱 케이스 안에 절단된 찻주전자. 16″×18″×16″.
Collection Walker Art Center, Minneapolis. Gift of the T.B. Walker Foundation, 1964. © 2013 Artists Rights Society (ARS), New York/ADAGP, Paris.

24.25 톰 웨셀만, 〈정물 #24〉, 1962. 보드에 고분자 아크릴, 콜라주, 아상블라주. 48″×59 7/8″.
The Nelson-Atkins Museum of Art, Kansas City, Missouri. Gift of the Guild of the Friends of Art,
F66-54. Photograph: Jamison Miller. ⓒ Estate of Tom Wesselmann/Licensed by VAGA, New York.

게 되었다. 이러한 경향의 선도자는 1954년에 시작하여 획일적인 햄버거와 기본 메뉴를 전국적으로 순식간에 확산시켰던 맥도날드였다. 올덴버그는 치즈버거에 대한 가장 허황된 주장조차 극도로 강조한다. 그는 자신의 글에서 일상 문화를 포용하고자 하는 의도를 다음과 같이 피력했다. "나는 쿨(Koo) 아트, 세븐업 아트, 펩시 아트, 선샤인 아트, 39센트짜리 아트, 멘솔 아트, Rx 아트, 나우 아트 등을 위해 존재한다."7 그의 포용은 〈모든 것이 담겨 있는 두 개의 치즈버거〉에서 볼 수 있듯이 하나의 엄청난 역설을 갖는다.

이 예술가들은 새로운 소비품에 관해 그러한 의심이나 검증된 열정을 표현함으로써 대중으로 하여금 자신이 무엇을 구매하는지 깊이 있게 들여다보도록 납득시키는 일을 시도했다.

키 해변 다이아몬드헤드 산의 풍경이 보인다. 〈정물 #24〉는 정물화의 전통적 어법을 통해 보편적인 중산층의 현대적 풍부함을 담은 그림이다. 전통적인 정물화는 자연의 풍부함을 찬미하지만(도판 17.24 참조), 웨셀만의 작품은 현대 소비주의의 풍요로움을 묘사하고 있다.

클래스 올덴버그의 〈모든 것이 담겨 있는 두 개의 치즈버거〉(도판 24.26)는 평범한 음식을 잔뜩 쌓아 놓아 맛없게 보이는 덩어리들로 변형시켰다. 이들은 첫눈에는 완전히

입맛 떨어지게 보이지만, 예술가는 더욱 부드러운 빵, 더욱 두터운 패티, 추가된 토핑 등을 내세운 광고주들의 주장을 진지하게 받아들임으로써 이 버거들을 창조한 것 같다. 그러한 마케팅 노력은 미국의 식습관 속에 햄버거의 대중성을 확대시켰다. '패스트푸드'는 더욱 일반적인 식사 메뉴가 되었으며, 더욱 많은 미국인은 주문 전에 음식이 준비되어 있는 드라이브인 서비스를 애용하

24.26 클래스 올덴버그, 〈모든 것이 담겨 있는 두 개의 치즈버거(이중 햄버거)〉, 1962. 회반죽을 먹인 삼베에 에나멜로 채색.
7″×14 3/4″×8 5/8″.
The Museum of Modern Art (MoMA) Philip Johnson Fund. 233.1962.
Digital image, The Museum of Modern Art, New York/Scala, Florence.
ⓒ Claes Oldenburg.

24.27 도널드 저드, 〈무제〉, 1967. 스테인리스 강철과 플렉시 유리
(특수 아크릴수지) 10개. 191⁵⁄₈″×40″×31″.

Collection of the Modern Art Museum of Fort Worth,
Museum Purchase, The Benjamin J. Tillar Memorial Trust.
Art © Judd Foundation. Licensed by VAGA, New York, NY.

미니멀 아트

1950년대 후반과 1960년대 초반에는 많은 예술가들이 주
제, 상징적 의미, 개인적 내용, 그리고 그 어떤 종류의 감추
어진 메시지도 모두 제외시킨 예술을 창조하려는 목표를
지니고 있었다. 예술 그 자체 이외에 아무것도 지시하지 않
고 모든 이야기를 제외한 채 형태와 색채들로만 구성된 예
술이 가능했을까? 이러한 탐색을 수행했던 예술가들을 **미
니멀리스트**(Minimalists)라고 부른다.

이러한 움직임의 선구자 중에는 도널드 저드가 있다. 그
는 금속판, 알루미늄, 주조된 플라스틱처럼 이전에는 예술
에 사용되지 않았던 산업 재료들을 이용해서 작품을 제작
함으로써 미니멀리즘의 주요 대변자가 되었다. 그는 '구체
적 사물들'이란 글에서 자신이 추구했던 예술의 목표에 대
해 다음과 같이 적고 있다.

> 바라보고 비교하고 차례차례 분석해내고 음미하기 위해
> 하나의 작품이 많은 것을 가질 필요는 없다. 하나의 전
> 체로서의 사물과 그것이 지닌 특성은 그 자체로 흥미롭
> 다.… 새로운 작품 속에서 형태, 이미지, 색채, 표면은 단
> 일한 것으로서, 부분적이거나 흩어지지 않는다.[8]

저드는 관객들이 자신이 사용한 색채와 형태 이외에는 다
른 어떤 의미도 추측하길 원치 않았기 때문에 제목을 붙이
지 않았다. 그의 1967년도 작 〈무제〉(도판 24.27)는 그 어떤
이야기도 들려주지 않으며, 그 어떤 개인적 표현이나 상징
적 의미도 갖고 있지 않다. 그는 그 작품이 단지 색과 형태
로 보이길 원했다.

어떤 화가들은 그들이 회화의 본질로 보았던, 색채로 뒤
덮인 평면에 대한 관심을 공유한다. 이 시기에 발전된 단시
간 안에 마르는 아크릴 물감은 정밀한 가장자리의 형태를
만들어내기 위한 테이프의 사용과 한결 같은 채색에 도움
이 되었다. 붓질은 작품의 제작 과정을 드러낼 수 있기 때문
에 흔적이 보이지 않도록 했다. 미니멀 화가들은 관객들이
그들의 회화를 이미지가 아닌 객관적 사물로 보도록 요구
했다.

엘스워스 켈리의 대담한 회화들은 색채와 형태의 풍부
한 색조 연구들이다. 〈파랑, 초록, 노랑, 주황, 빨강〉(도판
24.28)은 적어도 표면적인 의미에 있어서 자기 설명적이다.
더 깊은 단계에서 보자면 미니멀리즘은 예술이 재현, 스토

24.28 엘스워스 켈리, 〈파랑, 초록, 노랑, 주황, 빨강〉, 1966. 캔버스에 유화, 5개의 패널. 전체 60″×240″.
Solomon R. Guggenheim Museum, New York 67.1833.

리텔링, 개인적 감정의 표현 없이 존재가 가능한지를 보도록 탐색하는 것이다. 만일 작품이 곡선, 인위적 색채, 붓질을 가지고 있다면 그 작품은 순수하지 않은 것이다. 소재는 오히려 색채 그 자체로서 우리가 어떻게 반응하는지, 서로 다른 색들이 우리의 시각장 안에서 어떻게 서로 상호 작용하는지에 대한 것처럼 보인다. 미니멀리즘은 전통적 규범의 엄청나게 많은 부분을 제거한 하나의 시각적 실험이다. 예술의 본질에 대한 그와 같은 탐색은 이 시기에 많은 사람에게 동기를 부여했다.

1960년대에 프랭크 스텔라의 회화는 작품의 면과 그 경계가 지닌 평면성을 강조한다. 그는 변형된 캔버스를 사용했는데, 그 이유는 사각형의 작품이 여전히 하나의 그림 이미지로 보일 수 있기 때문이다. 스텔라는 〈아그바타나 III〉(도판 24.29)에서 캔버스가 회화적 암시를 위한 장소로 사용되기보다는 그 자체의 권리 속에서 하나의 대상으로서의 표면이라는 개념을 더욱 확장시키기 위

해 독특한 외부 형태를 사용했다. 그의 작품에서 전체 형태의 외부 경계들은 내부의 형상으로부터 만들어진다. 여기에 형상을 바탕으로 한 관계는 존재하지 않으며, 작품 안에서 모든 것은 형상이 된다. 부드러운 색과 강렬한 색이 함께 뒤섞인 띠는 빽빽하게 구성된 무늬를 만들어 내고 있다. 그는 미니멀리즘을 "보이는 것이 당신이 보는 것 그 자체이다."[9]라는 말로 정리했다.

24.29 프랭크 스텔라, 〈아그바타나 III〉, 1968. 캔버스에 유광 아크릴. 120″×180″.
Allen Memorial Art Museum, Oberlin College, Ohio. Ruth C. Roush Fund for Contemporary Art and National Foundation for the Arts and Humanities Grant, 1968.37. ⓒ 2013 Frank Stella/Artists Rights Society (ARS), New York.

개념미술

1960~1970대의 예술가들은 자신들이 계승한 각각의 미학적 운동에 대해 그 어느 때보다 재빠르게 반응했다. 미니멀리즘 이후의 단계는 한계를 밀쳐내면서 오직 개념에 관한 것이 되었다. **개념미술**(Conceptual art)은 미니멀리즘으로부터 성장하여 아이디어가 예술 대상의 자리를 대체했다. 이 개념적인 운동은 개념들의 예술의 첫 대변자였던 마르셀 뒤샹에게 커다란 신세를 지고 있다.

가장 엄격한 초기 개념미술가였던 조셉 코수스는 예술 시장의 물질주의와 상업주의를 표방했던 팝아트에 당황했다. 1965년에 그는 〈하나이며 셋인 의자〉(도판 24.30)를 제작했는데 이 작품은 나무 의자, 이 의자를 촬영한 사진, 그리고 '의자'라는 단어의 사전 정의를 확대한 이미지로 구성되어 있다. 이는 우리가 사물, 이미지, 단어를 어떻게 파악하는지에 관한 것으로서, 우리는 의자의 각 버전을 다르게 받아들인다는 것을 보여준다.

개념미술은 예술작품이 예술가의 마음속 하나의 아이디어로부터 시작된다는 사실에 기초한다. 위대한 예술작품은 먼저 위대한 아이디어에서 비롯되며, 작품을 만드는 예술가는 단지 그 아이디어를 실행할 뿐이라는 것이다. 만일 이것이 사실이라면 예술은 예술가가 만든 고유한 대상물이 없어도 여전히 예술이 될 수 있다. 결국 창조성이란 것은 하나의 정신적 과정이다.

개념미술가들은 사물을 만들기보다는 우리가 그들의 마음에 품고 있는 개념을 파악할 수 있도록 충분한 정보를 제시한다. 이 예술 운동의 또 한 사람의 초기 선구자는 오노 요코인데, 그녀의 작품은 일반적으로 관객들에게 지침이 된다. 예를 들면 "*south*라는 단어를 15분 동안 발음해보라."가 있는데, 이 작품을 묘사하기 위해 가장 좋은 방법은 여러분 스스로가 이것을 시도해보고 어떤 일이 벌어지는지 확인해보라는 것이다.

장소특정적 예술과 대지예술

미니멀 아트와 개념미술의 작품들은 급진적이지만, 여전히 갤러리에서 볼 수 있다. 1960년대 후반과 1970년대에 몇몇 예술가들은 평범한 예술 장소가 아닌 특정한 장소에 설치하는 작품을 창조하기 시작했다. 그러한 장소특정적 작품에서는 그 지역에 대한 예술가의 반응이 구성, 규모, 매체, 그리고 심지어는 각 작품의 내용까지도 결정하게 된다(리처드 세라의 장소특정적 작품인 도판 12.25 참조).

장소특정적 예술의 선구자인 불가리아 태생의 예술가 크리스토는 처음에는 초상화가로 생계를 유지했었다. 그는 이후에 파리에서 아르망(도판 24.24 참조)과 같은 신사실주의자들과 함께 전시했는데, 아르망은 사물을 회화나 조각으로 재현하는 대신 일상의 사물을 예술로 제시한 작가이다. 크리스토는 이 시기의 초기 작품에 섬유를 자주 사용했고, 1961년부터 자신의 아내이자 예술적 조력자인 잔느 클로드와 함께 역시 섬유를 이용한 일시적 작품을 만들기 시작했다. 그들은 오토바이부터 1마일에 이르는 오스트레일리아의 해안 절벽에 이르기까지 다양한 규모로 사물이나 대상들을 포장하기 시작했다.

크리스토와 잔느 클로드의 가장 야심찬 프로젝트 중 하나인 〈달리는 울타리〉(도판 24.31)는 일시적인 환경예술작품으로서, 조각작품인 동시에 하나의 과정이자 이벤트였다. 18피트 높이의 하얀 나일론 펜스가 캘리포니아 주 소

24.30 조셉 코수스, 〈하나이며 셋인 의자〉, 1965.
나무 접이의자, 의자의 사진, 사전에서 '의자'에 대한
정의 부분 확대사진.
의자 32³/₈″×14⁷/₈″×20⁷/₈″.
사진 패널 36″×24¹/₈″.
텍스트 패널 24″×24¹/₈″.
The Museum of Modern Art (MoMA) Larry Aldrich Foundation Fund.
393.1970.a-c. Digital image The Museum of Modern Art/Scala, Florence.
ⓒ 2013 Joseph Kosuth/Artists Rights Society (ARS), New York.

노마 카운티에 있는 보데가 베이의 바다부터 농업 지역과 낙농지를 통과하여 24.5마일에 이른다. 〈달리는 울타리〉는 2주 동안 설치되었고, 수천 명의 사람들이 이 작품과 관계를 맺었다. 이 프로젝트는 18회의 대중 공청회와 토지 소유주들의 동의를 거쳐서 수백 명의 작업 인력들을 필요로 했다. 크리스토와 잔느 클로드는 이전 작업의 준비 드로잉과 콜라주 작품을 판매하여 작업 인력들에게 비용을 지불하고 이 프로젝트를 위한 비용을 마련했다.

끝이 없어 보이는 하얀 천들의 기다란 띠는 바람의 흔적을 보여줬고, 수평선에서 나타났다 사라지며 곡선의 완만한 언덕을 가로질러 펼쳐져 있어서 변화하는 빛들을 포착하고 반사해냈다. 〈달리는 울타리〉의 단순성은 미니멀리즘과 관련되지만, 울타리 자체는 예술작품으로 제시되기보다는 이 작품에 종사했던 사람들, 과정, 대상, 장소의 중심이었다.

월터 드 마리아의 〈번개치는 평원〉(도판 24.32)은 뉴멕시코의 서부 중앙부에 1제곱마일에 달하는 사각형의 구역에 설치된 400개의 스테인리스 기둥으로 구성되어 있다. 기둥

24.31 크리스토와 잔느 클로드, 〈달리는 울타리〉, 캘리포니아 소노마와 마린 카운티, 1972~1976. 나일론과 강철 기둥. 18′×24¹/₂마일. ⓒ Volz/laif/Camera Press.

24.32 월터 드 마리아, 〈번개치는 평원〉, 1977. 뉴멕시코 쿠에마도. 400개의 스테인리스 기둥, 평균 높이 20′7″ 대지 면적 1마일×1킬로미터.
Photograph: John Cliett. ⓒ Dia Art Foundation, New York.

24.33 로버트 스미드슨, 〈나선형 방파제〉, 1970. 유타 주 그레이트 솔트 레이크. 대지예술. 길이 1,500′ 너비 15′.
Photograph: Gianfranco Gorgoni. ⓒ Estate of Robert Smithson/Licensed by VAGA, New York, NY.

의 뾰족한 끝부분은 하나의 기준점을 형성함으로써, 못들로 이루어진 일종의 기념비적 침대의 모양을 보여준다. 각 기둥은 사막 위에 때때로 뇌우가 몰아칠 때 번개를 끌어당길 수 있다. 이 기둥들은 아침과 저녁마다 햇빛을 반사하며 자연 풍경과 대조되는 기술적 정확성을 강조한다. 예술 관객들로부터 의도적으로 고립시킨 이 작품은 개념미술과 미니멀리즘의 측면을 통합한다. 관객들이 이 작품을 보기 위해서는 작품제작을 의뢰했던 디아 재단에 반드시 방문 요청을 해야만 한다. 일단 이 장소에 가게 되면 관객들은 이 작품을 스스로 연구하고 해석하도록 맡겨진다.

장소특정적인 작품은 환경적 구축물인데, 종종 조각적인 재료로 만들어져서 환경과 상호작용하지만 환경을 영원히 대체하지는 않도록 기획된다. **대지예술(Earthwork)**은 대지, 바위, 그리고 가끔 식물과 같은 재료로 만들어진 조각적 형태를 띤다. 이 예술은 매우 거대하며, 도시에서 멀리 떨어진 지역들에서 행해진다. 대지예술은 일반적으로 풍경과 혼합되거나 보완하도록 디자인된다. 다수의 장소특정적 작품이나 대지예술 작품은 생태에 관한 작가들의 관심이나 고대 아메리카의 대지작품들에 대한 관심을 보여준다.

로버트 스미드슨은 대지예술 운동의 정초자 중 한 사람이다. 그의 〈나선형 방파제〉(도판 24.33)는 유타 주의 그레이트 솔트 레이크에 지어졌는데, 수면의 변화에 따라 물 아래 잠겨서 보이지 않다가 다시 물 위로 나타나기를 수차례 반복해 왔다. 이 방파제 주위의 천연 환경은 인간의 계획적인 디자인이 지닌 형태와 대조를 이룬다. 인간 사회가 상징이나 도상과 그다지 연관이 없어보일지라도, 우리는 자연이나 고대예술에서 발견되는 나선형과 같은 보편적인 기호에 본능적으로 반응한다.

장소특정적인 작품 역시 주문에 의해 제작될 수 있지만, 누군가가 그 땅을 구입하지 않는다면 판매될 일이 거의 없다. 개념미술, 대지예술, 장소특정적 예술, 행위예술을 창조하는 예술가들은 갤러리─미술관─컬렉터로 연결되는 미술계의 흐름을 전복시켜서 예술을 상품이 아닌 경험의 대상으로 제시하려는 의도를 공통적으로 공유한다.

설치와 환경

일부 예술가들이 옥외에서 대지예술 작품과 장소특정적 작품을 제작했던 반면, 어떤 예술가들은 내부에서 회화와 조

각의 전통 개념을 넘어서서 움직이고 있었다. 1960년대 중반 이래로 다양한 배경과 관점을 가진 예술가들이 운반 가능한 예술작품보다는 내부에서의 설치와 환경을 제작해 왔다. 어떤 설치작품은 공간을 완전히 대체했고, 또 어떤 작품은 거대한 조각과 같은 경험을 제공했다. 그들 대부분은 관객을 작품의 한 부분으로 가정한다.

설치 작업의 선구자 중 한 사람은 1958년에 뉴욕에 정착한 일본의 예술가 야요이 쿠사마이다. 그녀는 1950년대 초에 수많은 점으로 뒤덮인 드로잉을 그렸으나, 1960년대 초에는 마치 그물이 점들의 음화 형태를 보이는 것과 같이 그물을 그린 회화를 주로 제작했다. 그리고 곧 프레임을 벗어나 벽 위에 점을 그리기 시작했다. 그녀는 이렇게 만든 회화가 우주를 닮아 보여서 점들이 만들어내는 화려한 효과를 매우 좋아한다고 말했다. "우주 전체는 별들의 거대한 하나의 축적물이다."[10] 쿠사마는 〈무한한 거울방: 팰리스 필드〉 (도판 24.34)에서 남성의 성기 모양을 하고 밝은 빨간 색의 점이 박힌 수백 개의 사물로 가득 찬 방의 벽면에 거울을 설치해서, 공간이 수렴되는 종점에 도달했다. 이 거울은 방문

24.34 야요이 쿠사마, 〈무한한 거울방: 팰리스 필드〉, 1965. 설치. 98 1/2″×197″×197″.
ⓒ Yayoi Kusama

24.35 앨리스 에이콕, 〈복합단지의 시작들…〉, 1977.
나무와 콘크리트. 벽 파사드 : 길이 40′ ×
높이 각 8′, 12′, 16′, 20′, 24′.
스퀘어 타워 : 24′×8′×8′.
타워 그룹 : 높이 32′.
독일의 카셀 도쿠멘타 6을 위해 제작.
Photograph courtesy of the artist.

자에게 무한의 시각을 제공했고, 일반적으로 예술가의 모습을 포함해서 보여주었다. 설치된 작품은 영원히 남지 않지만, 그녀가 급진적 창조자로서 얻은 명성은 지속되었다.

예술가의 설치는 갤러리의 벽면으로 제한될 필요가 없다. 독일의 카셀 도쿠멘타에서 열렸던 1977년의 전시에서 앨리스 에이콕은 중앙 전시장의 바깥에 〈복합단지의 시작들…〉(도판 24.35)이란 작품을 설치했다. 이 작품에 다가서는 관객들은 처음에 불규칙한 목조 구조물을 보게 되는데, 어떤 것은 현관이나 사다리를 갖추고 있다. 이 5개의 건물은 좁은 지하 통로를 감추고 있어서, 관객들은 사다리를 한 번에 한 사람씩 올라가서 수직 통로로 내려올 수 있게 만들어졌다. 한 사람의 관객이 통로로 들어서면 그곳에는 터널을 통과하는 단 하나의 길만이 있는 것을 발견하게 된다. 타워는 오직 지하를 통해서만 접근할 수 있으며, 작가는 지도를 전혀 제공하지 않았다.

그녀는 이 작품에 대해 "이 복합단지는 한 사람이 지하의 미로에서 나올 때 수직통로나 타워 안에 갇히게 되도록 설계되었다. 그 사람이 바깥으로 완전히 나올 수 있게 될 때면 너무 높은 곳에 머물게 되어 지면에 직접 닿을 수 없게 되는 것이다. 따라서 그 사람은 지하에 있을 때나 타워에 갇

혀 있을 때, 그리고 지면 위의 플랫폼에 서 있을 때 자신을 상실하게 된다."[11]고 썼다. 그녀는 두려움, 밀실 공포, 방향 감각의 상실을 관객에게 스며들게 함으로써 마음의 평정을 자극하거나 변화시키기 위해 이 작품을 기획했다. 이러한 감정들은 우리가 예술작품 속에서 일반적으로 기대하는 것들로부터 급격하게 벗어나도록 한다.

초기 페미니즘

1960년대 후반에 이르면서 많은 여성 예술가들이 자신의 분야에서 맞닥뜨렸던 차별에 저항하는 목소리를 내기 시작했다. 여성들이 예술가 집단에서 진지하게 다루어지는 경우는 드물었고, 갤러리는 여성 예술가의 작품보다 남성 예술가의 작품 전시를 더 선호했으며, 미술관은 여성의 작품보다 남성 작가에 의한 작품을 훨씬 많이 사들여 수집했다. 게다가 초기의 **페미니스트**(feminist) 예술가들이 자신의 여성으로서의 경험을 토대로 작품을 제작하는 것은 남성이 지배적이었던 예술계 안에서 잊혀질 운명이었다. 그들은 1970년대에 뉴욕과 캘리포니아를 중심으로 행동을 취하기 시작했다.

페미니스트 미술비평가인 루시 리파드는 "이 사회에서 여성들의 사회적이고 생물학적인 경험은 남성의 것과 같지 않다는 강력한 사실이 남아 있다. 만일 예술이 내부에서부터 발생하는 것이어야 한다면, 남성의 예술과 여성의 예술 역시 달라야 한다."[12]고 썼다. 몇몇 여성 예술가의 작품은 명백히 그들의 젠더와 페미니즘 이슈에 관한 관심으로부터 영향을 받는다.

캘리포니아의 페미니스트 예술가들은 협동으로 작업하는 경향을 지녔으며, 전통적으로 '공예'를 여성과 연관시켰던 매체인 도자기와 섬유를 매체로 이용했다. 〈디너 파티〉(도판 24.36)는 많은 여성과 몇 명의 남성의 협업작품이었는데, 주디 시카고가 조직하고 감독하여 5년이 넘는 기간 동안 제작되었다. 이 협동의 모험은 그 자체로서 남성의 경쟁적 본성과 반대되는 여성 경험의 보조적인 본성에 관한 하나의 정치적 발언이었다.

거대한 삼각형의 테이블은 세계 역사에서 중요한 역할을

했던 39명의 여성을 위한 자리가 마련되어 있다. 이 자리들은 고대 이집트의 여왕 하트셉수트부터 여성 예술가 조지아 오키프에 이르기까지 광범위한 인물을 포함한다. 성취를 이뤄낸 999명의 이름은 테이블 아래의 도자기 타일 위에 추가로 새겨져 있다. 각각의 자리에는 그 자리의 주인에게 경의를 표하기 위해 디자인된 도자기 접시와 손으로 수놓은 섬유 테이블보가 놓여 있다. 몇몇 접시는 평면 디자인으로 그려졌고, 어떤 것은 양각 문양 위에 채색되어 있다. 이들 중 다수가 꽃 모양을 한 여성의 성기처럼 장식되어 명백하게 섹슈얼한 형태를 띤다.

동부를 중심으로 활동했던 페미니스트 예술가들은 저항에 더욱 강한 입장을 보였다. 그들 중 일부는 '혁명 속의 여성 예술가들(WAR)'이라는 그룹을 결성해서 미술관들 앞에서 피켓 시위를 벌였다. 그들은 여성 작가 작품의 전시를 꺼렸던 개인 딜러들에 대항하여, 자신들만의 협업 갤러리 '레지던스의 예술가들(AIR)'을 열었다. 동부 페미니스트들의 리더였던 낸시 스페로는 두 그룹 모두에 참여했다. 1960~1970년대까지 그녀의 작품은 종이 두루마리, 스텐실(철필), 판화와 같이 평범치 않은 매체를 사용해서 여성들의 고통이나 학대와 같은 주제를 다루었다. 〈비너스의 재탄생〉(도판 24.37)과 같은 그녀의 이후 두루마리 작품은 예술에서 그동안 일반적으로 보여 왔던 것과 다른 방식으로 여성의 이미지를 드러내려고 시도했다. 여기에 첨부한 도판에서는 사랑의 여신 비너스를 묘사한 고대의 조각상이 양쪽으로 분리되어, 화면 밖 관객의 방향을 향해 정면으로 달리고 있는 여성 달리기 선수를 강조하여 드러내고 있다. 이 두 가지 이미지의 대조는 여기서 아주 명확하게 드러난다. 사랑의 대상으로서의 여성은 성취자로서의 여성에게 굴복하고 있는 것이다. 이 작품을 르네상스 시대에 그려진 보

24.36 주디 시카고, 〈디너 파티〉, 1979. 혼합매체. 48′×42′×3′. 백색 타일 바닥 위에 삼각형 테이블.

Collection of the Brooklyn Museum of Art, Gift of the Elizabeth A. Sackler Foundation. Photograph ⓒ Donald Woodman/Through the Flower. ⓒ 2013 Judy Chicago/Artists Rights Rociety (ARS), New York.

24.37 낸시 스페로, 〈비너스의 재탄생〉(세부), 1984. 수공날염. 12″×62′.

Courtesy of the artist. Photograph: David Reynolds. ⓒ Estate of Nancy Spero/ Licensed by VAGA, New York, NY.

24.38 오를랑, 〈예술가의 입맞춤〉, 1976~1977. 물감, 금속 체인, 사진, 나무, 점멸 진공관, 인공 초, 조화, CD를 이용한 혼합매체. 86½″×67″×23½″.
In the collection of the Fonds Regional d'art Contemporain, Pays de la Loire, France.
© 2013 Artists Rights Society (ARS), New York/ADAGP, Paris.

지만, 전시장으로 연결되는 계단에 작품을 설치했다. 관객들은 검정색 거대한 받침대 위에서 이전의 스트립쇼를 찍은 사진 〈성 오를랑〉이나 새로 고안된 자판기 뒤에 앉아 있는 작가 자신인 오를랑의 신체에 다가가게 된다. 녹음기에서는 관객들이 동정녀에게 초를 가져다주거나 예술가의 턱 아래 놓은 투입구에 동전을 집어넣도록 유도하는 음성이 나온다. 동전이 동전받이로 굴러 내려오면 작가는 관객에게 키스를 한다. 스캔들을 일으켰던 이 퍼포먼스는 처녀라는 이상과 소비되는 상품으로서의 여성에 관한 이슈를 강력하게 불러일으켰다. 이 작품으로 그녀는 교사직을 박탈당했다.

퍼포먼스 아트

퍼포먼스 아트, 혹은 행위예술은 지속성이 있는 그 어떠한 것도 만들어내지 않는다. 행위예술가들은 청중들 앞이나 자연 속에서 행위를 수행한다. 따라서 이 예술형식은 시각예술과 연극적 요소 모두를 포함하며, 20세기 초의 표현주의 회화와 다다 예술의 퍼포먼스를 역사적 선례로 삼는다. 추상표현주의의 회화는 작품을 제작하는 행위로서의 사건을 고정시킨 하나의 기록이며, 그

티첼리의 〈비너스의 탄생〉(도판 17.5 참조)과 비교해 보라.

유럽에서 가장 급진적인 페미니스트 예술가는 주디 시카고처럼 자신에게 주어진 출생 당시의 이름을 거부했던 오를랑이다. 그녀의 집요한 주제는 문화적 논쟁과 갈등의 공간으로서의 여성 신체이다. 그녀는 1974년에 베르니니의 〈성 테레사의 황홀경〉(도판 17.19 참조)을 바탕으로 수녀복을 입고 스트립쇼를 벌여 이것을 사진 시리즈로 기록했다. 이렇게 함으로써 그녀는 여성들에게 부과된 문화를 목격했던, 처녀와 창녀라는 정체성의 두 극단 사이를 지나갔다.

그녀의 가장 논란이 많은 작품이 1977년에 파리에서 현대미술 전시를 전복시켰던 〈예술가의 입맞춤〉(도판 24.38)이었다. 그녀는 전시회에 초대받지 않았

24.39 요셉 보이스, 〈나는 미국을 좋아하고 미국은 나를 좋아한다〉, 1974. 르네 블록 갤러리에서의 퍼포먼스 장면.
Courtesy Ronald Feldman Fine Arts, New York/www.feldmangallery.com.
Photograph: Caroline Tisdall. © 2013 Artists Rights Society (ARS), New York/VG Bild-Kunst, Bonn.

다음 단계는 기록을 제거해버리고 사건 자체에 집중하는 논리적 단계였다. 이제 기록은 참여자들의 경험과 퍼포먼스를 촬영한 사진 속에서 기억된다. 해프닝 운동은 또 하나의 중요한 선례이다. 개념과 과정을 강조하는 개념미술 같은 예술형식이 퍼포먼스 아트와 관계가 있다.

1960~1970년대에 가장 영향력 있던 예술가는 독일 출신의 요셉 보이스였다. 그는 자신이 마치 치유자나 무당인 것처럼 깊은 상징적 의미가 가득한 행위를 수행했다. 그는 1965년의 한 작품에서 자신의 머리를 꿀과 금박으로 감싸서 뒤덮고, 죽은 토끼 한 마리를 안은 채 데리고 다니면서 생명이 없는 토끼의 발을 들어 갤러리에 전시 중인 회화 작품을 일일이 가리키며 설명해주었다. 보이스가 나중에 설명하기를, 몇몇 사람들은 이 전시장에서의 토끼만큼이나 자신의 일상생활에 대해 무신경했다. 그는 1974년에 뉴욕을 처음 방문했을 때 곧바로 〈나는 미국을 좋아하고 미국은 나를 좋아한다〉(도판 24.39)라는 작품의 제작에 착수했다. 공항에 도착하자마자 그는 펠트천으로 전신이 감싸인 채 앰뷸런스를 타고 곧장 전시장으로 옮겨졌다. 그리고 거기서 코요테와 일주일 동안 생활한다. 이 동물은 황량한 대 서부를 상징했고 매일 배달되었던 **월스트리트** 저널의 복사본은 현대의 수익 중심 문화를 대변했는데, 보이스는 이 둘 사이의 단절을 치유하고자 한 것이다.

쿠바로부터 망명한 아나 멘디에타는 여러 작품에서 자신의 신체를 대지와 자연의 순환을 나타내는 상징으로 사용했다. 〈생명의 나무〉(도판 24.40) 시리즈에서는 진흙과 잔디로 몸을 뒤덮은 채 나무둥치에 기대어 서서 사진을 찍었는데, 탄생과 성장 같은 자연의 순환 과정과 여성성 사이의 본질적 등가를 보여주고자 기획한 것이다. 초기의 다수 페미니스트들과 같이 그녀에게 있어서 생물학은 여성과 남성의 차이 대부분을 설명해주었다. 그들 신체의 자연적 순환을 통해 그녀는 여성이 대지의 리듬과 더욱 가깝다는 것을 말하려는 것처럼 보인다.

몇몇 행위 예술가는 현대의 가장 긴급한 현안을 다룬다. 예술단체인 아스코는 1975년에 〈유인용 갱단 전쟁 희생자〉(도판 24.41)라는 제목의 행위를 벌였는데, 멤버 한 사람을 길거리에 눕히고 경보 조명을 설치했다. 이 이

24.40 아나 멘디에타, 〈생명의 나무〉, 1976.
종신 착색 프린트. 20″×13¼″.

Collection of Raquelin Mendieta, Family Trust [GL2225-B] © The Estate of Ana Mendieta Collection. Courtesy Galerie Lelong, New York.

24.41 아스코(Willie Herrón III, Humberto Sandoval, Gronk, Patssi Valdez, Harry Gamboa Jr.), 〈유인용 갱단 전쟁 희생자〉, 1975.
Photograph: © Harry Gamboa Jr.

벤트는 갱단들이 서로 충돌하고 있는 로스앤젤레스 동부의 갈등 지역에서 벌어졌다. 아스코 예술단체는 이벤트를 사진으로 촬영하고 이 예술가가 갱들의 전쟁 중에 사망한 마지막 희생자인 것처럼 보도 매체에 이 사진을 전달했다. 텔레비전에서는 이 사진이 조작된 거짓인 것을 알지 못한 채 갱단의 폭력성을 보여주는 예로 사용하며 뉴스보도에 사용했다. 이 작품은 예술의 경계를 밀어젖히며 도시의 사회 문제에 주목한 것이었다.

다시 생각해 보기

1. 뉴욕 화파의 두 가지 회화 양식은 무엇인가?

2. 예술가들이 예술과 일상을 결합하는 방식에는 어떤 것이 있는가?

3. 만일 예술가가 자신의 생각을 당신에게 말로만 들려줬다면, 이것은 개념미술인가?

4. 페미니스트들은 이전 세대에 대해서 어떻게 저항했는가?

시도해 보기

전통을 의문시하고 규칙을 깨뜨리는 일이 인간의 다른 노력(법, 종교, 과학, 정치, 혹은 다른 분야)에서 예술계에서만큼 칭송받는 일이 있는가?

핵 심 용 어

개념미술(Conceptual art) 1960년대 후반에 발전된 하나의 경향이기도 하며, 물질로 만질 수 있는 구체적 산물보다 그 결과물 이전의 예술적 착상이나 과정이 더 중요시되는 하나의 예술형식

대지예술(Earthwork) 대지, 바위, 그리고 간혹 식물을 재료로 삼아 도시에서 멀리 떨어진 지역에 광대한 규모로 만든 조각적 형태의 예술

미니멀리즘(Minimalism) 1960년대 중후반에 회화와 조각에서 중요했던 비재현적 양식으로, 극히 제한된 시각적 요소들을 사용하며 종종 단순한 기하학적 형태나 덩어리로 구성된다.

색면회화(color field painting) 추상표현주의로부터 발생한 예술운동으로서, 미적이고 정서적인 반응을 불러일으키는 색채들이 칠해진 부분이나 평면을 강조하는 회화

아상블라주(assemblage) 수집되거나 주조된 사물을 조합하여 만든 조각으로, 하나의 완성된 작품은 이 사물의 원래 특성을 드러내거나 은폐할 수도 있다.

액션페인팅(action painting) 격렬한 붓질, 물감 떨어뜨리기와 퍼붓기 등의 행위를 사용함으로써 예술가의 신체적 움직임의 결과에 의존하는 비재현적 회화의 한 양식

추상표현주의(Abstract Expressionism) 1940년대에 미국에서 발생하여 개인의 자발적 표현을 여러 상이한 방식으로 보여주며 작업했던 회화 중심의 예술 운동

팝아트(Pop Art) 1950년대 후반부터 1960년대 초에 영국과 미국에서 발전했던 회화와 조각의 양식으로, 실크스크린과 같은 대량 생산 기술을 사용하거나 아상블라주보다 더욱 광택이 나는 실제 철제 사물을 사용했다.

퍼포먼스 아트(performance art) 미술가들에 의한 청중 앞에서의 연극적 공연으로, 정식 연극 무대가 아닌 곳에서 행해진다.

해프닝(happening) 일반적으로 예술가가 착상하고 그 예술가와 다른 사람들, 특히 관객들의 참여를 통해 벌이는, 미리 연습하지 않은 하나의 이벤트성 예술

제5부

포스트모던의 세계

포스트모더니티와 글로벌 아트

25

포스트모더니티와 글로벌 아트

1970년대 후반 혹은 1980년대 초반, 모더니즘 예술을 촉발했던 자극과 원동력은 지나간 듯 보였다. 모더니즘 예술은 전통에 반대하고 규칙을 깨뜨리는 데 기반을 두었다. 각각의 새로운 움직임은 깨뜨려야 할 규칙을 발견했다. 고정적인 시점, 알아볼 수 있는 주제, 갤러리에 전시되는 것, 손에 의한 창작 등은 모더니즘 예술가들이 버린 규칙의 일부일 뿐이었다.

규범에 반발하고자 하는 충동은 그러한 변혁이 대부분의 서구 문화에서 규범이 되면 강렬함을 잃어버린다. 이제 우리는 오로지 앞을 향해 본다. 연장자들의 지혜나 고대의 제의, 혹은 영원한 원칙과 같은 과거를 향해서가 아니라 앞으로의 의료 분야의 발전, 다음 대통령의 임기, 혹은 향후의 전자 혁신을 향해서 말이다. 규범과의 결별은 대체로 건강한 것으로 보인다. 실제로 1990년대 초 패스트푸드의 한 체인점은 "때로는 규칙을 부수세요."라는 슬로건을 내걸었다.

오늘날의 예술가들에게는 부숴야 할 규칙들이 별로 남아 있지 않다. 여전히 인간을 모욕하는 예술을 창작할 수는 있지만, 입체주의, 표현주의, 구축주의, 미니멀리즘 같은 새로운 양식을 만들어내는 것은 어렵다. 오늘날 대부분의 예술가들은 새로운 양식을 만들고자 노력하지는 않는다.

일반적으로 현 세대 대부분의 예술가는 형태를 완성하고 아름다움을 창조하며 시각을 미세하게 조정하기보다는 삶에 대해 발언하는 것을 선호한다. 이들은 우리가 보는 것과 우리가 생각하는 것 사이의 관계를 밝혀주는 작품을 창작한다. 1980년대 이후 대부분의 예술가는 영원한 아름다움이나 충격적인 신선함을 보여주는 오브제보다는 우리가 살고 있는 이 시대에 대한 정보를 담고 있는 오브제를 창작한다. 이 장은 현 세대의 몇몇 움직임을 제시하고자 한다. 이 장에서 논의된 예술가들의 상당수는 한 카테고리 이상으로 분류될 수 있으나, 대부분의 예술가들은 범주화되는 것을 전혀 원하지 않는다.

포스트모더니즘 건축

모더니즘 건축가들은 전통과 장식, 과거와의 관련성을 거부하고 근대적 재료와 실용주의적 관점을 수용했다. 모더니즘 운동은 제2차 세계대전 이후 대부분의 서구 도시를 휩쓸었던 유리 상자같이 생긴 국제 양식에서 절정을 이루었다. 그러나 국제 양식의 개성 없는 익명성에 불만이 커져 (도판 24.9 〈레버 하우스〉 참조) 많은 건축가들은 의미와 역

사 및 문맥을 다시 돌아보게 되었다. 1970년대 후반 모더니즘 건축과의 이러한 결별은 **포스트모더니즘**(postmodern)이라 불린다.

포스트모더니스트들은 국제 양식의 장식 없는 기능적 순수성이 모든 빌딩을 동일하게 보이도록 만들고, 목적과 관련된 정체성도, 상징주의도, 지역적 의미도, 흥분도 없게 한다고 생각했다. 포스트모더니즘 건축가들은 복잡성, 애매성, 모순, 노스탤지어, 대중적 취향과 같이 모더니즘 건축가들이 거부했던 근대적 삶의 바로 그 특징들을 환영했다.

가장 먼저 국제 양식에 반발한 건축가들로는 로버트 벤츄리와 그의 파트너 드니즈 스콧 브라운이 있으며, 이들은 1976년 라스베이거스의 교훈(*Learning from Las Vegas*)을 저술했다. 그들은 건축가들이 지역적이고 토착적이며 심지어 싸구려처럼 보이는 것도 연구해야 한다고 주장했다. 그들은 라스베이거스가 천박할지라도 사람들은 그곳을 좋아하며 그 사실을 인정하지 않는 건축가들은 대중을 외면하게 될 것임을 깨달았다. 이 책은 건축계 전체의 관심을 불러일으켰다.

25.1 마이클 그레이브스, 〈공공 서비스 건물〉, 오리건 주 포틀랜드, 1980~1982.
Photograph: Nikreates/Alamy.

25.2 톰 메인과 모포시스, 〈캠퍼스 레크리에이션 센터〉,
신시내티대학교, 2006.

Photograph: Roland Halbe.

이러한 기술에 정통했는데 그의 빌바오 구겐하임 미술관은
이를 잘 보여준다(도판 14.25 참조).

　오늘날 가장 창의적인 건축가는 모더니즘에 항거하지도
않고 쉽게 기능을 충족시키며 시각적으로 놀라움을 주는
건물을 만들려고 하지도 않는다. 캘리포니아의 톰 메인은
미학과 실용성을 결합하는 이러한 새로운 트렌드의 리더이
다. 그의 신시내티대학교 〈캠퍼스 레크리에이션 센터〉(도
판 25.2)에서 가능한 여러 가지 일은 이러한 요건에 잘 맞는
다. 체육관, 강의실, 식당, 기숙사는 주변 지형에 적합하며
도보로 주변 건물들을 최단거리로 갈 수 있는 불규칙적인
모양의 건물에 들어서 있다. "나는 마을을 만들고 싶었습니
다."[1] 그는 이 건물에 대해 이렇게 말하고 있으며, 이는 매
혹적인 첨단의 외관과 함께 매끄럽게 건물의 구조와 어울
린다. 그의 회사는 '형태를 창안한다'는 뜻의 신조어 '모포
시스(Morphosis)'로 불리는데, 그의 건물들은 매우 창의적
인 형태를 취하고 있다.

　오늘날 가장 영향력 있는 더 젊은 세대의 건축가인 테디
크루즈는 천박한 라스베이거스가 아닌 즉흥적인 티후아나
(역주 : 멕시코 북서부로 멕시코와 미국 국경에 접하는 도
시)에서 영감을 얻는다. 국경의 남쪽인 그 도시에서 건설
업자들은 폐기물을 사용하고, 주민들은 벽과 담장, 구조물
과 지붕을 찾으려고 쓰레기 더미를 뒤진다. 〈제작된 사이
트〉(도판 25.3)라 불리는 크루즈의 빌딩은 경제 하층민들의

　마이클 그레이브스의 포스트모던 양식은 잘 알려진, 그
리고 심지어는 유머러스한 방식으로 고전 건축을 이용하고
있다. 그의 〈공공 서비스 건물〉(도판 25.1)은 형식적이며
유쾌하다. 외부는 세로로 홈이 새겨진 고전적인 기둥이
가장 두드러진다. 기둥은 고대 그리스에서는 절대 사용하
지 않았던 색상인 붉은빛이 도는 갈색이다. 건물은 또한
거대한 하나의 기둥머리를 공유하고 있다. 이러한 기이한
수직적 요소에는 어떤 구조적 기능도 없으며, 그레이브스
는 유리창이 거울처럼 반사되는 곳에 이를 설립해 강조하
고 있다. 건물 정면의 다른 부분은 사각형의 입구가 특징
없이 나열되어 있어, 건물 내부의 관료들을 반어적으로
언급하고 있다.

　만약 포스트모더니즘이 건축가들을 모더니즘의 엄격한
사고로부터 해방시켰다면, 3차원 컴퓨터 모델링은 새로운
형태를 가능하게 했다. 프랭크 게리는 어떤 건축가보다도

25.3 테디 크루즈, 〈제작된 사이트〉, 프로젝트 도면, 2008.
ETC Estudio Teddy Cruz.

그런 기발함에 대해 경의를 표하고 있다. 오늘날 주요 트렌드가 환경을 고려하는 것이라면 크루즈는 우리에게 재활용 빌딩이야말로 환경의 본질임을 보여주고 있다.

회화

모더니즘이 종국에 다다르자 미국과 유럽의 많은 화가는 신표현주의로 알려진 미술 운동에서 표현적이고 개인적인 양식을 되살리기 시작했다. 이것은 부분적으로는 개념미술, 미니멀리즘과 같은 운동의 비개인성, 그리고 팝아트 및 그와 관련된 아이러니하며 조롱하는 듯한 특징에 응하는 것이었다.

초기 신표현주의자 중에 수잔 로덴버그가 있는데, 그녀는 1970년대에 금방 알아볼 수 있을 듯한 주제로 굵은 붓자국의 회화를 상징적으로 그렸다. 로덴버그는 깨끗이 비어 있는 듯한 미니멀리즘 작품 이후에 원래 보이는 대로의 형상 이미지로 되돌아갈 수 있었다. 여기에 등장하는 것들은 거의 공기같이 가벼운 것이었다.

그녀는 흰색, 베이지색, 은색이나 어두운 회색 등 몇몇 약한 색을 사용해 좁은 범위의 톤으로 작업을 한다. 인간의

25.4 수잔 로덴버그, 〈푸른 머리〉, 1980~1981.
캔버스에 아크릴. 114″×114″.
Virginia Museum of Fine Arts, Richmond. Gift of The Sydney and Frances Lewis Foundation. ⓒ Virginia Museum of Fine Arts. ⓒ 2013 Susan Rothenberg/Artists Rights Society (ARS), New York.

손 앞에 말 머리의 윤곽선을 그린 〈푸른 머리〉(도판 25.4)는 쉽게 설명되지 않는 강렬한 이미지를 보여주고 있다. 이것은 물질 세계와 저 너머의 신비로움 사이에 작동하는 원초적 기호이다.

독일의 화가 안젤름 키퍼는 역사와 신화에 대한 19세기적 감성과 추상표현주의의 공격적인 회화 방식을 결합한다. 상징주의, 신화, 종교가 결합된 그의 회화는 우리에게 극적인 조화를 이루는 강한 이야기를 들려주고 있다.

〈오시리스와 이시스〉(도판 25.5)는 죽음과 환생의 순환에 대한 고대 이집트의 신화를 들려준다. 오시리스는 자연의 파괴되지 않는 창조력을 상징한다. 전설에 따르면 오시리스 신은 사악한 형제에 의해 살해당하고 절단된다. 오시리스의 누이이자 부인인 이시스는 오시리스의 조각을 모아 다시 생명을 불어넣는다. 키퍼의 거대한 회화에서 해체된 오시리스의 파편과 연결된 전선들은 피라미드 윗부분 TV 회로판의 형태인 이시스와 연결된다. 물감, 진흙, 바위, 타르, 도자기, 금속이 섞여 있는 두꺼운 작품 표면은 사후라는 주제를 서사적으로 다루는 작품의 이미지를 더 부각시킨다.

신표현주의자들은 외견상으로는 표면 질감과 색의 무한한 다양성이 가능했기 때문에 회화를 선호하는 경향이 있었다. 모든 창의적 결정은 완성된 작품에 감수성의 모든 고통을 아로새기는 흔적을 남길 수 있었다. 다른 예술가들은 최대한 자유롭게 2차원의 세계를 창출하도록 하는 스토리텔링을 활용하기 때문에 회화매체를 사용했다. 이야기 서술에 대한 이러한 관심은 현대 회화의 주도적인 경향이기도 했다.

엘리자베스 머레이는 〈당신이 아는 것 이상〉(도판 25.6)과 같은 작품에서 개인적 의미를 폭발적인 형태와 결합시켰다. 이 그림은 두 자녀의 출산 사이에 존재했던 시간으로 거슬러 올라간다. 그러나 2개의 붉은 의자가 놓인 방의 일반적인 외곽선 너머로, 모성의 경험을 암시하는 것은 거의 없다. 그녀를 개인적으로 알려주는 것은 잘 맞진 않지만 계속 붙어 있는 듯 보이는 매혹적으로 울퉁불퉁하게 잘려 배열된 캔버스의 작업대뿐이다. 머레이의 생동감 있고 활기찬 회화는 함축적인 형상에서 만들어진 많은 이야기를 보는 이에게 남겨준다.

케리 제임스 마샬은 미국 흑인의 삶을 풍부한 질감의 회화로 탐구한다. 그의 1994년 작 〈집이 더 좋을수록 정원도

25.5 안젤름 키퍼, 〈오시리스와 이시스〉, 1985~1987. 캔버스에 유화, 아크릴, 유화액, 점토, 도자기, 납, 구리선, 회로판. 150″×229 1/2″×6 1/2″.

San Francisco Museum of Modern Art. Purchased through a gift of Jean Stein, by exchange, the Mrs. Paul L. Wattis Fund, and the Doris and Donald Fisher Fund. Photograph by Ben Blackwell. ⓒ Anselm Kiefer.

25.6 엘리자베스 머레이, 〈당신이 아는 것 이상〉, 1983. 9개의 캔버스 위에 유화. 108″×111″×8″.

ⓒ 2013 The Murray-Holman Family Trust/Artists Rights Society (ARS), New York.

25.7 케리 제임스 마샬, 〈집이 더 좋을수록 정원도 더 좋다〉, 1994. 캔버스에 아크릴, 콜라주. 8′4″×12′.

Denver Art Museum Collection: Funds from Polly and Mark Addison, the Alliance for Contemporary Art, Caroline Morgan, and Colorado Contemporary Collectors: Suzanne Farver, Linda and Ken Heller, Jan and Frederick Mayer, Beverly and Bernard Rosen, Annalee and Wagner Schorr, and anonymous donors, 1995.77. Photograph ⓒ Denver Art Museum 2009. All Rights Reserved.

25.8 가진 후지타, 〈스트리트 파이트〉, 2005. 세 폭의 나무 패널에 24캐럿 금박, 스프레이 페인트, 민 스트리크 마커, 페인트 마커. 24″×48″.
Courtesy L.A. Louver Gallery, Venice, CA.

더 좋다〉(도판 25.7)는 제목에 '정원'이라는 단어를 포함하고 있는 시카고 주택 프로젝트에 관한 회화 시리즈의 일부이다. 이 작품은 분명 웬트워스 가든에 관한 것으로 저층 주택단지 내 꽃길을 따라 걷고 있는 커플을 묘사하고 있다. 세 마리의 푸른 새가 화면 위쪽을 평화로운 듯 날고 있다. 작가는 이 주택단지에서 생겨난 일과 어떤 공동체 장소이며, 이웃들의 느낌은 어떤지와 같은 것들을 우리에게 이야기해주는 듯하다.

그러나 이런 모든 낙관주의적인 분위기에도 이 작품에는 아이러니가 존재한다. 완벽하게 나선형을 그리고 있는 정원의 호스, 커플 머리 위의 흰 얼룩, 그리고 '환영(Welcome)' 사인이 있는 꽃으로 덮인 입구 등은 달콤한 분위기에 어두운 그림자를 내비치면서 복잡한 분위기를 더한다. 오른쪽 상단에 'IL 2-8'이라 적힌 것은 우리에게 이 회화가 사실 엄밀하게 구성된 일러스트레이션이자 회화임을 상기시켜준다. 작품은 수직과 수평, 그리고 몇 개의 견고한 격자 구성에 기반을 두고 있다. 작품의 분위기는 낙관적이지만, 마샬은 이상적인 장면을 그린 것만은 아니다.

로스앤젤레스 화가 가진 후지타는 K2S(Kill to Succeed)로 알려진 팀에서 그래피티 낙서가로서 작품 세계를 시작했다. 그의 최근작은 널리 퍼진 비교문화적 표본의 아주 최신 혼합적 경향에서 그래피티 낙서가로서의 그의 과거와 아시아의 고급 문화 모두를 보여주고 있다. 그의 2005년 작 〈스트리트 파이트〉(도판 25.8)는 스프레이로 그린 그래피티에서 시작하고 있는데, 이 그래피티 중 일부는 전에 활동했던 그래피티 팀의 일원이 그린 것도 있다. 금박은 고대 불교와 중세 기독교 예술을 암시하는 희생의 의미를 담고 있다. 빌딩 실루엣은 도시의 풍경사진과 신문의 십자말풀이 퍼즐을 언급하는 것이다. 하늘은 소타츠(도판 18.30 참조)와 다른 일본 화가들의 전통적 일본 회화 장면에 기반을 둔 추상적 무늬를 띠고 있다. 전면부의 두 인물은 일본 목판화에서 온 것이며, 제목의 서체는 전 세계 대부분의 도시를 장식하고 있는 도시 그래피티를 닮았다. 작품의 주제는 고대와 현대 모두를 아우르고 있으며, 제목은 현대 갱들의 삶을 암시한다. 이 작품은 많은 차용을 했으며, 다른 분야에도 영감을 주었다. LA의 라틴계 힙합 그룹 오조매틀리는 〈스트리

트 파이트〉와 후지타의 다른 작품이 걸려 있는 갤러리에서 작업하면서 2007년 *Don't Mess with the Dragon*의 곡을 작곡했다.

사진

포스트모더니즘 운동은 최근의 사진에 주된 영향을 미쳐왔다. 포스트모더니즘 사진가들은 작품을 통해서 자신들이 알고 있는 것을 보여준다. 그것은 사진이라는 매체가 객관적인 것은 아니며, 오늘날의 카메라는 쉽게 거짓말을 할 수 있다는 것이다. 심지어 가장 직접적인 장면들도 숨겨진 의미를 담을 수 있다. 포스트모더니즘 사진가들은 카메라가 우리가 의심하지 않는 방법으로 우리에게 영향을 줄 수 있으며 카메라 그 자체가 보는 특정 방식이 있음을 우리에게 알려준다.

신디 셔먼의 1970년대 사진은 최초로 포스트모더니즘이라 불리는 사진에 속해 있다. 그녀는 대중문화의 고정관념으로 고착된 여성 캐릭터의 모습에 맞게 장면 속의 소품을 이용해 포즈를 취한 자신의 흑백사진을 찍는다. 예를 들어 〈무제 필름 스틸 #48〉(도판 25.9)에서 그녀는 우리에게 등을 돌린 채 옆에는 급히 꾸린 짐을 두고 해 질 녘 아무도 없는 길에 서 있다. 1950~1960년대의 많은 '10대용 영화'에서처럼 그녀는 오해를 받아 집에서 가출하고 있는 딸의 모습이다. 이 시리즈의 다른 사진은 옆집 소녀, 아빠의 어린 딸, 고뇌에 찬 젊은 직장 여성, 억압당하는 가정주부들을 보여준다. 특정한 영화를 지칭하지 않는 셔먼의 사진은 여성의 고정관념 이미지를 형성하는 데 일조를 하고 있는 대중영화에서 따온 것으로 생각된다. 그녀는 이러한 고정관념을 풍자하듯이 고의적으로 이를 모방한다. 이러한 아이러니한 재활용 전략이야말로 가장 포스트모더니즘적인 것 중의 하나이다.

오늘날 많은 사진가들이 자신의 주제를 '찾지' 않고 있다. 그들은 신디 셔먼처럼 주제를 만들어내고 있다. 브라질 태생의 빅 무니츠는 〈쓰레기 그림〉 시리즈의 작품 〈아틀라스(칼라오)〉(도판 25.10)에서 볼 수 있듯이 이러한 작업을 가장 성실하게 하는 작가이다. 무니츠는 작업실 바닥에 상당량의 쓰레기를 배열함으로써 그림을 '그리고' 이를 사진으로 찍는다. 그는 쓰레기를 사용하여 쓰레기 수거인의 고귀한 이미지를 창출하는데, 그런 이미지를 위해 수거인의 물건을 이용하기도 한다.

25.9 신디 셔먼, 〈무제 필름 스틸 #48〉, 1979. 흑백사진.
Courtesy of the artist and Metro Pictures.

25.10 빅 무니츠, 〈아틀라스(칼라오)〉, 2008. 〈쓰레기 그림〉 연작의 사진.
Photograph: Vik Muniz Studio. ⓒ Vik Muniz/Licensed by VAGA, New York, NY.

25.11 월리드 라드/아틀라스 그룹, 〈우리는 그들이 '우리는 확신한다'고 두 번 말하게 하기로 결정했다(도시 VI)〉, 2002/2007. 15개의 기록된 디지털 프린트 중 1. 각각 44″×67″.

Courtesy Paula Cooper Gallery, New York.

레바논 출신의 예술가 월리드 라드의 사진은 현실과의 관계가 훨씬 더 복잡하다. 라드는 10대 때 1980년대 레바논 내전을 처음 목격했으며, 공중 폭격이나 포병 사격의 검은 연기가 자욱한 베이루트의 사진을 여러 장 찍었다. 몇 년 후 이 사진의 네거티브 필름을 현상했을 때, 그는 이것이 변색되고 구멍과 같은 자국이 있으며 고향의 건물들처럼 오래되고 손상되었다는 것을 알게 되었다. 〈우리는 그들이 '우리는 확신한다'고 두 번 말하게 하기로 결정했다(도시 VI)〉(도판 25.11)는 병원 뒤쪽에 폭탄이 떨어진 장면의 흐릿하고 얼룩진 사진이다. 사진의 질이 떨어져서 그 이미지는 실제로 기록된 폭력과는 모순되는 유령적이고 멀리 있는 듯한 모습이 되어버렸다. 따라서 그의 사진은 퇴색된 기억과 닮아 있다. 사진은 사건만이 아니라 사건이 일어난 이후의 역사 흐름까지도 기록하고 있는 것이다.

조각

조각가와 관련된 선택의 범위는 거의 넓어진 것 같지 않다. 오늘날의 조각가들은 미니멀리즘과 개념미술의 단순성에 부분적으로 반응하면서 기법과 재료의 범위에 의존하고 있다. 많은 현대 조각가들은 형상의 상징적 가치를 탐구하고 있다. 형상이 어떻게 '어떤 것을 의미'할 수 있는가? 관람자들이 특정 형상과 연관시키는 기억과 감정의 범위는 무엇인가? 형태에 어느 정도 '형상을 만들어야' 관객이 인지할 수 있는가? 관객들은 조각가가 무엇을 염두에 두고 있는지 알아볼 수 있는가? 조각가들은 최근에 이런 질문들을 제기했다.

인도 태생의 영국 조각가 아니쉬 카푸어는 〈레드의 친밀한 부분을 반영하기〉(도판 25.12)라는 작품에서 제의적인 방향으로 그러한 질문을 탐구했다. 그는 마야의 피라미

25.12 아니쉬 카푸어, 〈레드의 친밀한 부분을 반영하기〉, 1981. 염료 및 혼합매체. 설치 78″×314″×314″.

Photograph: Andrew Penketh, London. Courtesy Barbara Gladstone.

드, 인도의 사리탑, 양파 모양의 돔과 같은 고대의 종교적 구조물을 암시하는 몇몇 형상을 전시장 바닥을 가로질러 배치하고 있다. 카푸어는 자신의 조각에 가루를 뿌리는데, 이는 제의적인 행동으로 보인다. 이러한 형상이 예술 전시장에서 해석되는 방법은 그 영적인 의미가 어디에서 나오는지, 어떻게 그렇게 많은 의미가 새로운 문맥에서 유지되는지에 대한 궁금증을 자아내게 한다.

아마도 조각에서 가장 강력한 상징은 인체일 것이며, 현대의

25.13 키키 스미스, 〈얼음 인간〉, 1995. 규소청동. 80″×29¹/₄″×12″.
Edition of 2+1 AP ⓒ Kiki Smith. Photograph by Ellen Page Wilson, courtesy Pace Gallery.

많은 예술가는 주제로서의 인체상에서 새로운 의미를 계속 찾고 있다. 이러한 조각가들은 인체상을 이상주의나 아름다움을 전달하는 것이 아니라 어떤 문화적인 방식에서 우리의 신체가 형성되는지, 우리가 이에 대해 어떻게 생각하는지에 대해 발언해주는 것으로 여긴다. 오늘날 많은 다른 예술가들처럼 키키 스미스도 동시대의 여러 사건에 영향을 받았다. 1995년 석기시대 남성의 냉동된 사체가 알프스에서 온전한 모습으로 발견되었을 때, 그녀는 〈얼음 인간〉(도판 25.13)을 하나의 기록으로 만들었다. 발견되었을 때의 얼어 있는 자세로 옷을 입고 있지 않은 남성을 보여주는 그 작품은 실제 크기로 제작되었으며, 규소청동으로 주물을 뜬 것이다. 이 재료는 표면에 죽은 남성의 피부와 유사한 어두운 색을 부여한다. 스미스는 작품 제목에 작품의 출처가 된 것과의 확실한 연관성만 남겨두면서 얼굴 모습은 단순화시켰다. 그녀는 작품을 눈높이보다 약간 위쪽 벽에 등이 붙어 있도록 매달았다. 따라서 석기시대 냉동된 남성은 자신을 연구하는 인류학자들에게 그랬던 것처럼, 관람자들에게는 호기심의 대상이자 표본이 된다.

몇몇 조각가들이 형상의 의미를 연구하는 동안 어떤 조각가들은 재료의 의미를 탐구하고 있다. 그들은 그것으로

25.14 레이첼 해리슨, 〈이것은 예술작품이 아니다〉, 2006. 목재, 폴리스티렌, 시멘트, 아크릴, 탁자, 모조 채소, 플라스틱 감시 카메라, 마네킹, 가발, 카우보이 모자, 스티커, 드럼과 함께 있는 플라스틱 KISS 피겨. 59″×22″×22″.
Courtesy the artist and Greene Naftali, New York. Photograph: Jean Vong.

무엇을 말할 수 있는지 알아보기 위해 거의 실험으로서 재료나 대상을 사용한다. 이런 조각가들 중의 한 사람인 레이첼 해리슨은 사물을 모아 놀라운 모습으로 배열하고 〈이것은 예술작품이 아니다〉(도판 25.14)라는 제목을 붙였다. 모조 채소, 가발 모형, 싸구려 탁자 등은 이 작품의 구성 목록을 시작하는 일부일 뿐이다. 작품은 또한 유명한 클래식 록 드러머 피터 크리스의 피겨와 감시 카메라를 포함하고 있다. 작품 전체는 오늘날의 문화에서 중대한 질문인 진실이 무엇이고, 재현이 무엇인지에 관해 명상을 하는 듯 보인다.

공공미술

공공미술은 당신이 의도하지 않아도 접하게 되는 예술이다. 이것은 모든 사람이 접근할 수 있는 공공장소에 설치된다. 공공미술에 대한 아이디어는 정부와 종교 지도자들이 공공장소에 적합한 작품을 제작하도록 예술가들에게 의뢰했던 고대에서부터 기원한다. 이 시대 예술가들은 여전히 폭넓은 대중의 요구와 희망에 부합하는 공공미술을 제작하고 있다.

워싱턴 D.C.의 내셔널 몰에 위치한 〈베트남 참전용사 기념비〉(도판 2.15 참조)는 아마도 미국에서 가장 잘 알려진 공공미술 작품일 것이다. 250피트 길이에 달하는 V자형 검은 현무암 벽에는 동남 아시아(베트남)에서 사망하거나 실종된 거의 6만 명의 미국 남녀 군인의 이름이 새겨져 있다. 전쟁 공공 기념비가 분쟁 이후의 국가적 타협과 치유 과정을 더 빠르게 할 수 있다고 믿는 베트남 참전용사들은 1979년 비영리 베트남 참전용사 기금을 설립했다.

1,421편의 응모작을 심사한 후에 심사위원단은 당시 예일대생이었던 스물한 살 마야 린의 디자인을 선정했다. 린은 장소를 방문하고는 장소를 지배하기보다는 장소와 함께하는 디자인을 만들어냈다. "나는 땅을 열고 싶은 충동을 느꼈습니다. … 그것은 제때 치료해야 할 최초의 폭력 같은 것입니다. 풀은 다시 자랄 것이지만, 상처는 당신이 그것을 열고, 가장자리를 매끄럽게 다듬으면 정동석처럼 순수하고 평평한 표면으로 남아 있습니다. … 나는 표면을 비치는 것

25.15 켄 스미스, 〈모마의 옥상 정원〉, 2005. 뉴욕 근대미술관의 옥외 정원.
© 2013 Alex S. MacLean/Landslides

으로 그리고 평화로운 것으로 만들고자 검은 현무암을 선택했습니다."[2]

린의 대담하고도 설득력 있게 단순한 디자인은 큰 공원 안에서의 기념 공원을 만들어냈다. 이는 1960~1970년대의 미니멀리즘과 장소특정적 작품의 영향을 보여준다. 광택이 도는 검은 표면은 주변의 나무와 잔디를 비추고, 점차 좁아지는 양끝은 한쪽은 워싱턴 기념비로 다른 한쪽은 링컨 기념관으로 향하고 있다. 이름은 사망한 연대기순으로 새겨져, 각 이름은 역사 속에서 하나의 장소를 부여받는다. 방문객이 중앙을 향해 걸어가면서 벽은 점점 더 높아지고, 이

름도 계속적으로 쌓여간다. 기념비를 방문한 수천 명의 사람들은 위안을 주고 상처를 치유하는 기념비의 힘을 증명하는 듯하다.

2004년 뉴욕 현대미술관이 확장되었을 때, 이웃해 있는 고층 빌딩의 사람들은 새로운 지붕의 못생긴 구조가 내려다보인다고 불만을 토로했다. 뉴욕 현대미술관은 이에 대한 대답으로 건축가 켄 스미스에게 지붕 프로젝트를 맡겼고, 그는 "그것을 위장합시다!"라고 외쳤다. 그는 색 자갈, 아스팔트, 플라스틱 덤불로 유머러스한 〈모마의 옥상 정원〉(도판 25.15)을 만들었다. 구성은 건물을 더 잘 '숨기는' 위장 패턴으로 되어 있다. 이 공공미술 작품은 미술관 안쪽에서는 보이지 않고 더 중요하게는 어떤 유지보수도 필요로 하지 않는다. 이웃들이 다시 그 정원이 완전히 가짜임을 불평하자, 스미스는 이 정원도 가늘고 평평한 땅에 주의 깊게 조경을 한 근처의 센트럴 파크만큼 가짜라고 대답했다. 이 작품의 우스꽝스런 유머와 위장 패턴의 위트 넘치는 인용은 이 작품을 포스트모던 정원 건축의 귀한 예로 만들었다.

미국 공공미술의 상당수는 공공건물 비용 1퍼센트의 절반은 건물을 미화하는 예술에 사용해야 한다는 명령에 의거해서 제작되었다. 지역공동체를 염두에 두는 작가들이 지역민들과 협업한 결과는 다음의 예처럼 성공적일 수 있다.

시애틀을 기반으로 한 버스터 심슨은 공공미술에 특화된 작가이며, 그의 최근작 중 하나는 동부 워싱턴 농업 커뮤니티의 환경적 고민을 구체화하고 있다. 〈악기 기구: 왈라 왈라 종탑〉(도판 25.16)은 종 모양으로 반복되게 배열된 금속 농부의 디스크 중심부에서 시작한다. 작품의 센서는 근처 밀 크리크의 환경 조건들, 즉 물의 온도, 흐름의 정도, 용해된 가스의 양 등을 추적한다. 이 세 가지 측정치는 매년 반복되는 연어의 이동에 매우 중요한데, 이는 최근 감소 추세이다. 측정치를 악보로 코드화하는 컴퓨터가 데이터를 처리한다. 작품의 해머는 적절한 디스크를 쳐서 종소리를 내고, 이는 매시간 강의 상태에 따라 귀로 들리도록 업데이트가 된다. 그 지역 연어의 건강 상태는 다른 환경 문제에서 초기 경보 역할을 했던 '석탄 광산의 카나리아' 같은 것이다. 심슨은 노란 연어 모형을 이러한 지표로 포함시켰다. 전체 작품은 부착된 태양열 집결판으로 전력을 공급받는다. 〈악기 기구〉는 매일 수백 명의 사람들이 듣고 볼 수 있는 왈라왈라커뮤니티칼리지에 위치해 있다.

새로운 타입의 공공미술은 전광판에 상업 광고 혹은 공익 광고와 함께 배치된 예술가의 디지털 작품을 포함하고 있다. 매사추세츠 컨벤션 센터 당국은 보스턴 컨벤션 및 전시 센터 외부에 위치한 75피트 높이의 멀티스크린 LED 차양을 위한 디지털 작품 시리즈를 발표했다. 예를 들어 예술가이자 시리즈 참여자인 카완딥 버디는 〈도시의 꽃〉(도판 25.17)을 만들었는데, 두 부분으

25.16 버스터 심슨, 〈악기 기구: 왈라왈라 종탑〉, 2008.
워싱턴 주 왈라왈라커뮤니티칼리지. 윌리엄 A. 그랜트워터 & 환경센터
높이 25′6″.
Courtesy of the artist.

로 이루어진 이 작품의 아래쪽은 도시의 야간 교통을 암시하는 움직이는 불빛이 추상적으로 디스플레이되고, 그 위쪽으로는 천천히 움직이는 아주 진한 색상들이 시간이 지남에 따라 흐려진다. 도시의 거리를 이렇게 디지털로 장식하는 것은 매사추세츠 컨벤션 센터 당국과 그 지역의 비영리 뉴미디어 기획사 보스턴 사이버아츠가 의뢰한 차양 위

예술 프로그램의 일부로 다른 작품도 정기적으로 등장하고 있다. 보스턴 글로브는 이 시리즈에 대해 "도시 황폐화와는 거리가 먼 이 각각의 전광판은 내용적으로 상업적 기회와 예술 및 공공 서비스 사이에서 균형을 잡고 있기 때문에 도시 환경을 향상시키고 있다."[3]는 사설을 실었다.

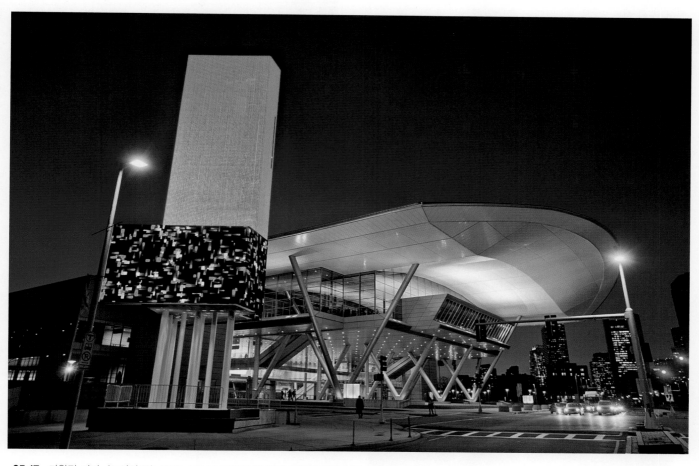

25.17 카완딥 버디, 〈도시의 꽃〉, 2012, 보스턴 컨벤션 및 전시 센터의 조명 설치.

예술은 우리를 형성한다 : 경배와 제의

초월

매우 세속적이고 빠르게 움직이는 포스트모더니즘 세계에서도 몇몇 예술가들은 관람자들이 더 큰 힘과 조우하거나 영적인 명상의 상태에 들어가도록 하는 방법을 추구하고 있다. 그들은 종종 이런 초월적 상태를 추구하는 데 도움이 되는 빛을 이용하거나 묘사한다.

제임스 리 바이어스는 일본에서 10년간 불교를 공부했고, 이는 그의

예술이 호화로운 재료를 사용하여 풍부한 질감의 아름다움을 추구하도록 하는 데 영향을 미쳤다. 그의 1994년 설치작품 〈제임스 리 바이어스의 죽음〉(도판 25.18)은 금박을 풍성하게 사용함으로써 내세와도 같은 반짝거림을 창출했다. 이 작품은 중앙에 낮은 단상이 있는 창고 크기의 빈 방이다. 금박이 온 표면을 덮고 있으며, 여기저기에 겹쳐져

25.18 제임스 리 바이어스, 〈제임스 리 바이어스의 죽음〉, 1994. 설치, 금박, 5개의 크리스탈, 플렉시글라스. 18′×18′.
Private Collection. Copyright The Estate of James Lee Byars.

25.19 에르네스토 푸욜, 〈기다림〉, 2008. 솔트레이크시티, 유타주 의사당 계단.
Photo: Ed Bateman.

있다. 작품이 설치될 때마다 바이어스는 금색 옷을 입고 단상 위에 누워 시간의 길이를 다르게 하여 주로 눈을 깜박이고 씁쓸한 미소를 지으며 그가 표현하듯 '자신의 죽음을 연습'하고 있다. 그는 떠나면서 5개의 작은 크리스털을 남겨두었는데, 이는 관객에게는 거의 보이

지 않는 개인적 제의이다. 1997년 작가의 사망 이후 이 작품은 몇 번 더 재창조되었다. 이 작품은 금만이 줄 수 있는 깊은 황색 반짝임으로 빛을 밝힌 놀라운 방에 관람객들을 데려감으로써 관객들에게 죽음이라는 운명을 생각하게끔 한다.

바이어스의 설치는 퍼포먼스의

요소 일부를 포함하고 있지만, 몇 몇 현대 예술가들은 퍼포먼스를 영적인 감각을 재포착하는 주요 매체로 사용하고 있다. 에르네스토 푸욜은 유타 주 솔트레이크시티에 약 100명의 퍼포먼스 지원자를 위한 야외 행사로 〈기다림〉(도판 25.19)을 만들었다. 그는 거기에서 "상황을 느리게 하고 반성하기 위해 침묵과 고독이 필요한 인간의 욕구를 미묘하게 알려주려 했다"고 작품의 의미를 설명했다. 모두 흰색의 옷을 입은 퍼포머들은 늦은 오후 주의사당 아래쪽에 조용히 모였다. 예술가의 신호에 따라 그들은 조용히 걷기 시작했고 12시간 동안 의사당 계단을 천천히 오르내렸다. 〈기다림〉에는 제의적 감성, 즉 도시 일상에의 신성한 중단이 있다. 지역 신문과 인터뷰한 도시 통근자는 작품이 그에게 준 충격을 다음과 같이 말했다. "이런 일이 일어나는 것은 절대 평범하지 않습니다. 그래요, 그 때문에 나는 멈추어 생각했습니다." 이러한 효과는 작가가 언급한 의도

와 거의 유사하다. "이것은 우리가 휴대전화나 손에 드는 장치 때문에 잃어버렸던, 더 깊은 어떤 것에 아주 부드럽게 초대하는 것입니다."[4]

명상적인 느리게 걷기는 쉬라제 후쉬아리의 〈고대의 빛〉(도판 25.20)을 구성하는 리듬감 있고 작으며 꼼꼼한 붓자국을 닮아 있다. 예술적 목적에 관해 질문하자 그녀는 "이 작품은 존재와 같은 것입니다. 존재는 빛과 같습니다. 어떻게 빛을 묘사할 수 있을까요? 빛은 경험될 수 있을 뿐이며 존재를 갖고 있습니다. 이 작품 또한 존재를 가지고 있으며 경험될 수 있을 뿐입

니다."[5]라고 답했다. 대략 6피트× 9피트 크기의 이 작품은 우리의 시각장을 작가가 '에너지 장'이라 부르는 빛의 하얀 광채로 가득 채운다. 그녀는 작게 서로 붙어 있는 캘리그래피적 연필 선으로 작품을 시작하는데, 이 선들은 명상의 훈련처럼 수백번 반복된다(상세 이미지 참조). 이는 그녀가 숨이나 음악 진동에 비유하는 부드럽게 물결을 이루는 선으로 결합된다. 그녀는 수성 물감이 수없이 겹쳐진 층으로 깊이 있게 빛나는 모습을 만들었으며, 이는 보는 사람들에게 바닥이 보이지 않을 만큼 무한하나 질감이 느껴지

는 공간감을 부여한다. 그녀는 "흰색은 끝없는 무한함의 경험이고, 그것이 당신 앞에 열려 있다."고 말하며 관람객들이 무한을 경험할 수 있도록 하고 있다. 우리는 원자의 소우주나 끝없는 공간의 확장을 응시하게 되는 것이다. 그러나 작가는 가능하면 폭넓은 관객에게 다가가길 희망하기 때문에 그 모순을 유념하지 않는다. 그녀는 다음과 같이 말하고 있다. "나는 내 작품이 그것을 보는 모든 사람들에게 열려 있고 관용적이며 다르길 바랍니다."[6]

도판 25.20의 세부

25.20 쉬라제 후쉬아리, 〈고대의 빛〉, 2009. 캔버스에 연필, 아쿠아크릴, 염료. $74^{3}/_{4}''×106^{1}/_{4}''$.

25.21 바바라 크루거, 〈무제 : 나는 쇼핑한다 고로 나는 존재한다〉, 1987. 사진 실크스크린 인쇄/비닐. 111″×113″.
Courtesy: Mary Boone Gallery, New York. ⓒ Barbara Kruger.

25.22 프레드 윌슨, 〈미술관 채굴〉, 1992~1993. 설치.
메릴랜드 원주민 사진을 마주하고 있는 담배 가게 인디언들.
Courtesy of the Maryland Historical Society, Item Id #MTM004.
Photograph: Jeff D. Goldman.

이슈 중심의 예술

가장 최근 세대의 많은 예술가들은 자신의 예술을 사회적 문제와 연관시키려 한다. 이슈 중심의 예술가들은 만약 그들이 예술을 미적 문제에 한정짓는다면 그 예술은 단지 억누르고 있는 문제들로부터 주위를 돌려버리는 것뿐이라고 믿고 있다. 더욱이 그들은 우리가 보는 것이 우리가 어떻게 생각하느냐에 영향을 미치고 있다는 것을 잘 알고 있으며 이 두 가지 문제에 대해 모두 영향을 줄 수 있는 기회를 놓치고 싶어 하지 않는다. 우리가 심슨의 〈악기 기구〉에서 보았듯이 어떤 공공미술은 이슈 중심적이다.

바바라 크루거는 잡지 디자이너로서 활동했으며, 이러한 경력은 그녀의 작품 〈무제: 나는 쇼핑한다 고로 나는 존재한다〉(도판 25.21)에 드러나 있다. 그녀는 광고에서 들어본 것 같은 문구를 창안했다. 손의 위치 또한 아스피린이나 수면보조제 광고에서 온 것으로 보인다. 우리의 물건이 우리를 정의하는가? 우리는 정말 쇼핑하기 위해 존재하는가? 우리는 종종 물건 그 자체는 별 소용이 없지만, 그것이 우리에 대해 말해주기 때문에 산다. 이것이 단순하지만 매혹적인 크루거의 작품에 담겨 있는 메시지이다. 아마도 이 작품의 궁극적 아이러니는 후에 작가가 쇼핑백에 이를 실크스크린으로 인쇄했다는 것이다.

인종차별주의와 계급편견에 관한 작품을 창작하는 예술가들은 미술관 전시의 관례가 어떻게 그런 문제의 원인이 되는지를 보여주고 있다. 1992년 메릴랜드 역사학회는 흑

인 예술가 프레드 윌슨을 초청해 한 층에 그가 〈미술관 채굴〉(도판 25.22)이라 부르는 설치작품을 만들 수 있도록 전시품을 재배열했다. 그는 학회 소장품과 문서 기록을 샅샅이 찾아내며 전시를 위해 1년을 준비했다. 결과는 놀라웠다. 윌슨은 메릴랜드의 아메리카 원주민과 관련된 것은 거의 없으나 주로 담배 가게 외부에 놓였던 목조 인디언 조각상은 상당량 수집되었다는 것을 알게 되었다. 그는 조각상의 먼지를 털고 메릴랜드에 살았던 진짜 아메리카 원주민들의 사진을 찍어 이를 마주보게끔 세워놓고 관객들에게 다시 선보였다. 그는 전시 도록에 미술관은 당신이 생각하게끔 만드는 장소가 되어야 한다고 썼다. 〈미술관 채굴〉이 전시될 때 미술관의 관람객 수는 급증했다.

이집트 예술가 칼레드 하페즈는 2006년 다양한 정체성의 이집트 남성 모습으로 분장한 비디오 작품을 만들었다. 〈혁명〉(도판 25.23)은 군인, 사업가, 이슬람 근본주의자 역할을 하는 작가 자신을 보여준다. 그는 인식하지 못했으나 이러한 세 가지 유형은 결국 2011년 발발한 혁명인 실제 '아랍의 봄' 이후 이집트를 지배하고 있는 세 종류의 정당을 재현한 것이었다. 이 작품은 상황에 부응한다기보다는 이를 예견한 것이다.

거리예술

오늘날의 거리예술은 동굴 벽화에서부터 갱단과 관련된 그래피티까지 많은 선행 사례가 있다. 그러나 처음으로 예술계의 주목을 받게 된 것은 몇몇 도시에서 지하철 객차에 불법적으로 그림을 그려 새로운 세련미를 보이기 시작한 1970년대 후반이다. 스프레이 캔에 새로운 색상들이 늘어난 것에 고무된 불순응 예술가들(renegade artists)은 역내를 습격해 야밤에 대중교통수단을 꾸며주는 일을 하게 되었고, 어떤 사람들은 이것을 파손이라고 생각했다. 리 킨노스 같은 예술가들이 전체 객차를 캔버스로 생각하기 시작했을 때까지, 상당수의 그래피티는 이름이나 이니셜을 임의적으로 같이 포함하고 있었다. 리 킨노스는 그림이 그려진 객차(도판 25.24)에 거친 철로 위를 밀치며 나아가는 지하철을 암시하는 뭉툭한 덩어리로 표현된 대문자로 여백을 크게 가로질러 이름을 적었다. 이후에 그린 사람이 보라색 얼룩 추가하고 반어적으로 '미안(Sorry!)'이라고 왼쪽 하단부에 적어놓아 이런 작품에 작업상의 위험이 존재함을 증명했다. 또 다른 작업상의 위험은 경찰에 체포되는 것으로 이 때문에 그래피티 예술가들은 작업을 빠르게 할 수밖에 없었다. 킨노스는 이를 지칭해 '빠른 에나멜화' 운동이라 불렀다. 뉴욕 시 교통국은 객차를 다시 칠하기 전 몇 주간 이를 철로 위에 '전시'했다. 다른 그래피티 예술가처럼 킨노스도 후에는 갤러리 전시를 위한 회화작품을 그리게 되었다. 1980년대 초 동일한 행보를 했던 다른 유명한 거리예술가들로는 장 미셸 바스키아(도판 5.5 참조)와 키스 해링(도판

25.23 칼레드 하페즈, 〈혁명(자유, 사회 평등, 통합)〉, 2006. 스크린이 나누어진 싱글채널 HD 비디오, 4분.

25.24 "LEE" 1976, 아카 리 킨노스, 〈IRT 5 레싱톤 애비뉴 익스프레스 맨 위에서부터 바닥까지〉, 1976. 객차 7735. 길이 40′.
Photograph: Henry Chalfant.

3.50 참조)이 있다.

21세기로의 전환기에 거리예술은 인정받는 예술 운동이 되었으며, 주요 작가들 대부분은 여전히 가명으로 실내외에서 활동하고 있다. 때때로 불법이기는 하지만 거리예술가들이 보여주는 대담함과 위험부담은 공권력에 의해 공공전시가 규제되는 곳에 영감을 불어넣을 수 있다.

아마도 오늘날 가장 유명한 거리예술가는 영국 작가 뱅

25.25 뱅크시, 〈석기시대 웨이터〉, 2006.
스프레이 물감과 스텐실. 높이 5′6″. 로스앤젤레스. 옥외 설치.
Photograph: Patrick Frank.

크시일 것이다. 그의 거리예술은 〈석시시대 웨이터〉(도판 25.25)에서처럼 대부분 위트가 넘치는 것들이다. 이 작품은 주변에 많은 레스토랑이 있는 로스앤젤레스의 외부 공간을 장식하고 있다. 이 동굴인은 분명 행락객들 층에 합류했다. 차에서 내린 뒤에 좋아하는 레스토랑까지의 짧은 거리를 걸어가는 부유한 로스앤젤레스 주민들은 이 스프레이 스텐실 그림을 지나쳐 가게 된다. 뱅크시는 현재 고국에서 가장 유명한 예술가 중 한 사람이 되었으며, 그의 많은 실외 작품이 보존되고 있다.

남부 캘리포니아의 경우는 최근 거리예술 운동을 둘러싼 법적인 문제에 주목하고 있다. 2011년 후반 저당 위기로 2년간 비어 있던 철거된 3층 주택을 한 개발업자가 매입했다. 이 개발업자는 재건축 자금을 확보하는 동안 두 사람의 거리 예술가인 레트나와 리스크를 고용해 표면을 가리는 공사장 비계를 장식하도록 했다. 그들은 해변과 바다 오염에 반대하는 캠페인을 벌이고 있는 지역 자선단체 힐더베이의 활동을 지원하기 위해 거대한 임시 울타리 〈위험에 처한 바다〉(도판 25.26)를 만들었다. 리스크는 바다빛 푸른색에서

부터 노을빛 노란색으로 변하는 색을 칠했고, 레트나는 자신의 고유 방식인 판독불가한 캘리그래피로 흰 글자를 그렸다. 담장 표지판에는 커다란 QR코드가 있어 관람자들이 근처 산타모니카 만의 오염에 관해 더 많은 정보를 스캔할 수 있도록 했다.

주변의 반응은 즉각적이었고 완전히 나뉘어졌다. 어떤 이들은 너무 화려하기만 한 방해물이라며 비난했고 어떤 이들은 그 취지와 보기 싫었던 철거 잔해를 덮어버린 것을 칭찬했다. 시당국은 그 구조물이 불법적인 것이며, 법적 다툼 10일 이후에는 철거하도록 최종 결정을 내렸다. 그러나

그 기간 동안 1,500명 이상이 이 장소를 방문했으며, 그중 상당수가 QR코드를 스캔해 그 지역 해안의 보이지 않는 거대한 환경오염 문제에 대해 알게 되었다. 또한 그 프로젝트의 대담함과 규모는 언론에 집중적으로 보도되었다. 〈위험에 처한 바다〉는 불법적이었으며 단명했지만, 잠재적으로는 중요한 문제를 제기했다.

현재의 글로벌한 상황

통신 및 여행 기술은 세계를 더 작은 것으로 만들고 있다. 인터넷, 항공 여행, 휴대폰, 케이블 텔레비전, 이민 등은 우

25.26 레트나와 리스크, 〈위험에 처한 바다〉, 2011. 아크릴 스프레이와 붓칠. 40′×100′. CA 산타모니카. 임시 설치.
Photograph: Patrick Frank.

리 모두를 더 가깝게 끌어들이고 있다. 소련연방의 붕괴 이후 세계는 이전 반세기에서처럼 분열되지 않았으며, 이것은 더 유동적인 세계 문화의 원인이 되기도 했다. 예를 들어 많은 기업은 더 이상 국가 경계에 한정되어 활동하지 않는다. 그들은 한 나라에서 돈을 벌지만 원료는 다른 나라에서 구매하고 제3국에 제조 공장을 세우며 최종 생산품은 전 세계에 판매하는 것이다.

문화의 전지구화는 예술에 큰 영향을 끼쳤다. 개념미술, 설치, 퍼포먼스 같은 현대미술 형식이 전 세계적으로 퍼지

25.27 샤지아 시칸데르, 〈신사이: 소멸로서의 이야기 #1〉, 2008. 종이에 잉크, 과슈. 82″×51¼″.
Courtesy of the artist and Sikkema Jenkins & Co., NYC.

게 되었다. 이전에는 예상치 못했던 지역에서 혁신적인 작품이 등장하고 있는데, 이는 여러 나라의 예술가들이 자신의 전통에 비추어 현대 문화를 해석하고자 점차 전 세계적 표현 양식을 사용하기 때문이다. 국제적인 것과 지역적인 것의 이러한 결합은 언제나 예술을 비옥하게 하는 새로운 창조적 노력의 주요한 원천이다. 전혀 다른 대륙에서의 몇몇 예들은 예술이 택하고 있는 방향을 지시하는 데 충분할 것이다. 이런 모든 작품은 오늘날 우리의 전 지구적 상황에 대해 표현하고 있다.

개인적·민족적 정체성에 관한 문제는 이렇게 축소하고 있는 세계에서 점차 자기성찰적인 것을 증가시키기도 한다. 세계의 한 부분에서 온 예술가들이 여전히 자신의 고향과 관련된 전통적 양식들을 행할 필요가 있는가? 파키스탄계 미국인 예술가가 전통적인 파키스탄 양식으로 그림을 그리거나 혹은 그 반대로 하는 것은 적절한 것인가?

샤지아 시칸데르는 작품에 현대적인 시각을 부여하면서 그녀의 뿌리를 그려가는 중간자적인 입장을 취함으로써 이러한 질문에 많은 대답을 하고 있다. 파키스탄 태생의 시칸데르는 처음에는 옛날 과슈 물감으로 그림을 그리는 전통 삽화가의 교육을 받았다. 1990년대 중반 서구로 이주한 이후 그녀는 로드아일랜드 디자인스쿨에서 공부하게 되었다. 2008년 라오스 여행에서 그녀는 라오스 서사시 상 신사이(Sang Sinxay)를 읽고 몇 작품을 제작하게 되었다. 〈신사이: 소멸로서의 이야기 #1〉(도판 25.27)은 그녀가 이전에 교육을 받았던 서체의 둥근 고리 모양과 소용돌이 모양을 배경으로 라오스 문학을 사용하고 있다. 그녀는 이 작품이 어떤 문화에서 왔는지는 고려할 대상이 아니라고 설명하고 있다. "내가 믿는 작품은 지리적인 것과는 상관없이 그 자체에 근거한 것입니다."[7] 이 작품에서 이국적인 텍스트는 꽃과 같으며 주의 깊은 붓자국의 아름다운 화관이 되었다.

인간의 창의성은 전 세계에 동일하게 퍼져 있기 때문에 좋은 아이디어는 어느 지역에서든 나타날 수 있다. 아프리카 예술가 엘 아나츄이는 버려진 술병 뚜껑을 사용하여 반짝이는 색상의 놀라운 태피스트리를 짜낸다. 2004년 작 〈사사〉(도판 25.28)는 뛰어난

25.28 엘 아나츄이, 〈사사〉, 2004. 알루미늄, 구리선. 20′11³¹/₃₂×27′6⁴⁵/₆₄″.

Musée National d'Art Moderne, Centre Georges Pompidou, RMN-Grand Palais/Georges Meguerditchian.

기지로 주변의 사물을 이용한(제20장 참조) 아프리카 직물 전통에 대한 그의 뿌리를 보여주고 있다. 병뚜껑은 럼주를 대가로 받고 노예들을 아프리카에서 신세계로 보냈던 식민지 시절의 삼각 무역을 나타내고 있다. 아나츄이는 상징적으로 그 슬픈 유산을 놀라운 오브제로 변모시켰다. 작품의 제목은 '패치워크'를 의미하는데, 작가는 이것이 이중의 의미를 지닌다고 설명하고 있다. 이것은 작품의 퀼트적 특성과 유럽 열강이 아프리카를 식민지 패치워크로 분할한 방식 모두를 나타내고 있다.

콜롬비아 예술가 도리스 살세도는 슬픔과 희망을 전달하는 가슴 아픈 기념비를 만든다. 그녀의 최근 설치작인 〈플레가리아 무다〉(도판 25.29)는 하나가 뒤집혀 다른 테이블 위에 올려져 둘씩 짝지어진 여러 개의 빈 테이블로 시작하고 있다. 이는 한때 분주했고 꽉 찼으나 지금은 조용한 버려진 공간의 모습을 보여준다. 그녀는 조국의 내전에서 무고하게 희생된 사람들을 위한 기념비로 이 작품을 제작했다. 각각의 테이블은 거의 관의 크기 및 모양과 흡사하며, 뒤집혀진 다리는 처음에는 공허한 숲을 제시하는 듯하다. 그러나 그녀는 각 테이블 쌍의 맨 윗부분과 바닥 사이에 흙덩어리를 끼워 넣었으며, 전시 기간 동안 뒤집혀진 테이블의 목재 판 사이에서는 가느다란 풀싹이 돋아났다. 따라서 작품은 흙의 풍요함에서 희망을 표현하는 것뿐 아니라 제목이 의미하는 바와 같이 죽은 자를 위한 애도의 '조용한 기도'가 된 것이다. 비록 그녀는 콜롬비아 이야기에 대한 응답으로

25.29 도리스 살세도, 〈플레가리아 무다(조용한 기도)〉, 2008~2010. 목재, 광물 복합체, 금속, 풀. CAM에 설치된 166개의 유닛.
리스본 굴벤키안 재단, 2011년 11월 12일~2012년 1월 22일.
Photograph: Patrizia Tocci. Image courtesy Alexander and Bonin, New York.

이 설치작품을 제작했지만, 작품은 사별과 다정한 희망을 떠올리게 해 상처 입은 세계 여러 곳에 관해서도 표현하게 되었다.

〈플레가리아 무다〉처럼 최고의 현대 예술작품들 다수는 다층적이다. 작품이 반드시 이해하기 어려운 것은 아니며, 매체에 있어서도 우리는 모두 대답할 수 있다. 중국 예술가 아이웨이웨이는 최근 비슷하게 중첩된 〈동물들의 순환/12간지 머리〉(도판 25.30)라는 제목의 청동조각 시리즈를 발표했다. 그는 중국 12궁 별자리에서 인기 있는 12마리의 상상의 동물을 따라 머리를 제작했다. 어린이들에게는 약간 괴물 같을 수도 있는 이 작품은 그러나 동서 관계의 긴장된 순간을 전달하는 더 깊고 섬세한 의미를 지니고 있다. 머리는 이전 황제가 베이징 밖으로 퇴각했을 때의 18세기 분수 유적에 근간을 두고 있는데, 그 분수는 2시간 간격으로 물이 솟아오른다. 이 건물은 처음에는 유럽 예수회 건축가들이 설계해준 것처럼 국제적 협력의 상징이었다. 이 화려한 궁전이 1860년 프랑스와 영국군에 의해 약탈당하고 파괴되었을 때 머리 대부분이 사라졌으며, 중국 정부는 곧 남아 있는 것을 국보라고 공표했다. 아이웨이웨이는 내뿜는 물줄기와 닮은 기둥의 맨 위에 머리를 놓음으로써 옛 분수를 암시하고 있다. 그는 부분적으로는 이전에 분실한 머리 3개가 판매를 목적으로 2000년 경매에 등장하여 많은 중국 문화 관료의 항의를 이끌어낸 일에 대한 응답으로 이 작품을 일부 제작했다. 제작된 후에 〈동물들의 순환/12간지 머리〉는 세계의 몇몇 도시를 돌며 분수나 연못 위에서 전시하게 되었다.

25.30 아이웨이웨이, 〈동물들의 순환/12간지 머리〉, 2010. 청동, 12개 단위들. 평균 높이 10′. 뉴욕 그랜드 아미 플라자.
Private Collection. Images courtesy of the artist and AW Asia. Photograph: Adam Reich.

결론

렌조 피아노가 만든 시카고 현대미술관의 〈모던윙〉(도판 25.31)은 오늘날 많은 미술관에게 구체적으로 영감을 주고 있기 때문에 우리는 이 미술관으로 마무리를 지을 것이다. 〈모던윙〉은 1893년 벽돌과 돌로 고전적으로 지어진 이전의 전통 건물에 덧붙여진 것이다. 원래의 건물은 위엄과 신뢰 및 과거를 보호하고자 하는 이상을 표현했다. 새로운 건물은 반대로 거의 잔디가 뒤덮고 있으며 빛을 향해 열려 있다. 건축가는 이 건물에 대해 다음과 같이 설명했다.

> 오늘날 우리는 다른 이야기를 하고 있습니다. 나는 새 건물에 대해 우리가 하는 이야기가 접근성에 관한 것이라고 생각합니다. … 이것은 열림에 관한 것입니다. 이것은 소극적이지 않고 그 반대가 되어야 하는 건물에 관한 것입니다. 건물은 사람들을 초대해야만 합니다.[8]

이 장의 예들은 예술이 우리 모두가 공유하는 기본적인 감정에서 온다는 것을 보여주고 있다. 예술가들은 작품을 통하여 삶과 상호작용하고 그 안에서 목적과 의미를 찾는다. 인간의 삶은 시공간에 따라 상당히 다양하지만, 예술은 지속된다. 창의적 표현은 살아 있다는 것에 대한 응답이며, 예술가들의 창의성은 우리 내부의 예술가를 일깨울 수도 있다.

예술은 우리에게 단순한 물리적 존재 저 너머로 가는 길을 보여준다. 시각 문화의 근간을 구성하는 아이디어와 가치는 우리의 삶과 환경을 계속 풍성하게 할 수 있다. 우리는 예술을 만든다. 예술은 우리를 만든다.

25.31 렌조 피아노, 〈모던윙〉, 2009.
Art Institute of Chicago. Photograph: Nic Lehoux, courtesy Renzo Piano Building Workshop.

다시 생각해보기

1 포스트모던 건축가들은 모더니스트들이 하지 않았던 어떤 것을 했나?

2. 포스트모던 예술가들이 작품에서 택했던 이슈에는 어떤 것이 있나?

3. 현대 예술가들은 어떤 글로벌 이슈를 전달하고 있나?

시도해보기

현대예술에 특화된 전시장을 방문해 전시중인 작품을 평가해보자. 이 장에서 논의된 것 것과 비슷한 어떤 이슈를 택하고 있는가? 전시에 대해 더 알고 싶다면 직원에게 묻거나 전시와 관련된 보도 자료를 요구해보자.

핵심용어

포스트모던(postmodern) 1970년대 후반과 1980년대, 1990년대의 태도나 사조로 창의적이고 절충적인 접근 방식을 선호하여 건축에서는 국제 양식에서 벗어나는 것을 특징으로 하고 있으며, 다른 시각예술에서는 모든 시대와 양식의 영향을 받아 모든 요소를 혼합하는 것이 특징이다.

연 대 표

| | 30,000 | 20,000 | 10,000 | 5,000 | 3,000 | 2,000 | 1,000 | 500 | 250 기원전 0 서기 | 200 | 400 | 600 | 800 |

아메리카 대륙

올메크 문명

나스카 문명

마야 문명
〈사원 I〉

**톨텍
문명**

〈태양
피라미드〉

〈암각화〉, 유타 주

러시아

북유럽

바이킹족의 문화

〈켈스
의 서〉

〈빌렌도르프의
비너스〉

〈들소들〉
벽화

〈스톤헨지〉

〈지갑 덮개〉

남유럽

〈쇼베 동굴 벽화〉

〈유프로니오
스 크라테르〉

고전기 양식
〈파르테논 신전〉
〈창을 든 사람〉

아르카익 시대
〈쿠로스〉

기독교 시대의 시작
(서기력)

■ 폼페이가 화산재로
덮혀 지하에 묻힘

로마제국

〈판테온〉

로 마 제 국
의 분할

서 로 마 제
국의 붕괴

〈콘스탄티누스의 머리〉

헬레니즘 문화
〈라오콘〉

비잔틴 문화

〈산 비탈레 성당〉

중동

수메르왕조의 도시들
〈왕실 수금〉
〈지구라트〉

〈사슴뿔이 그
려진 도기잔〉

청동기의 시작 ■

아카디아
〈통치자의 두상〉

■그리스도의 탄생
(기원전 4)

■마호메트의 탄생
(570)

신석기 시대의 시작

고왕국
〈멘카우라 왕의
피라미드〉

신왕국
〈고분벽화〉

〈미이라 초상화〉

〈카이루완
대 모스크〉

아프리카

블롬보스 동굴

노크 문화
〈두상〉

〈황토새김 조각〉

인도

인더스 계곡 문명
〈하라파의 토르소〉

■**부처의 탄생**
(기원전 563)

〈산치
대탑〉

굽타 왕조
〈부처 입상〉

중국

〈유골
단지〉

상 왕조

〈제례
용기〉

〈만리장성〉

불교의 중국 전파

■〈테라코타
병사들〉

선불교

■ 종이의 발명

판화의
발전

일본

**불교의
일본 전파**

〈이세 신사〉

〈호류지〉

1000 1100 1200 1300 1400 1450 1500 1550 1600 1650 1700 1750 1800 1850 187

허드슨 리버파

더랜드
콜

미국
남북전

〈마추픽추〉

잉카 문명

〈케로 컵〉

■ 미국 독립선언

아즈텍 문명 〈케찰코아틀 제기〉

〈착몰〉

고딕 양식
〈샤르트르
대성당〉

신고전주의
다비드
카우프만

모네

〈수정궁〉

얀 반 아이크

종교개혁

낭만주의
들라크루아
터너

〈이새의 나무〉

리얼리즘
쿠르베

베르메르
〈우유를 따르는 여인〉

■ 프랑스
시민혁명

로마네스크 양식

뒤러

렘브란트

바로크
루벤스

〈베르사유
궁전〉

로코코
프라고나르

■ 사진의
발명

다게르
나다르

조토

라파엘로 팔라디오

미켈란젤로
〈다비드〉 티치아노

고야
〈1808년 5월 3일〉

카리에라

〈알함브라 궁전〉

〈아르다빌
카펫〉

〈아렌버그의
세숫대야〉

이페 〈남성의 두상〉
〈대 짐바브웨〉

〈베냉의 두상〉

〈타지마할〉

무굴 제국

**몽고의
중국 침략**

구영

■ 화약의
발명

마원〈소나무가
우거진 시냇가
에서 사슴을 바
라보다〉

팔대산인

우타마로

〈산조궁의 야간
습격〉

〈카
츠
라
궁〉

소타츠

우키요에

히로시게

커셋
〈편지〉

할렘 르네상스
로렌스
모틀리

추상표현주의
폴록
드 쿠닝
라우센버그
프랑켄탈러

■ 최초의 달 착륙

개념미술

■ 애플 컴퓨터

제2차
세계대전

아마랄

첫 유성영화 ■
프랭크 로이드
라이트

칼로

지역주의
벤톤

오키프
〈저녁 별 No. VI〉

사회적 리얼리즘

팝아트
로젠퀴스트
워홀

페미니즘
시카고

셔먼

리슨 오로즈코

미니멀리즘
저드

로덴버그

포스트모더니즘

아메리카 대륙

구축주의
타틀린
포포바

에이젠슈타인 무키나

러시아

인상주의
르네
르누아르
르가
로댕

후기 인상주의
세잔
고갱
반 고흐

입체주의
브라크
피카소

야수주의
마티스

브랑쿠시

제1차
세계대전

데슈틸
몬드리안
리트벨트

다다
뒤샹
회히

국제 양식

바우하우스

무어
헵워스

신표현주의
키퍼

오를랑

카푸어

뱅크시

퍼포먼스 아트
보이스

독일 표현주의
키르히너
놀데

초현실주의
마그리트

미로
달리

생 팔

볼탕스키

북유럽

세잔
〈생트 빅투아르 산〉

미래주의
발라
보치오니

들로네
〈뷜리에 무도회장〉

남유럽

라드

젠드루디
〈VAV+HWE〉

시칸데르 하페즈

중동

〈콩고
망가카
힘의 형상〉

〈코타의
섬유물함 형상〉

아나츄이

아프리카

인도

알림 : 연표를 몇 장 안에 담기 위해 시
대마다 다른 길이를 통해 표시했다. 만약
2000년을 모두 10년 단위로 표시한다
면 이 연표는 수백 장이 필요했을 것이기
때문이다.

장다첸

■ 중국혁명

아이
웨이웨이

중국

구타이
무라카미

타카에츠

일본

용어해설

가르바 그리하(garba griha) 원래는 '자궁 속 공간'이란 뜻으로, 힌두 사원의 성전으로 제의가 행해지고 신상이 놓여 있다.

가마(kiln) 도자기류를 굽는 높은 온도의 기구.

가산혼합(additive color mixture) 색이 있는 빛의 혼합. (스포트라이트의 겹침처럼) 빛의 색이 결합되면, 그 혼합물은 연속적으로 더 밝아진다. 빛의 기본색은 결합되면 흰 빛을 만들어낸다. 감산혼합 참조.

감산혼합(subtractive color mixture) 물감, 잉크, 파스텔 등에서의 색 염료의 혼합. 염료색의 결합에 따라 반사된 빛이 줄어 더 어두운 음영이 되기 때문에 감산적이라고 불린다. 가산혼합 참조.

강조(emphasis) 예술가가 관객의 주의를 집중시키기 위해 사용하는 중앙 배치, 커다란 사이즈, 밝은 색채, 강한 대조 등의 방법.

개념미술(Conceptual art) 1960년대 후반에 발전된 하나의 경향이기도 하며, 물질로 만질 수 있는 구체적 산물보다 그 결과물 이전의 예술적 착상이나 과정이 더 중요시되는 하나의 예술형식. 개념적인 작품은 가끔 가시적인 형태로 만들어지기도 하지만, 대개는 정신적 개념이나 아이디어의 묘사로만 존재한다. 이 경향은 부분적으로는 예술의 상업화를 피하기 위한 한 가지 방식으로 1960년대 후반에 발전했다.

거푸집(몰드, 주형, mold) 주물에서 사용되는 석고, 점토, 금속 또는 플라스틱에서 만들어지는 공간.

경골 구조(balloon frame) 표준화된 가는 스터드가 못과 함께 맞물린 19세기 중반 미국에서 발달한 목재 구조 지지 시스템.

고딕(Gothic) 12~15세기에 걸쳐 서유럽에서 지배적이었던 건축 양식을 기본적으로 일컫는 용어로 첨탑, 리브 볼트, 플라잉 버트레스 등을 통해 석조 건물이 높이 솟을 수 있는 역학적 기술을 갖추고 있다.

고부조(high relief) 부조가 배경으로부터 중간 이상의 비율로 떨어져 나온 것으로, 저부조와는 대조적으로 언더컷을 요구한다.

고유색(local color) (대부분의 잎이 녹색을 고유색으로 하고 있는 것처럼) 그림자나 반사 없이 경험하는 물체의 색.

고전미술(classical art) 1. 고대 그리스와 로마의 예술 중에서 특히 기원전 5세기경에 융성했던 그리스의 양식. 2. 예술의 두드러진 우수성을 나타내는 말로, 어느 시대의 예술이든지 고전기의 미술처럼 명확하고, 이성적이고, 규칙적 구조를 갖추고 있으며, 수평과 수직의 방향성을 강조하여 균형과 비례에 특히 중점을 두고 각 부분들을 구성하는 양식.

골조(armature) 점토의 내부 심형을 지탱하거나 다른 부드러운 조각 재료를 지탱하기 위한 단단한 틀.

공기 원근법(aerial perspective) 원근법 참조.

교각(pier) 아치나 아케이드를 위한 수직 지지대. 교각은 기둥과 같은 기능을 하나 좀 더 부피가 있으며 주로 상부로 갈수록 가늘어지지는 않는다.

교차 선영(cross-hatching) 해칭 참조.

과슈(gouache) 불투명한 수용성 물감으로, 불투명한 흰색이 수채 물감에 첨가된 것.

광학적 색 혼합(optical color mixture) 물리적으로 섞는 것보다 붓질과 색점들의 배치를 통해 만들어진, 실제 색보다 더 분명한 색 혼합으로 생생한 색채 감각을 일으킨다.

구상미술(figurative art) 인간의 형태가 핵심적인 역할을 담당하는 재현적 미술.

구석기 미술(Paleolithic art) 가장 오랜 원시미술로, 농경과 목축 이전의 구석기 시대와 일치한다.

구성(composition) 부분이나 요소들을 혼합하여 전체를 형성하는 것으로, 예술 작품의 구조, 조직, 혹은 전체의 형태를 의미한다.

구축주의(Constructivism) 1917년 소비에트 혁명기에 러시아에서 발생한 예술 운동이다. 이 운동은 추상 미술, 유리

나 금속 혹은 플라스틱과 같은 현대적인 재료, 그리고 디자인, 가구, 그래픽 등 실용적인 예술들을 강조한다.

국제 양식(International Style) 1910~1920년 사이에 유럽의 국가에서 발생했던 건축 양식. 콘크리트, 유리, 강철 등과 같이 현대적 재료만을 사용하고 장식의 제거, 건물 내부의 실용성에 대한 강조 등을 특징으로 한다.

규모(scale) 한 사물과 다른 사물, 사람, 주위 환경 간의 관계를 나타내는 크기로서, 작품들 속에서 발견되는 특성이나 기념비성을 언급하기 위해 실제 크기에 상관없이 사용되기도 한다. 건축의 설계도에서는 건물의 실측에 대한 드로잉 안에서의 비율을 가리킨다. 예를 들어 하나의 건물은 도면 안에서 1:300의 규모로 그려질 수 있다.

균형(balance) 부분들을 배열하여 서로 반대되는 힘들이나 영향력 사이의 평정 상태를 유지하는 것으로서, 가장 주요한 유형들은 대칭과 비대칭이 있다. 대칭 참조.

기(氣, qi) 생명을 가진 모든 것에서 생동하는 기운.

기둥-보 구조(post-and-beam system/post and lintel) 건축에서 2개 이상의 수직 기둥을 사용하여 수평의 들보를 받침으로써 기둥 사이의 공간을 형성하는 축조 시스템.

기본 색상(primary hue) 다른 색상과 혼합하여 만들어질 수 없는 색상들. 색료 원색은 빨강, 노랑, 파랑이며, 빛의 원색은 빨강, 초록, 파랑이다. 이론적으로 색료 원색은 서로 섞어 스펙트럼 내 다른 모든 색을 만들 수 있다.

기하학적 형태(geometric shape) 사각형이나 직선 혹은 완벽한 곡선으로 둘러싸인 형상으로서, 일반적으로 유기적 형태(organic shape)와 대조된다.

끌(burin) 판화제작 시 사용되는 도구.

난색(warm color) 시각적으로 따뜻하게 보이는 색들로, 빨강, 주황, 노랑 계열의 색상을 말한다. 한색 참조.

날실(warp) 직조에서 씨실과 직각으로 교차하며 섬유의 길이를 담당하는 실

납화(encaustic) 뜨거운 밀랍 접착체에 떠 있는 안료를 사용한 회화의 일종.

낭만주의(Romanticism) 1. 18세기 후반과 19세기에 유럽의 문학과 미술에서 신고전주의의 엄격한 양식에 저항하여 주관적 경험의 중요성을 부각시키고자 했던 사조로, 강력한 정서적 흥분, 강력한 자연의 힘의 묘사, 이국적 생활 양식, 위험, 고통, 향수로 특징지어진다. 2. 어느 시대든지 낭만적 예술은 형식에 대해 신중한 이성적 접근보다는 자발성, 직관, 정서에 토대를 둔다.

내용(content) 정서, 지성, 상징, 주제, 서술의 함축을 포함하여 예술작품에 의해 전달되는 의미나 메시지.

농도(intensity) 밝음(순수함)에서 탁함까지의 척도로 나타나는 색상(색)의 상대적인 순수성 혹은 채도로서, 농도의 다양성은 중성적인 색이나 다른 색과 혼합함으로써 가능해진다.

눈높이(eye level) 선 원근법에서 예술가의 눈의 가상적 높이. 이는 완성작 앞에 서 있는 관객의 가상적 높이가 된다.

눈속임 기법(trompe l'oeil) 프랑스어로 '눈속임'이란 뜻이며, 2차원 위에서의 재현이 실제나 3차원처럼 보이도록 만드는 자연주의의 기법.

농담(tint) 엷은 색이나 색조라고 번역되며, 흰색이 추가된 색상.

다게레오 타입(daguerreotype) 1830년대에 루이 다게르가 발전시킨 초기 사진의 형식으로 금속판을 이용했다. 이 금속판은 빛에 노출시켜서 그 위에 처리한 화학품의 작용을 통해 처음으로 완전한 형태의 사진을 만들었다.

다다(Dada) 20세기 초 스위스에서 정초된 시각예술과 문학 운동으로서, 동시대 문화와 관습적인 예술을 조롱했다. 다다이스트들은 반전쟁과 반미학적 태도를 공유했는데, 이러한 태도는 부분적으로는 제1차 세계대전의 공포와 더불어 도덕과 취향의 규범의 거부로부터 발생했다. 다다의 아나키스트 정신은 뒤샹, 만 레이, 회히, 하우스만 등의 작품에서 발견할 수 있다. 다다이스트들 중 많은 이들이 나중에 초현실주의를 추구했다.

다듬은 석조(dressed stone) 석조 벽에 맞도록 잘라지고 손질되며 갈려져 건축에 사용되는 돌.

다양성(variety) 통일성과 반대되는 의미로, 예술작품의 구성 속에 다양한 요소가 존재한다. 대부분의 작품이 통일성과 다양성 사이의 균형을 이루고자 노력한다.

단축법(foreshortening) 긴 축을 앞으로 돌출하도록 보이게 하거나 관람자로부터 뒤로 물러나게 하는 방법으로 길이를 줄여 2차원 표면에 형태를 재현하는 것.

닫힌 형식(closed form) 자족적이거나 명백히 한정된 형태로 그 자체 내에 완결성을 함축하며 단호한 긴장의 균형, 고요한 완벽함의 감각을 지니고 있다. 외향적이라기보다 내재적으로 보이는 조각적 형태.

담채(wash) 물감이나 먹을 엷고 투명하게 처리한 층.

대기 원근법(atmospheric perspective) 원근법 참조.

대지예술(Earthwork) 대지, 바위, 그리고 간혹 식물을 재료로 삼아 도시에서 멀리 떨어진 지역에 광대한 규모로 만든 조각적 형태의 예술로서, 어떤 작품은 의도적으로 일시적 성격을 갖도록 제작된다.

대체(substitution) 가산 혹은 감산 과정과는 대조적으로 주물로 예술품을 만드는 방식.

대칭(symmetry) 분할하는 선이나 중심축의 양편에 동일하거나 거의 유사한 형태로 구성된 화면의 상태.

대칭적 균형(symmetrical balance) 3차원적 형태나 2차원적 구성에서 왼편과 오른편이 거의 혹은 정확하게 맞는 것.

덧붙이기(additive) 조각에서 심형 혹은 (때로는) 임시틀에서 나온 물질을 보충하고 결합하거나 덧쌓아서 만드는 기법. 점토 및 용접 강철로 본을 뜬 것은 부가적 과정이다.

데슈틸(De Stijl) 제1차 세계대전 중에 몬드리안 등의 주도 아래 네덜란드에서 발생한 순수한 형식의 예술 운동으로, 화가, 조각가, 디자이너, 건축가들이 데슈틸 잡지를 통해 자신들의 아이디어를 표현했다. 데슈틸은 '양식'이란 뜻의 네덜란드어로, 이에 속한 예술가들은 개인의 감정과는 상관없는 보편적 언어로서의 형식을 창조하고자 했다. 시각 형식은 검정과 흰색 등의 무채색과 기본적인 색상들이 사각형의 형태로 환원되어 나타난다.

도공(potter) 접시의 제작을 전문적으로 하는 도예가.

도상(icon) 특정 문화나 종교에 중요한 개념을 전달하기 위해 사용되는 주제의 상징적 의미와 기호.

도상학(iconography) 특정 문화나 종교에서 중요한 개념을 전달하기 위해 사용된 주제나 기호, 그리고 그러한 형식의 사용을 좌우하는 전통의 상징적 의미를 연구하는 학문이다. 예를 들어 기독교에서 열쇠는 전통적으로 베드로를 상징하는데, 그리스도가 베드로에게 천국의 열쇠를 주었다고 성경의 문구를 해석했기 때문이다. 모래시계는 시간의 흐름을 나타내는 등의 예가 존재한다.

도예(ceramics) 점토를 불에 구워 반영구적으로 단단해지게 만드는 도자기의 예술형식. 이러한 과정으로 도자기를 만드는 사람을 도예가라고 한다.

도철(taotie mask) 주로 고대 중국의 청동기에서 발견되는 추상화된 얼굴의 형상으로, 정확한 상징 내용이 알려지지 않은 동물의 복합적인 형상을 띤다.

돌기 장식(boss) 평평한 표면에서 튀어나온 둥글고 종종 돔 형태의 장식.

돔(dome) 일반적으로 반구 형태의 지붕이나 볼트로서, 이론적으로는 아치가 수직축을 중심으로 180도 회전하여 형성된다.

두루마리(handscroll) 관람자들이 손 사이에서 보며 관조할 수 있도록 종이에 잉크로 그린 긴 회화. 주로 중국과 일본에서 알려졌다.

드라이포인트(drypoint) 오목판화로, 금속판에 강철바늘로 직접적으로 긁어낸 선들로 만들어진다. 그 긁어낸 자국은 홈을 만들고 잉크를 머금게 된다. 또한 그 결과로 인쇄된다.

디자인(design) 원래 도안을 통해 조각이나 건축과 같이 3차원적인 예술에서 완결된 작품으로 이끄는 시각적 요소들의 배치 과정을 의미하며, 또한 "그 의자의 디자인은 훌륭하다."는 문장에서처럼 제작된 결과물을 형성하는 기획을 의미하기도 한다.

레디메이드(readymade) 다다 예술가였던 마르셀 뒤샹에 의해 그 개념이 처음 발생한 것으로서, 이미 제작되어 있는 사물에 예술가가 서명을 함으로써 하나의 예술작품으로 변화시키는 대상.

로고(logo) '로고타입'의 축약형으로, 기관, 회사 또는 출판사의 기호, 이름이나 상표로 글자 형태나 회화적 요소를 구성한 것.

로마네스크(Romanesque) 9~12세기까지 유럽 건축에서 지배적이었던 양식으로, 고대 로마의 육중한 석조 건축으로부터 영향을 받아 아치와 배럴 볼트가 특징이다.

로스트 왁스(lost wax) 주조법의 하나로 우선 모형을 밀랍으로 만들고 점토나 석고로 감싼다. 주형을 만들기 위해 점토를 구우면 밀랍은 주조를 만들기 위한 녹은 금속 혹은 다른 자경화되는 액체로 채울 수 있는 빈 공간을 남겨두고 녹아 버린다.

로코코(Rococo) '자갈' 또는 '바위로 만든 것'을 뜻하는 프랑스어 'rocaille'에서 유래된 명칭으로, 건물의 내부 장식과 회화에 사용된 후기 바로크(1715~1775년경)의 유쾌하고 예쁘장하고 낭만주의적이며 시각적으로 유연하거나 부드러운 양식이다. 소규모이면서 화려한 장식, 파스텔 색조, 곡선의 비대칭적 배치를 특징으로 한다. 18세기 프랑스와 남부 독일에서 유행했다.

르네상스(Renaissance) 유럽의 14세기 후반부터 16세기에 해당하는 시기에 인간 중심적 고전미술, 문학, 학문에 다시

관심을 불러일으켰다는 특징을 지닌다. 인문주의 참조.

리노컷, 리놀륨컷(linocut, linoleum cut) 예술가가 인쇄되는 잉크를 머금은 튀어나온 부분은 놔둔 채 리놀륨재에서 음화적 공간을 잘라내는 부조 판화 방식.

리도그래프(lithography) 물과 기름의 반작용에 기초한 평판 위의 판화 기법으로, 돌판이나 알루미늄판 위에 유성 크레용 또는 먹을 이용해서 이미지가 그려지고 나서 이 재료들이 사용된 곳만을 잉크가 빨아들여 이미지의 흔적을 남길 수 있도록 화학적으로 처리되어 적셔지게 된다.

리듬(rhythm) 도안의 기획에서 지배적이거나 종속적인 요소와 단위가 규칙적이거나 질서 있게 반복되는 것.

마나(mana) 오세아니아의 전통 문화에서 사람, 장소, 혹은 사물에 깃든 영적인 힘이라고 신봉되며 종종 예술작품을 통해 형상화된다.

마드라사(madrasa) 이슬람의 전통에서 학교, 기도실, 학생 기숙사가 포함된 건물.

막벽(curtain wall) 국제 양식의 한 전형으로, 하중을 지지하지 않는 벽. 일반적으로 창문을 풍성히 사용한다.

매체(medium, 복수형은 media 또는 mediums) 예술 표현에 수반되는 기법과 함께 수반되는 특정한 재료로서 유화, 대리석, 비디오 등 작품을 결정하는 데 사용되는 표현의 수단이나 기술 모두를 포함한다.

맥락적 이론(contextual theory) 예술작품 이면의 경제적, 인종적 · 정치적 · 사회적인 문화 시스템에 중점을 둔 미술 비평의 한 방식.

메토프(metope) 고대 그리스 건축의 열주 위에 규칙적인 간격으로 놓인, 종종 부조로 장식된 사각형 패널.

명도(value) 색채의 밝기와 어둡기를 나타내는 정도로, 흰색이 가장 밝은 명도를 지니고 검정색은 가장 어두운 명도를 가진다. 이 양극단의 중간에 있는 명도는 회색이며, 명도는 때로 '톤'이라고 불리기도 한다.

모노크롬(단색조, monochromatic) 단일한 색상이 다양한 채도나 명도로 변화되는 색채 구성.

모델링(modeling) 점토나 왁스처럼 유연한 물질들을 만들어 3차원적 형태로 만드는 작업.

모빌(mobile) 매달린 부분들이 주로 공기의 흐름에 의해 움직이는 조각의 한 종류. 키네틱 아트 참조.

모양(shape) 2차원적이거나 2차원의 공간에서 선 또는 색채의 변화에 의해 규정되는 부분.

모자이크(mosaic) 테세라(tessera)라고 불리는 채색된 유리, 돌, 도자기의 작은 파편들이 석고나 회반죽 같은 배경 재료에 조각조각 붙여져서 형태를 만드는 예술의 매체 혹은 이 기법을 통해 만든 예술품.

목탄(charcoal) 주로 버드나무나 포도나무의 가지를 태워서 만든 드로잉 매체.

목판화(woodcut, woodblock) 상대적으로 부드러운 목재판으로 만들어진 볼록판 인쇄의 일종. 예술가는 인쇄를 위한 잉크를 담고 있는 볼록한 부분의 이미지만을 남겨두고 음화적 공간을 제거한다.

몽타주(montage) 1. 그려지거나 사진으로 촬영된 이미지나 그 안의 부분들로 이루어진 구성. 2. 영화 속 개별 사건의 성격을 묘사하기 위해, 다중 시점으로 이루어진 짧은 쇼트들을 한 장면 속에 결합하는 것.

무광(matte) 특히 회화, 사진, 도자기에서의 무광택 마무리 혹은 표면.

무채색(achromatic) 색(혹은 색상)이 없는, 인식 가능한 색상이 없는 상태. 대부분의 흑, 백, 회색, 갈색 계열이 무색이다.

문인화(literati painting) 아시아의 예술에서 부유한 지식층의 예술 애호가들이 회화, 서예, 시 등을 포함하여 그렸던 예술 장르로서, 일반적으로 중국의 원, 명, 청대(14~18세기)에 화원이 아닌 화가들의 작품들을 말한다.

미나레트(minaret) 모스크의 외부에 서 있는 종탑으로, 찬양자가 신도들에게 신앙고백의 구절을 선창하여 낭독하는 곳.

미니멀리즘(Minimalism) 회화와 조각에서 중요했던 비재현적 양식으로, 극히 제한된 시각적 요소들을 사용하며 종종 단순한 기하학적 형태나 덩어리로 구성된다. 1960년대 중반과 후반에 두드러졌던 사조이다.

미래주의(Futurism) 1909년 이탈리아에서 발생한 그룹 운동으로, 입체주의에서 파생된 여러 운동 중 하나이다. 미래주의자들은 입체주의의 다시점에 움직임을 추가했으며, 자연적인 움직임뿐만 아니라 기계적인 움직임과 속도 모두를 찬양했다. 위험, 전쟁, 기계 시대에 대한 미래주의자들의 찬미는 당시에 이탈리아에서 자라나기 시작했던 전쟁의 기운과 상응하는 것이었다.

미술 비평(art criticism) 예술의 특성과 의미를 평가하거나 설명하기 위해 형식 분석, 묘사, 해석하는 과정.

미학(aesthetics) 미의 개념에 관계되지만 그에 제한되지는

않는 감각적 반응의 특질과 본성에 관한 연구와 철학으로서, 예술의 맥락 안에서는 무엇이 예술이고, 어떻게 평가하며, 미의 개념, 미에 대한 견해와 예술에 대한 개념 간의 관계 등에 관련된 질문에 중점을 두고 있는 예술 철학이다.

미흐라브(mihrab) 이슬람의 성지인 메카 방향을 가리키는 모스크의 마지막 벽의 벽감.

민속예술(folk art) 아카데믹한 훈련을 받지 않은 비전문인들의 예술이지만, 양식의 전통과 장인 정신을 세우는 역할을 한다. 가령 종교 조각가, 퀼트 공예가, 간판 화가이다.

밑 바탕칠(primer) 회화에서 물감이 칠해질 표면에 바르는 물감의 기본 층. 프라이머는 균일한 표면을 만들기 위해 사용된다.

바로크(Baroque) 극적인 빛과 그림자, 격정적인 구도, 강조된 감정 표현이 특징적인 17세기 유럽의 시각예술.

바실리카(basilica) 로마의 건축물로, 3개의 공간과 양편 혹은 한쪽에만 앱스를 갖고 있어서 법정이나 시장으로 활용되었다. 기독교가 공인된 이후 교회 건축에서 바실리카의 형태를 발전시켜 적용했다.

바우하우스(Bauhaus) 1919~1933년에 존재했던 독일의 조형학교로서 디자인에의 영향, 미술교육에 있어서의 리더십, 기계공학과 대량 생산에 디자인을 급진적으로 적용시킨 것으로 잘 알려져 있다.

박공벽(pediment) 고대 그리스 신전의 짧은 말단부 위 열주 위쪽의 단. 박공 지붕 아래쪽의 삼각형 공간.

방향성의 힘(directional force) 예술가가 작품에 관람자의 시선이 움직일 수 있도록 만든 길. 실제의 선이나 암시된 선, 혹은 작품 안에 묘사된 형상들 사이에 존재하는 시각적 선들에 의해 형성될 수 있다.

배경(ground) 2차원의 작품에서 물감을 칠하는 표면으로, 풀칠과 밑칠 작업이 끝난 면.

배럴 볼트(barrel vault) 볼트 참조.

배흘림(entasis) 고전기의 건축에서 기둥의 중간 부분이 살짝 부풀어 나오게 해서, 멀리서 바라봤을 때 평행한 선적 형태들의 가운데가 오목하게 보이는 일루전을 바로잡게 하는 양식.

버(burr) 동판에서 드라이포인트 선을 긁어 남은 융기 부분. 버 부분에 인쇄되는 잉크가 묻는다.

베틀(loom) 의복이나 섬유를 직각으로 교차시켜 짜 맞춰서 제작하는 기구.

벽기둥(pilaster) 대개는 구조적 기능이 없는 벽에서 약간 돌출된 직사각형 기둥.

보살(Bodhisattva) 깨달음을 얻고도, 중생교화를 위해 남아 있는 불교 성인으로, 주로 중국, 한국, 일본에서 많이 그려졌으며 고급스럽게 치장한 모습으로 묘사된다.

보색(complementary color) 적색과 녹색처럼 색상환에서 서로 완전히 반대인 두 색상으로서, 일정한 비율로 서로 섞이면 중성적 회색을 만들어낸다.

볼록판화 제작(relief printmaking) 잉크가 묻은 판화 표면 부분이 올라와 있는 판화 기법. 나머지 부분(음화적 공간)은 잘라낸다. 우드 컷과 리놀륨 판화(리노컷)가 볼록판 인쇄이다.

볼트(vault) 아치의 원리로 건축한 석조 건물의 반원형의 곡선 지붕이나 둥근 천장. 배럴 볼트는 반원통형의 둥근 천장을 말하며, 아치가 서로 맞물려 계속 연결되는 형태들 가진다. 교차 볼트는 2개의 배럴 볼트가 서로 교차하면서 형성된다. 리브 볼트는 석조의 늑골에 의해 강화된 볼트이다.

부벽(buttress) 구조의 가로 방향력에 반하는 벽, 아치, 둥근 천장을 위한 주로 외부 지지대. 플라잉 버트레스는 둥근 천장의 압력을 건물의 주요부에서 떨어져 있는 수직적 기둥으로 옮기는 아치의 받침대 혹은 부분으로 고딕 성당의 주요 요소 중 하나.

부온 프레스코(buon fresco) 프레스코 참조.

부조(relief sculpture) 한 부분에 평평한 배경이 있고 그곳에서 튀어나오는 3차원적 형태로 만들어진 조각이다. 요철의 정도에 따라 다양화될 수 있고 고부조와 저부조로 나뉜다.

부피(mass) 물리적 용적을 갖는 3차원의 형태로서, 일반적으로 조각과 건물이 지니는 특성들이다. 2차원의 표면 위에서도 그러한 형태의 일루전이 형성될 수 있다. 양감 참조.

분석적 입체주의(Analytical Cubism) 입체주의 참조.

분할주의(divisionism) 점묘법 참조.

불투명(opaque) 빛이 투과하지 않는, 투명하거나 반투명하지 않은 것.

비대상(nonobjective) 비재현적 예술 참조.

비대칭(asymmetrical) 대칭적이지 않은 것.

비대칭적 균형(asymmetrical balance) 작품의 다양한 요소가 균형을 이루지만 대칭적이지는 않은 것.

비율(proportion) 부분이 전체나 서로 다른 부분에 대해 갖는 사이즈의 관계.

비잔틴 미술(Byzantine art) 회화, 디자인 그리고 건축의 양식들로 고대 동유럽의 비잔틴 제국에서 5세기경부터 발전되었다. 건축에서는 아치와 거대한 돔 그리고 대규모로 조성된 모자이크로 특징지어지고, 회화에서는 형식적인 디자인, 정면을 보고 양식화된 형상들 그리고 금색과 같이 화려한 색들이 대체로 종교적인 주제에 맞춰 특성화된다.

비재현적 예술(nonrepresentational art) 예술 자체의 외부에 그 어떤 지시도 갖지 않는 예술로서, 인식 가능한 대상을 갖지 않으므로 '비대상 예술'이라고도 한다.

빔(beam) 지붕이나 위쪽 벽의 무게를 지탱하기 위해 건축 공간을 가로질러 놓인 수평적 석재 혹은 목재. 린텔로 불리기도 한다.

사기(stoneware) 도자기 점토의 일종. 사기는 1200~1300℃에서 구워지며 구워지면 기공이 없다.

사실주의(Realism) 1. 예술가가 눈으로 본 것을 실제와 거의 비슷하게 묘사하는 재현적 미술의 한 방식. 2. 19세기 중반에 보통 사람들과 일상적인 활동이 예술에서 가치 있는 주제라는 생각을 바탕으로 쿠르베 등의 예술가들에 의해 이루어지 양식으로, 현실 인식을 바탕으로 한다는 점에서 사실적 묘사와 구분하기 위해 간혹 현실주의라고 칭하기도 한다.

사진 스크린(photo screen) 사진을 스텐실로 옮겨 스텐실이 준비되는 실크 스크린의 변형.

사회적 리얼리즘(social realism) 사회적이고 정치적 의식을 갖고 사회적 조건에 대한 저항을 드러내는 재현적 예술형식.

사회주의적 리얼리즘(socialist realism) 1924년경부터 사회주의가 몰락하던 1980년대 말까지 유럽과 아시아의 사회주의 국가들에서 공인되고 실행됐던 예술 양식으로서, 일하는 노동자들의 모습이나 정치 지도자들의 비위를 맞추는 초상작품 혹은 애국적인 주제를 다루는 내용을 포함한다.

삭감(subtractive) 조각에서 더 큰 덩어리나 형태에서 물질을 제거하면서 만드는 기법.

살롱(salon) 공립 프랑스 아카데미 회원들에 의해 심사를 거치는 프랑스의 공식적인 미술전시. 아카데미 예술 참조.

상징주의(Symbolism) 자연 대상을 직접적으로 묘사하지 않고 형태와 색채를 통해 내적 정서의 교감을 이끌어내고자 했던 19세기 말(1885~1900년경)의 예술 운동.

색 배합(color scheme) 특정한 분위기나 효과를 내기 위해 예술작품에 선택된 일련의 색.

색면회화(color field painting) 추상적 표현주의로부터 발생한 예술 운동으로서, 미적이고 정서적인 반응을 불러일으키는 색채가 칠해진 부분이나 평면을 강조하는 회화.

색상(hue/color) 녹색, 적색, 보라색처럼 특정한 이름이 있는 빛의 파장과 동일시되는 색의 속성.

생물적 형태(biomorphic shape) 살아 있는 유기체 혹은 유기적 형상과 유사한 예술작품 형태.

서예(캘리그래피, calligraphy) 글씨의 예술로서, 굵기를 조절함으로써 흐르는 듯한 획을 표현한다.

석조(masonry) 돌만을 사용하여 돌이나 벽돌을 하나의 패턴으로 차곡차곡 쌓아 올리는 건물의 축조 방식으로서, 모르타르를 사용해서 그 위에 벽돌을 쌓기도 한다.

선(line) 길고 얇은 표시. 일반적으로 도구나 붓으로 그려지지만, 서로 나란히 2개의 형태에 의하여 만들어질 수도 있다. 암시된 선 참조.

선 원근법(linear perspective) 원근법 참조.

설치(installation) 예술가가 한 공간에서 사물이나 예술작품을 정리해두는 예술매체로, 전체 공간을 조작할 수 있는 매체로 여겨진다. 어떤 설치 작업은 장소특정적이다.

성상파괴자(iconoclast) 비잔틴 예술의 시기에 성스러운 인물을 묘사하는 것이 우상숭배를 야기한다고 믿어서 예술로 표현하는 것을 반대하고 성상을 파괴했던 사람들.

세리프(serif) 몇몇 폰트에서 글자의 상부 및 하부획의 끝에 있는 짧은 선. 어도비 개라몬드 서체에서는 대문자 I에 2개의 세리프가, 소문자 m에 하나의 세리프가 있다.

세리그래피(serigraphy) 혹은 실크스크린. 스크린프린팅 참조.

소실점(vanishing point) 선 원근법에서 선들이 향하여 한데 모이는 지점.

소성(firing) 굳게 하기 위해 특별 고온 가마에서 점토를 굽는 것. 재벌구이는 또한 구워진 제품에 마무리 유약을 고정시키는 역할을 한다.

소재(subject) 재현적 예술에서 예술가가 묘사하고자 선택하는 것으로, 풍경이나 신화적인 장면 등과 더불어 창작된 주제까지도 포함한다.

쇼트(shot) 필름 카메라의 연속된 촬영본. 쇼트들이 모여 장면이 되고, 그다음 영화가 된다.

수직적 배치(vertical placement) 구성에 있어 사물을 다른 사물 위에 배치함으로써 2차원의 작품에 3차원의 깊이를 제

공하기 위한 방식. 위의 사물을 아래의 것보다 더 멀리 있는 듯 보인다.

수채화(watercolor) 수용성 물감을 물에 풀어서 사용한 회화로서, 투명한 화면을 특성으로 한다.

수평선(horizon line) 2차원 표면에 있는 암시적이거나 실제적인 선 혹은 모서리로 이루어진 선 원근법으로, 하늘이 자연에서 지평선이나 수평선을 만나는 지점을 재현하기 위한 것이다.

스로잉 기법(throwing) 도자기 돌림판 위에서 점토물을 형성하는 과정.

스텐실(stencil) 의도적으로 재단된 종이나 카드보드 혹은 금속 판. 이러한 판에 그리거나 찍은 것을 어떠한 표면에 그 재단된 형태를 인쇄한다. 스크린프린팅 참조.

스토리보드(storyboard) 동영상이나 텔레비전 제작 시 카메라 쇼트의 지침이 되는 일련의 드로잉.

스투파(stupa) 돔 형태의 구조물로, 인도의 분묘에서 그 유래를 추정한다.

스크린프린팅(세리그라피, screenprinting, serigraphy) 스텐실이 틀을 가로지르며 펼쳐진 직물에 응용된 판화 기법. 종이나 아래 다른 표면 위 스크린의 막히지 않은 부분을 통해 스퀴지로 눌러 물감 혹은 잉크가 통과되도록 한다.

슬립(slip) 크림 농도로 묽어진 점토로 토기나 사기 도자기 위의 물감으로 쓰인다.

습식 프레스코(true fresco) 프레스코 참조.

시네마토그래피(cinematography) 특히 촬영기법과 사진을 일컫는 동영상 제작 기술.

시점(vantage point, observation point) 관찰자가 대상이나 시각장을 바라보는 위치. 원근법을 사용해서 회화를 제작하는 예술가들은 관객의 시점이라고 여겨지는 지점을 만들어낸다.

신고전주의(Neoclassicism) 미술, 음악과 문학에서 일어난 고전적인 그리스 로마 양식의 부활을 표방한 양식으로, 특히 18세기 후반과 19세기 초에 유럽과 미국에서 성행했다. 바로크와 로코코의 과도함에 대한 반동으로 일어났다.

신석기 미술(Neolithic art) 농경이 시작된 이래 청동기 발명 이전까지의 원시미술.

실크스크린(silkscreen) 세리그레피라고도 한다. 스크린프린팅 참조.

쐐기돌(keystone) 둥근 아치의 가장 윗부분 중심부에 꽂혀서 나머지의 부분을 지탱하는 돌.

씨실(weft/woof) 직조에서 날실과 함께 교차하는 가로의 실들.

아르누보(Art Nouveau) 19세기 말과 20세기 초에 유럽과 미국에서 꽃과 식물 등의 자연물의 형태를 토대로 한 곡선의 표현적 모양을 강조하는 장식적인 예술과 건축 양식.

아방가르드(avant-garde) 군사 이론을 현대예술에 적용한 용어로서, 실험적이고 혁신적인 방법으로 작업하는 예술가들, 종종 주류의 기준에 반대하는 예술가들을 지칭하기도 한다. 아방가르드의 작품은 대개 일반 대중의 이해를 앞서 나가는 경향을 추구한다.

아상블라주(assemblage) 수집되거나 주조된 사물들을 조합하여 만든 조각으로, 하나의 완성된 작품은 이 사물들의 원래 특성을 드러내거나 은폐할 수도 있다.

아웃사이더 아트(outsider art) 정규 교육을 받지 않은 사람들에 의해 미술전시회라는 기존의 방식 밖에서 생산된 예술. 자발적 개인, 수감자, 정신 이상자의 예술 또한 이에 속한다.

아이완(iwan) 이슬람 건축에서 주요 건물이나 출입구를 표시하는 높은 아치문.

아치(arch) 열려 있는 공간을 나타내기 위하여 디자인된 곡선의 구조로, 일반적으로 돌이나 다른 석조로 만들어져 있다. 로마식 아치는 반원형이고, 이슬람식과 고딕 아치는 끝이 뾰족하다.

아카데미 예술(academic art) 원칙에 지배되는 예술, 특히 공공기관, 아카데미, 또는 학교에 의해 인정받은 작품. 원래는 구성, 회화, 색채의 사용에 있어서 프랑스 아카데미에 의해 규정된 기준에 일치하는 예술을 말한다. 이 용어는 나중에 보수적이고 전통적인 예술을 의미하게 된다.

아케이드(arcade) 원기둥이나 교각에 의하여 지지된 아치의 열. 또한 2개의 아치 열 사이나 벽과 아치 열 사이에 지붕이 덮인 통로이다.

아크릴(acrylic, acrylic resin) 아크릴 물감을 굳게 하는 물질과 조각에서 주물을 뜨는 물질로서 사용되는 합성수지이다.

아티스트 프루프(artist's proof) 주로 작가가 작업의 진행사항을 체크하기 위해 판에 작업하는 시험 판화 인쇄.

안료(pigment) 자연물 혹은 인공물에서 만들어진 색을 내기 위한 작용 물질. 회화 및 드로잉 재료로 쓰이며 주로 가루 형태이다.

암각화(petroglyphs) 보통 원시미술에서 바위 표면에 저부조로 조각한 형상 혹은 상징.

암시된 선(implied line) 작품에서 실제로 그려지지 않은 선. 작품 속 형체의 시선일 수도 서로 나란한 두 형상에 위치한 선일 수도 있다.

애쿼틴트(aquatint) 인쇄용 판에 새겨진 선보다는 명암 부분의 오목판화 기법. 분말 레진이 판에 뿌려지고 판은 산욕에 담궈진다. 산은 표면을 잉크를 머금어 거칠게 만들며 레진 입자 주변을 부식시킨다. 또한 이러한 기법으로 만들어진 판화를 일컬음.

야수주의(Fauvism) 20세기 초 파리에서 소개된 미술양식으로, 밝고 대비되는 색과 단순화된 형태가 특징이다. 야수파라는 이름은 프랑스어 'les fauves'라는 단어에서 붙여진 명칭이다.

양감(volume) 1. 3차원의 사물이나 형상에 의해 둘러싸이거나 채워진 공간. 2. 그려진 사물이나 형상에 의해 점유되는 것으로 암시되는 공간. 유사어는 부피.

양화(양성적 형태, positive shape) 인물상이나 전경의 형상들로서, 음화나 배경의 형태와 반대되는 말.

액션페인팅(action painting) 격렬한 붓질, 물감 떨어뜨리기와 퍼붓기 등의 행위를 사용함으로써 예술가의 신체적 움직임의 결과에 의존하는 비재현적 회화의 한 양식으로서, 물감이 칠해진 방향들의 효과에 의해 역동적 표현이 발생한다. 추상표현주의의 하위 장르 중 하나이다.

앱스(apse) 바실리카나 기독교의 예배당 안에서 회랑 끝에 위치한 반구형의 공간이다. 기독교의 교회에서는 일반적으로 중앙 회랑의 동쪽 끝부분에 위치하고 있다.

에디션(edition) 판화 인쇄에서 예술가에 의하여 인정되고 만들어진 인쇄의 전체에 매겨진 숫자이며, 일반적으로 연속적이다. 또한 어떠한 매체에서도 한 디자인의 다양한 원본에 제한된 숫자를 말한다.

에어브러시(airbrush) 예술가가 물감의 미세한 알갱이들을 조절하여 사용할 수 있도록 해주는 소규모의 분무기이다.

에칭(etching) 오목판화 제작 과정으로 처음에는 내산성 왁스나 바니시로 금속판을 덮고, 그다음 약간의 질산에 금속판을 노출하기 위하여 원하는 선을 긁어낸다. 또한 그 결과는 인쇄이다.

열린 형식(open form) 성장, 변화 혹은 해소되지 않은 긴장감으로 외부가 불규칙적이거나 부서진 형태. 되어가거나 뻗어가는 상태의 형태.

열주(colonnade) 일반적으로 대들보에 의해 연결된 기둥이 늘어선 열.

영화편집(film editing) 편집자가 쇼트를 모아 장면을 이루고 하나의 영화로 엮어내는 과정.

예술작품(work of art) 예술가들이 만들어 우리 앞에 가시적으로 제시해놓은 것. 시각적 대상은 예술가가 소통하기 원하는 생각을 구현한다.

오프룸(off-loom) 직조 없이 만들어진 섬유예술품. 섬유예술의 두 주요 분야의 하나.

옵셋 리도그래프(offset lithography) 사진제판에서 옮겨 온 간접 이미지에 의한 석판 인쇄. 제판은 잉크를 고무로 덮인 실린더로 보내어 잉크를 종이에 '보충'한다. 사진평판으로도 불린다.

우드 인그레이빙(wood engraving) 목재 볼록판 인쇄의 한 방식. 목판에 비해 우드 인그레이빙은 더 밀도가 높은 나무로 만들어지며, 목재 측면보다는 나뭇결을 자른다. 목재의 밀도 때문에 목각(woodcarving) 도구보다는 인그레이빙 도구가 필요하다.

우키요에(ukiyo-e) 원래 '부유하는 세상의 그림'이라는 의미로, 여행 풍경, 대중오락, 연극의 장면이나 배우 등의 장면들을 묘사했던 일본 에도 시대의 풍속 판화.

원근법(perspective) 2차원의 평면 위에서 공간의 깊이나 3차원적 공간의 일루전을 만들어내는 기법으로, 일반적으로는 선 원근법을 가리킨다. 선 원근법은 거리에 따라 대상이 일정한 비례를 통해 작게 보이도록 하기 위해 평행선이 한데 모여서 수렴되는 소실점을 갖는다. 대기 원근법 또는 공기 원근법은 관찰자와 화면 속에서 멀리 보이는 대상 사이의 공간적 깊이의 환영이 색, 명암, 세부묘사의 변화로 만들어지는 일종의 원근법이다. 평행선은 수렴되지 않고 평행한 상태로 남는다. 1점 투시 원근법이 사용된 작품은 단일한 소실점을 가지며, 2점 투시 원근법이 사용된 것은 2개의 소실점을 갖는다.

위계적 구조(hierarchic scale) 커다란 형상은 중요한 인물이나 대상을 나타내듯이, 부자연스런 비례와 크기를 사용하여 형상의 상대적 중요도를 나타낸다. 고대 근동과 이집트 미술에서 일반적으로 사용되었다.

유기적 형태(organic shape) 불규칙적이고 비기하학적인 형태로서, 살아 있는 생물체의 모양을 닮아 있다. 대부분의

유기적 형태는 자나 콤파스를 사용하지 않고 만들어진다. 생물적 형태 참조.

유사색(analogous color/analogous hue) 청색, 청록색, 녹색 같이 색상환에서 서로 인접해 있는 색.

유약(광택제, glaze) 1. 유화에서 다른 물감층 위에 붓질을 한 얇고 투명하거나 반투명한 층으로, 맨 위의 층은 속이 비쳐 보이지만 그 색을 조금 더 풍부하게 한다. 도자에서 표면을 도장하고 장식하기 위하여 사용되는 유리질이거나 유리 같은 겉면으로 유약은 색이 있거나 투명하기도 하고 불투명할 수도 있다. 2. 점토 그릇을 불로 구워서 녹은 점토를 위한 이산화규소 기반의 물감. 대부분의 색을 가질 수 있고 반투명할 수도 있다. 이산화규소는 점토 조각에 유리와 같은 표면을 만든다.

윤곽 해칭(윤곽 선영, contour hatching) 해칭 참조.

음각(오목판화, intaglio) 잉크가 있는 선과 부분들이 인쇄용 판의 표면 아래에 패여 있는 판화 기법. 에칭, 인그레이빙, 드라이포인트, 애쿼틴트는 모두 음각판이다. 판화 참조.

음영(shade) 검은색이 더해진 색상.

음화(negative shape) 전경 혹은 형상적 형태와 관련된 배경 혹은 배경 형태.

이상주의(idealism) 이상적이거나 완벽한 상태 혹은 형태로 주제를 재현하는 것.

이차 색상(secondary hue) 색료 이차색은 주황, 보라, 녹색 등의 색상으로 두 기본 색상을 혼합한 약간 흐릿한 형태로 만들어진 것이다.

인그레이빙(engraving) 금속 혹은 목재 표면에 끌이나 조각칼로 불리는 날카로운 절삭 도구로 홈을 한 오목판화 기법 또는 그 결과인 판화.

인문주의(humanism) 르네상스 시기 고대 그리스와 로마의 예술 문학을 재발견한 이래 전개된 문화적이고 지적인 운동으로, 신학의 추상적 개념이나 자연과학의 문제보다는 인간 존재의 관심, 성취, 능력에 관계된 철학이나 태도를 가리킨다.

인방(lintel) 빔 참조.

인상주의(Impressionism) 특정 순간의 빛과 분위기를 포착하고 빛과 색채의 일시적인 효과를 포착하기 위해 야외에서 그려진 그림 양식으로서, 1870년대 초반에 프랑스에서 발생했다. 인상주의라는 명칭은 1873년에 열렸던 낙선자 전시회에서 붙여졌지만, 정식 그룹으로서의 첫 전시는 1874년에 열렸다.

인쇄면정합(registration) 컬러 판화제작 혹은 기계 판화에서 동일한 종이 위에 판목이나 형판의 인쇄를 조절하는 과정.

임파스토(impasto) 회화에서 표면에 무게감을 실어 두껍게 바른 물감으로 버터나 케이크 반죽 같은 느낌을 준다.

입체주의(Cubism) 1907년에 피카소와 브라크에 의해 파리에서 시작된 미술 양식으로서, 분석적 입체주의라고 불리는 초기 양식은 1909~1911년까지 지속되었다. 입체주의는 다양한 시점, 소재의 분해와 기하학적 재구축을 평면적이지만 모호한 회화적 공간 안에서 동시적으로 제시하는 것을 기본으로 한다. 형상과 배경은 전환되는 평면의 뒤섞이는 표면 속으로 합쳐지며, 색채는 중성적인 색들로 제한되었다. 1912년경에는 콜라주를 사용하여 종합적 입체주의라고 불리는 더욱 장식적인 양식이 나타나기 시작했다. 종합적 입체주의는 더욱 적은 수의 형태가 더욱 견고하게 구성되며, 관찰된 주제보다는 개념적이 된다. 여기에서는 더욱 풍부한 색채와 질감을 보여준다.

요철(tooth) 드로잉 종이에 있는 거친 정도. 잇날의 존재는 드로잉에 질감을 부여한다.

자기(porcelain) 점토로 이루어진 도자기류의 한 유형으로서 흰색이나 회색을 띠며 1350~1500°C에서 구워진다. 가마에서 꺼내고 나면 반투명한 성질을 띠고 부딪치면 소리가 난다.

자동기술법(automatism) 쏟아붓기, 갈겨쓰기, 의미 없는 낙서 등 의식적으로 통제되지 않는 행동. 초현실주의 작가들과 예술가들은 이를 이용하여 무의식적인 생각과 느낌이 표현되도록 했다.

자연주의(naturalism) 소재의 곡선과 윤곽이 정확하게 묘사된 예술 양식.

잔상(persistence of vision) 영화를 가능하게 하는 일종의 광학적 환영. 눈과 정신은 어떤 광경이 눈앞에서 사라진 이후, 그 이미지를 아주 짧은 시간 동안 뇌 속에 잡아두려는 경향이 있다. 살짝 다른 이미지들의 재빠른 투시는 움직임처럼 보이는 일루전을 창조한다.

장소특정적 예술(site-specific art) 특정한 공간을 위해 만들어져서 주변의 환경이나 공간과 분리되어 전시될 수 없는 예술작품.

재현적 예술(representational art) 주제의 사실적 묘사를 통해 대상을 식별 가능하도록 재현하는 예술.

저부조(low relief) 주제가 표면에서 아주 살짝만 나온 부조 조각. '얕은 돌을새김'으로도 불린다. 언더커팅이 없는 것도 존재한다. 부조 참조.

전색제(vehicle) 물감을 얇게 펼쳐 바를 수 있도록 해주는 유화 액체.

점묘법(pointillism) 붓으로 작은 점을 찍어서 채색하는 회화의 기법으로서, 1880년대에 프랑스의 예술가 조르주 쇠라에 의해 발전되었다. 쇠라는 인상주의자들의 분할된 붓질과 시각적인 색채 혼합을 체계화시킨 자신의 기법을 '분할주의'라고 불렀다.

접착액(fixative) 번지는 것을 막기 위해 완성된 목탄화 혹은 파스텔화 위에 뿌리는 가벼운 액체 광택제.

접합제(binder) 안료 입자들을 결합시키고 안료를 그림 표면에 부착시키는 점성 물질로서, 물감 유형에 따라 다양하다. 예를 들면 유화 물감은 린시드 오일, 전통 템페라의 경우는 달걀노른자이다.

정물화(Still Life) 예술가가 중심 소재가 되는 대상을 테이블 위에 자의적으로 배치하여 그리는 그림의 한 유형으로, 꽃, 과일, 음식, 가정용품과 같은 대상을 그린 회화.

젯소(gesso) 아교와 백묵의 혼합물, 물로 농도를 조절하며 유화나 달걀템페라의 밑칠 작업에 사용한다.

조각술(carving) 목재, 석재 혹은 다른 제재에서 날카로운 도구를 사용하여 물질을 제거해 조각을 제작하는 삭제 공정.

종속(subordination) 예술가가 작품의 어떤 부분을 덜 중요한 것으로 위치시키는 기법. 부분은 배치, 색, 크기를 통해 주로 종속이 된다. 강조 참조.

종합적 입체주의(Synthetic Cubism) 입체주의 참조.

주두(capital) 건축에서 기둥의 윗부분 장식.

주물(캐스팅, casting) 액화 금속, 점토, 왁스 또는 석고와 같은 액체 물질을 거푸집에 붓는 것을 포함하는 대체물을 만드는 과정이다. 이 액체 물질이 굳으면 거푸집은 제거되고 거푸집의 모양의 형태가 남는다.

중간색(neutrals) 어떤 단일 색상과도 관련되지 않은 색상. 검정색, 흰색, 회색, 흐린 회갈색 등. 중간색은 보색을 혼합해 만들 수 있다.

중간 색상(intermediate hue) 황색과 녹색의 혼합인 황록색처럼 색상환에서 기본 색상과 이차 색상 사이에 위치한 색.

지구라트(ziggurat) 정사각형이나 사각형을 차례로 올린 피라미드로, 꼭대기에는 사원이 있다.

지지대(support) 토대를 제공하고 2차원 예술작품을 지탱하는 물리적 물질. 종이는 드로잉과 판화의 흔한 지지대이며, 캔버스나 패널은 회화의 일반적인 지지대이다.

직접 그림(direct painting) 젖은 물감에 덧입혀 그림으로써 한 자리에서 회화를 그리는 것.

질감(texture) 표면의 촉각적 특질 또는 이것을 시각적으로 재현한 것.

집합적 조각(assembled sculpture) 작가가 기제작한 조각을 모아 만들어진 조각작품.

채도(saturation) 농도 참조.

철근 강화 콘크리트(reinforced concrete) 장력 강도를 강화하기 위해 철망 혹은 철근을 안에 박은 콘크리트.

초점(focal point) 예술작품에서 강조를 위한 핵심 영역으로, 예술가가 구성을 통하여 가장 주의를 기울이는 장소나 지점이다. 때로는 작품 내에 존재하는 소실점과 동일하게 나타날 수도 있다.

초현실주의(Surrealism) 다다와 자동기술법으로부터 태동하여 1920년대 중반에 전개되기 시작해서 1940년대 중반까지 주류를 이루었던 문학과 시각예술 운동으로서, 비합리적인 꿈 이미지와 환상 속의 무의식을 재현적이거나 추상적으로 드러내는 것을 토대로 삼았다. 달리와 마그리트의 회화들은 사실적인 세부 묘사 속에서 사물들 간의 불가능한 조합을 사용하여 재현적 초현실주의를 정형화했다. 미로의 회화들은 추상적이고 환상적인 형상과 모호한 존재를 사용하여 추상적 초현실주의의 정형을 이루었다.

추상미술(abstract art) 자연의 대상을 단순화하고 왜곡시키고 과장된 방법으로 묘사하는 예술로서, 형태는 다양한 정도로 수정되거나 변형된다.

추상적 초현실주의(Abstract Surrealism) 초현실주의 참조.

추상표현주의(Abstract Expressionism) 1940년대에 미국에서 발생하여 1950년대에 강력한 영향력을 발휘했던 회화 중심의 예술 운동으로서, 추상적이거나 비재현적인 거대한 회화 안에서 상이한 개인의 자발적 표현을 강조했다. 액션페인팅이 주요 유형 중의 하나이다. 표현주의 참조.

카메라 옵스쿠라(camera obscura) 한 면에 작은 구멍을 가지고 있는 어두운 방(혹은 상자)로, 그 구멍을 통해서 외부의 정경을 뒤집는 이미지가 반대편 벽이나 스크린, 거울에 투사된다. 그다음 이미지가 맺힌다. 이러한 근대 카메라의 전신은 광학적으로 정확한 이미지를 기록하는 도구였다.

카세인(casein) 불투명한 수성 물감의 접합제로 상용되는 우유 단백질.

카치나(kachina) 호피족과 푸에블로 인디언이 숭배했던 조상신으로서, 이러한 영적 존재들은 주로 인형 같은 형태로 묘사되었다.

카타콤(catacomb) 고대 로마의 지하 무덤으로서, 기독교인들과 유대인들이 기독교 초기에 탄압을 피해 예배와 모임 장소로 사용했으며 벽과 천장을 회화로 장식했다.

카툰(cartoon) 프레스코화, 모자이크, 태피스트리와 같은 대형작품을 전체적으로 보기 쉽도록 다른 매체로 옮겨 그린 실물 크기의 해학적이고 풍자적인 드로잉.

캔틸레버(cantilever) 한쪽 끝이 지탱하는 기둥이나 벽을 넘어서 바깥으로 멀리 돌출되어 나온 대들보나 평판.

코레(kore) '처녀'를 뜻하는 그리스어로, 옷을 입고 있는 젊은 여인을 묘사한 고대 그리스 아르카익 시대의 입상.

코퍼(coffer) 건축에서 천장 아래쪽의 격자무늬 장식 패널.

콘크리트(concrete) 로마인들이 발명한 액상 건축 제재. 물, 모래, 자갈 및 석고, 석회, 화산재 접합체로 만들어졌다.

콩테 크레용(conté crayon) 18세기 말에 발명된 드로잉 매체로서, 흑연을 주재료로 하여 연필과 비슷하지만 점토와 밀랍을 첨가하여 만든다.

콘트라포스토(contrapposto) 이탈리아어로 '삼굴곡(counterpose)'. 중앙 수직축에 대해 인간 형상의 자연스러운 자세로, 그 무게를 한 발에 둘 때처럼 둔부와 어깨선이 서로 균형을 이루게 된다. 종종 우아한 S자 곡선이 된다.

콜라주(collage) 프랑스어 'coller'로부터 유래한 용어로서, 평면에 신문, 사진, 섬유 등 다양한 재료를 붙여 만든 작품.

쿠로스(kouros) '청년'을 뜻하는 그리스어로, 누드의 젊은 남성을 묘사한 고대 그리스 아르카익 시대의 입상.

크기(size) 풀, 왁스, 점토로 된 어떠한 물질을 종이나 캔버스 혹은 다른 천이나 벽면과 같은 구멍이 많은 재료를 채우기 위해 사용한다. 유화를 비롯한 회화가 훼손되는 현상으로부터 회화 표면을 보호하기 위해 사용한다.

크라테르(krater) 고대 그리스 시기 제의를 위해 포도주와 와인을 섞는데 사용되었던, 손잡이가 있고 입구가 넓은 단지.

키네틱 아트(kinetic art) 실제의 움직임을 첨가한 예술.

키아로스쿠로(명암대비, chiaroscuro) '명암'을 나타내는 이탈리아어로, 2차원의 이미지에서 빛과 어두움의 정도(명도)의 단계적 변화이다. 특히 둥근 환영, 다시 말해 선보다는 빛과 그림자의 단계적인 변화를 통하여 만들어지는 3차원적 형태이다. 르네상스 화가들에 의해 가장 큰 발전을 이룩했다.

타이틀 시퀀스(title sequence) 동영상이나 텔레비전 프로그램이 시작될 때 보여주는, 주요 관계자들의 움직이는 이름.

타이포그래피(typography) 글자에서 인쇄된 것을 구성하는 예술적이고 기술적인 것.

태피스트리(tapestry) 베틀 위에서 불규칙한 길이의 씨실이 고정된 날실과 교차되어 무늬나 그림을 만들어낸 직조물.

테라코타(terra cotta) 산화철이 함유되어 구우면 붉은 색조로 바뀌는 도기 형태로서, 고대의 도자기들이나 현대의 건축 장식에 주로 사용된다.

테세라(tessera) 모자이크에 사용되는 색유리, 자기 타일, 혹은 돌의 조각. 복수형은 테세레(tesserae).

템페라(tempera) 계란 노른자를 사용해서 물감이 서로 엉기게 만드는 수용성 물감이다. 템페라로 제작했다고 내세운 상업적 물감 중 상당수는 실제로는 과슈이다.

토기(earthenware) 도자기에 사용되는 일종의 점토. 1100~1150°C에서 불에 구워지고, 구워 만든 이후 다공성이 생긴다.

토템(totem) 북미의 인디언 문화에서 가족이나 씨족을 상징하는 신화적 동물이나 식물로서, 이들의 언어에서 "그는 나와 관계되어 있다."는 의미로부터 파생된 용어.

통일성(unity) 유사성, 일관성, 단일성 등으로 나타나는 외형적 모습. 다양한 요소를 하나의 완전한 형태의 부분으로 보이도록 하는 상호연관적인 요소. 다양성 참조.

트러스(truss) 건축에서 삼각형의 구조를 띤 나무 혹은 금속의 프레임 구조로서, 벽, 천장, 대들보, 기둥을 강화하거나 지탱하기 위해 사용한다.

파스텔(pastel) 가루로 된 안료의 막대로, 매개물질인 수지로 고정된다.

판재(matrix) 금속, 목재, 석재 혹은 예술가가 판화를 제작하기 위해 작업하는 다른 물질의 판.

판토크라토르(Pantocrator) 문자 그대로의 의미는 '모든 것의 지배자'. 그리스도를 그린, 특히 비잔틴 예술에 묘사된 그리스도를 위한 제목.

판화(print) 예술가에 의해 혹은 예술가의 감독하에 평판, 석판, 목판 혹은 스크린에서 만들어진 다수의 원본 인쇄. 판화는 주로 에디션으로 만들어지는데, 각각의 판화는 예

술가에 의해 에디션 번호가 매겨지고 서명이 더해진다.

팝아트(Pop Art) 영국과 미국에서 1950년대 후반부터 60년대 초반에 발전했던 회화와 조각의 양식으로서, 실크스크린과 같은 대량 생산 기법이나 아상블라주보다 더욱 매끄러운 외형과 역설적 태도를 갖는 실제 사물을 사용한다.

패턴(pattern) 디자인 요소들의 반복적인 질서.

퍼포먼스 아트(performance art) 연극인이 아닌 미술가들에 의한 청중 앞에서의 연극적 공연으로, 일반적으로 정식 연극 무대와 같은 세팅이 아닌 곳에서 행해진다.

페미니즘(feminism) 예술에서 1970년대에 조직된 경향에서 시작된 예술가들, 비평가들 그리고 미술사가들 사이의 운동이다. 페미니스트는 여성의 독특한 경험을 표현하는 예술 형태를 승인하고 증진하며 남성에 의한 억압을 바로잡고자 한다.

펜덴티브(pendentive) 꼭지점이 아래로 향하는 곡선형 삼각형. 비잔틴 건축에서의 돔의 일반적 지지 수단.

포르티코(portico) 건물 입구에 기둥을 받쳐서 만든 현관 지붕으로서, 일반적으로 지붕 아래에 얹힌 삼각형의 박공을 말한다.

포맷(format) 회화 면의 형태나 비율로서 커다랗거나 작을 수도 있고 정사각형이나 직사각형일 수도 있다.

포스트모던(포스트모더니즘, postmodern) 1970년대 후반과 1980~1990년대의 태도나 사조. 창의적이고 절충적인 접근 방식을 선호하여 건축에서는 국제 양식에서 벗어나는 것을 그 특징으로 하고 있으며, 다른 시각예술에서는 모더니즘을 포함한 모든 시대와 양식의 영향을 받아 모든 요소를 혼합하는 것이 특징이다. 모더니즘에서는 고급 예술과 대중적 취향을 구분했지만, 포스트모더니즘은 그러한 가치 판단을 내리지 않는다. 포스트모던 작품들은 과거에서 영향을 받기만 하는 것이 아니고 널리 알려진 과거의 양식들을 참조하거나 직접적으로 지시한다.

포토몽타주(photomontage) 하나의 사진을 구성하기 위해 여러 사진의 부분을 결합한 것.

폰트(font) 글자의 양식을 결정하는 형태.

표현론(expressive theory) 형식적 전략이나 문화적 이론과 반대로 예술작품에서 개인적인 요소들을 중점에 두고 평가하는 미술 비평의 방식.

표현주의(Expressionism) 넓은 의미로는 감정과 정서에 호소하는 예술로서, 형태의 왜곡과 함께 상징적이거나 만들어낸 색채를 자유롭게 사용하는 대담한 표현을 특징으로 한다. 좁은 의미에서는 19세기 후반과 20세기 초에 독일을 중심으로 유럽에서 비롯된 개인과 집단의 양식을 말하며, 독일 표현주의라고 부르기도 한다. 추상적 표현주의 참조.

풍속화(genre painting) 문명의 지도자, 종교적 인물, 신화적 영웅보다는 일상생활을 주제로 삼은 미술의 유형으로, 유럽에서는 17~18세기에 네덜란드를 중심으로 발생했다.

프리스탠딩(freestanding) 사방에서 보이도록 되어 있는 일종의 조각으로 자립지지구조를 갖추고 있다.

프레스코(fresco) 물에 갠 안료를 젖은 반죽 상태의 석회 표면에 바르는 기법으로, 안료는 마르고 나서 회벽이나 표면의 부분이 된다. 종종 건식 프레스코 또는 '프레스코 세코'와 구별하기 위해 습식 프레스코 또는 부온 프레스코라고 부르기도 한다.

프로타주(frottage) 종이 혹은 캔버스를 사물의 표면 위에 놓고 그 질감을 드러내기 위해 연필 혹은 분필로 문지르는 것.

플랑부아양(flamboyant) 문자 그대로는 '불꽃 같은'의 뜻으로 복잡한 장식과 물결모양의 곡선이 특징인 후기 고딕 건축 양식.

플라잉 버트레스(flying buttress) 부벽 참조.

플레이트 마크(plate mark) 인쇄용 판을 눌러서 종이 위에 생긴 자국. 플레이트 마크는 주로 오리지널 프린트의 표시가 되기도 한다.

피니얼(finial) 표척의 끝이나 돌출된 건축 요소의 장식.

픽처레스크(picturesque) 극적이기보다는 시적으로 매력적인 자연 풍경을 묘사하는 데 쓰이는 용어. 원래의 의미는 클로드 로랭 및 다른 풍경 화가들의 그림에 그 기원을 두고 있다.

필름 누아르(film noir) 1944~1955년경에 할리우드에서 유래한 어둡고 음울한 분위기의 흑백영화 장르로서, 일반적으로 살인을 줄거리 요소로 삼는다. 표현적인 카메라 앵글과 어두운 조명, 비꼬는 말투와 냉소적인 대사가 특징이다.

한색(cool color) 시각적인 느낌이 차갑게 보이는 색으로 초록, 파랑, 보라 등이 여기에 속한다. 따뜻함이나 차가움은 인접한 색상들과의 상대적인 차이에서 비롯된다. 난색 참조.

해먹(tusche) 석판화에서 석판돌 혹은 석판 위에 이미지를 드로잉하거나 그리는 데 사용되는 왁스형 액체.

해칭(선영, 빗금, hatching) 드로잉과 판화에서 선을 평행으로 겹쳐 명암을 주는 기법으로서, 크로스 해칭(교차 선영)

은 하나의 해칭 위에 또 다른 선들을 다른 방향으로 겹침으로써 그림자나 어두운 부분을 표현한다. 윤곽 해칭은 공간에서 볼륨감을 표현하기 위해 사용되는 평행의 곡선이다.

해프닝(happening) 일반적으로 예술가가 착상하고 그 예술가와 다른 사람들, 특히 관객들의 참여를 통해 벌이는 하나의 이벤트성 예술이다. 대개 미리 연습하지 않은 채 진행되며 대본에 의한 역할을 가지기도 하지만 강한 즉흥성을 띤다.

헬레니즘(Hellenistic) 기원전 300~100년까지 고대 그리스 문명의 후기에 해당하는 시기의 양식으로 정서, 드라마, 주변 환경과 조각적 형태들의 상호작용을 특징으로 한다.

형상(figure) 배경 위로 나타나서 배경과는 구별되는 형태.

형상-배경 역전(figure-ground reversal) 양성적 형상으로 보였던 것이 음성적 형상이 되거나 반대로 음성적 형상이 양성적 형상처럼 보이는 시각 효과.

형식(form) 형태로도 번역되지만, 재료, 색채, 모양, 선, 디자인 같은 구성요소를 포함하여 작품 내부에서 조합된 시각적 특질의 전체 효과를 말한다. 가장 넓은 의미에서는 대상이나 사건의 물리적인 특질의 종합으로서, 일반적으로 의미를 창출하는 예술작품의 시각적 요소를 묘사한다. 예를 들어 회화에서 거대하지만 희미한 형상은 잊히지 않거나 공포의 의미를 창조하는 형식이다.

형식론(formal theory) 개인적인 표현이나 문화적인 소통보다는 양식적인 혁신에 더 가치를 두는 미술 비평의 방식.

혼합매체(mixed media) 두 가지 이상의 매체로 제작된 예술작품.

화면(picture plane) 2차원의 그림 표면.

활자체(typeface) 폰트 참조.

회중석(nave) 주로 좌우에 측랑이 있는 교회나 성당의 높은 중앙 공간.

회화적(painterly) 빛과 어두움이 구분되어지는 부분에서 윤곽선을 그리는 대신 느슨한 붓질로 경계 모양을 만드는 형태 개방성으로 특징지어지는 화법.

후기 인상주의(Post-Impressionism) 대략 1885~1900년까지의 프랑스 예술가들(혹은 프랑스에서 거주한 예술가들)에 의한 다양하고도 개인적인 양식에 부여된 일반적인 용어이다. 이 예술가들은 인상주의 회화의 어떠한 형태가 없고 냉담한 특성으로 여겨지는 것에 대한 반응을 발전시켰다. 후기 인상주의 화가들은 형태, 상징, 표현성 그리고 심리학적 강렬함에 대한 유의미한 특성에 관심을 두었다. 그들은 넓게 보면 두 그룹으로 나눌 수 있는데, 고갱과 반 고흐는 표현주의 계열이며 세잔과 쇠라와 같은 화가들은 형식주의자들로 간주할 수 있다.

1점 투시 원근법(one-point perspective) 단일한 소실점을 갖는 원근법. 단일시점 원근법이라고도 한다.

2차원적(two-dimensional) 높이와 너비만을 가지는 속성.

3차원적(three-dimensional) 높이, 깊이, 너비를 가지는 속성.

미주

제1장 예술의 본성과 창조성

1. Janet Echelman quoted in "Dust Swirls and Cloud Shadows," http://www.landscapeonline.com/research/article/12361, accessed Nov. 27, 2012.

2. "Park's details, sculpture a nod to city's future," *Arizona Republic*, April 20, 2009, B-6.

3. Georgia O'Keeffe, *Georgia O'Keeffe* (New York: Viking, 1976), opposite plate 13.

4. Jeff Dyer et al, *Innovator's DNA: Mastering the Five Skills of Disruptive Innovators* (Cambridge, MA: Harvard Business Review Press, 2011).

5. Quoted in Grace Glueck, "A Brueghel from Harlem," *New York Times*, Feb. 22, 1975, D29.

6. Ralph Ellison, "The Art of Romare Bearden," *The Massachusetts Review* 18 (Winter 1977): 678.

7, 8, and 10. Romare Bearden interviewed by Charlayne Hunter-Gault, *MacNeil-Lehrer Report*, PBS Television, June 26, 1987.

9, 11, and 12. San Francisco Museum of Modern Art Interactive Feature: The Art of Romare Bearden: http://www.sfmoma.org/explore/multimedia/interactive_features/23, accessed Nov. 17, 2012.

13. History of the Watts Towers, http://www.wattstowers.us/history.htm, accessed Nov. 17, 2102.

14. Henri Matisse, "The Nature of Creative Activity," *Education and Art*, edited by Edwin Ziegfeld (New York: UNESCO, 1953), 21.

15. Edward Weston, *The Daybooks of Edward Weston*, edited by Nancy Newhall (Millerton, NY: Aperture, 1973), vol. 2, 181.

16. Georgia O'Keeffe, *Georgia O'Keeffe* (New York: Viking, 1976), opposite plate 23.

제2장 예술의 목적과 기능

1. Clive Bell, "The Aesthetic Hypothesis," *Art* (New York: Frederick A. Stokes, 1913), p. 30.

2. James McNeill Whistler, "Ten O'Clock Lecture," Prince's Hall, Piccadilly, Feb. 20, 1855. Archived at University of Glasgow: http://www.whistler.arts.gla.ac.uk/miscellany/tenoclock/

3. Interview with Gabriel Orozco, Public Broadcasting System, *Art 21*: http://www.pbs.org/art21/artists/gabriel-orozco

4. Gustave Courbet, "Statement on Realism," 1855. Anthologized in Charles Harrison et al, eds., *Art in Theory 1815-1900: An Anthology of Changing Ideas* (Oxford: Blackwell, 1998), p. 372.

5. Thomas Aquinas, *Summa Theologica*, Article 9, "Whether Holy Scripture Should Use Metaphors" archived at Christian Classics Ethereal Library, http://www.ccel.org/ccel/aquinas/summa.FP_Q1_A9.html

6. Benjamin West, quoted in John Galt, *The Life and Works of Benjamin West Esq.* (London: Caddell and Davies, 1820), p. 48.

7. Louis XIV quoted in Gill Perry and Colin Cunningham, eds., *Academies, Museums, and Canons of Art* (New Haven: Yale University Press, 1999), p. 48.

8. Wasily Kandinsky, *Concerning the Spiritual in Art*, Chapter 5.

제3장 시각적 요소

1. Maurice Denis, *Theories 1870–1910* (Paris: Hermann, 1964), 13.

2. Quoted in "National Airport: A New Terminal Takes Flight," *Washington Post* (July 16, 1997): http://www.washingtonpost.com/wp-srv/local/longterm/library/airport/architect. (htm accessed May 14, 2000.)

3. Keith Sonnier, Interview with the author, New York, April 16, 2008.

4. Faber Birren, *Color Psychology and Color Theory* (New Hyde Park, NY: University Books, 1961), 20.

제4장 디자인의 원리

1. R. G. Swenson, "What is Pop Art?" *Art News* (November 1963), 62.

2. Elizabeth McCausland, "Jacob Lawrence," *Magazine of Art* (November 1945), 254.

3 and 4. Jack D. Flam, *Matisse on Art* (New York: Dutton, 1978), 36; originally in "Notes d'un peintre," *La Grande Revue* (Paris, 1908).

제6장 드로잉

1. Richard Serra quoted in Ellen Gamerman, "Sculpting on Paper," *Wall Street Journal*, Apr. 15, 2011, p. d4.

2. Keith Haring, *Journals* (New York: Viking, 1996), entry for March 18, 1982.

3 and 4. Vincent to Theo van Gogh, April 1882, Letter 214, *Vincent van Gogh: The Complete Letters*: http://vangoghletters.org/vg/letters/let214/letter.html (accessed September 7, 2012).

5. ibid., June 2, 1885.

6. ibid., May 22, 1885.

7 and 8. ibid., Sept. 24, 1888.

9. ibid., May 26, 1888.

10. Josef Pilhofer, "Searching for the Synthesis," http://www.lifeart.net/articles/pillhofer/ripillhofer.htm, accessed Nov. 19, 2012.

11. Anthony Blunt, *Picasso's Guernica* (New York: Oxford University Press, 1969), 28.

12. Marjane Satrapi, "On Writing *Persepolis*," http://www.randomhouse.com/pantheon/graphicnovels/satrapi2.html (accessed July 26, 2007).

13. David Hockney, "The hand, the eye, and the heart," Channel 4 news, Jan. 17, 2012: http://www.channel4.com/news/david-hockney-the-hand-theeye-the-heart, accessed Nov.17, 2012.

제7장 회화

1. Diego Rivera, "The Radio City Mural," *Workers' Age*, June 15, 1933, 1. Nelson Rockefeller quoted in "Rockefellers Ban Lenin in RCA Mural and Dismiss Rivera," *New York Times*, April 10, 1933, p. 1.

2. Jem Cohen, *Ann Truitt Working,* 2009. Video interview.

3. Keltie Ferris, "Jason Stopa Interviews Keltie Ferris," *NYArts Magazine,* http://www.nyartsmagazine.com/conversations/in-conversation-jason-stopa-interviews-keltie-ferris, accessed Nov. 20, 2012.

4. Jeremy Blake, Interview by Jonathan P. Binstock in *Wild Choir: Cinematic Portraits by Jeremy Blake* (Washington, D.C., Corcoran Gallery of Art, 2007), p. 22.

제8장 판화

1. Quoted in Barbara Isenberg, "Prices of Prints," *Los Angeles Times*, May 14, 2006, E27.

2. Kiki Smith quoted in Crown Point Press, Biographical Summary, http://www.crownpoint.com/artists/211/biographical-summary, accessed Jan. 15, 2013.

3. Mary Weaver Chapin, "The Chat Noir & The Cabarets," *Toulouse-Lautrec and Montmartre* (Washington D.C.: National Gallery of Art, 2005), p. 91.

4. Elizabeth Murray, Gemini G.E.L. Online Catalog, http://www.nga.gov/fcgi-bin/gemini.pl?catnum=35.2.11&command=record, acessed Nov. 20, 2012.

5. Ellen Gallagher, Interview with Cheryl Kaplan, *DB Artmag*, http://db-artmag.de/archiv/2006/e/1/1/408-3.html, accessed Nov. 20, 2012.

제9장 사진

1. Henri Cartier-Bresson, *The Decisive Moment* (New York: Simon & Schuster, 1952), 14.

2. and 6. Bob Keefer, "Images Make Faces of War Victims Grow," *Register-Guard* (Eugene, OR), June 4, 2009, p. D1.

3. Binh Danh: Life, Times and Matters of the Swamp: http://www.youtube.com/watch?v=3wKPYiVdAy4, accessed Nov. 21, 2012.

4. Robert Schultz, "Faces Fleshed in Green," *Virginia Quarterly Review Online*, Winter 2009: http://www.vqronline.org/articles/2009/winter/schultz-danh-green/, accessed Nov. 21, 2012.

5. "Spark: Binh Danh," http://www.kqed.org/arts/programs/spark/profile.jsp?essid=7660, accessed Nov. 21, 2012.

7. Binh Danh quoted in Anthonly W. Lee, *World Documents* (South Hadley, MA: Hadley House Press, 2011), n.p.

8. "Edwin Land," *Time* (June 26, 1972), 84.

제10장 무빙 이미지 : 영화와 디지털 아트

1. "Ridley Scott Demystifies the Art of Storyboarding," *Openculture*: http://www.openculture.com/2012/05/ridley_scott_demystifies_the_art_of_storyboarding.html, accessed Nov. 21, 2012.

2. Christopher Noxon, "The Roman Empire Rises Again," *Los Angeles Times,* http://articles.latimes.com/2000/apr/23/entertainment/ca-22410, accessed Nov. 21, 2012.

3. Ridley Scott, director's commentary on *Blade Runner Final Cut.*

4. "Ridley Scott: Magic Comes Over the Horizon Every Day," http://herocomplex.latimes.com/2012/04/26/ridley-scott-magic-comes-over-the-horizon-every-day/, video interview accessed Nov. 21, 2012.

5. Ridley Scott interviewed by Paul F. Sammon in Lawrence F. Knapp, ed., *Ridley Scott Interviews* (Jackson: University Press of Mississippi, 2005), p. 114.

6. Vincent Canby, "Movie Review: *Black Rain*," *New York Times*, Sept. 22, 1989.

7. Ted Greenwald, interview with Ridley Scott, *Wired Magazine*, vol. 15, no. 19, September 2007.

제11장 디자인 분야

1. "Do You Know Your ABCs?", *Advertising Age*, June 19, 2000.

2. Saul Bass, interviewed for film *Bass on Titles* (Pyramid Films, 1977).

3. Quoted in Holly Wills, "Biography," http://www.aiga.org/design-journeys-karin-fong/, accessed Nov. 23, 2012.

4. Quoted in Mark Blankenship, "You Are Now Exiting the Real World," *Yale Alumni Magazine*, Nov. 2011. http://www.yalealumnimagazine.com/issues/2011_11/arts_karinfong.html, accessed Nov. 23, 2012.

5. Quoted in interview with Remco Vlaanderen, *Submarine Channel*, http://mmbase.submarinechannel.com/interviews/index.jsp?id=24451, accessed Nov. 23, 2012.

6. Karin Fong, telephone interview with the author, April 30, 2012.

제12장 조각

1. Quoted in Michael Brenson, "Maverick Sculptor Makes Good," *New York Times*, Nov. 1, 1987.

2. Martin Puryear interviewed for Public Broadcasting System, *Art 21* http://www.pbs.org/art21/artists/martin-puryear, accessed Nov. 23, 2012.

3 and 4. Quoted in Museum of Modern Art Interactive, 2007, http://www.moma.org/interactives/exhibitions/2007/martinpuryear/flash.html, accessed Nov. 23, 2012.

5. Martin Puryear interviewed by David Levi Strauss, *Brooklyn Rail*, Nov. 2007, http://www.brooklynrail.org/2007/11/art/martin-puryear-with-david-levi-strauss, accessed Nov. 23, 2012.

6. Quoted in Michael Kimmelman, "Art View," *New York Times*, March 1, 1992.

7. Ruth Butler, *Western Sculpture: Definitions of Man* (New York: HarperCollins, 1975), 249; from an unpublished manuscript in the possession of Roberta Gonzáles, translated and included in the appendices of a Ph.D. dissertation by Josephine Whithers, "The Sculpture of Julio González: 1926–1942" (New York: Columbia University, 1971).

8. George Brassaï, *Conversations with Picasso* (Paris: Gallimard, 1964), 67.

제13장 공예매체 : 기능을 생각해보기

1. John Coyne, "Handcrafts," *Today's Education* (November–December 1976), 75.

2. Grace Glueck, "In Glass, and Kissed by Light," *New York Times*, August 29, 1997, Bl.

3. Lara Baladi quoted in Roderick Morris, "Show Highlights Return of the Loom," *International Herald Tribune*, June 13, 2011.

4. *Faith Ringgold: Quilting as an Art Form*, http://www.youtube.com/watch?v=lia6SFTOeu8, accessed Nov. 24, 2012.

5. Faith Ringgold interviewed by Ben Portis, New York, NY, March 18, 2008, http://faithringggold.blogspot.com/2007/11/welcome.html, accessed Nov. 24, 2012.

제14장 건축

1. Louis Sullivan, "The Tall Office Building Artistically Considered," *Lippincott Monthly Magazine*, March 1986, 408.

2. Xten Architecture, "Office Profile," http://xtenarchitecture.com/profile-approach.php, accessed Nov. 24, 2012.

제15장 원시미술에서 청동기까지

1. "Picasso Speaks," *The Arts* (May 1923), 319.

2. Amalia Mesa-Bains quoted in Galería Posada, *Ofrendas* exhibition catalog (Sacramento, CA: La Raza Bookstore, 1984), n.p.

제16장 서양 고대와 중세

1. Titus Burckhardt, *Chartres and the Birth of the Cathedral* (Bloomington, IN: World Wisdom Books, 1996), 47.

2. Bill Viola quoted in *Ocean Without a Shore*, http://www.pafa.org/billviola/Bill-Viola-Ocean-Without-a-Shore/1184/, accessed Nov. 26, 2012.

제17장 유럽의 르네상스와 바로크

1. Leonardo da Vinci, *Treatise on Painting*, quoted in Irene Earls, *Renaissance Art: A Topical Dictionary* (Boulder, CO: Greenwood, 1987), 263.

2. For a transcript of the entire hearing before the Inquisition, see Philipp Fehl, "Veronese and the Inquisition: A Study of the So-called *Feast in the House of Levi*," *Gazette des Beaux-Arts*, series 6, vol. 43 (1961), 325–54.

3. Saint Teresa of Jesus, *The Life of Saint Teresa of Jesus*, translated by David Lewis, edited by Benedict Zimmerman (Westminster, MD: Newman, 1947), 266.

4. Emanuel Leutze quoted in Gregory Paynter Shyne, "The War and Westward Expansion," National Park Service, http://www.nps.gov/resources/story.htm?id=203, accessed Nov. 27, 2012.

5. Louis Sullivan, "The Tall Office Building Artistically Considered," *Lippincott's Magazine*, March 1896, p. 68.

제19장 이슬람 세계

1 and 2. Usama Alshaibi, "Allahu Akbar," http://artvamp.com/usama/allahu-akbar/, accessed Nov. 27, 2012.

3 and 4. Charles Hossein Zenderoudi quoted in *Payvand Iran News*, Feb. 28, 2011, http://www.payvand.com/news/11/feb/1272.html, accessed Nov. 27, 2012.

5. Shah Jahan quoted in John Hoag, *Islamic Architecture* (New York: Abrams, 1975), 383.

제21장 18세기 후반과 19세기

1. Beaumont Newhall, "Delacroix and Photography," *Magazine of Art* (November 1952), 300.

2. Margaretta Salinger, *Gustave Courbet, 1819–1877, Miniature Album XH* (New York: Metropolitan Museum of Art, 1955), 24.

3. Albert E. Elsen, *Rodin* (New York: Museum of Modern Art, 1963), 53; from a letter to critic Marcel Adam, published in an article in *Gil Blas* (Paris: July 7, 1904).

4. John Rewald, *Cézanne: A Biography* (New York: Abrams, 1986), 208.

5. Vincent van Gogh, *Further Letters of Vincent van Gogh to His Brother, 1886–1889* (London: Constable, 1929), 139.

6. Ronald Alley, *Gauguin* (Middlesex, England: Hamlyn, 1968), 8.

7. Paul Gauguin, *Lettres de Paul Gauguin à Georges-Daniel de Monfried* (Paris: Georges Cres, 1918), 89.

8. John Russell, *The Meanings of Modern Art* (New York: HarperCollins, 1974), 35.

제22장 20세기 초반

1. Wassily Kandinsky, "Reminiscences," in Robert L. Herbert, ed., *Modern Artists on Art* (Englewood Cliffs, NJ: Prentice Hall, 1964), 27.

2. Henri Matisse, "Notes of a Painter," as translated by Jack Flam, *Matisse on Art* (New York: Dutton, 1978), 36.

3. William Fleming, *Art, Music and Ideas* (New York: Holt, 1970), 342.

4. Vincent van Gogh to Theo van Gogh, July 10, 1890. *Vincent van Gogh: The Letters*, no. 898, http://vangoghletters.org/vg/letters/let898/letter.html, accessed Nov. 30, 2012.

5. Emil Nolde quoted in Martin Urban, *Emil Nolde Landscapes* (New York: Praeger, 1970), 36.

6. Alfred H. Barr, Jr., ed., *Masters of Modern Art* (New York: Museum of Modern Art, 1955), 124.

7. H. H. Arnason, *History of Modern Art*, rev. ed. (New York: Abrams, 1977), 146.

8. Nathan Lyons, ed., *Photographers on Photography* (Englewood Cliffs, NJ: Prentice Hall, 1966), 133.

9. Beaumont Newhall, *The History of Photography* (New York: Museum of Modern Art, 1964), 111.

10. Georgia O'Keeffe quoted in Dan Flores, *Caprock Canyonlands* (Austin: University of Texas Press, 1990), 129.

11. Joshua C. Taylor, *Futurism* (New York: Museum of Modern Art, 1961), 124.

12. Julian Street, *New York Times* art critic, quoted in Calvin Tomkins, *Duchamp: A Biography* (New York: Henry Holt, 1996), 78.

제23장 양차 세계대전 사이

1. Hans Richter, *Dada 1916–1966* (Munich: Goethe Institut, 1966), 22.

2. Paride Accetti, Raffaele De Grada, and Arturo Schwarz, *Cinquant'annia Dada—Dada in Italia 1916–1966* (Milan: Galleria Schwarz, 1966), 39.

3. André Breton, *Manifestos of Surrealism*, translated by Richard Seaver and Helen R. Lane (Ann Arbor: University of Michigan Press, 1972), 14.

4. Sam Hunter and John Jacobus, *Modern Art* (New York: Harry N. Abrams, 1985), 148.

5. Herbert Read, *A Concise History of Modern Painting* (New York: Praeger, 1959), 160.

6. *San Francisco Chronicle*, October 6, 1935, quoted in Evangeline Montgomery, "Sargent Claude Johnson," *Ijele: Art Journal of the African World* (2002), 1–2.

7. Romare Bearden and Harry Henderson, *A History of African American Artists from 1792 to the Present* (New York, 1993), 152.

제24장 전쟁 이후의 현대미술 운동

1. Winston Churchill, "United Europe," lecture delivered at Royal Albert Hall, London, May 14, 1947, *Never Give In! The Best of Winston Churchill's Speeches* (London: Pimlico, 2003), 437.

2. Edward Lucie-Smith, *Sculpture Since 1945* (London: Phaidon, 1987), 77.

3. Calvin Tomkins, *The World of Marcel Duchamp* (New York: Time-Life Books, 1966), 162.

4. Richard Hamilton, *Catalogue of an Exhibition at the Tate Gallery*, March 12–April 19, 1970 (London: Tate Gallery, 1970), 31.

5. R. G. Swenson, "What Is Pop Art?" *Art News* (November 1963), 25.

6. Pierre Restany, "The New Realists," in Charles Harrison and Paul Wood, eds., *Art in Theory 1900–2000: An Anthology of Changing Ideas* (Malden, MA: Blackwell, 1992), 724.

7. Claes Oldenburg, "I am for art …" from *Store Days*, Documents from the Store (1961) and Ray Gun Theater (1962),

selected by Claes Oldenburg and Emmett Williams (New York: Something Else Press, 1967).

8. Donald Judd, "Specific Objects," *Arts Yearbook* 8 (1965), 78.

9. Frank Stella quoted in Museum of Modern Art, *MoMA Highlights* (New York: Museum of Modern Art, 2004), 233.

10. Yayoi Kusama, video interview, Tate Modern, London, http://www.tate.org.uk/context-comment/video/yayoi-kusama-9-february-5-june-2012, accessed Nov. 30, 2012.

11. Alice Aycock, *A Project Entitled "The Beginnings of a Complex:" Notes, Drawings, Photographs.* (New York: Lapp Princess Press, 1977), n.p.

12. Lucy R. Lippard, *From the Center: Feminist Essays on Women's Art* (New York: Dutton, 1976), 48.

제25장 포스트모더니티와 글로벌 아트

1. Thom Mayne, interview with the author, Santa Monica, CA, March 15, 2007.

2. Joel L. Swerdlow, "To Heal a Nation," *National Geographic* (May 1985), 557.

3. "Boston Should Embrace Electronic Billboards," Editorial, *Boston Globe,* July 1, 2012.

4. Quoted in Wendy Leonard, "Art Inspires Reflection on Utah's Capitol Hill," *Deseret News*, April 9, 2010.

5 and 6. Anne Morgan, "From Form to Formlessness: A Conversation with Shirazeh Houshiary," *Sculpture* v. 19 (July 2000): 25.

7. Shahzia Sikander quoted in Sikkema Jenkins, http://sikkemajenkinsco.com/shahziasikander_press.html, accessed Dec. 1, 2012.

8. Renzo Piano interviewed by Jeffrey Brown, *PBS Newshour*, June 11, 2009, http://www.pbs.org/newshour/bb/entertainment/jan-june09/artinstitute_06-11.html, accessed Dec. 1, 2012.

찾아보기

장 원

홍익대학교 예술학과 및 동대학원을 졸업하고, 미국 인디애나 대학교 미술사학과 석사학위를 취득한 뒤에 박사과정을 중퇴했다. 이후 귀국하여 홍익대학교 대학원에서 예술학 전공 박사과정을 수료했다. 조선일보 신춘문예 미술평론 부문에 당선(1999)된 이후 미술비평가로 활동 중이다. 건국대, 덕성여대, 동명대, 동아방송예술대, 우석대, 조선대 강사로 활동했고, 2014 부산비엔날레 학술 프로그램 매니저를 역임했다. 꼭 읽어야 할 예술이론과 비평 40선, 꼭 읽어야 할 예술비평용어 31선, 미디어 비평용어 21 — 미학과 테크놀로지, 사회에 대하여 등을 공역했고, 시각문화와 디자인을 공동 저술했다. 현재 한국예술연구소KARI 연구원과 월드브리지 필하모닉 오케스트라 예술감독, 동아대 환경디자인학부 계열 공통 전공 담당교수로 재직 중이며, 서울교대, 숙명여대, 홍익대 등에 출강하고 있다.

김보라

연세대학교에서 독문학을 전공하고, 홍익대학교에서 예술학 석사와 박사학위를 취득했다. '아도르노의 미메시스 개념을 통한 현대미술 고찰', '게르하르트 리히터의 자본주의 리얼리즘 연구', '고대의 잔존과 눈의 인간 권리 — 아비 바르부르크의 마네론' 등의 논문을 썼고, 바실리 칸딘스키, 개념미술 등을 번역했다.

노운영

세종대학교 회화과를 졸업하고 홍익대학교 예술학과 석사를 마쳤다. 그 후 2008 부산비엔날레 현대미술전, 고양문화재단 전시사업팀, 국립현대미술관 고양창작스튜디오에서 근무를 하였다. 2013 공예백서 제작 연구원으로도 활동하였으며 현재는 전각작품 제작을 하고 있다.

손부경

홍익대학교 예술학과를 졸업하고 동 대학원에서 뉴미디어아트의 공간 체험에 대한 논문으로 석사학위를 받았다. 동시대 매체 환경과 비판적 현대 미술, 미술사가 교차하는 지점에 주목하고 있으며, 관련 연구로는 '제프리 쇼의 뉴미디어 설치미술', '잡음: 매개된 현실에 균열 내기' 등이 있다. 현재 뉴욕주립대 빙햄튼대학 미술사학과 박사과정에 재학 중이다.

양정화

홍익대학교에서 판화전공으로 학사와 석사를 마쳤고 동 대학원에서 미술학 박사학위를 받았으며 뉴욕주립대에서 아트 스튜디오 디파트먼트 석판화과정과 ESL과정을 이수하였다. 2001년 첫 번째 개인전을 시작으로 8회의 개인전과 30여 회의 주요 단체전을 치렀고 작가로서 활발하게 활동하고 있다. 홍익대학교와 한양여자대학교 등에 출강하였고 현재 숭의여자대학교 평생교육원에서 '현대예술의 이해'를 강의하고 있다.

이미사

미국 시카고 아트인스티튜트에서 영상, 퍼포먼스, 비평을 전공하고, 이화여대 통번역 대학원에서 석사학위를 취득했다. 말레이시아 투자유치부에서 개최한 사업세미나에서 통역가로 활동했고 미국대사관에서 열린 '오늘날 미국과 한국의 관계'에서 동시통역을 진행했다. 현재 한국수력원자력 주식회사의 프로젝트 지원 팀에서 통역과 번역을 담당하고 있다.

전혜정

홍익대학교 대학원 예술학과 석사를 졸업하고, 같은 대학원 미술비평 박사과정을 수료했다. 독립 큐레이터로 활동하고 있으며, 현대미술을 중심으로 한 시각문화에 대한 칼럼을 쓰고 있다. 현재 국민대학교와 을지대학교에서 '큐레이터 전시기획론'과 '미술의 이해'를 강의하고 있다.

조성지

홍익대학교 예술학과를 졸업하고 동대학원에서 석사학위와 박사학위를 취득했다. 김흥수미술관 학예연구실장과 월간 미술세계 편집장을 역임했고, 제1회 서울음악제 특별기획전 '최정호교수의 세계공연예술기행: 스트라빈스키에서 진은숙까지'의 기획 큐레이팅에 참여했으며 'Casals Festival in Korea 2012'의 기획 감독을 맡았다. 현재 CSP111아트스페이스 디렉터로 활동 중이다.

허나영

홍익대학교 예술학과를 졸업하고 동대학원에서 석사학위와 박사학위를 취득했다. 저서로는 그림이 된 여인, 화가 vs 화가, 키워드로 읽는 현대미술 등이 있으며, 이중섭 관련 도서를 2016년에 출간 예정이다. 그리고 꼭 읽어야 할 예술비평용어 31선을 공역하였다. '가시성의 기호학을 통한 이중섭의 〈소〉 연작연구'로 박사학위를 받았으며 기호학과 한국미술에 대한 연구를 하고 있다. 현재 집필 활동과 함께 서울시립대학교, 서울디지털대학교, 홍익대학교 등에서 강의하고 있다.

홍지석

미술학 박사로 홍익대학교 예술학과와 동대학원(석사/박사)을 졸업했다. 강원대, 성신여대, 홍익대, 상명대, 서울시립대 강사로 활동했고 현재는 단국대학교 부설 한국문화기술연구소 연구교수로 재직 중이다. 해방기 북한문학예술의 형성과 전개(공저), 정치적인 것을 넘어서 ─ 현실과 발언 30년(공저) 등의 저서와 '현대 예술에서 "양식" 개념의 의미와 의의', '사회주의리얼리즘과 조선화: 북한미술의 근대성', '해방기 중간파 예술인들의 세계관 ─ 이쾌대 〈군상〉 연작을 중심으로' 등의 논문을 발표했다.